KB046626

그 시절, 2층에서 우리는

애니메이션 오타쿠 세대의 탄생

그 시절,
2층에서
우리는

오쓰카 에이지 지음 | 선정우 옮김

요다

일러두기

* 작품명, 저자명 등은 기본적으로 국립국어원 외래어 표기법을 따르나, 독자의 편의를 위해 일부는 사회에서 통용되는 표기를 우선으로 했습니다.

* 이 책은 스튜디오지브리에서 간행한 잡지 〈열풍〉에 연재된 「2층 주민과 그 시대」를 가필·수정하여 출간한 것입니다.

차
례

도쿠마쇼텐의 2층은 어떤 장소였나

〈코쿠리코 언덕에서〉에 나오는 빌딩

이 이야기를 어디서부터 시작해야 할지는 매우 어려운 문제다. 무대가 될 장소는 이미 정해져 있다. 그곳은 이미 없어졌지만 한 편의 영화 속에 은밀하게 그려져 있다. 미야자키 하야오·니와 케이코[1]가 각본을 쓰고, 미야자키 고로 감독이 만든 스튜디오 지브리 애니메이션 〈코쿠리코 언덕에서〉의 종반에 등장하는 곳이다. 주인공 소녀 우미가 같은 학교 학생들과 함께 강당 철거를 막기 위해 고등학교 이사장을 찾아가는 장면이다. 전철을 갈아타며 우미와 학생들이 도착한 곳은 빌딩 숲 사이에 있

는 7층짜리 건물이다. 시나리오에는 그 내부에 대해 "좁고, 지저분한 현관" 그리고 "묶여 있는 책 더미"라고 묘사되어 있다. 작품 속에서 이사장은 '도쿠마루 재단의 사업가'라고 하는데, 1963년이 고도성장기였다는 점을 감안하더라도 재단의 빌딩 치고는 조금 검소한 모습이다. 좁은 복도와 벽에는 예능 잡지처럼 보이는 잡지 포스터가 붙어 있어서 출판사라는 것은 알 수 있지만 매우 어수선해 보인다.

그 빌딩은 도쿄 올림픽 이듬해인 1965년에 만들어졌다. 〈코쿠리코 언덕에서〉의 배경인 1963년으로부터 2년 후이다. 정식 명칭은 '다이토쿠 제1빌딩'으로, 낙성식은 1965년 3월 16일이었다. 지하 2층, 지상 7층 규모로 건축 면적은 2,124평방미터다. 7층짜리 건물임에도 어째서인지 엘리베이터 버튼은 10층까지 있었고, 이 빌딩에는 나중에 합병하게 되는 두 개의 그리 크지 않은 출판사가 입거했다. 지하 1층에는 맥주홀이 있었고, 나중에는 바가 들어와 2층까지 자리를 차지했었다고 하는데, 〈코쿠리코 언덕에서〉에 그려진 이 빌딩의 모습은 조금 더 이후의 모습이다.

이 빌딩에 입거해 있던 두 개의 출판사는 역사·미술 서적 출판사였던 도쿠마쇼텐[2]과 주간지 〈아사히 예능〉의 발행처 아사히게이노샷판이다. 이 두 회사는 1967년에 합병하여 새롭게 도쿠마쇼텐이라는 이름을 내걸었다.

이 회사와 조금이라도 관계가 있던 사람이라면 〈코쿠리코 언덕에서〉의 '도쿠마루 빌딩'이 예전 도쿠마쇼텐 모습 그대로 이고, 도쿠마루 이사장의 모델이 도쿠마쇼텐 사장이었던 고故 도쿠마 야스요시³라는 것을 바로 알 수 있다. 도쿠마 야스요시 가 자신의 모교인 즈이가이세이학원의 이사를 맡고 있었다는 사실은 잘 알려져 있다.

마치 기습 공격을 당한 듯 영화관 스크린에서 도쿠마 빌딩 과 재회하고서 눈물이 멈추지 않았다. 빌딩이 영화 속에서 정 말 절묘한 위치에 놓여 있었기 때문이다. 지브리 작품에는 스 토리 종반에 '죽은 자의 나라로 가는 여행'이라고 할 만한 대목 이 반드시 존재한다. 이것은 하나의 통과의례와 같은 것으로, 종반에 주인공은 자신의 성장을 확인하려는 듯이 자기가 가장 두려워하는 장소로 불안한 여행을 떠난다. 그 여행이 가장 아 름답게 표현된 작품이 〈센과 치히로의 행방불명〉인데, 치히로 가 얕은 여울 위를 달리는 기차를 타고 불안감이나 외로움과 싸우면서 가오나시와 함께 제니바를 찾아가는 장면이 그것이 다. 그리고 창작자들이 의식했는지는 알 수 없으나 〈코쿠리코 언덕에서〉는 〈센과 치히로의 행방불명〉과 스토리 구조가 거의 동일하다. 두 개의 이름을 가진 소녀와 그것을 아는 소년이 있 고, 부모와 떨어진 장소에서 일하며 성장해가는 소녀가 죽은 자의 나라로 향하는 여행이 성숙의 최종 국면에 그려진다. 이

야기는 그 형태 자체에서 아름다움이 드러나고, 〈코쿠리코 언덕에서〉에도 그러한 아름다움이 존재한다.

어째서 지브리가 여주인공의 성장 여행 마지막 국면에서 지금은 사라진 도쿠마쇼텐 빌딩을 보여주었는지 직접적인 동기는 나로선 알 수 없다. 물론 스튜디오지브리의 모체 중 하나가 도쿠마쇼텐이지만, 그러한 사정과는 관련이 없을 것이다. 여주인공과 그 친구들이 영화 속에서 발을 들여놓은 그 빌딩에서 나는 (그 아이들보다 조금 더 나이가 많았지만) 아이와 어른 사이의 틈새와도 같은 시간을 보냈으며, 여전히 그 기억이 선명하다. 벌써 오래전에 잊은 경험이지만, 영화 속 주인공과 나를 겹쳐보며 다시 기억이 떠올랐다. 그곳에서 펼쳐졌던 혼돈의 상황은 복마전과도 같은 〈코쿠리코 언덕에서〉의 강당이나 카르티에라탱[4]의 그것에 더 가까울지도 모르겠다. 그런 장소가 빌딩 2층에 있었고, 그곳에서 시작된 역사가 존재한다.

영화관에서 나는 그것을 하나의 이야기로 엮어보고 싶다는 생각이 들었고, 도쿠마쇼텐 2층에서 나간 뒤로 20년 만에 스즈키 토시오[5]와 재회했다. 그는 마치 그 옛날 미야자키 하야오의 만화 『바람계곡의 나우시카』 연재 제1회 원고의 스크린톤이 몇 군데 빠진 것을 좀 붙여달라고 말하던 때처럼 가볍게 나에게 이 원고를 의뢰했는데, 정말로 우연치곤 너무 잘 짜인 각본 같았다. 어쨌든 이제부터 영화 속에서 주인공 일행은 내리

지 않았던 2층으로 돌아가보려고 한다.

삼류 에로 극화와 뉴웨이브의 시대

나는 우연히 그 장소에 함께 있었던 방관자일 뿐 당사자는 아니다. 그러나 반 발짝 뒤에 있었기에 볼 수 있었던 이야기가 분명히 존재한다. 그곳은 이 나라의 서브컬처나 일본 애니메이션, 혹은 '오타쿠ぉたく'라든지 가타카나로 쓰인 '오타쿠オタク'[6], '부녀자腐女子'[7], '모에萌え'[8], 그리고 '지브리' 등을 전부 다 포함하여 한 가지 단어로는 도저히 이름 붙일 수 없는 것들의 기원이 된 장소였다. 그 자리에 내가 함께한 것은 우연이었다.

　그러므로 내친김에 방관자인 내가 우연히 그 장소에 섞여 들어가게 된 과정을 적어두겠다. 〈코쿠리코 언덕에서〉의 주인공들처럼 그 빌딩 앞에 서게 된 때부터 말이다. 내가 맨 처음 빌딩 2층, 도쿠마쇼텐 제2편집국에 발을 들여놓은 것은 1980년의 어느 날이었다. 나보다 나이는 많지만 친구처럼 지내던 만화가 사와다 유키오가 데려가주었는데, 내가 그린 만화 원고를 전달하러 〈텔레비랜드〉 편집부 이치카와 에이코를 찾아간 것이다. 이치카와 에이코는 '에이코 탕'이라는 이름으로 〈텔레비랜드〉의 독자 코너에 등장하던 편집자였고, 나는 사와다의 연줄로 그 잡지 부록에 짧은 만화를 그리게 되었다. 사와다는 〈텔레비랜드〉에서 일러스트와 만화 관련 일을 하고 있었고, 도쿄

에 있는 동안 주로 사와다의 집에 죽치고 있던 나에게도 일이 들어온 것이다.

우리는 '작화그룹'[9]이라는 동인 모임에서 활동했는데, 그와 관련된 이야기를 하다 보면 끝이 없다. 아무튼 그 중심인물 중 한 명인 히지리 유키가 〈텔레비랜드〉에서 애니메이션과 특촬물[10]을 만화로 그려 연재하고 있었기에 그 담당자였던 스즈키 카쓰노부의 얼굴도 대충은 알고 있었다. 대학 시절 나는 쓰쿠바대학에서 민속학 공부를 하면서 여름방학이나 주말에는 도쿄로 돌아가 사와다 및 동인지 동료들의 어시스턴트 비슷한 아르바이트를 했다. 따라서 〈텔레비랜드〉 편집부는 어딘가 동인지 쪽과 연결되어 있는 듯해 편안한 느낌이었다. 처음 만났을 때 이치카와 에이코는 잠자리 안경을 끼고, 긴 머리에 나팔바지를 입고 있었는데…. 이렇게 쓰다 보니 시게노부 후사코 아니면 신주쿠의 히피처럼 느껴져 다시 한번 기억을 더듬어보지만, 역시나 〈텔레비랜드〉 독자란의 '에이코 탕' 초상화에 대한 기억이 너무 강렬해서 아무래도 정확하지가 않다.

이치카와는 '고만고만하네'라고 말하는 듯한 표정으로 그다지 재미없던 내 만화를 쭉 훑었고, 나도 '뭐 역시나 그렇겠지'라고 생각했다. 고등학생 시절부터 작화그룹을 드나들던 나는 동인지 쪽 사람들의 연줄로 만화가 비슷한 일을 했던 적도 있지만, 그때쯤엔 스스로 재능이 없다고 단념하고 있었다.

그렇다고 해서 대학 연구실에 남을 만큼 우수하지도 못했고, '어딘가 두메산골의 고등학교에서 사회과목 선생님이라도 할까' 하며 진로에 대한 고민을 그다지 진지하게 하지도 않았다. 그 한편으로 영화 잡지 〈키네마준포〉의 독자 영화 비평란에 닛카쓰 로망 포르노[11]나 ATG Art Theater Guild의 영화에 관해 쓴 몇 편의 영화평이 채용되었기에 교사로 지내면서 영화의 미니코미지[12]라도 만들까 하고, 정말 한심할 만큼 낙관적인 생각을 하고 있었다. 이런 사람이 교사로 채용될 리 없다고 망연자실하게 된 것은 그 이듬해인 1981년 초로 기억한다. 사와다로부터 도쿠마쇼텐 편집부가 엽서 정리 아르바이트생을 찾는다는 말을 듣고 이치카와 에이코를 다시 한번 찾아갔더니, 그녀는 나를 그 옆의 〈류〉라는 만화 잡지 편집부로 데려갔다. 〈류〉에는 〈기동전사 건담〉의 애니메이터 야스히코 요시카즈가 『아리온』이란 제목으로, 요즘 식으로 말하자면 판타지 만화를 연재하고 있었다.

솔직히 고백하자면 그때까지 나는 〈건담〉을 본 적이 없었다. 그리고 한 가지 더 고백하자면 지금 이 시점까지도 〈건담〉을 제대로 본 적이 없다. 내가 고등학생, 대학생이던 때는 '오타쿠'라는 명칭이 존재하지 않았다('오타쿠'라는 말은 1980년대 중반, 내가 도쿠마쇼텐에서 근무하면서 밤과 주말에 겸업으로 일하던 셀프슛판의 잡지 〈만화 부릿코〉에서 탄생했다는 식으로 일컬어지고 있

다). 또한 애니메이션·특촬물·SF·만화 팬이 거의 세분되지 않았던 시대였는데 내 취미는 그 당시 소녀 만화 쪽으로 상당히 기울어져 있었다. 같은 동인 모임에서 스승 같은 존재였던 미나모토 타로풍의 개그 만화를 그렸지만, 독자로서는 고등학생 때부터 하기오 모토 등 24년조[13]에 완전히 빠져 있었다. 그렇지만 〈우주전함 야마토〉의 TV 시리즈는 보았고, 입학 당시 대학 기숙사 벽에 〈야마토〉 포스터를 붙여놓았다는 사실도 기록해두겠다. 대학생 시절에는 핑크 영화나 닛카쓰 로망 포르노에 빠져 아라이 하루히코가 각본을 맡은 작품을 보러 다녔다. 〈ZOOM UP〉이라는 셀프슛판의 핑크 영화 전문지는 영화를 볼 때 교과서 같은 존재였다.

그러다 보니 〈류〉라는 잡지를 알고 있었다. 게다가 '작화그룹'의 히지리 유키가 그린 만화가 실리고 있었지? 그리고 아즈마 히데오도. 아, 맞다, 〈류〉라는 이름은 그 잡지에 『환마대전』을 연재하던 이시모리 쇼타로 작품 『류의 길』에서 따와 스즈키 카쓰노부가 붙인 것 아닐까?'라고 멋대로 생각할 만큼 닳아빠진 독자였으니 더더욱 처치 곤란이었다. 내가 대학생이던 1970년대 말은 소녀 만화 분야의 24년조와 그 후계자들 시대에서 이시이 타카시 등의 '삼류 에로 극화'[14] 시대로 넘어가고 있었고, 오토모 카쓰히로나 다카노 후미코 등 뉴웨이브가 첨단이 되기 시작한 시대였다. 그렇기에 SF 잡지 〈기상천외〉의 스핀오프 잡지

〈만화 기상천외〉라든지 에로 극화 잡지, 혹은 자판기 책(자동판매기에서만 살 수 있던 에로틱한 책)이야말로 새로운 만화가 탄생하는 매체라고 나와 주변 사람들은 믿고 있었다. 그런 시대의 열기 속에서 〈류〉에 연재 중이던 아즈마 히데오의 『부랏토 버니』는 자판기 책과 비교하여 그의 작품 중에서도 지극히 평범하게 여겨졌고, 이시모리 쇼타로나 애니메이터의 만화 작품이 실리던 〈류〉는 그런 첨단 언더그라운드 만화 잡지와 비교하여 어정쩡하다고 생각했다. 그때 난 정말 건방졌다.

그런 생각을 하고는 있었지만 티를 내지 않았고, 이치카와 에이코의 소개 덕분에 편집장 격의 사람과 아주 간단한 면접만 보고 그날부터 일하게 되었다. 그 편집장 격이었던 멘조 미쓰루는 잡지 〈COM〉의 발행처였던 데즈카 오사무의 무시프로상사 출신이었다. 도쿠마쇼텐 2층에는 프리랜서 편집자로서 '이시이짱'이라 불리던 인물이 드나들었는데, 그게 바로 〈COM〉의 편집장 이시이 후미오라는 사실을 알고서 깜짝 놀란 것은 조금 나중의 일이다.

그런데 엽서 정리 아르바이트라는 약속은 이틀이 지나자 간단히 깨졌다. 독자 코너 및 신인 만화·동인지 투고란의 기사를 쓰라는 지시를 받은 것이다. 그때 "도게 아카네와 같은 일을 하면 돼"라는 말을 듣고 나는 멘조 미쓰루가 무시프로나 〈COM〉과 관련되어 있었다는 사실을 눈치챘다. 도게 아카네는 무시

프로 출신 만화가였던 마사키 모리의 필명이고, 〈COM〉에서 '구라콘ぐらこん'이라는 투고란에 기사를 쓰고 있다는 사실은 알고 있었다. 나는 소학생(한국의 '초등학생'에 해당) 때 창간된 〈COM〉을 나이에 걸맞지 않게 구입하고 있었는데, 마지막에는 중철로 된 청년지로 바뀌었다가 휴간되었다. 그랬으니 전설의 잡지 〈COM〉에 관련된 사람들과 같이 일하게 되어 무척 기뻤으나 마찬가지로 티를 내지 않았다.

그 후에는 '이시노모리'로 필명을 바꾸기 전이었던 이시모리 쇼타로의 『환마대전』 원고를 받아 오라는 지시를 받고 사쿠라다이역 앞 찻집의 이시모리가 좋아하던 자리에 앉아 눈앞에서 만화 콘티가 완성되기를 기다리는 경험도 했다. 맨 처음 콘티를 받으러 갔을 때 완성된 콘티 위에 바로 트레이싱 페이퍼를 놓고 대사와 말풍선을 옮겨 그리려고 했다가 굉장히 야단맞았던 기억이 난다. 그는 나에게 일단 콘티를 읽어보고 의견을 제시하는 것이 편집자라고 말했다. 아무리 내가 시건방진 시기였다고는 하나 이시모리 쇼타로는 나에게 데즈카 오사무 다음으로 위대한 토키와장 그룹[15] 중 한 명이었다. 뭔가 의견을 제시해보란 말을 들었으나 도저히 말할 수 없어 새빨개진 얼굴로 고개를 숙이고 있었더니 "아, 됐어!"라고 하길래 황급히 콘티를 받아 도망치듯 돌아갔다. 다음 호 때도 똑같은 말을 들어서 뭔가 한두 마디쯤 했던 기억이 난다. 그 당시 이시모리의

원고용지는 가로 4단, 세로 3단, 총 12칸으로 나뉘어 있었다. 하지만 이시모리는 한 페이지 전체나 펼침면, 혹은 큰 칸大ゴマ을 위주로 그렸기 때문에, 어떤 이유로 원고용지에 12분할로 표시하는지를 물어보았다. 지금 다시 생각해보면 식은땀이 흐른다. 이시모리는 한 번 쏘아보고는 한 페이지를 12개로 나눈 다음 그것을 조합하여 칸과 구도를 결정한다는 사실을 친절하게 가르쳐주었다.

그리하여 나는 도쿠마쇼텐 2층에서 뜻밖에도 데즈카 오사무와 토키와장 그룹이라는 2차 세계대전 이후 만화사史의 보수 본류 최후방에 서게 되었다. 만화가의 꿈은 한참 전에 포기했고, 만화나 애니메이션에 대한 관심도 사라지고 있었으니 얄궂은 일이었다. 멘조 미쓰루는 반년도 지나지 않아 편집 실무 대부분을 나한테 떠맡기고 본인은 저녁에 NHK 스모 중계를 보며 TV 앞을 차지했다. 하지만 편집자로서 확실히 보는 눈이 있었다. 이젠 시간이 지났으니 밝히자면, 내가 아르바이트를 시작한 지 얼마 되지 않았을 때 오토모 카쓰히로를 방불케 하는 선을 그리던 모치즈키 미네타로望月峰太郎라는 고등학생이 작품을 투고했다. 그의 그림을 보며 엄청나다고 생각했는데, 나보다 훨씬 더 크게 반응한 것은 멘조였고, 그 학생의 작품을 주저 없이 바로 게재했다. 그런 식으로 무명의 신인에게 기꺼이 지면을 내주는 것을 보고 깜짝 놀랐다. 이후에 등장한 모치

즈키 미네타로望月峯太郎와 동일 인물일 거라고 생각하지만 확인해보진 않았다.

필름 한 컷에서 발견되는 가치

그 당시 도쿠마쇼텐 제2편집국에는 〈텔레비랜드〉와 〈애니메쥬〉라는 두 잡지의 편집부가 있었고, 그 증간호와 별책인 〈류〉와 『로망앨범』의 편집부가 있었다. 멘조와 함께 〈류〉를 편집하던 스즈키 카쓰노부가 다른 회사로 이적하면서 인력이 부족할 거라 예상해 나에게 아르바이트를 권한 것인데, 격월간 잡지는 그렇게까지 업무가 많지는 않았다. 〈류〉의 아르바이트생으로 나보다 먼저 엽서 정리를 시작한 여성이 한 명 더 있었으니 더더욱 인력은 충분했지만, 2층에는 우리 말고도 아르바이트생이 몇 명이나 더 있었다. 대부분은 〈애니메쥬〉 편집부 소속으로 나와 마찬가지로 시급을 받으며 일했고, '특파'라는 기묘한 직함의 명함을 가지고 있었다. 아마도 〈아사히 예능〉의 프리랜서 기자들과 같은 직함, 즉 특파원이라는 의미로 생각되는데, 그때 처음으로 내 명함을 갖게 되었다.

〈류〉 편집부는 〈애니메쥬〉와 〈텔레비랜드〉의 책상이 놓인 곳으로부터 떨어져 일단은 독립되어 있었다. 멘조의 책상 옆에는 TV가 있었다. 그리고 일반적으로 아르바이트생은 커다란 작업 책상에서 일해야 하지만 나는 스즈키 카쓰노부가 쓰

던 책상을 물려받았다. 그리고 1980년대 말에 미야자키 쓰토무 공판에 관여하게 되어 도쿠마쇼텐을 떠나기 전까지, 사원은 아니었으나 쭉 책상이 있었다. 멘조가 자기 옆자리가 비어 있어 심심했기 때문이었을 테지만, 그로 인해서 나는 도쿠마쇼텐 2층의 아르바이트생들, 그리고 〈애니메쥬〉로부터는 조금 떨어진 장소에 계속 머물렀다.

〈애니메쥬〉 아르바이트 업무는 옆에서 보기에는 필름을 잘라내고 정리하는 일이 중심이었던 것 같았다. 지금이라면 컴퓨터로 할 수 있는 작업이지만 그때는 필름을 달그락달그락 돌리면서 기사에 사용할 컷을 지문이 묻지 않도록 신중히 잘라냈고, 잡지에 사용된 필름은 작품에 따라서 분류하여 파일로 만들었다. 그 작업은 지극히 지루해 보였다. 이시모리프로덕션에서 밤새 원고를 받아 다이닛폰인쇄로 달려가서 제판 필름으로 찍어낸 교정쇄가 나오기를 기다리는 식의 전형적인 편집자 생활을 시작한 나에게 그들의 작업은 심심하고 아무나 할 수 있는 일처럼 느껴졌다. 하지만 곧 그렇지 않다는 사실을 깨달았다.

그들은 기사를 꾸밀 소재를 찾아내기 위해 필름을 손으로 돌려가며 한 컷 한 컷 루페(확대경)로 들여다보았다. 목표 컷을 찾기 위해서인데, 대부분 한 컷은 처음부터 정해져 있는 느낌이었다. 비디오로 TV 애니메이션을 녹화할 수 있는 시대였는데, TV 앞에서 혹은 영화관에서 이미 그들은 그 한 컷을 발견

해놓은 것이다. 예를 들어 어떤 특정한 애니메이터가 매우 특징적으로 그려내는 움직임을 체현한 컷이라든지, 혹은 다른 애니메이터가 그린 원화[16] 컷 사이에서 또 다른 애니메이터가 그렸다는 사실이 매우 두드러지는 컷을 잘라서 뽑아내는 식이었다. 물론, 그런 판별이 가능하다는 사실을 어느 정도는 알고 있었다. 데즈카 오사무의 만화『철완 아톰』의 어떤 편은 아무리 봐도 데즈카가 아니라 다른 사람이 그린 것처럼 보였는데, 그게 이시모리가 대신 펜 선을 넣은 '전광인간 편'이었다는 사실을 알게 된 것은 훨씬 나중의 일이었다. 소녀 만화를 읽을 때도 누가 누구의 배경이나 그림 글자[17]를 도와줬는지 한눈에 알 수 있었다. 나 역시 그런 식으로 성장하고 있었다. 펜 선을 보고 그린 이가 누구인지 식별하는 일을 그 당시 나는 마치 당연하다는 듯이 할 수 있었다는 말이다. 흰 장갑을 끼고 필름을 묵묵히 더듬어 찾는 그들은 하나의 동화動畵[18] 속에서 원화 애니메이터의 버릇이나, 같은 캐릭터를 그리더라도 꿰뚫어 볼 수 있는 개성을 찾아낸 것이다. 그 사실을 깨닫고 나와 똑같은 종류의 사람들이 2층에 모여 있다는 사실을 비로소 실감했다.

지금 와서 돌이켜보면 그들의 작업이 중요했던 이유는 약간 과장되게 표현하자면 아무도 발견해내지 못한 심미적인 기준과 그에 상응하는 고유한 이름이 그들에 의해 하나하나 발견되었기 때문이다. 이미 영화 분야에서는 그런 가치가 나타나 있

었다. 예를 들어 2011년에 휴간된 잡지 〈피아〉는 단순히 영화의 데이터베이스를 총망라해서 게재하지 않았다. 이다바시의 3번관[19]에서 몇 년 지난 로망 포르노가 상영된다는 정보가 실릴 때, 한 작품당 게재할 수 있는 내용은 제목 이외에 딱 한 줄밖에 없었다. 그런데 거기에 포르노 영화임에도 남자배우 이름이 실렸고, 심지어 영화관의 혼탁한 공기 속에서 성적인 묘사에 찬물을 끼얹은 듯한 연기를 하는 남자배우인 경우가 있었다. 예를 들어, 가자마 모리오의 이름은 그런 식으로 기억하게 되었다. 하지만 어느 시점부터 〈피아〉는 정보를 기계적으로 지면에 싣기 시작했고, 누구의 이름으로 그 영화가 대표되는가 하는 식의 딱 한 줄로 표현된 '비평'은 더 이상 볼 수 없었다.

'도게 아카네 같은 일'을 하라고 했던 멘조 미쓰루

조금 전에 '비평'이라는 단어를 썼지만 도쿠마쇼텐 2층에서 조용히 진행되던 일은 말 그대로 '비평' 그 자체였다. 하스미 시게히코의 영화 수업에서는 예를 들어 오즈 야스지로의 영화를 보여주고는 학생들에게 "무엇이 찍혀 있느냐"는 질문을 던져서 다른 영화평에서 베껴온 말이나 작품의 메시지 등을 답했다간 묵살당한다. 그리고 간신히 "발바닥이 찍혀 있습니다"라는 답이 나오면 거기서부터 로low 앵글의 다용多用에 관한 문제를 논하는 식이라는 사실은 잘 알려져 있다. 2층 아르바이트생들은

한 편의 어린이 대상 로봇 애니메이션이나 명작 애니메이션 속에서 순간적으로 드러나는 애니메이터들의 작가성을 발견하여 한 컷의 필름을 뽑아내고, 크레디트(영상이 시작하기 직전이나 직후에 제공되는 작품에 관한 상세 정보) 중에서 그 작가의 이름을 특정해냈다. 그것은 필름 속에 찍혀 있는 것만을 관찰하는 스토아학파적인 비평이었다. 무언의 비평이라고도 할 수 있는 그러한 행위를 거쳐서 몇몇 가치와 이름이 필름을 잘라내는 행위 속에서 발견되고 있다는 것을 생생하게 느낄 수 있었다.

하지만 돌이켜보면 그런 그들의 너무나도 진지한 모습에 나는 약간 기가 죽어 있었던 것 같다. 멘조 미쓰루가 도게 아카네와 같은 일을 하라고 했기 때문만은 아니겠으나, 나는 점점 만화와 현대사상을 엮어서 꽤나 다변多辯의 비평을 하게 되었다. 하지만 내가 느낀 위화감이든 사상 비슷한 것에 대한 관심이든, 전부 다 서브컬처가 범용한 영역이 되어버린 요즘 시대의 개막을 알리는 전조일 뿐이다. 그것은 말하자면 요시모토 다카아키가 소녀 만화를 논하고 꼼데가르송을 입는 바람에 하니야 유타카와 논쟁을 벌이던 시절의 흔해 빠진 광경에 지나지 않는다.

여기까지 쓰고 나니까 그때는 약간 다른 느낌에도 지배받고 있었다는 생각이 드는데, 그것은 분명 〈류〉나 〈텔레비랜드〉가 아니라 〈애니메쥬〉로부터 흘러나온 듯하다. 또한 우리의 눈

앞에 있던 것과는 조금 이질적인 서브컬처의 기운이라고 부를 만한 것이었다. 도쿠마쇼텐 2층에 멘조 미쓰루를 통해 〈COM〉과 토키와장 그룹의 유전자가 스며들어와 있었다는 사실은 이미 썼으나 그것과는 조금 다르다. 우리 윗세대의 서브컬처가 갖고 있던 기운으로, 그때 2층에서 내가 어렴풋이 느낀 것은 조금 나쁘게 말하자면 약간 더 수상쩍고 외잡한 무언가였다. 우리 세대도 아니고, 토키와장의 흐름 속에도 없던, 또 다른 무언가였다.

그 '위화감'이라고 할 만한 것의 중심을 따라가보면 결국, 두 인물과 마주친다. 〈애니메쥬〉 초대 편집장 오가타 히데오와 스즈키 토시오다. 이 둘은 〈아사히 예능〉 출신이다. 즉 그때의 2층에 풍기던 분위기는 바로 〈COM〉과 〈아사히 예능〉이라는, 본래는 섞일 일이 없는 유전자가 섞여버렸기 때문에 생겨난 것이었다. 이렇게 쓰고 나니 조금은 이해가 간다. 그러고 보면 〈코쿠리코 언덕에서〉의 도쿠마루 빌딩 복도에는 분명히 〈아사히 예능〉처럼 보이는 포스터도 붙어 있었다. 그렇기 때문에 〈아사히 예능〉에서부터 시작해야만 한다고 생각했다.

〈아사히 예능〉과
서브컬처의 시대

〈아사히 예능〉과 무라야마 도모요시

〈코쿠리코 언덕에서〉에서 도쿠마쇼텐이 등장하는 장면에 〈아
사히 예능〉으로 추정되는 잡지의 포스터가 붙어 있다는 이야
기는 앞서 언급했다. 〈아사히 예능〉이 그 전신이었던 타블로
이드 사이즈 〈주간 아사히 예능 신문〉에서 B5 판형의 주간지
로 장정을 바꾼 것은 1956년 9월 말이었다. 〈아사히 예능 신
문〉 제1호는 그보다 2년 반 전인 1954년 3월 하순에 간행됐
다. 하지만 그 역시 다른 회사에서 간행되다가 휴간된 같은 이
름의 잡지를 이어받은 것이었다. 따라서 복간 제1호에는 '통권

407호'라고 표기되어 있었고, 〈아사히 예능 신문〉은 1946년 다케이 히로토모가 창간했다고 기술해야 더 정확할 것이다. B5 판형의 주간지 〈아사히 예능〉은 출판사 계열 주간지로서는 〈주간 신초〉(신초샤)의 뒤를 이은 것이었으나, 옛 잡지명을 거의 그대로 사용했기 때문에 주간지로서는 위치가 약간 미묘해졌고, 도쿠마 야스요시는 나중에 그것을 상당히 아쉬워했다고 한다.

하지만 〈주간 신초〉가 그러했듯 그 뒤로 속속 간행된 '주간'이란 단어 뒤에 출판사의 간판 문예지나 종합지 이름이 붙은 '출판사 계열 주간지', '주간' 뒤에 신문 이름이 붙은 '신문사 계열 주간지'와 비교해보면, 모체가 되는 브랜드 잡지나 신문이 없고 '예능'이라는 권위와는 거리가 먼 이 잡지의 이름은 그럼에도 결코 시대에 동떨어지지 않았다고 생각한다. 오야 소이치'가 TV라는 미디어에 매혹된 대중을 "일억 총 백치화"라며 조소하고, 아쿠타가와상을 수상한 이시하라 신타로의 『태양의 계절』이 영화로 제작된 해에 〈아사히 예능〉은 창간된 것이다. 이시하라는 연이어 영화화된 『미친 과실』을 쓰기도 전에, 아니 제목과 플롯조차 나오지 않은 단계에서 영화화 판권을 닛카쓰에 팔았다고 한다.

이쪽은 아직 제목도 플롯도 생각하지 못하고 있는데 그걸 팔

라니 아무리 생각해도 너무 황당무계한 이야기다.

"그런 말씀을 하셔도, 나중에 완성되고 나면 의외로 시대 소설일지도 모르잖아요."

라고 말했더니,

"그렇다면 더 재미있지. 당신이 쓴 시대 소설이라면 아무도 상상조차 못 했을 테니."

그렇게 말하며 물러서지 않았다.

결국 고민한 끝에,

"그렇다면 한 가지만 조건을 달겠습니다. 이 소설은 반드시 닛카쓰에 팔겠습니다. 그 대신 영화화할 때는 제 동생을 주인공으로 캐스팅해주십시오. 그렇지 않으면 다른 회사에 똑같은 조건을 달아서 팔겠습니다. 동생에 관해서는 〈태양의 계절〉 스태프들에게 평판을 물어보시면 알 수 있을 겁니다."

_이시하라 신타로, 『남동생』, 겐토샤, 1996

이시하라와 동시대 사상가 에토 준[2]이 무라카미 류의 출현을 보고서 문학의 서브컬처화를 간파하고 절망하는 것은 훨씬 더 나중인 1978년이다. 그러나 문학과 대중 미디어의 결탁은 아직 집필도 시작하지 않은 소설의 영화화 판권을 영화사에 팔면서 자신의 동생, 즉 이시하라 유지로의 출연까지 승인받은 이시하라 신타로의 모습에서 이미 엿보이고 있다. 예능과 대중

문화가 미디어 속에서 크게 변용하여 문학마저 탐욕스럽게 집어삼키는, 아니 그보다도 태연하게 삼켜지고자 하는 서브컬처 문학이 탄생한 시대에 〈아사히 예능〉은 시작된 것이다.

〈아사히 예능〉은 예능에 머무르지 않고 특이한 언론으로서 그 윤곽을 드러내기 시작한다. 시대와 결합하는 수준이 결코 평범하지 않은 언론으로서 〈아사히 예능〉의 모습을 상징한 한 가지가 매춘방지법을 대하는 태도였다. 1958년 4월 1일을 기해 매춘방지법이 시행됨에 따라 공창公娼인 유곽이 늘어선 적선赤線 지대, 사창私娼을 포함한 음식점이 늘어선 청선青線 지대가 모두 사라졌다. 물론 그해에 태어난 나로서는 아무런 실감이 없지만 말이다. 어쨌거나 〈아사히 예능〉은 매춘방지법을 겨냥해 그 전선을 파고드는 성 산업 르포르타주 등을 연재했고, 반품률 10% 이하라는 기록까지 세웠다.

1958년은 '황태자 성혼' 열풍에 언론이 들끓었던 해이기도 한데, 〈아사히 예능〉은 무라야마 도모요시[3]가 성혼 퍼레이드 사진에다가 추가로 카바레나 폐품 회수업 사진으로 구성한 형태의 그라비아[4] 페이지를 게재했다. 다이쇼 아방가르드의 이론가 무라야마와 〈아사히 예능〉은 연관성이 별로 없어 보인다. 그러나 도쿠마 야스요시가 '요미우리 쟁의' 때문에 회사에서 쫓겨난 뒤 하나다 기요테루, 노마 히로시, 아베 고보, 가토 슈이치 등이 편집위원으로 참여한 잡지 〈진선미〉의 발행처였던 신

젠비샤의 경영에 참여했다는 사실을 고려하면 오히려 당연한 일이라는 생각이 든다. 그렇게 보면 지브리가 가토 슈이치의 책과 DVD를 낸 것도 전혀 놀랄 일이 아니다. 혹은 전 인도네시아 대통령 아크멧 수카르노의 세 번째 부인이 된 호스티스의 존재를 특종 보도하고, 인도네시아 전후 배상과 그에 얽힌 이권의 소재까지 파고들어간 기사를 읽어보면 〈아사히 예능〉이 틀림없이 '언론'이었다는 사실을 알 수 있다.

오가타 히데오가 도쿠마쇼텐에 입사한 것은 1961년이다. 〈코쿠리코 언덕에서〉의 작중 연대가 1963년이고 영화 속 빌딩이 준공된 것은 작중의 시대보다 나중이라고 앞서 언급했으나, 만약 그 빌딩이 작중의 해에 건설된 것이라고 한다면 빌딩 속 군중이 나오는 장면에 오가타 히데오가 있었던 것이 된다. 1961년에는 『풍류몽담風流夢譚』 사건, 즉 후카자와 시치로의 불경不敬 소설에 분노한 소년이 출판사 사장 집을 습격하는 사건이 일어났다. 그 이전 해에는 사회당 위원장 아사누마 이네지로가 마찬가지로 우익 소년의 칼에 찔려 살해당한 바 있다. '60년 안보'[5]의 이듬해였다.

카레라이스 가격 인상 투쟁과 린치

한편 스즈키 토시오가 도쿠마쇼텐에 입사한 것은 거의 10년 후인 1972년. 연합적군의 린치 사건이 발각되고 이스라엘 텔

아비브 공항에서 오카모토 고조가 자동소총을 난사한 것도 이 해였다. 기묘하게도 '정치의 계절'과 '테러의 해', 이렇게 10년 간격을 두고 향후 〈애니메쥬〉를 만들게 되는 두 사람이 입사한 것은 그저 우연이겠으나, 스즈키 토시오가 정치의 계절을 통과했다는 사실은 단편적으로나마 언급된 적이 있다.

그때 난 갑자기 자치회에 들어갔어요. 친구가 위원장이 되고 싶다고 하길래 그 녀석이 위원장을 하고, 홍보국장을 내가 하게 됐죠. 간판은 참 잘 만들었는데 말이죠. 학생 식당의 45엔짜리 카레라이스가 60엔으로 인상된다고 해서 카레라이스 투쟁이 시작됐고, 단숨에 10·8 하네다 투쟁으로까지 이어졌습니다.

_스즈키 토시오, 『지브리의 철학: 변하는 것과 변하지 않는 것』, 이와나미쇼텐, 2011

이 책에 묘사된 일들의 후일담을 스즈키 토시오는 다시금 이렇게 말했다.

그러니까 아주 잘 기억나는 것은 자치회 방이 있잖습니까. 방이 지저분했는데 내가 청소를 좋아해서 벽지를 사왔어요. 돈은 좀 있었거든요. 청소를 해서 전부 깨끗이 만들어서, '아, 이 정도면 여자애들도 올 수 있겠다 싶은 자치회로 한번 만들어보자'는 식으로 말이 나왔거든요. 그랬는데 다음 날 가보니까 깨끗이 만

든 그날 밤, 그 방에서 린치가 벌어진 겁니다. 그게 호세이대학 학생이었는데 한 명이 완전히 피투성이가 되어 있었고, 집단으로 그런 일이 벌어져서 '이거 큰일 났구나' 했습니다. 벽과 바닥이 온통 피투성이였는데, 엄청 큰일이 벌어졌던 거죠.

_스즈키 토시오 인터뷰

이 회상 속의 카레라이스 가격 인상 투쟁이라는 '가벼움'과 린치 사건이라는 '무거움'의 낙차를 보면서, 스즈키 토시오보다 한 세대 아래인 나는 우선 곤혹스러움을 느낀다. 그리고 이 '무거움'과 '가벼움'이 내 윗세대의 문화에서는 불편하게나마 공존하고 있다는 느낌이 항상 들었다는 사실을 떠올리곤 한다. 연합적군 린치 사건이 발각되기 전에 벌어진 '아사마 산장 사건'[6]에 대해 기억나는 것이 있다. 중학생이던 나는 미술 시간이었는지 언제였는지 조각칼에 약간 깊은 상처를 입는 바람에 어쩔 수 없이 근처 병원에 간 적이 있다. 로비에서 멍하니 거대한 철구鐵球가 산장을 파괴하는 광경을 텔레비전으로 바라보았고, 무릎 위에는 같은 학년 여자애들이 돌려보던 소녀 만화 잡지를 잘라 모은 파일이 올려져 있었다. 그것은 바로 하기오 모토의 단편 만화였다. 아마 『11월의 김나지움』이었을 것이다. 하기오 모토 역시 전공투(전학공투회의) 세대인데, 그 당시 나는 소녀 만화가들에게는 '무거움'과 '가벼움', '정치'와 '서브컬

처'가 불편한 공존을 하고 있다는 사실을 느끼지 못했다. 바로 그 부분 때문에 소녀 만화가들에게 '새로움'을 느꼈던 것 같다.

만화사史로 보자면 스즈키 토시오가 도쿠마쇼텐에 입사한 해에 하기오 모토가 『포의 일족』의 첫 번째 작품 「투명한 은빛 머리칼」을 발표한다. 또한 데즈카 오사무와 토키와장 그룹의 실험 장소이자 극화 계열인 〈가로ガロ〉[7]에 대항하는 잡지라고 여겨졌던 〈COM〉이 중철로 편집해 〈COM 코믹스〉로 이름을 바꾼 해이기도 하다. 평범한 극화 잡지가 되어버린 〈COM〉을 보고 나는 왠지 데즈카 오사무와 토키와장 그룹의 시대가 끝난 것 같은 기분이 들었지만, 그것을 한탄하기보다는 소녀 만화의 새로운 표현에 이미 매료되어 있었다.

도쿠마쇼텐 2층에서 스즈키 토시오를 비롯한 윗세대들에게서 느낀 작지만 결정적인 위화감이 사실은 〈아사히 예능〉이 가진 난잡함의 끝에 존재한 정치 시대가 풍기던 냄새였음을, 여기까지 글을 쓰고서야 비로소 깨닫는다. 지금 기억이 났는데, 야스히코 요시카즈와 스즈키 토시오가 야스히코의 첫 소설 『시애틀 싸움 엘레지』에 대한 이야기를 도쿠마쇼텐 2층에서 하고 있었을 때, 순간적으로 잠깐 그들의 대화가 학생 운동 쪽으로 넘어간 적이 있다. 아마도 본인들은 기억하지 못하겠지만, 그건 내가 도쿠마쇼텐 2층에서 느꼈던 상당히 본질적인 위화감이었다. 우리 세대, 즉 나를 비롯하여 예를 들면 비슷한

시기에 〈애니멕〉에 있었을 이노우에 신이치로(KADOKAWA 대표이사) 등은 대학에서 정치의 계절이 지나간 뒤의 잔재 정도는 느낄 수 있었다. 나도 쓰쿠바대학에 다니던 시절 학교 축제 시행을 둘러싸고 분규가 일어나 '본부동'을 점거했다가 경찰기동대가 정말로 쳐들어오는 광경을 보고 옛날에 TV에서 본 진짜 '학생 운동' 같다고 생각했던 기억이 난다. 그러나 뒤늦게 따라 했던 '학생 운동 놀이'는 신문 등에 보도되면서 도쿄에 있는 대학 쪽에서 윗세대들까지 뛰어드는 바람에 나를 포함하여 싹 빠져나가버렸다. 우리는 '카레라이스' 정도에서 멈추기로 했다는 이야기다.

정치는 윗세대의 문화였고, 우리가 도쿠마쇼텐 2층에서 발견한 문화는 그것과는 관련이 없는 존재였어야 했다. "였어야 했다"고 쓴 이유는 사실은 그렇지 않았을 거라는 말이다. 보이지 않았거나, 보려고 하지 않았거나, 아니면 알고 있으면서도 윗세대의 정치를 그냥 무시하고 지나쳤을지도 모른다. 어느 쪽이든 각각 미묘하게 차이는 있을 것이다. 이노우에 신이치로가 프랑스 핵실험에 반대한다며 프랑스산 와인은 마시지 않겠다고 갑자기 선언하기도 하고, 트위터에서 도쿄도가 개최한 애니메이션 이벤트에 참여하지 않겠다고 표명하는 등 잠깐이지만 정치적으로 변하는 모습을 보면서 적어도 그를 비롯한 몇몇은 희미하게나마 의식하고 있었겠다는 생각이 들었다. 가끔 기억

이 되살아난 것처럼 정치적으로 변하는 나도 마찬가지다.

　앞에서 나는 〈건담〉을 제대로 본 적이 없다고 썼는데, 대학에 입학한 뒤로 애니메이션을 거의 보지 않게 되어서만은 아니다. 도쿠마쇼텐 2층의 아르바이트생들이 나누던 대화나 〈애니메쥬〉 기사를 통해 알게 된 〈건담〉의 스토리와 캐릭터들이 나에게는 팔레스타인을 묘사한 것으로밖에는 보이지 않았다. '약속의 땅 지구'라는 모티프라든지, 중근동 분위기가 나는 '샤아'라는 이름이 묘하게 마음에 걸려서 참을 수 없었다. 물론 스즈키 토시오가 도쿠마쇼텐에 입사한 해에 텔아비브 공항 난사 사건을 일으킨 일본적군과 PFLP(팔레스타인 인민해방전선)의 모습을 그린 다큐멘터리 영화 〈적군: PFLP·세계전쟁〉을 제작한 아다치 마사오가 토미노 요시유키의 니혼대학 선배인 점은 단순한 우연일 것이다. 나는 윗세대가 한 말의 한구석, 혹은 그들이 만들고 우리가 마치 스스로의 문화인 양 소비하고자 했던 서브컬처에 가끔씩, 아주 잠시지만 순간적으로 정치가 침투하는 일에 과민했던 것 같다. 그 정치에 대해 어느 부분에선 공감하면서도, 반발하고 있었다.

　〈아사히 예능〉 이야기를 하려다가 정치 쪽으로 흘러가버렸다. 아무튼 내가 도쿠마쇼텐 2층에서 희미하게나마 느끼던 정치의 냄새는 역시나 끝까지 파고들면 〈아사히 예능〉에 도달한다. 스즈키 토시오의 말에 따르면 대학생 시절 "오른손에 〈아

사히 저널〉, 위손에 〈아사히 예능〉 시대"라는 말이 있었다고 한다. 내가 아는 것은 "손에는 〈저널〉, 마음에는 〈매거진〉"이란 표어뿐인데 말이다. 신좌익 계열 학생들이 〈소년 매거진〉을 애독한다는 것은 요코오 다다노리가 표지를 디자인한 시절부터 "우리는 내일의 죠다"라는 성명이 있었던 요도호 납치 사건이 일어난 시기까지 줄곧 느껴졌다. 〈소년 매거진〉 지면의 일부는 분명히 아동용이 아니었다. 도에이東映의 야쿠자 영화, 그리고 아다치 마사오와 함께 팔레스타인에 갔던 와카마쓰 고지 감독으로 상징되는 '핑크 영화'가 우리 윗세대가 향유하던 서브컬처였다. 이것을 고려한다면 '성性'과 '야쿠자'라는 수레의 두 바퀴를 갖추고 있었고, 창업자 도쿠마 야스요시가 "이류를 견뎌내는 일은 일류가 되기보다 어렵다"고 표현한 〈아사히 예능〉의 '이류'로서의 긍지가 그들 세대의 분위기에 가까운 것이었음은 어느 정도 이해가 간다. 예능도 정치도 아방가르드도 성풍속도 전부 다 〈아사히 예능〉 안에 있었고, 문화를 작은 카테고리로 나누어 구분할 만한 질서를 갖추지 못한 시절이었다. 그러므로 〈아사히 예능〉이 나보다 한 세대 위의 서브컬처를 상징한다고 말하기는 어렵다. 그리고 그 난잡함은 나중에 도쿠마 쇼텐 2층에서 발견되는 애니메이션과 내가 편애했던 소녀 만화에는 존재하지 않았다. 아니, 없다기보다는 보려고 하지 않았다. 그 난잡함은 정치나 성과 폭력, 즉 현실적인 측면에서 온

것이었다. 그렇기 때문에 이렇게 말해도 될지 모르겠으나 윗세대의 서브컬처가 일종의 '가벼움'을 지향하는 이유가 현실의 '무거움'을 견디지 못하기 때문인 듯 보였고, 우리 세대는 현실과 단절된 무언가를 사실적인 것처럼 간주하려고 하지 않았나 하는 생각이 든다. 윗세대는 '가벼움'을 과도하게 지향했고, 나로선 그것이 매우 기묘하게 느껴졌다.

어린이조사연구소에 모인 사람들

정치의 계절에 대해 한 가지 더, 〈아사히 예능〉으로 가기 전 스즈키 토시오가 어린이조사연구소에 있었다는 사실에 관해서도 언급해두고 싶다. 이 사실은 스즈키가 쓴 저서에 은근슬쩍 기술되어 있는데, 당시엔 스즈키 토시오와 어린이조사연구소라는 이름이 내 머릿속에서 잘 연결되지 않았다. 어린이조사연구소는 고야마 히데오[8]가 주재한 마케팅 회사다. 고야마는 편집자 시절 교육평론가 겸 방송인으로 활약한 아베 스스무[9]를 발굴한 인물이다. 마케팅 회사라고 하면 쓸데없는 앙케트나 한다는 이미지가 있지만, 어린이조사연구소는 일종의 서브컬처 비평을 마케팅이라고 단언했다는 점이 특이했다. 내가 어린이조사연구소 이름을 알게 된 것은 사이토 지로[10]를 통해서였고, 『어린이 만화의 세계』라든지 『작은 동시대인』 등과 같은 어린 이론을 좋아했다. 이시코 준조[11]나 가지이 준[12]의 현대미술 및

정치색이 강한 만화론이나, 공산당 쪽 교육론 계열 만화론이 만화 평론으로서 그나마 존재하던 시절, 사이토 지로는 '어린 이론'이라는 틀을 가지고 만화를 논했기에 상당히 신선했다. 그 한편으로 사이토는 만화를 상품으로 인식하는 관점을 갖고 있었는데, 내 초창기 만화론이 어린이론과 마케팅론을 포함하는 이유는 사이토의 작업이 내 비평의 본보기가 되었기 때문이다.

그러나 어린이조사연구소는 '마케팅'과 '어린이론'만으로 분류할 수 있을 만큼 단순한 존재는 아니었던 듯하다. 〈로킹온〉의 창간 멤버이자 마케터인 기쓰카와 유키오[13]는 〈주간 독서인〉에 원고를 투고했더니 그 글을 읽은 고야마 히데오가 연락을 해왔다고 본인 웹사이트에 추억담을 적어놓았다. 고야마는 "젊은 무명의 인재를 발굴하는 일에도 천재적"이었다고도 쓰여 있다. 스즈키 토시오의 기억으로는 데라야마 슈지와 함께 인형극 〈한여름 밤의 꿈〉을 연출했고 〈리틀 니모〉 제작 초기의 감독이었던 시미즈 고지[14], 혹은 〈소년 매거진〉의 명편집자 우치다 마사루 등도 어린이조사연구소를 드나들었다고 한다. 간사이 지역 미니코미지 〈플레이가이드 저널〉 출신의 만화평론가 무라카미 도모히코 등도 관련되어 일을 하고 있었다. 아마도 그들이 어린이조사연구소에서는 젊은 피였을 것이다. 들락날락하던 젊은 피 중에서 영화감독 오모리 가즈키[15]나 〈로킹

온)의 시부야 요이치[16]도 있었다고 하는데, 그 당시에는 아직 무명의 젊은이에 가까웠을 것이다.

스즈키 토시오는 대학생 시절, 아르바이트생으로 그곳에 들어가 조사 리포트를 썼다고 한다. 어린이조사연구소는 조사를 바탕으로 한 자료와 일종의 비평을 연동해 분석하고 있었던 듯하다. 그곳에서 스즈키가 하던 일은 다음과 같다.

내가 거기에서 무슨 일을 했느냐면, 우선 간단히 말해 아주 어린 아이부터 좀 더 큰 아이까지 소학생들이 있었는데, 그 아이들을 종일 잡아둬야 하니까 시간이 남아돌잖아요. 그때 걔네하고 같이 놀아주는 것이 첫 번째. 그리고 두 번째로는 그 아이들에게 이것저것 묻지 않겠어요? 그걸 원고로 정리하는 겁니다.

_스즈키 토시오 인터뷰

어린아이들의 두서없는 의견을 듣고서 마케팅을 위한 리포트를 스즈키가 묵묵히 써내려가는 모습을 상상하자, 도쿠마쇼텐 2층에서 우리가 신나서 떠드는 애니메이션에 관한 지식을 가만히 듣고 있던 스즈키의 모습이 겹쳤다. 그러고는 스즈키가 그때도 어린이조사연구소의 방식을 사용한 것 아닐까 하는 생각이 들었다. 그리고 동시에 어린이조사연구소의 혼란스러운 모습이 도쿠마쇼텐 2층과 지극히 닮았다는 사실을 깨달았다.

스즈키의 눈에 어린이조사연구소는 "도쿄대 전공투에서 난리를 피웠던 사람들이 대학원으로 돌아갈 수 없게 되어 어린이조사를 칭하면서 이것저것 여러 일을 시작한" 장소로 비친 모양인데, 내 눈에는 도쿠마쇼텐 2층 역시 한 세대 위의 약간 수상쩍은 사람들이 모여서 만든 장소로 보였다. 그곳에는 아랫세대가 "저 사람들은 절대 만만한 사람들이 아니다"라고 말하며 이름 정도는 알고 있는 괴짜들이 언뜻언뜻 얼굴을 비췄고(예를 들어 도쿠마쇼텐에서는 〈COM〉 편집장이었던 이시이 후미오가 그런 사람이었다), 어디서 왔는지도 모르게 모여들거나 흘러들어온 무명의 젊은이들이 있었다. 돌이켜 생각해보면 '그 사람도 그 자리에 있었지' 하고 이름이 떠오른다. 그런 기묘하고도 행복한 장소였고, 그런 식으로 생각한다면 어린이조사연구소와 도쿠마쇼텐 2층은 완전히 똑같았다.

그러니 어린이조사연구소에서 정치적 논의만 잔뜩 늘어놓는 사람들 틈에서 한 장에 천 엔짜리 리포트를 묵묵히 썼던 스즈키와, 2층에서 다른 사람들의 잡담으로부터 약간 떨어져 혼자 〈류〉의 독자 코너 기사를 쓰고 있던 내가 조금은 비슷한 존재였던 것처럼도 느껴진다.

정치의 계절과 끝나지 않는 논의, 그리고 마케팅이라고 하는 정치 정반대편에 있는 현실의 업무. 그것이 스즈키 토시오라는 인물의 활동 폭이었으리라. 그리고 그렇게 생각했을 때,

윗세대들의 정치가 사회로부터 조금은 괴리된 애니메이션이나 만화와는 또 다른 의미에서 현실로부터 떨어져 있던 것 아니었냐는 생각도 든다.

　정치의 계절이 끝나던 해에 스즈키 토시오는 〈아사히 예능〉에서 오가타 히데오를 만나게 된다. 〈아사히 예능〉 역시 어린이 조사연구소와는 또 다른 형태로 도쿠마쇼텐 2층의 원형 같은 존재다. 그러니 〈아사히 예능〉 이야기를 조금 더 이어가겠다.

도쿠마 야스요시와
전시의 아방가르드

이마무라 다이헤이의 『만화영화론』과 신젠비샤

앞 장에서 도쿠마 야스요시가 신젠비샤와 관련되어 있었다
는 이야기를 잠깐 했다. 도쿠마쇼텐의 역사를 다룬 책 『도쿠
마쇼텐의 30년』에는 도쿠마 야스요시가 1946년 요미우리 쟁
의에 연루되어 전시戰時에 입사한 요미우리신문사를 퇴사한
후, 도쿄민보를 거쳐 신젠비샤 경영에 관여했다고 나온다. 도
쿠마 야스요시는 신젠비샤의 전무를 맡지만, 1949년에 이 회
사가 도산하면서 자택마저 차압당했다고 한다. 신젠비샤는
15년 전쟁[1] 당시의 아방가르드와 전후戰後 아방가르드를 잇는

존재인데, 그렇기 때문에 앞 장에서는 그 뉘앙스가 잘 드러나지 않았을 수 있다. 〈아사히 예능〉 그라비아 기사의 구성(이것은 예이젠시테인의 몽타주이론을 사진에 응용한 '그라프 몽타주'라는 기법인데, 하라 히로무와 기무라 이헤이가 만든 도호샤의 국책 잡지 〈FRONT〉 지면에서 잘 다듬어진다)에서 무라야마 도모요시의 이름을 발견하고 깜짝 놀랐다. 하지만 하나다 기요테루 등이 관여했던 신젠비샤에 도쿠마 야스요시가 깊이 연관되어 있었다는 사실을 알게 되면서 이해할 수 있었다.

그런데 나는 앞 장에서 신젠비샤에 관여했던 가토 슈이치의 책과 DVD를 지브리가 내는 것이 자연스러운 일이라고 썼는데, 그때 뭔가 더 중요한 사실을 잊은 듯한 기분이 계속 들었다. 그러다가 앞 장 원고 마감이 다 끝난 뒤에 이마무라 다이헤이[2]의 『만화영화론』이 종전 후 신젠비샤에서 간행되었다는 사실을 간신히 떠올릴 수 있었다. 『만화영화론』은 일본 최초의 애니메이션 평론집이라고 일컬어진다. 이전에 근무하던 대학에서 초빙한 캐나다 애니메이션 연구자가 하나다 기요테루와 이마무라 다이헤이의 디즈니론에 관해 강의하자 학생들이 당황해하는 모습을 본 적이 있다. 이때 이마무라의 업적은 일본보다 외국에서 더 깊이 회고되고 있는 듯한 인상을 받았다.

이마무라 다이헤이는 한마디로 말해 예이젠시테인과 러시아 아방가르드 이론으로 디즈니를 해석하고자 했던 비평가다.

게다가 그것은 사실 그리 특이한 일도 아니었다. 만년의 예이 젠시테인은 디즈니에 관한 논문 초고를 남기기도 했고, 그 내용을 이마무라의 디즈니론과 비교해보면 매우 재미있다. 중요한 점은 디즈니는 전전戰前 아방가르드의 문맥 속에서는 전위적이었다는 사실이다. 신젠비샤판 『만화영화론』과 미국과 일본이 전쟁을 시작한 해에 미키마우스를 속표지에 실은 채 간행했던 구판의 차례를 비교해보면, 구판 제4장 「만화영화의 내용」이라는 장이 「만화영화와 아메리카니즘」이라고 바뀌어 있음을 알 수 있다. 이렇게만 쓰면 마치 이마무라나 신젠비샤 측에서 미국에 점령당한 시기에 이 책을 복간하면서 GHQ³ 등에 아첨한 것 아니냐는 식으로 받아들여질지도 모르지만 전혀 그렇지 않다. 아메리카니즘에 대한 찬미야말로 다이쇼 아방가르드 와중에 무라야마 도모요시가 내세웠던 구성파의 테제 these 중 하나다. 그렇기 때문에 이마무라는 애니메이션 속 아메리카니즘을 다음과 같이 논했다.

뽀빠이의 괴력은 말하자면 종합적인 기계력이고, 거기에 인격을 부여한 것이다. 그렇기 때문에 작가가 뽀빠이를 기계학적 구조물로서 제시하는 것은 이상한 일이 아니다. 예를 들어 그의 괴력이 발휘되기 직전, 그 알통 속에서 모터가 회전하기 시작하는 것이 바로 그렇다. 또한 입원한 뽀빠이에게 뢴트겐을 쬐자 그

뼈대가 조잡한 철근이고, 심장은 하트 모양의 쇳조각으로 만들어져 있는 것도 마찬가지다. 이처럼 작가는 스스로 뽀빠이를 기계 장치로 내보이고 있다. 뽀빠이의 애인인 키 큰 올리브 역시 기계적이다. 그녀의 특기는 몸 전체를 구불구불 꼬는 것이고, 종종 그녀는 몸으로 매듭을 묶곤 한다. 그 심각한 뒤틀림은 명백히 탄성체 금속, 스프링이나 용수철을 방불케 한다. 그것은 기계 뽀빠이의 주요 금속 부품이다.

_이마무라 다이헤이, 『만화영화론』, 신젠비샤, 1948

월트디즈니의 만화영화 또한 기계의 다이너미즘과 스피드를 사랑한다. 즉, 그 재치는 자연을 기계화할 때 나타난다. 예를 들어 비버의 꼬리가 회전하여 추진기가 되고, 모터보트 모습으로 물 위를 질주하는 것이 그런 셈이다. 또한 「미키의 들소 사냥」에서 볼 수 있듯, 미키의 비명이 마치 경적처럼 들리는 것도 마찬가지다.

_같은 책

즉, 이마무라에게 디즈니와 미국 애니메이션은 기계미機械 美의 예술이었던 것이다. 기계를 미학의 중심에 놓고, 캐릭터는 기계의 알레고리이며, 무엇보다 기계화된 예술로서 할리우드 애니메이션은 아메리카니즘이라는 미학의 체현이라는 식으

로 이해했는데, 이것은 15년 전쟁 시기를 지나던 이마무라 등이 가진 일관된 사고방식이었다. 마치 야나기타 구니오의 민속학이 전시에 마르크스주의자들의 피난처였던 것처럼, 애니메이션은 아방가르드 예술가들에게 동일한 역할을 한 듯하다. 이마무라 다이헤이의 『만화영화론』은 이 신젠비샤판을 포함해서 전후에 몇 번 복간되었는데, 그중 가장 새로운 버전이 바로 지브리판이다. 지금 나는 도쿠마 야스요시가 잠시 신젠비샤에 관여했다는 사실에 너무 구애되어 있는 것 아닌가 싶기도 하지만, 판권지에 '1948년 11월 15일 발행'이라고 쓰여 있는 신젠비샤판 『만화영화론』은 그가 경영에 관여하던 시기에 간행되었을 가능성이 높다. 그것은 역시 지브리의 전사前史로서 기억될 만한 사실이리라.

그런데 또 한 가지 중요한 점이 있다. 신젠비샤는 진부하게 표현하자면 전후 문학의 출발점이 되는 젊은이들이 모인 양산박이었다는 점이다. 하니야 유타카의 『사령死靈』 간행을 시작한 것도 신젠비샤라고 말했을 때, 무슨 그런 당연한 소릴 하느냐고 생각하는 세대와 대체 무슨 소리인지 전혀 모르겠다는 세대 사이에서 나는 뭘 어디까지 설명해야 할지 고민스럽다. 하지만 신젠비샤가 아베 고보 등과 같은 전후 세대의 작품을 '아프레게르après-guerre' 시리즈로 출간했고, 그것이 전후 최초의 젊은이 문학의 시작이 되었다는 사실을 말해주면 종전 후

겨우 3년에서 4년 정도 있다가 사라진 이 출판사가 풍기던 분위기와 역사 속 역할을 상상할 수 있을 것이다. '아프레게르'는 전후 젊은이들에게 최초로 붙여진 세대명이기도 한데, 하나의 세대를 상징적으로 만들어내는 장소로서 기능했던 신젠비샤에 도쿠마 야스요시가 관여했다는 사실은 도쿠마쇼텐 2층의 역사를 기록하고자 하는 내겐 매우 큰 의미가 있다.

참고로 이런 식으로 무언가가 시작되는 혼란스러운 상태는 도쿠마 야스요시가 요미우리신문사를 거쳐 신젠비샤로 가기 전에 몸을 담았던 도쿄민보에서도 마찬가지였던 듯하다.

도쿄민보에는 사회당 구조 개혁 이론으로 알려졌으며 나중에 기후경제대학 교수가 되는 사토 노보루, 공산당 이론가 나카니시 쓰토무, 나가사키대학 학장이 된 구시마 가네사부로, 정치 만화로 유명해진 곤도 히데조, 하이쿠 시인 겸 저널리스트 구리바야시 잇세키로 등 독특한 인재들이 모여 있어서 마치 양산박과도 같은 재미가 있었지만, 그것과 경영은 별개였기 때문에 1948년 도산이란 아픔을 겪게 된다.

_도쿠마쇼텐 사사(社史) 편찬위원회, 『도쿠마쇼텐의 30년』, 도쿠마쇼텐, 1984

〈아사히 예능〉의 특파원들

이처럼 우연찮게 '양산박'이라는 비유가 사용되었다. 나는 앞에서 어린이조사연구소가 도쿠마쇼텐 2층의 원형일지도 모른다고 썼는데, 그 원고를 읽은 스즈키 토시오는 "아니, 나는 〈애니메쥬〉를 〈아사히 예능〉 편집부처럼 만들고 싶었다"고 말했다. 내가 이 말을 상당히 이해할 수 있었던 이유는 이 글을 쓰기 전에 다음 내용을 읽었기 때문이다. 단어가 적절할지는 잘 모르겠으나, 도쿠마 야스요시에게는 이런 장소나 재능을 후원자로서 비호하는 기질이 있었던 듯하다. 그게 바로 도쿠마쇼텐의 회사 분위기이기도 했고, 동시에 〈아사히 예능〉의 체질이었다는 점은 사사를 읽으면서도 느껴졌다. 역시 그곳은 무명의 재능을 가진 이들이 모이는 자리였던 것이다. 사사에는 이런 에피소드가 적혀 있다.

오야부 하루히코[4]는 학생복에 나막신을 신은 그 당시 일반적인 학생 스타일이었는데, 매주 원고를 들고 왔다. 그 학생 작가가 새로운 유형의 하드보일드 소설로 이름을 떨치게 되리라고는 그 당시 사원 중 누구도 생각하지 못했을 것이다.

_같은 책

이 내용을 보고 내가 쓴웃음을 지은 이유는 오가타 히데오

가 회상록 『저 깃발을 쏴라!』에서 내가 "나막신을 신고" 편집부로 갑작스럽게 찾아왔다고 써놓았기 때문이다. 참고로 나는 나막신은 신지 않았었다. 아마도 오가타는 다른 인물과 나를 혼동한 듯한데, 어쩌면 1958년(내가 태어난 해다)에 오야부 하루히코의 에피소드가 반쯤 전설처럼 되어서 오가타 히데오에게도 전해졌고, 그것이 도쿠마쇼텐을 들락날락하던 수상쩍은 젊은이들의 이미지로 각인되어 기억에 착오가 생긴 것은 아닌지 상상해보았다.

작가 오사베 히데오는 무명 시절 〈아사히 예능〉의 필자였고, 요시유키 준노스케의 대담 시리즈 구성을 맡은 적이 있다. 그때 오사베는 '특파'라는 직함이 들어간 명함을 들고 있었던 듯하다. '특파'란 '특파원'이라는 의미일 텐데, 도쿠마쇼텐 2층 아르바이트생들에게 주어진 명함의 직함도 '특파'였다. 그렇게 보면 과연 〈아사히 예능〉에 모였던 무명 필자들의 후예가 우리라는 사실이 묘하게 이해된다. 아무튼 〈아사히 예능〉은 그런 장소였다. 〈코쿠리코 언덕에서〉에 등장하는 신바시 지역 빌딩이 완성된 직후가 아마도 오사베가 '특파'였던 시기일 것이다. 그 시기에 〈아사히 예능〉은 세상에 대해 활짝 열려 있었는데, 아내를 죽여 콘크리트에 묻어서 벽장에 숨겼다고 고백한 살인범이 경찰서 대신 〈아사히 예능〉에 출두한 사건도 있었다. 이 잡지는 이런 식의 무용담이 정말 많은데, 이 에피소드를 들

는다면 많은 편집자들이 살인범이 자기 심정을 들어달라고 전화해올 만큼 〈아사히 예능〉이 시대나 독자와 가까웠나 보다며 선망하지 않을까 싶다.

한 가지 더 신젠비샤 및 〈아사히 예능〉 이외에 시대의 '전위'라고까지 말할 수 있었던 존재인 〈월간 TOWN〉에 관해 잠시 다루어보겠다. 1967년에 창간되어 3호에서 스태프를 교체하고, 7호 만에 휴간된 이 잡지 또한 양산박이었다. 한편으로는 내가 신젠비샤를 설명하는 부분에서 약간 집착했던 전후 아방가르드의 계보가 기묘하게도 〈아사히 예능〉으로 흘러 들어간 듯한 느낌과도 이어져 있다. 대중을 대상으로 삼은 '클래스 매거진'의 선구적 존재로서(잡지 첫머리에 "청년들의 클래스 매거진"이라고 자칭하고 있었다) 1980년대에 매거진하우스 출판사의 잡지가 맡았던 역할을 너무나도 일찍 앞서서 차지하고 있던 잡지였다. 발행처는 아사히게이노슛판이었고, 편집자로 사토 마사아키가 이름을 올렸지만 2호 이후로 사라진다. 이 인물도 전설적인 편집자다. 권두 그라비아는 식민지 타히티 특집, 그리고 〈PLAY BOY〉의 H.M. 헤프너 인터뷰, 데라야마 슈지와 구라하시 유미코, 미도리 마코, 야마노 고이치라는 이름을 차례에서 볼 수 있었다. 2호에서는 헨리 밀러의 인터뷰뿐만 아니라 '일본 최고 야마구치구미의 정치와 범죄'라는 제목으로 31쪽에 걸쳐 조직폭력단 야마구치구미에 대한 상세한

논픽션 기사가 실릴 만큼 기개가 높았다. 그런 기사 사이에 금발 여성의 누드 그라비아가 끼워져 있는 구성은 명백히 〈PLAY BOY〉를 의식했다고 느껴졌다. 누드 그라비아와 함께 자유로운 태도, 인터뷰와 논픽션 기사, 수준 높은 소설을 싣는 것 역시 〈PLAY BOY〉의 세일즈 포인트였다. 슈에이샤가 일본판 〈PLAY BOY〉 출간을 시작한 것이 1975년이었으니 얼마나 선구적이었는지 알 수 있다.

야마노 고이치의 SF가 연재됐다는 사실도 놀라운데, 이 잡지 권말에 미국풍 컬러 만화『귀여운 사유리의 승천』을 연재한 '가와이코 프로덕션'이라는 익명의 작가가 실은 가미무라 가즈오였으며, 이 만화가 그의 데뷔작이었다. 이런 기사와 기획물이 타이포그래피 및 그래픽디자인을 의식해서 만든 지면 구성을 통해 전개되었다. 컴퓨터가 존재하지 않던 시절에 전 페이지에 걸쳐 이렇게까지 수고스러운 디자인을 해놓았다는 사실에 감탄하지 않을 수 없다. "청년들의 클래스 매거진"을 자칭했던 〈월간 TOWN〉은 고도 성장기에 등장한 '아프레게르'의 다음 세대 젊은이들, 즉 당시에 아직은 불명확했던 '단카이 세대(일본의 베이비 붐 세대)' 문화를 끄집어내고자 했던 서브컬처 잡지였다고도 여겨지는데, 아무튼 시대를 너무 앞서간 잡지였다. 하지만 '서브컬처를 축으로 삼은 클래스 매거진'이라는 측면은 최종적으로는 〈애니메쥬〉를 통해 구체화되었다.

이렇게 〈애니메쥬〉의 이전 역사로서 〈아사히 예능〉에 관해 다시금 조사하다 보니, 이대로 이 글의 주제를 '〈아사히 예능〉의 역사'로 바꿔버리고 싶은 충동에 휩싸인다. 아무튼 '야쿠자·성 산업 정보·헤어 누드'라는 〈아사히 예능〉에 대한 요즘 시대의 이미지 건너편에 또 다른 〈아사히 예능〉의 윤곽이 분명하게 보이는 것이 사실이다. 그것은 2차 세계대전 이전에 일어난 아방가르드의 계보를 계승하고, 첨단 서브컬처와 그다음 세대 젊은이들에게 태연하게 자리를 제공해준 미디어로서의 모습이다. 따라서 〈아사히 예능〉이 나오지 않았다면 도쿠마쇼텐의 2층도 존재하지 않았을 거라고 회고하더라도 충분히 이해가 간다.

〈애니메쥬〉 초대 편집장 오가타 히데오의 〈아사히 예능〉 시절

그런 곳에서 스즈키 토시오는 일개 무명의 젊은이로서 도쿠마쇼텐으로 흘러 들어갔다. 아사히게이노슛판은 우선 문예 부문이 1964년에, 이후 남아 있던 〈아사히 예능〉마저 1967년에 도쿠마쇼텐과 대등한 합병이 진행되어 종합출판사로서 도쿠마쇼텐이 발족된다. 이 '종합출판사'라는 것에 대해 도쿠마 야스요시는 나름의 애착이 있었던 듯한데, 신바시 빌딩에 걸린 간판에도 '종합출판 도쿠마쇼텐'이라고 쓰여 있었다. 하지만 도쿠마쇼텐의 '종합출판'은 문예춘추나 신초샤 같은 고상한 형

태는 결코 아니었다. 우선 〈아사히 예능〉이 있고, 다른 한편으로 너무 시대를 앞서간 서브컬처 잡지 〈월간 TOWN〉, 그리고 1967년에 다케우치 요시미 등이 주재한 잡지 〈중국〉의 발행처였다는 식의 넓은 활동 폭이 도쿠마쇼텐이 말하는 '종합'이었다. 옥석을 가리지 않고 무엇이든 다 있다는 표현이 왠지 잘 들어맞지 않는 것처럼 느껴지는 것은 아마도 내가 좁은 상식에 틀어박혀 있기 때문일 것이다. 그러나 그 당시 도쿠마쇼텐 사람들에게는 그런 모습이 전혀 기묘하게 느껴지지 않았을지도 모른다.

스즈키 토시오는 "뽑아만 준다면 어디라도 상관없었다"고 도쿠마쇼텐에 입사한 이유를 밝혔다. 정치의 계절이 끝난 뒤 젊은이들의 심정을 나는 당시나 지금이나 제대로 이해하지는 못한다. 그렇기 때문에 건실한 일반인은 되고 싶지 않아서 '무뢰' 느낌이 드는 도쿠마쇼텐을 선택했을지 모른다고 쭉 생각해왔는데, 스즈키의 무거운 말투를 상상하니 "어디라도 상관없었다"는 표현이 지극히 절실하게 다가왔다.

스즈키는 〈아사히 예능〉에 배속되었고, 나중에 〈애니메쥬〉 초대 편집장이 되는 오가타 히데오와 만났다. 여기에서 나는 오가타 히데오란 인물을 어떻게 표현하면 좋을지 다시금 고민에 빠졌다. 솔직히 말하자면 도쿠마쇼텐 2층에서 아르바이트를 하던 시절에 나는 오가타를 어려워했다. 스즈키 토시오의

'좌익스러움'은 조금은 이해할 수 있었으나, 1933년생으로 사실상 내 아버지뻘 되는 오가타가 우리 세대 문화인 애니메이션 잡지 편집장이라니, 도저히 신뢰가 가지 않았다. 스트라이프 양복에 포마드로 가르마를 탄 머리까지 상당히 수상쩍은 느낌이었다. 편집 업무는 스즈키 토시오에게 전부 다 떠맡기고 저녁이 되면 잽싸게 가라오케로 가버리던 그의 모습은 아직 풋내기였던 나로선 용서할 수 없는 속물처럼 보였다. 1980년대 중반, 20대였던 나에게 〈아사히 예능〉과 〈애니메쥬〉는 전혀 다른 존재로 비쳤고, 〈아사히 예능〉 출신 사람이 애니메이션 잡지를 만든다는 사실을 용서할 수 없었다.

〈아사히 예능〉에는 특집반과 기획반, 이렇게 두 팀이 있었다. 특집반은 그 주의 메인 특집 기사를 담당했고, 기획반은 연재를 담당했다고 한다. 스즈키 토시오가 입사했을 때 오가타 히데오는 이 기획부의 부장이었다. 편집부의 꽃은 특집반이었지만, 오가타가 기획부 부장이 되자 그 전까진 지면의 3분의 2가 특집이고 남은 3분의 1이 기획물이었던 상황이 역전되었다고 한다. 그때 오가타가 어떤 식으로 일했는지를 스즈키 토시오는 다음과 같이 회상했다.

그래서 오가타라는 사람은 뭐랄까. 호기심 많은 구경꾼 스타일이었죠. 어딘가에서 주목을 받은 사람에게는 무조건 말을 걸

고 보는 유형이란 말입니다. 그렇게 말을 걸 때, 인텔리층이 지지한다든지 대중이 지지한다든지 하는 부분은 전혀 상관을 안 해요. 옥석을 가리지 않고 아무한테나 말을 겁니다. 그러니까 예를 들면 영화 〈의리 없는 전쟁〉으로 스가와라 분타가 뜬단 말입니다. 그러면 그 사람 본인이 글을 쓸 수 있는지 없는지와 관계없이 일단 만나러 갑니다. 그래놓고 아무거나 하나 써보라고 합니다. 그런 편집자였습니다. 그게 계속 모여서, 스가와라 분타만이 아니라 기획 페이지가 자꾸만 늘어나게 된 거죠.

_스즈키 토시오 인터뷰

오가타 히데오와 시대를 너무 앞서간 〈Hanako〉

그렇게 해서 기획부 부장으로서 오가타가 기용했던 사람 중에 마사키 모리[5], 스즈키 이즈미[6], 히라이 카즈마사가 있었다는 사실을 알고 나는 뒤늦게 아연실색했다. 이 사람들의 이름과 오가타의 이미지가 도저히 연결되지 않았기 때문이다. 마사키 모리는 멘조 미쓰루가 언급했던 평론가 도게 아카네가 극화가로 활동할 때 사용한 이름이다. 대본 극화 출신으로 무시프로덕션에서 애니메이터로도 활동했고, 1970년대 초반에 『따돌림당하는 녀석의 자장가』 등으로 주목을 받았다. 마사키 모리가 어린이조사연구소의 사이토 지로와 함께 만든 『공범 환상』은 학생 운동을 모티프로 삼은 작품이었다. 마사키는 토키와장,

〈COM〉 계열에 속하면서 그 선두에 있는 작가였다. 그렇기에 스즈키 토시오가 그에게 원고를 의뢰했다면야 이해가 가지만, 스즈키가 아닌 다른 편집자가 기획을 제안했고 그 기획을 인정해준 것이 오가타였다고 하니 의외였다는 말이다. 〈아사히 예능〉에서 오가타가 기획부장이던 시기에 채용된 마사키 모리의 작품은 『이문異聞 양귀비』인데, 1971년이 끝날 무렵 9회에 걸쳐 연재되었다. 스즈키가 입사하기 직전 해였다.

SF 작가로 데뷔했지만 소설가로서는 인정받지 못했고 『8(에이트)맨』과 『환마대전』의 만화 원작자로서만 주목을 받던 히라이 카즈마사에게 일찍부터 소설을 의뢰했던 것도 회상록 『저 깃발을 쏴라!』에 따르면 오가타였다고 한다. 히라이 카즈마사가 『안드로이드 오유키』나 『늑대 사나이야』 등으로 SF 작가로서 다시금 주목받는 것은 1969년인데, 그 두 작품이 간행되기 조금 전인 그해 초부터 〈아사히 예능〉에서는 히라이의 초단편 소설 연재가 이미 진행되고 있었다. 히라이가 SF 작가로서 호평을 받은 이후에 의뢰한 것이 아니라는 사실을 알 수 있다. 심지어 스즈키 이즈미에 대해서는 오가타와의 연결 고리를 전혀 찾을 수 없다. 오가타가 어떤 이유로 기용한 것인지 상상조차 할 수 없다.

아무튼 그렇게 마사키 모리, 히라이 카즈마사, 스즈키 이즈미 등 오가타와 관련되었던 무명의, 혹은 전위적이었던 젊은

이들의 이름을 열거해보았을 때, 내가 당황스러울 수밖에 없는 이유는 너무 맥락이 없어서다. 당사자인 오가타는 〈아사히 예능〉 시절을 다음과 같이 회상하고 있지만, 맥락이 없다는 자각은 없는 듯하다.

> 잡지 기자는 명함을 내놓고 미팅을 신청하면 어떤 사람과도 만날 수가 있다. 각계각층의 선배, 식자들에게 직접 말씀을 듣고, 그때마다 눈이 확 뜨이는 경험의 연속이었다.
>
> 가지야마 도시유키, 오야부 하루히코, 데라야마 슈지, 히라이 카즈마사, 무라카미 겐조[7], 아와야 노리코, 프랑키 사카이[8], 마사키 히로시[9], 미쿠니 렌타로[10] 등등 고인이 된 분도 많지만, 작가와 예능계 인물을 중심으로 수많은 사람과 만났다.
>
> _오가타 히데오, 『저 깃발을 쏴라!』, 오쿠라슛판, 2004

확실히 그 당시 〈아사히 예능〉에는 이런 사람들이 연재를 하고 있었는데, 오가타 본인은 자기가 흥미를 갖고서 원고를 의뢰한 사람들이 얼마나 맥락 없이 선정된 것인지에 대한 자각이 전혀 없다. 여기에 이름을 올린 사람들은 '옥석'에서 '옥'에 해당할 테지만 당연히 '석'에 해당하는 경우도 수없이 많았으리라. 스즈키 토시오의 말대로 정말 아무 생각 없이 말을 걸었던 것 같고, 오가타답다. 하지만 그런 행동의 배후에 있는 것

은 무절조와는 다르다. 좀 더 순수하고, 편집자의 본능이라고 할 만한 것이었음을 지금은 이해한다. 그렇지만 선견지명이라고 하기에는 어렵다. 오가타의 변덕스러운 착상은 도가 지나친 경우도 아주 많았기 때문이다.

나를 포함하여 오가타 히데오를 아는 이들이 편집자로서 그가 가진 선견지명에 지금까지도 경악하는 부분이 있는데, 예를 들어 그가 오랫동안 〈HANAKO〉라는 제목의 여성지를 만들고 싶어 한 점이다. 편집부에서 "이봐, 오쓰카" 하고 나에게 느닷없이 말을 걸더니 도도하게 그 여성지의 구상을 들려준 적이 있다. 솔직히 말하면 당시엔 지겨워하면서 들었지만 매거진하우스 출판사에서 〈Hanako〉를 창간하기 훨씬 이전의 일이었다. 혹은, 오가타가 도쿠마쇼텐에서 퇴직한 지 좀 지나서 느닷없이 "이봐, 오쓰카" 하며 평소와 같은 말투로 전화를 걸어와서 불려 나갔다가 동아시아 전체를 대상으로 한 소년 만화 잡지 〈아주소년亜州少年〉에 대한 구상을 들었다. 그때도 나는 뭔 이상한 소릴 하나 싶었지만, 가도카와쇼텐이 2011년 중국에서 만화 잡지를 창간한다는 뉴스를 보고는 오가타의 감이 시대를 너무 앞서갔다는 생각이 들었다. 사토 마사아키의 〈월간 TOWN〉만 너무 일렀던 것이 아니다. 오가타의 감도 때로는 주변에서 쫓아가기 어려울 만큼 너무 앞섰다. 그런 의미에서 보자면 〈애니메쥬〉만큼은 운 좋게 시대와 잘 맞았다고 할 수

있겠다.

도쿠마쇼텐 2층에 있던 시절, 나에게 오가타 히데오란 사람은 〈아사히 예능〉의 냄새가 한층 더 강한 인물로 보였다. 그것은 좋든 나쁘든 〈아사히 예능〉이 갖고 있던 수상쩍은 부분을 말 그대로 완전하게 체현한 인물로 여겨졌기 때문이다. 하지만 이렇게 〈아사히 예능〉의 역사를 조금씩 풀어내다 보니 그 '수상쩍음'이 세상의 계급이나 가치와는 무관한 순수한 호기심이나 '뭐든지 다 상관없다'는 정신, 새로운 재능 및 문화에 대한 반사 신경 등 모든 것이 혼연일체가 되어 존재하는 도쿠마쇼텐의 회사 분위기 그 자체였음을 이젠 이해할 수 있다. 동시에 오가타 히데오란 인물의 대단함, 그리고 그 밑에서 일했던 스즈키 토시오의 대단함과 수고를 이제는 아주 잘 알겠다. 도쿠마쇼텐 2층에 모인 아르바이트생들의 치외 법권적인 행동이 사내에서 문제가 되었을 때 방패막이 되어주었던 것이 사실은 오가타였음을, 나는 30년 만에 스즈키 토시오에게 듣고서 깜짝 놀랐다. 우리가 오가타 덕분에 마음껏 활동할 수 있었다고 생각하니 조금은 눈물이 난다.

오가타 히데오는 2007년 1월 25일에 서거했다. 나는 그 부고를 왕래가 끊어졌던 스튜디오지브리의 관계자에게 연락을 받고 알게 되었다.

도쿠마쇼텐 2층의 아르바이트생들이 나누던 대화나 〈애니메쥬〉 기사를 통해 알게 된 〈건담〉의 스토리와 캐릭터들이 나에게는 팔레스타인을 묘사한 것으로밖에는 보이지 않았다. 약속의 땅 지구라는 모티프라든지, 중근동 분위기가 나는 샤아라는 이름이 묘하게 마음에 걸려서 참을 수 없었다.

04

역사책 편집자
멘조 미쓰루의
역사적인 업무

〈COM〉과 만화, 망가, 코믹

오가타 히데오는 〈아사히 예능〉 편집부에서 〈텔레비랜드〉
편집부로 이동한다. 〈텔레비랜드〉에 대해 설명하려면 먼저
〈COM〉이란 잡지까지 일본 만화사를 거슬러 올라가야 한다.
〈텔레비랜드〉 편집부는 통째로 도쿠마쇼텐에 흡수되었는데,
그때 도쿠마쇼텐으로 이적해온 편집자 중에 〈COM〉을 발행하
던 무시프로 출신의 멘조 미쓰루가 포함되어 있었기 때문이다.

이 책 내용과 직접적인 관련은 없지만, 내가 이전에 다니던
직장은 고베예술공과대학 '망가표현학과'였다. 이때 '망가ま ん

が'는 히라가나로 쓴다. 다른 대학이나 전문학교'에서는 대개 '망가マンガ'라고 가타카나로 표기하고, '망가학회' 등 학회 이름 역시 가타카나로 표기한다. 나는 만화에 관한 글을 쓸 때 항상 '망가まんが'라고 표기한다. 편집부나 인터뷰어가 마음대로 '망가マンガ'나 '만화漫画'로 고치는 경우도 자주 있지만, '저건 좀 다른데…' 라고 생각하곤 한다. 그 이유는 과거에 〈COM〉이란 잡지가 있었고, 거기에서 '망가まんが'라는 표기를 썼기 때문인데, 설명하기 귀찮으니 굳이 이야기한 적은 없다.

〈COM〉은 1967년 1월에 창간되었다. 소학생이었던 나는 〈COM〉 창간호를 구입했었다. 표지는 데즈카 오사무의 『불새』였다. 솔직히 말하자면 내가 보려던 작품은 무시프로덕션의 신작 애니메이션 〈오공의 대모험〉 만화판이었다. 분명히 그랬던 것 같아서 연구실에 있는 〈COM〉 창간호를 꺼내 페이지를 들춰보니 역시 작화를 맡은 사람은 애니메이션판 연출가 데자키 오사무였다. 제1화 연출도 데자키 오사무였다. 충분히 귀중한 작품이지만, 그 당시에는 데즈카 오사무가 직접 그리지 않았다는 사실이 불만스러웠다.

TV 애니메이션 〈오공의 대모험〉은 1967년 1월 7일 처음 방송됐다. 그리고 나에게, 아니 그 당시 어린이들에게 이 애니메이션은 1966년 12월 31일 〈철완 아톰〉 최종회가 방송되고 겨우 1주일 뒤에 시작된 '무시프로덕션의 신작'이었다는 점이

중요했다. 아톰이 태양으로 돌진해 들어간 엔딩을 본 지 겨우 일주일 만이었다. 아톰의 죽음에 대한 슬픔에서 아이들이 아직 헤어나지 못한 것 따윈 전혀 신경 쓰지 않는 듯이 시작된 슬랩스틱 코미디 애니메이션〈오공의 대모험〉을 보고 나는 매우 혼란스러웠다. 이 작품을 걸작이라고 이해하기에는 너무 어렸던 것이다. 그렇지만 그 당시 아이들은 데즈카 오사무와 무시프로를 윗세대와는 또 다른 느낌으로 열심히 받들었고, 나도 무시프로의 애니메이션이라는 이유만으로 계속 봤던 기억이 난다.

〈오공의 대모험〉DVD 박스의 부록 팸플릿을 확인해보니 12회까지는 30%였던 시청률이 13회에서 갑작스럽게 11%로 떨어졌다. 동시간대에〈황금박쥐〉[2]가 시작된 것이 원인이라고 하지만, 나중에〈오공의 대모험〉을 다시 보니〈몬티 파이튼〉을 TV 애니메이션으로 만들어놓은 듯한 아방가르드 작품이라 재미는 있지만 어린아이가 이해하기에는 어려웠던 것 같다. 게다가〈아톰〉의 다음 작품인〈오공〉이 실려 있다는 이유만으로 잡지를 집어 든 아이들에게〈COM〉은 너무나도 기이했다.

표지에는 "망가 まんが 엘리트를 위한 만화 전문지"라고 쓰여 있었다. '망가 엘리트'라는 문구의 의미를 이해할 수 없어서 오히려 더 인상에 남았다. 내가 '망가 まんが'라는 표기를 고집해온 것은 아마도 당시〈COM〉에 의해 각인됐기 때문이리라. 히라가나로 표기한 이유에 관해서는 마사키 모리(도게 아카네)가 나

중에 이렇게 설명한 바 있다.

그 당시 〈COM〉에서는 '망가マンガ', '만화漫画', '극화'라는 표기를 전부 다 히라가나로 바꾸어ひらいて '망가ﻪんが'로 통일시켰다. 그렇기 때문에 만화는 항상 열린ひらかれた 것으로 다루어졌다.[3] 참고 삼아 적어본다.

_「'COM의 시대'를 논하는 시대」 출석: 이시이 후미오·스즈키 기요스미·노구치 이사오·

노가와 하루코·이이다 고이치로·오쓰카 유타카, 사회/구성: 노토·도게 아카네, 〈파후〉

1979년 5월호, 세이스이샤

학과명을 히라가나 '망가ﻪんが'로 정할 때 마사키가 말한 이 논리를 그대로 차용했던 기억이 난다. 그러나 다시금 표지를 자세히 보니 '월간 코믹 매거진'이라고도 쓰여 있다. 이 표기는 약 1년 만에 사라지지만, '망가マンガ'라고 가타카나로 쓸 바에는 '코믹'이라고 쓰는 편이 차라리 낫겠다 싶다. 그런 나의 느낌조차 그 당시에 각인된 것 아닌가 생각하면 쓴웃음이 난다.

〈COM〉에서 만화 전문지로

아무튼 잡지 〈COM〉에 대해 새롭게 말하기란 지극히 어렵다. 수많은 증언이 지금도 여러 당사자를 통해 전해지고 있으니 내가 무언가를 말하는 것 자체가 매우 주제넘은 일이다. 그렇

지만 정말 간략하게 설명해보면 이렇게 될 것이다. 이 잡지는 1967년 1월에 창간되어 1972년 〈COM 코믹스〉로 명칭을 바꾼 뒤에 휴간되었다. 나처럼 어린이로서 〈COM〉을 접한 세대는 '데즈카 오사무 선생님이 〈만화 소년〉 같은 잡지를 만들고 싶어서 창간했다'고 순수하게 믿었고, 실제로 그런 측면도 있었다. 극화의 거점이었던 〈가로〉에 대항하기 위한 잡지를 데즈카가 원했다는 시각도 있지만, 무시프로의 판권 수입이 떨어졌기 때문에 초기에는 아동 대상 잡지로 기획되었다는 증언도 있다. 그러나 어쨌든 만화 표현에 있어서 실험의 장이 된 것은 사실이었고, 데즈카가 『불새』, 그리고 이시모리 쇼타로가 『준 ジュン』을 그리는 와중에 오카다 후미코[4]나 미야야 카즈히코[5]의 매우 전위적인 작품도 게재되었다. 미술사와 영화사에서 찾아볼 수 있을 법한 창작자의 의식적인 운동이 전후戰後 만화사에서 존재한 것은 이때뿐 아닐까.

만약 그렇다면 〈오공〉을 보려고 했던 어린이 독자의 이해도를 잡지가 넘어선 것은 당연한 일이었다. 〈COM〉이 간행된 시기는 1967년부터 1972년으로, 〈COM〉은 명백히 그 시대의 젊은이, 즉 우리보다 한 세대 위의 문화였다. 그렇기에 오카다 후미코나 타케미야 케이코, 야마다 무라사키 등 24년조의 기원 중 하나로 〈COM〉을 손꼽는 것도 당연하다. 24년조는 다른 세대명으로 부른다면 단카이 세대, 전공투 세대이기 때문

이다. 만화를 어린이 문화나 대중문화에서 젊은이들의 서브컬처로서 공공연하게 자리 잡게 한 것 중 하나가 〈COM〉이었다고 할 수 있다. 그렇기에 〈COM〉은 앞서 언급한 도쿠마쇼텐의 〈TOWN〉과 함께 나열하는 편이 훨씬 더 어울리는 '클래스 매거진'이었던 것이다.

물론 그 전까지 만화 마니아 독자들이 모인 잡지가 아예 없었던 것은 아니다. 대본 극화 잡지 대부분은 그런 상황이었고, 토키와장 그룹에서 탄생한 〈만화 소년〉, 혹은 잡지는 아니지만 전전戰前의 나카무라쇼텐 만화 단행본 시리즈 등은 만화 마니아들에게 지지받았다. 다만 이들 매체는 '일반 아동 대상의 만화'라는 전제를 무너뜨리지는 않았다. 하지만 만화 팬을 '계층'으로 보는 명확한 의식을 가지고 본격적으로 창간한 잡지는 〈COM〉이 최초가 아닐까 싶다. 〈가로〉는 창간 당시 시라토 산페이의 『카무이전』을 연재하고 싶었던 편집장 나가이 가쓰이치의 바람이 가장 결정적인 계기가 되었다. 그에 반해 〈COM〉에서는 '만화 엘리트'(지금 생각해보면 그렇게까지 기를 쓰고 '엘리트'라는 걸 내세웠던 모습에 웃음이 나오지만)라든지 '만화 전문지'라는, 창간 당시 스스로 제시한 범주를 통해 다른 어떤 것보다 명확한 의식이 엿보인다. 만화가 '어린 대중'으로 볼 수 있는 어린이와는 또 다른 독자층을 처음부터 '시장'으로 의식한 것은 역시 〈COM〉이 창간되면서가 아닌가 싶다.

어쨌든 적어도 〈COM〉이후에 '만화 전문지'라는 새로운 장르가 탄생한 것만큼은 분명하다. 〈COM〉휴간 이후 한 세대가 지나간 뒤에, 즉 1970년대 말부터 1980년대 초반까지 '만화ﾏﾝｶﾞ 전문지'(히라가나 표기)라는 타이틀을 내건 〈파후〉라든지, 명백하게 〈COM〉을 의식한 〈코믹 어게인〉, 그 전신인 〈Peke〉, 그리고 〈기상천외〉로부터 파생되어 만들어진 〈만화 기상천외〉등과 같은 만화 전문지가 〈책의 잡지〉와 〈로킹 온〉, 〈매스컴 평론〉등의 미니코미지와 비슷한 맥락에서 등장하게 된다. 나는 아르바이트생으로서 도쿠마쇼텐 2층에서 만화 잡지 〈류〉를 담당하게 되었을 때 〈COM〉출신인 멘조 미쓰루에게 "도게 아카네 같은 느낌으로 독자란을 맡아봐"라는 말을 듣고서 그 의미를 바로 이해했던 것처럼, 당연한 듯이 〈COM〉을 의식하고 있었다. 〈COM〉휴간 후, 데즈카의『불새』연재를 이어가겠다고 나선 아사히소노라마판 〈만화 소년〉을 포함하여 '만화 전문지'라는 카테고리는 에로 책 업계가 발명한 '야오이[6]계' 전문지 및 '로리콤(롤리타 콤플렉스) 만화계' 전문지 등 빛 좋은 개살구를 거쳐 현재 가도카와쇼텐의 〈영에이스〉와 기타 '미디어계'라 불리는 잡지들로 이어진다. 이렇게 설명하면 젊은 세대에게도 조금은 〈COM〉의 지위가 전달되지 않을까 싶다.

역사책 출판사 출신 멘조 미쓰루, 데즈카 오사무의 담당자가 되다

그럼 다시 앞에서 하던 이야기로 돌아가겠다. 〈아사히 예능〉의 기획부장으로 대담함과 즉흥적인 변덕이 공존하는 편집자 오가타 히데오라는 사람이 있었고, 그 오가타가 〈텔레비랜드〉 편집부로 인사이동을 하게 되었는데 거기엔 무시프로덕션 출신 멘조 미쓰루가 있었다. 〈텔레비랜드〉는 1973년에 구로사키슛판에서 창간되었다. 〈가면라이더〉 시리즈 등 도에이東映 특촬⁷ 시리즈의 판권물이 중심이 된 아동 잡지였는데, 일종의 '미디어믹스 매체'라고 할 수 있다. 다만 대상은 어디까지나 '대중으로서의 어린이'였다. 구로사키슛판은 〈텔레비랜드〉 창간 이전에는 실용서 등을 출판하던 곳인데, 〈텔레비랜드〉 창간 단계에 관해서는 달리 논해줄 만한 사람이 많으므로 여기에서는 생략하기로 하겠다. 아무튼 그 편집부에 무시프로에서 구로사키슛판으로 이적한 멘조 미쓰루가 있었다는 이야기다. 이 인물에 관한 언급은 빼놓을 수 없다. 나는 편집자의 업무 대부분을 멘조에게 배웠다.

멘조 미쓰루는 편집 일을 유잔카쿠雄山閣에서 시작했다. 유잔카쿠는 1916년에 창업한 오래된 국사 전문 출판사다.『동양사 강좌』,『고고학 강좌』,『일본 에마키모노 대성』등 각종 강좌나 전집 형식의 역사서를 간행하면서 이름을 알렸다. 연구자나 대학에서 민속학을 전공한 나 같은 사람에게는 아주 익숙

한 출판사다. 유잔카쿠의 편집자로서 멘조가 만나고 다녔던 역사학자로 와카모리 다로, 니시야마 마쓰노스케, 사카모토 다로 등 쟁쟁한 이름이 튀어나와 항상 깜짝 놀라곤 한다. 와카모리 다로의 경우, 나의 민속학 스승인 미야타 노보루의 스승 같은 존재다. 멘조에게 들었던 와카모리에 관한 몇 가지 에피소드는 학생 시절 미야타에게 들었던 내용과도 겹친다. 멘조는 유잔카쿠에서 데즈카 오사무의 무시프로로 옮기게 된 계기에 관해 이렇게 적었다.

역시 출판사 대표가 되고자 하는 마음이 있었지. 역사도 맡았었고, 문학은 앞으로 맡아보면 되지 않겠는가 하고. 어린이 대상 책을, 만화라곤 안 했어. 어린이 대상 책을 해보고 싶어서 편하게 지원했더니만, 출판부에서 20명 정도 지원했더라고. 그런데 붙은 건 나뿐이었어. 나중에 상무가 "멘조, 어째서 네가 붙었는지 아느냐"고 하더군. 네 몸이 좋다고, 단지 그뿐이라고 했어. 데즈카에게 적합하다고.

_멘조 미쓰루 인터뷰

멘조는 이 이야기를 여러 번 했다고 말하는데, 나는 이 이야기를 듣는 게 좋아서 항상 똑같은 질문을 하곤 한다. 편집자란 언젠가는 출판사를 차려야 하며 월급쟁이로 일하는 것은 어디

까지나 그날을 위한 수업일 뿐이라는 이러한 감각은 아마도 요즘 편집자들에게는 없을 듯하다. 오가타 히데오는 도쿠마쇼 텐을 퇴직한 이후 그에게 삼고의 정성을 들인 메이저 완구 회사가 있었지만 결국은 가지 않았다. 진보초의 주상복합 건물 한편에 차린 사원은 달랑 혼자였던 회사에서 아시아 전체를 대상으로 하는 만화 잡지 출간에 대한 꿈을 이야기해서 나를 질리게 했으나 그 역시 큰 뜻에서 나온 결론이다.

편집자 중에는 언젠가 본인의 출판사를 만들고 싶다고 생각하는 사람이 반드시 있다. 그렇기에 출판사를 차리려면 역사·문학·아동물을 경험해볼 필요가 있다고 말하는 멘조와, 간판에 커다랗게 '종합출판'이라고 써놓았던 도쿠마 야스요시는 편집자로서는 똑같은 유형이라는 생각도 든다. 과거에는 출판계에도 그런 시절이 있었다.

멘조는 자기가 체격 때문에 뽑혔다는 말을 임원에게 들었다며 입사하게 된 과정을 웃긴 이야기처럼 말해주었다. 그러나 데즈카 오사무가 〈COM〉에서 『불새』 연재를 시작한 것을 생각해보면 역사서 전문 편집자를 채용한 이유가 그 밖에도 더 있었던 것 아닌가 싶다. 멘조는 우선 〈철완 아톰 클럽〉 편집부에서 데즈카의 담당자가 되었다. 〈아톰 클럽〉은 1965년 8월에 창간된 데즈카 오사무 팬 대상의 잡지로, 공식 팬클럽 회보와도 같은 느낌이었지만 호시 신이치, 코마쓰 사쿄, 미쓰

세 류[8] 등 쟁쟁한 작가들이 SF 초단편 소설을 집필했고, 동시에 키타노 히데아키[9]와 나카조 겐타로[10] 등 극화 출신의 무시프로 애니메이터들이 만든 〈철완 아톰〉과 〈정글 대제〉의 만화판이 연재되고 있었다. 앞서 언급한 데자키 오사무판 『오공의 대모험』을 포함하여, 내가 만화를 그리는 학생들에게 "만화를 그릴 줄 알면 애니메이션은 당연히 만들 수 있는 것 아냐?"라고 무심코 말해버리는 것도 그들을 보며 각인되었기 때문이 아닌가 싶다. 그러고 보면 〈COM〉의 창간 소식도 〈아톰 클럽〉의 휴간호에서 본 것이라서 나는 당연히 〈COM〉이 데즈카 선생님이 만드는 어린이용 만화 잡지일 거라고 생각했다.

〈아톰 클럽〉은 100쪽에도 못 미치는 책자였는데 표지와 2색[色] 원고, 데즈카의 에세이와 일러스트 등 데즈카 오사무 관련 원고는 전부 멘조가 담당했다. 그래서 데즈카의 자택에서 거의 살다시피 하던 상태였다고 한다. 멘조 부인이 그달의 월급을 받기 위해 멘조가 있는 데즈카의 자택으로 찾아갔었다는 에피소드도 자주 들었다. 그리고 〈아톰 클럽〉 휴간 이후에는 〈COM〉 편집부에서 데즈카 담당자로서 『불새』 원고를 맡았다고 한다. 「여명 편」, 「미래 편」으로 이어지는 바로 그 『불새』의 원고를 편집자로서 데즈카에게 직접 받았다는 이야기를 멘조 본인에게 들을 때마다 만화의 역사가 나와 가까운 곳에 있었다는 생각이 들어 기분이 정말 이상했다. 내가 아르바이트로

일하던 시절에는 그가 항상 데즈카 담당 편집자들의 도시 전설 같은 에피소드를 잔뜩 이야기해주었는데, 그쪽이 너무 재미있어서 정작 『불새』 원고는 데즈카가 어떻게 그렸는지에 대해 묻는 것을 잊곤 했다. 그에게 직접 물어보기에는 이미 타이밍을 놓친 듯하니 데즈카의 에피소드를 멘조의 인터뷰에서 인용해보겠다.

그때 아침에 나를 부르더니, 이 이야기는 그분께 수치가 될 수도 있겠네만, 이시노모리 쇼타로는 어째서 인기가 있느냐고 묻는 거야. 그때 이시노모리 쇼타로가 인기 있었거든. 그래서 앙케트 같은 게 있잖아? 엽서를 꺼냈어. 그걸 보니까 이시노모리 씨가 그리는 눈이 좋다는 식으로 쓴 사람이 많았던 거야. 그래서 "앙케트에서는 눈이 매력적이라고 하는군요"라고 전했지. 그랬더니 앞에 있던 그림 용지에 20개였나 30개였나를 그렸어.

_같은 인터뷰

데즈카가 젊은 작가들에게 항상 질투에 가까운 라이벌 의식을 품었다는 사실은 수많은 만화가들이 증언한 바 있다. 또 데즈카와 이시노모리 쇼타로 사이에는 두 사람만 아는 반목이 있었으며, 이것을 데즈카 사후에 이시노모리가 만화로 그렸다. 그러니 이 에피소드가 두 작가를 폄하하는 것이라고 받아들이

는 사람이 있다면 어리석다고밖에 할 수 없다. 재능을 가진 젊은이를 질투하지 않는 작가란 존재하지 않고, 일의 깊이 측면에서 데즈카는 그야말로 장렬했다. 본인의 직계 제자라고도 할 수 있는 이시노모리 쇼타로의 화풍을 마치 아마추어가 그러하듯이 모방하려고 했던 데즈카의 모습에 나는 오히려 감동했다. 이시노모리를 데즈카가 질투심을 드러낼 만큼 의식하고 있었다는 것도 이해가 간다. 만화사의 한편에 기록될 만한 에피소드다. 무엇보다 멘조는 그런 데즈카의 생생한 모습을 가까이에서 직접 본 편집자였다.

멘조의 무시프로덕션 시절 마지막 직함은 출판부장이었다. 이전에 멘조의 집에 가서 서랍 속에 있던 무시프로 시절 자료를 찾아볼 기회가 있었다. 거기에 있던 서류를 보고 그가 '출판부장'이었다는 사실을 처음으로 알게 되었는데, 편집자로서의 긍지인지는 모르겠으나 그는 그런 중요한 이야기를 좀처럼 이야기해주지 않았다.

학술서로서 '코믹스'를 편집하다

편집자로서 멘조가 무시프로 시절에 맡은 업무 중 가장 중요했던 한 가지는 바로 '무시 코믹스'의 편집이었을 것이다. 이것은 1968년부터 간행된 신서판 코믹스 레이블로, 〈COM〉 창간 이후에 만들어졌는데 〈COM〉 연재 작품만 출간하지는 않았

다. 마에타니 코레미쓰[11]의 『로봇 삼등병』, 마스코 카쓰미[12]의 『괴구×나타나다』, 스기우라 시게루의 『사루토비 사스케』를 필두로, 토키와장 그룹 중에서도 우선 테라다 히로오의 『등 번호 0』, 또 한편으로 아카쓰카 후지오의 『비밀의 앗코짱』, 후지코 후지오의 『요괴 Q타로』, 『파만』, 『모자코』, 『21에몬』, 『우메보시 덴카』 등 당시의 히트작이 전부 포함되었다. 게다가 후지코 작품 중에서는 그 당시 이미 구작에 속했던 SF 스토리 만화 『실버 크로스』까지 들어 있었다. 치바 테쓰야의 경우, 소녀 만화부터 『맹세의 마구』까지 10개 작품 이상이 간행되었고, 데즈카 오사무 작품은 『엔젤의 언덕』, 『쌍둥이 기사』, 『록 대모험』 등이 선택되었다. 히노 히데시의 단행본도 출간되었다.

이들 작가와 작품을 보고 무언가를 감각적으로 알아챌 수 있는지는 세대에 따라 다르지만, 이 무시 코믹스가 요즘 신서판 코믹스 시리즈와는 분위기가 완전히 다르다는 점은 모두가 알 수 있을 것이다. 이 코믹스 시리즈는 간행 당시 과거의 작품들만 수록되어 있다는 점이 특징적이었다. '과거의'라는 표현은 어폐가 있을지도 모르겠지만, 예전에 많은 팬에게 지지를 받았으나 독자의 움직임이 빠르게 변하면서 역사 속으로 금방 묻힐 뻔한 작품을 의식적으로 수록했다는 말이다. 예를 들어, 나는 데즈카나 이시모리 쇼타로 등의 토키와장 시절 회상을 읽고 테라다 히로오라는 이름을 알고는 있었으나 그 시점에

테라다는 거의 펜을 놓은 상태였다. 그러니 실시간으로 테라다 히로오[13]의 작품을 읽은 적은 없고, 무시 코믹스에서 처음 읽었다. 스기우라 시게루[14]도 마찬가지다. 데즈카, 이시모리, 아카쓰카 후지오, 치바 테쓰야 등 '소년 만화가'들이 그린 소녀 만화도 무시 코믹스를 통해 처음으로 읽었다. 나의 세대가 하기오 모토 등의 소녀 만화에도 손을 뻗게 되는 것은 더 나중의 일이고, 이 당시에는 '남자아이 만화'와 '여자아이 만화'가 확연히 구분되어 있었다. 나는 무시 코믹스를 통해 비로소 소녀 만화를 처음 접했다. 게다가 무시 코믹스는 그저 시대나 장르를 대충 섞어서 간행하지 않았다. 멘조는 다음과 같이 말했다.

> 하나의 전후戰後 만화사를 만들려고 했었지. 그래서 인기 없는 작품도 포함해야 만화사가 제대로 되기 때문에 집어넣었던 거야. 지금 인기가 있는 것은 그 때문이야.
>
> _같은 인터뷰

무시 코믹스는 잡지의 간판 작품을 간행하는 시리즈도 아니고, 그렇다고 대본소 쪽 만화책처럼 '괴기'나 '청춘' 등의 테마로 묶은 것이 아니라, 시리즈 전체를 하나의 '전후 만화사'로 만들고자 한 부분이 특이했다. 그것은 사실 만화 출판사 사람에게 어울리는 사고방식은 아니다. 멘조가 의식했는지는 묻지

못했으나, 이것은 유잔카쿠가 역사학이나 고고학 자료와 논문을 '상좌'와 '집성'으로 망라하여 출간했던 사고방식과 똑같다. 그렇기에 무시 코믹스는 오히려 '전후 만화사 집성'이나 '전후 만화 자료'라는 제목을 붙여야 하는 존재였다.

무시 코믹스는 만다라케[15]나 인터넷에서 매우 비싼 가격에 팔린다. 그것은 자료적 가치를 잘 이해한 편집자가 만들어낸 역사와 문학사 자료가 신간 서적으로서의 수명을 끝마친 뒤 역사 자료로서 고서점에서 높은 가격에 거래되는 경우와 같다. 멘조는 만화 출판사 안에서 역사적 자료로서 만화를 간행하고자 했다. 그 부분은 특기해야만 하는 사실이다. 나중에 〈텔레비랜드〉로부터 파생되어 〈애니메쥬〉의 모태가 되는 『로망앨범』 시리즈 역시 애니메이션의 원화나 셀화를 자료로 소유하고 싶어 하는 독자가 나타났기에 만들어질 수 있었다. 그 점에서 무시 코믹스는 정말로 선구적인 작업이었다.

마찬가지로 무시프로 시절, 멘조가 이시모리의 데뷔작 『2급 천사』부터 초기 작품을 중심으로 모아 양장 제본에 케이스까지 제작한 『이시모리 쇼타로 선집』이라는 시리즈가 있었다. 이 역시 '자료'로서 코믹스를 낸다는 사고방식에서 만들어졌음은 그 장정만이 아니라 권말의 해설, 그리고 무엇보다도 처음 게재된 지면의 정확한 서지 정보를 기재했다는 점을 봐도 알 수 있다. 아직까지도 일본의 만화 단행본에는 첫 게재 지면 정보

를 정확하게 기재하지 않는 경우가 적지 않다. 만화책은 다 읽으면 버려지기 때문일지도 모르겠지만, 언젠가 그것이 자료로 사용될 때를 대비해 이런 정보를 기재해두는 수고를 아끼지 않는 것은 역시 역사 자료나 학술서 편집자의 사고방식이라고 본다.

무시 코믹스는 다른 한편으로 어린이 독자를 즐겁게 하기 위한 여러 가지 방법도 고안해두었는데, 한 가지 추억을 적도록 하겠다. 무시 코믹스는 커버를 벗기면 안쪽에 만화가의 에세이 만화나 부록 만화가 인쇄되어 있다. 하지만 이것은 커버를 벗겨보지 않으면 눈치채지 못하기 때문에 독자가 읽지 않을 가능성도 있다. 하지만 우연히 그걸 본다면, 어린이 독자는 매우 이득을 본 듯한 느낌을 받는다. 일단 나부터가 그랬다.

멘조 밑에서 '애니메쥬 코믹스'라는 시리즈의 편집을 맡게 된 후에 나는 무시 코믹스를 모방해 언제부턴가 커버 안쪽에 만화를 몰래 인쇄하기 시작했다. 편집 작업은 거의 확인받지 않았기에 멘조에게 보여주지도 않고 인쇄를 넘겼는데, 어느 날 그가 "이거 말이야"라며 커버를 들이밀었다. 야단맞는 것 아닌가 생각했는데 옛날에 자기도 했었다고 해서 깜짝 놀랐던 적이 있다. 그제야 나는 비로소 멘조가 무시 코믹스를 만들었다는 사실을 알게 되었다. 그런 식으로 나는 멘조에게 색다른 방식으로 독자를 기쁘게 하는 일을 배운 셈이다.

멘조는 경영이 혼란에 빠진 무시프로를 떠나 구로사키쇼
텐의 〈텔레비랜드〉에 합류했다. 편집부는 나카노의 아파트 방
한 칸에 있었고, 이후 그곳에 오가타 히데오가 모습을 보인다.
도쿠마쇼텐으로 매수되는 일이 수면 아래에서 이미 결정된 것
이다.

극화 잡지 편집자

스즈키 토시오

〈코믹&코믹〉과 도에이 영화의 시대

1973년 11월, 〈텔레비랜드〉의 발행처는 구로사키슛판에서
도쿠마쇼텐으로 바뀐다. 같은 해 5월, 도쿠마쇼텐은 격주간 극
화 잡지 〈코믹&코믹〉을 창간했다. 스즈키 토시오는 〈아사히
예능〉에 배속된 지 1년 만에 〈코믹&코믹〉으로 이동한다. 그 경
위에 대해서는 나중에 쓰겠다. 이시모리 쇼타로, 이케가미 료
이치, 가미무라 가즈오 등 베테랑 만화가·극화가와 이시이 데
루오, 구도 에이이치, 나카지마 사다오 등 도에이의 영화감독
과 각본가를 원작자로 기용한 이 잡지의 편집 방침은 영화와

만화가 얼마나 가까운지를 생각해보면 상당히 흥미롭다.

〈코믹&코믹〉은 도에이의 오카다 시게루와 도쿠마 야스요시에 의해 만들어진 잡지였던 듯하다. 도에이가 주도한 잡지라는 점에서는 〈텔레비랜드〉와 마찬가지였다. 도에이는 1972년에 시노하라 토오루의 극화 『여죄수 사소리』 시리즈를 만들기 시작했고, 이는 극화가 영화의 새로운 원작 공급원으로 자리 잡는 계기가 되었다는 지적도 있다. 이러한 배경도 있어서 오카다와 도쿠마 사이에는 영화감독과 극화가가 협업해 만든 작품을 영화화한다는 구상이 있었던 것 같다. 1960년대부터 1970년대까지 오카다의 지휘하에 도에이는 임협任侠 영화, 에로틱·그로테스크 노선으로 나아가면서 특이한 에너지를 내뿜었다. 그것이 그 당시 도에이의 색깔이었고, 그것들을 만들어낸 감독과 각본가에게 원작을 맡긴 것이 〈코믹&코믹〉이었다. 그 당시 가장 열기가 뜨거웠던 극화와 도에이 영화라는 두 가지 서브컬처를 억지로 이어다 붙여 창간된 이 잡지는 독자에게도 환영받아 이십만 부 이상을 기록했다. 영화와 극화를 자연스럽게 오가고자 하는 대담한 생각은 오늘날 절묘하고 영리하게 미디어믹스'를 하는 상황과 비교해보면 훨씬 더 야심적이라 할 수 있다.

스즈키 토시오가 이 동안 극화 잡지 편집자로서 단기간이지만 경력을 쌓았다는 사실이 내겐 흥미롭게 느껴졌다. 하지만

그것은 스즈키가 그 시점에 미디어믹스를 배웠다는 의미는 아니다. 만화 잡지 편집자는 사실 프로듀서에 가깝다. 편집자 중에는 나를 포함하여 작품 스토리에 개입하고, 때로는 스스로 만들기도 하는 유형이 적지 않다. 그러나 실제로 원작을 쓴다기보다는 작품의 이미지나 관점을 정하고, 그 작품을 누구에게 그리도록 할 것인가, 그리고 원고가 완성되기까지의 진행 관리 및 내용에 관한 개입이다. 이런 업무 내용은 영상 세계에서 프로듀서의 직능에 가깝지 않은가. 그러므로 나는 스즈키 토시오가 어떤 극화 편집자였는지에 대해 흥미를 갖고 있었고, 그에게 극화 잡지 시절 이야기를 들을 수 있었다.

간단히 말하자면, 역시 만화가에 따라서 두 가지로 나뉘는 거죠. 완전히 말하는 대로만 그리는 사람. 반면 전부 다 바꿔버리는 사람. 그럴 때 완전히 바꾸는 경우가 문제겠죠. 그걸 허용해주는 원작자인지를 판단해야 합니다.

_스즈키 토시오 인터뷰

예를 들어, 이시이 데루오가 원작자로 이 잡지에 참여했다. 이시이는 다카쿠라 겐의 〈아바시리 번외지〉 시리즈를 히트시켰고, 1960년대 말부터 1970년대까지 특이한 프로그램픽처를 양산한 감독이다. 또한 도에이의 에로틱·그로테스크 노선과

액션 영화를 상징하는 대표적인 인물이다. 하지만 이시이의 각본은 영화 작품에서 느껴지는 전대미문의 황당함과는 정반대로 오히려 고전적이랄까, 좋은 의미로 법칙성이 있었다고 한다. 반면 이시이와 함께 작업을 하게 된 어느 젊은 극화가는 마사키 모리의 어시스턴트 출신으로, 〈COM〉 시대가 만들어낸 세대였다. 그래서 이시이의 각본을 대담하게 수정했고, 이시이는 그 수정을 전부 받아들였다고 한다. 다만 그것을 최종적으로 승인할지에 대한 판단은 역시 편집자인 스즈키의 몫이었다.

 〈코믹&코믹〉은 영화와 극화라는 두 가지 분야의 베테랑과, 또 한편으로는 젊지만 날카로운 극화가가 참여했다. 그들 사이에서 조율하는 역할을 하는 것은 생각만 해도 위통이 생길 정도의 일이다. 원작을 담당한 영화인들이 전부 다 이시이처럼 포용적인 성격이라고는 기대하기 어렵다. 나 역시 만화 원작자니까 할 수 있는 말이지만, 원작자란 본인의 시나리오를 만화가가 수정하면 욱하는 기분이 드는 법이고, 반대로 만화가는 만화를 그리는 사람은 어디까지나 본인이라고 생각하기 때문에 자유롭게 그리고 싶어 한다. 그 사이에서 편집자가 겪는 어려움은 웬만한 설명으론 이루 다 할 수 없다. 그렇기에 그 사이에서 조율하는 역할을 했던 스즈키 토시오가 어땠을지 상상이 간다. 그 부분이 흥미롭다.

극화는 예이젠시테인의 다운그레이드판이었나

그럼 여기에서 극화와 영화의 관계를 다른 각도에서 생각해보자. 영화감독 오시마 나기사는 1967년 ATG에서 시라토 산페이의 극화 『닌자 무예장』을 영화화했다. 그런데 그냥 영화가 아니라 극화의 한 컷 한 컷을 필름으로 근접 촬영해서 편집한 기묘한 영화였다. 마치 스토리 스케치를 촬영해서 편집한 '스토리 릴' 같은 영상이다. 그런 식으로 극화를 스토리 릴로 치환할 수 있다는 사실 자체가 극화와 영화(그리고 영화의 한 영역인 애니메이션)가 얼마나 가까운지를 증명한다.

이것은 〈바람계곡의 나우시카〉가 처음에는 만화 형식으로 그려졌다는 사실과도 관련된 문제다. 애당초 만화와 애니메이션·영화의 관계를 '미디어믹스'라고 불러버리면 오히려 그 본질을 꿰뚫어 볼 수 없다. 이 표현들은 좀 더 깊은 부분에서 서로 연결되어 있다. 일본의 극화나 만화는 아메리칸 코믹스(북미 지역 만화)와 B.D.(방드데시네)[2]와 비교할 때 영화로 치환하기가 더 쉽다는 본질적 특징이 있다. 그렇기에 나는 미야자키 하야오의 다음과 같은 발언에 주목한다.

극화의 방법론은 몽타주이론의 가장 쓸데없는 부분과 닮아 있습니다. 21세기 초에 영화 〈전함 포템킨〉(1925)을 만든 러시아의 예이젠시테인 감독은 자기가 한 작업을 이론화해서 숏을

연결하는 방식을 통해 단지 숏을 나열하는 것 이상의 의미를 창출해내고자 몽타주이론을 만들었습니다. 하지만 몽타주이론이란 실로 쓸데없는 이론이고, 거기에 맞춰 만든 영화 따위는 최악이라고 생각합니다(웃음).

_미야자키 하야오, 『반환점 1997~2008』, 이와나미쇼텐, 2008

이것을 단순히 극화에 대한 비판으로 받아들이면 진의를 제대로 파악하지 못하게 된다. 나로선 미야자키 하야오가 예이젠시테인에 대해 복잡한 말투로 언급한 것이 매우 흥미롭다. 일본의 애니메이션도 극화와 똑같은 뿌리를 갖고 있다고 생각하기 때문이다. 그 뿌리 중 하나가 예이젠시테인이다. 그러므로 극화의 방법론이 몽타주 기법의 가장 단순한 부분과 닮았다는 이 발언은 극화와 만화 표현 수법의 상당히 본질적인 부분을 꿰뚫고 있다고 여겨진다. 이런 것을 이해하고 있는 만화가나 애니메이터는 의외로 적다. 예이젠시테인 느낌의 몽타주와 컷 분할은 15년 전쟁 말기에 쇼치쿠의 〈모모타로 바다의 신병〉을 통해 애니메이션에 도입되었다. 그리고 마찬가지로 15년 전쟁 중 영화 이론의 영향을 받아 아마도 쿨레쇼프나 예이젠시테인의 이론만큼은 접하고 있었을 영화 소년 데즈카 오사무를 통해 전후戰後 만화에 도입되었다. 그리고 이시모리 쇼타로의 『만화가 입문』(1965)을 통해 체계화된 것이다. 즉, 극화의 몽타주

는 만화가 그 원류이고 데즈카를 사이에 두고서 예이젠시테인으로 직결된다.

　그러한 출생의 역사에 대한 상세 내용은 잘 모르더라도 극화·만화와 영화·애니메이션 사이의 거리가 가깝다는 것은 누구나 느끼고 있으리라. 오카다 시게루와 도쿠마 야스요시라는 두 괴물이 만든 〈코믹&코믹〉이 이와 같은 '가까움'을 얼마나 실감하고 있었는지는 알 수 없다. 그러나 그 '가까움'은 역시 『나우시카』로 대표되는 만화가 영화로 만들어지는 과정에서 느껴지는 '가까움'과 동일하다는 생각이 든다. 만화의 독자나 작가 모두 만화·극화를 영화·애니메이션으로 머릿속에서 치환하는 행위에 어려움을 느끼지 않는다. 그런 극화와 영화의 경계 위에서 잡지를 만들고자 한 〈코믹&코믹〉은 미디어믹스라는 단어로는 표현할 수 없는 두 가지 장르의 '가까움'을 상징하는 잡지였다고 생각할 수밖에 없다. 『나우시카』가 만화에서 애니메이션으로 향하는 길을 자연스럽게(물론, 실제로는 수많은 어려움을 겪었겠으나) 걷게 된 것에 대한 한 가지 전사前史를 역시 〈코믹&코믹〉에서 찾아낼 수 있다는 생각이 든다.

　아무튼 스즈키 토시오가 〈아사히 예능〉에서 〈코믹&코믹〉으로, 그리고 또다시 〈아사히 예능〉을 거쳐 〈텔레비랜드〉로 옮겨 간 경위에 대해서는 본인이 이렇게 말하고 있다.

제가 사건을 일으켰거든요. 우사미 사이메이란 분이 여러 가지로 점을 쳐주는 페이지가 있었어요. 그래서 이번 주 당신 운세는 이렇다느니, 여러 가지 내용이 있었거든요. 그중에 독자의 고민 상담을 해주는 코너가 있었는데, 그 내용을 제가 대필했었던 거죠. 사건이란 게 뭔가 하면, 이런 점 같은 걸 믿으면 안 된다고 써버렸거든요(웃음). 그런 걸 믿으니까 안 되는 거라고 썼더니, 우사미 씨로부터 항의가 들어왔어요. 그저 진실하게 쓰면 되는 것 아니냐고 생각했던 건데, 아주 큰 문제가 일어나서⋯. 그 일 때문에 1년 만에 쫓겨난 거죠. 〈아사히 예능〉에 들어간 지 1년 만에 쫓겨난 건 제가 처음이라고 하더군요.

_스즈키 토시오 인터뷰

그런데 그렇게 해서 1년 만에 쫓겨나 옮겨 간 〈코믹&코믹〉은 편집부의 노조 색깔이 강해서 그랬는지 얼마 안 가 휴간되었고, 스즈키 토시오는 다시금 〈아사히 예능〉으로 돌아간다. 이번에는 특집반에서 여러 기사를 많이 썼다고 한다. 스즈키의 저서 『영화 도락』 권말에 간략한 연표가 있는데 이렇게 쓰여 있다.

해당 코믹 잡지가 휴간하고 〈아사히 예능〉 특집부에 배속된다. '미쓰비시중공업 폭파 사건', '폭주족과 특공대' 등의 특집

기사를 매주 1편씩, 총 75편 정도 써댔다. 기억에 남은 인물은 이치조 사유리[3] 등이다.

_스즈키 토시오, 『영화 도락』, 피아, 2005

'미쓰비시중공업 폭파 사건'이라는 대목에서 시대 분위기를 느낄 수가 있다. 그러고 나서 〈텔레비랜드〉로 옮겨간 것이다.

〈텔레비랜드〉와 정치의 계절을 지나온 사람들

〈텔레비랜드〉 발행처가 구로사키슛판에서 도쿠마쇼텐으로 이전된 것은 1973년 11월이다. 하지만 그해에 입사한 사원 명단에는 멘조 미쓰루 등 구로사키슛판 출신자들의 이름은 없고, 이듬해 1974년에 야마히라 마쓰오, 멘조 미쓰루, 미우라 다카오, 시마다 도시아키, 이치카와 에이코 등의 이름이 나온다. 그다음 1975년에는 스즈키 카쓰노부의 이름이 등장한다. 여기에 〈아사히 예능〉 출신 오가타 히데오, 스즈키 토시오를 추가한 것이 바로 오가타가 회상록에 적은 〈텔레비랜드〉가 도쿠마쇼텐에서 발행되던 초창기의 멤버다. 좀 더 정확히 말하자면 도쿠마쇼텐으로 이적한 당시의 체제는 편집부장 오가타 히데오, 도에이 측을 대표하는 편집장 이지마 타카시, 도쿠마쇼텐 측 편집장이 야마히라였다. 제작진으로 멘조, 이치카와, 시마다, 미우라, 스즈키 카쓰노부가 있었다. 여기에 가메야마 오사

무가 가지야마 도시유키의 〈소문™〉에서 이적했고, 사원 스즈키 마사요시 등이 참가했다. 마지막으로 스즈키 토시오가 〈아사히 예능〉에서 이동해왔다. 이 모든 이름이 나에게는 그리운 추억이다.

야마히라 마쓰오는 구로사키숏판 출신 중에서 역시 〈텔레비랜드〉의 중심인물이었다는 인상이 강하다. 멘조 미쓰루를 인터뷰한 뒤에 〈텔레비랜드〉는 야마히라의 잡지였으니 자신이 회상한다는 건 주제넘은 일이라는 내용의 팩스가 도착했다. 내가 도쿠마쇼텐에서 아르바이트를 시작한 초반에 오가타는 스즈키 토시오와 함께 〈애니메쥬〉를 꾸려나가고 있었으니 〈텔레비랜드〉의 중심에는 역시 야마히라가 있었다. 지금도 기억나는데, 무슨 일만 있으면 "너희는 하나다 기요테루" 모르지?"라며 느닷없이 을러댔는데(앞뒤 맥락은 기억나지 않는다), 나로선 그 당시 야마히라에 관해 잘 몰랐으니 〈텔레비랜드〉 편집장에게서 그 이름이 나온다는 사실이 곤혹스러웠다. 미간을 찌푸리며 항상 뭔가를 심각하게 고민하는 듯했던 도쿠기 요시하루는 야마히라에 대해 "국어 선생님 같았지"라고 회상했다. 자세한 이야기를 본인에게 직접 들은 바는 없지만 야마히라는 스즈키 토시오와 마찬가지로 학생 운동에 관여했었다. 60년 안보 세대였고 이시모리프로의 모 씨와는 학생 운동 시절 동료였다는 이야기를 들은 적이 있다.

나는 이 글에서 스즈키나 야마히라의 '학생 운동 이력'을 다루지 않을 수 없다. 그 이유는 다시금 이렇게 글을 쓰다 보니 도쿠마쇼텐 2층의 편집자 중 정치의 계절을 지나온 젊은 이들이 의외로 많다는 놀라운 사실을 알았기 때문이다. 야마히라 등과 함께 구로사키슛판에서 합류한 이치카와 에이코는 골든가[5]의 바에서 야마히라 등을 알게 되었고, 그 후에 편집자가 되었다고 한다. 이치카와의 옷차림은 그야말로 나가시마 신지[6]의 극화에 나오는 신주쿠 히피를 방불케 했고, 그런 식으로 정치와 서브컬처가 혼연일체가 되었던 시대의 흔적이 이치카와에게서도 느껴졌다. 가메야마 오사무가 〈소문〉에 있었다는 사실을 이번에 처음으로 알았는데, 가지야마 도시유키가 1971년에 창간했고, 메이저 미디어가 쓰지 못하는 스캔들을 실으면서 〈소문의 진상〉[7]의 원형이 된 잡지였다.

이러한 인상은 도쿠마쇼텐 2층뿐만 아니라 내가 1980년대 중반에 겸업했던 셀프슛판과 뱌쿠야쇼보(두 회사는 실질적으로 같은 회사였다) 사람들에게도 느꼈던 부분이다. 셀프슛판으로 대표되는 에로 책 출판업계에서 그 당시 명물 편집자들을 배출한 신좌익[8]을 그 아랫세대였던 나조차 어느 정도는 알고 있었을 만큼 그런 사람들이 여기저기에 있었다. 도쿠마쇼텐 2층 사람들 중 일부에게도 그런 낌새가 느껴졌다는 내용은 앞에서도 썼다. 나는 전후 서브컬처의 역사에서 도쿠마 야스요시가

관련되었던 신젠비샤와 같은 전시에서 전후로 연결되는 아방가르드 예술이라는 계보, 그리고 1960년대 안보와 전공투 운동이라는 정치의 계절을 겪은 사람들의 존재, 이 두 가지를 도저히 무시할 수 없다고 본다. 그들은 아무것도 없는 황야의 최초 개척자였고, 우리는 그 뒤에 들어온 입식자에 불과하다는 생각이 들 수밖에 없다. 우리는 그곳에서 순수하게 놀았을 뿐이지만 그럼에도 가끔씩 윗세대가 참담해하거나 진저리치던 모습을 살짝 엿볼 수 있었다. 너무 집요한 것 같지만, 한 번쯤 써두고 싶었다.

세 명의 스즈키 씨

〈텔레비랜드〉를 도쿠마쇼텐에서 발행하던 초창기 멤버에 관한 이야기로 돌아가보자. 이런 식으로 정치의 계절을 경험했던 젊은이들과는 또 다른 편집자로서 스즈키 카쓰노부와 시마다 도시아키가 있었다. 이 둘은 이시모리 쇼타로 팬클럽 출신이다. 멘조는 자신이 무시프로 시절 편집했던 『이시모리 선집』에 그들이 이시모리프로덕션 측 스태프로 참가했던 것 아닌가 하고 회상했다.

그 당시 애니메이션 팬 사이에서 스즈키 카쓰노부가 어떤 위치였는지를 보여주기 위해 〈건담〉 캐릭터의 소위 '애니패러'' 혹은 2차 창작의 원조이며 최초의 2층 주민 중 한 사람이

라고도 할 수 있는(이 부분은 추후에 다시 상세하게 말하겠다) 만화가 나니와 아이[10]의 증언을 인용하겠다. 창간 직후의 〈애니메쥬〉에 관한 회상이다.

이 이후 얼마 되지 않아 〈애니메쥬〉에서 TV 방영 전체 리스트라는 것을 싣게 되었죠. 스즈키 카쓰노부 선생님이 동인지를 만들던 시절에 서클 텔레비아이 센터란 걸 운영하면서 과거에 방영된 TV 애니메이션의 전체 리스트를 만들었거든요. 저도 전부 구입해서 갖고 있습니다.

_나니와 아이 인터뷰

나니와가 지금도 스즈키 카쓰노부를 "카쓰노부 선생님"이라 부르는 그 마음이 요즘 독자들에게 얼마나 전해질 수 있을지 모르겠지만, 인터넷도 위키피디아도 없던 시절에 TV 애니메이션의 방영 리스트를 묵묵히 만들던 것이 스즈키 카쓰노부라는 사람이었다. 참고로 이제 전원의 이름이 다 나왔으니 다시 설명해두겠는데, 도쿠마쇼텐 2층에는 사실 '스즈키'라는 성을 가진 사람이 세 명 있었다. 두 번째 '스즈키 씨' 스즈키 카쓰노부는 우리보다 한 세대 위의 인물로, 진짜 오타쿠의 원조와도 같은 사람이다. 세 번째 '스즈키 씨'는 스즈키 마사요시다. 이 사람도 이후에 다루겠지만, 아무튼 중요한 인물에 속한다.

내가 지금까지도 스즈키 토시오를 "토시오 씨"라고 부르는 것은 이 세 명의 '스즈키 씨'를 각각 '토시오 씨', '카쓰노부 씨', '마사요시 씨'라고 이름으로 불렀기 때문이다.

이시모리프로 팬클럽 출신으로 〈텔레비랜드〉 편집자가 된 스즈키 카쓰노부와 시마다 도시아키는 정치의 계절을 경험한 스즈키 토시오나 야마히라와는 역시 좀 다른 인상이었다. 스즈키 카쓰노부는 내가 중학생 시절부터 드나들던 작화그룹 주변에 있었기 때문에 이미 얼굴은 알고 있었다. 〈텔레비랜드〉에서 〈닌자 캡터〉와 〈우주전함 야마토〉의 만화판을 연재한 작화그룹 출신 만화가 히지리 유키도 그의 연줄로 데려왔다고 알고 있다. 스즈키 카쓰노부는 거의 나와 교대하다시피 가쿠슈켄큐샤로 이적하여 〈애니메쥬〉의 라이벌 잡지 〈애니메디아〉를 창간했다. 지금은 고인이 된 시마다는 오늘날 거장이 된 SF 작가들을 그 당시 필명이 아닌 본명으로 아주 자연스럽게 불렀다. 유메마쿠라 바쿠의 원작을 매우 간단히 따온 것도 그였다. SF 팬이든 만화 팬이든 애니메이션 팬이든 특촬 팬이든 전부 다 뒤섞여 있던 시절의 '팬'이었던 사람이다. 젊은 나이에 사망한 만화가 카가미 아키라[1]와 연락이 되지 않자, 그가 사는 연립주택을 찾아가 방문을 나와 함께 열었던 것도 시마다였다. 카가미의 유해 앞에서 그와 함께 망연자실하여 서 있던 순간을 기억한다. 이시모리프로덕션에서 아르바이트를 하던 카가미를

특별히 대우해준 사람이 시마다였다.

이 사람들에다가 무시프로 출신인 멘조 미쓰루가 포함되었던 것이다. 게다가 멘조는 데즈카의 담당자였고, 오래된 역사 출판사 출신이었다. 그리고 이 사람들을 통솔한 것이 오가타 히데오였다. 초창기 〈텔레비랜드〉에 얼마나 개성적인 편집자들이 모여 있었는지 알겠는가. 거기에 마지막으로 스즈키 토시오가 합류했다. 스즈키 토시오는 〈텔레비랜드〉에서 주로 만화를 담당했는데, 여기에서도 '만화 편집자' 스즈키 토시오에게 나는 흥미를 느끼게 된다.

만화 편집자 스즈키 토시오, 〈단가드 A(에이스)〉의 만화판을 만들다

〈텔레비랜드〉에는 이시모리 쇼타로 어시스턴트 출신 만화가들이 원고를 게재하고 있었는데, 이런 제안이 들어왔다고 한다.

선생님과는 다들 다른 길을 갈 수밖에 없으니, 회사를 만들 테니까 스즈키 씨가 사장을 좀 해줄 수 없냐는 부탁을 받았죠. 그래서 내가 사장이 되면 뭘 하면 되냐고 물어봤더니, 원작을 계속 써주면 좋겠다는 거예요(웃음). 엄청나게 큰일이죠. 농담하지 말라고 했습니다.

_스즈키 토시오 인터뷰

스즈키는 〈코믹&코믹〉에서는 베테랑 선생님들 사이에서 의견을 조율하는 역할을 맡았지만, 여기에서는 만화가들과 함께 스토리를 만드는 편집자의 모습이 보인다.

〈단가드 A〉에 이치몬지 타쿠마[12]라고 있잖아요? 저는 이런 생각을 하는 거예요. 무슨 생각이냐면, 단가드 A를 타고 적 로봇과 싸우잖아요? 그러면 단가드 A에서 내려서 맨몸으로 상대방을 해치울 수가 있는가. 그 내용으로 한 권의 만화를 만드는 거죠. 그런 걸 했었습니다. 특기였죠.

〈교다인〉에서 쓰치야마 요시키[13]가 그린 것 말인데요. 맨 위의 형 두 명이 우주인 다다 성인에게 붙잡혀 갔다가 어느 날 돌아오잖습니까. 그런데 로봇이 되어서 돌아왔잖아요. 그랬더니 막냇동생이 "아, 형, 돌아왔구나" 하면서 가서 안긴단 말이죠. 근데 누가 보더라도 원래 형과는 모습이 전혀 다르잖아요. 그런데 그렇게 순수하게 기뻐할 수 있는 것일까? 이런 내용으로 만화를 만들어왔던 겁니다. 그런 걸 생각한 것이죠.

_같은 인터뷰

이런 식으로 만화가가 내놓은 아이디어나 플롯에 관해 회의를 같이하면서 그것들을 점점 부풀려가는 편집자로서 스즈키 토시오의 얼굴이 보인다. 역시나 만화 잡지 편집자로서 쌓은

경험 속에서 프로듀서 스즈키 토시오의 일부분이 만들어졌다고 생각할 수밖에 없다. 〈텔레비랜드〉에 연재되었던 도에이 작품을 원작으로 만든 만화 중에는 마니아의 열광적 지지를 받은 작품이 적지 않다. 미디어믹스를 통해 만화가의 능력을 끌어내면서 아이들 대상의 만화를 완성한, 말하자면 스즈키 토시오가 제작한 만화라고 해도 무방한 작품이 섞여 있었다고 생각하면 살짝 재미있다.

아무튼 이 〈텔레비랜드〉는 편집부 사람들도 그렇지만 잡지로서 약간 특수한 사정이 있었다. 바로 채산 문제였다. 그에 관해 오가타 히데오는 이렇게 적었다.

더더욱 문제였던 건, 아동용 잡지에 꼭 필요한 '별책 부록'이었다. 이것 역시 고민거리였다. 그 당시 '제3종 우편물 규제'에 의해 종이류 이외의 것은 발송 불가였기 때문에 매호 '종이접기 세공품'이라든지 '브로마이드·카드류'만 계속 발행할 수밖에 없었다. 게다가 이런 것들은 수작업이 많아서 비용이 많이 들기 때문에 채산을 맞추기도 어려웠다. 또한 TV 캐릭터를 마음대로 쓸 수 있는 것도 아니었다. 부록에 캐릭터를 사용할 경우에는 저작권 사용료가 발생하기에 자유롭게 내키는 대로 만드는 것에도 한계가 있었다.

_오가타 히데오, 『저 깃발을 쏴라!』, 오쿠라슛판, 2004

〈텔레비랜드〉는 별책 부록을 반드시 만들어야 하는 매체였다. 오가타의 회상에 따르면 20만 부 전후를 찍었을 때 반품률은 20% 전후였는데, 비용이 들기 때문에 반품률이 20%를 넘으면 적자를 보는 상황이었다고 한다. 채산의 손익분기점이 어쨌든 간에 '20만 부·반품률 20%'라는 것은 현재의 만화 및 미디어믹스 계열 잡지의 실제 판매 부수를 고려해볼 때, 출판사 사람들이라면 놀라지 않을까 싶다.

그렇지만 〈텔레비랜드〉의 채산을 어렵게 만든 진짜 원인은 잡지 전체에서 발생하는 도에이에 대한 로열티였을 것이다. 오가타는 적자 폭을 줄이는 방법, 특히 잡지 한 호마다 드는 '관리비'를 아이템 수를 늘려 한 권당 부담을 줄이려 했다고 회상한다. 실제로 〈텔레비랜드〉는 별책을 대량으로 간행했다. 하지만 또 다른 증언에 따르면 그 당시 도쿠마쇼텐은 비용 계산을 상당히 대충한 듯하다. 냉정하게 생각해보면 별책으로 간행한 무크의 대부분이 판권물일 테니 그 모든 것에 대한 로열티가 발생한다. 오가타는 채산성을 고민해서 그랬다고 하지만, 실제로는 그 계산대로 되지 않았다. 그렇지만 기존 잡지의 코드를 사용해서 별책을 내는 일은 신규 잡지 창간보다 훨씬 손쉬운 일이다. 그리고 그런 고육지책으로서 오가타가 만든 별책 아이템 레이블 중 하나가 『로망앨범』이었고, 그 제1호가 〈우주전함 야마토〉였다.

드디어 이 지점에서 〈우주전함 야마토〉가 등장한다. 이 애니메이션은 나중에 '오타쿠'라 불리게 된 세대가 최초로 공통 감각을 가진 채 시대의 표층에 모습을 드러내는 계기가 되었다.

그래, 딱 한 번
니시자키 요시노리를
만난 적이 있다

모든 것은 『로망앨범 우주전함 야마토』로부터 시작되었다

여기 한 권의 무크지가 있다. 바로 며칠 전 나카노 브로드웨이'의 만다라케에서 발견한 것이다. 『로망앨범 ① 우주전함 야마토』라는 제목이 붙은 이 무크지의 총 쪽수는 100쪽 이하다. 그리고 이것은 〈텔레비랜드〉 편집부가 1977년에 창간한 〈애니메쥬〉의 출발점이 된 무크다.

뒤표지에 쓰여 있는 발행일은 '1980년 8월 11일'이며 제11쇄라고 되어 있다. 1쇄 발행일은 쓰여 있지 않지만, 도쿠마 쇼텐 사사社史에 의하면 이 『로망앨범 ① 우주전함 야마토』의

초판이 발행된 것이 1977년 9월이니까 그 후로 계속 증쇄했다는 뜻이다. 기획은 '도에이 주식회사'라고 쓰여 있는데, 오가타 히데오의 증언에 따르면(오가타 히데오, 『저 깃발을 쏴라!』) 이 무크지가 〈텔레비랜드〉의 증간, 혹은 별책이라서 그렇다고 한다. 그러나 이러한 내용은 앞표지나 판권지에 쓰여 있지 않다. '증간'인지 '별책'인지 하는 표기가 증쇄하는 과정에서 빠진 것일지도 모르겠다. 아무튼 발행 후 3년에 걸쳐 계속 팔리고 있었다는 것은 이 한 권만 보더라도 충분히 미루어 짐작할 수 있다. 오가타 히데오의 회상에 따르면 1977년 8월 27일 서점에 배본된 초판 부수는 10만 부. 그리고 9월 2일의 2쇄가 10만 부, 이듬해 9월 시점에 40만 부라는 히트를 기록했다고 한다. 내가 가진 이 '11쇄'는 그로부터 더 나중에 나온 증쇄분이다.

11쇄라고 해도 초판과 내용은 크게 달라지지 않았을 테니까 이 『로망앨범 ① 우주전함 야마토』의 페이지를 다시금 들춰보기로 했다. 나의 관심을 끈 것은 바로 편집 방식이다. 권두에 마쓰모토 레이지가 그린 스타샤의 포스터가 3단으로 접혀 삽입된 점은 이해가 가는데, 무엇보다도 위화감이 느껴진 부분은 24쪽 분량의 컬러 페이지 사용 방식이다. 'Memories of YAMATO'라는 제목으로 새로 그린 셀화풍 일러스트에 좌우 펼침면을 전부 다 사용한 것이다. 그리고 해당 장면의 대사를 뽑아내어 캡션으로 붙여놓았는데, 마치 그림책과 같은 방식으

로 구성되어 있다. 일러스트를 새로 그린 것은 "오카자키 토시오 / 애니메 룸"이라고 쓰여 있다. 오카자키 토시오는 쓰부라야프로덕션 및 도호의 특촬 작품에 등장하는 메커닉 이미지를 아동서와 소노시트[2] 등에 기고했던 일러스트레이터다. 오토모 쇼지[3]의 제자로서, 도쿠마쇼텐을 비롯해 다양한 곳에서 애니메이션과 특촬 무크지 편집 노하우를 만들어낸 사람 중 한 명이라고 일컬어지는 특촬 비평가 겸 편집자 다케우치 히로시[4]와 그림책을 공저하기도 했다. 코마쓰자키 시게루[5]와 다카니 요시유키만큼 잘 알려져 있진 않지만, 오카자키 토시오 역시 특촬이 아직 아동용 출판물로서만 존재하던 시절의 일러스트레이터 중 한 명이다. 그런 오카자키가 그린 권두화로 컬러 페이지를 전부 다 메워버렸다는 점은 당시에 『로망앨범 ① 우주전함 야마토』가 아동 대상 그림책의 노하우가 상당히 남아 있는 책이었다는 증거인 셈이다. 〈텔레비랜드〉의 연장선에 있다는 것도 이해가 간다.

오카자키는 프라모델 박스의 그림 등도 그렸는데 메커닉이 특기였던 만큼 컬러 페이지 대부분은 야마토를 비롯한 우주선 일러스트가 중심이었고, 모리 유키나 고다이 스스무 등 팬들이 좋아할 만한 그림은 보이지 않았다. 또한 TV 시리즈의 그림 콘티를 담당한 야스히코 요시카즈, 이시구로 노보루, 혹은 작화 감독인 아시다 토요오의 캐릭터 일러스트나 코멘트를 싣지

도 않았다. 아니 그보다도, 메커닉 중심으로 비주얼을 구성하려 했다면 당연히 '스튜디오누에'[6]를 넣어야 했는데, 그렇지도 않았다. 당시 일부 팬들은 이미 각 회의 그림 콘티와 작화 감독, 혹은 각 애니메이터의 그림체를 구별할 수 있는 눈을 갖고 있었는데, 명장면을 그림책 느낌으로 재현해 편집했을 뿐인데 경이적인 판매고를 기록했다는 사실은 생각해봐도 이상한 일이다. 여기서 애니메이션과 특촬 기사를 만드는 노하우가 〈애니메쥬〉와 그에 선행했던 〈OUT〉, 〈애니멕〉 이전에는 출판계에서 학년지[7] 기사와 아동 대상 그림책에서만 사용된 사실을 엿볼 수 있다. 그리고 〈야마토〉가 애니메이션 분야에 이제 막 모습을 드러내기 시작했으며 이후 2층 주민이 되는 세대인 마니아들뿐만 아니라 일반 대중에게도 폭넓은 인기를 얻고 있었다는 것도 충분히 예상할 수 있다.

　『로망앨범』이 나오기 이전인 1977년 6월 〈월간 OUT〉에 〈야마토〉 특집이 실렸는데, 기획서에 실렸던 마쓰모토 레이지 그림이 아닌 극화풍 캐릭터 디자인 시안까지 소개되어 있어서 마니아들의 호기심을 충족시켰다. 참고로 〈OUT〉은 그 이후에 당시 작화그룹의 회지로서 소량 유통되던 동인지 단행본과 일부 육필회람지[8]에서만 읽을 수 있었던 히지리 유키의 만화 『초인 로크』를 특집으로 실어 독자들을 깜짝 놀라게 했다. 내 기억으로도 이 『로망앨범 ① 우주전함 야마토』는 지극히 불만

족스러운 느낌이었는데, 그럼에도 불구하고 경쟁하듯 구입할
수밖에 없었던 이유는 독자들이 이런 출판물에 너무나도 굶주
렸기 때문이다.

마사요시 씨와 패미컴 잡지

오가타 히데오의 증언에 따르면 처음에 『로망앨범 ① 우주전
함 야마토』를 담당한 사람은 야마히라 마쓰오와 시마다 도시
아키였다. 프로듀서 니시자키 요시노부'와의 관계 때문에 야
마히라가 상당히 고심한 듯한 모습이 오가타가 쓴 글에서도
엿보인다. 그 결과, 스즈키 마사요시를 구원 투수로 지명했다
는 것이다.

이야기를 다시 돌리겠다. 세 명의 '스즈키 씨' 중 한 명인 마
사요시의 붙임성 있는 표정을 떠올려보면, 그리고 후술하겠지
만 내가 딱 한 번 대화를 나눈 적이 있는 니시자키 요시노부를
떠올려보면 '아, 과연 그렇겠구나' 하고 이해가 간다.

스즈키 마사요시는 스즈키 토시오보다 3년 빠른 1969년에
입사했다. 개성이 강하고 무용담이 넘쳐나는 도쿠마쇼텐 2층
사원들 사이에서 가장 온후한 사람 중 하나였으나 역시 편집
자로서는 선견지명이 있었다. 도쿠마쇼텐은 1985년 일본 최
초의 패미컴(가정용 게임기) 전문지 〈패밀리 컴퓨터 매거진〉을
창간했다. 도쿠마쇼텐에서 그 분야에 가장 빨리 눈을 돌린 사

람 중 하나가 스즈키 마사요시였다. 그는 1980년에 발매되어 패미컴(1983년 발매)보다 먼저 열풍을 일으킨 '게임워치'에 가장 빨리 주목한 사람이었다. 패미컴이 열풍을 일으키자 곧바로 〈텔레비랜드〉 독자 대상으로 '패미컴의 만화화'라는 기획을 시작한 것으로 기억한다. 패미컴 잡지 창간은 컴퓨터 잡지 〈테크노폴리스〉 등의 모태인 다른 편집국에서 담당하게 되었으나, 게임워치에서 패미컴으로 이어지는 흐름에 제2편집국에서 가장 빨리 반응했던 편집자였음은 분명하다. 나는 패미컴 캐릭터를 활용해 만화를 만들면 황당할 정도로 잘 팔린다는 사실을 마사요시의 업무를 보면서 실감했고, 그렇다면 패미컴 제작을 전제로 만화를 만들면 좋겠다고 생각하게 되었다. 그것이 바로 내가 도쿠마쇼텐 2층을 떠나 가도카와쇼텐에서 시작한 패미컴과의 미디어믹스 작품 『망량전기 MADARA』[10] 아이디어의 밑바탕이 되었다.

『로망앨범 ① 우주전함 야마토』가 아동용으로 편집된 이유는 애니메이션 팬을 대상으로 하는 노하우가 아직 부족했고, 스즈키 마사요시라는 편집자가 항상 어린이 쪽을 향해 있던 사람이었기 때문이 아닐까 싶기도 하다. 한 가지 확실한 것은 마사요시가 그저 성격이 좋아서 〈애니메쥬〉 창간의 계기가 된 이 무크지 편집을 맡게 된 것은 아니다. 〈야마토〉 제작 회사인 오피스아카데미 한편에 책상을 빌려 필름 컷을 잘라내는 일이

마사요시의 자랑거리였다며 또 한 명의 스즈키 씨, 스즈키 토시오는 회상했다. 2층 주민들의 업무였던 애니메이션 필름에서 '컷 잘라내기'를 한 최초의 인물이 마사요시였다는 이야기다(특촬 필름에서 컷을 잘라내는 일은 그 이전부터 있었겠지만).

쓰쿠바대학 학생 기숙사의 신입생 방에는 〈야마토〉 포스터가 붙어 있었다

그럼 〈우주전함 야마토〉 이야기로 가보자. 일본의 서브컬처 역사를 돌아볼 때 이 작품은 절대 빼놓을 수 없을 정도로 엄청난 존재다. 그렇지만 〈건담〉이나 〈루팡 3세: 칼리오스트로의 성〉, 〈에반겔리온〉 등 마찬가지로 신기원이 된 애니메이션과 달리, 〈야마토〉에 대해 무언가를 논하고자 할 경우에는 팬들 중에서 약간 복잡한 감정에 사로잡히는 이가 있을 듯하다. 그것은 〈야마토〉가 사회 현상이 되어 너무나도 거대해졌다는 점, 그리고 "이번이 진짜 마지막"이라고 하면서 속편이 제작되는 상황이 계속 반복되었다는 점, 심지어 저작권을 둘러싼 분쟁이 일어나는 등 순수한 팬의 입장에서 〈야마토〉를 논하는 일에 찬물을 끼얹는 일이 계속되었기 때문이다. 하지만 솔직히 말해 우리가 과거 〈야마토〉에 열광했다는 사실을 부끄럽게 여기는 것 아닐까. 나 같은 경우에도 〈야마토〉에 대한 입장을 아직껏 제대로 정리하지 못하고 있다. 대체 어째서일까.

지금도 기억나는 일이 있다. 〈야마토〉 TV 시리즈는 1974년에 방송을 시작했는데, 당시 나는 고등학생이었다. 쓰쿠바대학에 입학 후 학생 기숙사에 들어가 학부 동급생들 방을 방문했을 때 나와 그들은 서로의 책장을 보고 깜짝 놀랐다. 오에 겐자부로와 아베 고보, 그리고 쇼지 가오루[11], 하야카와쇼보의 SF문고 책, 하기오 모토 등 24년조 소녀 만화가 소중히 진열되어 있었기 때문이다. 우린 서로 자신과 똑같은 책장을 가진 동 세대 남자를 처음 만난 것이다. 나는 고등학생 시절 미나모토 타로[12] 등이 활동하던 만화 동인지 작화그룹에 소속되어 있었는데, 거기에서 알고 지내던 사람들은 모두 연장자였고, 고등학교 만화 연구회 멤버는 모두 여자였다. 소녀 만화 이야기를 하는 '여자' 친구들은 있었지만, 문학과 SF와 애니메이션과 소녀 만화 이야기를 할 '남자' 친구는 없었다. '나는 역시 이상한 사람이구나'라고 생각했고, 민속학 공부를 하고 싶어서 들어간 쓰쿠바대학 학생 기숙사에서 우리는 자신과 똑같은 유형의 남자를 처음으로 만났다. 당연히 우리가 훗날 '오타쿠'라 불리게 되리라고는 누구도 알지 못했다.

그리고 우리 방에는 또 한 가지 공통점이 있었다. 그것은 스타샤의 일러스트가 크게 그려진 〈야마토〉의 포스터였다. 이렇게 쓰는 것만으로도 상당히 창피하지만, 〈야마토〉는 당시 우리 세대에게 가장 중요한 문화였다. 그렇기 때문에 앞서 언급했듯

〈OUT〉에 실린 '〈야마토〉 특집'을 발견했을 때의 고양감을 대학 친구들과 공유할 수 있었던 것이다.

〈야마토〉의 TV 시리즈는 1974년 10월에 방영을 시작해 이듬해 3월에 26화를 마지막으로 종영했다. 후반부에서 스토리가 마구 생략되기도 하고, 원래는 등장할 예정이던 캡틴 하록이 나오지 않는 것만 보고서도 "(방영이 도중에) 잘린 건가?" 하고 바로 느낄 수 있을 만큼 그 당시 고등학생 애니메이션 팬들은 모든 사정을 다 알고 있었다. 중학생 시절 〈바다의 트리톤〉(1972)이나 〈루팡 3세〉(1971)를 같은 반 여자애들 몇몇과 열심히 보았지만 빠르게 종영한 아픔을 겪었기에, 〈야마토〉가 짧게 끝난 것도 당연하다고 생각했다. '마이너'라는 단어로 그것을 표현할 만큼의 얕은 지혜는 갖고 있었다. 하지만 마쓰모토 레이지의 작품을 만화판으로 읽고 싶어서 아동용 TV 잡지에 가까웠던 〈모험왕〉이나, 심지어는 히지리 유키판 『야마토』를 읽고 싶어서 〈텔레비랜드〉까지 매달 구입할 정도의 특수한 사례는 내 주변에는 같은 만화연구회 여자애밖에 없었다. 고등학교 때 수업을 빠지고 역 앞 서점에 하기오 모토의 『포의 일족』 1권을 사러 갔더니만, 훗날 소녀 만화가로 데뷔하는 한 학년 위의 여자 선배가 먼저 계산대 앞에 서 있었다. 그 서점에는 『포의 일족』이 두 권만 들어와 있었다. 그런 시대였다.

아무튼 그때 우리는 대체 〈야마토〉에서 무얼 보고 있었던

것일까 싶다. 인터넷을 검색하다 보니 이즈부치 유타카 등 〈야마토〉 세대가 만든 리메이크판 〈우주전함 야마토 2199〉와 구작의 동일한 장면을 비교해놓은 사이트가 있었다. 새로운 버전이 그림의 질도 그렇고 훨씬 더 좋지 않으냐는 댓글도 있었다. 확실히 여성 캐릭터의 섬세함이라든지 메커닉 세부 마무리 부분까지, 구판 〈야마토〉 팬이었던 스태프들이 정성스럽게 리메이크한 작품인 만큼 그 차이가 분명히 느껴졌다. 지금 젊은 팬들이 볼 때 과거 〈야마토〉의 한 장면 한 장면이 어딘지 모르게 조잡하게 보일지도 모른다. 그러나 1974년 여름, 우리에게는 이즈부치 유타카와 다른 스태프들이 정성스럽게 그려낸 리메이크판과 비슷하거나 어쩌면 그 이상의 아름다운 영상으로 보였다.

2012년 봄, 신카이 마코토가 내가 가르치던 대학에 강연하러 온 적이 있다. 그는 8비트와 16비트 시절의 패미컴 게임 화면에 그려져 있던 초원을 보여주면서, 당시에 자신의 머릿속에서는 이렇게 보였다면서 본인의 신작 애니메이션에 그려진 초원 그림을 보여주었다. 학생들은 당황스러운 표정을 지었지만 나는 몹시 이해가 갔다. 우리는 〈야마토〉 화면에서 실제로 그려져 있는 것 이상의 무언가를 본 것이다.

〈루팡 3세〉도 〈바다의 트리톤〉도 〈야마토〉도, 혹은 나중에 지브리로 이어지는 일련의 미야자키 하야오 애니메이션도,

〈건담〉도, 점점 시대의 표층에 등장하기 시작했다. 이들은 '대중mass'이 된 애니메이션·만화 팬들이 보고 싶다고 생각한 새로운 무언가가 구체적인 형태로 제시되었다는 점에서 공통적이었다. 하지만 〈야마토〉는 그중에서도 수용자가 자신의 상상력을 동원해서까지 '보고 싶었던 내용'을, 좋은 의미에서 과도하다 싶을 만큼 투영한 측면이 다른 작품과 비교하더라도 압도적으로 더 크지 않았나 싶다.

마쓰모토 레이지가 그린 스타샤와 TV 브라운관 안의 캐릭터는 전혀 닮지 않았고, 〈루팡 3세〉에서 느꼈던 '움직임'의 기묘한 느낌이나 〈트리톤〉에서 여자들이 발견했을 '쇼타콤'(쇼타 콤플렉스)의 느낌 역시 〈야마토〉에는 없었다. 마지막에 선악을 완전히 뒤바꾼 〈트리톤〉 같은 충격도 없었다. 지금 찾아보면 〈야마토〉에는 야스히코 요시카즈, 토미노 요시유키[13], 아시다 토요오 등이 연출과 그림 콘티 담당자로 이름을 올렸지만, 이 사람들의 개성이 눈에 띈다는 인상은 별로 없다. 다시 말하지만 이때 팬들은 이미 TV 애니메이션의 크레디트와 각 회에 그려진 움직임과 캐릭터를 대조해보면서 애니메이터들의 이름을 발견하고 있었다. 하지만 〈야마토〉에서 애니메이터들의 이름을 팬들이 발견하는 일은 거의 없지 않았나 싶다.

〈야마토〉 특공 장면에서 흐느껴 울다

지금 와서 다시 〈야마토〉를 보면, 예를 들어 물로 작별의 잔을 나누는 장면 등은 약간 신물이 난다. 하지만 당시에는 이 장면이 방송된 이후에 오노 고세이[14]였나 누군가가 그런 지적을 했을 때 매우 반발했었다. 사실만 기술해보자면 〈야마토〉의 프로듀서인 니시자키 요시노부는 1997년 각성제단속법 위반 등의 혐의로 체포·기소되었고, 1심 판결을 받은 후 항소를 통해 보석되어 있던 기간 중 총과 탄환의 밀수를 시도했다고 한다. 그는 이 사건 공판 중에 무기를 구입한 이유에 관해 이시하라 신타로 전 도지사의 요청을 받고 센카쿠열도(중국명 댜오위다오-역자) 주변 해적에 대한 대응책으로 구입했다고 진술했다(판결에서 이 주장은 기각되었다). 또 니시자키가 만든 리메이크판 〈우주전함 야마토 부활 편〉에는 원안자로서 이시하라 신타로의 이름이 등장한다.

　냉정하게 바라보면 〈야마토〉에서는 민족주의를 쉽게 찾아볼 수 있다. 배경에 팔레스타인 문제가 어른거리는 기분이 들어 〈건담〉을 좋아하지 못했던 내가, 지금 다시 보면 얼마든지 정치적으로 볼 수 있는 〈야마토〉에 어째서 마음을 빼앗겼던 것일까. 나는 9·11 이후 자위대의 이라크 파병에 반대하여 중지 소송을 벌였을 만큼 좌익이었다. 솔직히 말하자면 〈에반겔리온〉에 나오는 자위대 장면조차 조금 불쾌하다. 그런 사고방

식은 고등학생이나 대학생 때도 전혀 다르지 않았는데, 어째서 〈야마토〉는 쉽게 받아들였던 것일까. 니시자키 요시노부라는 사람도 이력만 놓고 보면 충분히 정치적이고, 이시하라를 원안자로 맞이한 리메이크 버전 〈부활 편〉은 연합국을 연상케 하는 적과 싸운다는 점에서, 어느 면에서는 나치스 독일이 연상되는 가밀라스 제국과 싸우는 구작보다 더 정치적으로 맞아떨어진다.

이렇게 〈야마토〉에서 얼마든지 발견할 수 있었을 '정치의 냄새'를 어째서 나는 그때만 신경 쓰지 않았던 것일까. 어쩌면 나의 지적 태만 때문일지도 모르겠다. 내가 그 당시 극화 비평이나 영화 비평에서 한 가지 정형으로 자리 잡았던 이데올로기적 비평에 질릴 대로 질려 있었기 때문에 정치적 관점을 기피하는 경향이 있었다는 사실을 부정하지는 않겠다. 하지만 지금 구판 〈야마토〉를 보면서 젊은 사람들이 어떻게 생각하는지는 모르겠으나, 그때 나는 거기에서 '애국'도 '일본'도 전혀 읽어낼 수 없었다. 지금의 나는 만화나 애니메이션에서 '정치'나 '역사'를 꼭 읽어내야만 한다고 생각하는 입장이기에 더더욱 써두고 싶다. 그때 〈야마토〉는 조금도 정치적인 메시지를 가질 수 없었다. 이에 관해서는 미야자키 하야오의 〈바람계곡의 나우시카〉가 극장에서 개봉했을 때, 이미 〈야마토〉를 자신의 딸들과 극장에서 관람한 요시모토 다카아키가 「여름을 넘은 영

화」라는 짧은 비평에서 〈나우시카〉의 마지막 장면에서 위화감을 느꼈다고 쓴 것이 떠오른다.

미야자키 하야오 입장에서 보자면 그저 오독일 뿐이었겠으나, 마지막에 나오는 자기희생 장면을 보고 요시모토는 전쟁 경험에 비추어 보면서 에둘러 비판했다. 〈야마토〉 속편 역시 마지막 장면에 자기희생이 그려져 있다. 이것은 분명 요시모토가 자기 딸(즉 요시모토 바나나 또는 언니인 소녀 만화가 하루노 요이코였을 것이다)이 극장에서 훌쩍이며 흐느끼는 모습을 보고 그저 부모로서 〈야마토〉를 긍정한 것처럼 보이는 비평이었다. 그러나 미야자키 하야오의 작품을 역사와 정치라는 문맥에서 비평하고자 했던 요시모토는 틀리지 않았다. 〈코쿠리코 언덕에서〉에서 별안간 한국전쟁을 그려보였던 것처럼, 미야자키 하야오와 지브리 작품은 역사 및 정치와 당연한 듯이 이어져 있다. 그것만이 지브리 작품의 전부는 물론 아니겠지만, 그러나 분명하게 이어져 있다. 그렇기에 정치적으로 비판도 긍정도 할 수 있다. 반면 〈야마토〉는 언뜻 파시즘의 표상으로 가득 차 있는 듯 보이지만, 사실은 그렇지 않다고 요시모토는 느낀 것이다. 그 부분이 중요하다.

동일본 대지진이 일어난 이후, 나는 해외에 갈 때마다 현지 애니메이션·만화 연구자들에게 "일본의 만화와 애니메이션, 서브컬처는 쭉 원폭의 표상을 그려왔는데, 어째서 후쿠시마 원

전 사고가 일어났고, 게다가 그렇게 꼴사납게 대응했는지 이해할 수 없다"는 듯한 질문을 받는다. 캐나다나 대만, 중국에서도 똑같은 질문을 받았다. 스위스 신문기자도 질문했다. 그들과 이야기를 하다 보면 서브컬처에 그려진 핵이라는 경험을 일본인이 읽어내지 못하게 되었다는 사실을 다시금 깨닫는다.

〈야마토〉도 생각해보면 핵을 둘러싼 이야기다. 그렇다면 〈야마토〉는 전후 서브컬처가 당연한 듯 내포하고 있던 '전쟁 체험'이 더 이상 수용자의 내면에서 그 윤곽을 그려내지 못하게 된 최초의 작품이 아닐까 생각한다. 그것은 정치와 서브컬처가 혼란스럽게 섞여 있던 윗세대의 서브컬처와, 우리 세대의 서브컬처 사이에 엄연히 존재하는 차이다. 그리고 나 역시 요시모토의 딸들처럼 극장 구석에서 흐느껴 울던 사람 중 한 명이다. 그 사실은 솔직하게 적어두겠다.

니시자키 요시노부에 대해 마지막으로 한 가지만 적겠다. 나는 딱 한 번 니시자키를 만난 적이 있다. 2층 주민이 되고 나서 아마도 1983년 〈우주전함 야마토 완결 편〉 이후로 기억하는데, 『로망앨범 우주전함 야마토』 편집에 동원된 적이 있다. 〈야마토〉에 대한 열기는 벌써 예전에 식었고, 도쿠마쇼텐이 무크를 출판해야만 하는 '어른의 사정'도 들어서 알고는 있었다. 나는 니시자키 요시노부의 인터뷰 정리를 담당했고, 누군가가 인터뷰한 테이프를 그냥 정리했을 뿐이다. 무크지가 나온 뒤,

니시자키 요시노부가 용건이 있었는지 편집부를 찾아왔고, 나에게 와서 "인터뷰를 정리해준 게 자네였다지? 내가 말한 내용을 처음으로 정확하게 기사로 만들어줬군" 하며 갑자기 악수를 해서 당황했던 기억이 있다. 지금 다시 돌이켜봐도 뭔가 특별할 정도로 정리한 기억은 없다. 하지만 데슬러의 모델이 된 니시자키 요시노부라는 인물의 섬세한 일면을 순간적으로 엿보았다는 느낌이 들었다. 오해받기 쉽고, 게다가 상처 입기도 쉬운 사람일 거라고 생각한다.

비슷한 시기에 또 다른『로망앨범』에서 마쓰모토 레이지의 인터뷰도 정리한 적이 있다.『은하철도 999』와『캡틴 하록』등 본인의 SF 작품은 세계가 전부 다 하나로 이어져 있고, 대단원이 될 작품에는 〈999〉, 〈하록〉, 〈야마토〉가 전부 다 나올 거라고 열정적으로 이야기하던 그의 모습이 지금 다시 떠올랐다. 그 이야기를 듣고서 조금 두근거렸다. 역시 이 두 사람이 없었더라면 〈야마토〉는 존재하지 않았다는 표현이 진부하지만 가장 딱 들어맞는 듯하다.

<우주전함 야마토>와
역사적이지
못했던 우리

<야마토>의 시대, 연합적군의 시대

2층 주민들의 이야기에서는 벗어나지만, <우주전함 야마토>
에 관해 조금 더 이야기해두고 싶다. 마구 불규칙하게 전개되
는 이 에세이는 당연히 도쿠마쇼텐 2층에서 1980년대의 어느
시기에 펼쳐진 작은 스토리를 그냥 따라가는 것만이 목적은
아니다. 그 배후에 있는 서브컬처 역사나 이 나라의 전후사(혹
은 너무 거창할 수도 있겠지만 근대사)에 조촐하고 행복한 장소였
던 2층 역시 좋든 싫든 관련되어 있다는 사실을 말하고 싶다.
그 당시 <야마토>는 <애니메쥬> 창간 계기가 된 것 이상으로 의

116

미 있는 작품이라고 생각한다.

1970년대에 '오타쿠'나 '신인류'라고 불리는 1950년대 ~1960년대 초반에 태어난 아이들은 소위 '틴에이저', 즉 어린이와 청년의 경계에 서 있었다. 한 세대 위는 전공투 세대였고, 2층 주민 중에서 말하자면 스즈키 토시오, 애니메이터 중에서는 야스히코 요시카즈, 만화가 중에서는 하기오 모토 등 24년조와 〈COM〉을 보며 자란 사람들, 그리고 1980년에 화려하게 등장하는 나카자와 신이치, 우에노 지즈코 등 뉴아카데미즘' 사람들 또한 우리에게는 이 윗세대에 속한다. 사카모토 류이치도 그런 느낌의 인물이었다. 그 위로는 60년 안보 세대가 있다.

나는 학생 운동이 상징하듯 지극히 정치적이었던 윗세대가 한편으로는 '가벼움(34쪽 참고)'과 '서브컬처'를 과도하게 포장해서 높이 평가하려 했던 점에 줄곧 위화감을 느꼈다. 이렇게 표현하면 조금 적절하지 않을 수 있겠지만, 우리 세대는 어딘지 모르게 윗세대에게 정치로부터 도망치는 일을 정당화할 수 있는 일종의 상징처럼 떠받들어지면서, 동시에 정치성이 부족하다며 비판받는 입장이었다는 기분이 든다. 그리고 결국 오타쿠적인 문화를 '현대 사상'이라든지 '포스트모던적 문화'니 '일본 문화'니 하며 불필요할 만큼 칭찬하며 떠받들다가, 오타쿠스러운 청소년이 범죄를 일으키면 서브컬처가 사회성을 없

앤다느니 떠드는 등 대상에 따라 기준이 달라지는 행위의 기원이 이런 부분에서 시작된 것 아니냐는 생각이 들 때가 있다.

이야기에서 약간 벗어나는데, 전후 이 나라의 전환점을 어느 시기로 둘 것인지에 관해 몇 가지 입장이 존재한다. 요즘에는 오구마 에이지 등이 제시한 1969년이 주목을 받고 있다. 나도 내 만화 작품 『언러키 영맨』에서 1969년의 모습을 그렸다. 반면에 나는 『그녀들의 연합적군』에서 1972년을 전환점으로 주장했는데, 요시모토 다카아키나 쓰보우치 유조²도 1972년을 문제 삼았다. 1972년은 바로 아사마 산장 사건이 일어난 해다. 그 당시 중학생이었던 나는 수업 시간에 다쳐서 병원에 갔다가 크레인에 달린 거대한 철구로 산장이 파괴되는 모습을 TV로 멍하니 지켜보았다. 무릎 위에는 수업 중에 같은 반 여자아이들이 몰래 돌려보던 하기오 모토의 소녀 만화 스크랩 파일이 있었다. 소녀 만화는 그런 식으로 소녀들로부터 일부 남자애들에게 몰래 넘겨지던 '문화'였다. 그 무릎 위의 소녀 만화와 TV 속 한 세대 위의 연합적군 젊은이들 사이 그 어디쯤이 어쩌면 나의 위치가 아닐까 싶다. 물론, 하기오 모토는 24년조, 즉 1949년생 소녀 만화가들 중 한 명으로, 연합적군의 여성들과 같은 세대다. 그리고 하기오 등과 같은 세대인 우에노 지즈코는 1972년의 변용을 상징하는 광경을 이런 식으로 파악한다.

1970년, 학원 투쟁이 패배하고 시대가 저물기 시작한 겨울, 도쿄의 길거리에서 과격파 여학생이 체포되었다. 그녀는 복사뼈까지 닿는 긴 코트에 무릎 위까지 오는 초미니스커트라는 유행의 최첨단을 걷는 패션에다가 잠자리 안경을 낀, 그 당시 전형적인 차림새를 하고 있었다. '패셔너블한 미인 과격파 여학생'이라고 하면 그것만으로도 충분히 기삿거리가 된다. 실제로 다음 날 아침에 각 신문은 길거리 체포의 광경을 담은 사진을 앞다퉈 보도했다. 그러면서 화제를 불러 모았던 것은 그때 그녀가 겨드랑이에 〈앙앙(an·an)〉을 품고 있었다는 사실이다. (중략) 물론 여기에서는 '혁명에 몸을 바친 여자가 패션으로 멋을 부리다니!'라는 식의 구식 좌익의 금욕 윤리 따위는 아예 문제가 되지 않았다. 그녀들의 모습은 정찰에 나서기 위한 위장이었다는 추측도 가능하겠으나, 그렇다고 하여 그녀가 패션을 즐기지 않았다는 이야기가 되지는 않는다.

_우에노 지즈코, 『'나' 찾기 게임』, 지쿠마학예문고, 1992

신좌익 여학생과 〈앙앙〉이라는 조합은 위장이라기보다는 하나의 본질이 드러난 것 아니냐고 윗세대인 우에노는 솔직하게 말한다. 그리고 아랫세대는 '과연 그렇군' 하고 납득한다. "손에는 저널, 마음엔 매거진"이라는 그 기묘한 슬로건, "우리는 '내일의 죠'다"라는 격문을 남기고 북한으로 날아간 요도호

사건의 범인들, 도쿄대 분쟁 당시 무명의 도쿄대생이었던 하시모토 오사무[3]가 다카쿠라 겐의 야쿠자 영화를 모방해 만든 노쿄대 학원제 포스터 등이 바로 떠오른다. 윗세대가 정치적 주장에 사용한 언어는 난해했지만 항상 서브컬처와 이웃해 있었달까, 동전의 앞뒷면 같았다. 1969년에는 아직 동전 앞면이 '정치'였고, 1972년에는 '서브컬처'가 앞면이 되었다. 그 반전 속에 〈야마토〉가 있었던 것 아닐까.

〈야마토〉가 오타쿠를 만들었을지도 모른다

〈야마토〉의 첫 TV 시리즈는 1974년 10월 6일부터 1975년 3월 30일까지 방영되었다. 시기를 생각해보면 동전의 앞뒷면이 뒤바뀐 이후의 작품이다. 그 반전의 결과로 일어난 일이었으니 〈야마토〉를 생생하게 기억하는 것 같기도 하다.

그 '반전'의 역사적 의미는 내 경험으로 미루어 보면 두 가지 존재한다. 하나는 앞 장에서 다뤘는데, 당시에는 아직 그런 명칭이 없었으나 우리 세대가 '오타쿠'로서 애니메이션과 만화를 공통 문화로 삼은 세대의 윤곽을 확실하게 드러냈다는 것이다. 〈애니메쥬〉 창간 계기가 된 『로망앨범 ① 우주전함 야마토』는 1977년에 극장판이 개봉되었을 때의 전야 풍경을 이렇게 기록했다.

긴자 도큐, 8월 5일 심야, 철야조 안쪽에서 달콤한 선율이 흘러나와 (중략) 가슴을 모으고 있다. 뜨거운 핏방울을 부글부글 끓어 올리며 스타샤에 대한 마음을 서로 이야기했다. 「빨간 스카프」'의 노랫소리가 긴자의 달을 적셨다.

_「8월 6일 상영 르포 〈우주전함 야마토〉가 불타오른 날」, 『로망앨범 ① 우주전함 야마토』, 도쿠마쇼텐, 1980

〈야마토〉 극장판이 배급된 시부야와 이케부쿠로, 긴자의 극장 앞에 밤새 줄을 지어 선 젊은이라기에는 아직 어린 10대 소년·소녀의 사진이 이 문장과 함께 실렸다. 나는 밤샘까지는 하지 않았으나, 밤을 새운 친구에게 그때의 상황을 듣고서 고양되었던 기억이 난다. 그리고 그런 고양감이 지금에 와서는 왠지 부끄럽게 느껴진다. 서명이 'O'라고 쓰여 있는 이 기사는 어쩌면 오가타 히데오가 쓴 것일지도 모르겠으나, 여기에는 내가 계속해서 느껴왔던 '부끄러움'이 생생하게 기록되어 있다. 기사는 이렇게 이어진다.

아다치구에서 왔다는 두 명이 뜨겁게 말한다.

"나는 야마토의 사랑을 갖고 싶습니다. 역경에 맞서는 용기를 얻고 싶습니다…"

_같은 책

아다치구에서 왔다는 두 명의 발언을 이 기사가 얼마만큼 정확하게 반영했는지는 모르겠으나, 1960년대 말부터 1970년대 초반에는 학생 투쟁이 일부 고등학교나 중학교에까지 퍼져 있었다. 훗날 내가 진학하게 되는 도립 고등학교도 예외는 아니었고, 고교 분쟁으로 수학여행도 폐지되었다. 그러한 정치적 열광과 〈야마토〉에 대한 열광은 결국 본질적으로는 다르지 않다. 윗세대는 눈앞에서 동전을 뒤집어엎었고, 그 모습을 나도 가까이에서 봤다. 그러나 〈야마토〉에 열광하면서도 동시에 위화감이 든 이유는 마음속 어딘가에서 이게 '사랑'이라는 말로 해소될 만한 스토리가 아니라는 것을 느끼고 있었기 때문이라고 본다. 〈야마토〉가 확실히 제시한 두 번째 '반전'은 동전의 앞뒷면 같았던 서브컬처와 정치의 관계 단절이었다. '단절'이라는 표현보다 동전 뒷면에 있던 정치가 지워졌다고 하는 편이 더 정확할지도 모른다. 그러나 적어도 서브컬처와 정치를 구분할 만한 관점이 아랫세대 사이에서 성립했을 때, 〈야마토〉는 그런 의미에서 상징적이었다.

사실은 〈야마토〉 안에서 정치, 게다가 민족주의나 군국주의 등 그 당시 추억의 문구로 말하면 명백한 '보수 반동'이 느껴졌을 텐데, 우리 같은 팬들이나 〈야마토〉에 관한 기사와 발언 모두 그것을 무시하고 지나쳤다. 그때는 요즘처럼 우익의 주장이 정치적으로 다수의 지지를 받는 시대가 아니었고, 아직 좌익적

분위기가 일반적이던 시기였기 때문이다. 그렇지만 〈야마토〉의 민족주의를 비판적으로 논한 사람은 거의 없었다. 어째서일까. 그것이 바로 이 나라의 서브컬처와 전후 역사에서 매우 중요한 부분이다. 다시 한번 강조하자면 그리운 그날의 도쿠마쇼텐 2층도 그러한 역사와 무관하지 않다. 마침 이 글이 오가타 히데오와 스즈키 토시오에서 마침내 우리 세대의 이야기로 돌입하려는 찰나이므로 강조해둘 필요가 있다.

나는 앞 장에서 〈야마토〉가 명백히 정치적인 표상으로 이루어져 있음에도 전혀 그렇게 보지 않았다고, 약간 완곡하게 썼다. 하지만 역시 그 인상을 좀 더 단호하게 써야겠다. 〈우주전함 야마토〉에서 군국주의나 파시즘의 냄새를 맡았음에도 어째서 그에 관해서 나 자신이나 다른 누가 언급하는 일을 기피했는가. 앞서 예로 들었던 요시모토 다카아키가 극장 안에서 〈야마토〉의 특공 장면을 보면서 흐느끼는 젊은이들을 반쯤 긍정하는 듯한 모습에 어딘지 모르게 안도했던 일, 오노 고세이가 야마토 승무원들이 물로 작별의 잔을 나누는 장면에 대해 쓴소리를 했을 때 쓸데없는 소리 하지 말라고 생각한 나의 감정은 우리 세대가 처음으로 공공연하게 드러냈던 공통 문화인 〈야마토〉를 옳다고 인정하고 싶은 그 당시 감정과 표리일체하다고 본다.

원재료는 '그 전쟁'인가, 『서유기』인가

하지만 〈야마토〉는 역시나 노골적인 '그 전쟁의 우화'가 아닐까. 다시금 그런 생각을 하게 된 계기는 한국의 영화제에서 〈야마토〉 구작을 상영하게 되었다며 게스트로 와서 연설해달라는 초대를 받고서 곤혹스러움을 느꼈기 때문이다. 한국과 일본은 영토 문제로 갈등을 겪고 있고, 일본과 중국은 센카쿠열도 문제를 안고 있다. 또 한편으로 중국과 한국은 한국 측 배타적 경제 수역에서 조업한 중국 어선의 나포를 둘러싸고, 양국에서 사망자가 나올 정도로 충돌하고 있다. 그런데 니시자키 요시노부가 만든 〈야마토 부활 편〉의 크레디트에는 커다랗게 '이시하라 신타로'라는 이름이 등장한다.

　주최 측 큐레이터는 지극히 비정치적으로 일본 애니메이션의 선구적 작품이자 장편 우주 애니메이션으로서 〈야마토〉를 상영하고 싶다는 의사를 밝혔다. 한국과 일본 사이에는 '역사 문제'가 존재하고, 그것은 젊은 세대가 한류 아이돌에 악감정을 가지는 근거가 되기도 한다. 이런 문제를 둘러싸고 일본에 대한 한국 젊은이들의 감정 역시 부정적이다. 일본 내에서야 좌익이라고 불리든 우익이라고 불리든, 중국과 한국에 대해서는 정치적으로 준비 자세를 갖출 수밖에 없다. 그것은 동아시아에 대한 일본의 거짓 없는 태도다. 그렇기에 〈야마토〉를 비정치적인 문맥으로 생각하고 상영하려는 한국 주최자의 의도

에 곤혹스러움을 느낀 것이다. 사실 십수 년 전에 홍콩의 쿵푸 만화 주인공이 등에 '진무덴노'라고 쓰인 재킷을 입은 모습을 보았을 때도 그랬다. 요즘 홍콩의 '모에' 계열 만화가들이 일본 통치 시기 및 일본군을 노스탤지어의 표상으로 그린 일러스트를 보았을 때도 같은 느낌이었다. 역사 문제가 해결되지 않았음에도 어째서 애니메이션 등 일본의 서브컬처는 지금도 여실하게 존재하는 정치 문제를 태연하게 넘어서서 동아시아에 수용될 수 있는가. 그리고 그것은 과연 그들 쪽의 문제인 것일까. 오히려 나는 일본 애니메이션이 정치성을 지워버림으로써 동아시아에 확대되고 있다고 생각했다.

한국 영화제를 위해 이십몇 년 만에 〈우주전함 야마토〉와 속편 〈사랑의 전사들〉을 다시 보았다. 덤으로 기무라 다쿠야 주연의 실사 영화판도 봤다. 결론부터 말하자면, 역시 이건 '그 전쟁'을 노골적으로 '다시 쓰고자' 한 것 아닌가 싶다. 그리고 시리즈가 이어질수록 더 노골적으로 드러나는 느낌이다.

예를 들어, 〈우주전함 야마토〉에서는 야마토가 연합국이나 동아시아가 아니라 나치스 독일을 연상케 하는 가밀라스와 싸운다. 이런 식으로 히틀러를 표상하는 적과 싸운다는 모티프는 데즈카 오사무가 『빅 X』에서 채용했었으니, 〈야마토〉가 나온 시점에는 그리 특별하거나 새로운 것은 아니었다. 그러나 부활한 전함 야마토의 적을 '히틀러 닮은 꼴'로 슬쩍 바꿔치기한 게

우선 신경 쓰인다. 지구는 가밀라스의 '유성 폭탄' 때문에 방사능에 오염되었고, 그것을 재생하고자 야마토가 날아오른 것인데, 히로시마와 나가사키에 원자폭탄을 투하한 것은 말할 나위도 없이 미국이다. 그러니 현실의 역사와는 전혀 관계가 없고, 데슬러와 히틀러의 유사점도 단순히 이미지를 차용했을 뿐이며, 나치스를 모방한 적을 설정한 것 역시 그저 판에 박힌 표현에 지나지 않는다고 충분히 생각할 수 있다. 하지만 이는 '그 전쟁'을 다시 고쳐 쓰고자 한 〈야마토〉의 스토리와 전후 미일 관계가 빚어낸 언어 공간의 선입관이 뒤섞인 것이라고 말할 수도 있다. 또 야마토가 가밀라스성을 습격했을 때 데슬러가 "이건 본토 결전이다"라고 말한 순간, 실제로는 '본토 결전'에서 패배한 이 나라의 전쟁을 역시나 '다시 쓰고자' 한 것처럼 느껴진다. 자의적으로 보일 수 있겠으나 〈우주전함 야마토〉의 스토리를 부활한 전함 야마토가 핵 공격을 해온 유사 나치스 제국으로 쳐들어가서 '본토 결전'에서 승리한다고 요약하고 보면, 거기에 감추어진 주제가 선명히 드러나지 않는가.

2편 〈안녕히 우주전함 야마토〉에서는 역사적 사실의 '바꿔치기'라는 느낌이 확실히 약해진다. 2편에서는 수수께끼의 제국이 우주를 식민지화한다. 그중 하나로부터 SOS 메시지가 도착하고, 군 상층부의 반대를 무릅쓰고 출발하는 모습은 마치 아시아를 서구의 식민지에서 해방시키겠다는 이유를 앞세워

서 관동군이 중국을 침략해 폭주하던 시절을 연상시키기도 한다. 심지어 〈우주전함 야마토: 새로운 여행〉에서는 가밀라스가 마치 유대인처럼 고향에서 쫓겨나 떠도는 민족이 되었다. 어느 시점부터 니시자키 요시노부가 극도로 정치적이 되었다고는 하나 그가 만든 마지막 〈야마토〉인 '부활 편'에 이시하라 신타로가 원안자로 참여하면서, 다른 혹성으로 옮겨가는 이민자들을 연합군을 방불케 하는 적들이 나타나 저지한다는 아주 직접적인 '그 전쟁'의 우화가 되어버렸다. 그렇지만 〈야마토〉가 니시자키 요시노부라는 특이한 프로듀서의 사적인 이데올로기를 직접적으로 표현한 작품이라고까지 말할 생각은 없다.

〈야마토 완결 편〉(1984) 개봉을 앞두고 간행된 두 권짜리 『로망앨범 엑설런트54 우주전함 야마토 PERFECT MANUAL①②』(도쿠마쇼텐, 1983)에는 〈야마토〉 기획이 어떻게 성립되었는지 확인할 수 있는 자료가 다수 게재되어 있다. 내가 니시자키의 인터뷰를 정리한 것도 이 책이었고, 내가 관여한 『로망앨범』은 이것뿐이다.

기사와 게재되어 있는 기획서를 보면, 1973년 봄 무렵에 니시자키가 의뢰하여 〈야마토〉의 원형이 되는 기획안이 후지카와 게이스케의 「우주전함 코스모」와 도요타 아리쓰네의 「아스테로이드 G」, 두 가지 버전으로 나와 있다. 두 기획안에서 공통된 부분은 지구가 외계로부터 공격을 받아 방사능에 오염되었

다는 설정으로, 전함 야마토를 우주로 날려 보낸다는 아이디어는 없다. 기획안에서 후지카와는 이민을 가기 위해, 그리고 도요타는 '방사능을 없애는 기술'을 찾아서 출발한다고 설정했다. 도요타는 이것을 『서유기』의 번안이라고 말한다.

이것은 사실 『서유기』입니다. 즉 세상이 혼란스러워졌고, 그래서 서역으로 경을 찾아 떠나 모두가 구원받는다는 스토리를 적용한 것이죠.

_「도요타 아리쓰네 인터뷰」, 『로망앨범 엑설런트54 우주전함 야마토 PERFECT MANUAL②』, 도쿠마쇼텐, 1983

〈야마토〉에 나치스 독일을 인용한 것은 누구인가

'우주전함 야마토'라는 제목은 이 『로망앨범』에 컬러로 전문이 수록된 "기획: 니시자키 요시노부·야마모토 에이이치"라고 쓰여 있는 기획서에서 확인할 수 있다. 캐릭터 디자인은 사이토 다카오를 모방한 야마모토 에이이치의 극화풍 러프 일러스트와, 사이토 카즈아키의 아메리칸 코믹스풍 SF 소설 표지 느낌의, 굳이 말하자면 그 때문에 보기에 따라 타쓰노코프로[5]를 연상시키는 코스튬 디자인이 게재되어 있다.

그 기획서에도 '야마토'란 이름은 나와 있지만, 등장하는 적은 나치스 독일을 연상케 하는 '가밀라스'가 아니라, 환경에 따

라 모습을 바꾼다는 '라제도 성인'으로 되어 있다. 침몰한 야마
토를 개조한다는 모티프는 1974년 봄에 마쓰모토 레이지가
작성한 메모에서 발견된다. 또한 1974년 9월 27일 자 마쓰모
토 레이지의 메모에는 '총독 데슬러'라는 이름과, 더불어 '부총
통 히스', '선전장관 샤베라스터', '직속친위대장 케스', 'SS돌
격군단장 나터'라는 나치스 독일을 모방한 가밀라스 조직도가
적혀 있다. 그렇지만 마쓰모토 본인은 이렇게 회상했다.

〈우주전함 야마토〉는 우주선 야마토를 중심으로 한 우주 드
라마로 만들고 싶었습니다. 다만 야마토의 밑바탕이 되는 전함
야마토가 있는 만큼 절대로 오해를 부르지 않도록, 정말로 신경
쇠약에 걸릴 정도로 주의했습니다. 어떤 오해인가 하면, 전기戰
記물, 군국주의 영화라는 오해입니다. 군함기나 군함 행진곡, 함
수의 국화 문장 등 매우 주의를 기울였습니다. 군대의 계급 제도
도 집어넣지 않은 채 그냥 부서 이름으로 통일했고, 심장 부근에
손을 대는 야마토식 경례를 새로 만들었습니다. 가밀라스의 경
례는 '하일 히틀러'라든지 그쪽에서 온 것이긴 합니다만, 전 세
계에 존재하는 방식입니다. 내부 스태프 사이에서도 2화 때 큰
소동이 일어났습니다. 군함 행진곡이 들어간 것이죠. 이래서야
오해를 불러일으킬 게 분명하기 때문에 급히 테이프를 보내서
다른 음악으로 교체했습니다. 그렇기 때문에 본방송 때는 군함

행진곡이 들어가지 않았습니다.

_「마쓰모토 레이지 인터뷰」, 『로망앨범 엑설런트54 우주전함 야마토 PERFECT

MANUAL②』, 도쿠마쇼텐, 1983

이렇게 놓고 보면 〈야마토〉에서 정치색이 느껴지는 요소들
은 기획에 관여한 이들의 아이디어가 퍼즐 조각처럼 하나하나
모여 형성된 것이고, 게다가 마쓰모토 레이지는 군국주의로
보이지 않도록 하느라 신경쇠약에 걸릴 뻔했다고까지 회상하
고 있다. 그런 식으로 〈야마토〉는 정치적으로 보이지 않게 신
경을 썼지만 오노 고세이가 그런 냄새를 감지했고, 비평을 보
고 나와 같은 이들이 신경을 곤두세웠을 정도로 역시나 '정치
우화'로 보일 수밖에 없는 내용이었다. 정치와 서브컬처가 표
리일체였던 1960년대부터 1970년대에 시라토 산페이 극화
에서 '계급 투쟁'을 읽어내는 것도, 〈고지라〉가 제5후쿠류마
루[6]의 피폭 사건을 바탕으로 한 것도 당연한 일이었다. 이처럼
사회적·정치적인 메시지 및 수용자와 서브컬처는 한 몸과 같
았다. 그러나 〈야마토〉는 오히려 그렇게 되는 것을 기피했음
에도, 지금 다시 보면 역시나 '그 전쟁'을 '다시 쓴' 이야기로
수렴하고 있다.

에도 시대 가부키와 아카혼赤本[7]·기뵤시黄表紙[8]가 항상 정치
에 대한 풍자와 야유였던 것처럼, 대중문화와 그 연장선에 있

는 서브컬처 역시 그 순간순간의 정치 및 사회에 대한 우화다. 1960년대 말에는 만화와 애니메이션 등의 서브컬처가 사회와 정치의 우화라는 사실을 만드는 이와 보는 이 모두 자각하고 있었다. 나로선 〈건담〉은 아무리 봐도 팔레스타인에 관련된 우화처럼 느껴진다. 〈바람계곡의 나우시카〉에서 비무장 지역인 바람계곡에 도입된 대량 파괴 병기 거신병이 무엇을 의미하는지는 말할 필요도 없을 것이다. 지브리 작품은 항상 일관되게 동전의 양면 같은 관계를 버리지 못하고 무언가의 '우화'이고자 한다는 인상이다.

〈야마토〉, 〈건담〉, 〈나우시카〉가 사회·역사·정치의 우화라는 것을 부정하든 긍정하든 그 작품들이 순수하게 받아들여지던 시대는 아마도 〈야마토〉가 등장하면서 일단 종료된 듯하다. 그렇기에 나는 비非군국주의적인 사랑 이야기로만 〈야마토〉를 받아들이려고 했지만, 소화시키지 못한 무언가가 웅덩이처럼 남았다. 하나의 작품을 이데올로기적으로 독해하는 비평은 종종 작품을 지극히 빈곤해 보이게 만들곤 한다. 하물며 한 편의 영화가 이데올로기의 프로파간다로 만들어진다고 생각하면 허무하다. 〈야마토〉 이후로 서브컬처와 정치는 단절되었고, 옴진리교 사건처럼 우리 세대 젊은이가 사회로 나왔을 때 사회와 정치를 바라보는 눈이 너무나도 부족해서 '코스모 클리너'를 개발하고자 했다고 하는 마냥 웃을 수만은 없는 일도 일어

났다. 이런 것들을 보면 SF 애니메이션적인 역사관을 가진 채 현실 사회에 관여하고자 함으로써 생기는 파탄과 장애는 필연적이었다고 생각한다.

나는 동일본 대지진 이후 외국의 만화와 애니메이션 연구자들로부터 일본인은 〈야마토〉를 필두로 하여 줄곧 '핵의 우화'를 그려왔으면서 어째서 후쿠시마 원전 사고를 일으켰고 그 대응이 미흡했는지가 도저히 이해할 수 없다는 말을 들었다. 일본의 서브컬처는 분명히 오랫동안 무언가의 우화였지만 그 것을 우화로 받아들일 만한 기반을 아마 잃었을 것이고, 따라서 쭉 우화가 기능 부전을 일으킨 시대를 살고 있다고, 그야말로 평론가처럼 말할 수밖에 없었다. 그들 역시 석연치 않다는 표정이었다. 그리고 나 또한 그 기능 부전을 일으킨 우화인 일본 애니메이션이 동아시아에 퍼지고 있다는 또 하나의 현실이 갖는 의미를 채 생각해내지 못하고 있다.

※ 한국에서 〈야마토〉의 비정치적 상영을 기획한 큐레이터는 모습을 드러내지 않았고, 상영회장은 한산했다. 그리고 한국 측 발언자로부터 "어째서 일본인은 '가밀라스(=이스칸달)'에서 '본토 결전'의 장소이자 일방적으로 지구 평화의 표상이 되었던 오키나와를 연상하지 못하는가. 전함 야마토는 애당초 어디를 향하고 있었는가"라는 지적이 있었다.

〈야마토〉에 열광하면서도
동시에 위화감이 든 이유는
마음속 어딘가에서 이게 사랑이라는 말로
해소될 만한 스토리가 아니라는 것을
느끼고 있었기 때문이라고 본다.

〈애니메쥬〉는 세 명의
여고생으로부터
시작되었다

시급 450엔, 월급 30만 엔의 수수께끼

이 에세이를 쓰고자 다시금 2층 주민들에 대해 취재하고 있었
는데, 도쿠마쇼텐 2층에서 일하던 때의 일 중에서 딱 하나가
도저히 생각나지 않았다. 바로 아르바이트 급여다. 아주 낮았
다는 점은 기억하는데, 얼마였는지 도저히 떠오르지 않았다.
그런데 이번에 취재를 하면서 드디어 시급 450엔이었다는 사
실이 밝혀졌다. 나 같은 경우에는 중간부터 계약직 사원과 같
은 대우를 받게 되어 월 17만 엔에 원천 징수 세액 10%를 뺀
금액을 정액으로 '미도리 씨'에게 지급받았다. 미도리 씨는 도

쿠마쇼텐 2층의 경리 담당으로, 아르바이트 급여나 경비를 정산하는 일이 주요 업무였다. 취재 교통비나 커피값 등을 먼저 지불한 후 정산받는 것은 일반 회사와 마찬가지였다. 2층 주민들은 프리랜서 편집자나 필자라고 하면 듣기에는 좋지만 결국은 '프리터"'일 뿐이었고 그런 단어 자체가 없던 시절이었다.

도쿠마쇼텐 2층에는 출판사 소속이 아닌 프리랜서 편집자도 드나들었고, 〈COM〉 편집장 이시이 후미오 등이 그 대표 격이었다. 묘한 비유가 되겠지만 이시이 등은 고객을 직접 찾아 돌아다니는 편집자랄까, 마치 구로사와 아키라 영화에 나올 법한 위압감이 있었다. 반면 우리는 직업적인 편집자나 필자라는 의식은 거의 없었다. 그랬으니 내가 기억하는 것은 시급이 아닌 경비 정산 쪽이었다. 매달 중순쯤이면 돈을 다 써버리고 미도리 씨가 정산해주는 경비로 먹고사는 식이었다. 2층 주민들은 미도리 씨가 정산을 하기 위해 전표를 기입하고 탁상 금고를 여는 모습을 흘끗흘끗 훔쳐보며 본인 이름이 불리기만을 전전긍긍하며 기다렸다.

내가 좀처럼 시급을 기억하지 못한 이유는 실수령액이 달마다 20만 엔 정도는 되었던 것 같은데, 그렇게 되면 상식적으로 시급이 700~800엔이 아니면 맞아떨어지지 않고, 절대로 그렇게 높았을 리 없다는 것만큼은 확실했기 때문이다. 2층 주민 중 한 명인 나카무라 마나부가 기억하기로는 한 30만 엔 정

도 받은 달도 있었다고 하는데 월정액으로 받게 되면서부터 갑자기 실수령액이 줄었던 것 같은 기억이 난다. '월 30만 엔'은 거의 24시간 꽉 채워 일해야 나오는 금액인데, 2층 주민들은 업무가 몰리는 시기에는 취재차 나가는 경우를 제외하면 거의 항상 2층에서 쪽잠을 자면서 무언가 작업을 하고 있었다. 따라서 출퇴근 타임카드에 따라 시급을 지급하면 그럴 수밖에 없다. 조금도 이상한 일이 아니다. 애당초 내 월정액 급여도 시급 450엔으로 계산해보면 월 378시간 근무에 해당한다. 토요일, 일요일에도 거의 일을 했으니 30일로 나눈다면 하루 12~13시간. 확실히 그 정도는 일했던 기억이 난다. 다만 그런 시급보다 미도리 씨가 정산해주는 경비 쪽을 더 신경 썼다는 것은 우리가 돈이 없었음에도 불구하고 얼마나 금전적으로 무심했는지를 알 수 있다.

도쿠마쇼텐 2층에 있으면 누군가가 밥을 사주었고(스즈키 토시오는 자비로 2층 주민들에게 식사를 대접하느라 사외 업무를 몰래 받아서 한 적도 있다고 한다), 이제 시간이 지났으니 하는 말이지만 멘조 미쓰루는 내가 고정급을 받으면서부터 코믹스 편집을 하는 경우에는 형식상 외부 편집 프로덕션에 발주한 것처럼 해서 우회하여 편집비를 받을 수 있도록 신경 써주었다. 아르바이트 급여 형태는 사람마다 달랐는데 누구는 원고료 형식이기도 했다. 그리고 원고료도 그 업무를 발주한 편집자가 누

구고, 어떤 형식이었느냐에 따라 완전히 달랐다고 한다. 고정급으로 바뀌었다곤 하나 나 역시 계약서 등을 주고받은 것은 아니었다. 20대가 끝날 무렵, 가도카와쇼텐으로 이적할 때까지 조건은 조금도 바뀌지 않았지만, 마지막 2년 정도는 글을 쓰는 일이 더 바빠서 한 달에 한 번, 담당하던 만화가의 원고를 넘겨주러 얼굴을 내밀었을 뿐인데 똑같은 고정급을 지불해주었으니 느슨하긴 했다.

이런 이야기를 하는 이유는 우리가 얼마나 직업의식이 없었고, 간신히 먹고살았는지를 다시금 실감했기 때문이다. 급여는 적었지만 잔업을 자유롭게 할 수 있었고, 사소하지만 누군가가 밥을 사줌으로써 우리는 하고 싶은 일에 몰두할 수 있었다. 직업의식이 없었다는 표현이 오해를 부를 수 있겠으나, 좋아하는 일을 마음껏 진지하게 할 수 있었지만 그 일을 함으로써 받아야 할 대가가 제대로 연결되어 있지 않았다는 말이다.

2층 주민들이 애니메이션·특촬·만화에서 일방적으로 발견해낸 가치들이 잡지와 출판물 기획으로 이어지게 되면 아무래도 거기에서 금전이 만들어질 수밖에 없고, 또 지금 와서 생각해보면 그로 인해 광대한 시장이 만들어진 것 아니겠는가. 그것을 생각해보면 우리 중 몇몇이 받았던 대가는 부당하다고 느낄 만큼 지극히 적었을지도 모른다. 하지만 2층 주민들이 행복했던 이유는 자신과 같은 사람들이 그곳에 있고, 자신만이

몰두하고 있다고 생각한 가치를 공유할 수 있는 사람들과 만나 그것을 미디어와 상품으로 만드는 현장에 참여할 수 있었기 때문이다. 돈 때문은 아니었다는 미사여구를 늘어놓을 생각은 없으나, 도쿠마쇼텐 2층이 그들에게 제공해주었던 것은 바로 '있을 곳'이었다.

그 '있을 곳'이 형태를 갖춰가는 과정을 다시 한번 좇아보도록 하자. 그러기 위해서는 〈애니메쥬〉를 창간하던 때로 돌아가야 한다. 오가타 히데오는 〈야마토〉 극장판을 보기 위해 늘어선 기나긴 행렬을 보고 〈애니메쥬〉를 창간하기로 결심한다. 그리고 편집 담당자로 스즈키 토시오가 선택된다. 그게 오가타의 자서전 등에 쓰여 있는 창간 과정이다. 하지만 자세한 내용은 약간 다르다.

〈애니메쥬〉 창간을 전후하여 도쿠마쇼텐 2층에는 'SV'(슈퍼 비주얼) 시리즈라 불리던 무크지 제작 등으로 알려진 도쿠기 요시하루와 이케다 노리아키[2]가 드나들고 있었다. 그 사실을 독자로서 알고 있었고 2층 주민이 된 후 아르바이트생들이 이케다를 중심으로 움직이는 모습을 보았기 때문에, 나는 창간 초창기부터 이케다 등이 관련되어 있다고 믿고 있었다. 이케다 노리아키라는 인물에 대한 설명은 여기에서는 생략하겠으나, 오가타와 스즈키가 그러했듯 이 이야기의 등장인물은 한 마디로는 설명할 수 없는 사람들뿐이다. 당시의 사정을 아무것도

모른다면 특촬과 애니메이션 연구가·비평가로 알려진 이케다 노리아키가 〈애니메쥬〉 창간에 관여했었다고 말하더라도 애니메이션 팬이라면 누구도 의심하지 않았을 것이다. 하지만 사실은 달랐다고 한다.

스즈키는 〈애니메쥬〉를 창간하게 된 계기를 만든 것 역시 오가타 히데오였다고 말한다. 그 당시 애니메이션의 수용자였던 1세대 오타쿠 젊은이들은 애니메이션을 자신의 시선에서 다루어주는 매체에 굶주려 있었다. 굶주려 있었기에 2층 주민 대다수는 스스로 팬진fanzine을 만들어본 경험이 있었다. 하지만 역시 그 공복감을 기존 미디어가 채워주기는 어려웠고, 스즈키는 그런 분위기를 오가타 히데오가 읽어냈다고 생각한 듯하다.

편집자로서 오가타 히데오의 모습 중 지금까지도 기억나는 것이 있는데, 그는 항상 수학여행을 온 학생들을 직접 상대했다. 〈애니메쥬〉 편집부에는 중학생이나 고등학생 독자에게 견학을 희망하는 전화가 직접 걸려왔다. 나도 몇 번쯤 전화를 받은 적이 있는데, 긴장해서 말을 더듬으며 견학 의사를 전하는 그들의 전화를 과연 이대로 넘겨줘도 될지 처음에는 고민이 되었다. 하지만 그럴 때마다 오가타가 휙 하고 수화기를 받아 가서는 거의 그들이 희망하는 날에 맞추어 약속을 잡았다. 수학여행이니 그들의 일정은 제한적이다. 그 날짜에 맞추어 편집장이

직접 시간을 내줬으니 처음엔 상당히 한가한 사람인가 내심 생각했다. 하지만 금세 착각이었음을 깨달았다. 무시프로 출신의 멘조나 가쿠슈켄큐샤로 이적한 스즈키 카쓰노부와 달리, 오가타는 만화나 애니메이션에 관해 편집자로서의 경험이나 팬으로서의 밑바탕이 없었다. 하지만 그는 아주 흔한 중고생들, 심지어 지방에 거주하다가 수학여행으로 상경했을 때 편집부를 찾아올 정도의 열혈 독자들에게 의견을 들었다. 그들이 무엇을 바라고 어떤 잡지를 원하는지를 파악하고자 했던 것이다.

이런 식의 표현은 어쩌면 건방져 보일수도 있겠지만, 애니메이션 잡지 독자 중에서 2층 주민이 되어 스스로 본인들이 원하는 물건을 만드는 일에 참여할 수 있는 행운을 잡은 사람은 소수였다. 대부분의 팬들은 평범한 독자로서 잡지를 살 뿐이었다. 오가타가 주목한 것은 스즈키 토시오나 멘조 미쓰루를 따르던 우리 같은 1세대 오타쿠 젊은이가 아니라, 지방의 흔한 독자들이었다고 생각한다. 그는 그들의 목소리를 듣고, 표정을 관찰했다. 요즘 인터넷 기업 등이 사용자의 목소리를 직접 듣겠다는 둥 말하는 걸 보면서 조금도 신뢰할 수 없는 이유는 수용자를 직접 만나 그들의 목소리를 진심으로 듣는 오가타의 모습을 보았기 때문이다. 그러나 사용자를 중시한다는 기업들은 수장이 오가타처럼 평범한 중학생이나 고등학생의 목소리를 직접 얼굴을 보면서 귀담아듣는 행위는 물론 하지 않고 있고,

그런 발상조차 하지 않는다. 아마도 2층 주민들의 목소리만 듣고서 잡지가 만들어졌다면 〈애니메쥬〉는 좀 더 마니악한 잡지가 되었을 것이다. 오가타는 2층 주민들 이외에 다른 부류의 팬들에게서도 의견을 듣고자 했다. 스즈키는 이렇게 말한다.

> 그래서 그 아이들을 향해서 말이죠. 아까도 말했지만 오가타라는 사람은 그야말로 무차별이니까요. 뭔가 좋은 기획 없느냐고 묻는 거예요. 고등학생한테. 그랬더니 그 애들 중 한 명이 〈야마토〉만 가지고 책 한 권을 만들어줬으면 좋겠다든지, 〈라이딘〉만 가지고 한 권의 책이 만들어지면 좋겠다든지, 아마 그런 얘길 했던 것 같습니다.
>
> _스즈키 토시오 인터뷰

〈야마토〉의 책을 갖고 싶다는 생각이 들 때, 2층 주민들은 자신들이 그것을 직접 만들려고 했다. 하지만 대부분의 팬은 그저 그렇게 바라는 것에 머무른다. 그 목소리를 건져내고자 하는 것이 오가타 히데오가 편집자로서 가진 자세였다. 아무튼 이렇게 해서 창간된 〈애니메쥬〉를 스즈키가 맡게 된 경위를 스즈키 토시오의 회상으로부터 인용하겠다.

> "토시오 군이 맡아줬으면 해."

"네?" 나는 그만 말문이 막혔다. 왜냐하면 오가타 씨가 일본에서 최초로 본격적인 애니메이션 정보지를 창간하고자 반년 이상에 걸쳐 어느 외부 프로덕션과 면밀한 회의를 거듭한 것을 나는 알고 있었기 때문이다.

"그 녀석들 말이야? 실은 작년에 전원 다 잘랐지."

나는 두 번째로 말문이 막혔지만, 마음을 진정시키고 이렇게 답변했다.

"그렇게 말씀하셔도, 하지만 발매일까지 이제 2개월도 남지 않았잖아요."

_스즈키 토시오, 「공사 혼동하는 사람」, 오가타 히데오, 『저 깃발을 쏴라!』 수록, 오쿠라 슛판, 2004

스즈키 토시오의 말에 따르면 이 인용문 속 '작년'이라는 부분은 원래 본인이 쓴 원고에서는 '어제'였는데, 오가타 히데오가 의도적으로 오자를 냈다고 한다. 역시 '어제' 자르고 바로 그다음 날 이런 말을 하는 것이 훨씬 더 오가타다운 행동이다.

여기에서 오가타와 갈라선 상대방은 애니메이션 동인지의 창시자라 할 수 있는 '애니동'³ 나미키 타카시並木孝의 무리였던 것 같다. 이 부분에 대한 좀 더 자세한 내용은 사실 확인을 다시 해야겠지만, 아무튼 나미키 타카시는 애니메이션사 연구와 자료 수집 분야의 선구자 중 한 명이다. 현재 연구용으로 출시

되는 애니메이션 DVD나 기획전 등은 나미키가 감수로 참여한 경우가 적지 않다. 그와 어떤 사정으로 갈라서게 됐는지 오가타는 말하지 않았지만, 해외나 전전戰前 애니메이션사를 연구하고 싶어 하는 나미키의 관심사와 수학여행 학생들을 상대하는 오가타의 생각이 맞지 않았음은 충분히 예상된다. 앞서도 적었지만 아무래도 오가타는 나와 나미키의 풍모를 혼동한 듯한데(오가타 자서전에 그려져 있는 내 모습은 나미키의 이미지가 섞여 있다), 나미키가 〈애니메쥬〉에 들어왔더라면 〈애니메쥬〉는 〈키네마준포〉라든지 전전의 영화사를 다루는 전문지가 되었을지도 모른다.

〈애니메쥬〉의 편집 방침은 '머리 좋은 애가 읽는 책·고급 책'

그 당시 오가타가 스즈키에게 제시한 조건은 딱 두 가지였다.

그래서 내가 편집 방침은 어떻게 하냐고 물어봤을 거 아닙니까? 오가타한테. 그랬더니 우리 아들도 읽을 거니까 머리 좋은 애들이 읽을 책으로 만들어달라고, 그게 첫 번째였습니다. 그리고 고급스럽게 만들어달라고. 그 두 가지뿐이었어요. 깜짝 놀랐죠.

_스즈키 토시오 인터뷰

5월 하순 창간을 앞두고 3월 하순에 벌어진 이야기다. 우리

아들이 어쩌고 하는 부분 때문에 너무 개인적인 소리를 하는 것처럼 들리기도 하지만, '머리 좋은 애들이 읽을 책'과 '고급스러운 책'이라는 편집 방침은 매우 적절했다. 애니메이션 잡지가 등장하는 1970년대 말, 이후 '오타쿠', '신인류'라 불리게 되는 이들은 당시 고등학생이나 대학생이었다. 이미 단카이 세대 대학생들이 극화를 자기 세대의 서브컬처로 만들어놓았는데, 오타쿠·신인류가 되어가는 이들은 상당히 시건방진 표현이겠으나, 상대적으로 '머리가 좋은' 학생들이었다고 본다. 물론 정말로 성적이 좋은 사람들은 관료가 된다든지 전혀 다른 삶을 선택했겠지만, 지방에는 고학력 애니메이션 팬이 존재했다. 이러한 사실은 오가타가 자서전에서 〈애니메쥬〉 창간 후에 조언을 받은 브레인으로서 들고 있는 이름이 규슈대나 고베대, 혹은 공학계열 대학생들인 것만 보아도 알 수 있다. 오가타는 새로운 애니메이션 팬의 특징을 "머리 좋은"이라는 아주 노골적인 표현으로 파악했던 것이다.

한편 고급스러운 책이란 디자인과 장정에서 고급스러움을 내보이라는 뜻이었던 듯하다. 이케다 노리아키나 도쿠기 요시하루 등이 특촬 무크지를 편집하면서 해외 SF 잡지의 그래픽 디자인을 적극적으로 도입하고자 했던 것처럼, 애니메이션과 특촬 책의 멋스러운 디자인은 그야말로 필수적인 요소였다. 애니메이션 잡지를 어린이용으로 보이지 않게 만들 수 있는 한

가지 포인트라면 역시나 디자인이었다. 그런 점에서 '애니메이션'과 '이미지네이션'을 섞은 조어인 〈애니메쥬〉라는 잡지명은 그 두 가지 요건을 충족시켰다.

하지만 '신인류', '오타쿠'에 어울리는 지면을 만들 거라면 오히려 나미키와 그 동료들 쪽이 더 적합하지 않나 싶기도 하지만, 오가타는 그 한편에서 이미 확인한 바와 같이 애니메이션 잡지를 지탱해줄 팬들이 '대중mass'이라는 형태로 등장했다는 사실을 민감하게 포착하고 있었다.

스즈키 토시오, 세 명의 여고생에게 이야기를 듣다

오가타가 창간을 위해 준비해둔 것은 이 턱없이 무리한 요구 외에 한 가지 더 있었다. 그것은 애니메이션 팬인 세 명의 여고생을 스즈키에게 소개하는 일이었다. 그 여고생들에게 설문해서 잡지를 만들면 된다고 말했다고 한다. 애니메이션의 재야 연구자라고 해도 과언이 아닌 나미키 대신에 세 명의 여고생이라니. 그 말만 들으면 너무나도 허황된 느낌이 들겠지만, 그 중심에 나니와 아이가 있었다는 사실을 알면 바로 수긍하게 된다. 나미키 타카시와 나니와 아이. 이 두 사람 이름을 어느 정도 안다면 놀랄 만한 방침 전환이었다는 것을 이해할 수 있다. 하지만 이들을 알지 못하는 사람들에게 이 '전환'을 감각적으로 전달하기는 어렵다. 그리고 솔직히 말하자면, 나는 도쿠마쇼텐의 〈류〉

에서 나니와 아이의 담당 편집자였음에도 그런 경위가 있었다는 사실을 이제야 처음으로 알게 되어 깜짝 놀랐다.

나니와 아이는 지금은 2차 창작이라 불리는 '애니패러'와, 그 애니패러 캐릭터에 '고양이 귀(네코미미)'⁴를 붙이는 스타일을 유행시킨 사람이다. 그리고 사실은 육아 만화의 개척자 중 한 명이기도 하다. 애니메이션 팬 잡지 〈팬로드〉에 연재한 육아 만화 『내방자』는 1995년에 단행본으로 만들어졌는데, 연재는 여성 만화가의 육아 체험기로서 가장 초창기 작품 중 하나인 이시자카 케이의 『아기가 왔다』(아사히신분샤, 1994)와 거의 같은 시기에 시작되었다. 주석을 달자면, 나니와 아이만이 아니라 지금 이 에세이에 등장하는 인물 중 상당수가 대개 몇 가지 일들에 관하여 시초가 아닐까 싶은, 새로운 분야나 방법을 개척한 사람이다. 그리고 그 분야에서 공로나 명성을 얻은 것은 정작 다른 인물인 경우가 적지 않다.

나는 나니와가 작은 세계관 속에서 판타지를 그리면 알 수 없는 재능이 발휘된다는 점을 눈치채고 있었기에 그녀에게 오리지널 작품을 그려달라고 했었지만(그래서 '나니와 아이'라는 필명과 차별화하는 의미에서 '나니와♡아이'라는 필명을 쓰도록 했다) 그 재능을 잘 끌어내지 못했다. 함께 작업한 기간은 짧았고, 그 뒤로는 그녀의 고양이 만화나 육아 만화의 팬으로서 동인지 이벤트에 참석하는 지인에게 항상 그녀의 책을 몰래 사다 달

라고 부탁하곤 했다. 나니와의 만화가 얼마나 뛰어난지는 조금은 이해하기 어려울 수 있겠으나, '그 소규모 세계를 파악해내는 힘이 현실로 향했을 때 이런 작품을 만들어내는구나' 하고 감탄했던 기억이 난다. 돌봐줄 사람이 없어 어려운 상황에 처한 아기 고양이를 맡아준 일에 관해서는 지금도 고마운 마음이 든다.

이야기에서 한참 벗어났지만, 오가타 히데오가 스즈키 토시오에게 소개했던 세 명의 여고생 중 한 명이 나니와였다. 훗날 나니와와 부부의 연을 맺은 아오야기 마코토는 도쿠마쇼텐의 스즈키 카쓰노부, 시마다 도시아키와 마찬가지로 이시모리 쇼타로 팬클럽 관계자였다. 아오야기는 카가미 아키라가 사망한 뒤, 그의 작품을 두고 출판사들끼리 쟁탈전이 벌어졌을 때 중간에서 조정하는 역할을 했다. 나는 그의 죽음에 충격을 받아 미수록 작품집을 간행할 기분도 들지 않았고, 원고를 놓고 다투는 출판사들에도 질릴 대로 질려버려 내 손에 있던 원고를 전부 아오야기에게 맡겼다.

아오야기는 〈애니메쥬〉 창간 직전에 닛폰선라이즈의 나가하마 다다오 밑에서 일했는데, 그곳에 오는 팬들을 상대하는 역할을 맡았다고 한다. 그중에 나니와가 있었다. 아오야기는 초창기 『로망앨범』에 'Y&K'라는 스튜디오(라고 해도 아오야기 한 명뿐이었지만) 이름으로 참여하고 있었고, 아오야기를 통해

서 나니와와 여고생들이 뽑혔던 듯하다. 나니와는 〈초전자 로
보 컴배틀러 V〉의 캐릭터 나니와 주조에서 필명을 따왔을 정
도로 애니메이션 팬이었다.

이리하여 스즈키 앞에 세 명의 여고생이 나타났다. 정확히
말하자면 나니와는 이미 대학생이었고, 그 세 명 중에 고3 학
생도 끼어 있었다고 한다. 1978년 4월 말의 일이었다.

그래서 소개를 받아서 바로 다음 날, 일요일이었던 것 같은
데, 그 세 명이 나타났죠. 그리고 저는 그 세 명에게 전부 물어보
았습니다. 그 내용이 이게 된 겁니다.

_스즈키 토시오 인터뷰

그렇게 말하면서 스즈키는 표지에 〈야마토〉 일러스트가 삽
입된 〈애니메쥬〉 창간호를 가리켰다. 그날 밤에 스즈키는 〈애
니메쥬〉 창간호의 지면 구성을 만들었다고 한다. 그날 나니와
의 입에서 나온 작품 중 하나가 〈태양의 왕자 호루스의 대모
험〉이었다는 점 역시 써두어야 할 것 같다. 그리고 〈호루스〉 관
련 기사는 즉시 창간호에 들어간다. 이리하여 스즈키 토시오는
타카하타 이사오와 미야자키 하야오, 이 두 사람의 작품과 처
음으로 만나게 된다. 스즈키의 회상에 따르면 그는 오가타에게
〈야마토〉를 다루라는 지시도 받았다고 한다. 이때 오가타도 타

카하타나 미야자키의 존재는 전혀 눈치채지 못했을 것이다.

아무튼 스즈키 토시오는 세 명의 이야기를 듣고서 하룻밤 만에 지면 구성을 만들었다. 아니, 그보다도 나니와 등의 이야 기를 통해 스즈키가 깨달은 것은 잡지 제작 방침이었다. 스즈 키가 그 자리에서 이해한 부분은 분명했다. 스즈키는 다음과 같이 말했다.

그래서 다들 어째서 애니메이션을 좋아하는지, 저는 아무것 도 알지 못했죠. 그런데 그날 그 세 명에게 이야기를 들으며 캐 릭터를 좋아한다는 사실을 알게 되었습니다. 그것도 여주인공 과 남주인공. 그렇지만 그림으로 그려진 인물들이니까, 결국 그 녀들이 흥미를 느끼는 것은 그걸 그리는 사람, 연출하는 사람이 라는 점을 배웠습니다. '아, 그렇구나. 간단히 말해서 예전이었 다면 〈헤이본平凡〉이나 〈묘조明星〉가 있고, 거기에 여러 스타가 있었지만, 그건 살아 있는 사람들이니까 그 사람을 직접 만나러 가면 된다. 하지만 그림으로 그려진 주인공이니까 그걸 만든 사 람에게로 갈 수밖에 없는 거다.' 그걸 배운 거죠.

그래서 이 책을 만들면서, 일종의 캐릭터 매거진으로 가야 한 다고 생각했습니다. 다만 그 대신에 그걸 만들어낸 관계자들에 게 여러 코멘트를 받아내자고 말이죠.

_같은 인터뷰

당시는 〈묘조〉, 〈헤이본〉이라는 월간 아이돌 잡지가 10대 청년들의 필독서였던 시기의 끝 무렵에 가까웠던 것 아닐까. 그 해는 그런 해였다. 캔디즈[5]가 아이돌 자리에서 내려왔다. 나로선 기노우치 미도리[6]가 고토 쓰구토시와 함께 실종되었던 사건이 훨씬 더 충격이었지만.

'가요곡'은 '뉴뮤직'으로 바뀌고 있었고[7], 영화 스크린의 아이돌은 〈묘조〉, 〈헤이본〉이 아니라 가도카와쇼텐의 미디어믹스 영화 잡지 〈버라이어티〉 지면을 장식하게 된다. 가도카와영화에서 야쿠시마루 히로코가 단숨에 최고의 자리에 오른 해이기도 하다. 애니메이션 캐릭터가 〈묘조〉에 나올 법한 아이돌을 대체하는 시대가 온다는 것을 아마도 스즈키와 오가타는 민감하게 알아챈 것이리라. 그런 식으로 쓰다 보면 아이돌이 현실로부터 허구로 단숨에 선회해버린 듯 보이겠으나 그렇진 않다. 영화 속 아이돌 역시 만들어진 일종의 허구란 점에서 조금도 차이가 없다.

아무튼 여기까지 읽은 사람이라면 나니와 아이가 마치 애니메이션이란 장르가 유행하기 시작하자 그제야 뒤따라서 애니메이션 팬이 된 인물의 대표 격인 양 착각할 수 있겠으나 그렇지는 않다. 나니와는 나와 동 세대이지만 애니메이션 팬이 활동하기 어려웠던 시대의 애니메이션 팬이다. 스즈키는 나니와가 자신의 반에 애니메이션 팬이 매우 적다고 말한 것을 확실

히 기억한다고 했다. 팬들이 자기는 혼자가 아니라는 걸 어렴풋이 느끼고는 있었지만 아직 인터넷이나 코믹마켓(코미케) 등과 같은 대형 이벤트가 없어서 연대하고 싶어 우왕좌왕하던 시기가 각자에게 있었다. 나의 경우에는 중학생 때 작화그룹에 흘러 들어간 것이 그에 해당한다.

나니와의 이야기를 통해 도쿠마쇼텐 2층으로 표착하기까지 애니메이션 팬들의 모습을 조금 더 그려보고자 한다. 키워드는 두 가지, '상영회'와 '리스트'다.

09
최초의 오타쿠들과 리스트와 상영회

상영회에서 도에이 애니메이션을 보다

2층 주민 중 상당수는 두 가지 공통된 체험을 갖고 있다. '상영회'와 '리스트'다. 지금은 지극히 어렴풋한 기억이지만, 고등학생 때 만화연구회 여자 선배가 주말에 〈사팔뜨기 폭군〉을 보러가자고 제안한 적이 있었다. 〈사팔뜨기 폭군〉은 폴 그리모의 의견과 어긋난 형태로 개봉되었기 때문에 감독의 의사에 따라 봉인되어버렸는데, 그때는 개정판인 〈왕과 새〉가 완성되기 전이었다.

〈사팔뜨기 폭군〉은 일본에서 1955년에 개봉했으며, 내가

태어나기 몇 년 전에 만들어진 작품이다. 지금은 위키피디아에서 검색만 해봐도 이 작품이 타카하타 이사오와 미야자키 하야오에게 커다란 영향을 미쳤다는 정보를 매우 손쉽게 알아낼 수 있지만 그때는 지금과 달랐다. 선배와 나는 〈야마토〉 TV 시리즈 팬 이벤트에서 우연히 만났는데 알고 보니 같은 고등학교 학생이었고, 아마도 내가 그런 장소에 흥미가 있을 거라고 생각했던 것 같다. 솔직히 말하자면 그때 나는 〈사팔뜨기 폭군〉에 대해 아무것도 알지 못했다. 하지만 학교 선배가 "드디어 〈사팔뜨기 폭군〉을 볼 수 있게 됐어. 오쓰카 군도 꼭 갈 거지?"라고 진지한 표정으로 말하는 걸 듣고서 "아뇨, 흥미 없는데요"라고 말하지는 못하니 둘이서 학교에서 상당히 멀리 떨어진 시민회관까지 가서 본 기억이 난다. 생각해보면 여자와 처음으로 본 영화였다. 〈사팔뜨기 폭군〉은 그리모의 요청으로 필름이 전부 회수되었을 텐데, 그 시점에 상영되었던 필름이 어떤 경로로 나온 것인지 지금 생각해보면 이상한 일이다. 하지만 지금 내 손에는 품질이 매우 안 좋은 필름을 다시 몇 번이나 복사해서 만든 듯한 〈사팔뜨기 폭군〉의 DVD가 있는데, 몇 년 전에 지인에게 복사본을 얻은 것이다. 아마 그 원본이 되었을 필름을 누군가가 갖고 있다가 상영했을지도 모르겠다.

　잘 떠올려보면, 그런 상영회는 내가 고등학생이었던 1970년대 중반쯤에는 꽤 자주 개최되었던 것으로 기억한다.

비디오 데크로 TV 애니메이션을 녹화할 수 있게 되는 것은 좀 더 나중의 일이고, 영화의 경우에 〈피아〉 등의 잡지를 체크해서 '명화좌'[1]를 돌다 보면 그나마 어떻게든 볼 수 있었다. 그러나 애니메이션은 극장에서 개봉한 작품을 포함해 공식적인 자리에서 다시 한번 그 영상을 접하는 일은 물리적으로 불가능했다. 따라서 그걸 보완하는 형태로 팬들이나 애니메이션 제작사 관계자를 통해 갖가지 상영회가 작은 시민회관 등에서 개최되곤 했다. 대학생이 된 이후 독립 영화도 마찬가지 형태로 상영된다는 사실을 알았고, 오바야시 노부히코나 오모리 가즈키, 이마제키 아키요시, 이시이 소고[2](현재는 이시이 가쿠류)의 영화도 그런 식으로 접한 사실은 분명하게 기억하고 있다. 그러나 그보다 더 전에 도에이동화의 오래된 애니메이션 몇 작품을 상영회에서 보았다는 사실은 아예 잊어버리고 있었다. 미나모토 타로가 버스터 키튼의 무성영화를 작화그룹 모임에서 보여주었던 기억도 난다. 그리하여 만화와 애니메이션의 팬들이 작은 시민회관 강당 같은 장소를 빌려 상영회를 여는 것이 1970년대 중반쯤에 하나의 문화로 존재했다는 사실이 다시금 떠올랐다. 10대 중반에 우리는 극장이 아니라 상영회의 어둠 속에 있었다.

나중에 도쿠마쇼텐 2층에 모이게 되는 이들의 공통적인 체험 중 하나가 바로 이런 상영회였다. 예를 들어 이케다 노리아

키는 이렇게 회상한다.

요요기의 알타미라라는 이름의 스낵바(간이식당)에서 매달 16밀리 필름의 상영회를 열어서 인형극 〈이가의 카게마루〉, 애니메이션+인형극인 〈은하소년대〉, 흑백판 〈에이트맨〉 등을 무료로 연구자와 열성 팬들에게 공개했다.

_이케다 노리아키 인터뷰 「SF 동인지로부터 '괴수구락부'로, 그리고 특촬 출판으로!!」, 『만다라케 자료성 박람회 02 팸플릿』

이 이벤트를 주최한 인물이 메모리뱅크의 와타비키 가쓰미라고 이케다는 이 인터뷰에서 회상했다. 그리운 이름이다. 와타비키는 아즈마 히데오의 〈소년 챔피언〉 연재작 및 그 이후 작품에 농담처럼 등장하는 '뚱뚱한 편집자'(라고 작중에서 불리던 것 같다)의 모델이다. 아키타쇼텐의 아즈마 담당 편집자 출신인데, 메모리뱅크는 본인이 독립한 후에 경영하던 편집 프로덕션이었을 것이다. 나는 〈류〉에서 일하기 시작한 지 얼마 지나지 않아 이시모리 쇼타로와 야스히코 요시카즈의 원고를 받으러 다니게 되었는데, 아즈마의 『부랏토 버니』 원고만큼은 쭉 메모리뱅크에서 담당했다. 나는 와타비키가 개최했다는 상영회에 관해서는 잘 모르지만, 나니와 아이가 기억하는 다음의 상영회는 짐작이 간다.

그쯤 도에이동화가 주 1회, 토요일이나 수요일, 정확히는 잊어버렸는데요. 둘 중 하나에, 아니면 주 2회였는지도 모르겠네요. 수요일과 토요일 방과 후에 애니메이션을 한 편 상영하는 모임을 열었습니다. 팬들의 열기가 높아진 것을 느끼고서 말이죠. 어쩌면 스튜디오에 우르르 몰려오는 여자애들을 거기에 묶어두려고 했던 것일지도 모르겠지만요. 그래서 〈늑대소년 켄〉 두 편이라든지, 〈호루스〉 한 편, 〈동물 보물섬〉 한 편, 이런 식으로 상영해줬습니다.

_나니와 아이 인터뷰

16밀리 영사 기사의 자격

내가 다니던 고등학교는 주오센 근방에 있었기 때문에 버스를 타고 세이부센까지 나가서 같은 학교 선배들과 몇 번쯤 이곳에 가봤던 기억을 나니와의 말을 듣고 떠올릴 수 있었다. 그 당시 애니메이션 스튜디오는 지금보다 훨씬 더 문턱이 낮았는데, 나는 소학생 시절 자전거를 타고 도쿄 시내의 다나시(지금은 니시도쿄시)에서 네리마 지역 근방의 애니메이션 스튜디오를 몇 번쯤 찾아가 '셀화'를 받아온 적이 있다. 팬레터를 보내라고 만화가의 주소를 잡지에 아예 공개하던 시절이니, 정말로 찾아오는 팬도 소수였다는 것이리라. 나니와나 내가 고등학생인 시절에는 애니메이션 스튜디오에 10대 팬들이 쇄도까지는 아니지만

꽤 많이 모일 정도로 변화가 일어났다. 그런 팬들을 대상으로 애니메이션 회사가 과거 작품을 보여주었던 것이다.

그것과는 별개로 와타비키처럼 한 세대 위의 팬들은 자발적으로 몰래 상영회를 열기 시작했는데, 내가 고등학교에서 대학교에 입학할 때쯤에는 비슷한 이벤트가 대학교 축제에서도 개최되었다. 나니와의 회상에 따르면 〈피아〉에 실린 정보를 보고 메이지대학에서 열린 〈태양의 왕자 호루스의 대모험〉 상영회에 직접 가봤다고 한다. 상영회 정보는 초창기에는 입소문으로, 그리고 얼마 지나지 않아 나니와의 말대로 〈피아〉를 통해서도 수 있게 되었다. 상영회 숫자도 점차 늘어났는데, 〈야마토〉 열풍과 그 뒤에 이어진 〈애니메쥬〉 창간을 지탱한 주요 소비자, 즉 1세대 오타쿠가 자연스럽게 생겼고, 거기에 도에이동화 등 애니메이션 회사가 팬 이벤트 목적으로 필름 대여를 시작했다는 점이 크다. 16밀리의 영사 기사 자격만 갖고 있으면 나니와의 기억으로는 '2~3만 엔'에 필름을 빌려주었다고 한다. 500엔도 안 되는 회비로도 수십 명을 모으면 채산을 맞출 수 있는 금액이었다고 한다. 영사 기사 자격도 지자체의 강습회에 하루나 이틀 정도 참여하면 받을 수 있는 것이었고, 과거 필름이 가연성 물질로 만들어지던 시절의 국가 자격과는 달랐다고 한다. 그래서 나니와 본인도 그 자격을 갖고 있었다고 한다. 우리 세대에는 이 자격을 갖춘 이가 의외로 많다. 상영회 정

보는 이후 〈애니메쥬〉가 창간되면서 독자 코너 한편에 게재되기 시작한다.

저작권 문제는 어떻든 간에 지금이라면 니코니코동화나 유튜브에서 TV 애니메이션이나 옛날 작품까지 정말 쉽게 볼 수 있다. 예를 들어, 저작권법상으로 미국에서는 이미 퍼블릭 도메인이 되어버렸다는 〈사팔뜨기 폭군〉을 검색만 하면 바로 유튜브에서 볼 수 있다. 그 편리함에 현기증이 날 정도다. 위키피디아에서 상세한 정보도 볼 수 있다. 흔들리는 전철 안에서 방금 전에 보고 온 〈사팔뜨기 폭군〉에 대해 엄숙하게 논하던 선배의 조용하지만 고양된 모습을 나는 본편 영상보다 더 확실하게 기억한다. 인터넷이 없던 시절에는 그런 식으로 상영회에서 고전이 되어가는 애니메이션을 공유함으로써 다소곳하게 논하곤 했다.

그리고 그 상영회는 그 후 〈애니메쥬〉와 『로망앨범』 지면에 등장하기 시작한 몇몇 고유명이 발견되는 최초의 계기가 되기도 했다. 나니와는 이렇게 말한다.

거기에서 보고 있자니 역시 어린 시절에는 크레디트를 전혀 신경 쓰지 않았고 노래만 기억했는데, 어른이 되니까 읽게 된 거죠. 어른이라고 해도 고등학생 때이지만요. 거기에 동일한 이름이 나오고, 이 사람이 그릴 땐 이런 식으로 둥근 느낌의 얼굴이

다, 이 사람이 그릴 땐 눈물이 나는 스토리로 만든다는 것을 막연하게 느꼈죠.

그런 식으로 화면 속의 작가성과 고유명을 아직 아무것도 아니던 우리 세대가 발견해간 것이다.

크레디트를 기록하는 정열

그때 중요한 것은 크레디트라는 정보도 동시에 발견되었다는 사실이다. 앞서서 인용했지만 나니와는 지금도 〈텔레비랜드〉와 〈류〉 편집자였던 스즈키 카쓰노부를 '스즈키 선생님'이라고 부른다. 그건 스즈키가 '텔레비 아이 센터'라는 단체 이름으로 1976년부터 간행한 『TV 애니메이션 방송 리스트』라는 제목의 리스트 시리즈를 만든 제작자였기 때문이다. 그 리스트를 만든 사람을 '선생님'이라 부를 정도로 나니와에게는 충분히 역작이었다. 나니와는 이 시리즈를 매호 구입했다고 한다. 도쿠기 요시하루는 스즈키 카쓰노부의 이 문고 사이즈(였다고 한다) 리스트집을 보고서 '아, 나랑 똑같은 일을 하고 있네'라고 생각했다고 한다. 도쿠기에게도 같은 경험이 있었기 때문이다.

사실 나는 외국 TV를 더 좋아해서, 외국 작품을 보고 있었거

든요. 그래서 서브타이틀을 메모한다거나, 중학생 때부터는 매일 노서관에 가서 NHK에서 틀어주던 외국 TV, 영화의 리스트를 만드는 등 계속 리스트를 만들고 있었어요. 이유는 모르겠지만요.

_도쿠기 요시하루 인터뷰

이처럼 리스트의 대상은 제각기 달랐으나 그 정열은 같았다. 이 '리스트 만들기'에 관한 이야기는 이케다 노리아키의 회상에서도 자세히 등장한다.

TV의 일일 데이터에 관해서는 특촬도 애니메이션도 외국 TV 드라마도 믿을 만한 자료가 거의 없었거든. 직접 만들 수밖에 없다고 생각해서 TV를 보며 노트에 스토리와 대사, 각본, 감독, 외국 TV의 경우에는 원제, 그리고 방송일 등, 아무튼 특촬, 애니메이션, 외국 TV, 인형극 등 전부 메모했지. 타이틀 자막 부분은 흑백 사진으로 촬영해서 기록해보려고 몇 달쯤 해봤지만 필름 값이 많이 들어서…. 익숙해지면 대사까지 상당 부분 재록할 수 있게 되어서 거기에 열중했던 시기도 있었어. 1972년경부터 본격적으로 시작했는데, 비디오를 사게 된 1975년까지 그 정도로 진지하게 TV를 봤던 시기는 없었지(웃음).

_이케다 노리아키 인터뷰 「SF 동인지로부터 '괴수구락부'로, 그리고 특촬 출판으로!!」
『만다라케 자료성 박람회 02 팸플릿』

내가 이번에 2층 주민들을 취재하면서 가장 흥미로웠던 점은 이 '리스트'에 대한 정열이다. 그들은 애니메이션과 특촬 관련 매체가 존재하지 않던 시절, 각자가 묵묵히 데이터베이스를 제작하고 있었다. 방송일과 서브타이틀, 그리고 크레디트, 심지어는 이케다처럼 그 내용까지 기록으로 남기고자 한 것이다.

2층 주민으로서 지금은 스퀘어에닉스홀딩스의 전무 집행 임원이고 반다이 시절에는 패미컴의 '하시모토 명인'으로 알려졌던 하시모토 신지[3]도 마찬가지 정열을 갖고 있었다. 그의 관심은 리스트보다는 내용물에 향하기는 했으나 마찬가지로 기록하는 일에 심상치 않은 정열을 불태웠다. 하시모토는 다음과 같이 말했다.

옛날엔 물론 VHS고 뭐고 아무것도 없었잖아요. 그러니 TV에서 방영할 때는 카메라로 계속 화면을 찍었습니다. 셔터를 누르면서 말이죠. 그리고 테이프레코더. 테이프레코더가 생명줄이었거든요. 그 테이프로 소리를 들으면서, 지금 다시 생각해보면 너무 창피한데, 고3 때인데 말이죠. 그 TV 시리즈에서 발췌해서 우리의 〈야마토〉를 재현했습니다. 일러스트로요.

_하시모토 신지 인터뷰

TV맨유니언을 설립한 하기모토 하루히코 등이 공저로 쓴

TV론『너는 그저 현재에 지나지 않는다: TV에 무엇이 가능한가』라는 책이 있다. 2층 주민들은 찰나적으로 TV 브라운관에 나타났다가 사라지는 애니메이션과 특촬 드라마를 기록하고자 했다. 그 정열은 하기모토 등의 책 제목에서도 엿보이는 니힐리즘과는 정반대였다. 애당초 '데이터베이스'라는 개념도 비디오 녹화가 존재하지 않던 시절, 기억과 메모와 테이프레코더와 카메라를 통해서 브라운관에 비친 것을 기록하고자 했던 정열로 인해 1970년대의 어느 시기에 일본 각지에서 동시다발적으로 시작된 것이다. 그런 정열이 영화 쪽에서는 이미 그 전부터 존재하고 있었다. 또 명화좌를 다니던 사람들 사이에도 존재했다. 그러나 그와 똑같은 시선이 '그저 현재일 뿐'이란 식으로 시치미를 떼고 있던 TV 쪽에서도 생겨나고 있었다는 사실을 깨달았던 사람은 과연 얼마나 있었을까.

아무튼 2층 주민들은 모두 리스트를 만들었고, 순식간에 사라지는 자막의 글자를 남겨놓고자 했다. 도쿠기는 다음과 같이 말한다.

도쿠기: 공통점은 리스트입니다. 거기에 모인 사람들은 무조건 리스트를 만든 경험이 있었습니다. 이렇게 문학을 하던 사람들도 그렇죠. 예를 들어, 이 사람이 발표한 것들을 순서대로, 게다가 잡지 몇 호에 실렸고, 이건 미간행이라든지, 그런 걸 세세

하게 썼던 거죠. 그러니 리스트 제작은 기본입니다. 만나는 사람마다 전부 마찬가지였습니다.

오쓰카: 리스트를 만들자고 누군가가 가르쳐준 적이 있나요?

도쿠기: 아뇨, 전혀 배운 적 없습니다.

오쓰카: 본능과도 같은 거군요.

도쿠기: 본능처럼 했던 것이죠.

_도쿠기 요시하루 인터뷰

도쿠기는 리스트를 만드는 일을 누군가에게 배운 것은 아니라고 확실히 말한다. 이 동시다발적으로 발생한 정열은 예를 들어, 역시나 2층 주민 중 한 명으로 '데이터 하라구치'라는 이름으로 알려진 하라구치 마사히로가 만든 결과물들에 가장 상징적으로 나타나 있다. 하라구치는 크레디트 자막에 대한 편애가 있었다고까지 말한다. 하라구치가 인터넷에 쓴 칼럼에는 이런 내용이 나온다.

정말로 나는 스태프 데이터 마니아이기 이전에 '텔롭 마니아'가 아닐까 하고 느낄 때가 있다. 똑같은 스태프 데이터를 보더라도, 그게 종이에 쓰여 있는 문자 자료일 때보다 실제 엔딩 영상일 때 훨씬 기쁘다. '오케이!'라는 기분이 드는 것이다. 글자의 흰색, 번진 부분, 밑그림 화면과 어긋나서 부들부들 떨리는

미묘한 흔들림(이건 필름일 때만 그렇지만…), 손으로 직접 쓴 자막일 경우엔 더더욱 그렇다. 마치 그 자막을 쓴 사람의 인격까지 전해져오는 듯한, 그 사람의 글쓰기 '습관'이 담긴 서체 자체가 나에게는 그야말로 '습관'이 들어버릴 만큼 참을 수 없이 좋은 것이다. 오자까지도 사랑스럽게 느껴진다(그 뒤에 데이터를 입력할 때는 반대로 그런 것들이 지옥처럼 느껴지지만).

_하라구치 마사히로, 「리스트제작위원회통신 제1회 텔롭 마니아의 기쁨」

하지만 솔직히 고백하자면 사실 나는 이 리스트에 대한 정열을 느낀 적이 없다. 다만 이런 기억이 떠올랐다. 다음과 같은 예를 드는 것은 오해를 불러일으킬 수 있고, 또 2층 주민들과 동일시하려는 생각은 전혀 없지만, 나는 1989년에 일어난 '여아 연쇄 유괴·살인 사건'의 피고인이었던 미야자키 쓰토무 전 사형수의 공판에 10년 넘게 관여했다. 이 공판에 관여한 일이 내가 도쿠마쇼텐 2층을 떠나게 된 이유 중 하나가 되기도 했는데, 미야자키 전 사형수와 서간을 주고받는 와중에 무엇보다 곤혹스러웠던 점은 그가 보낸 서간이 전부 다 리스트였다는 사실이다. 그중에는 CM송이나 리메이크된 TV 애니메이션 목록부터 구치소 내 사식용 매점에서 판매하는 상품의 리스트, 그리고 본인이 일으킨 사건을 다룬 일련의 책 리스트까지 만들어 보냈다. 구치소에서 그냥 리스트만 만들어서 계속 보낸

것이었다. 변호인들은 그 의도를 파악하지 못하고 있었지만, 그 당시 느꼈던 것은 그가 '리스트'라는 단어밖에는 가지고 있지 못했다는 사실이다. 그가 어느 정도 구체적인 일들을 적어서 보내게 된 것은 1심이 나온 뒤였다. 그의 부친 역시 일종의 리스트 마니아였다. 1990년대 전반이었으니 지금처럼 컴퓨터가 보급되어 있지 않던 시절인데도 아들의 사건에 관한 증언과 보도를 데이터베이스로 만들었고, 그걸 인쇄해서 준 적도 있었다.

어린아이를 죽인 일과 리스트 만들기에 대한 그의 정열을 관련지을 생각은 전혀 없다. 그러나 그의 방에 산더미처럼 쌓여 있던 비디오테이프(그것은 세상 사람들이 믿고 있던 것처럼 호러 비디오나 아동 포르노가 아니었다. 대부분은 TV 드라마나 뉴스, 스포츠 프로그램과 CF였고, 일부 애니메이션과 특촬도 포함되어 있었다)를 봤을 때, 그 역시 브라운관 속 '현재'를 기록하는 일에 대한 정열을 갖고 있었다는 점만큼은 분명하다. 그 리스트는 이미 다 출간되어 있던 리스트를 베낀 것에 불과했고, 그 점에서 오타쿠·신인류라는 시대의 표층에 등장한 '젊은이의 유형'을 모방한 것뿐이기에 2층 주민과 동일시할 수는 없다. 그렇지만 그 또한 우리 시대의 끄트머리에 존재하고 있었다고 본다.

나는 상영회의 한구석에 자리해 있었지만, 리스트에 대한 정열은 갖고 있지 않았다. 지금 돌이켜보면 도쿠마쇼텐 2층의

다른 주민들에게 거리감을 느낀 이유 중 하나가 이런 정보에 대한 정열 때문이었을지도 모르겠다. 물론 내가 오타쿠가 아니라고 변명하려는 생각은 없다. 문득 떠올랐는데 나는 중학교 시절 프로레슬링 전적을 노트에 기록했었다. 스포츠신문을 구입하지는 못했었고, 월간지였던 〈공Gong〉 권말의 전적표는 상당히 늦게 게재되었기 때문에 국제 프로레슬링 IWA 리그전 전적을 TV에서 보고 노트에 기록했는데, 그것도 금세 싫증이 났다. 그런 식으로 자료에 대해 어딘가 엉성한 모습을 보여서인지 대학 시절 나를 가르친 선생님들이 "연구자로는 적합하지 않다"고 못 박지 않았을까 싶어 쓴웃음도 난다.

아무튼 〈애니메쥬〉에는 그 당시 방송 중이던 모든 방송국의 작품을 망라한 리스트가 실렸는데, 2층 주민들의 공통 체험인 '리스트에 대한 정열'이 그 지면이 구성된 배경에 존재한다. 거기에는 상영회 알림과 함께 하나의 시대가 확실히 기록되어 있었다. '데이터 하라구치'는 나중에 〈애니메쥬〉 지면에서 2층 주민으로서 이 리스트 제작에 관여하게 된다. 인터넷 등장 이후의 지식을 '데이터베이스적'이라고 표현하는 경우가 많은데, 인터넷이 데이터베이스적 지식을 만들어낸 것이 아니다. 그와 같은 정열은 누군가가 일부러 정해놓은 것도 아니며, 인터넷이 등장하기 전이었던 1970년대 중반에 이 나라의 10대 젊은이들에게서 동시다발적으로 태동한 것이었다. 그리고 리

스트를 만드는 젊은이들과 상영회에 모이는 젊은이들은 서로 만나게 되며, 본인 손으로 직접 미디어를 만들자고 생각하게 된다. 그게 바로 팬들이 모여 제작한 동인지이고, 거기에서 잡지 제작 노하우의 원형이 만들어지게 된다.

10

팬들의 혈맥

〈레인보 전대 로빈〉 팬클럽의 여자들

나는 2000년대에 접어들면서 고베의 작은 미술대학 교원이 되었다. 한곳에 머무르는 일을 어려워하는 내가 생각보다 오래 이곳에 머문 데는 첫해에 가르친 학생들 부모가 나와 동년배였다는 사실이 적잖이 영향을 미쳤다. '만화와 애니메이션을 가르치는 대학에 자식을 보내다니 부모들은 대체 무슨 생각을 하는 거지?'라고 생각하면서 슬쩍 "부모님은 어떤 분이시니?"라고 물으면 "그냥 보통 부모예요"라며 학생들은 이상하다는 듯한 표정으로 답한다. 하지만 그 '보통 부모'라는 표현

은 사실 이런 식이었다. 내 아들에게는 TV 같은 저속한 물건은 보여주지 않고, 내가 고른 비디오만 보여주겠다며 아버지가 엄선한 것이 디즈니와 미야자키 하야오의 애니메이션…. 거기까진 그나마 괜찮지만, 〈선더버드〉, 〈해저대전쟁 스팅레이〉로까지 이어진다. 심지어 레이저 디스크를 전부 보유하고 있었다고 한다. 그 아들은 소학생 시절 자신의 집에 〈코난〉 비디오가 전부 있다고 자랑했고, 집에 놀러 온 친구들은 당연히 〈명탐정 코난〉을 기대했으나 꽂혀 있던 것은 〈미래소년 코난〉이었다는 게 웃음 포인트다.

하기오 모토의 『11월의 김나지움』에 관한 과제를 냈더니, 한 어머니는 그런 딸의 모습을 보고서 이날만을 기다렸다는 듯 벽장에서 쇼가쿠칸의 하기오 모토 전집을 엄숙하게 꺼내 들었다고 한다. 마찬가지로 내 수업 자료에 야마토 와키의 작품이 인용된 것을 보고는 "난 다다쓰 요코[1]를 더 좋아했어"라는 딸로선 이해할 수 없는 말을 한 어머니도 있었다. 태어나서 처음으로 읽은 만화가 뭐냐고 묻자, "『해 뜨는 곳의 천자』요. 유치원 때였는데 그다음에 읽은 건 사카타 야스코[2]의 작품이었죠"라고 답한 남학생도 있다.

노래방에 가면 비주류 미소녀 게임 주제가를 전부 부를 수 있는 여학생, 부모가 이혼했을 때 아버지가 남겨주고 간 것이 〈드래곤볼〉 DVD 박스였다는 남학생도 있다. "이건 지어낸 이

야기 아냐?" 싶을 정도이지만 전부 각색 없는 실화다. 난 아이를 갖지 않는 인생을 선택했으니 오랫동안 '만약 나에게 자식이 있었더라면' 하는 상상을 해본 적이 없었다. 그렇지만 학생들에게 '보통 부모' 이야기를 듣고 있다 보면, 나에게 자식이 있었다면 이들과 비슷하게 자랐을지 모른다는 생각이 들면서 조금은 사랑스럽게 느껴졌다. 부모가 되는 인생을 선택했더라면 나 역시『바람계곡의 나우시카』만화책을 꺼내 들고 "〈애니메쥬〉에 실린 제1화 스크린톤 중에서 여기랑 여기만큼은 편집부에서 아빠가 붙인 거야"라고 말했을지도 모른다. 우리는 도쿠마쇼텐 2층으로 흘러 들어갔지만, 동 세대의 많은 이들은 '보통 부모'가 되는 길을 선택했다. 그리고 그 아이들이 대학을 졸업하고, 그때의 우리 나이에 접어들고 있다.

그럼 다시 앞에서 썼던 상영회 이야기를 이어가보자. 나니와 아이에게 이야기를 듣다 보니 〈레인보 전대 로빈〉 팬클럽에 관한 내용이 살짝 나왔다. 그녀는 이런 식으로 말했다.

그날 일은 요즘은 다루어지지 않지만, 그 〈로빈〉 상영회가 없었더라면 아마도 지금의 오타쿠 열풍은 없었을 수도 있겠다 싶을 만큼 엄청난 일이었다고 봅니다.

_나니와 아이 인터뷰

나니와는 〈로빈〉 팬클럽이 애니메이션 팬의 역사에서도 매우 중요했다고 강조한다. 〈레인보 전대 로빈〉은 1966년에 도에이동화에서 만든 TV 애니메이션이고, 원작은 스튜디오제로, 즉 이시모리 쇼타로, 후지코 후지오, 아카쓰카 후지오 등이 소속된 토키와장 그룹의 애니메이션 스튜디오 작품이었다. 데즈카 오사무가 스튜디오제로에 〈철완 아톰〉 TV 애니메이션을 한 편 외주로 내보내봤더니, 이시모리풍 아톰과 후지코풍 아톰이 함께 뛰어다니는 작품이 되었더라는 일화는 잘 알려져 있다.

애니메이션 역사에서 〈로빈〉의 남자 주인공 로빈은 쇼타콤[3]과 미소년, 여자 주인공 릴리는 '모에'와 미소녀의 기원 중 하나로 일컬어지는데, 나니와는 이렇게 말한다.

지금은 아마도 다들 평범한 아주머니가 되었을 〈레인보 전대 로빈〉 상영회를 연 사람들이 없었더라면, 이 정도의 애니메이션 열풍은 일어나지 않았을 거라고 생각합니다. 완전히 아마추어였던 사람들이 직접 오프닝 애니메이션을 셀에 그려서 만들었던 거죠. 진짜 성우까지도 불러와서 대사를 입혔습니다. "여러분, 〈레인보 전대 로빈〉 상영회에 오신 것을 환영합니다"라고, 로빈 성우인 사토미 교코 씨가 대사를 해준 겁니다. 의뢰를 했던 거죠. 그 화면을 상영한 다음에 〈레인보 전대 로빈〉 상영회를 진

행했습니다.

_같은 인터뷰

그 당시 나니와가 얼마나 흥분했는지가 전해져온다. 내가 소속되어 있던 고등학교 만화연구회는 나 말고는 전부 다 여자였는데, 〈로빈〉 상영회에 함께 가자는 이야기를 들었던 기억이 난다. 하지만 솔직히 말해 그쪽 사정은 잘 모르고 있었다. 그것을 이케다 노리아키가 가르쳐주었다. 〈레인보 전대 로빈〉 팬클럽은 애니메이션 팬클럽 여명기에 여성들이 모인 집단이었고, 도에이동화 프로듀서인 이지마 타카시가 〈로빈〉을 보고 싶다는 그녀들의 목소리에 부응하여 판권 및 16밀리 필름을 빌려준 것이 바로 상영회 움직임의 계기가 되었다고 한다. 그리고 이때 16밀리 영사기를 다루지 못하는 그녀들의 부탁을 받고 상영 담당으로 차출된 것이 이시모리 쇼타로 팬클럽인 스즈키 카쓰노부, 시마다 도시아키, 쓰시마 구니히코(사실 나는 아직 쓰시마에 대해 아즈마 히데오의 만화 캐릭터로서의 모습만 알고 있다), 이 세 명과 팬클럽의 젊은 축이었던 이케다 노리아키였다. 그 세 명이 편집자로 이름을 올린 회보 〈바람의 소식〉에는 이렇게 쓰여 있다.

우리 팬클럽 이외에도 수많은 팬클럽이 만들어져 있습니다.

현재의 만화계, 슬슬 이시모리 팬클럽 이외의 세계로도 눈을 돌려보지 않으시겠습니까. 팬클럽을 둘러싼 만화계의 현상을 우리도 귀를 기울여봅시다.

_이시모리 쇼타로 팬클럽 〈바람의 소식〉 1972년 1월호

만들어져 있다는 새로운 팬클럽 안에 〈로빈〉 팬클럽도 포함되어 있었을 것이다. 스즈키 카쓰노부 등은 〈로빈〉 팬 여성들의 부탁을 받고 상영을 담당했고, 나중엔 이케다도 동원되었다. 상영을 남자에게 맡겼던 이유는 앞서 언급한 16밀리 영사 자격이란 문제도 있었지만, 그보다도 그녀들 모두 영화를 관람하고 싶어 했기 때문이라고 이케다는 말했다. 이지마는 로빈 역 성우 사토미 교코를 데리고 왔고, 이시모리 팬클럽 회장인 아오야기 마코토가 깜짝 이벤트로 회장에서 추첨을 통해 이시모리의 사인지를 증정했으며, 이케다와 다른 사람들도 부탁을 받으면 휴일에 상영회장으로 나갔다고 한다. 그녀들은 〈로빈〉만이 아니라 〈호루스〉, 〈장화 신은 고양이〉, 〈사이보그 009〉, 〈사부와 이치佐武と市〉 등 차례차례 상영회를 치렀고, 거기에 남자들이 끌려 나와 약간은 이용당하는 듯한 모습이 눈에 선하다. 그리고 나니와가 회상한 대로 그때의 여성들 대다수는 평범한 주부가 되었다. 상영회는 내가 중·고등학교를 다니던 1970년대 초반에서 중반 정도의 광경이었고, 그녀들은 아마

도 〈로빈〉의 추억을 봉인하고서 내가 가르친 학생의 어머니와 같은 사람들 중 한 명이 되었으리라. 그녀들이 상영했던 작품, 그리고 성우에 대한 관심을 보았을 때, 〈애니메쥬〉를 통해 시대의 표층으로 올라온 가치 중 몇 가지는 나니와의 말대로 확실히 이 〈로빈〉 팬 여성들을 통해서 발견됐다고 할 수 있다. 실제로 〈야마토〉에 이어 두 번째로 발간된 로망앨범 2탄이 〈레인보 전대 로빈〉(1978), 3탄이 〈사이보그 009〉(1978)였다. '부녀자'라는 단어는 말할 것도 없고 '오타쿠'라는 명칭조차 없던 시대에 그녀들에 의해서 〈애니메쥬〉의 시대는 조용히 준비되고 있었다. 그러고 보면 〈바람의 소식〉 1월호에는 이런 기사도 실렸다.

2월호부터 선생님이 기획한 '재미있는 팬레터 소개 코너'를 만들겠습니다. 이게 뭔가 하면, 선생님이 "재미있는 게 왔어"라면서 G중학교 문화제의 가장행렬에서 우승했다고 알리는 편지를 보여주었습니다. 〈사이보그 009〉의 예쁜 코스튬을 입고 정연하게 늘어선 모습을 찍은 사진까지 함께 들어 있었습니다.

_같은 책

'코스튬플레이'라는 명칭도 아직 없던 시절, 문화제 가장 행사에서 그것이 시작된 셈이다.

아무튼 여자들에게 끌려온 남자들, 즉 스즈키 카쓰노부와 시마다, 그리고 이케다 등은 1세대 2층 주민이 된다. 스즈키와 시마다는 도쿠마쇼텐의 사원이 되었고 이케다는 프리랜서 편집자 및 필자로서 1970년대 후반에 팬의 위치에서 미디어를 만드는 쪽으로 건너가게 된다. 1975년 8월의 〈바람의 소식〉 후기에는 이렇게 쓰여 있다.

시마다 도시아키 씨는 지난 7월 5일에 세타가야구 기타가라스야마의 연립주택을 임대해서 이사했다. 욕조까지 붙어 있는 방 2개에 부엌이 있는 집이고, '과연 〈텔레비랜드〉 편집자는 좋은 곳에 사는구나'가 많은 이들의 감상이다.

_이시모리 쇼타로 팬클럽 〈바람의 소식〉 1975년 8월 증간호

다시금 살펴보면 이 이시모리 팬클럽과 〈텔레비랜드〉의 연관성은 도쿠마쇼텐 2층이 만들어지는 데 중요한 요소였던 것 같다. 그렇게 보지 않으면 도쿠마쇼텐 2층이 최초로 창간한 잡지 이름이 어째서 〈류〉이고(이는 이시모리의 작품 『원시소년 류』를 연상케 한다) 『환마대전』이 연재될 수밖에 없던 이유를 알 수 없게 된다. 이후에 2층 주민이 된 나는 그 〈류〉에서 이시모리의 『환마대전』 원고를 받으러 다니느라 바빠진다.

특촬 팬들은 특촬을 논하는 새로운 비평을 찾았다

그럼 다음으로, 사원이 되어 도쿠마쇼텐 2층에 취직한 이시모리 팬클럽 스즈키와 시마다와 달리 이케다를 비롯해 우리 같은 '특파' 명함을 받은 2층 주민들은 어떻게 모습을 갖추게 되었는가.

이쯤부터는 솔직히 나로선 힘에 부치는 영역이다. 젊은 세대에게는 전설에 가까운 'PUFF'나 '괴수구락부' 등의 동호회를 둘러싼 상세한 이야기가 필요한데, 그에 관해선 나카지마 신스케의 『PUFF와 괴수구락부의 시대』에 그 역사가 자세히 적혀 있으니 무엇 하나 덧붙일 부분이 없다.

그와 관련된 주변 상황에 밝지 못한 내가 몇 가지 자료와 증언을 보면서 느낀 것은 최초 2층 주민 세대는 이케다 노리아키를 필두로 한 특촬 계열 팬들이고, 그들은 특촬 계열 팬이기 이전에 SF 팬의 일부라는 전제가 있다. 또한 애니메이션은 그들의 취향 범위 중 어디까지나 극히 일부에 지나지 않았다는 점이다. SF 범주 안에는 〈선더버드〉나 〈수수께끼의 원반 UFO〉와 같은 외국 TV 드라마도 포함되는데, 이 부분은 중요한 포인트다. 즉 '오타쿠'와 마니아는 세대가 위로 올라갈수록 그 수용 범위가 넓고 깊어진다. 3살밖에 차이가 나지 않는 이케다의 관심과 교양에 나는 항상 압도되는데, 그 위로는 한층 더 괴물 같은 존재인 오토모 쇼지(1936년생)가 버티고 있다. 예를

들어 이시모리 팬클럽인 시마다는 나에게 그런 티를 내지 않았지만, 우치다 햣켄[4]을 탐독하는 독서가였다고 이케다는 말한다. '오타쿠'라는 명칭이 없던 시절에는 만화나 애니메이션, 특촬에 관심을 가진 팬들을 그냥 일단 SF 팬으로 분류했다. 하지만 그런 신종 팬들을 구세대 SF 팬들은 올바르지 못하다고 여긴 듯하다.

어느 날 한 모임에서 〈해저 군함〉이 재미있다고 했더니 "그건 SF가 아냐"라며 야단맞은 적이 있거든. 코마쓰자키 시게루의 메커닉 디자인의 훌륭함과 쓰부라야 에이지 특수 효과 감독이 담당한 슈퍼 메커닉 특촬 화면이 얼마나 박력 있는지, 이후쿠베 아키라[5]가 작곡한 음악의 매력에 대해 역설했지만, 당시 대학생으로 메커닉 취미를 가진 미야타케 카즈타카[6] 씨, SF 영화의 음악을 논하던 가도쿠라 준이치 씨, 이 두 사람만 고개를 끄덕여주었을 뿐 나머지는 분위기 깬다는 표정이었어. 고독했고, 주위에서 붕 떠 있었지. 새로운 논법을 꼭 만들어내야겠다고 생각했어.

_이케다 노리아키 인터뷰 「SF 동인지로부터 '괴수구락부'로, 그리고 특촬 출판으로!!」

『만다라케 자료성 박람회 02 팸플릿』

이리하여 'SF 팬'으로부터 분리되어 등장한 것이 '특촬 팬'이라고 부를 만한 사람들이다. 그 수용 범위 안에 애니메이션과

외국 드라마가 포함되어 있었다. 이케다 노리아키는 1955년생으로 나보다 3살 위다. 1979년에 고마자와대학을 졸업했는데, 대학에 입학하고서 SF연구회가 없다는 사실을 알고는 입학 첫날에 SF연구회를 설립했다고 한다. 그 고마자와 SF연구회의 후배들은 도쿠마쇼텐 2층 주민의 한 흐름이 되었는데 이에 관해서는 뒤에서 설명하겠다.

이케다의 몇몇 인터뷰와 증언을 바탕으로 조금 더 도쿠마쇼텐 2층이 탄생하기 이전의 '남자' 측 모습을 그려보도록 하자. 이케다가 특촬을 의식하기 시작한 것은 1967년 소학교 6학년 때 일이었다. 오토모 쇼지 편 『세계괴수대도감』을 만난 것이 시초였다고 한다. 이케다는 거기에서 오토모가 특촬에 열광하면서도 SF 영화로서 평가를 할 땐 엄격하게 채점한다는 느낌을 받았다고 한다(앞에 나온 이케다 인터뷰). 그때 이케다는 특촬을 포함하여 SF에서 벗어난 영역에 새로운 평가, 즉 새로운 비평을 만들어내는 일이 필요하다고 느꼈고 15살 때 30년 계획을 세웠다고 한다. 그것은 특촬과 그 이외의 영역까지 포괄하는 SF의 역사를 집필하기 위한 계획이었다. 15세부터 25세까지는 우선 메모를 쓰고 문헌을 조사해 자료를 만들고, 그다음 10년 동안 그것을 문장으로 발표하고, 그다음 10년 동안 한 권의 책으로 만든다. 리스트와 상영회가 최초 오타쿠 세대의 공통 경험이었다고 앞에서 말했는데, 아마도 상영회는 여자가 주

도했고 리스트는 남자의 행동이었을지도 모르겠다. 그런데 이 케다는 리스트 다음으로 새로운 비평의 언어가 필요하다는 것을 처음부터 겨냥하고 있었다는 점이 흥미롭다. 내 관점에서 이케다라는 비평가의 가장 두드러진 점은 바로 이것이다. 그는 새로운 영역을 논하기 위한 새로운 비평 언어를 만들고자 했다. 이 부분은 듣기 좋은 현대사상의 전문적 학술 용어를 가지고 와서 만화와 애니메이션을 논한, 아마도 나로부터 시작되어 아즈마 히로키로 이어진 흐름과는 구별되는 지점이다. 이케다는 이렇게 말한다.

(새로운 비평을 만들기 위해서는) 기술적인 내용이 필요할 테니까 여러 가지를 읽고 있던 와중에 일본어에는 약점이 있다는 글을 읽었어. 일본어는 문장 마지막에 '그런 것을 나는 싫어한다'고 쓰는 방식이 성립하는데 영어와 중국어는 그렇지 않다고. 그래서 스스로 첫머리에 "건담은 최고다. 왜냐하면"과 같이 쓰는 훈련을 했어. 맨 앞으로 결론을 갖고 오는 거지. 그랬더니 다들 깜짝 놀라는 거야. "고지라는 아름답다"라고 하면 "뭐가?"라는 식으로. 그거야 뒤에서 설명하면 되니까.

SF와 싸우기 위해, 문학과 싸우기 위해 문학부에 입학했지. 이야기를 들어보니까 (거기에서는 한 작품 안에서) '매우 정취가 깊다'라는 표현이 68개 나온다는 식의 것들을 연구한다는 거지.

데이터(의 수집 방식, 사용 방식을)를 잘못 쓰는 것 아니냐고. 그런 게 아니지 않느냐고 생각했어.

_이케다 노리아키 인터뷰

앞서서 2층 주민 모두가 현재 애니메이션과 만화의 서브컬처 주변에 있는 것들 중 몇몇 수법과 장르를 창조했다고 썼는데, 이케다는 특촬과 애니메이션을 논하기 위한 언어를 만드는 일부터 시작하고자 했고 실천했다. 애니메이션이나 특촬을 논하기 위해서는 논하는 방식부터 만들어야 했던 것이다.

이야기 순서가 약간 뒤바뀌지만, 이케다가 이시모리 팬클럽에 가입한 것은 1970년이니 15살 때였다. 1975년부터 1978년까지는 팬클럽 운영에도 관여했다. 〈로빈〉 상영회에 차출된 것은 이 시기였다.

〈괴수구락부〉 탄생 전야

이케다와 도쿠기 요시하루, 혹은 나카시마 신스케 등 그 전까지 개별적으로 활동하던 이들이 한곳에 모이기 시작한 건 쓰부라야프로의 다케우치 히로시 주변이 하나의 '장소'로서 기능했기 때문인 것 같다. 도쿠기의 증언을 인용해보겠다.

내가 처음으로 그런 것을 접한 건 쓰부라야프로가 계기였죠.

나도 약간 영화나 그런 걸 보면서 리스트를 만들고 있었거든요. 그래서 대학 때쯤 그 리스트에 몇 군데가 빠져 있어서 쓰부라야 프로에 전화를 걸었습니다. 그랬더니 "아, 그럼 그런 걸 알 수 있을 테니, 괜찮으면 한번 와요"라고 해서, 롯폰기의 (쓰부라야프로) 사무실로 갔는데 그때 응대해준 것이 다케우치 히로시 씨였죠. 그 당시 다케우치 씨는 경비를 맡으면서 오토모 씨 같은 일을 하고 있었어요. 『괴수 도감』을 편집한다거나 말이죠. 그래서 처음 만났을 때 상당히 연상인 줄 알았는데, 실은 나보다 한 살 아래였어요. 젊었죠. 그때 내가 여러 가지 리스트 같은 것도 만들었고, "얘는 제대로 하고 있구나" 싶었겠죠. 그저 유행을 좇는 게 아니라요. 그래서 "한 달에 한 번 쓰부라야에서 모임 같은 걸 하는데, 거기 올래?"라고 하더군요. 그래서 한 달에 한 번 어슬렁 어슬렁 나갔습니다. 거기에서 만난 게 나중에 소위 '괴수구락부' 라 불리게 된 이케다 노리아키 씨나 나카시마 신스케 씨, 돌아가신 도미자와 마사히코 씨, 그리고, 아, 그래 하라구치 도모오 씨도 있었구나. 그런 멤버들과 만난 거죠. 물론 히카와 류스케도 그렇고. 거기에서 한 달에 한 번 만나 재미있는 이야기를 합니다. 그중에 역시 다들 괴수물을 좋아하는데, 다른 장르도 좋아하는 사람이 있었던 거죠. 예를 들어 음악을 좋아하는 사람이 있다거나. 그중에 이케다 씨는 SF를 골고루 보고 있었고 소설도 보고 영화도 보고. 그중에 외국 TV를 보고 있었던 겁니다. 나도 그걸,

뭐랄까 전공처럼 메모를 하고 있어서 서로 "아, 똑같은 일을 하고 있구나" 했죠.

_도쿠기 요시하루 인터뷰

이 내용은 다케우치 히로시가 주재한 전설의 동인지 〈괴수구락부〉가 탄생하기까지의 역사다. 이 시기는 이미 도미자와 마사히코의 〈PUFF〉와 카이다 유지의 〈충격파 Q〉, 혹은 외국 드라마 연구지 〈NUTS〉(이케다, 도쿠기와 괴수구락부 멤버였던 이와이다 마사유키가 만든 동호회에서 간행된 것) 등 '연구계'라고 부를 만한 동인지가 동시다발적으로 등장한 시대였다. 이케다 등이 다케우치와 합류한 즈음부터 괴수구락부의 중심이었던 다케우치 히로시나 야스이 히사시가 동인지 혹은 학년지의 특촬 기사 구성 등을 맡으면서 특촬 기사의 갖가지 수법을 만들어냈다는 인상이 이케다와 도쿠기의 증언으로부터 엿보인다. 하지만 다케우치와 야스이 등이 했던 일들의 의미를 정확히 적어낼 지식이 나에겐 없다. 그렇지만 특촬 동인 모임과 거기에 모인 사람들이 아동 대상 TV 잡지와 학년지의 특촬 기사 등에서 만들어낸 몇몇 수법은 이케다와 도쿠기를 거쳐 확실하게 도쿠마쇼텐 2층과, 훨씬 나중에 창간되는 가도카와쇼텐의 〈뉴타입〉으로까지 흘러 들어갔다고는 분명히 말할 수 있다.

이케다는 '30년 계획'대로 1979년부터 〈애니멕〉에서 'SF

히어로 열전'의 연재를 시작하는 한편, 아사히소노라마의 무크지 편집을 맡게 된다. 도쿠기도 마찬가지로 제작자의 위치로 발을 옮기기 시작한다. 그리고 1980년, 이케다와 도쿠기는 도쿠마쇼텐 2층에서 간행되던 특촬 무크 시리즈에 참여한다. 그리하여 드디어 우리 세대가 2층 주민이 되었다.

만화와 애니메이션의 팬들이

작은 시민회관 강당 같은 장소를 빌려

상영회를 여는 것이 1970년대 중반쯤에

하나의 문화로 존재했다는 사실이 다시금 떠올랐다

10대 중반에 우리는 극장이 아니라

상영회의 어둠 속에 있었다.

애니메이션 잡지의 편집 규범을 만든 사람들이 있었다

오타쿠의 편집에 관한 욕망

글을 쓰는 사람 중에는 그저 만화나 소설, 비평을 쓰는 것만이
아니라 그걸 가지고 잡지나 책으로 만들고 싶다는 또 다른 정
열을 가진 이가 있다. 이 에세이와는 전혀 관계없는 인물이지
만, 민속학 창시자 야나기타 구니오가 만년에 쓴 문장을 보면
자기가 손을 댄 책이나 잡지는 꽤 많이 성공했다며 편집자로
서 자부심을 드러낸 단락이 있다. 실제로 야나기타는 몇 번이
나 잡지와 총서를 창간했고, 『도노 모노가타리』만 해도 실질적
으로 자비 출판이나 다름없었다. 내가 야나기타 구니오의 이런

자부심에 공감하는 이유는 역시나 '편집'에 대한 정열이 나에게도 있기 때문일 것이다.

만화와 애니메이션 분야로 돌아와보면, 데즈카 오사무가 소년 시절 대학 노트에 만화를 그려서 책을 만들었다는 일화는 잘 알려져 있다. 하지만 그냥 노트에 만화를 그린 것이 아니라 '차례'와 '다음 호 예고'가 있고, 또 '독자'가 있었다. 독자는 친구들이었다. 데즈카의 후계자인 토키와장 그룹 사람들도 마찬가지다. 후지코 후지오 콤비가 손으로 그린 원고를 엮어서 표지와 권두의 그림, 차례를 넣어 잡지를 만드는 내용이 후지코 A의『만화 길』에 그려져 있고, 이시모리 쇼타로가 주재한 동일본 만화연구회의『먹물 한 방울』은 복각되어서 그중 일부를 읽을 수 있다. 인쇄 수단이 지금처럼 보급되어 있지 않았던 시절, 만화사의 선배들은 세상에 단 한 권만 존재하는 수제 잡지를 편집했다.

이런 식으로 원화를 그대로 엮는 스타일의 동인지는 육필 회람지라 하는데, 내가 중학생 때부터 대학 시절까지 소속되어 있던 만화 동인 모임 작화그룹에서도 이런 방식으로 제작했다. 〈야마토〉 특집을 최초로 펴낸 잡지 〈OUT〉에서 그 직후에 특집으로 구성한 것이 그 당시 동인지 작품이던 히지리 유키의『초인 로크』였는데, 이『로크』도 처음에는 작화그룹의 육필회람지에 게재되었다. 그것은 내가 가입하기도 전의 일이다.

육필회람지에는 작품 뒤에 반드시 열람한 이가 코멘트를 쓰는 페이지가 있었고, 『로크』에 관해 하기오 모토와 타케미야 케이코가 쓴 코멘트를 본 기억이 난다. 작화그룹은 이 육필회람지 외에도 인쇄한 회보를 발행하고 있었다. 내가 가입한 직후까지는 등사판謄寫版 인쇄였는데 곧 오프셋 인쇄로 바뀌었다. 등사판으로 만든 만화 동인지 회보라고 하면 상상이 가지 않을지도 모르지만(아니 그보다도, 내가 가르치던 대학 학생들에게 이 이야기를 했더니 등사판 자체를 모르고 있었다) 파라핀지를 일러스트 위에 올리고 가볍게 따라 그린 후 철필로 긁어서 원화의 펜 터치를 재현하는 명인이 그 당시 동인 모임에는 있었다. 작화그룹은 회원 수도 많고 대본貸本 출판사 도코샤東考社와 제휴하여 자신들의 동인지를 자체적인 독립 레이블 코믹스로 간행하는 등 선구적인 활동을 했다. 인원이 더 적은 동아리에서는 등사판이나 청색 카피, 그리고 '제록스' 등으로 불리던 이제 막 보급되기 시작한 복사기로 인쇄하는 것이 일반적이었다. 코믹마켓이 등장하기 전야前夜의 시대다. 오프셋 인쇄는 아직 손대기에는 너무 먼 존재였다.

2층 주민들이 도쿠마쇼텐에 표착하기 전에 다 함께 경험한 것이 리스트 제작, 상영회 개최와 더불어 동인지 제작이었다. 내가 작화그룹에 적을 두었던 것처럼 2층 주민들은 여명기의 특촬 팬진에 먼저 정착했고, 그리고 자신과 마찬가지로 리스트

만들기에 정열을 가진 같은 부류의 사람들을 만나 몇 가지 전설적인 동인지를 만들어냈다. 그러나 여기에서 중요한 것은 대부분의 경우 '필자'로서 도쿠마쇼텐 2층에서 잡지 제작에 관여했으며, 다른 한편으로 편집에 대한 욕구를 가진 이들이었다는 점이다. 그런 자질이 그들 안에 있었음은 도쿠기 요시하루의 다음 증언에서 느낄 수 있다.

본능처럼 하고 있었죠. 집도 좁으니 만화 같은 건 구입 후 1년이 지나면 버렸습니다. 그러니 지금 생각해보면 오히려 아까운 일인데,『아톰』등에서 포즈를 전부 잘라다가 그림 용지에 붙여 포즈집 같은 것을 만들기도 했죠. 그게 나중에 (잡지를 만들 때의) 구성에 도움이 됐습니다. 그리고 〈소년〉에서 모든 연재의 등장인물을 전부 순서대로 나열하기도 했죠. 무슨 목적으로 그런 일을 했는지는 잘 모르겠어요. 그리고 또 예를 들면, 매호 조금씩 실려 있던 것을 한 권의 책으로 묶기도 했습니다. 예를 들어 괴수 사진이면 괴수 사진을 묶는다거나, 〈007〉 시리즈를 좋아했는데 〈007〉이 실린 잡지는 살 수 있는 범위에서 다 사서 전부 묶어서 한 권짜리 무크처럼 만들기도 했죠.

_도쿠기 요시하루 인터뷰

만화 잡지의 캐릭터만 잘라 모아 분류해서 재편집한다. 그

것을 거의 본능처럼 했다고 도쿠기는 말한다. 그러고 보면 중학교 시절, 나는 하기오 모토와 타케미야 케이코의 작품을 같은 반 여자아이들이 하기오 작품만을 잡지에서 잘라 모아, 소중히 엮어낸 수제 작품집에서 처음으로 접했다. 하기오의 단행본이 출간되는 것은 그로부터 2, 3년 뒤의 일이다.

나는 요즘의 '오타쿠オタク'와 나를 비롯한 1세대 '오타쿠おたく'가 어떻게 다르냐는 질문을 학생에게 받았을 때, 잡지, 단행본, 애니메이션, 만화, 프라모델 등등 무엇이든 간에 우리가 원하는 것이 머릿속에 분명히 있는데 그것이 아직 세상에 존재하지 않으면 직접 만들자고 생각했다는 점에 그 차이가 있을지도 모른다고 답한 적이 있다. 그건 단순히 작품만이 아니라, 편집이든 영상 제작 방식이든 코믹마켓과 같은 판매전이나 숍 등의 기반에까지 이르렀다. 아마도 이런 정열은 근래에는 인터넷 산업 주변에는 존재할지도 모르겠지만, 나로선 인터넷이 만인에게 열려 있는 듯하면서도 실은 생각보다 '기업가'와 '사용자'로 완전히 갈린 듯 느껴질 때가 있다.

예를 들어 인터넷에는 마토메 사이트'라는 것이 있다. 일종의 리스트에 대한 정열이 쏟아지는 곳으로, 인터넷 검색 기능 및 몇 가지 서비스가 정비되어 있다. 즉 '사용자'일 것을 암묵적으로 강요받는다. 홈페이지와 블로그, 메일 매거진과 같은 자체적인 미디어를 가지는 일은 쉬워졌지만, 나에게 맞춰져 있

다는 느낌이 편리하면서 동시에 위화감이 든다. 그 부분이 나로선 약간 불편하게 느껴지고, 요즘 젊은 세대들은 쾌적하다고 판단한다. 어느 쪽이 옳다거나 틀리다고 할 수 있는 문제는 아니겠지만 말이다. 그러고 보면 나는 드완고에서 개시한 메일 매거진 시스템을 이용해보라는 추천을 받았지만, '비즈니스 계획'이 전면에 나와 있는 그 안내 문서를 보고 좀 싫증이 나서 손을 대지 않았다.

오토모 쇼지의 제자들

이야기를 다시 돌리자. 리스트 제작에 대한 정열에 대해서는 그 예로 도쿠기 요시하루가 자료에서 빠진 부분을 메우려고 쓰부라야프로를 찾아가, 거기에서 그들과 같은 종류의 사람들을 만나게 되었다는 부분까지 앞에서 설명했다. 도쿠기와 이케다 노리아키는 그 시대를 이야기하면서 다케우치 히로시와 야스이 히사시라는 이름을 빼놓지 않았다. 나는 이 둘과는 안면이 전혀 없으니, 그들에 대해 말할 자격은 없다.

　다케우치 히로시와 야스이 히사시가 괴수구락부의 중심적 존재였음은 많은 증언을 통해 확인할 수 있다. 하지만 예를 들어 일본 위키피디아에 검색해봐도 야스이에 대한 항목은 나오지 않는다. 다케우치 히로시에 관한 항목은 있긴 하지만, 기술이 그리 길지 않다.

여기에서 설령 다케우치 히로시에 대해 "1955년생. 오토모 쇼지의 제자 중 한 명으로 1971년에 쓰부라야프로에 입사. 리스트를 찾아서 쓰부라야프로에 방문한 나카시마 신스케와 도쿠기 요시하루 등과 만나 괴수구락부를 결성. 퇴사한 뒤에는 특촬계의 잡지 기획 페이지와 특촬 영화·방송의 사운드 트랙 LP 레코드의 구성과 해설(애니메이션의 사운드 트랙 LP 레코드보다 몇 년 빨랐다)을 맡았으며, 단행본 편집을 했다"고 약력을 적어 봤자, 우리 세대로선 다케우치가 한 일을 전혀 제대로 말할 수 없을 것이고, 내 아랫세대는 아무런 감흥을 느끼지 못할 것이다. 다케우치는 저서로 오토모 쇼지의 평전 『OH의 초상: 오토모 쇼지와 그 시대』가 있지만, 야스이가 한 일 대부분은 〈텔레비군〉과 〈코믹 봉봉〉 등의 아동 잡지 안에서만 확인할 수 있다.

다케우치나 야스이를 아는 이들에게는 지극히 무례한 이야기겠으나, 아무튼 예를 들어 나카시마 신스케는 본인 홈페이지에서 야스이를 "일에 도움을 준 은인"이라고 썼고, 마찬가지로 야스이를 '스승'이라고 형용하는 이도 같은 시대의 특촬과 애니메이션 비평가 중에 적지 않다. 그 의미에 대해 나는 조금도 논할 만한 위치가 아니지만, 어쨌거나 거의 더듬어가면서 리스트를 만들고 동인지를 만든 2층 주민들과 동 세대 마니아들이 다케우치와 야스이를 "형님과도 같은 특별한 존재"(이케다 노리아키 인터뷰 「영상전도사 이케다 노리아키 씨에게 묻다」, 〈나마코 동

맹〉 2004년 1월)로 여겼다는 것만큼은 어느 정도 이해가 간다. 다케우치와 야스이는 도쿠마쇼텐 2층에서 시마다 도시아키와 스즈키 카쓰노부가 그랬듯이 '세대'로서 처음으로 등장했던 우리 오타쿠 1세대보다 아주 약간 연상의 존재였다. 그리고 출판 분야에 국한해서 말한다면 그들의 업무 노하우는 동인지와 초기 특촬계 출판 기획 작업을 통해 2층 주민 세대로 흘러들어 왔다. 그러므로 최초의 오타쿠들은 자신이 원한 것을 스스로 만들었지만, 사실 거기에는 다케우치나 야스이처럼 '만드는 법'을 만들어준 선배들이 있었다. 그 점은 대단히 중요하다. 그러면 거기에서 최초의 오타쿠들은 무엇을 배웠는가. 예를 들어 이케다는 이렇게 말한다.

〈괴수구락부〉는 다케우치 히로시 씨가 편집장을 맡아서 2호 부터는 원고도 1차 체크를 해서 차별 용어라든지 세세하게 주의 를 주었지. "겨우 30부 찍는 카피본 동인지에 어째서 그렇게까 지 주의를 기울이나요?"라고 내가 묻자, "이 잡지는 〈키네마준 포〉에 당장이라도 게재할 수 있는 문장을 사용하는 게 목표야. 그러니 프로 필자의 상식은 알아두는 편이 좋아"라고 답변했고, 나도 거기에서 프로 필자로서의 의식을 갖게 되었지.

_이케다 노리아키 인터뷰 「SF 동인지로부터 '괴수구락부'로, 그리고 특촬 출판으로!!」

『자료성 박람회 02』 만다라케, 2010

이 에피소드에서 흥미로운 지점은 〈키네마준포〉라는 고유명사가 나오는 부분이다. 〈키네마준포〉의 독자 투고란은 전전戰前 때부터 영화비평가의 등용문이었고, 나도 대학 시절 몇 편쯤 짧은 문장을 게재한 적이 있다. 그것이 비평가로서 나의 시작이었다. 다케우치는 〈키네마준포〉라는 이름을 꺼냄으로써 미세한 문장 기술에서도 프로의 비평 수준을 제시했던 것이다. 그리고 글의 내용에 대한 강한 자부심이 있었기에 프로 필자로서 가져야 할 상식이 부족하면 안 된다고 말했다고 생각한다.

한편 도쿠기 요시하루는 야스이 히사시가 했던 일들에 관해 이렇게 회상한다.

그렇게 해서 야스이 히사시 씨 등과 알게 되었죠. 야스이 씨는 편집 일을 하고 있었는데 〈텔레비 군〉과 〈텔레비랜드〉(도쿠마쇼텐)에서 의뢰를 받고 있었습니다. 그리고 별책 무크로 〈울트라맨〉과 〈울트라세븐〉 특집의 편집 일도 하고 있었고, 〈울트라세븐〉 때 처음으로 나에게도 일을 맡겨주었죠. 컬러 페이지 전체를요. "도쿠기 군, 전체 구성을 해줘. 포인트는 내가 할 테니까"라고 말했어요. 그래서 내가 페이지 구성을 했는데, 짓소지 아키오 씨 부분은 우주인과 괴수를 하나도 넣지 않고 구성한 적도 있었습니다. 그랬더니 "아니, 괴수를 안 넣으면 어떻게 해"라고 했

고, 그래서 구성의 포인트를 알게 되었습니다. 그런 식으로 점점 편집 업무를 알게 되었죠.

_도쿠기 요시하루 인터뷰

야스이는 도쿠기 등 동인지 후배들에게 상업 미디어 일을 소개해줬고, 거기에서 실제 경험을 통해 초보적인 부분부터 잡지 제작 노하우를 가르쳐주었던 것 같다. 나는 야스이의 에피소드를 들으며 그런 식으로 아직 아무것도 아닌 무명의 후배를 '아마추어'에서 '프로'의 세계로 넘어오게 이끌어준 부분에서 작은 감동을 느꼈다. 고등학생 시절 나는 작화그룹에서 내 스승이었던 미나모토 타로에게 "내일까지 3쪽짜리 개그 만화를 그려 와"라는 말을 듣고 밤을 새워 작업해 가지고 간 적이 있다. 그곳에는 편집자가 와 있었고 그 자리에서 내 원고를 추천해주어 학습 잡지 부록에 데뷔작이 실린 경험이 있다. 그런 식으로 첫 기회를 다음 세대에게 슬쩍 제공해주는 사람들과 만날 수 있었다는 점이 행복했다.

이런 작지만 소중한 첫 기회를 제공해준 사람들이 과거에는 미디어 세계에 많이 있었다. 아니, 그것이 당연한 태도였다. 픽시브 순위 상위권에 올라 있는 일러스트레이터[2]나 코믹마켓의 인기 동인 모임에 접촉하며 돌아다니는 요즘 편집자와는 좀 다르다. 픽시브도 인기 동인 모임도 '숫자'라는 눈에 보이는

기준이 존재하지만, 도쿠기도 그렇고 미나모토에게 일을 받았던 나도 그렇고 우리의 능력을 증명해줄 객관적 근거 따윈 없었다. 해보면 어떻겠냐고 말한 야스이가 도쿠기의 재능을 정확히 평가했기 때문일지도 모르지만, 결국 도쿠기가 실제로 일을 맡을 수 있었던 것은 야스이 본인의 신용과 실적 덕분이다. 아마추어인 우리가 실패하면 그들은 누군가에게 신용을 잃고 책임을 지게 된다. 그런 식으로 무명의 이들에게 문호를 개방하고 책임을 떠안아주었다는 점에서 도쿠마쇼텐 2층에 거의 살다시피 하던 우리가 사내에서 문제를 일으켰을 때 추궁을 이리저리 피하게 해준 오가타 히데오나, 연달아 줄줄이 찾아오는 2층 주민들에게 아무 일이라도 일단 맡겨줬던 스즈키 토시오 등의 너그러움 또한 같은 종류라고 할 수 있다.

TV와 동일한 화면을 책으로 보여준다

다케우치와 야스이에 관한 이야기로 돌아가자. 그들은 도쿠기와 이케다 등에게 프로로서 업무의 기본을 가르쳐주고, 그들에게 첫 업무를 소개해주었다. 하지만 도쿠기와 이케다가 그들에게서 얻은 것은 그뿐만이 아니다. 그 당시에는 〈키네마준포〉에 게재될 만한 프로의 문장을 쓰기 위한 작법 상식은 존재했으나, 특촬과 애니메이션에 대한 잡지 기사를 만드는 방법이나 문장 스타일은 아직 확립되어 있지 않았다. 다케우치의 스승에

해당하는 오토모 쇼지가 〈소년 매거진〉 권두의 그림에서 만들어낸 수법이 있었지만 구체적인 편집 노하우를 하나하나 직접 만들었다. 그 탄생의 순간을 도쿠기와 이케다는 눈앞에서 목격했고, 그런 식으로 노하우를 창조해내는 방법을 익혔다.

한 가지 사례를 들어보자. 내가 2층 주민의 모습을 묘사할 때 필름을 잘라내는 그들의 모습을 반드시 언급하는데, 그 모습이 만들어지기까지도 소소하지만 역사가 존재한다. 우선 이 수법을 만든 것은 도쿠기의 증언에 따르면 야스이라고 한다.

『판타스틱 컬렉션』에서 〈울트라맨〉 시리즈를 담당했었는데요. 그때 처음으로 야스이 씨와 다케우치 씨가 만든 방식이 사용됩니다. 그 전까지 괴수물이라고 하면 (촬영) 현장에서 찍은 스틸 사진을 썼는데, 그들은 처음으로 필름을 그대로 실었던 겁니다. 예를 들어, 울트라맨이 스페시움 광선을 발사하는 장면이라든가. 옛날 잡지에서는 포즈만 취하고 있을 뿐 스페시움 광선이 안 나갔다는 말이죠.

_도쿠기 요시하루 인터뷰

그 전까지는 〈텔레비매거진〉이나 〈텔레비랜드〉에서 특촬 TV 드라마 기사를 실을 때, 우선 현지 촬영 장소에 카메라맨과 함께 찾아가서 리허설이나 드라마 촬영이 없을 때 히어로나

괴수를 촬영하고, 그 필름으로 기사를 만드는 방식이 일반적이었다. 하지만 편집할 때 가공되어 추가되는 울트라맨의 스페시움 광선을 현장에서 촬영한다는 건 당연히 불가능하다. 그러나 독자들이 가장 보고 싶어 하는 것은 바로 그 장면 아니겠는가. 비디오도 DVD도 니코니코동화도 없던 시절, TV와 똑같은 장면을 다시 한번 보고 싶다는 시청자들의 열망은 지금보다도 훨씬 강했을 것이다. 그렇다면 완성된 필름이나 편집 전 시사용 필름을 빌려오면 되지 않는가. 야스이는 이 방식을 아사히 소노라마에서 출간된 특촬 무크 시리즈『판타스틱 컬렉션』을 만들면서 개발했다.

그때부터 "공포의 접사가 시작됐다"며 도쿠기는 웃었다. 도쿠기 등은 이 수법을 도쿠마쇼텐 2층에서 그들이 최초로 작업했던 '슈퍼 비주얼 시리즈'『선더버드』(1979) 때 처음 사용했다. 당시 상황에 대해 이케다는 이렇게 말한다.

그건 원래 야스이 히사시 씨가 맡을 예정이었고, 야스이 씨 밑에서 도쿠 씨(도쿠기 요시하루)와 내가 작업할 예정이었거든. 그런데 기획 회의가 길어져서 3개월이나 늦어진 거야. 담당자 시마다 도시아키 씨가 상사의 승인을 받는 게 말이지. 그래서 야스이 씨가 "3개월 늦어지는 바람에 나는 다른 책을 해야 하니까 못하게 됐는데, 어떻게 할래? 만약 도쿠기 군과 이케다 군이 하

겠다면, 둘이서 하면 어때?"라고 했지. 나는 깜짝 놀라서 "네? 우리 둘이서 할 수 있나요?"라고 했지. 그래서 노쿠기 씨한네 "야스이 씨가 빠진다는데, 어떻게 할래?"라고 했더니 "하고 싶어"라고 하더라고(웃음).

_이케다 노리아키 인터뷰

편집 초보자에게 "해봐"라고 말하는 야스이와 "하고 싶다"는 이케다와 도쿠기. 이리하여 2층 주민으로서 이케다와 도쿠기가 도쿠마쇼텐 2층에서 살게 된다. 이케다 24세, 도쿠기 25세였다.

편집을 맡게 되면서 이케다와 도쿠기는 필름 컷을 직접 게재하는 야스이의 편집 방식을 이 책에도 적용하겠다고 대담하게 주장한다.

지금까지와는 다른 방식으로 하고 싶다고 말했습니다. 분명히 할 수 있으니, 전체 에피소드의 필름을 빌리고 싶다고요. 전체를 다 찍지 않으면 불가능한 일입니다. 편집에 3개월 걸린다고 말해놓고, 촬영에만 1개월을 썼습니다.

_같은 인터뷰

도쿠마쇼텐 2층 안쪽에는 '작은 방'이라 불리던 공간이 있

었다. 그곳은 자료실이었던 듯한데(잘 생각해보니 나는 거기에 들어가본 적이 없었다) 이케다와 도쿠기는 그곳에 작업 책상 두 개를 놓고서 한 달간, 도호쿠신샤에서 빌려온 〈선더버드〉 필름 전편 32화 분량을 접사했다.

하얀 종이를 (릴의 하부에) 놓고서 (빛을 필름에) 반사시키기 때문에 눈이 부시거든요. 한 장 한 장 필름의 먼지를 떼어내면서 접사를 했죠. 물론 애니메이션도 마찬가지 방법으로 했습니다. 16밀리를 빌려와서 좋은 컷을 발견하면 접사했지요. 그건 우리의 업무라서, 어떤 컷이 좋은지는 우리가 고르는 겁니다. 〈선더버드〉에서는 이 수법으로 전편을 소개해도 된다고 하길래 했었습니다. 그게 도쿠마쇼텐과 관련해 가장 처음 맡은 일이었지요.

_도쿠기 요시하루 인터뷰

이 접사의 노하우에도 변천이 있었다. 처음에는 필름을 릴로 돌리면서 루페Lupe: 확대경로 한 컷 한 컷 확인하면서 필요한 컷의 필름 구멍에 하나씩 종이 끈을 꽂는다. 그것을 도쿠마쇼텐 4층에 위치한 사진부에 가지고 가서 카메라맨이 촬영한다. 그러나 점점 양이 방대해졌기 때문에 이케다와 도쿠기는 카피 튜브를 사용해서 직접 촬영하는 야스이와 다케우치의 기법을 따르기로 한다. 카피 튜브는 일안 반사식SLR 카메라에 장착하

는 영화 필름 접사용 도구다. 다케우치 히로시가 기재 매장에서 발견하여 야스이 히사시와 둘이서 사용하기 시작했다.

이케다와 도쿠기는 작은 방에 틀어박혀 한 달간 〈선더버드〉 전편의 필름을 접사했다. 그리고 그다음 한 달간 접사 필름을 정리했다. 포지티브 필름을 한 장 한 장, 투명한 시트에 넣고 메커닉과 인물, 각 회의 명장면 등으로 분류한 것이다. 3개월의 편집 기간 중 2개월을 필름 촬영과 정리에 사용했다. 게다가 그 작업을 한 두 사람은 편집자로서도 필자로서도 무명에 가까웠다. "저 녀석들은 대체 뭘 하는 거야?"라고 말하는 목소리도 있었다고 하는데, 이런 일을 허락해준 도쿠마쇼텐 〈텔레비랜드〉 편집부 사람들은 얼마나 대범했던가.

이리하여 흰 장갑을 끼고서 필름을 빙글빙글 돌리는 방식이 도쿠마쇼텐 2층에 도입되었다. 필름을 빌려와서 접사하는 경우와, 나중에는 필름을 구입해서 직접 잘라 모으는 경우가 있었다고 한다. 이 작업이 매우 중요했음은 말할 나위도 없다.

이 작업으로 점차 이케다를 포함한 2층 주민들은 특촬, 그리고 애니메이션을 '컷'이라는 단위로 재확인하게 된다. 크레디트를 통해 원화맨과 동화맨의 개성은 이미 발견되어 있었으나, 그것을 필름 한 컷 한 컷 단위로 재발견하게 된 것이다.

카나다 요시노리[3] 씨나 나카무라 타카시 씨 등은 이미 원화가

명백하게 달랐습니다. 확실하게 구별이 가능했죠. 모두가 "아, 이 컷이다" 싶은 한 컷을 노리다 보니까요. 각자 따로 찍다 보니 점점 똑같은 필름이 늘어나버렸죠(웃음).

_이케다 노리아키 인터뷰

요즘이라면 컴퓨터상에서 누구나 간단하게 정지화를 뽑아낼 수가 있으니, 젊은 세대에게는 지극히 쓸데없는 작업으로 보일지도 모르겠다. 하지만 그렇게 해서 기억나는 장면 중에서 가장 기록으로 남겨두고 싶은 한 컷을 선정했고, 그것이 독자들에게는 애니메이션을 보기 위한 한 가지 목표가 되었다. 그렇게 해서 애니메이션 잡지의 편집 방법이 하나씩 만들어졌다.

12

하시모토 명인의 2층 주민 시절

테니스 동아리 출신 2층 주민

1980년 다나카 야스오¹의 『어쩐지, 크리스탈』이 비평가 에토 준의 추천을 받아 문예상을 수상한다. 지금 다시 생각해보면 버블 이전의 도쿄에서 에토가 '고풍스러운 정서'라 평했을 만큼 어떤 의미에서 보수적 연애를 그려낸 이 소설의 특이했던 점은 작중에 무수한 브랜드명이 들어가 있고 거기에 엄청난 양의 주석이 달린 것이었다. 내가 다녔던 쓰쿠바대학 캠퍼스에서 동급생 A가 수상작이 실린 문예지의 페이지를 펼치더니 "이거 읽었니? 이런 것도 된다면 나도 쓸 수 있겠어"라고 느닷

없이 말했던 기억이 선명하다. 그 친구는 평소 호언장담을 하는 유형이 아니었고, 애초에 내가 다니던 대학에는 학생 기숙사나 근처 농가가 세운 연립주택에 사는 사람이 대부분이었다. 학생 대다수가 남자든 여자든 수업용 녹색 체육복 차림이었고, 그 친구의 패션도 똑같았다. 그러니 의외였다는 것은 아니지만, 그는 글 쓰는 재능을 가졌으니 쓸 수 있겠다고 생각했다.

다나카가 주석을 단 브랜드나 숍 이름은 잡지에 얼마든지 나오고, 동급생 중에는 주말에 열차를 타고 다나카 소설에 등장할 법한 장소로 외출하는 친구들이 있었다. 나는 도쿄에서 만화 동인지 동료들을 통해 어시스턴트 아르바이트를 했고, 당시의 여자친구가 유명 패션 아트 스쿨에 다니고 있었다. 그런 친구는 그 밖에도 있었다. 그러므로 소설 속 세계는 나와 가까이 있었고, 일부러 소설로 쓸 만큼 그것을 특별하다고는 생각하지 않았다. 이 역시도 항상 써온 것이지만, 우리 세대가 신인류와 오타쿠라는 두 가지 카테고리로 구성되어 있다고 나와 동 세대인 이들이 종종 말하고 싶어 하는 것과는 달리, 우리는 그 두 종류로 분명하게 갈려 있지는 않았다. 리스트로 만드는 것이 TV 애니메이션의 크레디트인지, 브랜드나 숍의 고유명사인지 하는 차이는 그리 크지 않다. 1980년대는 그런 것들은 전부 기호적 차이일 뿐이라고 할 수 있는 시대였다.

이런 추억부터 이야기한 이유는 2층 주민 중 한 명인 하시

모토 신지의 인상과 관련되어 있기 때문이다. 나보다 나이가 많을 텐데 1982년에 내가 도쿠마쇼텐 2층에서 일하기 시작했을 때 그는 아직 고마자와대학 학생이었고, 막 취업 활동을 시작한 상태였다. 졸업 후에는 반다이에 입사했는데, 패미컴 세대라면 그를 명인 열풍을 일으킨 인물 중 하나였던 '하시모토 명인'으로 기억할지도 모르겠다. 반다이 이후 본인이 설립한 회사인 코브라팀을 거쳐, 스퀘어에닉스로 가서 〈파이널 판타지〉 시리즈 프로듀서 및 책임 프로듀서로 이름을 남겼다. 당시 그가 테니스복 차림으로 편집부에 나타난 적이 있는데 나뿐만 아니라 2층 주민 대부분이 지금까지도 기억하고 있다.

고마자와대학 옆에 바로 고마자와공원이 있었죠. 거기에서 다들 테니스를 쳤거든요. 저는 애니메이션 잡지도 좋아했지만 〈POPEYE〉라든지 〈핫독프레스〉도 좋아했었죠. 그러니 딱 봐서 애니메이션 느낌보다는 거기에 약간 더 패션 감각을 갖춘, 아이비ivy룩 풍의 연출을 조금 넣어서 패션에 융합할 수 없을까 의식하긴 했었습니다.

_하시모토 신지 인터뷰(이하 동일)

〈애니메쥬〉나 오타쿠 문화의 시대였던 1980년대는 동시에 매거진하우스나 '뉴아카'(뉴아카데미즘)의 시대이기도 했다. 이

케다 노리아키 등 2층 주민과 그 이전 세대의 교양이 애니메이션뿐만 아니라 영상 미디어 및 SF, 문학까지 당연하게 수용 범위로 삼았듯이, 1980년대 문화는 잡지와 미디어를 연관 지어 볼 때는 서로 다른 영역처럼 느껴지지만 실제로는 연결되어 있었다. 하시모토의 이 발언은 매거진하우스의 잡지 같은 지면 구성을 애니메이션 잡지나 무크에도 도입하고 싶다는 이야기로 이어지는데, 그에 관해서는 뒤에서 다루겠다.

앞서 언급했듯이 하시모토는 고마자와대학 출신이다. 2층 주민 중에는 고마자와대학 출신이 꽤 있다. 하시모토는 그들 중 최초의 한 명이었다고 할 수 있다. 하시모토의 회상에 따르면 그가 고마자와대학에 입학한 것은 1979년이다.

고마자와대학은 캠퍼스가 작아서 모든 동아리가 테이블을 놓고 홍보했습니다. 그걸 '노점'이라고 불렀죠. 친구가 가입한 테니스 동아리와, 마침 제가 SF랄까 ITC(영국의 배급 회사. 〈선더버드〉와 〈수수께끼의 원반 UFO〉 등을 배급)를 좋아했기 때문에 SF연구회가….

하시모토의 회상 속에서 '테니스 동아리'와 'SF연구회'가 동격으로 등장하는 점이 흥미롭다. 이 SF연구회는 1975년에 고마자와대학에 입학한 이케다가 만든 동아리인데, 이케다는

이미 전설적인 존재였던 것 같다. 한편 하시모토가 2층 주민이 된 과정은 어떤 의미로는 지극히 가벼운 느낌이나.

"하시모토 군, 아르바이트해볼래?"라고 해서요. 실은 제가 소속되어 있던 동아리(SF연구회)에서 명망이 높던 이케다라는 분이 도쿠마쇼텐과 아사히소노라마라는 곳에서 이것저것 집필 활동을 하고 있었죠. 그래서 "한번 가볼래?"라고 하더라고요. 그때 학생이었으니 시간도 많아서 "아르바이트할게요"라고 했죠. 그때 제가 동인지를 만들고 있었으니, 동인지 소재도 될 테니까 그럼 견학이라도 해보자는 마음으로 아르바이트를 하러 갔던 겁니다.

마치 술집 아르바이트 자리를 후배에게 물려주는 듯한 가벼운 느낌이다. 요즘 시대에는 음식점 아르바이트라도 이력서를 내고 면접을 보고 보증인을 둬야 하는 경우도 있다. 하물며 미디어 계열 기업에 이런 식으로 들어갈 수 있으리라곤 요즘 젊은 세대는 이해할 수 없을지도 모르겠다. 그러나 당시에는 동아리 선배의 선배라는 연줄로 미디어 세계에 휙 뛰어들 수 있었다. 그것이 1980년대의 도쿄였다. 나 역시 〈텔레비랜드〉에서 연재를 하던 만화가 친구를 따라 도쿠마쇼텐 2층에 들어왔으며 하시모토와 그리 다르지 않은 흐름이었다. 만화나 애니메

이선 주변에서 팬 활동 비슷한 일을 하고 있다 보면, 선배 격의 연장자 동료를 통해서 거의 대부분 제작 회사나 편집 현장과 연줄이 닿았다. 또한 나니와 아이나 도쿠기 요시하루의 회상에서 알 수 있듯 그런 팬들과 제작사 사이의 벽도 지극히 낮았다. 물론 도쿠마쇼텐도 정규 입사 시험을 두고 사원 모집을 하고 있었고, 내가 2층 주민이 된 해에는 동 세대인 사이토 노부에가 사원으로 입사했다. 나중에는 〈류〉를 복간하는 오노 슈이치 등과 같은 괴상한 사람도 사원으로 입사했다. 하지만 도쿠마쇼텐 2층을 포함하여 당시의 미디어 업계에는 매우 너그러운 '뒷문'이 정문보다 더 활짝 열려 있었고, 이케다, 도쿠기, 하시모토 등 많은 인물이 그 '뒷문'을 통해 이쪽 세계로 들어올 수 있는 구조였다. 그것은 가도카와쇼텐의 이노우에 신이치로가 맨 처음 들어갔던 〈애니멕〉이나, 내가 도쿠마쇼텐 2층과 병행해서 일했던 에로책 출판사 뱌쿠야쇼보도 마찬가지였다. 회사 빌딩에 들어갈 때 사원증을 확인하거나 누군가가 불러 세우는 일 등은 없었다. 그냥 어느 날 우리는 지극히 당연한 일처럼 '수용자'에서 '제작자' 쪽으로 경계선을 넘어버린 셈인데, 워낙 장벽이 낮았기에 가능한 일이었다.

어떻게 하면 사람들이 애니메이션을 이해해줄까

2층으로 데리고 가더라고요. 오가타 히데오 씨나 스즈키 토시오 씨한테 인사를 하고, "아, 자네, 이쪽 분야를 잘 안다면서? 그럼 이 사람을 소개해줄 테니 잘 따라서 일해봐"라고 해서 소개받은 것이 도모코 씨였죠.

여기서 '도모코 씨'는 사원이었던 고바야시 도모코다. 그리고 도쿠마쇼텐 빌딩 뒤쪽에 있던 윙클이란 찻집으로 데려가더니 바로 채용이 결정되었고, '특파'라고 적힌 명함을 받았다고 한다. 이와 함께 즉시 업무를 분배받았다.

처음 맡았던 일은 역시 기억이 납니다. 취재 업무 두 개를 받았죠. 하나는 〈건담〉을 잘 알았기 때문에 '샤아 아즈나블의 세 가지 수수께끼'라는 취재, 그리고 또 하나는 극장판 〈에이스를 노려라!〉의 데자키 오사무 씨와 스기노 아키오 씨 취재였습니다.

그는 전화번호만 달랑 넘겨받았을 뿐이라, 할 수 없이 직접 전화를 걸어서 감독급인 두 사람을 취재하러 가게 되었다. 나도 멘조 미쓰루에게 이시모리 쇼타로 작업실 전화번호만 넘겨받고는 내 힘으로 콘티와 원고를 받으러 갔다. 정식으로 들

어온 신입사원들에게는 약간의 연수 기간 비슷한 것이 있었을지도 모르겠으나, 정사원으로 입사하지 않은 2층 주민들은 즉시 전력감으로 취급되었다.

대학에 입학한 지 약 2개월 만에 〈애니메쥬〉에서 취재 기사를 쓸 수 있게 된 것은 하시모토의 재능과 사교성 등 개인적 자질도 영향을 미쳤겠지만, 그와는 별개로 이케다와 도쿠기, 나니와 등과 비슷한 경험을 통해 단련되어 있었기 때문이라고 생각한다. 이케다와 도쿠기는 리스트를 만드는 일에 정력을 기울였는데, 하시모토는 VHS조차 없던 시절에 TV 브라운관 앞에서 셔터 속도를 늦춘 카메라를 들고 있었다. 그리고 테이프레코더로 음성을 녹음했다. 이케다 등에게도 같은 경험이 있다고 한다. 나중에 그들이 필름 한 컷 한 컷을 잘라낼 때의 시선은 그런 식으로 단련된 것이다.

그리고 테이프레코더. 테이프레코더가 생명줄이었거든요. 그 테이프로 소리를 들으면서, 지금 다시 생각해보면 너무 창피한데, 고3 때인데 말이죠. 그 TV 시리즈에서 발췌해서 우리의 〈야마토〉를 재현했습니다. 일러스트로요. 그걸 슬라이드 형태로 상영회를 열었습니다.

2층 주민은 그런 식으로 정보를 모으고 자신들의 방식으로

편집·가공을 한다. 그저 수집벽인 것이 아니라 편집하고, 가공하고, 수용자에게 도달할 수 있는 형태로 바꾼다. 그리고 그것이 종이의 영역과 연결되면 동인지가 된다. 하시모토는 고등학생 때 〈야마토〉를 만나고 동아리에 '아르카디아'라는 이름을 내건다. 만화 대회에서 코믹마켓으로 이행되던 시기, 작은 시민회관에서 수십 개도 되지 않는 동아리가 모여 치러지던 코믹마켓 안에 하시모토도 있었다고 하니, 아마도 그때 나를 포함해 2층 주민 중 몇몇은 서로 모르는 사이에 지나쳤을 것이다. 그건 나니와의 이야기를 들으면서도 느꼈던 부분이다.

그다지 공부를 하지 않았으니 당연한 일이겠지만 재수를 하게 되었는데, 그러면서도 동인지 활동은 이어갔습니다. 당시에는 다들 서둘러 대학에 입학해야 한다는 분위기는 아니었거든요. 그래서 아버지께는 죄송했지만 재수를 하면서 서브컬처 쪽 동인지를 전전하면서 애니메이션을 사람들에게 잘 이해시키기 위한 일들을 꽤 했었죠.

애니메이션을 사람들에게 잘 이해시키고 싶다는 하시모토의 생각은 2층 주민들, 최초 오타쿠들의 뿌리에 존재하는 공통적인 감각이다. 애니메이션을 보기 위해 우리 세대가 극장 앞에 길게 줄을 만들었고, 그것을 계기로 오가타가 일종의 '폭주'

를 하면서 〈애니메쥬〉가 창간되었다곤 하나, 그럼에도 불구하고 우리의 문화인 만화와 애니메이션이 올바르게 논해지고 있다는 생각은 도저히 들지 않았다. 아동 대상의 만화나 애니메이션이 아니라 우리의 문화인 그것들을 세상에, 혹은 같은 시대의 사람들에게 잘 전달해야 한다는 사명감을 누가 부탁한 것도 아닌데 하시모토 역시 품고 있었다.

대학에 입학했더니, 관두면 좋았을 것을 "뭐야, 동아리가 있잖아" 하며 거기에 들어갔죠. 그랬더니 그 연장선에 프로 출판사가 있었습니다. 애니메이션 지식이나 〈건담〉을 잘 알고 있었으니 당연히 내가 출판사 사람들보다 더 잘 안다고 생각했고, 아르바이트를 해야겠다고 생각했죠.

프로 미디어를 동인지의 연장으로 여기는 것은 조금 오만불손하게 들릴지도 모른다. 하지만 앞서 보았듯이 그 두 세계는 연결되어 있었고, 또한 상업 미디어로서 애니메이션 잡지나 무크는 정보 가공 방식만 보더라도 그 하나하나의 관점이나 방법이 아직 충분히 성립되어 있지 않았다. 아마도 하시모토와 나의 체험에서 결정적인 차이는 나에게는 〈건담〉에 대한 경험이 전혀 없다는 것이다. 그에 관해서나 〈건담〉 이야기는 나중에 쓰기로 하고, 하시모토는 대학 시절에 TV로 〈건담〉을 봤다.

대학에서 가장 가까운 선배의 하숙집이…. 거기에 베타(베타맥스)였는지 VHS였는지 기억은 나지 않지만, 유일하게 비디오 데크가 있었죠. 입학한 해에 〈건담〉의 첫 번째 시리즈가 방송을 시작했습니다. 이젠 〈야마토〉를 능가하는 작품은 더 이상 없을 거라고 생각했었는데, SF연구회 회원들 모두가 감동해서 〈건담〉에 몰입했습니다. 그 선배 집은 좁았지만, 다들 그리로 가서 비디오를 몇 번이고 돌려봤죠.

모든 게 다 보물이니까 전부 다 싣는다

그러니 2층에서 첫 번째로 맡은 업무 중 하나가 〈건담〉이었던 것이다. 하시모토는 '특파' 명함을 가지고 〈건담〉 제작 현장과 방송 내용을 방영 종료 때까지 쫓아다녔다. 그리고 사원인 사사키 다카오에게 〈건담〉 TV 시리즈의 『로망앨범』 편집을 의뢰받는다.

이거야말로 천재일우의 기회였고, 그때까지 취재한 데이터나 촬영한 포지티브 필름을 쓸 수 있겠다고 생각했죠. 동인지의 연장으로 생각하고 마음껏 만들어도 된다고 했고, 페이지 배치도 처음으로 맡았습니다. '자유롭게 해도 되는구나' 싶어서 그렇다면 완전히 내 방식대로 만들 수밖에 없겠다고 생각했죠. 『로망앨범』의 과거 책들을 보니 두께가 꽤 얇았습니다. 나는 쓰

고 싶은 내용과 수록하고 싶은 내용이 잔뜩 있었죠. 아무튼 두 껍게 만들고 싶다고 생각해서 무턱대고 200쪽이 넘는 책으로 만들었죠.

하시모토의 말대로 〈야마토〉로 시작된 초기 『로망앨범』은 〈애니메쥬〉의 반 정도, 즉 100쪽도 안 되는 분량이었다. '권두 화'라 부르는 편이 좋을 만한 구성의 새로 그린 셀화가 권두에 양쪽 면에 걸쳐 컬러로 실렸고, 애니메이션 제작 회사로부터 제공받은 소재와 취재 내용으로 지면이 구성되어 있었다. 그런 데 200쪽이 넘는 본격 자료집 성격의 무크로 바꾼 사람 중 한 명이 하시모토다.

그건 제 취미였죠. "야, 하시모토, 원가를 생각해"라고 하길래, 그라비아 페이지는 비싸고 오프셋이라도 상관없으니 색깔이 들어간 페이지가 있었으면 좋겠다고 생각했죠. 즉, 종이 질을 떨어뜨려서라도 쪽수를 늘리기를 원했습니다. 어떻게 해서든 넣고 싶은 내용이 잔뜩 있었거든요. 동인지 쪽 사람 입장에서는 편집부에 떨어져 있던 무슨 초대장이라든지, 팸플릿이라든지, 도산해버린 클로버의 피규어까지도 모든 것이 다 보물처럼 보였습니다. 그런 보물을 팬들에게 전부 다 보여주고 싶다는 마음이 있었고, 그걸 전체 페이지 4도 인쇄로 제작하기는 어렵다는

걸 알고 있었으니, 단색이라도 좋으니까 전부 넣고 싶다는 마음으로 만들었죠.

출판사 입장에서 보면 시사회 초대장이나 굿즈 샘플은 아무 가치가 없다. 클로버의 피규어란, 〈건담〉이 TV에서 방송될 때 메인 스폰서가 클로버라는 완구업체였는데 거기에서 발매된 완구를 말한다. 1983년에는 클로버가 〈건담〉 기획에도 관여했지만, 뒤늦게 찾아온 인기의 덕을 보지도 못한 채 도산해 버렸다. 이런 식으로 철저하게 마니아의 관점에서 생각했을 때 '보고 싶은 것'이 편집부에도, 취재차 출입하던 애니메이션 스튜디오에도 여기저기에 굴러다니고 있었다. 애니메이션 필름 컷뿐만 아니라 그 바깥에도 얼마든지 지면에 실어야 할 것들이 존재했다.

그렇게 하시모토가 만든 『로망앨범 엑스트라 35 기동전사 건담 'TV판'』은 1980년에 간행되었다. 하지만 표지에는 모빌슈트가 아니라 아무로의 상반신이 표지 중앙에 띠처럼 둘러진 부분 안쪽에 작게 그려져 있다. 그것은 출판사와 판권사 사이에서 벌어진 일종의 정치 때문에 모빌슈트는 쓰지 말라는 이야기를 들어서 고육지책으로 생각해낸 것이라고 한다.

건담을 쓰지 말라고 해서, 고육지책이었죠. 43화에서 제 눈

에 들었던 컷입니다. 너무 작아서 늘릴 수도 없었지만, 나는 아무로의 그 표정을 좋아했거든요. 그걸 심플하게 어른스러운 느낌의 표지로 만들도록 부탁했고, 그 표지가 탄생했습니다.

앞서 인용한 하시모토의 발언에도 나온 '아이비룩 풍의 연출'과는 또 다르지만, 카탈로그처럼 철저하게 구성한 지면과 대조적으로, 작품의 주제와 분위기를 상징하는 아무로의 결심한 듯한 표정을 가지고 심플하게 디자인한 표지는 참신했다. 어린이 대상의 TV 잡지나 만화 잡지와 이어지는 느낌이 아닌, 애니메이션 잡지나 무크에 어울리는 디자인을 만들어가는 것도 실은 이케다와 도쿠기, 그리고 하시모토 등에게는 과제였다.

이케다와 도쿠기는 외국 SF 잡지 디자인을 참조하는 한편, 자신들이 생각하는 가치를 어떻게 디자인에 반영할 수 있을지 그 부분에서 디자이너들의 관습과 싸울 수밖에 없었다. 디자이너들은 폼 나는 셀화, 혹은 캐치프레이즈로 쓸 수 있는 일러스트를 크게 보여주는 것이 당연하다고 생각했고, 2층 주민들은 본인들의 가치에 맞춰 하나하나 지면에 실을 셀화와 사진 크기를 각자가 극명하게 러프 스케치로 만들고, 결국은 트레이싱 스코프²를 사용하여 직접 트리밍까지 하게 되었다. 디자이너들과 언쟁을 벌인 경우도 있었다고 이케다 등은 웃으며 말했다.

하시모토가 아무로의 작은 컷을 확대하지 않고 그대로 표지로 만든 것 또한 법칙에는 어긋나지만, 올바른 선택이었다. 하시모토는 앞서 언급했듯 반다이에 입사했고, 그보다 앞서 반다이가 소위 '건프라' 사업에 진출하게 되는 계기를 만들었다. '뒷문'을 통해 2층 주민이 된 하시모토는 정식 문을 통해 반다이에 입사하게 된 것이다. 그렇게 그는 제작사에 마니아들이 사원으로 들어가기 시작한 시대의 선봉에 나섰다.

13

「건프라」는 어떻게 탄생했는가

2층 주민들이 하던 작업을 하나의 명칭에 담기는 어렵다

이 책의 토대가 된 연재를 시작하자마자 여러 사람이 조언과 의견을 보내왔다. 이케다 노리아키는 나에게 거의 매달 긴 편지와 자료를 보내줬다. 내 머릿속에서는 완전히 누락되어 있는 특촬 분야에 관한 내용이라 정말로 많은 도움이 되었다. 그리고 다시금 이케다의 압도적인 지식을 접해보니, 나 따위는 오타쿠나 마니아라는 이름에 어울리지 않는다고 다시금 느꼈다. 그런 이케다이기에 야스이 히사시나 다케우치 히로시가 했던 일들이 얼마나 큰일인지 그 의미를 알 수 있었고, 그들을 통해

서 오토모 쇼지와 같은 한 세대 위의 괴물들이 가진 의미도 그나마 알 수 있었다.

전혀 다른 비유가 되겠지만, 대학 시절 우리의 견식 따위는 발끝에도 미치지 못할 대학원생이나 젊은 조교들이 찬연하게 빛나고 있었다. 그리고 그 대학원생들에게 설명을 들으면서도 야나기타 구니오의 직속 제자였던 교수님의 학문이 얼마나 대단한 것인지를 조금도 이해할 수 없었다. 그러나 그들이 스스로 교수님의 발끝에도 미치지 못한다고 느낀다는 것만큼은 알 수 있었다. 그리고 그런 교수님 역시 본인의 학문은 야나기타 구니오에게 조금도 미치지 못한다고 종종 말하는 걸 듣고 지금 우리로서는 도저히 손에 닿지 않는 학문의 높이가 존재한다는 사실을 확실히 느꼈다. 우리 세대는 어느 분야에서든 괴물이나 신처럼 여겨지는 사람들의 '높이'를 그 제자들이나 손자뻘 제자들과 만나 조금이나마 엿볼 수 있었고, 그런 점이 참행복했다. 그런 식으로 선배들의 뒷모습이 잠깐이지만 우리 같은 후배 세대의 시야에 들어오는 경우가 있었다. 서브컬처의 역사에서도 그것은 다르지 않다. 이케다의 편지를 읽다 보면 다시금 그런 느낌을 받는다.

그러면 2층 주민들의 모습이 〈애니메쥬〉 창간 전후로 어땠는지와 그때 했던 일들에 관해서 조금 더 써보겠다. 2층 주민의 자질을 말하자면, 일단 일종의 비평가나 연구자로서의 측면

이 있고, 또 한 가지로 편집자로서의 측면이 있다. 실제로 2층 주민들이 〈애니메쥬〉에서 했던 일은 필자로서 글 쓰는 것과 지면 및 무크를 만드는 편집이었다. 하지만 이케다 노리아키와 도쿠기 요시하루, 하시모토 신지의 경우나, 혹은 아직 이 책에 등장하지 않은 여러 2층 주민들이 했던 일들을 다시금 떠올려 보더라도 '필자'나 '편집자'라고 한 마디로 규정하기는 어렵다.

이것은 나의 문제이기도 하다. 이 에세이를 연재했던 잡지 〈열풍〉에 실린 필자 소개문을 보아도 알 수 있다. 가와카미 노부오라면 '주식회사 드완고 대표이사 회장', 오치아이 히로미쓰라면 '전 프로야구 선수·감독'이라고 한 마디만 쓰면 끝이다. 그들과 비교하는 일 자체가 무의미할지도 모르지만, 나의 경우에는 "만화 잡지의 프리랜서 편집자를 거쳐", "비평가, 편집자, 소설가, 만화 원작자"라고 쓰여 있다. 예를 들어 편집자라고 했을 때 야스하라 겐이라면 "〈우미海〉의 전 편집장"이라고만 써도 되지만 그런 직함도 없고, 비평가였던 요시모토 다카아키나 에토 준, 가라타니 고진처럼 한 분야에서 뭔가 큰 업적을 남긴 것도 아니다. 소설가로서도 누구나 알 만한 베스트셀러는 내지 못했고 옛날에 온다 리쿠와 함께 요시카와 에이지 신인문학상 후보에 올랐다가 같이 떨어졌다는 정도가 최대치다. 만화 원작 중에는 일단 그래도 히트작이 있지만, 그것조차 모든 사람이 알 만한 작품과는 거리가 멀다. 나는 그래도 상

관이 없지만, 외국 학회에서 강연 등을 할 때 상대방이 나를 한 번에 소개하지 못해서 난처해하는 모습을 보고 나까지 곤란한 경우가 자주 있다. 할 수 없으니 그때그때 '대학교수'라든지 '문예비평가', '민속학자', '만화 원작자', '반전운동가'(자위대이라크 파병 중지 소송 재판을 하는 동안에는 이렇게 소개된 적이 실제로 있었다) 등 들어맞는 명칭과 그 분야의 저서만 뽑아서 소개하곤 한다. 하지만 그렇게 하면 뭔가 내가 아닌 듯한 느낌이 든다. '이래서야 다중인격 아닌가?' 하고, 다중인격 탐정에 대한 만화의 원작을 쓰고 있는 나 자신에게 진저리를 내기도 한다. '멀티'로 활동하는 사람이라는 말을 들을 때는 마치 피라미드 상법 주최자처럼 느껴지기도 한다. 이런 식으로 나의 직업을 한 가지 명칭에 담아둘 수 없는 것이 내가 한곳에 머무르지 못하는 성격 때문이라거나 인간성 결여 탓인가 하면 완전히 그렇지도 않다. 그것이 이번에 2층 주민들을 새롭게 취재하는 과정에서 보였다. 예를 들면, 내가 다루기는 어려운 주제이지만 '건프라'라 불린 건담 프라모델 역시 마찬가지로 2층 주민들이 깊이 관여한 부분이 있다. 취재에서 엿보인 그 이면의 역사를 보더라도 2층 주민들의 직업을 '필자'나 '편집자'라는 한 단어로만 규정할 수 없는 측면이 있다.

2층 주민, 건프라 CF를 만들다

앞에서 하시모토 신지가 취직을 선택했다는 이야기까지 다루었다. 그가 반다이에 취직하기로 결심한 것은 건프라에 관여하면서부터인 듯하다.

> 도중에 왜 취직하자고 결심하게 됐냐면, 〈건담〉이 너무 잘 팔리게 되었는데, 클로버가 도산해버렸잖습니까. 프라모델의 권리가 반다이에는 없던 시절의 이야기인데요. 그 당시 〈우주전함 야마토〉를 포함해서 도쿠마쇼텐에 상담하러 온 분이 있었는데, 오가타 씨가 저를 부르더니만 "하시모토 군, 캐릭터를 엄청 찾는 분이 계셔"라고 하면서 소개한 분이 반다이의 기타데 부장이었죠. 그 자리에서 가장 추천하는 작품이라고 이야기했던 것이 〈건담〉이었고, 그게 나중에 건프라가 된 겁니다.
>
> _하시모토 신지 인터뷰

〈건담〉이 방영된 1979년 당시의 스폰서는 클로버였는데, 〈건담〉 관련 상품은 전부 다 아동용이었다. 반면 반다이는 TV 시리즈가 엄청 히트한 건 아니지만 중고등학생 이상 연령층에서 인기를 끈 〈야마토〉 관련 상품을 통해 이미 반응을 얻고 있었기에 같은 경향을 띠는 〈건담〉에 관심을 보였다는 것이 정설이다. 그리고 하시모토야말로 적어도 반다이가 '아동'과는 다

른 시장에서 〈건담〉 관련 사업을 전개하는 데에 관심을 갖게 된 계기 중 하나를 만들어낸 인물인 듯하다. 다음 증언은 '건프라의 역사'를 연구하는 사람(아마 여러 명 있겠지만)에게는 분명 참고가 될 테니 기록해두겠다.

건프라는 당초에 건담과 자쿠와 무사이를 상품화했습니다. 반신반의했던 거죠. 그리고 화이트 베이스였을 겁니다. TV 방송도 도중에 중단되었고, 클로버의 소위 초합금이라는 것도 안 팔렸으며, 시청률도 나빴는데 시험 삼아 4개만 상품화해봤던 겁니다. 그랬더니 결과적으로 잘 팔렸지만, "하시모토 군, 무사이가 안 팔렸어"라고 하더군요.

_같은 인터뷰

그러나 이것만이라면 반다이가 대학생 애니메이션 팬의 의견을 참고했을 뿐인 것처럼 보인다. 스즈키 토시오가 나니와 아이 등의 이야기를 듣고서 〈애니메쥬〉 창간호의 페이지 구성을 만들었다는 에피소드와 비슷하다. 그러나 아직 오타쿠라는 명칭이 없던 시절, 2층 주민처럼 특화되어 있는 팬들의 목소리에 반다이 같은 기업이 귀를 기울였다는 점에서 흥미로운 에피소드이긴 하다. 하시모토의 회상은 이어진다.

그리고 소츠創通에이전시가 만든 CF도 후졌어요. 무슨 싸구려 불꽃놀이 같은 데에서 건담이 튀어나오는 식이었죠. 이래서야 안 팔리는 게 당연하다고 했죠. 부탁이니까 제발 2탄은 나한테 CF도 맡겨달라고 했습니다. 그렇게 해서 태어나 처음으로 CF 연출을 한 게 '건프라 공장 편'이었죠. 제가 직접 콘티를 그렸습니다.

_같은 인터뷰

하시모토는 CF의 콘티를 그렸다고 아무렇지 않게 말한다. 그런 훈련을 받지는 않았지만, TV 모니터 앞에서 셔터를 누르고 도쿠마쇼텐 2층에서 한 컷 한 컷 필름을 확대경으로 들여다본 사람이라면 그게 가능하다는 사실을 나는 조금도 이상하게 생각하지 않는다. 그렇게 지온군 공장에서 모빌슈트가 차례차례 생산된다는 내용의 CF는 건프라 팬들 사이에서 전설로 전해지는 듯한데, 위키피디아에도 언급되어 있다. 이때 하시모토는 〈건담〉과 반다이의 관계를 '2차 세계대전'과 '타미야'의 관계로 치환하고자 했다. 즉, 현실의 전쟁에 등장하는 병기를 타미야가 그 역사적 배경에까지 깊이 파고들도록 정교하게 스케일 모델로 만들었던 것처럼 반다이는 〈건담〉을 프라모델로 만들어야 한다고 본 것이다. 나는 모형 팬이 아니라서 잘 모르겠지만, 팬들은 스케일 모델에서 하나의 역사적

세계를 감지하는 것 같다. 하시모토는 그러기 위해서는 〈건담〉에서 벌어지는 전쟁을 마치 진짜 역사 속 전쟁처럼 만들어내야 할 필요가 있다고 생각한 듯하다. 그때 반다이를 타미야처럼 만들기 위한 한 가지 아이디어가 다카니 요시유키의 기용이었다.

그랬는데 도쿠마쇼텐의 이치카와 에이코 씨가 불러서 "하시모토 군, 하시모토 군, 〈텔레비랜드〉도 좀 도와줘"라더군요. 〈건담〉 디오라마의 권두화 같은 기획입니다. 그 일러스트의 밑그림을 그렸거든요. 물론 오카와라 구니오 씨의 그림도 좋겠지만, 디오라마 느낌의 그림으로 부탁하려면 아무래도 이 타미야 그림을 그린 분에게 부탁하고 싶다고 해서, 다카니 선생님을 지명했습니다. 이후 사막에 펼쳐진 자쿠의 직립 포즈 그림이 만들어지는데, 그게 또 크게 히트했죠.

_같은 인터뷰

다카니 요시유키는 1935년생으로, 타미야의 전차를 필두로 한 프라모델 상자 그림, 소위 '박스 아트' 화가였다. 1960~70년대에는 소년 잡지의 권두화를 장식했던 사람 중 한 명으로, 그의 이름은 모를지라도 그림은 우리 세대의 기억 속에 선명히 남아 있다. 1982년에는 오토모 카쓰히로가 그린 만화판 『기분

은 이미 전쟁』(원작: 야하기 토시히코¹, 후타바샤)의 표지 그림을 그렸다. 나는 오토모의 책을 보고서 처음으로 다카니의 이름을 의식하게 되었다.

이야기가 약간 벗어나지만, 다카니를 기용하면서 말하자면 2차 세계대전의 현실감을 건프라에 담고자 한 하시모토의 의도를 파악한다면, 다카니로 대표되는 전후戰後 프라모델 박스 아트의 출처가 2차 세계대전 당시의 전쟁화戰爭畵라는 것이 흥미롭게 느껴진다. 전시하에 후지타 쓰구하루²나 오가와라 슈 등의 전위 화가들이 프로파간다용 전쟁화를 대량으로 그렸고, 그 안에서 병사들과 함께 전차나 비행기를 현실적으로 묘사하는 수법이 확립되었다. 그런 아방가르드 계보의 화가들은 당연히 미래파 이후에 만들어진 기계를 하나의 미학으로 받아들이는 감수성을 갖고 있었다. 따라서 '후지타 스타일'이라 불린 전투기와 전차 그리는 방식에는 일종의 미학이 담긴 것으로 여겨진다. 그러나 후지타 등의 전쟁화는 점령군에게 압수되었고, 후지타가 파리로 떠난 후 후지타 스타일의 기법만이 전후 프라모델 박스 아트의 수법으로 남았다.

예를 들어, 다카야마 료사쿠³는 전쟁 당시 후지타 스타일의 전쟁화는 그리지 않았으나, 1943년 도호 항공교육자료제작소에서 군사 연습용 영화에 사용되는 미니어처를 만들었다는 사실이 알려져 있다. 이 부분은 내가 학생들에게 자주 이야기한,

전후의 오타쿠적 표현이 15년 전쟁 당시의 아방가르드에서 왔다는 것과도 연관된다.

하시모토가 건프라를 통해 〈건담〉에 덧붙이고자 했던 현실감은 의식하지 못한 사이에 그런 식으로 진짜 전쟁이 낳은 전쟁화의 계보와 이어졌다. 생각해보면 우리는 전쟁 역사를 점차 잊어버린 세대다. 그러므로 오토모에게는 '기분'으로서의 전쟁에 본인들로서는 실감할 수 없는 현실감을 회복시키기 위해 다카니의 표지 일러스트가 필요했다는 생각도 든다. 혹은 본인이 그리는 전쟁은 플라스틱 모델에 불과하다는 해학일지도 모르겠지만 말이다. 아무튼, 건프라 이야기를 조금 더 이어가보자.

〈건담〉의 내부에서 세계관을 발견해내다

이케다가 편지에서 가르쳐준 야스이 히사시의 이야기다. 야스이는 학생 시절, 쓰부라야프로와 스이도바시에 있던 '괴수 쇼'를 진행하는 회사에서 울트라 괴수 인형 의상을 입고 아르바이트를 했었다. 그리고 야스이는 그중에 다카야마 료사쿠가 만든 오리지널 괴수가 섞여 있는 것을 발견하고, 그 완성 방식이나 제작 방법, 내부 구조 등이 근본적으로 다른 것들과 다르다는 사실을 깨달았다. 거기에서부터 야스이의 '조형'에 대한 접근이 시작되었다고 한다. 하시모토가 다카니에게서 느꼈던 것

을 야스이도 다카야마에게 느낀 것이다. 역사적 배경은 모르더라도 역사 속에서 만들어진 표현이 얼마나 숭고한지를 알아채는 능력은 2층 주민들과 그 선배들에게는 있었고 요즘 오타쿠에게는 없는, 의외로 중요한 자질이었을지도 모르겠다.

여담이지만 고베의 대학에서 내가 가르쳤던 학생 중에 3년간 계속 만화 따위가 아니라 괴수를 그리고 싶다고 말하던 이가 있었다. 처음에는 그저 게으름을 피우려고 핑계를 대나 했는데, 4학년이 되어서 졸업 작품을 만들 때 다시 한번 이야기를 자세히 들어봤더니, 쓰부라야에서 초기에 만들어진 괴수를 좋아한다고 했다. 그럼 어떤 부분이 요즘 〈울트라맨〉 괴수와 다르냐고 물어봤더니 "'마름모꼴'이 안 들어 있다는 점"이라고 하여 감탄했다.

초기 '울트라' 시리즈 디자이너인 다카야마 료사쿠와 나리타 토오루[4]는 아방가르드의 물결 속에 있던 미술가였다. 그렇기에 '다다'나 '불톤'[5]이란 이름의 괴수가 등장했던 것이고, 그들이 디자인한 울트라 괴수와 히어로 중에는 기하학 문양의 디자인이 채용되기도 했다. 따라서 '마름모꼴'도 그려져 있다. 이 기하학 문양은 구성주의의 디자인이다. 그 학생은 그런 지식이 있어서 안 것이 아니다. 하지만 그는 야스이 히사시가 인형 의상 속에서 다카야마 료사쿠를 느낀 것처럼 그 '차이'를 확실히 알고 있었다. 나는 그에게 다카야마와 나리타가 괴수를

그리기 전에 어떤 미술 체험을 했었는지를 거슬러 올라가 공부하겠고 한다면 괴수를 졸업 작품으로 만들어도 좋다고 말했다. 그리고 그 학생은 1년 후, 초기 울트라 괴수적인 느낌을 주는 자신만의 개성이 담긴 괴수를 제대로 그려서 졸업할 수 있었다. 그런 학생은 지금도 있지만, 어째서인지 그들을 보면 오타쿠 안에서도 소수가 되어 있다.

아무튼 야스이 이야기를 계속해보자. 〈애니메쥬〉 창간 후 상당히 시간이 지난 이후의 이야기다. 하시모토가 하나의 계기가 되어 건프라 열풍이 일어났고, 그리고 〈애니메쥬〉도 건프라 특집을 싣게 되어 이케다의 제안으로 야스이 히사시가 기용되었다. 그 기사에 야스이가 많은 정성을 들였는데, 그중에서도 시즈오카의 반다이 건프라 공장을 방문한 르포르타주는 오토모 쇼지가 무색할 정도의 "소년 매거진의 그라비아풍"(이케다가 말한 표현)이었다고 한다. 그때 야스이는 모델러(모형사)였던 오다 마사히로와 가와구치 가쓰미를 만났고, 거기에 역시 모델러였던 오자와 카쓰조가 합류하여 고단샤 〈코믹 봉봉〉 및 〈텔레비매거진〉에서 건프라를 마치 디오라마인 것처럼 보여주는 그라비아 기사를 구성한다. 그리고 야스이는 그들을 브레인으로 삼아 『프라모 쿄시로』의 원작을 쓰게 된다. 그리고 그다음에 있었던 일에 대해서는 이케다가 보낸 편지를 인용하겠다.

그리고 더 중요한 것이 모빌슈트 배리에이션MSV 시리즈의 제작이었습니다. 프라모델 역사에 남을 이 시리즈는 사실 우연히 시작됐습니다. 오카와라 쿠니오 씨는 현실 속의 2차 대전이나 현대 메커닉전戰의 운영과 설계 사상을 잘 알고 있었고, 모빌슈트 그림을 의뢰받으면 이런 운용을 하는 것도 괜찮지 않겠냐며 사막용 도장塗裝이나 사막을 달릴 때 다리에 붙이는 특수 롤러 대시 등 다양하게 변형한 자쿠 그림을 그렸습니다. 밀리터리 팬이었던 오다 씨와 오자와 씨가 즉시 그 모드의 자쿠, 구프를 개조해서 직접 입체화했습니다. '오카와라 씨가 그린 것이라면, 그게 1년 전쟁 장면에 등장하지는 않았더라도 실제 존재한 모빌슈트인 것이다!'라는 사실을 깨달은 야스이 씨가 고단샤〈텔레비매거진〉의 다나카 편집장에게 '사이드 스토리'와 모빌슈트의 에이스 파일럿 외전이라는 아이디어를 제안했습니다. 제로센零戰의 사카이 사부로나 독일의 리히트호펜Manfred A. F. von Richthofen처럼 샤아 이외에도 지온군이나 연방군에 있었을 모빌슈트 격추왕 스토리라든지 그의 애기愛機 모델을 입체화해서 지면에 연재하려는 기획입니다. 다나카 편집장도 재미있다고 했고, 결국 선라이즈에 기획을 갖고 가서 오카와라 씨에게 오리지널 모빌슈트 디자인을 의뢰해도 좋다는 허락을 받았습니다.

_이케다 노리아키의 편지

야스이가 여기에서 2차 세계대전의 전기戰記물을 연상하는 부분은 하시모토의 증언과 같은 방향을 향하고 있다는 점에서 흥미롭다. 야스이가 했던 일을 요즘 식으로 매우 알기 쉽게 말해본다면, 모빌슈트와 메커닉을 바탕으로 〈건담〉의 스핀오프 시리즈를 개시했다는 이야기가 된다. 이렇게 말로 표현하면 쉬워 보이지만, 당시에는 아직 '스핀오프'라는 개념조차 없었다.

이렇게 보면 건프라 열풍이 성립되어 가는 과정에서 하시모토, 그리고 야스이가 했던 일은 일치한다. 건프라를 통해서 〈건담〉 속 세계관을 발견해낸 것이다. 구체적으로는 제작자 측에서도 의식하지 않았거나 표현하지 않았던 부분을 작중에 '그려진 부분'과의 정합성을 따져가며 세부 사항을 메우는 일이다.

그들은 선라이즈 소속이 아니었으므로 직접 〈건담〉 애니메이션의 설정 만들기에 참여한 것은 아니다. 업무상으로는 '편집자'나 '필자'로서 애니메이션 잡지나 아동 대상 기사를 만든 것에 불과하다. 하지만 그들은 그렇게 해서 〈건담〉의 저편에 나중에 세계관이라 불리게 되는 '세부적인 현실감'을 만들어 냈다. 그리고 그 세계관을 바탕으로 한 상태에서 새롭게 '그려지지 않았던 〈건담〉'도 만들어질 수가 있다는 사실을 확인시켜주었다. 그것이 하시모토가 만들었던 CF나, 야스이의 기획인 것이다. 그러므로 그들이 없었더라면, 어쩌면 〈건담〉이 장

편으로 시리즈가 이어지는 일도, 심지어 〈건담 에이스〉라는 잡
지가 존재하는 일이 없었을지도 모른다.

'세계'의 세부를 메우는 작업

그렇게 본다면 편집자이면서 필자이고, 또 한편으로는 양쪽 모
두 다 아니기도 한 2층 주민들의 업무 내용의 본질을 확인할
수 있다. 예를 들어, 도쿠기 요시하루의 다음과 같은 증언의 의
미 또한 이해할 수 있지 않을까. '2층'에서 했던 업무는 아니지
만, '울트라' 시리즈의 기사를 만들면서 영문 표기를 하자는 이
야기가 나왔을 때의 일이다.

> 자료가 전혀 없었거든요. 그래서 〈울트라맨〉도 그렇고, 그런
> 조직의 이름은 전부 다 영어잖아요. MAT 같은 거요. 그렇게 영
> 어 표기가 있는 경우도 있지만, 없는 경우도 있잖습니까. 그걸
> 저에게 생각해보라고 한 거죠.
> 예를 들면 울트라 경비대 있잖습니까. UG라고 하거든요. 그
> 러면 'Ultra Guard'라고 하면 어떨까, 하는 식으로 말이죠. 여러
> 가지를 생각했습니다. 그리고 TDF란 것도 있어요. 지구방위군
> 을 'Terrestrial Defense Force'로 했습니다. 중간에 몇 개는 바
> 뀌기도 했지만, 대체로 기본은 제가 만든 안대로 갔습니다.
> 무슨 성인星人 같은 경우에는 매우 고민했습니다. 발탄성인이

라면 보통 'Baltans'라고 쓰지 않겠어요? 하지만 'Baltans'라고 하면, 그냥 '발탄'이거나 '발탄스'가 되어버리죠. 저는 '무슨 무슨 발탄'이라고 해서 살리고 싶었습니다. 그랬는데 〈에일리언〉이 유행하던 때였어요. 아, 그래. '이성인異星人 발탄'이면 되겠구나. 그래서 'Alien Baltan'이라고 했죠. 그렇게 하면 원래 이름을 쓸 수가 있었습니다.

_도쿠기 요시하루 인터뷰

이렇게 만들어진 영문 표기 중에는 반쯤 공식 명칭이 되어버린 것도 적지 않다고 한다. 그건 〈건담〉에서도 마찬가지다. 2층 주민 및 그 이전 세대인 야스이 등은 기사를 편집하고, 필자로서 문장을 쓰면서 작품의 공백이나 세부 사항을 누가 의뢰한 것도 아닌데 스스로 메웠다. 즉 2층 주민(및 그 동시대 사람들)과 그 선배들은 만화와 애니메이션 작품이 아니라, 그 배후에 있는 '세계'를 찾아내어 그것을 만들어내는 일에 흥미를 느꼈던 것이다. 자주 있는 일이지만 그걸 너무 특화시켜버리면 설정에서 모순점과 실수를 찾아내는 태도가 되어버릴 수 있다. 그러나 2층 주민들은 원작의 세계를 더욱 풍부하게 만드는 일에 열심이었다.

개인적인 이야기지만, 나는 1980년대 말 도쿠마쇼텐의 2층을 떠나면서 『이야기 소비론』이라는 제목의 평론집을 냈다. 그

건 이런 내용이다. 가부키歌舞伎나 조루리浄瑠璃 분야에서는 예를 들어 『태평기太平記』나 『오구리 판관小栗判官』 등 누구나 알고 있는 이야기를 '세계世界'라 부르고 그 세계 속에서 하나하나 개별적인 희곡을 쓰는데, 그걸 '취향趣向'이라고 부른다. 그것을 분석 모델로 사용하여 애니메이션과 만화의 세계관과 미디어믹스 및 2차 창작의 관계를 설명했다. 즉, 1980년대 말에 성립한 미디어믹스는 인기 만화의 캐릭터를 단순히 상품화하는 것이 아니다. 한 편의 TV 애니메이션이나 상품도 작품 배후에 존재하는 세계관이 드러나도록 만들어야 한다. 또한 그 세계관은 때때로 수용자가 보충하면서 스스로 제작자 측으로 가는 경우(예를 들어, 2차 창작을 하는 등)도 있다는 내용이다. 몇 년 전까지는 내가 그런 내용을 썼다는 것 자체도 잊고 있었는데, 외국의 일본 만화와 애니메이션 연구자 사이에서 이 '세계관'에서 작품과 미디어믹스가 파생된다는 이야기가 최근 몇 년간 관심을 모으고 있어 지금은 학회나 박사 논문의 주제가 되기도 한다. 사실 『이야기 소비론』을 쓴 계기는 가도카와쇼텐에서 가도카와 쓰구히코를 만나면서 미국의 TRPG 출판사의 비즈니스 모델을 알게 되었기 때문이라고 생각했다. 그러나 도쿠마쇼텐 2층에서 '세계'로부터 '취향'이 만들어지는 그 순간을 쭉 목격한 것이 실은 중요한 경험이었다는 것을 드디어 깨달았다.

작품 내부의 저편에서 '세계'를 찾아내고, 그 '세계'의 감촉

을 실제처럼 느낄 수 있도록 표현하고 싶다. 이것이 아마도 그로부터 20년이 지나 게임과 인터넷 이용자의 욕구가 된 것일 텐데, 그 당시 우리로서는 그런 미래를 조금도 알 수 없었다.

우리 세대는 어느 분야에서든
괴물이나 신처럼 여겨지는 사람들의 놀이를
그 제자들이나 손자뻘 제자들과 만나
조금이나마 엿볼 수 있었고, 그런 점이 참 행복했다.

14

처음에 나는
어떻게 2층에
도달했나

귀환 주택에서 서브컬처로

1세대 2층 주민이라 할 수 있는 이케다와 도쿠기, 하시모토 등의 이야기가 다 나왔고, 나카무라 마나부 등 2세대 이야기를 시작하기 전에 나에 대해 먼저 쓰려고 한다. 2층 주민이 되기 전까지 나의 이야기를 단편적으로는 썼지만, 여기에서 어느 정도 정리해두겠다.

이 책에서 그리 중요한 부분은 아니지만, 나는 1958년 도쿄도의 다나시시(현재의 니시도쿄시)에서 태어났다. 더더욱 안 중요한 내용이지만 다나카 야스오가 아마 내가 다니던 바로 옆

소학교를 다녔을 텐데, 물론 그 당시 나는 그를 알지 못했다. 내가 자란 곳은 '귀환 주택'이라 불린 도쿄 도영都營 두 칸짜리 연립주택인데, 구舊 만주에서 귀환해온 사람들에게 할당되었던 공영주택이라는 의미다. 내 아버지가 귀환자引揚者; 히키아게샤였고 귀국한 뒤 어머니와 결혼했으니 나는 일본 출생이지만, 소꿉친구 중에는 중국 출신이거나 중국에서 귀환하는 배에서 태어난 이도 적지 않았다.

소학교 고학년 때 옆집 부부는 둘이서만 살고 있었는데, 어느 날 갑자기 나보다 약간 나이가 많은 중국어밖에 못하는 여성이 함께 살게 되었다. 소위 '중국 잔류 일본인 고아'였던 그 집 딸이 발견되어 돌아온 것이라고 이해하게 된 건 중학교에 입학해 역사 수업에서 중일전쟁에 대해 배우면서다. 건너편 집에 사는 형은 당시에 잠깐 인기를 끌었던 롤러스케이트를 신고서 프로레슬링 또는 미식축구 비슷한 대결을 하는 '롤러 게임'이라는 종목의 선수였는데, 팸플릿에 쓰여 있던 그의 국적은 일본이 아니었고, 본명 역시 항상 우리가 부르던 그 이름이 아니었다. 그의 어머니가 만주에서 일본으로 귀환해온 재일조선인이란 사실도 중학교에 들어가서 알게 되었다.

내가 속한 1950년대 말~1960년대 초에 태어난 세대는 나중에 '오타쿠'나 '신인류'라 불리게 되었고, 컴퓨터 1세대라는 인상이 있을지도 모르지만, 적어도 내가 자란 곳에서는 전후

상황이 계속 이어지고 있었다. 그러니 어린 시절 나는 일본에서 태어난 일본 국적자는 소수라고 느꼈으며, 그 부분에 대한 감각이 내가 지금 이 나라에서 어울리지 못하게 된 근본적인 이유일지도 모른다.

귀환 주택 주민들은 대개 〈아카하타〉[1]나 〈세이쿄신문〉[2]을 구독하고 있었고, 참고로 내 아버지는 전 공산당원, 건너편 집 재일조선인 할머니는 열성적인 창가학회 신자였다. 우리 집에는 아버지의 영향으로 마오쩌둥의 어록이나 초상화가 당연한 듯이 있었다. 내가 공산당과 공명당을 세상의 다른 사람들만큼 싫어하지 않는 이유는 정말로 최저한도의 생활밖에 할 수 없던 귀환 주택 사람들에게 친근하게 대해준 건 이 두 정당 사람들뿐이었고, 곤란한 일이 생기면 그들이 달려와주었기 때문이다. 사회당이나 자민당은 사실 중학교에 들어가기 전까지는 이름조차 몰랐다.

그래도 서브컬처는 그런 곳에서 나고 자란 나에게도 공평하게 전해졌다. 부모님은 맞벌이를 하셨는데, 두 분 다 직장에서 늦게 돌아오는 날도 있었다. 그러면 어려서 천정의 전구에는 손이 닿지 않고 TV 스위치만 겨우 켤 수 있었던 나는 멍하니 〈철완 아톰〉을 보았던 기억이 난다. 가장 오래된 기억은 보육원에서 가장 연소자 반에 있었을 때, 보모가(당시엔 이렇게 불렀다) 내 얼굴을 쳐다보며 불안한 표정으로 "전쟁이 날지도 몰

라요"라고 중얼거렸던 것인데, 나중에 연표를 확인해보니 쿠바 위기였던 것 같다.

하지만 그건 특이한 일이 아니다. 적어도 1960년대의 만화와 애니메이션, 서브컬처에는 '전쟁'이 당연한 듯이 그려져 있었다. CS 위성방송으로 애니메이션판 〈타이거 마스크〉 재방송을 볼 때 엔딩 테마 영상에 다시금 놀랐는데, 주인공 다테 나오토[3]가 전쟁고아라는 설정 때문이다. 이처럼 캐릭터들은 자연스럽게 현실의 역사와 연결되어 있었다. 그 당시 애니메이션 스튜디오에는 공산당 계열 조합에 속한 사람도 꽤 있었고, 그런 사람들로부터 애니메이션 셀을 많이 받았던 기억이 난다.

귀환 주택은 샤쿠지이 강변의 저습지에 위치해서 태풍이 올 때마다 마루 밑까지 침수되는 곳이었고, 주변보다 한층 낮은 지대였던 그 일대가 소학교 때 내가 알던 세계였다. 이렇게 써놓고 보니 왠지 나카가미 겐지가 그린 '뒷골목' 느낌도 나는데, 아마 그리 다른 이미지는 아니었을 것이다.

그런 작은 세계가 약간 넓어진 건 중학교에 입학하면서다. 어느 날, 수업 중에 여자아이들로부터 몰래 잡지에서 잘라낸 스크랩한 책자가 넘어왔다. 하기오 모토라는 이름의, 잘 모르는 소녀 만화가의 작품이었다. 그다음 오시마 유미코[4], 그리고 야마기시 료코[5] 작품을 스크랩한 파일이 넘어왔다. 그 당시 잡지에 게재된 작품이 만화책으로 만들어지는 일은 소녀 만화에

서는 아직 드문 일이었고, 무리해서 억지로라도 오에 겐자부로나 하야카와쇼보의 SF 등에 손을 대기 시작하던 나이였으니 같은 반 남자 중 일부가 그런 식으로 '문학'과도 같았던 소녀 만화에 물들어갔다. 지금도 기억하지만 수업 도중 조각도에 베인 상처를 치료하러 근처 병원에 갔을 때, 대기실에서 차례를 기다리던 내 무릎 위에는 새로운 하기오 모토의 스크랩 파일이 놓여 있었다. 그리하여 24년조의 소녀 만화는 '문학'의 일부처럼 남자들 앞에 나타났다.

내가 대학에 입학할 때가 되자 와세다대학이나 교토대학에 남자가 만든 소녀 만화 연구회가 생겨 화제가 되었는데, 그렇게 해서 일본 전체에 여자들의 문화가 남자들 속으로 파고들어가는 광경이 만들어진 것일지도 모르겠다. 애니메이션 중에서는 〈바다의 트리톤〉에 여자들과 함께 빠져들었던 기억이 난다.

그와는 별도로 〈소년 매거진〉에서 갑작스레 연재가 시작된 미나모토 타로의 만화 『호모호모 7(세븐)』에 충격을 받고, 이리저리 수소문해서(당시에는 인터넷 따윈 존재하지 않았다) 그 사람이 작화그룹이라는 동인지에 관련되어 있다는 사실을 알게 되어 그곳에 들어간 것도 그때쯤이다. 미나모토는 섬세한 소녀 만화와, 요즘 말로는 '헤타우마ヘタウマ'[6]라고 하는 개그 만화에 대한 이해가 넓었다. 소년 만화 잡지에 소녀 만화적인 미소녀를 최초로 도입한 사람이 미나모토였을지도 모른다. 동급생 여

자아이들은 집을 나와 데라야마 슈지의 극단 공연을 따라다녔는데, 한 세대 위의 문화가 남긴 잔재가 짙게 남아 있었다. 중학생 시절, 태어나서 처음 들어가본 찻집은 〈COM〉에 나오던 신주쿠의 만화 카페(라고 해도 신인 만화가들이 많이 모여 있을 뿐이었지만) '코보탄'이었다.

고등학교는 학교군 제도 때문에 표준 점수만으로 수험할 학교군이 거의 자동으로 결정되었고, 자전거로 다닐 수 있는 무사시노시의 도립 무사시로 가게 되었다. 사립 무사시는 입시학교로 유명했지만 도립 무사시는 느긋한 분위기였고, 고등학교에까지 퍼진 학내 분쟁이 지나간 뒤여서 교복도 학생회도 수학여행도 폐지되어 있었다. 교원 조합의 힘이 강했던 시절이라 입학식 다음 날부터 파업으로 학교가 휴교했고, 대신 〈야마토〉 이벤트에 갔던 기억이 난다. 그런 시대였으니 고등학교 국어 수업에서는 『무희』만 계속 읽었고, 윤리사회 시간에는 『공산당 선언』의 독파, 생물 시간에는 선생님이 식충식물 연구자였기에 벌레잡이통풀 관련 내용, 지리학 시간에는 심지어 미야자와 겐지론으로 1년을 보냈고, 음악은 화음 구조론만 배웠다. 교과서에 쓰여 있는 내용은 읽어보면 알 법한 것들이었고, 학생들도 불만은 없었다. 학년 말에는 수험에 필요한 부분만큼만 공부해두자는 식이었는데, 예를 들어 과학이라면 유전학 부분 정도만 얼른 해치웠다. 만화연구회에 들어갔지만 여자들밖에

없었고, 하기오 모토의 『포의 일족』이 단행본으로 나왔을 때 수업을 빠져나와 가까운 서점에 사러 갔다가 상급생과 마주쳤던 기억이 난다.

고등학교에 들어가 또 한 가지 크게 달라진 점은 미나모토 타로 화실에 출입할 수 있도록 허락받았다는 것이었다. 처음에는 어시스턴트로 갔었는데, 곧 딱히 도움이 안 된다는 것을 파악했는지 나중에는 버스터 키튼의 16밀리 필름을 보여주거나 가미가타라쿠고上方落語를 들려주기도 했다. 내가 알던 웃음과는 다른 종류의 웃음이 존재한다는 것을 알게 되었다. 다른 한편으로 소극장 시대의 쓰카 고헤이에도 빠져 있었기 때문에 미나모토가 가르쳐준 웃음에 대해 건방지게도 반론했던 기억이 어렴풋이 난다.

어느 날 미나모토가 내일 저녁까지 3~4쪽짜리 만화(미나모토의 영향으로 개그 만화를 그리고 있었다)를 그려오라고 해서 밤을 새워 완성시켜 들고 갔더니, 미나모토 화실에 편집자가 언짢은 표정으로 앉아 있었다. 알고 보니 그날은 정말 더는 마감을 미룰 수 없는 날이었고, 원고가 완성되지 않은 분위기였다. 미나모토는 내 원고를 받아들더니만 "어라, 신기하네. 여기 마침 딱 맞는 쪽수의 원고가 있어"라고 천연덕스럽게 말했고, 편집자는 벌레 씹은 표정이라고밖에 할 수 없는 얼굴로 내 원고를 받아들고 그대로 인쇄소로 달려갔다.

그렇게 해서 나는 데뷔하게 되었고, 그 뒤로도 이런 식으로 학습 잡지나 에로 잡지 계열 청년지에서 일거리가 들어왔다. 만화연구회 선배와 애니메이션 상영회에 다녔던 것도 이때쯤이다. 고3 때 〈헤이본 펀치〉에서 연재하지 않겠냐는 제안이 들어왔지만 나에게는 재능이 없다는 걸 알고 있었다. 게다가 3학년 때 국어 수업에서 만난 야나기타 구니오에게 끌리고 있었고, 그에 관한 공부를 하고 싶어 대학 수험을 준비하기로 결정했기 때문에 거절했다. 그때 그 일을 받아들였어도 인기 없는 만화가가 되었을 테니, 결국은 그다지 잘 팔리지 않는 작품의 원작자가 된 지금과 딱히 큰 차이가 없었을 것이다.

대학에 입학해서는 쓰쿠바대학의 학생 기숙사에 들어갔다. 그리고 학교 축제에서 이에나가 사부로의 강연을 기획했다가 중단한 것을 계기로 학내 분쟁이 일어나 사무국이 있던 본부동에서 농성하고 있었다. 그런데 도쿄의 신좌파에서 지원하겠다며 찾아올 것 같은 움직임을 보인다는 소식이 전해졌고, 그 바람에 투쟁은 깨끗하게 종결되었다. 윗세대에 대한 반감이 상당히 강했던 것이다.

야나기타 구니오의 직계 제자인 민속학자들의 뒤를 임프린팅된 병아리처럼 따라다니며 필드를 돌았고, 주말이 되면 도쿄로 돌아가 사와다 유키오라는 작화그룹 멤버 집에 자주 눌어붙었다. 그리고 사와다의 연줄로 대학교 4학년 때부터 아르바

이트로 〈텔레비랜드〉에서 만화 일러스트 컷을 조금씩 그렸다. 민속학 현장 연구에 약간의 돈이 필요했기 때문이다. 아르바이트 개념으로 작화그룹 사람들의 어시스턴트 활동도 자주 했다.

대학에 남고 싶었지만 동기 중에 정말 우수한 친구들이 많았다. 또한 지도교수였던 미야타 노부루는 〈키네마준포〉 영화 투고란에 실린 내가 쓴 영화평을 보고는 "자네가 쓰는 글은 저널리스틱하고 학자로서는 적합하지 않다"고 결론을 내려주었다. 서둘러 교사 채용 시험을 봤지만 잘되지 않았고, 내년 채용 시험에 응시할 때까지 아르바이트로 일러스트 일을 좀 더 하고 싶어서 사와다를 따라 〈텔레비랜드〉의 이치카와 에이코를 찾아갔다. 그러자 내 만화는 채택할 수 없지만 옆 편집부에서 엽서 정리 아르바이트를 찾는다는 말을 들었고, 그게 바로 〈류〉 편집부였다. 1981년 정월이 지난 후였던 것 같은데 정확히는 기억이 나지 않는다.

이시노모리 쇼타로에게 '네임 보는 법'을 배우다

〈류〉는 〈애니메쥬〉의 증간호로 취급되던 만화 잡지였는데, 내용물 대부분은 메모리뱅크라는 편집 프로덕션에서 외주로 작업하고 있었다. 엽서 정리라고 해도 100장 정도의 독자 앙케트를 집계하는 것뿐이었으니 금방 끝났고, 격월간 잡지라서 별로 일이 없었기 때문에 아마추어임에도 서서히 동인지 소개

코너 기사라든지 만화가의 인터뷰 페이지를 취재부터 기사 작성, 레이아웃까지 맡았다는 점에서는 다른 2층 주민들과 다를 바 없었다. 작화그룹에서 오프셋 동인지의 편집을 도왔기 때문에 입고나 레이아웃에 대해선 어느 정도 알고 있었고, 〈키네마 준포〉와 미니코미지에서 영화론과 만화론 관련 글을 썼기 때문에 문장 정도는 쓸 줄 알았다.

그리고 첫 번째 마감일이 다가오자 갑자기 멘조 미쓰루가 이시모리 쇼타로(아무리 해도 나로선 '이시노모리'란 표기에 익숙해지지 않는다)와 야스히코 요시카즈, 그리고 몽키 펀치[7], 그 외에도 몇 명 정도가 내 담당이라고 말했다. 담당이라 해서 무슨 소린가 하고 설명을 들어봤더니, 네임[8]이 완성되면 받으러 가고, '원고'가 완성되면 또 받으러 가고, 그리고 원고가 늦어지면 다이닛폰인쇄로 직접 가지고 가면 된다고 했다. 퀵서비스도 이메일도 없던 시절이라 심부름과도 같은 것이었다.

하지만 여기에서 황당한 일이 일어났다. 이시모리 쇼타로는 그 당시 『환마대전』의 속편을 〈류〉에서 연재하고 있었는데, 그 네임과 원고 받는 일이 내 담당이었다. 이시모리는 사쿠라다이역 앞 찻집에서 가게 앞 2인용 좁은 자리를 네임 그리는 장소로 정해두고 있었다. 그 정도 지식은 이시모리 팬이라 알고는 있었는데, 거기에 갔더니 정말로 이시모리가 앉아 있어서 깜짝 놀랐다. 머뭇거리며 인사하고 '특파'라고 쓰여 있는 명함을 보

여쭸더니 이시모리는 "교정쇄는?"이라고 물었다.

교정쇄란 잡지의 해당 페이지 부분만 빼서 인쇄한 것이다. 요즘도 가도카와쇼텐 등에서는 고지식하게 계속 보내오는데 예전에 내 작업실에 있던 직원이 금방 버려서 항상 야단을 치곤 했다. 자기가 작가가 되어보면 비로소 알 수 있지만, 지난 호의 문장이나 만화를 원고 형태가 아니라 인쇄된 상태로 보면서 후속 내용을 쓰고 싶은 법이다. 나는 교정쇄가 뭔지 몰랐기 때문에 이시모리는 어이없어하며 그 뜻을 가르쳐주었다. 나는 바로 찻집을 뛰쳐나가 두세 군데 서점을 돌아서 〈류〉의 최신 호를 사왔다. 찻집으로 돌아가기 전에 문방구에서 커터 칼과 호치키스를 사서 『환마대전』 페이지만 잘라내어 철한 다음 이시모리에게 내밀었다. 이시모리는 쓴웃음을 지으며 즉석에서 만든 교정쇄를 펄럭펄럭 넘겨보더니만, 눈앞에서 순식간에 원고용지에 네임을 그려냈다. 그리고 나한테 "자" 하고 내밀었다. 나는 멘조에게 들은 대로 트레이싱 페이퍼를 대고서 말풍선의 글자를 옮기려고 했다. 그게 네임을 옮기는 올바른 방법이었다.

하지만 이시모리는 갑자기 "뭐 더 할 말 없어?"라고 말했다. 내가 무슨 소린지 모르겠어서 멍하게 있었더니 "넌 내 담당 편집자니까 뭔가 의견이나 감상을 말해봐"라고 했다. 물론 말할 수 있을 리가 없었다. 나에게 이시모리 등 토키와장 멤버들

은 데즈카 오사무 다음으로 위대한 존재였다. 대학생 시절 미나모토 화실에 출입하면서 미나모토의 만화에 대고 건방진 소리 그럴듯하게 했던 기억이 있지만, 그것과는 상황이 전혀 달랐다. 나는 얼굴이 새빨개져서 30분 정도 아무 말도 못 하고 고개를 숙이고 있었다. 그러자 이시모리는 "됐어, 그냥 네임을 옮겨"라고 했고, 반쯤 울면서 이시모리가 쓴 글씨를 옮겼다.

다음번에도 마찬가지였다. 교정쇄를 가져갔다. 그리고 눈앞에서 네임이 만들어졌고, 감상을 말하라고 했는데 아무 말도 못했다. 그래도 주뼛거리며 "이 컷은 이렇게 하는 편이…"라고 머릿속에 이시모리가 쓴 『만화가 입문』을 떠올리며 말했더니, 그게 아니라는 설명이 되돌아왔다. 계속 그런 상황이 반복됐다.

딱 한 가지 분명하게 기억하는 것은 원고용지다. 이시모리의 원고용지에는 옆쪽에 4단짜리 레지스트레이션 마크⁹가 표시되어 있었고, 또 1단을 3칸으로 분할하는 마크가 있었다. 1960년대의 이시모리 만화는 확실히 한 쪽에 12컷이 기본이었고, 거기에 가로 1단짜리 컷이나 2단짜리 컷이 배치되어 있었다. 하지만 『환마대전』 때는(아니, 그보다 〈COM〉 말기의 『사이보그 009』 '신들과의 싸움' 편을 전후한 때부터) 컷 크기가 상당히 커서, 한 쪽에 12컷용의 레지스트레이션 마크는 필요 없어 보였다. 그래서 나는 그 의미가 무엇인지를 물어보았다.

〈그림 1〉

〈그림 2〉

〈그림 3〉

248

이건 실물을 직접 보면 알기 쉬우니, 내가 예전에 썼던 이시모리 쇼타로론論에서 인용했던 도판을 다시금 인용하겠다. 〈그림 1〉이 이시모리의 콘티 겸 밑그림이다.『환마대전』은 아니지만 방식은 동일하다. 한 페이지를 12컷으로 분할한 레지스트레이션 마크가 남겨져 있다. 그중에 왼쪽 아래 두 컷을 확대시킨 것이 〈그림 2〉다. 세로 기준선이 이 컷을 2:1로 분할한다는 것을 알 수 있고, 2:1 중에서 '2'에 해당하는 부분에 캐릭터가 그려져 있다. 이것은 상단의 큰 컷에서도 마찬가지다. 원고 전체의 절반에 해당하는 컷인데, 레지스트레이션 마크를 이은 선을 〈그림 3〉과 같이 표시해보면 이 라인을 따라서 구도와 레이아웃이 만들어져 있음을 알 수 있다.

이것은 이시모리가 컷의 구성을 크게 바꾸기 시작한 만화『준ジュン』에서 이미 확실하게 나타난 수법이다(〈그림 4〉). 세로로 긴 변형 컷은 레지스트레이션 마크를 기준으로 1:1, 2:1로 분할되어 있고, 아래 세 단의 기준선 대각선상에 캐릭터가 배치되어 있는 것을 알 수 있다. 즉 12분할의 컷 나누기 방식은 더 이상 쓰지 않았으나, 그것을 기준으로 둠으로써 기하학적으로 컷 분할과 구도를 만들었다는 뜻이다. 그런 설명을 들을 수 있었다. 이건 이시모리의 만화 입문서에도 쓰여 있지 않은 내용이다.

이시모리와의 대화는 마치 통과 의례처럼 매번 이어졌다.

〈그림 4〉

한 마디를 말하면 "아냐, 그렇지 않아" 하며 설명이 돌아왔다. 하지만 그래도 어느 날은 가만히 네임을 보더니만 작은 대사를 지우고 고치는 일도 있었다. 나는 그런 식으로 이시모리에게 '네임 보는 법'이라고 할 만한 것을 배운 셈이다. 그것이 이시모리의 변덕이었던 것인지 지금도 잘 알 수는 없다. 『환마대전』의 연재는 도쿠마쇼텐과 이시모리프로 사이에서 뭔가 이야기가 있었는지 갑작스럽게 중단이 결정되었다. 멘조는 나에게

"이번 회가 최종회라고 말하고 와"라고 했다. 아마 본인이 직접 말하긴 어려웠을 것이다. 항상 만나던 자리에서 이시모리에게 머뭇거리며 전달할 수밖에 없었다. 이시모리는 "그래?"라고 말하더니, 부제에 '갑작스러운 최종회'라고 썼다. 그때 나는 그가 화가 났다는 사실을 알았다.

그렇게 해서 나는 이시모리 밑에서 '졸업'했다. 대학이나 외국에서 워크숍을 할 때 내가 이시모리의『만화가 입문』을 반드시 언급하는 이유는 그것이 만화사에서 중요하기 때문만이 아니라 이런 경험이 있어서다.

멘조는 나와 이시모리 사이에서 오간 대화를 알았는지 몰랐는지 알 수 없지만, 이시모리를 만나러 다니게 되고부터는 나에게 원고를 들고 온 신인들을 상대하게 했다. 그렇게 해서 나는 도쿠마쇼텐 2층에서 편집자가 되었다.

오가타 히데오,
애니메이터에게
만화 연재를 맡기다

다이닛폰인쇄로부터 교정지와 아즈마 히데오의 동인지가 도착하던 시절

나는 2층 주민으로 있으면서 항상 만화 관련 업무를 맡았다. 〈류〉가 〈애니메쥬〉의 증간으로서 창간된 것은 1979년이고, 내가 2층 주민이 된 것은 1981년 초였는데, 봄에 신입사원 오타 노부에(사이토 노부에)가 『로망앨범』 팀으로 배치되었다. 도쿠마쇼텐은 그 이후 멘조 미쓰루를 편집장으로 임명하면서 1985년 월간 소년 만화지 〈소년 캡틴〉을 창간한다. 가도카와 쇼텐의 〈소년 에이스〉에서 현재도 연재 중인 타카야 요시키'의

만화『강식장갑 가이버』는 창간 기획 중 하나였다. 〈캡틴〉은 창간 2호의 실제 판매 부수가 20만 부에 미치지 못했다. 몇 호였는지 기억이 나지 않지만 발행 부수 12만 부, 실판매율 80%가 됐을 때쯤부터는 부수 침체가 문제되면서 멘조 이후로 편집장이 어지러울 정도로 계속 바뀌었다. 그런데 실판매 부수가 20만 부에 미치지 않거나 만화 단행본 시리즈가 평균 4만 부 조금 넘게 팔리는 것을 '침체'라고 말하는 것이 얼마나 사치스러운 소리인지, 요즘 만화 출판계 사람들은 잘 알 것이다. 멘조는 만화 잡지 편집장 자리에서 쫓겨난 후 단행본 역사 만화 시리즈를 기획했고, 그 첫 번째가 야스히코 요시카즈의『나무지 ナムジ』였다.

『가이버』는 이시모리 쇼타로 이외의 만화가가 만든 특촬 히어로풍 작품이라는 점에서 도쿠마쇼텐과 이시모리프로 및 도에이의 관계를 생각해보면 상당히 도발적인 작품이었는데, 그걸 허락해준 것이나『나무지』를 포함한 역사 만화를 야스히코에게 그리도록 한다는 발상 등은 역시 멘조의 업적이었다. 나는 멘조 밑에서 이 작품들을 직접 담당했는데, 지금도 가도카와쇼텐의 매대에 꽂혀 있는『가이버』와『나무지』를 보면 역시 이 작품들이 탄생할 수 있게 한 멘조의 이름을 분명하게 써둬야겠다는 생각이 든다. 가도카와쇼텐의 젊은 편집자들은 얼굴도 이름도 모르는 멘조의 실적이 있었기에 지금 자신의 실적

이 존재한다는 사실을 다시금 기억해두길 바란다.

그럼 〈류〉이야기를 조금 더 해보자. 솔직히 말해 도쿠마쇼텐 2층에 오기 전까지 독자로서 〈류〉라는 만화 잡지는 내 관심 밖이었다. 애당초 1980년 전후라는 시기는 전후 만화사에서 하나의 도달점과 같은 시기였다. 1970년대에 데뷔한 24년조는 초기에는 단행본도 나오지 않아서 중학교 교실 안에서 잡지를 스크랩해서 제본한 책자를 돌려봤고, 그렇게 해서 소녀 만화의 본래 독자층 바깥에 있던 사람들에게까지 퍼져갔다. 〈유리이카〉에서 소녀 만화 특집을 꾸리고, 하기오 모토와 데라야마 슈지가 대담을 하는 것은 1981년이다. 요시모토 다카아키가 『매스 이미지론』에서 소녀 만화에 대해 하나의 장을 할애하는 건 조금 뒤의 일이지만, 24년조는 1980년대 서브컬처의 주류가 되기 시작했다. 24년조의 영향을 받아 요시모토 바나나, 야마다 에이미 등 1980년대 여성 문학이 등장하고, 소위 젠더론에서 소녀 만화를 연구 대상으로 다루는 일로 이어지게 된다. 얼마 전에도 북미 대학의 젠더론 연구자가 요시모토 다카아키나 데라야마 슈지의 이름을 대며 "일본의 좌익 지식인들은 어째서 소녀 만화에 강하게 공감하는가?"라는 질문을 해왔는데, 소녀 만화와 문학·사상이 서로 접근하는 현상이 그 시대에 일어났던 것이다. 1970년대 전후에는 이시코 준조 등이 시라토 산페이와 쓰게 요시하루의 극화를 신좌익 입장에서 논

했는데, 1980년대에 극화를 대신하여 사상과 문학 측면에서 발견된 것이 소녀 만화였다. 나는 독자로서 그 소용돌이 안에 있었다.

극화 분야에서도 이시이 타카시가 등장하여 그야말로 신좌익의 잔재와도 같은 '삼류 극화 무브먼트'[2]라는 평가를 받았고, 1979년에는 〈신표新評〉라는 제목의 소위 총회꾼 종합지에서 별책으로 이시이 타카시 특집호가 나온다. 가메와다 다케시가 〈극화 아리스〉의 편집장으로 등장하고, 내가 자판기에서만 판매되던 이 잡지를 찾아 쓰치우라土浦 주변 논두렁길을 헤매던 것은 대학 시절이 끝날 즈음이었다. 〈극화 아리스〉는 한마디로 '에로 잡지'였고, '자판기 책'이라 불리며 주로 자판기에서 판매되었는데, 그 자판기는 대개 시골 논두렁길에 덩그러니 놓여 있었다. 그런데 어느 날, 그런 잡지 중 하나에 아즈마 히데오가 '로리콤 만화'를 그린 것을 대학생들이 발견했고, 충격을 받았다. 마찬가지로 자판기 책까지는 아니었으나 주류라고도 할 수 없는 극화지에서 오토모 카쓰히로의 이름이 발견되었고, SF 잡지 〈기상천외〉는 〈만화 기상천외〉를 창간했으며, 아즈마 히데오는 그 잡지에서 『부조리 일기』를 발표했다.

아즈마는 하기오 모토가 『백억의 낮과 천억의 밤』을 매주 연재하던(지금 돌이켜보면 이것부터가 말이 안 된다) 〈소년 챔피언〉에서 『두 사람과 5명』이라는 만화를 발표했는데, 여장女裝

일가 중 여자아이(딸)를 좋아하게 된 남자아이를 그린 러브코 미디라는 매우 독특한 작품이었기에 주목을 받았다. 그리고 그 〈챔피언〉에는 그보다도 전에 야마가미 타쓰히코[3]의 『가키데 카』, 카모가와 쓰바메[4]의 『마카로니 호렌소』가 실리고 있었다. 그런 〈챔피언〉의 작가였던 아즈마가 느닷없이 자판기 책에 등 장한 것은 그야말로 '사건'이었다.

당시에는 아즈마와 오토모 카쓰히로, 혹은 이시카와 준과 다카노 후미코, 사이몬 후미[5] 등의 작가들이 '포스트 24년조' 라고 할 만한 존재로 등장하여 '뉴웨이브'[6]라 불렸다. 그러나 잘 생각해보면 아즈마와 이시카와는 24년조 세대였고, 다른 사람들은 그보다 한 세대 아래인 나와 같은 세대였다. 그러나 변덕스러운 젊은 세대에게는 토키와장에서 극화와 24년조를 지나 눈앞에 닥친 뉴웨이브가 화려하게 보였던 것이다.

나는 그런 1980년대의 만화 독자였다. 그렇기에 문학과 현 대 사상을 흉내 내는 듯한 비평과 한편으로는 더욱 새로운 만 화처럼 보인 뉴웨이브에 시선을 빼앗겼던 나에게 〈류〉는 그 런 흐름으로부터 한 발자국 뒤처진 것처럼 보였다. 그 대표적 인 예라고 하면 좀 실례가 되겠으나, 〈류〉에서 아즈마 히데오 가 『부랏토 버니』라는 인간의 심층 심리를 파고드는 토끼 이야 기(지금 돌이켜보면 마치 융 심리학처럼 느껴지는 상당히 대담한 설 정이지만)를 연재하는 것이 나에게는 구식처럼 느껴졌다. 솔직

히 말하면 당시에 아즈마는 우리에게는 자판기 책, 혹은 부조리 만화계에서 추종 팬을 거느린 작가였기에 '이제 와서 아즈마에게 평범한 만화(로 당시엔 보였다)를 그리게 하다니 뭔 짓이냐!'는 식의 광적인 감정도 느꼈다.

이야기에서 벗어나지만, 아즈마를 생각하면 다이닛폰인쇄의 업무 총괄 부서에서 근무하던 T씨가 떠오른다. 그곳은 원고 입고나 교정쇄 출고를 관리하는 부서였다. 원고 입고와 교정쇄 출고와 관련해 정기적으로 인쇄소와 출판사를 오가는 다이닛폰인쇄 쪽 직원이 있었고, 평소에는 이 사람이 진행 상황 등을 편집자와 이야기했다. 하지만 원고 입고가 너무 늦어질 경우에는 이 업무 총괄 부서로 직접 연락을 해서 교섭하는 '비장의 기술'을 나는 금세 배워버렸는데, T씨가 원고 입고가 지연되는 상황에 매우 너그러웠기 때문이다. 그러던 어느 날, 아즈마 히데오의 원고가 너무 많이 늦어져서 교정쇄를 뽑지 않고 바로 인쇄하지 않고서는 시간을 맞출 수가 없다고 했더니, 그는 염교念校 형식으로 교정쇄를 내주겠다고 말했다. 내가 다행이라고 말하자 T씨는 "아즈마 씨 원고인데, 뭐 어쩔 수 없지요"라고 수화기 너머로 답했다. 그리고 다음 날 다이닛폰인쇄 직원이 〈아즈마 히데오에게 꽃다발을〉이라는 제목의 동인지를 가져왔다. 지금도 이 동인지는 만다라케에서 판매되고 있는데, T씨는 알 만한 사람은 다 아는 아즈마 히데오 팬이었다.

또 〈류〉에는 이시모리 쇼타로의 『환마대전』이 연재되고 있었는데, 이것은 히라이 카즈마사 원작의 『환마대전』이나 『신환마대전』과는 다른, 이시모리만의 버전이었다. 자고로 팬은 자기 위주로 생각하기 마련이라 나 같은 경우에도 '차라리 『사이보그 009』 천사 편이나 좀 연재할 것이지'라고 생각했지만, 그렇게 간단하게 말할 수 있는 이야기가 아니라는 사실을 이제는 안다.

작가주의의 미디어믹스

나는 지금 그 당시의 마니아로서 내가 생각하거나 느꼈던 점들을 되도록 솔직하게 쓰고 있는데, 그와는 별도로 〈류〉는 만화와 애니메이션 역사에서 중요한 의미를 갖는다. 오가타 히데오의 회상에 따르면 도쿠마쇼텐 안에서 〈류〉의 위치는 미디어믹스의 일단을 맡는 것이었다고 한다.

도쿠마 그룹은 사실 1970년의 미노루폰레코드(지금의 도쿠마재팬)를 필두로 73년 도쿄타임즈, 74년 다이에이大映, 그 밖에도 여행업(도쿠마트래블) 등까지 포함하여 출판 외에 다각적인 사업단을 형성하고 있었다. '미디어믹스'라는 단어도, 맨 처음에는 도쿠마가 쓰기 시작한 말이다.

"앞으로 다가올 시대에는 '미디어믹스'로 가야만 해. 그렇지

만 활자가 사라지는 일은 절대 있을 수 없어. 활자를 중심으로 관련 소프트웨어의 입체적인 종합 전략을 생각하라. 즉, 출판·영상·음악의 삼위일체 비즈니스 말이다."

사장은 무슨 일만 있으면 위와 같이 선언하곤 했다.

_오가타 히데오, 『저 깃발을 쏴라!』, 오쿠라슛판, 2004

오가타도 지적했지만, 1976년 가도카와 하루키가 이끄는 가도카와쇼텐은 영화 〈이누가미가의 일족〉과 그 원작 도서를 연결 지어 블록버스터를 방불케 하는 대량 선전을 했다. 그 일이 '미디어믹스'라는 일본제 영어가 정착하게 된 계기가 되었다. 불특정 다수를 향해 대량 선전을 했던 형 가도카와 하루키와 마니아 대상으로 특화시켜 작품마다 일종의 '클로즈드 마켓'을 만든 동생 가도카와 쓰구히코. 이 두 종류의 가도카와형 미디어믹스는 현재 북미 지역 만화·애니메이션 연구에서 매우 진지한 학술 연구 대상이 되고 있다. 그 내용으로 학위를 취득한 사람이 있을 정도다.

그리고 도쿠마 야스요시라는 인물은 이 격류에 가장 민감하게 반응한 출판인이었다. 도쿠마의 미디어믹스 역시 그 방식에서 도쿠마 야스요시와 〈애니메쥬〉 편집부 사이에 약간의 차이가 있었던 듯하다. 도쿠마 야스요시는 블록버스터처럼 힘으로 밀어붙이는 듯했지만, 한편으로는 중일 우호를 논하는 등 무언

가 품은 뜻 같은 것이 내부에 자리해 있었다. 반면 〈애니메쥬〉의 미디어믹스는 철저한 작가주의였다. 물론 타카하타 이사오나 미야자키 하야오라는 괴물 같은 창작자가 존재한다는 것이 전제가 되었다.

위의 미디어믹스에 관한 이야기를 미루어 짐작해보면, 오늘날처럼 만화나 애니메이션이 마케팅에 휘둘리는 상황이 이 시기의 가도카와쇼텐이나 도쿠마쇼텐에도 있었다고 할 수 있다. 그러나 도쿠마쇼텐 2층의 미디어믹스는 마케팅에 유효한 숫자나 전략이 우선적인 근거가 아니라, 먼저 압도적인 창작자가 존재한다는 것을 전제로 삼았다는 점에서 1980~90년대에 토리야마 아키라를 중심으로 하여 작가주의를 관철했던 〈소년점프〉의 사상에 가장 가깝다고 할 수 있다. 이 이야기는 뒤에서 다시 다루겠다.

아무튼 미디어믹스를 추구하는 출판사로서 자사가 판권을 보유한 작품을 먼저 만화 형태로 개발한다는 사고방식은 아주 올바르다. 한 편의 애니메이션이든 영화, 혹은 게임을 만들려면 일반적으로 억(엔) 단위의 금액이 필요하다. 하지만 만화가의 원고료는 한 페이지당 신인이라면 수천 엔, 유명 작가이더라도 아주 예외적으로 수만 엔 정도다. 설령 한 페이지에 3만엔이라고 치더라도 단행본 180쪽 분량의 연재라면 540만 엔이다. 소위 콘텐츠의 1차 판권 개발 비용으로는 놀라울 만큼

저렴한 셈이다. 그러므로 오가타는 이렇게 쓰기도 했다.

　　그리고 또 한 가지, 나는 재고가 없다는 점에서도 캐릭터 비
　　즈니스에 흥미를 느꼈다. 장사의 기본은 물건을 만들고 그것을
　　판매하는 것이니 당연히 물건을 보관할 창고가 필요하다. 하지
　　만 캐릭터의 권리자licenser는 판매자licensee에게 권리를 허락할
　　뿐이다. 상품 판매자는 정가의 몇 퍼센트 정도에 해당하는 캐릭
　　터 사용료(로열티)를 권리자에게 지불한다. 권리자는 직접 상품
　　을 만들거나 재고를 떠안을 필요가 없이, 그야말로 도장 하나만
　　있으면 되는 셈이다. 이런 편리한 장사가 어디 있겠나.

<div align="right">_같은 책</div>

이런 글을 보면 아주 계산에 밝은 듯한 인상이지만 오가타
히데오라는 인물은 숫자는 세세히 따지지만 그것에 밝지는 않
았다. 또한 아주 웃음이 날 만큼 스케일이 작은 부분과 기절초
풍할 정도로 대담한 부분이 공존한다며 주위 사람들이 입을 모
았다. 오가타의 대담함을 느낄 수 있었던 부분은 무엇보다도
〈류〉라는 잡지 이름이었다. 상식적으로 생각해보자면 〈소년 ○
○〉, 〈만화 ○○〉, 〈극화 ○○〉라는 식으로 붙이는 것이 만화 잡
지의 기본 법칙과도 같았다. 하지만 오가타는 〈류〉라고 이름
붙였다고 스즈키 카쓰노부는 다음과 같이 증언했다.

제목은 오가타 씨가 붙였어. "〈류〉 괜찮지?"라면서. 간단히 말하자면 투겁고, 힘이 듬뿍 담겼고, 강하고 멋진 이름이라나. '용(류)'의 이미지라고 했어.

_스즈키 카쓰노부 인터뷰

내가 2층 주민이 되어 〈류〉에서 멘조와 일하게 된 것은 가쿠슈켄큐샤 〈애니메디아〉로 이적한 스즈키를 대신하면서였는데, 나는 스즈키가 이시모리 쇼타로의 팬클럽이었다는 사실을 알고 있었다. 그는 히지리 유키의 담당 편집자였고, 히지리 유키의 『우주전함 야마토』 만화판이 〈텔레비랜드〉에 연재되던 시절부터 얼굴과 이름은 기억하고 있었다. 그러니 〈류〉라는 잡지 이름은 이시모리의 팬으로서 그의 대표작 중 하나인 『류의 길』이나 애니메이션으로 만들어진 『원시 소년 류』에서 따왔을 것이라고 쭉 생각해왔다. 『사이보그 009』의 '죠'에서 따오기는 너무 노골적이고, 이시모리의 장남 오노데라 조[7]의 이름과도 겹치기 때문에 약간 비틀어서 〈류〉라고 붙인 것 아니겠냐는 생각이 자연스럽게 들었다. 그러니까 독자로서 약간 이시모리 매거진 비슷한 잡지일 거라는 인상을 받았다. 하지만 실은 오가타가 붙인 이름이었다는 이야기를 듣고서 깜짝 놀라면서도, 동시에 〈애니메쥬〉의 잡지명이나 결국 환상으로 끝나버린 여성지 〈HANAKO〉의 이름을 떠올려보니 이해가 갔다. 스즈키

카쓰노부의 회상에 따르면 오가타는 "편집인의 업무는 잡지 제목을 정하는 것과 편집 후기를 쓰는 것이지"라고 했다는데, 참으로 그답다. 잡지 내용은 편집부원들에게 맡긴 것이다.

그리고 오가타의 대담함과 도쿠마의 미디어믹스 중심에는 앞서 언급한 작가주의가 있다는 사실을 다음과 같은 에피소드를 통해 알 수 있다.

나는 오토모 카쓰히로 씨에게 『파이어볼』이라는 미완의 대작이 있다는 사실을 알고 있었다. 그래서 그 속편을 〈류〉에서 연재해주었으면 하여 도쿄 기치조지에 있는 오토모 스튜디오를 자주 방문했다. 하지만 결국은 헛수고로 끝났다. 히트 작가여서 출판사 사이에 '소속 계약'도 있었기 때문에 도쿠마쇼텐이 끼어들 여지가 없었던 것이다.

_오가타 히데오, 『저 깃발을 쏴라!』, 오쿠라슛판, 2004

오토모의 『파이어볼』 속편이라면 나 역시 읽고 싶은 생각이 든다. 그러나 그 당시 나였다면 아마 어려울 거라고 단정짓고 한 발자국 물러났을 것이다. 그런데도 주저하지 않고 달려든 것이 오가타답다는 말이다.

오가타 히데오, 카나다 요시노리에게 만화 연재를 맡기다

오가타의 회상록 『저 깃발을 쏴라!』에는 〈류〉에 관한 부분에서 내가 등장한다.

그 한 가지 방법으로는 유능한 젊은 작가를 기용하는 것이었다. 지금은 무명에 가깝지만 장래성에 기대를 걸어보겠다는 의미다. 그래서 〈류〉에서는 멘조를 중심으로 구체적으로 지명하도록 했다. 또 그 당시에는 아직 대학생이었지만 만화에 대한 확실한 감식안을 갖고 있던 오쓰카 에이지를 외부 브레인으로 기용하여 아사리 요시토[8]와 타카야 요시키 등을 발굴할 수 있었다.

오쓰카는 검은 테 안경을 쓰고, 가끔은 나막신 같은 것을 신고서 느닷없이 편집부에 나타나서는 뛰어난 의견을 제시하곤 했다. 내부 사람보다는 아웃사이더의 이론이 훨씬 더 신선하고 강렬했다. 우리는 항상 오쓰카의 이론을 경청하곤 했다.

_같은 책

오가타 책을 보면 본인이 미디어믹스 노선을 착안하여 오토모와의 교섭을 포기하고 젊고 유능한 작가를 기용한다는 아이디어를 떠올렸다는 흐름으로 적혀 있는데, 나는 브레인이 아니라 시급을 받던 아르바이트생으로서 멘조 밑에서 이시모리 쇼타로 등의 원고를 받으러 다녔을 뿐이다. 그게 사실이다. 당시

〈애니메쥬〉에 있던 사람들의 회상에 따르면 아마도 '애니동'의 나미키 타카시와 혼동한 것 아니겠냐는 의견이 있는데, 실제로 오가타에게 불려가서 오토모나 뉴웨이브 작가들에 관해 이야기했던 기억은 있다. 하지만 그것은 2층 주민들에게 오가타가 매일같이 하던 일이었고, 무엇보다 시급 450엔 받는 브레인은 당치도 않은 이야기다. 〈류〉 편집 업무의 태반을 떠맡고 있던 사람은 스즈키 카쓰노부와 아키타쇼텐 출신의 명물 편집자 와타비키 가쓰미였다. 그러니 아즈마 히데오의 원고를 받는 것은 와타비키였고, 나는 다이닛폰인쇄와 진행하는 일을 주로 맡았다.

그리고 스즈키가 그만둔 다음 멘조의 잡무를 담당하는 아르바이트생으로서 내가 2층 주민이 된 것이다. 나보다 먼저 온 여성 아르바이트생이 한 명 더 있었는데 이름이 도저히 떠오르지 않는다. 그녀는 『로망앨범』 일도 하고 있었기 때문에 〈류〉의 잡무는 내가 맡았고, 앞에서도 썼듯이 그런 업무에 이시모리 쇼타로의 원고를 받는 일도 당연히 포함되어 있었다. 〈류〉의 간판 작품은 야스히코 요시카즈의 『아리온』이었고, 원고 받는 일과 단행본 편집 업무는 내가 이어받았지만 작품 내용에는 전혀 관여하지 않았다. 퀵서비스로 비유하자면, 오토바이를 대체하는 정도였을 뿐이다.

하지만 야스히코와 같은 애니메이터들에게 만화를 그리도

록 한 것은 사실 오가타의 뛰어난 의견이었다. 그 아이디어는 스즈키 카쓰노부 등과 대화하다가 애니메이터 아라키 신고[1]나 타쓰노코프로의 요시다 타쓰오가 만화가로도 활동한다는 이야기를 듣고 떠올린 것일지도 모르는데, 스즈키의 다음과 같은 증언이 흥미롭다.

오가타 씨는 애니메이터에게 일러스트나 만화를 맡기고 싶다는 이야기를 했었죠. 다만 오가타 씨는 애니메이터가 전부 다 만화를 그릴 줄 안다고 생각하는 듯했습니다.

_스즈키 카쓰노부 인터뷰

확실히 오가타는 그렇게 생각하고 있었다. 그래서 카나다 요시노리의 『BIRTH』라는 작품의 연재를 느닷없이 확정 지었고, 그 바람에 곤혹스러웠던 적이 있다. 편집부에 도착한 카나다의 만화 원고는 동화動畵 용지에 연필로 몇 컷씩 따로따로 그려져 있었다. 그걸 복사해서 늘어놓고 만화 페이지 형태로 구성하고, 스크린톤을 붙이는 것이 내가 해야만 하는 편집 작업이었다. 그런 의미에서는 아무리 엄청난 재능을 가진 카나다 요시노리라도 만화를 제대로 그리지 못했다. 하지만 오가타의 생각에 어느 정도 공감하는 부분이 있다.

나에게 애니메이션이란 처음부터 만화와 직접 연결되는 존

재였다. 데즈카 오사무의 무시프로덕션, 토키와장 그룹의 스튜디오제로 등 데즈카와 그 문하생들은 애니메이션 스튜디오를 당연한 듯 갖추고 있었다. 그렇기에 왠지 모르게 난 애니메이션이 만화가의 업무에 포함되는 것이고, 반대로 애니메이터는 만화를 당연히 그릴 줄 알아야 한다고 생각했다. 무시프로덕션의 애니메이터들은 데자키 오사무, 키타노 히데아키, 무라노 모리비, 사카구치 히사시 등 모두가 자연스럽게 만화를 그리고 있었다. 그러니 무시프로덕션 출신인 야스히코 역시 당연히 만화를 그릴 줄 안다고 믿고 있었다. 실제로는 애니메이터 중에서 만화를 그릴 줄 아는 사람은 일부였지만, 나는 지금까지도 모름지기 만화가라면 애니메이션을 만들 줄 알아야 하고, 더불어 영화도 찍을 줄 알아야 한다는 생각을 어느 정도는 갖고 있다. 그건 만화, 애니메이션, 영화의 그림 콘티가 만화 쪽에서 바라볼 때 상당히 유사하기 때문이다. 그리고 이런 생각을 갖게 된 데에는 역시 데즈카 문하에 있던 사람들에 대한 인상이 큰 영향을 미쳤다.

애니메이터에게 만화를 그리게 한다는 오가타의 발상이 신선했던 이유는 예를 들어 〈텔레비랜드〉에 실리던 히어로물 등의 만화화와는 전혀 다른 발상이기 때문이다. 물론 원작을 그저 평범하게 애니메이션으로 만드는 것과도 다르다. 오가타의 이 '착각'은 최종적으로는 『바람계곡의 나우시카』에서 결실을

맺게 되지만, 도쿠마쇼텐의 미디어믹스는 애니메이터가 만화를 그리고 그 만화를 직접 애니메이션으로 만든다는 점에서 단순히 만화나 애니메이션으로 만드는 작업과는 결정적인 차이가 있다. 실제로 『나우시카』뿐만 아니라 『아리온』은 야스히코가, 『BIRTH』는 카나다 요시노리가 직접 애니메이션 작품으로도 만들었다. 그렇게 보면 오가타가 오토모 카쓰히로를 찾아간 것도 이해가 간다. 만화가 오토모 카쓰히로는 그 뒤에 애니메이션 감독으로서 자신의 만화 『AKIRA』를 직접 애니메이션으로 만들었는데, 이처럼 창작자 한 명에게 만화와 애니메이션을 모두 만들도록 하고, 또 그게 가능한 창작자를 섭외하는 것이 도쿠마쇼텐 2층의 작가주의적 미디어믹스가 가진 본질이 아니었을까. 그 당시 오가타가 그렇게까지 확실하게 의식하고 있었다고는 말하지 않겠으나, 어딘지 모르게 도쿠마쇼텐의 미디어믹스에는 만화와 애니메이션이 상호 변환 가능하다는 '착각'이 존재했다. 그리고 그런 재능을 가진 이를 찾아 돌아다녔다.

하지만 그 당시에 나는 그런 미디어믹스에 흥미가 없었다. 시급 450엔을 받던 아르바이트생으로서는 도저히 이해할 수 없는 상황이었다. 미디어믹스와 관련하여 오가타에 대해 기억나는 추억이라면 사원에게 지급되는 도쿠마 야스요시가 제작한 영화 〈미완의 대국〉 티켓 2장을 오가타가 정가로 나에게 팔았던 것뿐이다. 그걸로 하루치 시급이 날아갔다고 낙담했었는

데, 아무래도 지적인 추억이라고 하긴 어렵다.

그렇더라도 나는 옆에 있던 〈애니메쥬〉 편집부에 만화판 『나우시카』 첫 회 원고가 도착하여 2층 주민들이 몰려가 그 원고를 둘러쌌을 때, 가장 뒤에서 까치발을 하고 그걸 들여다보는 경험은 할 수 있었다. 약간 생경한 그 컷 분할은 내 머릿속에서 영화나 애니메이션 화면으로 변환되었다. '토키와장 사람들이 그들의 어린 시절에 데즈카의 『신보물섬』 서두에 나오는 자동차 질주 장면을 보면서 만화인데 움직이는 것처럼 보인다고 충격을 받았을 때 이런 느낌이었을까' 하고 생각했던 것만큼은 선명히 기억한다.

나니와 아이와
「애니패러」가
탄생하던 시절

고양이와 '애니패러'와 『샤아 고양이에 관하여』

〈애니메쥬〉 창간 당시, 스즈키 토시오가 애니메이션 팬 중 한 명이었던 나니와 아이를 만나 진행한 인터뷰에서 흥미로웠던 부분은 그녀가 '애니패러' 창시자 중 한 명이었다는 점이다. '애니패러'는 요즘 말로 하면 '2차 창작'인데, 애니메이션이나 만화의 캐릭터를 사용해 만든 새로운 작품을 상업 매체에 그렸던 최초의 사람 중 한 명이 나니였다. 나니와는 미노리쇼보의 〈OUT〉에 『샤아 고양이에 관하여』라는 제목으로 〈건담〉 등장인물에 고양이 귀를 붙이고 3등신으로 변형한 캐릭터로

네 컷 만화를 연재했다. 데뷔하게 된 계기는 이렇다.

그때쯤 마찬가지로 〈OUT〉에서 그림을 그리던 만화가가 계셨는데, 그분이 세세한 일러스트 컷을 그려줄 사람을 찾고 있었습니다. 그 당시 애니메이션 동아리 수가 매우 적었기 때문에 동아리끼리 친분이 있었거든요. 그래서 그 만화가에게 저를 "이 사람이 2등신이나 작고 귀여운 그림을 그릴 수 있어요" 하고 소개해준 사람이 있었고, "펼침면 두 페이지를 줄 테니까 좀 메워주세요"라고 그 만화가가 말씀하셨던 거죠. 그래서 여섯 시간 걸려도 끝내지 못할 주사위 놀이를 만들어서 가지고 갔더니 약간 소동이 벌어졌어요. '세세하다'는 게 그런 뜻이 아니었다는 걸 나중에 알았죠.

고마자와대학 SF연구회나 작화그룹 등 동인 모임 인맥을 통해 인재를 모았다는 점에서 도쿠마쇼텐과 상황이 다르지 않다. 처음에는 페이지 구석에 네 컷 만화를 그리다가 점점 페이지가 늘어났고, 연재가 되었다. 그 연재를 통해 그녀는 고양이 귀(네코미미), 3등신 패러디 캐릭터 등의 정형을 만들어냈다.

저는 아주 그림을 못 그렸어요. 친구 중에는 애니메이션 캐릭

터를 진짜와 똑같이 아주 잘 그리는 경우도 있었는데, 저는 그림을 못 그려서 도저히 그렇게 그리지 못했죠. 그래서 얼굴은 특징을 잡아서 알아볼 수만 있으면 되는 것 아닌가 싶어서, 헤어 스타일과 복장을 똑같이 해놓고 눈은 점으로 그렸습니다. 처음에는 4등신 정도였는데, '더 줄여도 알아볼 수 있겠는데? 좋아 이대로 가자' 싶어서 네 컷 만화를 그렸던 거죠.

캐릭터에 고양이 귀를 붙인 것도 아마 제가 가장 처음이었을 거라고 자신할 수 있어요.

_같은 인터뷰

나니와는 한편으로는 "저 말고도 똑같은 일을 했던 사람은 아마 있었을 것"이라고 말한다. 실제로 '고양이 귀'에 관해서도 이렇게 말했다.

동시다발적인 예로서 오시마 유미코 씨의 『솜털 나라 별』이 있었잖습니까. 제 작품과 완전 같은 시기에 나왔는데, 그 당시 저는 아직 『솜털 나라 별』을 읽지 않았습니다. 『솜털 나라 별』은 고양이를 소녀 모습으로 완전히 바꾼 후 귀만 붙였죠. 인간의 귀도 붙어 있는 형태로요.

저는 고양이를 그리고 싶었는데 애니메이션 캐릭터도 그리고 싶었어요. 그래서 애니메이션 캐릭터인 고양이라는 설정으

로 그렸죠. 기왕이면 고양이는 귀가 두 개뿐이니까, 인간 귀는 그리지 않겠다고 생각했습니다. 제가 그린 것은 꼬리도 손발도 전부 고양이 모습에 옷만 입은 상태였는데, 요즘 '모에'는 손발은 완전히 사람이고 귀만 붙인 쪽이 더 주류가 되어버렸죠.

_같은 인터뷰

　이렇게 길게 인용한 이유는 '오타쿠'나 '모에'가 국제화되면서 그런 것들이 학술 연구 대상이 되었기 때문이다. 작년에도 외국 연구자로부터 내 작업실에 걸려 있는 일러스트가 역사적으로 볼 때 '모에'의 기원이므로 논문에 인용하고 싶다는 메일이 왔다. 이야기가 조금 벗어나지만, 그 일러스트는 하야사카 미키'라는 만화가가 그린 것이다. 그는 〈프리스〉라는 미소녀 동인지를 통해 알려졌다. 하야사카 미키는 아즈마 히데오 주변에 모인 '로리콤 만화'를 그리던 동인 모임 출신 만화가다. 즉 그 말은 그 뒤의 역사를 간단하게 줄여서 말하자면 요즘의 소위 '모에'계 만화의 기초를 만들었다고 할 수 있는 사람 중 하나라는 의미다. 하야사카가 그 일러스트를 그릴 당시, 나는 낮에는 도쿠마쇼텐 2층에서 일하고, 심야와 주말에는 뱌쿠야쇼보(당시 이름은 '셀프슛판')에서 〈만화 부릿코〉 편집장을 맡고 있었다(편집장이라고 해도 직원은 나 혼자였다. 에로 책은 한 사람이 한 권을 전부 편집하는 것이 일반적이었고, 편집장이란 직함은 사건이 터졌을

때 책임을 지기 위함이었다. 말하자면 유흥업소에 고용된 점장과 같다고 보면 된다).

일러스트의 인물 이름은 아마 '모에萌'였다. 하라주쿠의 길거리에서 리젠트 머리에 가죽점퍼를 입고 춤추는 사람들이 있었는데, 그들을 따라다니던 인물 중에 낙하산처럼 부풀어 있는 물방울무늬 치마를 입은 여자아이가 있었다. 하야사카 미키가 그녀를 마음에 들어 했고, 사진 몇 장을 찍어서 그 모습을 일러스트로 그리고는 '모에'라는 이름을 붙였다. 아마 그 아이의 별명인지 본명인지가 '모에'였던 것 아니었나 싶다. 나는 그 일러스트 중 한 장을 하야사카에게 돌려줄 기회를 놓쳐서 작은 액자에 넣어 걸어 놓은 것이다. 외국인 연구자가 인터뷰하러 왔을 때, 그 그림에 관한 질문을 받고는 "모에라는 이름이 붙은 캐릭터 중에 아마 가장 이른 시기에 그려진 그림일 거야"라고 설명했더니, 모에의 기원이 된 캐릭터라는 오해를 받게 되었다. 그러나 그 오해는 그냥 내버려뒀다. 이제는 사람들의 기억에서 거의 사라진 하야사카 미키라는 이름이 미국 학술 논문에 남는 것도 나쁘진 않다고 생각했다.

이야기를 다시 돌리자. 나니와가 말했듯이 '애니패러'도 '고양이 귀'도 동일한 시기에 동시다발적으로 시작된 것이고, 『샤아 고양이에 관하여』가 그런 시대를 대표하는 형태로 등장했다. 억지로 갖다 붙이자면 '모에'의 기원이 된 '로리콤 만화' 역

시 마찬가지다. 하야사카 등은 그 당시 아즈마의 작품에 친구들끼리만 통하는 개그 소재로 자주 등장하던 유명인이었다. 그들 역시 요즘 말하는 '모에'로 이어지게 된 것들을 각각 동시다발적으로 시작한 사람들이었다.

〈애니메쥬〉는 〈키네마준포〉인가 〈스타로그〉인가

그러면 이제 〈애니메쥬〉가 창간되고, 2층 주민들이 모여드는 1978년을 돌이켜보겠다. 이때는 나니와나 하야사카 등이 자신들의 무언가를 발견한 시기이기도 하다. 〈애니메쥬〉 창간이 5월 26일. 〈스타워즈〉가 일본에서 개봉한 것이 7월 1일. 같은 달에 타이토의 〈스페이스 인베이더〉가 오락실에 등장했다. 12월에는 훗날 가도카와쇼텐으로 이적하는 이노우에 신이치로가 아르바이트로 편집을 맡은 잡지 〈애니멕〉이 〈마니픽〉이라는 이름으로 창간되었다. 12월 17일에 열린 '코미켓 10'에서는 로리콤 동인지 〈아리스〉가 판매되었다고 한다.

이듬해 1979년에는 애니메이션 〈기동전사 건담〉이 방송되었고, 4월 8일에 열린 '코미켓 11'에서는 로리콤 만화 동인지 〈시벨〉 창간호가 판매되었다. 여기에 모인 멤버는 아즈마 주변의 젊은이들이기도 했다. 12월에는 〈칼리오스트로의 성〉이 극장에서 개봉했다. 'BL'의 기원이 된 '야오이<small>やぉぃ</small>'라는 단어를 내세운 동인지 〈랏포리 야오이 특집호〉가 간행된 것도 이해 말

이었던 듯하다.

코믹마켓의 입장 인원은 회를 거듭할수록 늘어났고, 1980년에는 만다라케 1호점이 나카노 브로드웨이에 생겼다. BL 계열 2차 창작의 발화점이 되기도 했던 타카하시 요이치의 만화『캡틴 쓰바사』가 단편으로 〈소년 점프〉에 등장한 것도 1980년이었다.

이렇게 열거해보면, 〈애니메쥬〉가 창간된 1978년부터 1980년까지 3년 동안 현재까지 이어지는 오타쿠 문화의 출발점이 되는 현상이나 작품 대부분이 탄생한 사실을 알 수 있다. 요즘 언어로 말하자면 80년대 이후 오타쿠 문화에서 '스펙'으로 불린 요소 중 대부분이 1978~1980년에 만들어진 인상이다. 그것들이 30년이 지난 후 학술 연구 대상이나 '쿨 재팬'이라는 이름의 국책이 될 줄은 아무도 예상치 못했고, 솔직히 말하자면 바로 그 30년이란 시간을 실제로 거쳐온 나로선, 그와 같은 사태가 벌어진 것에 어딘지 모르게 허망하다는 느낌을 받을 때가 있다.

아무튼 1981년이 되면 극장판 〈건담〉이 개봉하고, 건프라 열풍으로 이어진다. 또 아키타쇼텐에서 〈마이 아니메〉, 가쿠슈켄큐사에서 〈애니메디아〉가 창간된다. 1970년대 말에 하나하나 작은 현상으로 등장했던 애니메이션 주변의 변화들이 단숨에 시장화된 느낌이다. '애니메쥬 그랑프리'가 닛폰부도칸日本

武道館에서 개최되어 1만 명 이상이 참가했던 것도 시장이 표면화되었기 때문이라고도 볼 수 있다.

그러면 그렇게 등장한 〈애니메쥬〉를 어떤 잡지로 만들고자 했던 것인지 다시 한번 관계자의 증언을 통해 생각해보자. 〈애니메쥬〉 창간에 관련되었던 도쿠마쇼텐 측 편집자의 증언을 듣고 흥미로웠던 점은 그들이 오히려 구미디어의 틀을 통해서 시장을 파악하고자 했다는 사실이다. 창간하기 전에 나니와 아이 등의 이야기를 듣고서 스즈키 토시오는 만들어야 할 잡지의 이미지를 이런 식으로 판단했다고 한다.

아이 양의 말을 듣고서 바로 '팬 잡지'를 만들어야겠다고 생각했습니다. 옛날식으로 말하자면 〈월간 헤이본〉이나 〈묘조〉이죠. 그 중심이 되는 인물(스타)이 애니메이션에는 없으니까, 그걸 그린 사람, 만든 사람, 그런 이들의 인터뷰를 실으려고 했습니다.

_스즈키 토시오 인터뷰

〈묘조〉나 〈헤이본〉은 어떤 의미에서는 가장 대중적이라 할 수 있는 아이돌 팬 대상의 잡지다. 스즈키 카쓰노부 역시 같은 증언을 했다. 우선 오가타 히데오의 회상록 『저 깃발을 쏴라!』에도 나오듯, 제2편집국의 적자를 해소하기 위해 '되도록 고액

의 정가를 붙일 수 있는 고상하고 고급스러운 잡지' 이미지를 오가타가 떠올리고 있었던 것 아니겠느냐고 스즈키 카쓰노부는 말했다. 그런 다음 이렇게 증언한다.

이미 슈에이샤에서 〈플레이보이〉가 나오고 있었고, 본래는 그런 식의 이미지를 오가타 씨가 생각한 것 아닐까 싶습니다. 하지만 우리는 애니메이션 팬들의 기질이나 지향성을 알고 있었으니, 그렇다곤 하더라도(고급 잡지로 가야 한다 하더라도) 〈로드쇼〉나 〈헤이본〉, 〈묘조〉 쪽 노선이 더 낫다고 생각했죠. 기왕 책을 만드는 거니까, 역시 되도록 많은 사람이 보아주었으면 했어요. 그러기 위해서 내가 이렇다 저렇다 느끼는 것보다도, 일반적인 선에서 책을 만들자고 생각했습니다.

_스즈키 카쓰노부 인터뷰

여기에서도 〈묘조〉, 〈헤이본〉이라는 이름이 나온다. 게다가 스즈키 카쓰노부는 영화 잡지 〈로드쇼〉의 이름도 언급했는데, 스즈키 토시오에 의하면 오가타가 표지를 와다 마코토에게 맡기려고 생각했다고 하니, 오가타도 영화 잡지의 이미지를 생각한 것 아닐까 싶다. 하지만 스즈키 카쓰노부의 증언에 따르면 오가타와 두 스즈키가 창간 전에 미리 모여서 잡지 이미지에 관해 서로 논의한 적은 없었다고 한다. 두 스즈키는 각자가 우

선 〈묘조〉, 〈헤이본〉과 같은 애니메이션 잡지를 만들겠다고 생각했던 것 같다.

한편 스즈키 카쓰노부는 〈로드쇼〉의 이미지를 생각했다고도 말했다. 그렇게 일반인들을 대상으로 한 잡지를 생각하고 있었기에, 결과적으로 지면이 〈키네마준포〉 쪽으로 기울어가는 것을 걱정했다고 말한다.

> 토시(스즈키 토시오)가 편집장이 되면서부터 그런 경향이 더 강해졌던 것 같아요. (내가 〈키네마준포〉가 아니라 〈로드쇼〉를 생각한 이유는) 토시는 영화 청년이고 〈키네마준포〉 애독자였습니다. 반면에 나는 마찬가지로 영상 쪽에서 들어온 사람이긴 하지만 가메아리의 영화관에서 본 시대극時代劇이나 도에이의 만화 마쓰리まんがまつり, 그리고 도호 특촬 등을 보며 자란 사람이기에 취향 차이가 있었던 거죠.
>
> _같은 인터뷰

두 스즈키는 〈애니메쥬〉라는 새로운 잡지의 독자를 '일반인'이라고 파악하고 있었다는 점에서 공통점을 가진다. 본래 애니메이션에 관심이 없었던 스즈키 토시오는 타깃 독자를 연예인 팬과 마찬가지라고 생각했고, 반대로 마니아였던 스즈키 카쓰노부는 '일반인 팬' 대상으로 잡지를 만들고자 했다. 그것이 〈헤

이본〉, 〈묘조〉라는 비유가 되었다. 하지만 이는 이미 시작되고 있었던 마니아의 분화 및 대중화를 고려하면 틀리지 않은 생각이었다. 즉, 취미를 직업으로 삼고 '발신인'과 '창작자'의 길을 걷게 되는 2층 주민들이 될 만한 사람들이 마니아 안에서 나타났다. 그 반면 과거였다면 마니아 사이에서 소비되었을 미디어나 작품을 '대중'으로서 수용하는 새로운 소비자가 등장했다. 아직 제대로 된 명칭조차 없었던 오타쿠 안에서 애니메이션 팬의 계층화가 이미 시작되었다는 말이다. 1980년대 이후의 오타쿠 문화는 소비자로서의 오타쿠·마니아 계층이 비대해졌다는 점이 무엇보다도 가장 큰 전제가 된다. 마니아란 본래 소수파이고, 그렇기 때문에 마니아 대상이라고 일컬어지는 미디어나 작품을 기업의 채산에 맞춘다는 것은 냉정히 생각해보면 모순되는 이야기다. 물론 한 명의 사람이 그중 어느 쪽인가로 분화될 때는 여러 우연이 겹치기 마련이다. 우연히 작화그룹이나 특촬 SF연구회의 인맥과 마주쳤다든지 하는 식으로, 각자가 도달한 지점이 어디였는지에 따라 운명이 결정되는 일도 있었으리라.

한 가지 흥미로운 점은 스즈키 카쓰노부의 증언을 참고할 때, 영화 잡지라고 하면 〈로드쇼〉여야 할 텐데 〈애니메쥬〉에는 〈키네마준포〉적인 요소가 도입된 것처럼 느꼈다는 부분이다. 2차 세계대전 전부터 〈키네마준포〉 편집 투고란은 이마무라

다이혜이 등과 같은 비평가의 등용문이었다(나 역시 〈키네마준포〉에 투고하면서부터 비평적인 글을 쓰기 시작했다). 이것이 상징하듯 지극히 거칠게 말해보자면 〈키네마준포〉라는 비유에는 팬적·대중적 가치가 아닌 마니아적·비평적 가치가 집약되어 있다고 본다. 이것은 두 스즈키의 인터뷰를 통해 내가 아주 강하게 느낀 인상으로, 그들은 〈애니메쥬〉를 창간하면서 〈묘조〉, 〈헤이본〉 느낌의 '일반 팬'을 대상으로 한 잡지를 만들고자 했음에도 불구하고, 스즈키 카쓰노부는 〈로드쇼〉를, 스즈키 토시오는 〈키네마준포〉를 닮고자 했다. 그리고 이 두 잡지의 방침이 〈애니메쥬〉에는 혼재되어 있었다고 생각한다. 그렇게 보면 〈OUT〉이나 〈애니멕〉은 〈영화예술〉에 해당할지도 모르겠다.

그리고 이 〈키네마준포〉냐 〈로드쇼〉냐 하는 노선은 나중에, 매우 예민한 표현이 되겠지만 〈애니메쥬〉와 스즈키 토시오가 타카하타·미야자키 쪽을 택할 것인가, 〈건담〉 쪽을 택할 것인가라는 '선택'과도 연관된다는 생각이 든다. 이에 관해서는 다시 상세하게 기술할 필요가 있다.

'순간'을 남길 수 있는 잡지를 만들고 싶다

하지만 그 전에 2층 주민 측에 잡지 제작에 대한 또 다른 시선이 있었다는 점을 언급해두고 싶다. 이케다 노리아키와 도쿠기 요시하루 등은 특촬 무크지를 만들면서 외국 SFX 잡지의 이미

지를, 그리고 하시모토 신지는 〈POPEYE〉와 같은 패션 잡지의 이미지를 떠올렸다는 점은 앞서 언급했다.

그 당시 〈스타로그〉가 창간되었고, 또 〈시네 판타스틱〉이라는 유명한 시리즈가 있었는데 그걸 쭉 사고 있었습니다. 호러물을 좋아했기 때문에 그런 잡지를 샀던 것이죠. 그런 잡지들은 디자인이 딱 부러지는 느낌이었는데…. 물론 그대로 똑같이 쓸 수는 없었습니다. 그러니 선배인 야스이 히사시 씨가 편집한 페이지를 보고서 내 나름대로 정리해서 나라면 이렇게 하고 싶다는 식으로 생각했죠. 왼쪽에 큰 사진을 넣으면 오른쪽 페이지에는 이렇게 사진을 배치한다는 식으로 삼각 구도를 생각해보기도 하고, 그렇게 했었습니다.

_도쿠기 요시하루 인터뷰

그 당시에는 이런 표현이 존재하지 않았고, 지금 쓰면 진부하게 느껴질 뿐이지만 그들은 아마도 '스타일리시하고 쿨한 서브컬처 잡지'를 만화와 애니메이션, SFX 영역에서 만들고자 했던 것 같다. 그러기 위해선 외국의 비주얼을 중시하는 무크지나 패션 잡지의 방식이 필요했던 것이고, '일반인' 대상의 〈애니메쥬〉를 만들고자 했던 두 스즈키 씨와 달리 2층 주민들은 자신들을 위한 서브컬처 잡지를 만들고 싶어 했다.

그렇게 보면 창간 전에 오가타 히데오가 '머리 좋은 애들이 읽는 잡지'를 만들고 싶다고 말한 것 역시 흥미롭다. '일반인'과는 또 다른 독자들이, 애니메이션 주변의 팬들 중에 있다는 사실을 오가타가 왠지 모르게 느낀 것 아니었을까 싶기도 하다.

훨씬 더 이후의 일이긴 하지만, 잡지 제작에 대한 사고방식의 차이는 1985년에 가도카와쇼텐이 〈뉴타입〉을 창간했을 때, 도쿠기가 그쪽에 참여하게 된 동기가 되기도 했다. 도쿠기의 증언에 따르면 〈뉴타입〉은 처음에는 〈보이즈 라이프〉의 이미지를 딴 서브컬처 잡지로 구상되었고, 애니메이션은 그 특집 중 하나에 불과했다고 한다. 그러다가 결과적으로 애니메이션 잡지로 특화되었고, 도쿠기는 얼마 뒤에 떠나게 되었다고 한다.

당연한 말이겠으나 2층 주민들에게는 그들 나름대로, 자신들을 위한 서브컬처 잡지를 만들고 싶다는 생각이 있었다. 하지만 2층 주민들의 증언을 들어보면 영화 잡지를 참고해서 애니메이션 잡지를 구성한 두 스즈키가 예전부터 팬들이 영화 잡지에 바라던 것과 똑같은 역할을 이 잡지에 기대하고 있었다는 사실을 알 수 있다. 그에 관해서는 당시 〈애니멕〉의 부편집장이었던 이노우에 신이치로와 2층 주민 중 한 명인 이케다 노리아키가 다음과 같이 언급했다.

그렇죠. 한번 만들어진 작품을 재구성하는 느낌입니다. 필름

283

을 지면으로 바꾸어보면서 테마를 생각하고, 캐릭터의 표정을 남기고, 감동했던 드라마를 지면에서 재현하는 겁니다. 감동을 영원히 기억해두고 싶어서랄까요. 역시 필름은 순식간에 사라져버리잖아요. "그러니까 더 좋은 거지"라는 말도 맞습니다만, 내버려두면 잊어버릴 수도 있는 그 작품을 보았을 때의 감상을 다시 한번 떠올릴 수 있는 실마리가 되었으면 합니다.

_「애니메이션 잡지는 말한다!」이노우에 신이치로의 발언, 〈애니멕〉, 라포트, 1985

역시 그건 정말로 슬픈 이야기지만, 필름이란 것은 흘러가버리니까요. 아무리 히트한 작품이더라도 금세 풍화되어버리죠. 예를 들어, 〈마징가Z〉제1화나 최종화가 어떤 스토리고 어떤 장면이 있으며 어떤 대사가 나왔는지 전부 다 가르쳐달라고 했을 때 대답이 바로 튀어나오진 않잖아요. 그만큼 빠르게 사라져버리는 것이죠. 하물며 그걸 봤을 때 느낀 사람의 감상이야 더 빨리 사라져버리죠.

_같은 기사의 이케다 노리아키 발언

순식간에 사라지고 흘러가버리는 필름과 그 찰나에 생겨나는 감정을 붙잡아둘 도구가 애니메이션 잡지라고 두 사람은 입을 모아 말하고 있다. 이케다 등이 빠져들었던 외국 TV 드라마와 특촬 영화, 혹은 이노우에 세대라면 〈야마토〉에서 〈건담〉

에 이르기까지 마니아들이 빠져들었던 TV 애니메이션은 낮은 시청률 탓에 제작이 중단되는 일도 드물지 않았다. 영상은 순식간에 사라져버린다. 처음에는 메모나 오픈 릴 테이프나 사진으로 TV 애니메이션을 기록했고, 점차 시장에 풀린 비디오 데크로 TV 프로그램이나 애니메이션을 마구 녹화하게 되었다. '필름은 순식간에 사라져버린다'는 것을 이노우에와 이케다가 똑같이 견디기 힘들어한 점이 감개무량하다. 현재는 애니메이션이 방영될 때는 DVD나 블루레이로 만들어지는 것이 전제가 되고, 니코니코동화나 유튜브에 가보면 불법이지만 놓쳐버린 영상이 대부분 올라와 있다. 인터넷에서는 시청률이나 관객 동원 수 대신 재생 수가 하나의 인기 척도가 되어 있다. 이케다와 이노우에의 '찰나'에 대한 느낌은 〈야마토〉와 〈건담〉의 재방송을 위해 서명 운동을 해야만 했던 시절의 감각인지도 모른다. 그것은 명화좌에 몇 번이고 드나들면서 대사를 전부 암기하고, 그 명대사를 반추했던 영화 팬들의 감각과 무척 비슷하다. 그런 의미에서 〈키네마준포〉와 〈로드쇼〉 등의 영화 잡지가 맡았던 역할과 2층 주민들이 애니메이션 잡지에 기대했던 역할에 차이는 없었던 셈이다.

참고로 이 두 사람의 대담 마지막 부분에 이노우에는 「새로운 시대에 애니메이션 잡지의 자세란」이라는 칼럼을 게재했는데, 1984년 11월 19일 토미노 요시유키가 기자회견 석상에서

한 발언을 인용했다. 토미노는 이렇게 말했다고 한다.

이 6년 동안 〈건담〉의 캐릭터만이 아니라 지켜봐준 팬 여러분도 확실히 나이를 먹었습니다. 그것은 취재하러 와주신 애니메이션 잡지 기자분들 얼굴을 보더라도 분명히 알 수 있는데, 다들 6년이라는 세월 동안 나이를 먹었습니다. 이 사실은 잔혹하지만, 나이를 먹는다는 것을 직시함으로써 할 수 있는 새로운 발견도 많지 않을까요? …

_이노우에 신이치로, 「새로운 시대에 애니메이션 잡지의 자세란」, 〈애니멕〉, 라포트, 1985

아직 젊었던 이노우에는 이 말에서 다른 의미를 끌어내고 있지만, 토미노는 이노우에나 2층 주민들에게 넌지시 세월은 '성숙'을 추구한다고 말한 것 아닌가 생각된다. 오가타나 스즈키 토시오, 스즈키 카쓰노부처럼 청년기를 끝낸 뒤에 〈애니메쥬〉에 관여했던 사람들과 달리, 청년기를 그 안에서 끝내야 한다는 것을 아직 깨닫지 못한 이노우에가(물론, 나 역시도 그랬다) 있었다. 오타쿠 문화의 스펙 대부분이 다 나온 지 얼마 되지 않은 시점에 토미노를 통해서 우리 세대의 '성숙'이라는 문제가 지적되었다는 점은 흥미롭다.

나는 지금까지도 모름지기 만화가라면

애니메이션을 만들 줄 알아야 하고,

더불어 영화도 찍을 줄 알아야 한다는 생각을 어느 정도는 갖고 있다.

그건 만화, 애니메이션, 영화의 그림 콘티가

만화 쪽에서 바라볼 때 상당히 유사하기 때문이다.

그리고 이런 생각을 갖게 된 데에는

역시 데즈카 문하에 있던 사람들에 대한 인상이 큰 영향을 미쳤다.

17

샤아의 샤워 신,
그리고 〈애니메쥬〉와
〈건담〉의 밀월

〈건담〉 극장판 상영 시간으로 10시간 반은 필요하다

2층 주민이 된 내가 같은 주민들에게서 위화감을 느낀 이유는 〈기동전사 건담〉에 관한 대화에 낄 수 없었기 때문이다. 앞에서도 언급했으나, 나는 방영 당시에 〈건담〉을 보지 않았다. 하지만 2층에서 일을 하고 있다 보니 그 스토리나 설정, 혹은 영상을 좋든 싫든 접하게 됐다. 훨씬 더 나중에 봐야 할 일이 생겨서 극장판과 첫 TV 시리즈를 빨리 보기로 훑어본 적은 있었지만 팬은 되지 못했다. 그래서 황당한 이야기지만 상당히 오랜 기간 '본 척'을 하고 지냈다.

내가 〈건담〉을 보지 않았던 이유는 첫 시리즈 방송 시기가 마침 졸업 논문 작성 시기와 겹쳤기 때문에 TV 자체를 거의 보지 않았고, 졸업 논문을 다 쓴 뒤에는 교원 채용 시험을 준비했다. 또한 애초에 대학에 입학한 시점에 애니메이션에 관한 관심이 줄어 있었고, 개인적으로는 서브컬처로서 소녀 만화나 핑크 영화, 프로레슬링 쪽에 훨씬 더 매력을 느낀 것도 한몫했다. 프로레슬링 이야기가 나왔으니 하는 말인데, 학생 시절에 들었던 기호론 강의에서 "나 같은 지식인은 기호론으로 프로레슬링이든 뭐든 다 논의할 수 있다"는 식으로 매우 고상한 척 말하던 강사가 있었다. 나는 경멸했지만 머릿속으론 수긍하면서 롤랑 바르트의 『레슬링하는 세계』라는 제목만큼은 머리에 담아두었다. 이런 이유로 2층 주민이 된 후 가장 설렌 일은 옆 팀 〈텔레비랜드〉 편집부의 야마히라가 〈코로코로코믹〉의 라이벌 잡지로서 아동 대상 코믹 잡지인 〈마루마루코믹〉을 준비하면서 대표 작품으로 『타이거 마스크 2세』 만화판을 기획한 것이었다. 그런 관계로 타이거 마스크가 신일본프로레스[1]에 등장한다는 등의 옆에서 들려오는 밀담에 귀를 기울이곤 했으며, 타이거 마스크의 데뷔전은 아주 잘 기억하고 있다. 편집부에 있는 텔레비전은 금요일 저녁 8시 프로레슬링 중계 채널에 고정되어 있었고, 데뷔전 패자 역할로 다이너마이트 키드가 뽑힌 것은 상당히 불만스러웠지만 '역시 타이거 마스크의 정체

는 사야마 사토루[2]인가' 하고 흥미 없는 척하며 브라운관을 슬쩍슬쩍 훔쳐보곤 했다.

애니메이션을 보지 않게 된 이유는 그 밖에도 여럿 있지만, 그와는 별개로 〈건담〉 자체에 위화감을 느끼고 있었다. 앞에서도 썼지만 〈야마토〉의 군국주의적 면모는 마쓰모토 레이지가 깊이 생각하지 않고 나치스 독일의 의장意匠으로 데슬러 등의 캐릭터를 창조한 것처럼 좋든 나쁘든 어디까지나 관심을 끌기 위한 전략이었고, 그걸 좋아할 수는 없었지만 눈살을 찌푸릴 정도는 아닌 듯했다. 그러나 솔직하게 나는 〈건담〉에서 엿보이는 정치나 사상을 아주 질색하고 있었다. 이 부분은 그냥 흘려들어도 상관없는데, 주인공 소년이 거대 로봇을 타고 싸운다는 안이함보다 팔레스타인 문제를 배경에 깔고 있는 듯한 설정이 우선 불편했다. 로봇이 아니라 모빌슈트라는 이름의 병기를 주인공이 조종하고, 설정상으로는 상당히 공을 들인 군 조직 내에서 자기실현을 하게 된다는 스토리라인을 싫지만 슬쩍슬쩍 들으면서 졸업 전에 훑어보았던 이케다 히로시[3]의 『교양소설의 붕괴』를 떠올렸다. 이 책에서 이케다는 전향 소설은 종종 교양 소설의 형태를 띠고, 시대극 등의 역사 소설은 때때로 전향 소설로 기능한다고 썼다. 애니메이션으로서는 지나칠 만큼 현실감 있는 '가공의 역사' 속에서 병사로서 자기실현을 해가는 〈건담〉의 교양 소설 같은 구조와, '뉴타입'이라는 선민사상을

방불케 하는 점 때문에 싫다기보다는 위태롭다는 생각이 들었다. 지금도 여전히 〈건담〉에서 그런 위화감이 느껴진다. 나는 태생부터 좌익이라서 그런 걸까. 서브컬처 안에 섞여드는 자그마한 파시즘의 냄새에 민감하게 반응할 때가 있었고, 〈건담〉에서도 그런 인상을 받았다. 그렇지만 그 당시에 이런 이야기를 '2층'에서 해봤자 소용이 없었다. 나는 이시모리 쇼타로나 몽키 펀치의 담당자로서 원고를 회수하는 일을 했는데, 〈건담〉을 그린 야스히코 요시카즈의 원고를 회수하기도 했다. 『아리온』의 콘티를 받고는 스토리가 오토 랑크나 블라디미르 프로프의 '이야기론'에서 말하는 이야기 구조 그 자체라고 느꼈고, '이렇게 스토리를 만드는 거구나' 하고 생각했던 기억이 난다.

아무튼 〈애니메쥬〉 창간 당시의 〈야마토〉에 관한 에피소드를 너무 강조하다 보면, 오히려 그 당시 애니메이션 열풍의 진짜 모습이 잘 안 보이게 된다. 〈야마토〉는 급속히 빛바랜 반면, 〈건담〉은 그와 교대하는 형태로 잡지의 중추가 되었다. 〈OUT〉이 〈야마토〉 특집으로 주목을 받았다곤 하나 애니메이션 팬 잡지로서 첫발을 내디딜 때는 〈건담〉이 필요했고, 〈애니멕〉 역시 마찬가지였다. 실제로 〈건담〉 방송이 시작되자 〈애니메쥬〉 지면은 급속히 〈건담〉으로 기울어져 갔다. 그것은 판권지에 '편집 협력' 주체로 하시모토 신지의 이름이 올라가기 시작한 것과 거의 같은 시기였다. 〈건담〉의 등장이 〈애니메쥬〉에

얼마나 결정적 역할을 했는지는 오가타의 회상에도 명백히 드러나 있다.

〈기동전사 건담〉의 등장이다. 1979년 4월부터 TV에 등장한 〈기동전사 건담〉은 순식간에 최강 애니메이션으로 주목을 받았고, 〈야마토〉의 인기에 육박했다. 야스히코 씨가 새로 그린 9월호(아무로 레이)와 12월호(샤아 아즈나블) 표지는 각각 17만 부, 18만 5천 부를 판매하는 추진력이 되었다.

_오가타 히데오, 『저 깃발을 쏴라!』, 오쿠라슛판, 2004

〈건담〉의 TV 방영은 1980년 1월에 막을 내렸는데, 같은 해 〈애니메쥬〉 3월호 독자 투고란에는 전국 건담 팬클럽 등에서 재방송을 원한다며 서명 운동을 벌이고 있다는 내용이 실렸다. 같은 호에 '〈기동전사 건담〉 영화안'이라는 특집도 실렸는데, 토미노 요시유키富野喜幸(나중에 필명을 '토미노 요시유키富野由悠季'로 변경)의 인터뷰를 바탕으로 편집부가 구성한 '영화안 제1고'가 게재되었다. 기사 내용 어느 곳에도 영화 기획이 구체적으로 존재한다고 쓰여 있지는 않다. 그리고 처음부터 토미노 본인이 영화판의 구성안을 이렇게 말하고 있다.

AM: 우선 〈건담〉을 영화화하려면 몇 시간 분량으로 줄어드

는 건가요?

　　토미노: 대략 3시간 정도로….

　　AM: 3시간 분량으로 내용을 압축할 수가 있나요?

　　토미노: '파트1'이 3시간입니다.

　　AM: 파트1?

　　토미노: 예. 저는 〈건담〉을 4부 구성으로 만들고 싶습니다. 1부가 3시간이고, 2, 3, 4부가 각각 2시간 30분씩. 전부 다 합치면 10시간 30분이겠네요.

　　AM: 10시간 30분이요?

　　토미노: 뭐, 어차피 결국은 꿈같은 소리일지도 모르겠습니다만, 건담은 그만큼의 분량을 갖고 있다고 생각하거든요.

　　AM: 『인간의 조건』에 육박하겠군요.

　　_「토미노 요시유키 총감독이 말하는 건담 영화안의 전모」, 〈애니메쥬〉 1980년 3월호, 도쿠마쇼텐

길이가 긴 스토리에 비유하기 위해 전 6권짜리 고미카와 준페이⁴의 소설 『인간의 조건』을 언급했다. 나는 그때나 지금이나 이 작품을 독자들은 잘 모를 거라고 생각하면서도, 이케다 히로시가 이 소설을 스탈린 비판으로 사회주의가 실효되어버린 다음 시대의 상징적 '전향 소설'이라고 언급한 것을 이제 와서 다시 떠올린다. 인터뷰어는 그저 긴 스토리의 비유로 말했

을 테니 나의 이 감상은 억지로 갖다 붙인 것이겠으나, 묘하게
도 이해가 간다.

아무튼 10시간이 넘는 이 비현실적 영화안은 약간 '짜고 치
는 고스톱'이라고 할 수 있었다. 스폰서 사정으로 제작이 중단
되었음에도 독자란에서 서명을 모은 팬들의 요청으로 재방송,
그리고 극장판 제작이라는 〈야마토〉 신화의 재현(이는 〈루팡
3세〉로 이미 앞서서 이루어지긴 했었으나)은 누군가가 계획적으로
꾸몄다기보다 독자와 잡지가 함께 만들었다는 것이 느껴졌다.
토미노의 '10시간 반' 구상에 대한 언급 역시 〈미래소년 코난〉
극장판의 사례를 들면서 TV 애니메이션을 2시간 만에 끝낸다
는 발상 자체가 이상하다는 맥락에서 이루어졌다. 즉, 이미 그
당시에 TV 방송을 재편집해서 영화판을 만들어 흥행시키는
패턴에 대한 위화감을 주장한 것이었다. 그리고 거의 '짜고 치
는 고스톱'에 가까운 이 기사의 내용이나 팬들의 위화감을 민
감하게 대변해준 토미노 인터뷰를 보면, 이 당시 〈건담〉 팬들
과 잡지의 거리가 얼마나 가까웠는지가 정확하게 드러난다. 토
미노의 인터뷰 바로 뒤에는 TV판을 재편집한 〈내일의 죠〉와
〈집 없는 아이〉 특집이 실려 있었다. 물론 평범한 재편집판과
는 다르다는 관계자의 발언이 있었지만 토미노의 '10시간 반'
구상 앞에서는 아무래도 설득력이 떨어져 보인다.

샤워 신에 한 페이지를 내주다

이 시기는 〈애니메쥬〉와 〈건담〉의 '밀월 기간'이었던 듯하다. 극장판이 만들어졌고, 개봉 직전에 간행된 〈애니메쥬〉 1981년 4월호에서는 건담 효과음 레코드, 즉 사운드 트랙의 소노시트와 후시 녹음 대본이 부록으로 나왔다. 표지 왼쪽 아래에 "※부록도 챙긴 다음에 애니메쥬를 사자"라고 쓰여 있었는데, 서점에서 부록을 끼워주는 것을 잊어버리는 경우나, 부록만 몰래 빼가는 나쁜 팬들까지 고려해서 붙인 글일 것이다. 〈에바〉 피규어를 부록으로 주는 〈영에이스〉처럼 잡지와 부록의 주종 관계가 이미 이때부터 만들어졌음을 알 수 있다. 이것은 광고 페이지에 애니메이트가 게재되고, 마니아 대상의 애니메이션 굿즈 시장이 형성되기 시작했던 상황과 무관하지 않다.

지면을 살펴보면 권두에는 성우의 그라비아 특별 사진이 실려 있다. 〈묘조〉, 〈헤이본〉의 그라비아 지면과도 느낌이 비슷하지만, 이것은 'FRESH CAMERA EYES'라는 제목의 시리즈로서, 〈건담〉 TV 방송이 인기를 끌기 시작한 것과 같은 시기인 1979년 11월호부터 개시된 성우 그라비아 시리즈다(보통 얼굴을 드러내지 않는 성우의 그라비아라는 점을 생각해보면 기묘한 일이었다).

〈건담〉 개봉 직전에 나온 호에는 호화 부록이 포함됐을 뿐만 아니라 표지에 "개봉일까지 D-4… 스태프들에게 이것만

큼은 듣고 싶다", "3·14(SAT.)는 ALL DAY 'GUNDAM'"이라는 문구까지 실려 영화판을 홍보하는 것처럼 보였다. 그러나 실제 특집 기사를 살펴보면, 토미노나 야스히코를 포함한 스태프들이 "이번에 새로 다시 그린 캐릭터가 등장하나요?", "신병기나 신메카닉이 등장하나요?", "샤아의 샤워 신이 나오나요?"와 같은 시시콜콜한 질문에 답변하는 방식일 뿐, 1년 전의 짜고 치는 고스톱에 가까웠던 토미노 인터뷰와 비교해볼 때 편집부와 팬들의 공범 관계는 조금 약해진 느낌이다. 또한 "지금 완구의 왕은 애니메이션 프라모델이다!!"라는 제목으로 건프라 특집 기사도 실려 있다. 판권지에는 편집 협력 주체로 야스이 히사시의 이름이 나오는데, 시즈오카에 있는 반다이 모형 공장에 대한 특집이라든지 '상자 그림'을 '박스 아트'라고 부르며 특집 기사로 만들거나 '제작사 vs 프라모델 마니아' 좌담회 등 정성스러운 내용이 실려 있다. 기사에는 판매 개시 후 6개월 만에 3백만 개, 그중에서도 144분의 1 스케일 건담은 백만 개나 판매되었다고 적혀 있다. 〈야마토〉 혹은 〈루팡 3세〉와 비교하면 〈건담〉 때는 팬의 소비자화가 급속하게 진전된 듯한 인상이다.

앞서 당시의 〈애니메쥬〉 기사가 〈로드쇼〉에 가까운지 〈키네마준포〉에 가까운지에 관해 조금 썼는데, 〈애니메쥬〉 창간 당시부터 〈건담〉 열풍이 일어날 때까지 그 사이의 지면을 다시금

살펴보면 TV 애니메이션 방송 정보를 전해주는 한편, 성우와 캐릭터를 영화배우나 아이돌과 같은 방식으로 기사화하는 수법이 주를 이루고 있음을 알 수 있다. 예를 들어 〈건담〉이 방송 중이던 1979년 12월호를 보자. 표지에는 샤아의 애니메이션 원화풍 연필화가 그려져 있다. '셀화'가 아니라 선의 느낌을 살린 그림이라는 점에서 애니메이터 개인의 개성과 작풍에 대한 시선이 독자에게도 공유되고 있음을 엿볼 수 있다. 또 한편으로 보자면 샤아의 표정이나 모습을 우선적으로 표현한 듯 보인다. 같은 호의 권두에는 미즈시마 유의 세피아 색조 모노톤 그라비아가 실려 있는데, 이것과 비슷한 느낌으로 만들어졌다는 점을 알 수 있다. 〈헤이본〉의 그라비아보다 약간 더 고급스러운 〈로드쇼〉 스타일의 스타 사진이랄까.

권두에 실린 「다시 한번 보고 싶은 18가지 장면!」이라는 기사에는 일순간에 사라져버리는 TV 애니메이션의 한 장면 한 장면을 기록하고 싶다는 이케다 노리아키를 비롯한 2층 주민들의 공통된 바람이 반영되어 있었다. 개그맨들이 일상적으로 인용할 정도로 유행어처럼 되어버린 "인정하고 싶진 않군. 나의 젊음으로 인한 실수라는 것을…"이라는 샤아의 대사라든지, 샤아의 샤워 신 등 18가지 중 5가지가 샤아의 장면이었다. 그 샤워 신에 한 페이지를 다 할애하는 등 캐릭터를 철저하게 아이돌처럼 취급하며 기사를 작성했다. 실제로 샤아가 가면을

벗는 순간의 장면을 선정한 것도 그렇고, 지면에 게재된 그림 하나하나에서 캐릭터의 '섹시함'이 확실하게 전달되고 있다. 그리고 그것은 2층 주민들이 필름을 접사하거나 잘라내면서 고르고 또 골라낸 결과물이라는 사실이 절실하게 느껴진다. 기사 중에는 토미노의 인터뷰 내용도 있는데, "아무로가 좋아하는 음식은?", "햄버거입니다"라는 식으로 아이돌의 인터뷰를 보는 듯한 일문일답이다. "샤아에게 애인이 생길까요?", "세일러의 누드 장면은 나오나요?", "어째서 가르마는 머리카락을 자꾸 만지는 건가요" 등 팬들이 아이돌이나 스타에게 할 법한 사소한 질문에 진지하게 답변하는 토미노의 모습을 상상하니 흐뭇하다. 이 호에서는 팬과 잡지와 애니메이션 제작자들의 행복한 관계가 엿보인다.

참고로 〈건담〉 특집의 뒤쪽 페이지에는 개봉이 임박한 〈칼리오스트로의 성〉 특집이 실렸다. 미야자키 하야오는 죽방울 놀이를 하는 사진 한 장만 실려 있고, 인터뷰에서는 작화 감독 오쓰카 야스오[5]가 "예전 루팡과 똑같은 작화인데, 어째서 캐릭터의 그림체는 바뀌었나요?"라는 팬의 질문에 답변을 하고 있다. 역시나 캐릭터에 대한 관심이 주를 이룬다. 다른 기사에서도 〈베르사유의 장미〉 페르젠 역 성우가 바뀌었다거나, 혹은 연기한 캐릭터에 관한 성우 인터뷰 등 스타 중심의 〈로드쇼〉 스타일을 중점적으로 따르고 있다.

반면 초기 〈애니메쥬〉는 애니메이션 잡지가 등장하기 이전의 애니메이션을 다루고 있었다. 이 호의 오가타 편집 일기를 보면 이렇게 나와 있다.

[편집실로부터] 독자 앙케트에 나오는 '불만&리퀘스트 BEST 4'는 ① 모든 독자에게 잡지 선물을 증정해달라 ② 인기 애니메이션만 다루지 말라 ③ 앙코르 애니메이션을 부활시켜라 ④ '마이 애니메쥬'를 크게 실어달라는 내용입니다.

①은 돈이 엄청나게 들기 때문에 쉽지 않습니다. 그 대신 카세트 커버 등을 되도록 싣겠습니다. ② 세심하게 기사를 구성하겠습니다. ③ 1980년 2월호부터 부활 예정. ④ 다음 1월호부터 훨씬 넓은 지면으로 신장개업!!

_「편집 일기」, 〈애니메쥬〉 1979년 12월호, 도쿠마쇼텐

독자 선물에는 예산이 들기 때문에 인쇄해서 넣을 수 있는 카세트 커버(이 호에도 붙어 있음)로 좀 봐달라고 이 호에서 오가타가 답변한 지 겨우 1년 남짓 만에 사운드 트랙과 후시 녹음 대본까지 부록으로 끼워주게 되었으니 〈건담〉의 인기가 얼마나 엄청났는지 알 수 있다. 아무튼 그건 그렇고, 독자들로부터 과거의 명작을 다루는 경우가 줄었다는 비판을 받았고, 그에 부응하고자 한다는 사실을 확인할 수 있다.

당시 〈애니메쥬〉에는 〈헤이본〉 혹은 〈로드쇼〉 스타일의 아이돌 스타 잡지를 목표로 한 내용도 있었지만, 모치즈키 노부오·토모노 타카시가 쓴 「애니메이션의 역사」, 오카다 에미코·스즈키 신이치의 「애니메 학원」 등과 같은 애니메이션 계몽 기사도 실려 있었다. 이것들은 〈키네마준포〉 스타일이라기보다는 〈팡토슈〉, 〈필름 1/24〉을 연상케 하는 기획인데, 캐릭터 팬이기 이전에 애니메이션 팬의 '교양'을 독자들에게 깨우치게 하고자 한 인상이다. 전문지로서의 긍지랄까. 그리고 이 1979년 12월호에는 오가타의 편집 후기에 대응하는 형태로 「극장 애니메이션 70년사」라는 특집이 실렸는데, 다이쇼大正 시대(1912~1926) 이후의 일본산 애니메이션을 상세히 소개했다. 그리고 다음과 같은 내용까지 기술되어 있다.

　　※ 일본에서 최초로 애니메이션이 개봉된 것은 1909년. 미국 파테사의 〈닛파르의 변형〉이었다. 이듬해인 1910년, 프랑스 에밀 콜의 〈팡토슈〉가 〈데코보 신가초〉라는 제목으로 개봉되어 폭발적인 인기를 불러일으켰다. 그 이후 수입되는 애니메이션에는 전부 〈데코보 신가초〉라는 명칭을 붙였다.

　　　　_「극장 애니메이션 70년사」, 〈애니메쥬〉 1979년 12월호, 도쿠마쇼텐

애니메이션 동인지 〈팡토슈〉 제목의 유래이기도 한데, 이

런 '지식이 곧 교양'이라는 분위기는 앞서 언급한 〈레인보 전대 로빈〉 상영회와 마찬가지로, 〈사팔뜨기 폭군〉이란 작품의 존재가 입에서 입으로 전해지는 식으로나마 애니메이션 팬들에게 기본 상식으로 여겨지던 시절의 잔재다. 참고로 이 호의 정보란에는 애니동이 주최한 윈저 맥케이 특집 상영회도 실려 있고, 〈리틀 니모〉, 〈공룡 거티〉, 〈루시타니아호의 침몰〉 등이 상영될 예정이라고 적혀 있다. 이것은 아이돌 잡지의 지면과는 완전히 반대되는 연구지로서의 모습이라 할 수 있다.

하지만 비평이나 평론에 해당하는 요소는 역시 드물다. 1980년대에 접어들면서 독자 코너에서 '애니메이션론'을 작게나마 다루었고, 독자 사이의 '논쟁' 같은 것도 게재하기 시작했다. 이 부분은 독자들의 영화평을 내세우고 있던 〈키네마준포〉를 방불케 한다. 하지만 편집부에서는 애니메이션이나 제작자를 '작품', '작가'로서 내보이겠다는 마음을 아직 억누르고 있는 느낌이다. 그 부분이 주류 애니메이션 잡지였던 〈애니메쥬〉의 스타일이기도 했을 것이고, 〈로드쇼〉나 〈헤이본〉을 모델로 삼았기 때문에 〈야마토〉 뒤에 닥쳐온 〈건담〉 열풍 속에서 순조롭게 부수를 늘려갈 수 있었으리라. 앞서 언급한 〈애니메쥬〉 1979년 12월호에서 샤아의 컷을 선정한 방식이나, 1980년 3월호에서 '짜고 치는 고스톱'처럼 보도했던 내용은 팬으로서 〈애니메쥬〉가 달성한 하나의 결과였다고 여겨진다. 1980년

3월호의 편집 일기에 오가타는 이렇게 썼다.

★'3가지 감사한 점'을 말하려고 합니다. ① 작년 말, 일본교통공사와 협업했던 '미나미큐슈 애니메이션 여행'에 많이 참여해주셔서 감사합니다. 여행지에서 알게 된 독자 여러분의 얼굴이 지금도 떠오릅니다. ② 올해도 또 연하장을 잔뜩 받았습니다. 원고 마감일 일정상 모든 분의 성함을 다 싣지는 못했지만, 격려의 연하장을 읽고 스태프 모두가 힘이 넘치고 있습니다. 특히, 후쿠오카시의 가즈키 쇼지 군(SUPER·P2)이 제작한 달력은 실제 상품과 똑같습니다!! ③ 새해 일찍부터 편집부에 방문해주시는 독자분들께 큰 감사의 말씀을 전합니다. 아무쪼록, 앞으로도 마음 편히 들러주십시오. 올해도 열심히 하겠습니다. 잘 부탁드립니다. (O)

_「편집 일기」, 〈애니메쥬〉 1980년 3월호, 도쿠마쇼텐

독자의 이름까지 직접 적으면서 감사를 전하고 있다. 그저 영업용 발언이 아니라고 단언할 수 있다. 이 호가 나왔을 시점에는 내가 2층 주민이 되어 있었고, 오가타 히데오라는 겉보기엔 수상쩍은 편집장이 출판사에 견학하러 온 팬들 한 사람 한 사람을 소중하게 맞이하면서 그들이 애니메이션의 캐릭터나 성우 이름에 어떤 반응을 보이는지를 관찰하던 진지한 모습을

보았기 때문이다. 건방진 현대사상에 도취한 마니아가 볼 땐 가장 반발하고 싶은 유형이었지만, 나는 그런 오가타의 어른스러운 부분에 반감을 품으면서도 감명을 받기도 했다.

아무튼 간에, 이듬해인 1981년에 표지를 장식한 작품들은 다음과 같다.

1월호 〈꼬마숙녀 치에〉

2월호 〈기동전사 건담〉(극장판)

3월호 〈전설거신 이데온〉

4월호 〈기동전사 건담〉(극장판)

5월호 〈안녕, 은하철도 999: 안드로메다 종착역〉

6월호 〈안녕, 은하철도 999: 안드로메다 종착역〉

7월호 〈신다케토리 이야기 1000년 여왕〉

8월호 〈안녕, 은하철도 999: 안드로메다 종착역〉

9월호 〈안녕, 은하철도 999: 안드로메다 종착역〉

10월호 〈우주전사 발디오스〉

11월호 〈시끌별 녀석들〉

12월호 〈기동전사 건담〉(극장판)

연초에는 〈건담〉으로 시작해놓고서 여름에는 〈999〉를 포함하여 마쓰모토 레이지 작품 일색이다. 〈999〉 시리즈는 1979년

에 애니메이션 주제가가 〈더 베스트 텐〉 프로그램 인기 차트 상위권에 진입하는 등 〈야마토〉와 〈건담〉과 같은 애니메이션 마니아들의 관심에서는 약간 벗어났으나 사회적 현상에 가까운 열풍을 일으켰다. 〈건담〉에서 샤아를 아이돌로서 바라보던 팬들과는 별도로, 더욱 일반적인 팬들로까지 애니메이션은 퍼지고 있었다. 가도카와 영화를 보러 가는 관객들이 애니메이션 영화도 관람하는 느낌이었다. 그 당시에는 나 같은 건방진 이들이 '이런 작품까지도 애니메이션화된단 말야?'라고 어이없어 할 만큼 마쓰모토 레이지 원작 거품이 부풀어 올랐다. 또 한편으론 〈건담〉과 〈애니메쥬〉의 밀월 관계가 첫 번째 정점을 넘어섰고, 건프라가 상징하는 열풍이 다음 국면으로 접어들고 있었다. 그리고 〈애니메쥬〉는 이해에 〈건담〉을 중심으로 독자와 쌓아 올린 '밀월 관계'에 대해 어떤 결정적인 선택을 하게 된다.

18

야스히코 요시카즈는 아이돌이지만…

극장 개봉과 〈애니메쥬〉의 〈건담〉 이탈

1981년의 〈애니메쥬〉에 관한 이야기를 조금 더 이어가겠다. 한마디로 말하자면, 이해의 〈애니메쥬〉는 어딘지 모르게 불온했고, 내부에서 무슨 일이 일어나고 있었다. 그에 관해 조금 더 자세히 써보자.

이해의 〈애니메쥬〉 표지는 마쓰모토 레이지 작품 일색이라고 앞에서 언급했다. 1970년대 말부터 1980년대 초까지 일어난 애니메이션 열풍을 돌이켜볼 때 나부터가 '〈야마토〉에서 〈건담〉으로'라고 단순한 문맥으로 써버리곤 하지만, 적어도 사

회적 현상이 된 애니메이션 열풍은 1977년 〈야마토〉 이후 마쓰모토 레이지 브랜드를 중심으로 움직이고 있었다. 〈야마토〉 이후에 개봉한 극장 애니메이션 제목과 배급 수입을 나열해보면 그것을 재확인할 수 있다.

1977년	〈우주전함 야마토〉 9.3억 엔
1978년	〈안녕히 우주전함 야마토〉 21억 엔
	〈루팡 3세: 루팡 vs 복제인간〉 9.15억 엔
1979년	〈은하철도 999〉 15.5억 엔
	〈루팡 3세: 칼리오스트로의 성〉 3.05억 엔
1980년	〈도라에몽: 노비타의 공룡〉 15.5억 엔
	〈야마토여 영원히〉 13.5억 엔
1981년	〈도라에몽 2: 노비타의 우주개척사〉 17.5억 엔
	〈안녕, 은하철도 999〉 11.5억 엔
	〈기동전사 건담〉 9억 엔
	〈기동전사 건담 II: 슬픈 전사 편〉 8억 엔
1982년	〈도라에몽 3: 노비타의 대마경〉 12.2억 엔
	〈기동전사 건담 III: 해후의 우주 편〉 12.9억 엔
	〈1000년 여왕〉 10.1억 엔

※ 영화제작자연맹의 자료를 중심으로 복수의 연구자들이

추정한 수치를 추가하여 일람으로 만들었습니다. 배급 수치는 어디까지나 참고입니다.

수치만 보면 사실 〈도라에몽〉 극장판 시리즈가 사회적 열풍을 일으킨 애니메이션 중에서도 단연 앞서 있었다는 것을 알 수 있다. 〈도라에몽〉을 제외하면, 적어도 극장 애니메이션은 마쓰모토 브랜드를 중심으로 돌아가고 있었다. 〈도라에몽〉은 〈애니메쥬〉 독자층과는 거리가 약간 떨어져 있었으니 제외한다(그러나 어린이라는 본래의 애니메이션 관객층이 애니메이션 열풍이 일어난 와중에 극장으로 돌아왔다는 사실이 갖는 의미는 매우 크다). 그 이외에도 예를 들어 1979년 〈루팡 3세: 칼리오스트로의 성〉조차 1978년 〈루팡 3세: 루팡 vs 복제인간〉의 흥행 기록을 밑돌았다. 그래서 〈애니메쥬〉 기사에서도 인기가 "개봉 당시에는 별로였다"(「애니메쥬 재판」, 〈애니메쥬〉 1981년 7월호)라고 되어 있을 정도였다. 반면 1979년 〈999〉 극장판은 고다이고가 부른 주제가가 그 당시 TV의 꽃이었던 〈더 베스트 텐〉 프로그램에서 순위 상위권에 오를 만큼 대중에게도 인기를 얻고 있었다. 참고로 〈999〉 극장판은 일본에서 1979년 국산 영화 흥행 수입 순위 1위를 차지했다.

이처럼 수치를 예로 들면 좀 치사해 보이지만, 〈야마토〉로 시작해 마쓰모토 브랜드로 이어진 열풍에 대해 도쿠마쇼텐

2층 주민들도 약간 거리감을 느꼈던 것 아닌가 하는 생각이 든다. 2층 주민으로서 나는 완전히 만화 전문이었기 때문에 『로망앨범』 등 애니메이션 무크에는 거의 관여한 적이 없지만, 〈야마토〉 시리즈와 마쓰모토 브랜드 중에서 어떤 것들은 약간 일을 도왔던 기억이 난다. 니시자키 요시노리와 마쓰모토 레이지의 인터뷰를 정리하는 일이었는데, 두 사람 다 조금은 까다로운 성격이기 때문이라는 이유도 있었겠지만 만약 〈건담〉 관련 토미노 요시유키나 야스히코 요시카즈의 인터뷰였다면 직접 인터뷰한 사람이 기사 정리를 남에게 맡기진 않았을 것이다. 그런데 인터뷰를 녹음해온 테이프를 아무도 손대지 않고 있었고, 도저히 안 되겠다 싶었는지 멘조가(그 당시에는 『로망앨범』도 관리하고 있었다) 나한테 정리하라고 시킨 것이다. 그것만 보더라도 역시 2층 주민들에게 마쓰모토 브랜드의 무크지란 약간 열정이 덜 들어가는 존재였다는 느낌이 든다.

1981년 〈애니메쥬〉와 오랜 밀월 관계였던 〈건담〉은 극장에서 개봉했음에도 불구하고, 잡지 표지를 보면 명백히 마쓰모토 브랜드에 밀리고 있었다. 하지만 그런 마쓰모토 브랜드를 〈애니메쥬〉가 표지에서 다루는 방향성은 약간 불온했다. 예를 들어, 〈건담〉을 다룬 2월호는 야스히코 요시카즈가 그린 아무로 일가의 초상, 4월호는 오카와라 쿠니오가 그린 건담의 바스트 숏, 3월호는 토미노의 신작 〈이데온〉인데 코가와 토모노리'가

그린 연필 선화였다. 이쪽은 문제가 없다.

하지만 마쓰모토 브랜드의 경우에 6월호 특집 기사 제목은 〈안녕, 은하철도 999〉라고 적혀 있지만 잘 보면 퀸 에메랄다스와 하록이 그려져 있다. 이때쯤부터 마쓰모토 레이지는 〈야마토〉를 비롯해 모든 작품이 하나의 세계관으로 연결되어 있다는 발언을 하기 시작했다. 그렇지만, 왠지 모를 위화감이 든다. 표지 일러스트를 그린 코마쓰바라 카즈오[2]는 분명 〈999〉의 작화 감독이고, 파란 바탕에 에메랄다스의 머리카락을 흰색으로 그린 그림은 일러스트의 구성면에서는 재미있긴 하나 팬들이 보고 싶어 하는 명장면이나 캐릭터의 모습은 아니었다. 뭔가 오하시 아유미가 일러스트를 그리던 시절의 〈헤이본 펀치〉 표지 같았다.

7월호는 카네모리 요시노리가 그린 〈999〉인데[3], 학생복 차림으로 스케이트보드를 타는 테쓰로와 청바지 차림의 메텔의 모습이 고베 이인관인지 기요사토清里처럼 보이는 곳의 펜션인지 카페인지를 배경에 두고 그려져 있다. 본래 2층 주민들은 순식간에 사라져버리는 브라운관 속 명장면이나 캐릭터의 표현을 기록으로써 남겨두고 재현하고 싶은 마음에 애니메이션 잡지에 정열을 쏟아부었다. 그렇기에 〈건담〉의 표지는 이치에 맞는다. 하지만 마쓰모토 브랜드 쪽은 앞에서 말한 코마쓰바라의 에메랄다스라든지 이런 식으로 아이돌 그라비아 사진을 찍

은 것처럼 만든 표지였다. 분명히 그것은 〈묘조〉의 그라비아나 표지에서 자주 볼 수 있던 형식이고, 〈애니메쥬〉는 애니메이션 캐릭터를 〈묘조〉에 나오는 아이돌처럼 보여주겠다는 편집 방침을 가지고 있었다. 그런 방침 덕분에 샤아의 샤워 신에 한 페이지 전체를 할애하는 일도 가능했던 것이다. 하지만 이 표지들은 인기는 있지만 편집자가 그다지 원하지 않는 아이돌을 데리고 어쩔 수 없이 형태만 갖춰 만든 듯한 느낌이었다.

카나다 요시노리가 그린 〈999〉 표지

그 다음이 8월호다. 〈애니메쥬〉와 밀월 관계라고 할 수 있던 〈건담〉의 극장판 제2편이 개봉한 달이다. 하지만 표지는 카나다 요시노리가 그린 〈999〉였다. 〈건담〉이 아니라는 점이 의외이지만, 어두운 성격의 캐릭터 테쓰로가 밝게 웃고 있다. 배경에 그려진 999호 주변에는 어린아이들이 무리지어 모여 있고, 롱 숏으로 비쳐지는 메텔은 약간 '모에'(물론 이 단어는 당시에는 없었다)스럽기도 하여 〈안녕, 은하철도 999〉의 진지한 분위기와는 대척점에 있었다. 카나다 요시노리는 '움직임'에 대해서만 높은 평가를 받았는데, 소녀 캐릭터의 '모에' 수준도 상당히 높았다고 생각한다. 앞서 언급했지만 이보다 좀 더 나중에 오가타 히데오가 카나다 요시노리의 만화 『BIRTH』의 연재를 〈류〉에 맡기는데, 카나다가 그린 라사라는 여주인공은 지금 다

시 봐도 귀엽다. 그러니 카나다 팬에게는 전혀 나쁘지 않은 그림이겠으나, 〈999〉 팬들을 그다지 고려하지 않은 듯하다.

참고로 이 호의 권말 「취재 노트」라는 제목의 칼럼에는 '표지 담당 토시로부터'라는 제목으로 이런 글이 실려 있다.

표지 담당 토시로부터

카나다 요시노리 씨 첫 등장. 카나다 씨는 전투 장면으로 유명하고, 뭐니 뭐니 해도 '폭발' 장면이 가장 훌륭할 것이다. 그래서 옆자리 가메야마가 담당한 「자신 있는 기사 '도전하는 애니메이션 제3세대의 기수'」를 참고해보았다(그나저나 너무 거창한 제목이다. 카나다 씨와 만났을 때, 그는 창백한 얼굴로 "그 기사가 나온 뒤로 창피해서 바깥을 돌아다닐 수가 없어요"라고 말했다). '폭발 장면'은 들어 있었지만 표지에 어울릴지를 다시 고민했다.

카나다 씨와 직접 상담. "밝은 테쓰로를 그리고 싶다." 완성. … 테쓰로보다도 어째서인지 메텔이 더 밝아 보이는 표지가 되었습니다.

_「취재 노트」, 〈애니메쥬〉 1981년 8월호, 도쿠마쇼텐

이 페이지 상단에는 다음 호 예고가 나와 있는데, 거기에 "카나다 요시노리 '펄럭펄럭' 영화관, 이것이 카나다 애니메이션의 움직임이 가진 리얼리즘이다!!"라는 문장도 나온다. 카

나다 요시노리의 '움직임'에 대한 평가는 독자들 사이에 의견이 일치되어 있다는 것을 알 수 있다. '표지 담당 토시로부터'라는 글에도 쓰여 있던 '도전하는 애니메이션 제3세대의 기수'는 전년도 11월호에 8쪽에 걸쳐 실린 카나다 특집을 가리킨다. 1952년생인 카나다는 2층 주민들보다 약간 연장자이지만 세대적으로 가깝고, 동 세대 애니메이션 팬들에게는 자신들과 같은 세대의 애니메이터라는 느낌이었다(카나다 요시노리에 관해서는 별도로 쓰겠다). 카나다의 기사를 쓴 것은 가메야마 오사무로, '표지 담당 토시'(누가 보더라도 스즈키 토시오이지만)가 그런 위치에 있던 카나다 요시노리를 끌고 와서 어떻게든 표지를 완성시켰다는 인상이다. 다만 인상과 추측만 늘어놓아봤자 소용이 없어서 본인에게 확인해봤더니 다음과 같은 메일이 도착했다.

표지에 〈999〉를 그렸던 이유는 단순합니다. 그 당시 가장 화제성이 높았던 작품이 〈999〉였으니까요. 〈건담〉보다도 기대가 높았습니다. 평범하게 진행하긴 좀 그랬기 때문에 카나다 씨에게 그려달라고 했던 것입니다.

_스즈키 토시오의 메일

역시 평범하게 진행하긴 좀 그랬다고 한다.

1981년의 〈애니메쥬〉는 어딘지 모르게 불온했다고 서두에 썼는데, 우선 사회적 현상이던 마쓰모토 브랜드의 열풍을 교묘하게 넘겨버렸다. 명백하게 〈999〉 관객들의 기대에 부응하지 않은 것이다. 이는 팬들의 기대에 도가 넘칠 정도로 부응해온 〈애니메쥬〉로서는 보기 드문 일이었다. 이 점에서 특히나 더 불온했다.

하지만 생각해보면 1981년 1월호에서도 불온함이 느껴졌다. 이 호의 표지는 오쓰카 야스오, 코타베 요이치⁴, 야마모토 니조가 그린 〈꼬마숙녀 치에〉 극장판이 장식했다. 흥행 수입 순위에서 이해의 일본 영화 36위였다. 〈치에〉는 이해의 하반기에 TV 애니메이션 시리즈로도 만들어졌고, 간사이 지역에서는 '재방송을 하도 많이 해서 필름이 닳아버렸기 때문에 재방송을 더 이상 하지 못하게 되었다'는 개그까지 나올 만큼 인기를 끌었다. 그렇지만 〈야마토〉, 〈루팡〉, 〈건담〉 등과 같이 TV 시리즈는 부진했으나 마니아들의 인기를 얻어 극장에서 히트하는 패턴과 정반대로 갔기 때문에, 극장판이 관객을 동원할 만한 여지는 이 시점에는 아직 없었다. 즉 잡지 표지로 내세우기에는 너무 이른 느낌이었다. 그럼에도 불구하고 〈애니메쥬〉가 〈치에〉를 표지에 내세우려 한 이유는 너무나도 분명했는데, 권두 기사 시작 부분에 이렇게 쓰여 있다.

애니메이션 팬들에게 이 작품의 최대 화젯거리라고 한다면 뭐니 뭐니 해도 타카하타 이사오, 오쓰카 야스오, 코타베 요이치, 이 세 명이 스태프로 참여했다는 사실이다. 미야자키 하야오가 참여하지 않은 것은 유일하게 아쉬운 일이지만, 이 세 명이 '장편 영화'를 만드는 것은 〈호루스의 대모험〉(1968) 이후 12년 만이다.

＿「〈호루스〉 스태프가 12년 만에 만드는 '장편 만화영화'」, 〈애니메쥬〉 1981년 1월호, 도쿠마쇼텐

〈호루스〉라는 제목은 〈애니메쥬〉 창간을 준비할 당시 정말 명작이라며 나니와 아이 등의 입을 통해 스즈키 토시오 등에게도 전해졌다. 그러나 봄에는 극장판 〈건담〉이 개봉을 앞두고 있었다. 1월호라고 해도 잡지니까 전년도 연말에 발매되므로 〈건담〉과 마쓰모토 브랜드의 새 작품이 시작되는 해의 첫 신년호 표지를 〈치에〉로 결정한 것이다.

미야자키 하야오, 〈애니메쥬〉와 첫 인터뷰를 하다

사실 이 호에는 한 가지 더 주목할 만한 사건이 있었다. 〈애니메쥬〉에 미야자키 하야오의 인터뷰가 처음으로 실린 것이다. 이전까지는 본인 작품의 개봉 직전에 나온 기사에도 죽방울 놀이를 하는 사진 한 장밖에 실리지 않았던 미야자키가, 〈칼리

오스트로의 성〉의 〈수요 로드쇼〉[5] 방송에 맞춰 긴 인터뷰를 한 것이다. 그 당시 '클라리스'라는 캐릭터의 인기에 불이 붙어 있었지만, 컬러 특집 사진은 270컷이 동일한 크기로 나열되어 있는 단순한 형태였고, 클라리스를 전혀 특별하게 다루지 않았다. 인터뷰어는 애니메이션 연구자 오카다 에미코였고, 기사는 〈칼리오스트로의 성〉을 중심으로 되어 있지만, 상당히 깊숙한 부분까지 다룬 영화론으로 구성되었다. 이 기사를 지금 다시 읽어보면 매우 재미있다. 예를 들어 "플라이셔가 디즈니에 패배한" 이유를 이런 식으로 설명했다.

미야자키: 어떤 존재감이나 공간을 만들려고 할 때, 디즈니는 멀티플레인을 만들었고 플라이셔는 미니어처를 만들었잖아요. 멀티플레인의 장점은 (멀티플레인을 사용해서 만들어진) 그림의 속으로 들어가볼 수 있다는 점이죠. (중략) 하지만 미니어처로 만들어진 그림 속으로는 들어갈 수가 없잖습니까. 항상 캐릭터 속에 있는 겁니다.

「미야자키 하야오 〈칼리오스트로의 성〉을 말하다」, 〈애니메쥬〉 1981년 1월호, 도쿠마 쇼텐

지브리미술관에 가보면 멀티플레인 촬영기 모형이 있는데, 손으로 만질 수 있게 되어 있다. 지브리에서는 그것이 중요한

'사상'이라는 것이 확실하게 전달된다. 인터뷰에서 미야자키는 당연하다는 듯 본인의 작품을 '영화'라고 부른다. 미야자키는 "이 작품에는 답답하고 우울한 마음이 담겨 있다"고 서두에서 말하면서, 영화에 관해서 상당히 많이 언급하고 있다. 〈칼리오스트로의 성〉이 〈수요 로드쇼〉라는 영화 코너에서 방송된다는 것이 계기였을 수도 있겠으나(너무 세세한 것처럼 여겨질 수도 있겠으나, 이 시절 서브컬처에 종사하는 사람과 팬들에게는 그런 작은 집착이 분명히 존재했다), 나로서는 이 기사를 통해 미야자키 작품이 영화라는 사실에 〈애니메쥬〉가 정면으로 부딪히고자 한 것처럼 느껴진다. 〈로드쇼〉 스타일이든 〈키네마준포〉 스타일이든 그건 애니메이션 잡지를 만들기 위한 모델로서 참고한 것일 뿐, 애니메이션을 영화로서 정면으로 논하고자 한 것과는 조금 차이가 있다. 편집부는 팬들의 시선을 철저히 받아들이려 했기 때문에 미야자키 하야오의 존재나 〈건담〉, 카나다 요시노리의 출현에도 민감하게 반응했다. 그렇지만 미야자키의 인터뷰는 팬들의 시선을 넘어서서 하나의 '영화론'처럼 되어 있다. 같은 호에는 "선라이즈의 기본 방침은 첫 번째 장난감, 두 번째 시청률, 세 번째가 내용이라고 할 수 있다"라는 토미노 요시유키 등 선라이즈 주력 멤버들의 방언放言도 실려 있는데, 이것 역시 나름대로 불온하다. 하지만 나는 그보다도, 예를 들어 기사에서는 편집되었지만 '프레스코와 더빙'에 관해

논하는 미야자키라는 인물과, 그 미야자키를 지면에 끌고 나온 〈애니메쥬〉 편집부가 더더욱 불온하다는 느낌이 든다. 그들은 어딘가 전혀 다른 방향으로 한 발자국을 내딛기 시작한 것이다. 그런데 프레스코와 더빙론이라고 하면, 지금까지 이어지는 타카하타 이사오와 미야자키 하야오 영화 작법의 본질과도 연관되는 문제가 아니겠는가. 이런 인터뷰 뒤에 선라이즈를 비판하는 발언이 실린 토미노 요시유키가 어쩐지 불쌍해 보인다. 그 당시 편집부는 별생각 없었겠으나, 약간 잔혹한 느낌마저 든다.

이처럼 1981년 〈애니메쥬〉는 타카하타와 미야자키로 그해의 지면 구성을 시작했다. 반면 사회 현상이 되고 있던 〈999〉의 흐름에는 올라타려 하지 않았다. 〈건담〉 팬들에게는 어느 정도 부응해주었으나, 어딘지 모르게 데면데면했다.

『로망앨범』은 팬클럽을 죽였는가

7월호, 즉 표지에 청바지 차림의 메텔이 등장한 호에서는 「애니메쥬 재판」이라는 기사가 눈에 띈다. 3주년 특집 기획으로 만들어진 것인데(기사 서두에 그렇게 쓰여 있다) 그 첫 번째 기사가 2층 주민인 하시모토 신지와 사사키 료코의 대담이라는 점이 흥미롭다. 하시모토를 포함해 2층 주민들이 리스트 마니아였다는 사실은 앞서 이미 설명했는데, 하시모토는 이렇게 말한다.

하시모토: 그런 형식으로 자료가 실린다는 것은 똑같은 자료를 가진 사람이 그 부수만큼 존재한다는 이야기가 되니까요. 그건 약간 충격적인 사건이었죠. 그러고 나서 『로망앨범 야마토』가 출간됩니다. (중략) 아무튼 팬클럽이나 동인지 쪽에서는 더 이상 할 일이 없어져버린 느낌이었죠. 그래서 『로망앨범』은 별칭으로 '팬클럽 파괴자'라고 불렸습니다(웃음).

_「애니메쥬 재판」, 〈애니메쥬〉 1981년 7월호, 도쿠마쇼텐

리스트와 자료가 상품으로 만들어져 제공됨에 따라 팬들의 리스트 제작에 대한 정열이 수포로 돌아갔다는 말을 하려는 듯 보인다. 이것은 애니메이션 팬이 수동적으로 변한다는, 즉 맞춤 제작된 자료를 받아들이기만 하는 소비자가 되어간다는 것을 의미한다. 그것을 아마도 하시모토를 비롯한 그들 역시 깨닫고 있었으리라.

하시모토: (중략) 〈야마토〉 이후에 분산되어버린 팬들이 이로써 어떻게든 그나마 애니메이션 팬으로 남아주었다는 느낌이 들었죠.

_같은 기사

하시모토는 〈애니메쥬〉가 초래한 것이 '그나마 애니메이션

팬으로 남아준 팬', 즉 잡지가 존재하기에 그나마 팬일 수 있는 팬들이라고 단언했다. 이처럼 이 기사에 수록된 코멘트는 상당히 진심이 담긴 내용이었고, 진지한 기사였다. 그중에 야스히코 요시카즈는 '죄'에 대하여 신랄한 코멘트를 남겼다.

〈AM(애니메쥬)〉의 창간은 시대 변화를 상징하고 있었다는 생각이 듭니다. 〈AM〉이 그 후에 '탤런트 지향'이라는 방향성을 정착시켰고, 후발 주자인 다른 잡지들이 그것을 따라 한 것 역시 자연스러운 흐름이었겠죠. 그러니 나는 요즘 애니메이션 열풍의 그런 측면을 'AM 현상'이라고 부르고자 합니다.

_같은 기사

역시 〈건담〉 캐릭터의 탤런트화, 혹은 아이돌화에 관해서는 야스히코 본인이 그 와중에 있었기에 실감할 수 있었던 것이 겠으나, 이 코멘트를 내가 굳이 인용한 것은 특집 마지막 부분에 이런 문장이 실렸기 때문이다.

그 과정에서 애니메이션 관계자 중 여러 명의 '아이돌적 존재'가 탄생했습니다. 야스히코 요시카즈도 그렇고, 카미야 아키라도 마찬가지였죠.

_같은 기사

별다른 의도가 있었던 것은 아니겠으나, 캐릭터나 성우만이 아니라 야스히코 요시카즈 역시 열풍을 탄생시킨 아이돌이라고 써놓았다. 야스히코가 비판했던 현상 속에 야스히코 본인이 포함되어 있다. 그냥 넘길 수도 있는 구절이지만 역시 신경 쓰인다. 1981년의 〈애니메쥬〉는 〈건담〉을 이런 자그마한 부분에서도 차갑게 대한 것이다. 이것은 마쓰모토 브랜드를 그냥 지나쳐버린 태도와는 약간 다르다.

그리고 내가 굳이 구석구석 옛날 일을 들춰내면서 이 기사를 인용한 이유는 '불온한 1981년의 〈애니메쥬〉'에 대한 하나의 해답이 되는 8월호, 즉 카나다 요시노리의 〈999〉 표지가 실렸던 호의 특집 때문이다. 그 특집은 바로 「미야자키 하야오 모험과 로망의 세계」다. 서두는 이렇게 시작한다.

이번에 이 특집을 구성하면서 여러 사람을 만났다. (중략)

그들은 모두 애니메이션 관계자인데, 애니메이션이 공동 작업의 산물임을 너무나도 잘 아는 이들이다. 그들 대다수가 공통적으로 마지막에는 이렇게 말했다.

"미야자키 하야오는 작가다."

_「미래소년 코난에 기울인 미야자키 하야오의 정열」, 〈애니메쥬〉 1981년 8월호, 도쿠마 쇼텐

※ 방점은 저자가 추가한 것이다.

그냥 쓰다 보니 우연찮게 이런 표현이 나온 것뿐이겠으나, 〈애니메쥬〉는 야스히코를 '아이돌'이라 부른 다음 달에 미야자키를 '작가'라고 단언한 셈이다.

1981년의 〈애니메쥬〉 이야기를 조금 더 이어가겠다.

미야자키 하야오와 〈애니메쥬〉의 전향

"미야자키 하야오는 작가다"

1981년 〈애니메쥬〉 8월호 이야기를 이어가보자. 이달의 〈애니메쥬〉는 어딘지 모르게 기묘했다. 7월에 개봉하는 〈기동전사 건담Ⅱ: 슬픈 전사 편〉은 표지에 작게 제목만 실었고, 표지 일러스트는 카나다 요시노리의 〈안녕, 은하철도 999〉였다. 마치 이해 여름의 애니메이션 열풍에 등을 돌린 것처럼 보이는 표지였다.

그리고 「만화영화의 마술사 미야자키 하야오 모험과 로망의 세계」라는 기사가 25쪽부터 시작되어(그 앞쪽은 권두 일러스

트 등으로 사용됨) 55쪽까지 총 31쪽에 걸쳐 특집으로 실렸다. 이해 신년호의 「닛폰선라이즈의 세계」 기사가 97~119쪽이었고, 두 쪽짜리 광고가 포함되어 있어서 실질적으로는 총 21쪽이었던 것과 비교하면 얼마나 두꺼웠는지를 알 수 있다. 더불어서 언급하자면 이 8월호에서는 〈999〉, 〈건담〉이라는 극장판 화제작을 같은 달에 개봉하는 〈내일의 죠 2〉와 함께 「여름에 격돌! 애니메이션 영화」라는 제목의 특집으로 묶어 총 17쪽에 걸쳐 다루었다.

　독자들 사이에서 〈애니메쥬〉는 도에이동화와는 〈텔레비랜드〉 시절부터 거래하고 있었고, 또 〈건담〉은 TV 방송이 시작된 이후 토미노 요시유키와 일종의 '공범 관계'를 맺고서 같이 가고 있다는 인상이 있었다. 그런데도 이 두 작품에다가 〈내일의 죠 2〉를 섞어서 한 묶음으로 실어버린 이 특집은 역시 좀 이상한 모습이었다. 그 이유는 명백하다. 〈야마토〉로 시작된 광란의 애니메이션 열풍이 하나의 정점을 맞이한 이해 여름, 〈애니메쥬〉는 거기에 등을 돌리고 미야자키 하야오 특집을 싣는 폭거를 저지른 것이다. 이것은 〈OUT〉이 과거에 〈야마토〉 특집을 꾸렸던 '장난'과는 다르다. 〈애니메쥬〉는 인디즈 느낌의 〈OUT〉이나 〈애니메디아〉와 비교했을 때, 좋든 나쁘든 간에 어른의 균형 감각으로 만든 잡지였다. 이는 창간 스태프 중 한 명이었던 스즈키 카쓰노부가 지닌 균형 감각이었던 것 아닌가

싶기도 하다. 참고로 스즈키 카쓰노부는 가쿠슈켄큐샤로 이적했다. 아무튼 그런 〈애니메쥬〉가 느닷없이 애니메이션 열풍에 등을 돌린 듯한 태도를 보인 것이다. 그리고 그 특집은 "미야자키 하야오는 작가다"라고 단언하는 글로 시작되었다. 그 문장은 이렇게 이어진다.

바꿔 말하자면 미야자키 하야오에게는 강렬한 본인만의 세계가 있다는 말이다. 그러므로 1978년 4월 4일부터 방영된 〈미래소년 코난〉이 실로 행운의 작품이라는 생각이 든다. 그때까지 배양한 풍요로운 경험으로 만화영화 제작에 필요한 모든 노하우 및 고도의 발상을 만들어냈고, 창작 의욕이 쌓일 만큼 쌓여 있던 미야자키 하야오가 온 힘을 기울여 탄생시킨 작품이라는 것이다.

_「미래소년 코난에 기울인 미야자키 하야오의 정열」, 〈애니메쥬〉 1981년 8월호, 도쿠마
쇼텐

이 문장을 쓴 것은 가메야마 오사무라고 한다. 오늘날에는 애니메이터를 '작가'라고 표현하는 것이 조금도 이상하지 않다. 하물며 미야자키 하야오를 그렇게 부르는 데에 주저함이 없다. 하지만 당시에는 미야자키 하야오만이 아니라 한 사람의 애니메이터를 그렇게 부르려면 상당한 각오가 필요했다. 나 역

시 당시 만화 잡지 〈류〉 편집부에 있으면서 예외적으로 『로망 앨범』을 돕는 정도로만 애니메이션 현장을 접했는데, 가끔씩 만나는 애니메이터들에게서 일종의 '비굴함'을 느꼈다. 이렇게 쓰자니 너무나도 미안한 마음이 들지만, 예를 들어 앞서 언급했던 1월호의 「선라이즈 특집」에 나오는 다음과 같은 방언은 그 반작용처럼 느껴진다.

AM: 닛폰선라이즈의 특징이라면 오리지널 작품이 많다는 것을 들 수 있겠습니다만….

야마우라: 원작을 살 돈이 없었거든요(웃음).

이이즈카: 작가 선생님들께서도 듣도 보도 못한 회사에 자기 작품을 내주고 싶어 하지 않으니까요.

야마우라: 오리지널 작품이 많다는 것은 스폰서의 장난감을 팔려고 할 때, 원작이 있는 작품은 여러 가지로 불편하기 때문에 그 반작용의 결과물입니다. (중략)

토미노: 간단히 말하자면, 애니메이션을 제작할 때 선라이즈의 기본 방침은 첫 번째가 장난감이 잘 팔릴 것, 두 번째가 시청률, 그리고 세 번째로 간신히 작품 내용을 들 수 있죠(웃음).

_「ANIME·PRODUCTION·FILE·2 PART4 좌담회」, 〈애니메쥬〉 1981년 1월호, 도쿠마쇼텐

여기서 야마우라는 당시 선라이즈의 기획부장이었던 야마우라 에이지, 이이즈카는 기획 데스크인 이이즈카 마사오, 토미노는 토미노 요시유키를 가리킨다. 인용문에 나오는 '작가 선생님들'이라는 약간 굴절된 표현을 보면서, 나는 그 시절 많은 애니메이터들에게서 느꼈던 비굴함이 떠올랐다. 또한 애니메이션은 '스폰서의 장난감을 팔기 위한 것'이라고 일부러 강조하는 태도는 일종의 해학이거나 상업주의를 비판하는 것이었을지도 모른다. 하지만 상당히 진심으로 〈건담〉에 빠져 있던 팬들에 대한 사려는 약간 모자란 것 같다. 나는 그 팬들이 'My Animage'라는 독자란에서 '과연 〈건담〉이나 〈야마토〉는 전쟁을 미화하는가'에 관해 논쟁을 벌일 만큼 진지하게 애니메이션을 작품으로서 받아들이던 모습을 보았기 때문이다. 예를 들면 이런 식이다.

나도 전쟁 보도 사진을 계기로 같은 생각을 한 적이 있습니다. 거기에 담겨 있을 인간의 비참한 모습이 두려워서 그 사진을 제대로 볼 수가 없었습니다. 그 순간 문득 떠올린 생각은 〈야마토〉, 〈건담〉, 〈이데온〉을 좋아합니다만, 전부 다 전쟁을 바탕에 두고 있다는 것이었습니다. 어째서 인간은 싸움을 좋아하는가? 그렇게 생각하면서도 저 또한 〈건담〉, 〈이데온〉을 즐겨 보았습니다….

하지만 전쟁을 미화하는 것만큼은 역시 멈췄으면 좋겠습니다. 도쿄도에서 요시다 레이코

「My Animage」, 〈애니메쥬〉 1981년 8월호, 도쿠마쇼텐

앞서 언급했던 〈야마토〉나 〈건담〉의 정치성을 눈치채지 못한 척한 것은 오히려 괜한 처세술을 익히고 있었던 내 쪽이었다. 팬들은 훨씬 더 솔직했다. 논쟁은 유치하다면 유치했지만, 그들은 애니메이션을 작품으로서 진지하게 받아들이려 했다. 그에 반해 첫 번째는 완구, 두 번째는 시청률, 그리고 세 번째에 겨우 작품이 중요하다고 이야기하는 것이 애니메이션 업계의 현실이었다손 치더라도, 나는 그 당시 애니메이터들의 발언에서 암묵적으로 "기껏해야 애니메이션"이라고 비하하는 듯한 기묘한 느낌을 받았다. 물론 그러한 비하는 서브컬처 관련 일을 직업으로 삼았을 때 항상 따라다니는 꺼림칙한 느낌이라고 생각한다. 내 안에도 그런 것이 없었다고는 하지 않겠다. 그렇기 때문에 더더욱 신경쓰였던 것일지도 모른다. 당시의 나를 돌이켜보면, 독자란의 팬들처럼 좋은 의미에서 넉살 좋게 애니메이션과 만화를 작품으로서 진지하게 논하는 일을 어딘지 모르게 주저하는 마음이 있었던 것 같다.

나는 〈류〉에서 일하면서 한 가지 결심한 게 있었다. 멘조는 아르바이트생이었던 내가 자유롭게 원고를 의뢰할 수 있도록

상당히 대담하게 허락해주었다. 옛날 일이니까 용서해주었으면 하는데, 그 당시 나는 진심으로 좋아하는 만화가에게는 원고를 의뢰하지 않겠다고 결심하고 있었다. 그 대신 독자들이 바라는 '상품'을 만들자고 생각했다. 그것은 내 나름대로 취미에 가까운 일을 직업으로 삼으면서 세운 정리 방식이었다. 동인지에서 신인 작가들을 연이어서 기용해왔던 이유도 독자들이 그것을 바란다고 생각했기 때문이다. 그렇기에 나는 개인적으로 팬이었던 아즈마 히데오와 직접 일을 같이한 적은 없었다. 아즈마는 편집프로덕션 메모리뱅크가 담당하고 있었고, 나는 메모리뱅크를 관리하는 역할이었다. 멘조는 그래서야 품이 더 드니까 나보고 직접 담당하라고 말했으나, 나는 어물쩍어물쩍 피해버렸다. 이시모리 쇼타로는 팬이라기보다는 다른 세계의 사람이었고, 아즈마는 당시에 실제로 팬이었다. 아즈마의 어시스턴트들에게는 계속해서 일을 의뢰했었고, 〈류〉 시절에 아즈마에게 딱 한 번 원고를 의뢰한 적이 있는데, 그의 어시스턴트가 처음 낸 단행본에 실을 '추천사 만화'였다.

유일한 예외는 〈거울〉이라는 동인지에서 만화를 그리던 마노코라는 만화가였다. 그녀가 그린 『녹의 세기』라는 시리즈를 너무 좋아해서 연재를 부탁했었다. 하지만 마지막에는 앙케트 결과가 좋지 못해서 중간에 하차시킬 수밖에 없었다. 또 하나는 이시카와 준에게 그의 작품 중에서 내가 좋아했던 『스노

외전』이라는 시리즈를 부탁했던 것 정도다. 데뷔를 시킨 신인들 중에는 좋다고 생각한 만화가도 있었으나, 그들이 어느 정도 자리를 잡고 나면 금방 놓아주었다. 그렇기에 그 당시 그런 나의 입장은 말하자면 애니메이터들이 '일은 어디까지나 일일 뿐'이란 식으로 딱 구분을 짓는 태도로 애니메이션을 만들던 것과 비슷했다. 그런 애니메이터들을 보면서 어딘지 모르게 그들이 스스로를 비하하는 듯한 느낌을 받았던 이유도 나의 그런 측면을 보는 것 같았기 때문이다.

그런데도 〈애니메쥬〉는 느닷없이 미야자키 하야오를 '작가'라고 단언했다. 분명 당시에 그 문장을 읽은 애니메이터들은 어느 정도 수긍하면서도 한편으로는 화를 내거나, 질투하거나, 그럴 리 없다고 생각했을 것이 분명하다. 실제로 나는 기사를 읽고서 그 문장이 너무 유치하게 느껴졌고, 왠지 모르게 짜증이 났다. 그리고 부러웠다. 그냥 일개 팬도 아니고 나이를 먹을 만큼 먹은 어른이 느닷없이 진심을 담아서 좋아하는 것을 좋다고 말하는 게 뭐가 나쁘냐는 말을 해버린 것이다.

미야자키 하야오 특집호 반품율 50%

이것은 스즈키 토시오 등이 '확신범'으로서 실행에 옮긴 행동이었다. 〈열풍〉 2011년 12월호 좌담회 '가도카와쇼텐의 피부 감각, 애니메이트의 철학'에 참관인으로 참가했던 스즈키 토

시오는 갑작스레 다음과 같은 발언을 했다.

그 당시 〈애니메쥬〉는 발행 부수가 45만 부까지 늘어났습니다. 그렇게 되면, 해야만 하는 주제가 정해집니다. 거기에서 벗어나고 싶었던 거죠. 그래서 전 그때, 이거라면 절대로 히트할 리가 없겠다 싶어서 미야자키 하야오 특집을 만든 겁니다.

_「가도카와쇼텐의 피부 감각, 애니메이트의 철학」 〈열풍〉 2011년 12월호, 스튜디오지브리

부수가 45만 부까지 늘어난 〈애니메쥬〉, 대히트할 것이 확실한 〈999〉와 〈건담〉. 다 큰 어른으로서 편집자라면 '해야만 하는 주제'인 이 두 작품을 확실하게 밀어야 했다. 그런데 거기다가 '히트할 리 없는' 특집인 미야자키 하야오 특집을 실었다.

분명 〈야마토〉나 24년조 등 전부 다 마지막에는 열풍을 일으켰다. 그렇지만 마니아 출신인 나는 어딘지 모르게 내가 진짜로 좋아하는 것은 주류가 될 리 없고, 그럴 바에는 마음 속 깊이 감추어두자고 생각했다. 그런데 저 어른들은 좋아하는 게 뭐가 나쁘냐고 말했고, 어느 틈엔가 입장이 뒤바뀌어 있었다.

그 기획을 당시 편집부에 있던 가메야마 (오사무)에게 보여줬죠. 그때 가메야마의 첫 마디가 지금까지도 잊히지 않습니다.

"토시, 이런 짓을 했다간 절반이 되돌아올 거야"라고 말했습니다. 그랬는데, 정말로 딱 그 말대로 됐습니다. 45만 부 중 23만 부가 반품되었죠. 아주 난리가 났습니다. 그 전까지 10% 이하였던 반품률이 갑자기 50%가 되었으니까요. 그렇지만 이쪽은 확신범이었으니까요. 그게 바로 미야자키 하야오와 함께 가겠다고 결정한 날입니다.

_같은 기사

여기에서 스즈키 토시오를 만류했다고 하는 가메야마가 막상 기사에서는 '작가'라고 썼으니 두 말할 나위도 없이 확신범이었다. "미야자키 하야오와 함께 가겠다고 결정한 날"이라고 스즈키 토시오는 회상한다. 이때 스즈키는 〈건담〉과 〈999〉 없이 미야자키 하야오만으로 얼마만큼 나아갈 수 있을지 냉정하게 판단했던 것 아닌가 싶다. 그래도 판매된 22만 부는 미야자키 하야오의 기본 득표였던 것 아닐까.

하지만 물론 이것은 〈건담〉으로부터 멀어지는 선택이기도 했다. 〈건담〉 극장판이 개봉했을 때 기사를 짜고 치는 고스톱처럼 실은 것을 포함하여, 방영을 시작한 이후 〈애니메쥬〉는 〈건담〉으로 가득했다.

원래 〈건담〉을 시작하기 전에 기획서와 그림을 받아보았습

니다. 색은 아직 칠해져 있지 않았지만, 캐릭터와 로봇 디자인을 보고 엄청나다고 생각했죠. 그래서 입고 날이었는데 급히 페이지를 전부 교체했습니다. 색이 없었기 때문에 마음대로 색을 칠해놓고, 문장을 써서 교정도 보지 않고 단숨에 입고시켰습니다. 결과적으로 서점에 늘어선 애니메이션 잡지 중에서 〈건담〉 페이지가 제일 많았죠. 그게 토미노 씨와 맺은 인연이 되었습니다.

　그래서 올해는 이것으로 가겠다고 결정했습니다. 그 후로는 매호 〈건담〉 특집이었죠. 그래놓고선 그해 여름에 사다리를 걸어 찬 거죠. 미야자키 씨에게로 가버렸습니다. 너무 심한 일이었죠.

<div align="right">_같은 기사</div>

　스즈키는 〈건담〉의 사다리를 걸어찼다고까지 말한다. 〈건담〉은 2층 주민 세대와 그 아랫세대의 많은 사람이 〈야마토〉 이후 처음으로 빠져든 애니메이션이기도 했다. 따라서 독자 중에서도 사다리를 걸어찼다고 생각한 사람들이 있었을 것이다. 그렇지만 이케다 노리아키는 나와의 인터뷰에서 이 특집을 보고서 이제 곧 나에게도 의뢰가 올 것으로 생각했다고 무심코 말했다. 이케다는 창간 당시의 〈애니메쥬〉를 솔직히 아이돌 잡지 같다고 느꼈다고 한다. 이케다는 애니메이션의 영역에서 그 전까지와는 다른 비평 형식을 만들어낸 공로자다. 2층 주민 중고참에 속하는 이케다는 〈애니메쥬〉에 늦게 등장한 편이었다.

이케다는 자신이 〈애니메쥬〉에 본격적으로 등장하게 된 계기가 이 기사라고 말했는데, 이 기사에 비평을 목표로 하는 인간의 심금을 울리는 무언가가 있었기 때문이리라.

한편으로 나는 좋아하는 것은 일로 다루지 않겠다고 괜한 고집을 부리면서 2층 주민이 된 지 반년이 흘러가고 있었다. 나는 이때 처음으로 〈애니메쥬〉의 특집을 구석구석 읽었다. 그리고 이 특집을 통해 미야자키 하야오를 보는 법, 아니 그보다는 시각 미디어를 보는 방법을 배웠다. 특집에 실린 인터뷰는 여러 방면을 다루고 있는데, 예를 들어 기사 중에 이런 구절이 나온다.

미야자키 씨가 손댄 무대는 어째서 입체적인 것일까? 그것은 그가 지닌 앵글 이미지 덕분인 측면도 있다. 부감과 광각을 능숙하게 사용하여, 어떤 때는 시점을 관객 시점으로 바꿔놓고서 정황을 쫓는 형식을 취하기도 한다. 그럼으로써 작품 전체에 시각적인 폭을 넓히고, 시청자가 감정이입을 할 수 있도록 한다. 미야자키 방식의 마술인 셈이다.

_「미야자키 작품의 재미를 분석한다」, 〈애니메쥬〉 1981년 8월호, 도쿠마쇼텐

기사 본문에도 몇 개의 컷이 인용되어 있는데, 미야자키의 애니메이션에는 영화를 연상시키는 컷이 여럿 존재한다. '카

메라 앵글'이나 '사이즈'(블로킹[1] 사이즈) 등의 영화 용어를 통해서 애니메이션 작품을 해석하는 이 사고방식은, 이후 내가 만화 비평에서 사용하기도 했다. 또한 칼럼에 쓰인 내용 중에 '군중 장면mob scene[2]에도 주의를 기울이라고 되어 있는 부분이 인상에 남았다. 그러고 보면 데즈카 오사무 역시 『죄와 벌』 등 초기 작품에서 반드시 클라이맥스에 군중 장면을 넣었다. 그것이 〈전함 포템킨〉과 〈메트로폴리스〉에 나오는 '군중'과도 이어져 있음을 깨닫는 것은 훨씬 나중의 일로, 영화사를 다시 공부한 뒤였다.

그 기사들 중에 특별히 더 인상 깊었던 부분은 타카하타 이사오의 원고였다. 솔직히 고백하자면, 〈나우시카〉 개봉 직후에 스토리 구조를 분석한 글부터 요즘 쓰고 있는 『지브리의 교과서』 시리즈(분슌 지브리문고) 해제까지, 내가 써온 일련의 지브리론은 이때 읽었던 타카하타의 미야자키론이 밑바탕에 깔려 있다. 강렬한 인상을 받은 것은 알고 있었으나, 30년 만에 읽어보고 엄청난 영향을 받았음을 다시금 자각했다. '내 애니메이션론은 타카하타의 손바닥 위에서 놀고 있었던 것인가?'라고 지금 이 글을 쓰면서도 뼈저리게 느끼고 있다. 정말 분하다.

타카하타 이사오는 미야자키 하야오를 어떻게 논했는가

예를 들어 타카하타는 〈호루스〉와 〈코난〉의 서두 부분이 닮아

있는 것에 관해 이렇게 썼다.

이 〈코난〉과 많이 닮은 시퀀스는 사실 온전히 미야자키 씨가 착상한 이미지였습니다. "불길한 아이라고 버려진 후, 섬에서 큰곰이 키운 신의 아이 호루스가 인간 마을로 귀환"한다는 신화적인 호루스의 출생을 어떻게 할지 고민하고 있었는데, 서두부터 단숨에 주제를 제시하는 이 발단을 얻고 나서 〈호루스〉의 세계 구조가 기묘할 정도로 현실성 있는 모습으로 명백하게 드러나기 시작했습니다.

_타카하타 이사오, 「미야자키 하야오를 말하다 ① 넘쳐흐를 만큼의 에너지와 재능」, 〈애니메쥬〉 1981년 8월호, 도쿠마쇼텐

즉, 타카하타는 미야자키의 착상으로 인해 오토 랑크의 '영웅 탄생 신화'가 선명해졌다고 말하고 있다. 물론 랑크에 관한 언급은 한 마디도 없지만, 이것은 이야기론에 해당하는 사고방식이다. 나는 타카하타가 명백한 이야기론적 사고방식으로 작품을 논하고 있고, 그런 글이 〈애니메쥬〉에 아무렇지 않게 실려 있다는 사실에 깜짝 놀랐다. 이런 사람이 애니메이션계에도 있는 건가? 아니, 더 솔직히 말하자면 타카하타 이사오라는 사람에게 충격을 받았다.

타카하타는 이 원고에 〈걸리버의 우주여행〉에서 주인공 테

드가 공주님을 구출하고, 인형 같은 신체가 확 벌어지면서 안에서 가련한 진짜 공주님이 나타나는 장면을 미야자키가 추가했다고 써놓았다. 정작 미야자키 본인은 이 특집의 앞쪽 페이지에 실린 인터뷰에서 이 작품에 관해 "기억이 잘 안 난다"고 말했지만, 타카하타는 이에 관해 다음과 같은 평을 남겼다.

아무튼 그 장면이 들어감으로써 로봇에게 지배받으며 이 별에 사는 인간의 모습을 한 주민들이, 사실은 살아 있는 인간이 아니라 가면을 뒤집어 쓴 것이었다는 내용으로 바뀌었습니다.

물론 공주님만 '탈피'한 것으로 생각해야 할 테고, 꿈의 '격자' 구조를 한층 더 다층화시킴으로써 일종의 서정성을 작품에 부여했다는 것은 분명합니다. 하지만 일개 신인이 선배가 만든 인형 모양의 캐릭터가 가진 의미를 단번에 부정해버리고 통렬한 비판을 끼얹는 결과가 된 것이니, 실로 미야자키 씨가 갖고 있던 박력을 엿보기에는 충분한 사건이었습니다.

_같은 기사

타카하타가 말하는 '탈피'란, 민담에서 동물이나 노파 등의 가죽을 뒤집어쓰고 초라하게 변장하고 있던 소녀가 여성으로서의 모습을 되찾는 시퀀스를 가리킨다. 미야자키는 그 이야기 요소를 도입함으로써 캐릭터의 의미를 뒤집어버렸다. 내가 쓴

일련의 지브리론에서는 지브리 작품을 해석할 때 옛날이야기에 나오는 '우바카와娃皮'[3], 즉 여자아이가 '탈피'하는 유형의 빌둥스로망(성장소설)을 자주 인용했다. 그 발상이 바로 여기에 있다. 나는 민속학자 코마쓰 카즈히코가 쓴 '우바카와'의 구조를 분석한 논문을 떠올리면서 '이 사람은 민속학자도 아닌데 그걸 알고 있구나'라고 생각했다.

나는 이케다만큼 애니메이션을 잘 알지는 못했기에 내가 나설 차례라고까지는 생각하지 않았다. 하지만 이 특집을 계기로 만화에 관한 비평을 쓰고자 하는 욕구에 불이 붙었다. 만화와 애니메이션의 구조를 분석하는 글을 쓰기 시작한 것은 이보다 조금 뒤의 일이다. 그렇지만 창작을 할 때 분위기를 타지 못하고 한 발 떨어져서 작품을 만드는 태도를 나는 버리지 못했고, 그런 식으로 창작을 하면서 또 동시에 '비평'을 한다고 하는 모순된 입장을 취하게 되었다. 아무튼 간에 나는 이 미야자키 특집을 읽으면서 나보다 한 세대 위의 〈애니메쥬〉 어른들이 매우 어른스럽지 못하다고 생각했다. 지금도 그런 생각이 드는 순간이 물론 있다.

〈애니메쥬〉는 〈로드쇼〉에 가까운가, 〈키네마준포〉에 가까운가. 그에 관해 이제까지 쭉 써왔는데, 이 호에서 단숨에 스즈키 토시오의 〈키네마준포〉적 성향이 폭발했다고 할 수 있을지도 모르겠다. 그렇다. '폭발'이라고밖에 표현할 수가 없다. 그

렇다면 그 뒤로 〈애니메쥬〉는 〈키네마준포〉처럼 되었느냐 하면 그렇지는 않다. 오히려 이해를 기점으로 2층 주민들의 기호가 지면에 강하게 반영되기 시작했다고 생각한다.

어쨌거나 다시금 깨달은 것은 스즈키 토시오가 변절했다는 사실이다. 처음에는 토미노에게 매우 공감했지만, 그 뒤에 미야자키의 자장磁場에 단숨에 빨려들어갔다. 짓궂게 표현하자면 스즈키 토시오는 〈건담〉에서 미야자키 하야오로 전향했다고 할 수 있다. 아니, 이건 정확한 표현이 아닐지도 모른다. 내 개인적인 인상일 뿐이지만, 〈건담〉에 빠져들었던 것이 스즈키 토시오로서는 '전향'이었고, 미야자키 하야오와 함께 가자고 결심한 것은 '재전향' 느낌이다. 이것은 꼭 〈건담〉이 '우파'이고 지브리가 '좌파'라는 뜻은 아니다(어느 정도 그렇기도 하긴 하다). 딱 잘라 말하긴 어렵지만, 그런 식으로 전공투 세대 중에서 완전히 한 바퀴를 돌아간, 이런 이유를 알 수 없는 '전향'을 목격한 것은 이때 딱 한 번뿐이었다. 그리고 나는 이 성가신 사람이 내 직속 상사가 아니라서 정말 다행이라고 생각했다. 이것도 사실이다.

오늘날에는 애니메이터를 작가라고 표현하는 것이
조금도 이상하지 않다. 하물며 미야자키 하야오를
그렇게 부르는 데에 주저함이 없다.
하지만 당시에는 미야자키 하야오만이 아니라
한 사람의 애니메이터를 그렇게 부르려면 상당한 각오가 필요했다.

20

이케다 노리아키는
애니메이션을 논할
언어를 만들어야
겠다고 생각했다

2층 주민과 애니메이션 팬의 세대교체

이처럼 1981년 8월호 〈애니메쥬〉 특집에서 스즈키 토시오와 편집부는 〈건담〉에서 미야자키 하야오로 전향했다. 하지만 그렇다고 〈애니메쥬〉가 온통 미야자키 하야오로 물든 것은 아니었다. 〈애니메쥬〉 과월호를 다시 살펴보면서 나는 1981년의 〈애니메쥬〉가 (이렇게 말하면 실례가 되겠지만) 풋내난다고 느꼈다. 그것은 스즈키 토시오나, 나와는 깊이 이야기해본 적이 없는 가메야마 오사무 등이 갖고 있던 '청춘의 잔재'와도 같은 인상이었다. 하지만 이 미야자키 하야오 특집을 기점으로 스즈키

340

등은 자리를 잡았고, 그 뒤로는 지면에서 2층 주민들의 색깔이 더 선명해진다. 확실히 〈건담〉 노선에는 하시모토 신지 등의 존재가 중요했을지도 모르겠으나, 이런 변화는 표지를 장식한 작품명을 나열해보면 알 수 있다.

1982년

1월호 〈육신합체 갓머즈〉(모토하시 히데유키)

2월호 〈첼리스트 고슈〉(무쿠오 타카무라·사이다 토시쓰구)

3월호 〈육신합체 갓머즈〉(모토하시 히데유키)

4월호 〈기동전사 건담 Ⅲ: 해후의 우주 편〉(나카무라 미쓰키)

5월호 〈전투메카 자붕글〉(오카와라 쿠니오)

6월호 〈육신합체 갓머즈〉(※일러스트레이터 이름 기재되지 않음)

7월호 〈바람계곡의 나우시카〉(미야자키 하야오)

8월호 〈전설거신 이데온〉(코가와 토모노리)

9월호 〈마법의 프린세스 밍키모모〉(와타나베 히로시)

10월호 〈시끌별 녀석들〉(엔도 아사미)

11월호 〈육신합체 갓머즈〉(모토하시 히데유키·이이지마 유키코)

12월호 〈우주전함 야마토 완결 편〉(카나다 요시노리)

네 호에 걸쳐 표지를 장식한 〈갓머즈〉의 인기를 엿볼 수 있다. 그러나 전년도까지 일어났던 애니메이션 열풍 속에서 사회

현상이 되었던 〈야마토〉, 〈건담〉, 〈999〉와 비교해볼 때 하나의 '시장'으로 확립된 애니메이션 팬들 사이에서만 일어난 열풍이라는 인상을 부정하기 어렵다. 사회 현상으로서의 애니메이션 열풍은 일단락되었다는 느낌이다.

괄호 안에는 표지를 담당한 일러스트레이터 이름을 표시했다. 보다시피 1981년 때처럼 〈건담〉 극장판이 개봉하는 달에 카나다 요시노리에게 〈999〉를 그리도록 한다는 식으로 그 시기의 '분위기'를 정면으로 부정하는 느낌으로 작품과 일러스트레이터를 연결한 조합은 보이지 않는다. 캐릭터를 직접적으로 전면에 내세우고 있고, 특별한 취향은 없다. 6월호에는 〈갓머즈〉의 캐릭터가 클로즈업된 모습이 실려 있는데, 이 호에는 일러스트레이터가 누구인지 아예 기재되어 있지 않다. 이거야말로 애니메이터의 이름보다 캐릭터가 더 중요하다는, 매우 명쾌한 증거 아니겠는가. 그 전까지 〈애니메쥬〉가 갖고 있던 고집스러운 신념과는 약간 다른 느낌이었다. 애니메이터 한 사람 한 사람이 가진 작가로서의 가능성을 그림에서 찾아내는 한편으로, 〈건담〉의 한 장면 속에서 동시대성을 발견하고자 하는 감각은 약해졌다. 약간 이상한 표현이겠으나 지면이 독자들의 요구에 순순히 부응하고자 한다는 '어른스러운' 느낌이었다.

아무튼 편집부가 어른이 된 인상이다. 12월호 표지는 카나다 요시노리가 그린 〈야마토〉 메커닉의 연필화다. 이것은 일부

러 삐딱하게 그런 표지를 기획한 것이 아니라 그렇게라도 하지 않으면 표지에 내세우기가 어려울 만큼 이 시기의 〈야마토〉란 작품은 인기가 떨어졌기 때문이다.

이런 지면 변화의 배경으로는 2층 주민들이 팬들의 세대교체를 실감하고 있었다는 것을 들 수 있다. 앞서 1981년 〈애니메쥬〉 7월호 특집의 「애니메쥬 재판」에 관해 언급했는데, 거기에서 2층 주민 최고참인 하시모토 신지와 사사키 료코는 이 〈애니메쥬〉의 공죄에 대해 애니메이션 잡지가 등장함으로써 〈야마토〉가 종언하고 분산된 팬들이 간신히 하나로 뭉칠 수 있었으며, 그와 동시에 세대교체가 되었다고 발언했다. 또 다른 페이지에서 하시모토는 이런 증언도 했다.

다만, 이만큼이나 애니메이션 잡지가 이것저것 전부 다 맡아서 하면, 애니메이션 팬에게는 아무런 할 일도 남지 않게 됩니다. 그래서 팬들이 패러디나 '코스튬 쇼' 같은 쪽으로 안이하게 가버렸고, 스스로 무언가를 만드는 일은 전혀 하지 않게 된 것 아닐까요. 즉 AM이 출현하면서 애니메이션 팬들이 유행을 좇게 되었고, 마니아화가 진행되었다고 해도 과언이 아닐 것 같습니다.

_하시모토 신지, 「애니메쥬 재판」, 〈애니메쥬〉 1981년 7월호, 도쿠마쇼텐

애니메이션 잡지가 등장함으로써 그 전까지 열심히 크레디

트를 기록하고 정보를 수집해 그 내용을 자료집으로 만들어 간행하던 팬들의 일을 상업 미디어가 대신하게 되었다. 그래서 팬의 활동은 패러디(2차 창작), 코스튬 쇼(즉 '코스튬플레이') 등과 같은 새로운 소비 및 놀이 형태로 변화했고, 유행처럼 되거나 마니아화가 진행되었다고 하시모토는 말한다. 이것은 특집 말미에 나온 애니메이션 관계자가 아이돌화되었다는 지적과도 연결되는 문제다.

하시모토의 발언을 통해 느껴지는 가장 중요한 부분은 이미 자신들 한 세대 아래에 새로운 세대의 팬이 존재한다는 강력한 실감이다. 이는 동시에 '발신자'가 되어버린 자신들에 대한 자각이기도 하다. 그 타이밍에 '어른이 된' 스즈키와 그들은 반발자국 물러났고, 2층 주민의 생각이나 가치관이 더욱 적극적으로 지면에 반영될 수 있게 되었다는 느낌이다. 1981년 8월호 이후로 〈애니메쥬〉는 2층 주민이 지면의 앞쪽으로 나오게 됨과 동시에 그들이 자신들 아래에 새로운 세대와 시장이 존재한다는 사실을 명확하게 의식하기 시작한 것으로 보인다. 그런 식으로 그들 역시 어른이 되었다는 의미다.

세대의 문화로서 애니메이션을 논하고 싶다

다시 1982년의 〈애니메쥬〉를 살펴보자. 2월호 표지를 장식한 〈첼리스트 고슈〉는 타카하타 이사오 감독, 그리고 원화를 사이

다 토시쓰구, 미술을 무쿠오 타카무라가 사실상 혼자서 담당했다고 일컬어지는 오프로덕션의 독립 영화다. 권두 기사 마지막에는 〈첼리스트 고슈〉를 일불日仏회관에서 이틀간 상영한다고 작게 실려 있다. 사회 현상이 되어버린 〈야마토〉, 〈건담〉과는 완전히 반대편에 위치하는 작품이다. 이 작품을 특집으로 싣는 데에 편집부가 심각한 마음의 준비를 할 필요까지는 없다. 그리고 이 호에서 미야자키 하야오의 『바람계곡의 나우시카』 연재가 시작된다. 이런 식으로 스즈키 토시오와 다른 이들은 본인들이 믿는 길, 나아갈 길을 찾아낸 것처럼 보인다. 그것을 독자들에게 전하는 데에 고민도 없다. 그리고 그들을 대신해 새롭게 자신들의 가치관을 가지고 팬들을 직시하게 된 쪽은 오히려 2층 주민들이다.

1982년 12월호 판권지에는 '편집 협력' 항목 마지막에 나카무라 마나부의 이름이 등장한다. 그리고 이케다 노리아키의 「멋진 신을 발견했다!!」라는 연재가 시작된다. 2층 주민들이 〈애니메쥬〉에 합류하기 시작한 것이다. 미야자키 특집에서 자신에게도 곧 의뢰가 올 거라고 생각한 이케다의 예측이 들어맞았다. 나카무라 마나부는 1961년생, 하시모토는 나와 같은 1958년생, 이케다는 1955년생이다. 20대 전반의 젊은이들에게 세 살이라는 나이 차는 그만큼 문화의 차이가 있음을 의미한다. 이때 애니메이션 팬들이나 2층 주민들은 그 세대 차이를

절감하고 있었다. 나카무라는 자신이 〈애니메쥬〉에 합류했을 때의 윗세대들에 대한 기백을 회상하면서 이렇게 말했다.

> (윗세대 팬들은) 〈고지라〉, 미야자키 애니메이션, 외국 SF 작품 이외에는 인정하지 않는 사람들이었습니다. 저는 〈마징가 Z〉, 〈가면라이더〉, 〈돌아온 울트라맨〉 세대였기에 "이놈들이!?" 하고 쭉 생각한 세대였죠. 그렇기 때문에 그런 것과는 차별화된 무언가를 전달하고 싶다는 생각을 쭉 갖고 있었습니다.
>
> _나카무라 마나부 인터뷰

확실히 1955년생인 이케다를 비롯하여 그들이 말하는 '교양'은 SF, 그리고 여명기의 특촬 영화, 외국의 TV 드라마였다. 그리고 6살이나 차이가 나는 나카무라 등의 세대가 볼 때 처음에는 어딘지 모르게 답답하여 "무슨 소릴 하는 거야?"라고 말하고 싶은 마음도 충분히 이해한다. 내가 2층 주민이었던 시기에 스즈키 토시오나 야스히코 요시카즈의 입에서 가끔씩 흘러나오던 전공투적 발언을 듣고 느낀 것과 똑같은 감정이고, 아랫세대는 윗세대의 문화를 항상 동경심과 짜증 섞인 시선으로 보기 마련이다.

나카무라의 증언에서는 2층 주민인 1955년생 이케다, 1958년 생 하시모토와는 또 다른, 자기 세대의 문화를 제삼

자에게 전하고 싶다는 순수한 감정이 느껴진다. 그리고 그것은 애니메이션 잡지가 나오기 이전의 팬들이 기록을 남기는 일에 몰두하던 시대가 끝나고 '팬으로 있는 것'이 어떤 의미를 가지는지를 찾아내고자 했을 때, 한 가지 결론으로서 '논해야 할 것은 논한다'는 생각을 표출한 것이라고 나는 파악하고 있다. 이미 〈애니메쥬〉에서는 약간 유치하지만 팬들이 독자란에서 비평과 논쟁을 전개하고 있었다. 애니메이션 팬은 캐릭터와 성우를 아이돌처럼 쫓아다니고, 굿즈를 사고, 영화관에 줄을 서는 새로운 소비자로서 시장에서 일정한 규모를 차지하게 되었다. 또한 타카하타와 미야자키의 작품이나 〈건담〉만이 아니라 본인들이 너무나도 사랑하는 작품에서 순수하게 논해야 할 주제라든지 작가의 가능성 등 그때까지만 해도 아직 언어화되지 못한 무언가를 느끼고 있었다. 그것이 팬들의 새로운 욕구였다.

나는 1981년 8월호의 '미야자키 특집'에서 작가와 작품을 정면으로 논하는 행위를 편집부의 더 큰 어른들이 솔선하여 실행에 옮겼다는 점에 놀랐다. 그들은 그 특집에서 미야자키 하야오에 대해 논할 만한 부분이 있으니까 논하겠다고 선언했고, 또한 새로 논할 만한 작품인 『나우시카』 연재를 시작했다. 그들은 2층 주민에게도 뭔가 하고 싶은 말이 있다면 하라는 입장을 취한 셈이다.

이노우에 신이치로, 〈건담〉을 '뉴아카'로 논하다

하지만 1981년 여름에 '애니메이션을 논할 언어'는 아직 존재하지 않았다. 따라서 2층 주민들은 그런 언어를 만드는 일부터 시작해야 했다. 이케다 노리아키가 내게 알려준 사실인데, 조금 더 나중의 일이지만 1984년 〈애니멕〉 8월호에는 이노우에 신이치로가 쓴 기명 기사인 「애니메이션인人에게 『구조와 힘』」이라는 특집이 실렸다. 6명의 애니메이터에게 붙은 제목은 다음과 같다.

미야자키 하야오의 도주론

토미노 요시유키의 재구축론

코가와 토모노리의 구조론

야스히코 요시카즈의 저성장 속 경제학

데자키 오사무의 탈구축론

오시이 마모루의 무뢰파 선언

본문에서 아사다 아키라나 자크 데리다에 관한 이야기가 직접 나오진 않지만, 이노우에가 '뉴아카'에 물들어 있는 모습은 남의 일이 아니었다. 나 역시 기호론과 인류학을 응용한 문장을 쓰고는 희열을 느끼던 시기였다. 이노우에와 나의 젊은 혈기로 인한 행동에 대해 약간의 변명을 해보자면, 우리는 나름

대로 서브컬처를 논할 새로운 언어를 찾고 있었다. 그렇기에 이노우에는 기사 서두에 이렇게 적었다. 길지만 인용해보겠다.

문장을 쓰는 일은 어렵다. 쓰면 쓸수록 벽에 부딪히고 만다. 특히 지금 〈애니멕〉 독자 여러분의 연령을 고려하면, 신중해져야만 한다고 생각한다. 중학교 1학년부터 대학교 4학년까지(물론 그 이상인 분도 많다) 단순히 생각해보아도 10살 차이가 난다. 지면을 각각의 요구에 부응할 수 있게 구성하는 일은 지극히 어렵다. 예를 들어, 22세에게는 아무렇지도 않은 표현도 12세에게는 평생 마음의 상처를 남길 수 있다. 그 간격을 메우면서도 어떻게든 양쪽 모두에 접점을 가질 수 있는 지면을 만들어내야 한다. 특히 이번 '구조와 힘' 등은 연소자 독자분들이 읽기에는 (그 요지는 어떻더라도) 표현이 약간 센 부분이 있을 것 같다. 하지만 〈애니멕〉 독자라는 것도 고려하여, 감히 읽어주었으면 한다. 대화 안에서 자신의 생각과 다른 내용이 나오더라도 이성적으로 대응해줄 것이라고 기대한다.

_이노우에 신이치로, 「애니메이션인(人)에게 '구조와 힘'」, 〈애니멕〉 1984년 8월호, 라포트

세대 차이를 의식하면서도 말해야만 하는 것과 말하는 방식에 관해 고민하는 이노우에의 지극히 올곧은 모습이 전해져온다. 나카무라 마나부는 이노우에의 이 고민과 동일한 이야기를

이케다 노리아키에게 들은 적이 있다고 회상한다.

예를 들어 〈가면라이더〉가 방송되던 당시, 이케다 씨는 대학생이었죠. 그러니 대학생인 자신이 좋아하는 〈가면라이더〉를 논하는 것과, 소학생이었던 우리가 논하는 것은 언어와 말투가 다를 것이다. 그러니 자신의 언어로 분명하게 말하라고, 자신의 언어로 전달하라고, 이런 것들을 이케다 씨에게 정말로 자주 배웠습니다.

_나카무라 마나부 인터뷰

이노우에와 이케다의 발언, 그리고 그 발언을 들은 나카무라 등의 모습에 30년이 지난 지금에 와서 나는 다시금 공감한다. 그 이유는 그들이 자신이 느낀 것을 아랫세대에게 전하려했고, 그 순간에 어떤 식으로 말할 것인가 하는 언어의 문제에 확실하게 도달했기 때문이다. 미야자키 하야오의 작가론을 편집부가 자체적으로 논하기 시작했을 때 〈애니메쥬〉는 무의식적으로 애니메이션을 논하는 방법을 모색하는 장소가 되었고, 그 상징이 이케다의 연재였다.

어떤 식으로 카나다 요시노리를 논할 것인가

이케다가 첫 회에서 다룬 것은 카나다 요시노리의 〈은하선풍

브라이가〉 오프닝이었다. 이케다는 카나다의 독특한 컷 분할을 어떻게든 언어화하고자 했다.

흥이 오르고 나면 시점의 이동, 강약, 구도가 점점 확대되어 대체 무슨 일이 벌어지는지 알 수 없고, 로봇의 형태가 무너지며, 주인공의 얼굴이 변하는 등 이 사람의 장점과 일체화된 단점도 나오게 된다. 하지만 아무튼 간에 그 움직임의 강약이 주는 장단과 파워는 지극히 소수의, 오랜만에 볼 수 있는 애니메이션다운 작화를 만들어간다. 이번 오프닝 역시 카나다 요시노리의 매력이 넘쳐나는 한 편이었다.

_「이케다 노리아키의 멋진 신을 발견했다!!」1회, 〈애니메쥬〉 1982년 1월호, 도쿠마쇼텐

"대체 무슨 일이 벌어지는지 알 수 없고"라는 문장이야말로 이케다가 새로운 언어를 향해 발버둥치고 기를 쓰는 모습이 응축된 표현이다. 새로운 언어에 대한 갈망은 이케다에게는 지극히 당연한 일이었다. 카나다의 애니메이션은 새로운 언어로 만들어졌기 때문이다.

카나다 씨의 특징을 말하려면, 새로운 언어를 만들어야만 했습니다. 삼각형의 구도라든지 용솟음치는 광선, 즉 카나다 씨의 그림에는 특촬 마인드가 담겨 있다는 것을 저는 알고 있었으니

까요.

_이케다 노리아키 인터뷰

카나다의 새로운 애니메이션 표현을 논하기 위해서는 새로운 언어가 필요하다고 이케다는 생각했고, 실천에 옮겼다. 실천했을 뿐만 아니라 계몽도 했다. 당시의 2층 주민이 행복했던 이유는 '2층'이 '이케다 학교'였기 때문이다. 그 이케다 학교의 광경을 나카무라는 이렇게 말한다.

밤새도록 일하면서 원고를 쓰는 도중에 문득 고개를 들어보면 이케다 씨와 눈이 마주칩니다. 그 순간 이케다 씨는 "나카무라 군, 〈프리즈너 No.6〉'라는 작품이…"라는 식으로 이야기를 시작하고, 그때부터 한 시간 동안 업무가 중단됩니다. 하지만 그 한 시간은 엄청나게 귀중한 시간입니다. 편집부의 가메야마 (오사무) 씨가 "이케다 군, 사담은 삼가게"라고 할 정도였지만요(웃음). 이케다 씨의 그 멈추지 않는 이야기를 1년간 매일 같이 들으면서 세상을 보는 관점, 그리고 결국은 자기가 좋아하는 것을 어떻게 전달할지와 같은 것들을 전부 배웠습니다. 이케다 씨보다 아랫세대인 우리는 그런 것들을 엄청나게 배울 수 있었습니다. 자기가 즐기는 것을 어떤 식으로 남에게 전달하면 좋은지, 어째서 이걸 좋아하는지를 설명하는 방법, 그런 것도 전부 이케다 씨

의 한 마디 한 마디에서 배웠습니다.

_나카무라 마나부 인터뷰

나는 앞서 윗세대의 문화에 아랫세대는 동경과 짜증을 느낀다고 쓴 바 있다. 하지만 이케다는 도도하게 자기 세대의 문화를 논했고, 아랫세대는 그것을 받아들였다. 이케다의 말에는 직접 들어본 사람만이 알 수 있는 압도적인 화술과 다채로운 교양의 힘이 있었다. 〈애니메쥬〉쪽 아르바이트생들이 있던 자리에서 약간 떨어져 있던 나 역시 이케다가 하는 말이 들려오던 나날을 선명하게 기억하고 있다. 비슷한 시기에 나는 멘조와 이시모리 쇼타로에게 토키와장의 가장 말단에 내가 존재한다는 등의 깨우침을 받았다고 앞에서 썼다. '2층'은 그런 식으로 세대 간의 문화 계승이 이루어지던 장소였다.

그리고 나카무라의 증언에서 반복되듯이 이케다 등은 '어떤 식으로 타인에게 언어를 전달할 것인가'라는, 논하는 방식에 관한 문제를 항상 고민했다. 나나 이노우에가 '뉴아카'로부터 언어를 빌리고자 했던 것과 비교하여, 이케다는 직접 만들고자 했다. 그 의미는 매우 중요하다.

사원 편집자를 먼저 설득했다

그리고 2층 주민이 언어를 모색하며 바깥, 즉 독자에게 무언가

를 전하고자 할 때 하나의 관문이 된 것은 사원인 편집자들이었다.

우리로서도 역시 스즈키 토시오 씨를 설득할 수 있느냐 하는 부분이 엄청나게 어려웠죠. 가메야마 씨는 재미있지 않겠냐고 물어보면 "괜찮을 것 같은데?"라고 합니다. 그런데 토시오 씨 단계에 가면 다시 한번, "목표를 분명하게 말해줘 봐. 이건 어떤 관점인 거야? 어떤 의미가 있는 거야?"라는 식의 질문을 듣게 됩니다. 상당히 내용을 발전시키지 못하면 토시오 씨를 설득할 수가 없죠. 그러니 그게 우선 1차 장애물인 겁니다. 그 다음에 조금 더 기획을 갈고 닦은 후, 표제지 구성을 고민한 다음, 페이지를 넘겼을 때 깜짝 놀랄 만한 부분을 넣습니다. 그건 즉, 사원 편집자들을 어떻게 하여 놀라게 만들 것인가 하는 부분이었죠.

_이케다 노리아키 인터뷰

도쿠마쇼텐 2층에는 〈아사히 예능〉 출신의 스즈키 토시오와 〈소문〉 출신의 가메야마 오사무라는 기사 작성에 숙련된 사람들이 있었고, 야마히라나 멘조 등 〈애니메쥬〉 이외의 사람들까지도 문장에 일가견이 있었다. 그런 사람들은 젊은 우리로서는 귀찮고 짜증나는 존재였다. 나 같은 경우에도 우선 멘조를 문장으로 설득하지 못하면 아무 일도 할 수 없다며 머리를 감

싸 쥐었던 경험이 있다.

이렇게 보면, 1982년의 '2층'은 상당히 진지하게 책을 제작했던 것처럼 보일 수도 있으나 〈애니메쥬〉 3월호에는 〈애니메쥬 증간 미소녀 만화 대전집 애플☆파이〉의 자체 광고가, 4월호에는 표지에 "부록은 이걸로 결정! 로리콤 트럼프"라는 문구와 본문에는 아즈마 히데오가 일러스트를 그린 〈여왕폐하 프티 안제〉 특집이 실려 있었다. 〈애플☆파이〉를 기획한 것은 나였고, '로리콤 트럼프'는 도쿠기 요시하루가 〈애니메쥬〉에서 맡은 첫 번째 업무였다. 『나우시카』 등장 직후에 모에 만화 잡지를 편집했다는 사실에 이제 와서 뒤늦게 나 자신이 한심하게 느껴지는데, 그 변명이랄까, 시대적 배경에 관해서는 다음 장에서 쓰겠다. 이해는 '모에'의 시대가 시작된 해이기도 하다.

21

로리콤 열풍과
미야자키 하야오의
파이냥모에

나와 클라리스의 사랑 앨범

지면을 다시 살펴보면 1981년 8월에 미야자키 하야오 특집을
싣기 이전의 〈애니메쥬〉는 기사에서 소녀 캐릭터 비중을 높이
는 일을 어느 정도 자제한 듯하다. 하지만 이것은 아이돌로서
지면에서 다루어지는 대상이 캐릭터, 그리고 성우의 비율이 높
았던 점도 어느 정도 관계가 있을 것 같다. 사실 당시에는 여성
독자가 60%에 가까웠다는 이유도(나중에 기술할 '독자의 의식 조
사' 데이터 참조) 컸으리라.

 1981년 8월호에서 〈999〉와 〈건담〉 양쪽에 등을 돌리고 미

야자키 하야오 특집을 만들었을 때, '최초의 3대 부록'이라 칭하며 기존에 2종뿐이었던 부록을 3종으로 늘렸다. 그 세 가지 부록 중 하나가 '호리에 미쓰코·미즈시마 유 등 6매짜리 수용복 차림의 성우 카드'였다. 당시 〈애니메쥬〉 편집부 안에 성우 노선을 지지하는 목소리도 어느 정도 있었던 듯하고, 창간 이후 성우가 지면에서 한 축을 담당하기도 했다. '샤아의 샤워 신'과 같은 사례가 있었다고는 하나, 캐릭터는 어디까지나 작품의 명장면을 통해서만 지면에 실리는 것이 원칙이었다.

〈애니메쥬〉에 미야자키 하야오가 처음 등장한 것은 1981년 1월로, 그 기사와 함께 실린 〈칼리오스트로의 성〉 컬러 페이지는 스틸 사진 270장을 똑같은 크기로 늘어놓은 것이었다. 하지만 1981년 7월호 권두에 그라비아로 실린 클라리스에게만 스포트라이트를 맞춘 「나와 클라리스의 사랑 앨범」은 약간 감탄할 만한 구성이었다. 미야자키 애니메이션 작품의 여성 캐릭터를 아이돌처럼 취급한 것이다. 스즈키 토시오가 담당했던 페이지인데, 클라리스 팬인 '나'라는 인물이 만든 클라리스 스크랩북이라는 방향성을 뭐라고 표현해야 할지 약간 고민스럽다. 그러나 이 기사를 예외로 두자면, 소녀 캐릭터에 스포트라이트를 비추고 기묘한 형태로 지면에 등장시키는 방식은 1982년에 들어서면서 시작됐다.

그 징조라고 하기에는 좀 거창하지만, 1982년 3월호에는

「번쩍번쩍한 애니메이션 팬」이라는 제목의 독자 의식 조사 특집이 실렸다. 앙케트 결과를 해석한 것이 어린이조사연구소의 다카야마 히데오라는 사실이 흥미롭다. "애니메이션 관련 이외에 좋아하는 연예인은?"이라는 설문에서는 야쿠시마루 히로코가 1위였다. 참고로 2위는 이모킨 트리오였는데, 독자의 모습이 잘 상상되지 않는다. 거기에 붙은 도표 주석에 "로리콤 열풍의 결과일까? 1위는 야쿠시마루 히로코"라고 쓰여 있는 부분이 신경 쓰인다. 자세히 조사한 것은 아니지만 '로리콤'이 라는 단어가 〈애니메쥬〉에 처음으로 등장한 것이 아닌가 생각된다.

'로리콤'은 블라디미르 나보코프의 소설 『롤리타』가 어원이고, 러셀 트레이너의 『롤리타 컴플렉스』(1969년 일본에서 번역됨)를 통해 잘 알려진 단어다. 러셀은 나보코프 소설의 주인공 이름을 따서 소아성애자를 '험버트족'이라고도 불렀으나, 이 단어는 정착되지 못했다. 애니메이션 잡지에서 '롤리타 컴플렉스'라는 단어를 본격적으로 사용한 것은 〈OUT〉 1980년 12월호쯤에 실린 만화비평가 요네자와 요시히로'의 「병적인 사람을 위한 만화 고현학」 1회에서였다. 〈애니멕〉 1981년 4월호에는 「'로'는 롤리타의 '로'」, 〈디 애니메〉 1981년 11월호에는 「라나, 클라리스 등 로리콤 캐릭터 특집」이라는 기사가 실려 있다.

이 〈디 애니메〉 기사 제목에서 보이듯이 클라리스에게 는 일부 팬들에 의해 '로리콤'이라는 문맥이 부여되어 있었 다. 1980년 8월에 만화가 사에구사 준의 동인지 〈클라리스 MAGAZINE〉이 '코믹마켓'에서 판매되었는데, 이는 최초의 '로리콤' 동인지 중 하나였다. 사에구사는 〈리본〉의 '오토메틱 乙女チック'[2] 만화와 하쿠센샤의 소녀 만화, 심지어는 미야자키 하야오의 소녀 캐릭터의 영향을 받은 만화가다. 그는 후쿠야 마 케이코[3], 나니와 아이 등과 함께 만화뿐만 아니라 애니메이 션의 영향을 받은 소녀 만화 작가들과 함께 묶어 분류하는 편 이 오늘날에는 올바른 평가일 것이다. 그들은 24년조와 그 직 후에 등장한 요시다 아키미 등의 문학 느낌의 소녀 만화와 애 니메이션의 영향을 양쪽에서 받으며 등장한 만화가들이다. 그 당시에는 그런 쪽을 비롯하여 아즈마 히데오 주변의 젊은이들 이 시작한 애니메이션 캐릭터를 사용해 성적인 2차 표현을 하 는 〈시벨〉(1979)의 흐름을 잇는 동인지, 또 자판기 등에서 판매 되던 극화지에서 여고생 캐릭터를 다룬 작가들, 심지어 요즘이 라면 아동 포르노로 정의될 만한 사진과 시부사와 타쓰히코의 비평, 혼다 마스코 등의 소녀문화론까지 전부 다 로리콤적 관 심이라며 하나로 묶어버렸다. 그런 문맥 속에는 1981년 8월 제20회 일본SF대회 '다이콘DAICON III'에서 안노 히데아키 등 이 만든 오프닝 애니메이션도 포함되었을 것이다.

1980년 10월에는 만화 전문지 〈퓨전프로덕트〉에 「롤리타·미소녀」 특집이 실렸고, 1982년 1월에는 에로 극화 출신의 로리콤 만화 작가인 우치야마 아키'가 〈주간 소년 챔피언〉에서 연재를 시작한다. 첫 회가 게재된 호의 표지에는 데즈카 오사무의 『블랙잭』과 우치야마 작품이 나란히 실렸을 것이 분명하다.

아무튼 이 열풍의 대표 주자는 역시 아즈마 히데오와 미야자키 하야오였다. 아즈마는 자판기 책 〈소녀 아리스〉에 『햇볕』을 발표하면서 확신범으로서 이 열풍의 문맥 속에서 로리콤 만화를 그렸다. 그리고 〈클라리스 MAGAZINE〉이란 제목이 상징하듯 클라리스와 〈미래소년 코난〉의 라나 등의 캐릭터가 그런 문맥에서도 인기를 모았다. 다만 이 '문맥'은 그 폭이 상당히 넓었다. 미야자키의 여성 캐릭터는 성적인 2차 창작의 대상이 되었으나 또 다른 한편에서는 여성 팬들에게 마치 교양소설 속 여주인공처럼 받아들여졌다. 사에구사가 그린 클라리스를 비롯한 캐릭터들이 나에게는 전부 〈빨강머리 앤〉처럼 보였는데, 여자들은 확실히 앤의 교양소설적 여주인공 필터를 통해서 미야자키의 캐릭터를 보는 면이 있었다.

그러나 1981년 7월호에서 스즈키 토시오가 만든 '클라리스' 소특집 이전까지는 이런 시선이 〈애니메쥬〉 안에 존재하지 않던 것처럼 보였다. 그리고 이 특집에서도 일단은 열풍과는

거리를 둔 문맥인 척 꾸며놓았다. 결국 '로리콤'이라는 단어가 〈애니메쥬〉에 공공연하게 등장한 것은 1982년 4월호 부록 '로리콤 트럼프'에서부터였다. 패키지에는 아즈마 히데오의 〈여왕폐하 프티 안제〉 일러스트가 그려져 있다. 19세기 영국을 무대로 한 애니메이션 〈여왕폐하 프티 안제〉는 명작물[5]이라든지, 〈세일러문〉 등의 원형이 되었다고도 평가받는 애니메이션으로, 아즈마 히데오 주변의 젊은이들 사이에서 폭발적인 인기를 얻었다. 〈퓨전프로덕트〉의 '롤리타·미소녀' 특집에서도 〈프티 안제〉 소특집이 게재된 바 있다.

트럼프 그림에는 클라리스와 〈빨강머리 앤〉의 앤, 〈팬더와 친구들의 모험〉의 미미가 포함되어 있었고, 한편으로는 〈리본의 기사〉의 사파이어와 〈철완 아톰〉의 우란까지 들어 있었으니 그야말로 애니메이션의 소녀 캐릭터를 총동원한 셈이었다.

그리고 이 호의 권두에는 컬러로 〈프티 안제〉 일러스트가 "로리콤 캐릭터의 극치"라는 문구와 함께 실렸으며, 아즈마 히데오가 표제지 일러스트를 그린 소특집이 실린 것이 이변이라면 이변이었다. '로리콤'이라는 단어가 단숨에 해금된 느낌이다.

그 호의 편집 일기 「이달의 화제」라는 칼럼에는 이렇게 쓰여 있다.

콤플렉스란 꼭 로리콤만 있는 것이 아니다. (중략) 멘조는 '만

콤', 즉 만화 콤플렉스다. 멘조는 "전쟁 중에는 읽을 것이 없었
거든. 전쟁이 끝난 후 『신보물섬』이 나왔을 땐 정말로 눈물이 났
지…"라고 말했다. 그렇다고 50살이나 되어서 '로리콤' 만화책
을 만들 필요는 없지 않은가….

_「이달의 화제」, 〈애니메쥬〉 1982년 4월호, 도쿠마쇼텐

이 부분을 인용하면서 그 당시 멘조가 50살, 즉 지금의 나보
다 젊었다는 사실에 놀라기도 했다. 그런 멘조가 50살이 되어
서 만든 로리콤 만화책 광고가 같은 호에 게재된 〈미소녀 만화
대전집 애플☆파이〉였고, 앞에 붙은 명칭이 "애니메쥬 증간"
이었다. 인터넷에 보면 마치 내가 처음 만들어낸 기획인 양 쓰
여 있는 경우도 있는데, 〈류〉 편집부에서 실질적으로 홀로 편
집부원이던 나는 증간호나 단행본 기획서를 이것저것 많이 냈
었다. 이제 시간이 지났으니 쓰겠는데, 그 당시에도 도쿠마쇼
텐의 시급은 말도 안 되게 낮아서 그것을 안쓰럽게 여긴 멘조
는 내 기획서가 통과되면 그 제작을 외부 편집프로덕션에 발
주해놓고, 그쪽에서 나에게 다시 의뢰하도록 상황을 몰래 만들
어주었다.

그런 이유도 있어서 나는 그때쯤부터 증간 기획을 남발했
고, 이 책도 언더그라운드적인 '열풍'의 표면만을 훑었달까, 아
주 부드럽고 밍밍한 책이었다. 제목에 '로리콤 만화'가 아니라

'미소녀 만화'라고 되어 있는 것은 원래는 소녀 만화 잡지를 만들고 싶었기 때문이다. 아즈마 히데오 주변의 청년들 중에서는 소녀 만화 쪽 감각이 가장 뛰어났던 하야사카 미키를 필두로 하여 후쿠야마 케이코, 나니와 아이 등 애니메이션 영향을 받은 소녀 만화가들을 기용했다. 아즈마 히데오에게는 〈류〉에서 연재 중이던 『부랏토 버니』의 스핀오프 작품을, 그리고 와다 신지에게 루이스 캐럴의 『이상한 나라의 앨리스』를 모티프로 삼은 만화를 그리도록 한 것 역시 '소녀 만화지'를 만들기 위해서였다.

잡지에 실을 기사는 이전에 나왔던 여러 가지 로리콤 특집을 참고하여 그럴 듯하게 만들었다. 그렇더라도 일단은 '그쪽 계열 잡지'를 에로 극화부터 동인지까지 멘조와 함께 확인하긴 했는데, 나와 멘조가 그중에서 유일하게 마음에 들어 한 것이 무라소 슌이치⁴라는 만화가였다. 탐미적이면서 약간 SM적 요소가 가미된 작품을 그렸는데, 실제로 만나보니 상당히 신기한 느낌이었다. 그리고 어미에 '데슈ですゅ'였나, '데츄でちゅ'였나를 붙여 유아처럼 말하던 사람이었다. 일부러 이상한 짓을 하는 것처럼 보이진 않았다. 그가 그리고 싶다며 보여준 것은 우메즈 카즈오의 『마코토짱』 여자아이판 같은 아방가르드 개그 작품이었다. 나는 마음에 들긴 했으나 망설이고 있었는데 멘조가 싣자고 했다. 다른 지면과는 완전히 동떨어진 분위기가

될 것이 분명했다. 하지만 이런 식으로 과감하게 결정하는 일은 멘조가 나보다 훨씬 잘했다. 멘조는 무라소를 마음에 들어 했고, 그 뒤로도 한두 번쯤 〈류〉에 그의 원고를 실었는데, 물론 잡지와는 전혀 어울리지 않았다.

〈애플☆파이〉는 5만 부 인쇄하여 80% 정도 팔렸지만, 폭발적으로 팔린 것은 아니었다. 참고로 내가 뱌쿠야쇼보에서 일하며 만들었던 미소녀 만화지 〈만화 부릿코〉도 정점이었을 때 인쇄 부수가 3만 부였다. 즉, 〈애니메쥬〉 최고 부수의 10분의 1에도 미치지 못한다. 그게 당시 로리콤 열풍의 실제 성적이다. 결국 내가 만든 것은 캐릭터에서 '모에'가 느껴지는 만화 잡지가 아니라 신인들을 기용한 소녀 만화지였고, 아마도 그 점 때문에 열풍에서 동떨어져 있었던 듯싶다.

아무튼 〈애니메쥬〉 이야기로 돌아가자. 1982년 5월호에는 3월 21일에 열린 제20회 코믹마켓의 르포르타주가 8쪽 분량의 흑백 그라비아로 실렸는데, "히루코가미 켄'은 내 생명"이라는 문구가 등 뒤에 쓰여 있는 남성의 사진이 한 페이지 전체 크기로 게재되었다. 히루코가미 켄은 이 시대에 '로리콤'의 기묘한 열풍을 상징하던 아이콘이었다. 기사에는 이렇게 쓰여 있다.

또 한 가지, 인기가 집중되었던 것은 소위 로리콤 관계를 특

집으로 실은 회지였다. 그 표제는 '소녀 애호가를 위하여', '클라리스 일기', '클라리스 공주 무사 보호 : 범인은 변태 집단' 등….

_「코미켓 앨범」, 〈애니메쥬〉 1982년 5월호, 도쿠마쇼텐

'로리콤'의 문맥에 맞춰 변형한 클라리스 캐릭터를 이용해 동인지 작품을 만들었다는 사실이 당당히 기사에 쓰여 있다. 심지어 같은 호에 「여기까지 온 '로리콤' 열풍. 그 최전선을 쫓는다!」라는 제목의 특집도 실렸고, 코믹마켓 준비회 책임자인 비평가 요네자와 요시히로의 인터뷰가 게재되었다. 그 기사에서는 아예 망설임 없이 '로리콤' 열풍과 클라리스 열풍을 하나의 현상으로 연결 지었다.

AM: 그래서 애니메이션 팬들 사이에 들어오게 된 계기가 〈칼리오스트로의 성〉의 클라리스가 엄청난 인기를 끌면서였죠.

요네자와: 그렇습니다. 〈클라리스 매거진〉(※인용문 원문 표기)이라고 해서 아주 유명해진 동인지가 있었는데, 그 전후로 지금과 같은 열풍이 시작된 셈이죠. (중략) 이 애니메이션의 로리콤을 간단하게 설명하자면, 애니메이션의 미소녀 캐릭터를 소재로 삼은 남자들의 놀이라고 할 수 있습니다. (중략)

AM: 그런데 동인지 속 그 '놀이'의 내용이 상당히 놀랍습니다. 클라리스나 라나의 누드라든지 레즈비언 장면도 있는데요.

요네자와: 처음에는 패러디로서 클라리스의 누드를 실었던 것인데, 상당 부분 '에로 극화'의 영향을 받으면서 더욱 수위가 높아졌습니다. 단순한 패러디는 사람들이 금세 싫증을 내거든요. 그래서 진지하게 무엇이 패러디로 성립하는지를 고민한 끝에, 상당히 수위가 높은 내용의 로리콘 동인지로까지 확대되었죠. 결국 애니메이션과 만화의 미소녀 캐릭터가 가장 간편한 소재였다고 생각합니다.

_「여기까지 온 '로리콘' 열풍. 그 최전선을 쫓는다!」, 〈애니메쥬〉 1982년 5월호, 도쿠마 쇼텐

지금 와서 다시 보면 미야자키가 만든 캐릭터가 성적인 2차 창작 대상이 되었다는 점을 직접적으로 언급했다는 사실이 놀랍다. 같은 호에 『나우시카』가 연재되고 있었는데, 그렇다고 해서 굳이 조심스러워하지는 않았다. 이 기사는 로리콘 열풍을 언론으로서 파고들었다는 분위기를 풍기는데, 그 필치는 〈애니메쥬〉의 뿌리 중 하나에 〈아사히 예능〉이 있다는 것을 떠올리게 한다.

기사에는 좋아하는 애니메이션 소녀 캐릭터로 로리콘 지수를 진단한다는 칼럼이 실려 있다. '평범한 수준'에는 클라리스, 라나, 힐다, 몬스리, 클라라, 피오리나 등 지브리 소녀 캐릭터들의 기원이 된 인물들이 나열되어 있고, '완전히 병적 수준'에는

〈걸리버의 우주여행〉에서 미야자키가 그렸던 '보라색 별의 왕녀'가 올라와 있다. 페이지를 넘기는 것만으로도 조마조마한 기분이 든다.

그리고 결정적인 것은 6월호다. 애니메이션 그랑프리에서 클라리스가 '역대 최고의 캐릭터' 4위에 올랐다. 참고로 1위는 샤아, 2위가 하록이다. 클라리스가 4위에 오른 것에 관한 미야자키 하야오의 코멘트도 게재되어 있다.

클라리스에게 로리콘 인기가 집중되고 있다고 들었는데, 저하고는 관계없는 일 같습니다. 다만 요즘 젊은이들은 '로리콘'을 동경의 의미로 쓰는 것이겠죠. 사춘기에 누구나 겪는 일입니다. 나 역시 〈백사전〉의 파이냥[8]을 동경했던 시기가 있었습니다. 1년 후에는 그만두었지만요(웃음). 그런 것이라고 봅니다. 또 우리는 동경을 '놀이'의 대상으로 삼지 않았고, 남들 앞에서 '로리콘'이라는 단어를 크게 말하는 것은 창피한 일이었습니다. 부끄러움이 있었던 것이죠. 그런 편이 좋은지 어떤지는 또 다른 문제이겠지만, 아무튼 지금의 저로서는 '로리콘'이라고 입 밖으로 말하는 남자는 좋게 생각되지 않습니다.

_「제4회 애니메이션 그랑프리 캐릭터 부문」, 〈애니메쥬〉 1982년 6월호, 도쿠마쇼텐

소녀 캐릭터에 대한 기호를 입 밖에 내는 일의 부끄러움을

지적하는 부분은 미야자키답다. 이때의 〈애니메쥬〉를 쭉 훑어보다 보면 모범생이 만든 느낌으로 지면을 제작했다는 인상이 강하지만, 사실은 이런 세세한 부분에서 제작자와 열풍, 심지어 독자에 대해서도 때로는 신랄한 측면이 있었던 것이다.

가상 아이돌의 시대로

1982년 〈애니메쥬〉를 쭉 읽어보면, 전년도까지 그라비아나 부록의 중심이 되었던 성우의 위치가 크게 후퇴했음을 알 수 있다. 성우 관련 기사는 권말의 「VOICE TOPICS」 한 곳에 거의 몰려 있다. 그런데 표지는 9월호가 〈밍키모모〉, 10월호가 〈시끌별 녀석들〉이다. 둘 다 애니메이터 이상으로 캐릭터, 그것도 소녀 캐릭터가 인기를 끌며 지탱된 작품이다. 9월호에는 〈초노급 요새 마크로스〉(TV에서 방송될 때는 〈초시공 요새 마크로스〉로 변경됨)의 기사가 실렸는데, 린 민메이의 캐릭터 디자인이 게재되어 있다. 이 작품은 작중에서 여주인공이 아이돌 가수가 된다고 하는, 2013년 NHK 아침드라마 〈아마짱〉을 방불케 하는 성공 이야기가 중심을 이루고 있다. 1년 전 지면에서 〈애니메쥬〉는 스스로 성우나 애니메이터를 아이돌처럼 만드는 일에 가담했던 죄를 스스로 고백했지만, 그것과는 다른 차원에서 가상의 아이돌로서 애니메이션 캐릭터라는 존재가 1982년에 성립했다는 사실이 엿보인다.

〈밍키모모〉가 표지를 장식한 9월호에는 「야마토 10년의 역사」라는 특집이 실려 있다. 기획 단계로부터 햇수로 10년이 됐다는 의미다. 거기에 실린 기획서를 읽어보면, 1973년 당시의 사회 모습에 입각한 내용이 이렇게 쓰여 있다.

요즘 일본은 지진 열풍이다. 일본 열도는 69년마다 대지진을 맞이한다는 학설이 있고, 위험 주기에 접어들었다는 이야기가 돌면서 코마쓰 사쿄의 소설 『일본 침몰』이 날개 달린 듯 팔리고 있다. 이 열풍은 단순히 과학적 근거에서 발현된 것만은 아니다. 우리의 생활이 벽에 부딪혀 세상을 바꾸고 싶다는 바람이 반영된 것이다. (중략)

그럼 이 벽에 부딪힌 현재 상황을 타파할 수 있는지 그 가능성은 역사가 증명하고 있다. 인간의 문명은 몇 번이고 위기를 맞이했지만, 그때마다 인간은 탈출했고 오늘에 이르렀다. 중요한 점은 비인간화된 산업 조직에 대하여 자기 자신까지도 사물로 규정하면 안 된다는 것이다. 우리는 사물과는 차원이 다른 인간이다.

우리 인간이 지금 가장 가져야만 하는 이러한 인식과 꿈을, 어른은 물론이고 특히 아이들에게 전해주고 싶다는 생각에 우리는 〈우주전함 야마토〉를 기획했다.

_「우주전함 야마토 영광의 기록」, 〈애니메쥬〉 1982년 9월호, 도쿠마쇼텐

지금 다시 읽으니 마르크스주의처럼 들리기도 하지만, 그들은 시대와 진지하게 마주하려 했다. 생각해보면 70년대 후반의 애니메이션 열풍을 견인했던 〈야마토〉, 〈건담〉, 그리고 〈999〉를 중심으로 하는 마쓰모토 레이지의 작품은 모두가 지극히 장대한 '커다란 이야기'로 구성되어 있었다. 캐릭터는 그 '커다란 이야기' 속에서 항상 운명의 장난에 놓였다. 하지만 〈마크로스〉에서는 장대한 우주가 무대였으나 아이돌 스토리의 측면이 강했고, 〈시끌별 녀석들〉의 라무는 〈시끌별 녀석들 2: 뷰티풀 드리머〉에서 오시이 마모루가 그 작품 세계를 '끝나지 않는 일상'이라는 식으로 비판했던 것을 보더라도 알 수 있듯, '닫힌 일상' 속에 존재한다. 〈밍키모모〉의 마법 세계 역시 마찬가지다. 캐릭터들은 대규모 스토리에서 해방되었고, 수용자도 불필요한 것들을 빼고 캐릭터를 캐릭터로서 받아들일 수 있게 되었다.

그리고 1982년 7월호, 처음으로 만화 작품인 『바람계곡의 나우시카』가 표지를 장식한다. 애니메이션 잡지에서 애니메이션이 아닌 작품이 표지를 장식하는 것은 생각해보면 말도 안 되는 일이었으나 아무도 이상하게 여기지 않았다.

미야자키 하야오는 『나우시카』에서 '커다란 이야기'에 농락당하면서 성장하는 여주인공을 그리기 시작했다. 그것은 '로리콘' 열풍이나 '아이돌 시대'를 완전히 내팽개치는 선택이었다. 하지만 나는 한편으로 판타지라는 형식 또한 현실 도피의

일종이라고 생각했기에, 이 나라의 문화가 전체적으로 지극히 좁은 가상이나 일상으로만 흘러가는 와중에 이 작품의 위치를 어떤 식으로 판단해야 할지 알 수 없었다.

이케다는 도도하게 자기 세대의 문화를 논했고,

아랫세대는 그것을 받아들였다.

2층은 그런 식으로 세대 간의 문화 계승이

이루어지던 장소였다.

〈야마토〉의 종언과 카나다 키즈의 출현

완전히 논의가 끝난 〈건담〉

미야자키 하야오의 『바람계곡의 나우시카』 연재가 시작된 것을 계기로 〈애니메쥬〉는 기사에서 문득문득 보이는 '딱 집어내는 날카로움'의 느낌은 그대로이지만, 팬과의 거리는 가까워진 인상이다. 2층 주민이 전면에 나옴으로써 발신자와 수신자의 세대 격차는 해소되었다. 또 한편으로는 잡지의 방향성을 결정짓는 『나우시카』의 연재를 확정하면서, 드디어 정체성을 찾은 느낌이었다. 『나우시카』라는 믿음직한 존재를 권말에 배치한 순간, 이 잡지는 그 이외의 새로운 열풍에 대해 매우 너그

러워졌다. 〈건담〉에 대한 양가감정이나 〈999〉에 대한 거리감 등 열풍에 대한 거북함이 사라졌고, 이케다 노리아키, 도쿠기 요시하루, 나카무라 마나부 등 2층 주민이 지면에 본격적으로 합류하면서 그들의 가치관이 전면적으로 지면에 반영되기 시작했다.

발신자가 된 2층 주민들은 이때 실은 두 가지 변화를 피부로 느끼지 않았을까. 첫 번째는 자신들 아래에 새로운 세대의 팬들이 등장했다는 것, 두 번째는 훗날 '오타쿠 문화'라 불리게 되는 '애니메이션 문화'의 등장이다. 구체적으로는 애니메이션 팬들이 애니메이션에서 발견한 것들이 다른 영역으로 파급되어 간다는 새로운 상황이었다. 다시금 1982년부터 1983년까지의 〈애니메쥬〉를 살펴보면, 스즈키 토시오 세대가 한 발짝 물러나며 2층 주민이 전면에 나왔고, 그들 역시 새로운 세대의 팬과 창작자의 출현을 맞이하면서 발신자로서 지면을 만들어 간다는, 말하자면 '세대교체' 시기였음을 확인할 수 있다.

그런 의미에서 흥미로운 부분은 1982년부터 1983년의 〈애니메쥬〉 기사 곳곳에서 〈야마토〉, 〈건담〉, 〈999〉라는 여명기의 애니메이션을 지탱한 작품들에 대한 '장송'이라고 표현할 수 있을 정도로 차가운 말투가 느껴지는 점이다. 1982년 2월호에 게재된 '지난 해 애니메이션계 10대 뉴스'에서는 〈건담〉 열풍이 건프라 열풍으로 바뀌었다는 내용이 다루어졌다.

〈건담〉 열풍이 엄청났다는 증거로 건담 프라모델의 판매량을 들 수 있다. 도대체가 구할 수가 없었다. (중략)

프라모델에서 재미있는 부분은 건담보다 겔구그, 자크에 인기가 몰리고 있다는 사실, 그리고 성인 프라모델 팬이 달려들었다는 점이다. 반다이에서 만든 건담 프라모델의 놀라운 점은 제품이 나올 때마다 점점 정밀해지고 더욱 현실감 있는 모습이 되어간다는 것이다. 다만 스케일이 국제 스케일과 다르다는 점이 아쉽다.

애니메이션 자체보다 프라모델 세계 쪽으로 마니아가 몰리는 듯하다.

_「'81→'82 애니메계 10대 뉴스」, 〈애니메쥬〉 1982년 2월호, 도쿠마쇼텐

건프라 열풍에 2층 주민인 하시모토 신지가 관련되어 있다는 것은 앞서 살펴보았는데, 〈건담〉이 작품으로서가 아니라 건프라 열풍으로 먼저 회상된다는 부분에서 미묘한 거리감이 느껴진다. 똑같은 10대 뉴스 중에 〈건담〉 관련 뉴스로 「'아사히'에 실린 〈건담〉」, 「뉴타입 논쟁」이 있지만, 그 역시 사회적 현상이 된 열풍에 대한 기술일 뿐이다. 전자는 1981년에 〈건담〉 관련 기사가 〈아사히신문〉과 〈아사히그래프〉에 실렸다는 내용이다. 아사히가 보도한 순간, 언더그라운드 문화로서의 열풍은 끝난 것이라는 비뚤어진 관점이 80년대 말 우리와 같은 삐딱

한 대학생들 사이에 존재했다. 그러므로 아사히라는 권위 있는 매체가 다룸으로써 '힘을 얻었다'는 뉘앙스의 기사는 아니다. 그 아사히의 기사는 팬들이 뉴타입에 관해 언급한 투서 등을 묶은 내용 같은데, 그에 관해 이렇게 설명되어 있다.

이 기사를 둘러싸고 2주에 걸쳐 〈건담〉이 특집으로 실렸는데, 이 '인류의 재생'이라는 주제에 관해서는 부정하는 의견이 많았다.

투서 중에는 "〈건담〉은 뉴타입이 인류의 재생으로 이어지는 부분까지 그려내지 못했다", "인류를 구하기 위해 필요한 '새로운 인식력·새로운 사고력'이 어떠한 것인지 작품은 전혀 다루지 않았고, 그저 '신인류 출현'만으로 끝났다는 점에서 허술하다"라는 혹독한 의견도 있었다.

_같은 기사

하지만 이 외부 미디어의 혹독한 견해에 대해, 이어지는 「뉴타입 논쟁」에서 그런 뜨거운 논의 자체를 마치 다 끝낸 양 다음과 같이 총괄한 부분이 오히려 더 인상적이다.

우리가 지난 3년간 완전히 논의를 다 끝냈다고 생각할 정도로 끝까지 논의해온 주제가 바로 '뉴타입론'이다. 토미노 씨, 야

스히코 씨, 그리고 SF 관계자 등도 이 '뉴타입론'에 어느 샌가 참여했고, 논리만이 멋대로 돌아다니기 시작한 느낌도 든다.

TV 시리즈에서 "뉴타입은 전쟁이 없었다면 태어나지 않았다"는 대사가 나오는데, 이 〈건담〉이란 작품 자체가 매우 어두운 부분에 뿌리내리고 있는 반면, 이 '뉴타입'만큼은 무언가 빛을 느끼게 해주는 부분이 있었다.

_같은 기사

더 이상 논쟁이 필요 없을 만큼 논의가 완전히 다 끝나버렸다고 말하는 듯싶고, 따라서 외부의 비판은 이젠 충분히 냉정하게 받아들이고 있다. 그렇다곤 해도 뉴타입이라는 존재가 '결과적으로 전쟁이 유일하게 만들어낸 새로운 가치'라는 해석은 어쩐지 무라카미 다카시가 주장한 오타쿠 문화의 일본 패전 기원설처럼도 들려 쓴웃음이 나온다. 어쩌면 의외로 그것도 뉴타입론의 후예인지도 모르겠다.

하지만 모든 것이 다 논의되어버린 지금에 와서는 모두 헛수고라고 말하는 듯한 이 기사에서 역시나 건담의 시대가 끝났음이 느껴진다. 동시에 1세대 애니메이션 팬의 청춘이 끝난 듯한 느낌도 든다. 미야자키 특집으로 폭주하고 나서 간신히 청춘을 끝낼 수 있었던 스즈키 토시오보다 반 발자국 늦었지만 애니메이션 붐 1세대도 거의 동시에 어른이 되려 한 것은

아니었을까. 1982년부터 1983년의 〈애니메쥬〉에서는 두 세
대의 열광이 끝난 뒤에 남은 아픔과 씁쓰레함 같은 것들이 느
껴졌다.

〈야마토〉의 종언 속에서

1982년은 〈야마토 완결 편〉 기획이 움직이기 시작한 해였다.
애니메이션 붐 1세대는 이번에야말로 제발 끝내달라고 기도
하는 심정이었을 것이다. 나는 이 마지막 〈야마토〉의 『로망앨
범』 제작에 참여했는데, 그것조차 무언가 '임종의 물'을 뜨는
듯한 기분이었다. 이제 시간이 지났으니 말하는데, 니시자키
요시노리 측에서 도쿠마쇼텐에 뭔가 빌린 돈 비슷한 것이 있
었기 때문에 〈야마토〉 관련 출판물 인세는 그걸로 대신한다
는 '어른의 사정'을 잠깐 듣기도 했다. 그런 부분까지 포함해서
〈야마토〉에 대한 감정은 복잡했다.

　〈건담〉처럼 청산되지도, 마무리 지어지지도 못한 채 〈야마
토〉는 그때까지 남아 있었다. 아마도 어른의 사정도 있고, 어떤
식으로 마무리해야 할지 몰라 곤란했기 때문이라는 이유도 있
었을 것이다 '야마토 파이널'이라고 표지에 적힌 1982년 8월
호에는 「이런 야마토를 그리고 싶다」라는 제목으로 카나다 요
시노리의 이미지 보드가 특집으로 실렸다. 12월호 표지도 카
나다가 그린 〈야마토〉였다. 〈애니메쥬〉 지면에서 '3세대'라고

명명된 카나다 요시노리는 〈야마토〉 이후의 열풍 속에서 탄생한 2층 주민과 동시대의 '가치'였다. 이 기사에서는 〈야마토〉에 카나다 요시노리를 억지로 끌어다 붙임으로써, 어떻게든 그 마지막을 가치 있게 만들고자 하는 깊은 정마저 느껴진다. 그 것은 이즈부치 유타카 등 〈야마토〉의 영향을 직격으로 받은 세대를 〈야마토〉 리메이크 작품에까지 협력하게 한 감정과도 연결되는 것 아닐까. 카나다의 이미지 보드 기사 마지막 부분에는 이렇게 나와 있다.

[편집부 주] 〈완결 편〉에는 카나다 씨 외에 우다가와 카즈히코, 타카하시 신야 씨도 작화 감독으로 참여합니다. 총작화감독은 미정입니다.

⌐「이런 야마토를 그리고 싶다」, 〈애니메쥬〉 1982년 8월호, 도쿠마쇼텐

작화 감독이 3명, 총작화감독은 미정이란 말에서 '카나다 야마토' 따위는 실현되지 않을 것임을 예감할 수 있다. 역시 이 것은 사실상 〈야마토〉가 유종의 미를 거두었으면 좋겠다고 바라는 기사인 셈이다.

〈야마토〉 특집은 그 뒤로도 이어진다. 1983년 4월호 표지에는 또다시 카나다 요시노리의 일러스트가 실렸다. 크게 첨부된 '굿바이 청춘'이란 문구가 〈야마토〉의 마무리를 짓고 싶은

팬들과 2층 주민들의 감정을 대변하는 듯 보인다.

그 밖에 팬들의 복잡한 감정을 대변하듯이 〈야마토〉에 관여했던 스태프 및 애니메이터 15명에 대한 앙케트 결과가 실로 처참하다. 우선 "완결 편을 볼 생각"이라고 답변한 사람은 15명 중 8명. "보러 가겠다"고 답한 사람 중에서도 "예"라고 확실하게 답변한 것은 아시다 토요오와 후지카와 케이스케 등 5명 뿐, 나머지 3명은 "시간이 나면 볼지도 모르겠다"라는 약간 미묘한 뉘앙스다. 그리고 그 외의 사람들이 내놓은 코멘트는 너무나도 신랄하다. 아래 내용에서 ①은 보러 갈지 여부, ②는 그 이유다.

토미자와 카즈오

"① 아니요. ② 〈환마대전〉 쪽에 더 관심이 가서요. 소문을 듣자하니 이번 〈야마토〉는 뭘 제대로 만들 수 있는 상황이 아니었다고 해서 흥미가 가지 않습니다."

토미노 요시유키

"야마토에 관해서는 일체 답변을 하지 않고 있습니다."

야스히코 요시카즈

"① 아마 안 볼 겁니다. ② 나에게 〈야마토〉는 끝났기 때문입

니다. 〈안녕히〉에서 작품과 작별을 고했습니다. 스태프로서 참여하는 것도 그렇고, 〈야마토〉라는 작품 자체도 이제 다 끝났으니까요."

_「당신에게 〈야마토〉란」, 〈애니메쥬〉 1983년 4월호, 도쿠마쇼텐

예전 스태프 대부분이 "과거의 것"이라고 마치 '흑역사'처럼 여기는 듯하다. 또한 진행 중인 〈야마토〉의 제작 체제에 관한 비판과 가도카와의 애니메이션 〈환마대전〉에 대한 기대를 말하고 있다. 마치 보지 말라고 하는 듯한 코멘트가 이어졌고, 마지막에 특별 감상권 선물 등 관련 이벤트에 대한 안내가 실렸다. 그렇지만 2층 주민과 같은 세대인 애니메이터들만큼은 〈야마토〉에 차갑게 반응할 수 없었던 것 아닐까. 이때 만든 〈야마토〉의 『로망앨범』이 "의외로 많이 팔렸다"고 멘조가 놀랐던 기억이 난다.

하지만 이런 식의 〈야마토〉, 〈건담〉, 〈999〉에 대한 종결 선언은 1983년 〈애니메쥬〉의 기본적인 태도였다. 2월호의 「1983년판 애니메이션 백서」에는 "〈건담〉을 넘어서지 못한 〈이데온〉", "이번에야말로, 정말로 마지막. 〈완결 편 우주전함 야마토〉 10년째 총괄"이란 토픽에 섞여서 "마쓰모토 애니메이션에 드디어 그늘이…. 〈1000년 여왕〉, 〈내 청춘의 아르카디아〉 의외로 정체"라는 제목의 기사가 나오고, "매스컴이 너무

띄운 것이 원인 중 하나" 등과 같은 팬들의 의견이 실렸다. 대부분의 토픽이 열풍을 억지로 오래 끌고 가려는 제작자 측에 대해 비판적이다.

매뉴얼화된 애니메이션 팬

그런 '끝'의 계절 속에서 2층 주민들은 발신자로서 지면의 전면에 나섰다. 예를 들어 1982년 12월호에 실린 「우리 7명의 애니메이션 전사!」라는 좌담회 기사에 2층 주민이 대거 등장한다. 그 면면은 다음과 같다(괄호 안 숫자는 당시 지면에 기재된 연령이다). 이케다 노리아키(28), 도쿠기 요시하루(28), 나카무라 마나부(21), 구사카리 겐이치(21), 오카자키 신지로(21), 신도 마코토(22), 하시모토 신지(24), 그리고 사회자 'K'라고 되어 있는 것은 가메야마 오사무이며, 35세라고 표기되어 있다. 반쯤은 친구들끼리 모인 듯한 좌담회였는데, 그들을 "TV 애니메이션 팬 1기"라는 식으로 소개했다. 좌담회에서는 이케다 등이 말하는 애니메이션 지식을 가메야마가 전혀 이해하지 못하는 상황이 펼쳐지는데, 즉 세대 차이를 농담거리로 삼고 있다. 자신들을 구세대로 희화화함으로써 〈애니메쥬〉 제작진의 세대교체를 독자들에게 보여주려는 가메야마의 의도인 듯하다. 그래서 기사는 이케다를 비롯한 2층 주민이 아랫세대에게 애니메이션의 마니악한 접근 방식을 가르치는 내용으로 쓰여

있다. 기사 중에는 「TV 애니메이션은 이렇게 즐길 수 있다」는 칼럼이 있고, 거기에는 "재방송은 무한한 보물 창고", "게스트 성우에 주목!!", "원작과의 차이를 즐기자", "예고편을 통해 다음 회 작화를 추리해본다", "예고편을 전부 녹화하자" 등등의 가르침이 담겨 있다. 예를 들어 "재방송은 무한한 보물 창고"란 이러한 가르침이다.

토미노 요시유키 씨가 나가하마 애니메이션의 로봇물에서 그림 콘티와 회별 연출[2]로 활약했다거나, 〈울트라맨〉 후반 메커닉 디자인을 스튜디오누에의 카와모리 쇼지 씨가 맡았다거나, 〈요술공주 샐리〉에서 오쿠야마 레이코 씨가 작화 감독을 맡고 코타베 요이치, 미야자키 하야오가 원화를 그린 회가 있다거나, 〈아카도 스즈노스케〉에서 '연출: 사이쿠조'라고 되어 있지만 아무리 봐도 미야자키 씨가 맡은 부분이 있다거나(예를 들면, 청동 도깨비 파트) 하는 것들이다.

_「우리 7명의 애니메이션 전사!」, 〈애니메쥬〉 1982년 12월호, 도쿠마쇼텐

작품의 각 회에서 공통적으로 찾아볼 수 있는 애니메이터들의 미묘한 기술 차이와 크레디트를 비교해보고 한 사람 한 사람의 이름을 확인해간다. 리스트 마니아였던 1세대 및 그 전 세대인 스즈키 카쓰노부 등 0세대 사람들이 누구의 가르침도

받지 않고서 본능적으로 한 행동이 (약간 거창하게 말해보자면) 2세대 팬들에게 매뉴얼로 제시된 셈이다. 1세대는 아무것도 없는 상황에서 동인지라는 도구를 사용하거나, 혹은 2층 주민이 됨으로써 조숙한 발신자가 되고, 자신들이 마니아로 존재하기 위하여 직접 기반 시스템을 정비하는 일부터 시작해야 했다. 반면 2세대는 '설정 자료'를 한 권으로 묶은 무크가 이미 상품으로 준비되어 있고, 마니아로서 즐기는 방법까지 전부 다 맞춤 제작되어 있는 것을 수용하게 되었다. 좋든 나쁘든 거기에는 이러한 차이가 존재한다는 말이다.

이러한 팬의 변화를 이야기한 것이 1983년 10월호의 「단기 집중 연재: '셀 도둑 사건은 왜 일어나나' 제1회: 훔쳐서까지 셀을 갖고 싶은가?」라는 기사다. 기사에는 신문에서 스크랩한 내용이 첨부되어 있는데, 경시청 소속 오기쿠보 경찰서가 스튜디오피에로 등에서 애니메이션 원화를 훔친 혐의로 팬 두 명을 체포하고 9명을 보호 관찰하기로 했다고 나와 있다. 이유는 '범인' 대부분이 20세 미만이었기 때문으로, 체포된 두 명도 18세와 19세였다. 이 기사에는 '셀화'를 둘러싼 새로운 풍경이 이렇게 기록되어 있다.

어디라도 좋다. 애니메이션 숍을 살펴보면 컷 봉투에 담겨 있거나 비닐에 싸인 채로 셀화가 잔뜩 팔리고 있다. 가격은 싸면

384

300엔, 비싸면 2,000엔 정도까지 한다. 물론 이것은 '공정 가격'일 뿐. 셀화에는 또 한 가지 별도의 유통 경로와 가격이 있다. 애니메이션 숍에서 나와 이리저리 둘러보면, 적당한 공터나 장소, 혹은 가까운 다방 등을 이용하여 팬들끼리 셀화를 교환하는 모습을 볼 수 있다. 자신의 컬렉션을 보여주기도 하고 서로 교환하거나 혹은 판매하고 구매한다. 여기에서 셀화가 얼마인지는 비밀이다. 일요일이 되면 이런 광경이 여러 장소에서 펼쳐진다….

_「단기 집중 연재: '셀 도둑 사건은 왜 일어나나'」, 〈애니메쥬〉 1983년 10월호, 도쿠마 쇼텐

이미 애니메이트 등 애니메이션 숍에서 셀화가 상품으로 유통되는 시대가 되었고, 그 한편에서는 이러한 시장이 만들어졌다. 아직 야후옥션 같은 경매 사이트가 없던 시기라서 직접 만나 물물 교환하는 모습에서 시대가 느껴진다.

확실히 그 얼마 전까지 셀화는 공짜였다. 내 기억으로도 소학교 때 잡지에 실린 무시프로와 타쓰노코프로 주소를 찾아 자전거로 1시간 정도 날려서 네리마 근처의 애니메이션 스튜디오에 도착해 그 안에 있는 형이나 누나에게 "셀 주세요"라고 하면 그냥 줬다. 그리고 아버지가 공산당원이었고, 애니메이션 스튜디오에도 공산당계 조합에 속한 사람이 꽤 있었는데, 그들이 구독하던 일간지 〈아카하타赤旗〉의 집금원은 내가 만화를

좋아하는 것을 알고는 타쓰노코프로의 셀화를 자주 주곤 했다.

이후 내 관심은 애니메이션이 아니라 만화로 향했고, 중학생 때 만화 동인지에 조금씩 참여하게 되면서 애니메이션 스튜디오를 방문하는 일은 그만뒀다. 셀화 도난 사건은 아무도 쳐다보지 않았던 셀화나 원화에 시장 가치가 발생했고, 팬을 둘러싸고 시장이 형성됐다는 현실을 말해준다. 1세대는 아무도 쳐다보지 않고 남에게 쓰레기처럼 취급되던 셀화나 원화 속에서 자신들만의 가치를 찾아냈지만, 새로운 세대는 거기에 환금성이란 가치가 이미 부여되어 있는 형태로 그것을 받아들이게 되었다고 할 수 있겠다.

카나다 키즈의 등장

1983년 7월호에는 〈애니메쥬〉 칼럼니스트로서 이케다 노리아키, 도쿠기 요시하루, 나카무라 마나부의 코너가 확대판으로 실렸고, 창간호의 브레인 중 한 명이었던 나니와 아이가 쓴 「아이짱의 애니메 일기」 연재 등 1세대의 연재가 다 모였다. 또한 애니메이터 중에도 카나다 요시노리보다 더 아랫세대로서 애니메이션 열풍이 낳은 창작자가 등장한다.

1982년 10월호에서는 카나다 요시노리 등이 속한 스튜디오 No.1의 오치 카즈히로가 「너는 애니메이션의 별이 되어라」라는 제목의 기사 지면에 등장했는데, '약관 20세'라고 되어

있다. 기사에 따르면 〈점보트 3〉을 보고 충격을 받아 카나다를 찾아갔다고 한다. 그들은 기억하지 못할지도 모르지만, 그로부터 조금 지난 뒤에 사토 겐과 오치 카즈히로와는 편집자로서 일을 같이 한 적이 있다. 먼저 오치에게 만화를 그려달라고 의뢰한 적이 있는데, 그 원고를 고故 카가미 아키라에게 도와달라고 부탁해서 3명이 같이 밤샘 작업을 했다. 오치가 카가미에게 원형 자를 사용해서 카나다 요시노리의 '움직임'을 어떻게 그려야 하는지를 설명하던 모습이 지금도 기억난다. 그야말로 오치는 '카나다 키즈'였던 것이다. 이런 새로운 세대인 애니메이터의 등장은 2층 주민 중에서도 젊은 편인 나카무라 마나부 등에게는 더욱 더 강렬하게 느껴진 듯하다.

제 인생을 바꾼 것은 「애니메이션계의 유망주를 찾아라」라는 기사였습니다. 그 기사는 정말로 인생을 바꿨죠. 추천인을 몇 명 선정해서 그들에게 유망주를 소개받는 내용이었습니다. 거기에 이름이 언급된 게 100명쯤 되려나요. 그 사람들을 저와 가타기리 다쿠야 씨(〈애니메쥬〉 편집자)가 만나러 갔죠. "당신은 작품을 통해 어떤 말을 하고 싶은가요", "어떤 지망 동기가 있었나요" 등을 물어보며 한 명 한 명 이야기를 들으면서 돌아다녔습니다. 그때 만난 사람들은 물론 저와 같은 세대였죠.

_나카무라 마나부 인터뷰

또 1984년 1월호부터 사토 겐이 '마이컴'이라 불리던 퍼스널컴퓨터PC에 관한 강좌를 시작했다. 그 당시 사토는 야스히코 요시카즈 밑에 있던 신인 애니메이터였을 것이다. 그런 식으로 열풍은 확실히 새로운 세대의 팬들이 짊어졌고, 그들은 새로운 창작자를 발견해냈다. 이 당시 〈애니메쥬〉에서는 '끝'과 함께 그런 새로운 열기도 느껴진다.

그렇지만 한 가지 더 흥미로운 부분은 이 열풍이 만들어낸 신세대는 팬이나 애니메이터뿐만이 아니었다는 점이다. 애니메이션 열풍 속에 존재했던 '애니메이션적인 무언가'라고밖에 부를 수 없는 감수성은 애니메이션 이외의 영역, 즉 소설이나 만화로까지 넘어갔다.

이 이야기를 하다 보니 1978년의 어느 날, 세이부신주쿠선 다카다노바바역 건너편 빌딩 2층에 있던 호린도芳林堂서점의 광경이 떠오른다. 나는 쓰쿠바대학에 다니고 있었던 터라 도쿄로 돌아오는 길에 그 서점에 항상 들렀는데, 신간 코너에서 책 한 권을 둘러싸고 환호성을 지르던 두세 명의 여고생을 목격했다. 책 표지에는 아라이 모토코[3]라고 쓰여 있었고, 그 사람이 저자라는 사실을 그 여고생들이 떠드는 소리를 듣고 금세 알 수 있었다.

TV 애니메이션을 보고 자란 사람이 TV 애니메이션을 만들다

라이트노벨의 탄생과 〈후쿠야마직북〉

1978년 다카다노바바 호린도서점 신간 코너의 광경에 대해 이어가겠다. 매대에 쌓여 있던 신간 표지에는 아라이 모토코의 『내 속의…』라고 쓰여 있었다. 나는 그 책을 멀리서 쳐다보는 고등학생들의 시선을 느꼈고, 아무래도 신경 쓰여서 가장 위에 있던 한 권을 집어 들었다. 제목 그대로 1인칭 시점에 아주 속도가 빠른 문체의 소설이었다.

같은 해에 하시모토 오사무의 『복숭앗빛 엉덩이 소녀』, 쿠리모토 카오루의 『우리들의 시대』가 등장한다. 1인칭 시점으

로 쓰인 하시모토나 쿠리모토의 문체는 그 당시 우리가 쓰던 구어체나 소녀 만화의 그것과 매우 닮아 있었다. 하지만 그 문체는 나이가 많은 하시모토와 쿠리모토가 일부러 그렇게 쓴 것이었다. 반면 이 소설에는 그런 부분이 없었다.

나는 아라이보다 나이가 두 살 더 많다. 나만의 문장을 찾아내긴커녕 아직 아무 글도 쓰지 않고 있던 나는 내가 다닌 도쿄의 중학교와 고등학교 동급생 문학소녀들이 보던 작품들에 고바야시 노부히코[1]의 『오요요』 시리즈나 히라이 카즈마사의 『초혁명적 중학생 집단』, 그리고 소녀 만화와 애니메이션 등을 새롭게 추가해 봐온 사람이 쓴 문장이라고 생각하며 그 책을 계산대로 가지고 갔다. 처음으로 작가가 나와 동시대 사람이라는 느낌을 받은 순간이었다. 아라이 모토코는 문학소녀의 기본적 교양에 문학뿐만 아니라 소녀 만화나 애니메이션이 포함된 아마도 최초의 세대였다. 아라이 모토코 본인은 그런 문맥에서 논해지는 것을 좋아하지 않지만, 그녀의 등장은 애니메이션과 만화를 축으로 삼는 서브컬처가 소설이나 다른 문화 영역으로 파급되는 데 상징적인 사건이었다.

1981년에는 홋타 아케미[2]의 『1980 아이코 16세』가 분게이상을 수상했고, 1983년에 토미타 야스코 주연의 영화로 제작된다. 영화에서는 〈애니메쥬〉가 소품으로 나왔다. 그 사실이 작게 〈애니메쥬〉 지면에서도 다루어졌다. 홋타와 아라이가 같

은 문맥에서 논의되는 일은 드물지 않은데, 〈애니메쥬〉가 상징하는 것들이 고등학생의 일상으로 스며들어가고, 그것을 교양의 일부로 삼는 문학이 등장하는 시대가 시작된 것이다.

그런 변화에 당혹해하면서도, 문학 쪽에서 최초로 그것을 깨달은 사람은 에토 준이었다. 에토는 1986년에 우메다 요코[3]의 『승리 투수』(마치 미즈하라 유키[4]와도 같은 여성 프로야구 선수를 주인공으로 한 문학이다)를 수상작으로 추천하면서, 이렇게 말했다.

이 사람들은(후보작의 작가들) 나가이 가후도, 도쿠다 슈세이도, 히구치 이치요도, 시마자키 도손도, 시가 나오야도, 다니자키 준이치로도, 더 말하자면 노마 히로시도, 고지마 노부오도, 고노 다에코도, 아니 플로베르도, 모파상도, 카프카도, 모옴도, 샐린저도, 윌리엄 사로얀도, 베케트도, 사로트도, 조이스도, 프루스트도, 체호프도, 도스토옙스키도, 카뮈도, 사르트르도 (이쯤에서 그만두겠지만) 정신없이 읽어본 적이 없는 사람들임이 분명하다. 그런 옛사람들이 쓴 글을 탐독함으로써 부지불식간에 문학이란 어떠한 것이 되지 않으면 안 되고, 소설이란 어떠한 것일 수 있겠는가 하는 막연한 관념을 뇌리에 형성해본 적 없는 사람들이다.

다만 그렇다고 해서 이 사람들의 일천한 독서 경험을 무조건

매도하려는 것은 아니다. 아무리 읽으려고 해도 요즘의 서점에는 이들 같은 옛사람들의 작품이 대부분 놓여 있지 않다는 사실을 알고 있다. 읽고 싶어도 책이 없다고 한다면, 대충 그 근처에 놓인 정보지와 극화를 참고로 삼아 소설이란 이런 것 아닐까 하고 아무렇게나 어림잡아볼 수밖에 없다.

_에토 준, 「문자 기호를 통한 극화에 대한 도전」,〈분게이〉분게이상 특별호, 1986

여기에서 에토는 문학을 쓰는 이들의 교양 안에 정작 문학이 없음을 지적하면서, 정보지와 극화를 교양으로 삼은 문학이 등장하는 상황을 한탄하면서도 긍정한다. 에토가 여기에서 애니메이션과 소녀 만화까지 언급하지 못한 것을 비판한다면 아무래도 너무하지 않을까.

이 전년도에 분게이상은 소녀 만화가로서 야마다 후타바라는 이름으로 활동한 적 있는 야마다 에이미에게 돌아갔다. 물론 아라이, 홋타, 야마다, 우메다 등의 여성 작가들 각각의 교양 속에 내포되어 있던 정보지와 극화는 미묘하게 조금씩 다르다. 무엇보다 그녀들은 에토가 한탄할 정도로 문학과 단절되어 있지 않았다. 오히려 문학소녀의 교양에 애니메이션이나 소녀 만화가 추가된 최초의 세대였다. 그 미묘한 차이까지는 에토가 구분해내지 못했더라도, 이들 '최초의 부녀자腐女子'라고 할 수도 있을 세대가 새롭게 바꾼 문학을 에토는 문학 측에 서서 기

묘하게도 긍정했다.

약간 이야기에서 벗어나지만, 아라이 모토코는 오늘날 라이트노벨의 기원이라고 할 수 있는 사람 중 한 명이다. 따라서 애니메이션으로 대표되는 새로운 서브컬처가 주변 영역의 문화를 바꾸는 틀이 되어간다는 광경은 1980년대 초반 아라이 모토코를 하나의 전조로 삼아 시작된 것이다.

이러한 상황은 만화 분야에서도 일어났다. 나니와 아이 등이 만든 〈건담〉패러디 만화나, 아즈마 히데오 주변에 모였던 로리콤 만화 작가들 역시 마찬가지다. 나로선 만화조차 애니메이션처럼 바뀌어 그려진다는 느낌을 받았다. 그런 만화를 상징한 것이 후쿠야마 케이코다. 1981년에 동인지 〈후쿠야마직북〉으로 등장한 후쿠야마는 도에이동화나 닛폰애니메이션 등 2층 주민들도 공유하는 애니메이션적 교양 위에서 그림을 완성했다. 〈애니메쥬〉 1982년 10월호에는 그녀의 프로필이 다음과 같이 쓰여 있다.

1961년 9월 7일 도쿄에서 태어나 지바에서 자란 건실한 21세. 중학생 시절 〈감바의 모험〉을 본 이후 TV 애니메이션을 즐겨왔다. 고등학교 시절 〈장화 신은 고양이〉, 〈태양의 왕자 호루스의 대모험〉, 〈알프스의 소녀 하이디〉 등을 보고 감격했다. 그 스태프 리스트를 따라가면 항상 미야자키 하야오, 오쓰카 야

스오라는 이름과 마주했고(후쿠야마 씨의 말을 빌리자면 "그 사람들이 항상 있었다"고 한다) 엄청나게 좋아하게 됐다. 고등학교 졸업 후 지바현의 백화점에서 근무하다가 퇴직. 중학교 시절 첫 만화 투고 작품(『토끼 마을』을 〈리리카〉에 투고)이 낙선하는 등 쓴 맛을 봤지만 잘 극복하고 현재는 유치원 시절부터 그린 낙서를 바탕으로 프로 만화가가 되었다(애니동 소속).

<div align="right">

_「지하철의 폴」, 〈애니메쥬〉 1982년 10월호, 도쿠마쇼텐

</div>

후쿠야마 또한 TV와 영화의 크레디트에서 미야자키 하야오를 발견한 동시대 사람 중 한 명이었다는 사실을 알 수 있다. 애니동이란 〈애니메쥬〉 창간 당시의 브레인이었던 나미키 타카시가 주재한 애니메이션 연구회다. 〈후쿠야마직북〉에 실린 그녀의 낙서들은 같은 경험을 가진 애니메이션 팬들이 그리고 싶어 한 그림의 '정답'에 해당하는 것 중 하나였다고 생각한다. 이 호에 후쿠야마의 프로필이 게재된 데는 이유가 있다. 그녀의 데뷔작인 「지하철의 폴」(〈퓨전프로덕트〉 1981년 10월호)을 '원작' 삼아 〈애니메쥬〉 권두에 토모나가 카즈히데와 야마모토 니조가 스토리보드를 만드는 기획이 이 호에 실려 있기 때문이다. 이전 호에서는 아직 가제만 정해진 상태였던 미야자키 하야오의 〈명탐정 홈즈〉 스토리보드가 소개되는 등 특별한 페이지였다. 그런 페이지에 무명인 후쿠야마의 작품을 바탕으로

한 기획 페이지를 싣는다는 것은 이례적이었다. 하지만 그 당시 2층 주민을 비롯한 애니메이션 팬들은 후쿠야마가 형태를 갖춰 만들어낸 것이 무엇인지를 정확하게 이해할 수 있었다. 그것은 그들의 공통 체험이 그림으로 만들어진 것이었다.

후쿠야마에 관해 조금 더 다뤄보자면, 이미 〈프티 애플 파이〉에서 데뷔 후 두 번째 작품을 그렸고, 애니동의 〈월간 베티〉란 제목의 창간호 겸 폐간호로서 처음부터 1호만 내기로 결정된 만화 잡지에 신작을 게재했다. 〈퓨전프로덕트〉나 〈프티 애플 파이〉가 '로리콤'이라는 문맥에서 그녀를 기용했던 것은 아마도 그녀가 바라던 바는 아니었던 듯하다(그 점에서는 나도 당사자이고, 미안하게 생각한다). 그래서 아마도 후쿠야마의 데뷔에 관한 상세 정보가 지금에 와서는 파악하기 어려워진 것 아닐까 생각한다. 하지만 그 당시 애니메이션의 영향을 받으며 등장한 새로운 만화의 공통점은 여자아이가 귀엽다는 점이었고, '로리콤 만화'라는 부적절한 이름 이외에 그때까지 적당한 명칭이 발견되지 못하고 있었다. 실은 지금까지도 거기에 대해 올바른 명칭이 붙지 못한 느낌이다.

같은 시기에 데즈카 오사무와 24년조, 아즈마 히데오 등의 만화가로부터, 또 한편으론 미야자키 하야오 등 지브리와 관련된 애니메이터로부터 그림에 관한 영향을 양쪽에서 받으면서 후쿠야마뿐만이 아니라 그 이후에도 카가미 아키라, 하야사카

미키, 시라쿠라 유미 등이 상업 미디어에 등장했다. 그렇게 하여 '모에'의 기원과도 같은 그림체를 제시한다. 예를 들어, 하기오 모토 등과 같은 소녀 만화가 그림의 전사前史로서 대본소용 만화 시기의 야시로 마사코[5]나 동인지 시절 히지리 유키가 있었던 것처럼 새로운 그림체가 정착하기 전에 그 해석을 제시하는 만화가들이 있었고, 그들의 새로움은 아랫세대가 볼 때는 사실 알아채기 어렵다. 동시대를 살아가면서 반 발자국 앞으로 나아가는 이들이 나타났고, 또 다른 사람들이 그들을 좇음으로써 앞서나간다. 그런 형태로 그들 대다수가 이 시점에 등장했다.

아마 소설 분야의 아라이 모토코를 비롯한 작가들과 만화가 중에서 후쿠야마 등은 결과적으로 라이트노벨 및 '모에'의 기원이 되었지만, 그들이 바라보던 것은 의외로 정통적인 문학이거나 지브리를 닮은 것이었다. 그런 만큼 시대적으로 약간은 불행한 만남이라고 할 수 있겠다.

이 둘은 조금 나중에 〈바람계곡의 나우시카〉 극장판 개봉을 앞두고 〈애니메쥬〉 1983년 12월호에서 대담을 하게 되는데, 그 내용이 거의 '벌레蟲'[6]로만 가득 차 있는 것이 정말 그녀들답다. 영화 〈E.T.〉 이야기가 느닷없이 시작되었는데, 다음과 같이 마지막 장면에 관한 대화 내용이 나온다.

후쿠야마: 그렇지만 도중에 한 번 E.T.가 죽을 것 같은 내용이 좀 억지스러워서… 난 싫어해!! (웃음)

아라이: 네. 그 부분은 완전히 편의주의라고밖에 할 수가 없죠. 이유도 없이 다시 살아나게 한 것은 어째서 살아났는지를 쭉 그리다 보면 그 사이에 되살아난 감동이 끝나버리니까 그런 것 아닐까 싶네요.

_「나우시카와 벌레의 이야기」, 〈애니메쥬〉 1983년 12월호, 도쿠마쇼텐

이 내용은 마치 〈나우시카〉 마지막에 나오는 자기희생 장면의 시비是非론을 미리 예측한 듯도 보이지만, 어디까지나 우연일 것이다.

애니메이션 열풍을 통해 무엇이 바뀌었나

다시 1982년으로 돌아가자. 〈애니메쥬〉 1983년 2월호에는 「'82년 애니메이션계 10대 뉴스」라는 제목으로 다음과 같은 내용이 실려 있다.

1. 〈건담〉급은 결국 나오지 못했다. 1982년은 〈갓머즈〉, 〈시끌별〉, 〈자붕글〉이 인기를 3등분했다.
2. 그중에서도 팬들을 사로잡은 것은 오시이 마모루를 중심으로 젊은 스태프들이 한데 힘을 합쳐 만든 〈시끌별 녀석들〉.

3. 팬은 물론이고 프로 만화가들도 주목했다. 미야자키 하야오 의『바람계곡의 나우시카』.

4. 〈건담〉을 넘어서지 못한 〈이데온〉. 일본 영화사상 가장 '난해 한 영화'의 탄생.

5. 마쓰모토 애니메이션에 드디어 그늘이…. 〈1000년 여왕〉, 〈내 청춘의 아르카디아〉, 의외로 성공하지 못했다.

6. 다시 돌아온 '미형美形'[7] 캐릭터. 그 대표는 '마그'.

7. 인기 TV 애니메이션을 지탱한 작화진. 그들의 중심에 있던 것은 스튜디오 Z5, 스튜디오 No.1.

8. 일주일에 신작 38편, TV 애니메이션 초과밀 시간표.

9. 야스히코 요시카즈, 영화 〈크러셔 조〉에서 1인 5역(감독, 작화 감독, 각본, 제1원화, 그림 콘티)에 도전.

10. 이번에야말로 정말 마지막이다. 〈완결 편 우주전함 야마토〉 10년만의 총괄.

이 문구들만 봐서는 약간 의미를 파악하기 어려운 내용도 있지만, 애니메이션 열풍을 이끌어온 〈야마토〉 및 마쓰모토 원 작 작품과 〈건담〉이 끝나고, 그 뒤를 이을 만한 작품이 아직 나 타나지 않았다는 점, 오시이 마모루나 카나다 요시노리 등의 신세대가 대두한 1년이었다는 것만큼은 분명하게 알 수 있다. 특집 기사로는 스튜디오 No.1, 스튜디오 Z5의 젊은 애니메이

터들의 친분 관계를 보여주는 대담도 있었고, 그들이 새로운 스타라는 사실이 엿보인다. 또 한편으론 타카하타 이사오와 오시이 마모루의 대담이 실려 있는데 '어린아이의 눈높이가 되어본다'는 주제에 대해 두 사람의 입장 차이가 드러나는 구성이다. 즉, 두 사람의 세대 차이가 느껴진다.

그 특집에 미야자키 하야오의 인터뷰가 게재되어 있는데, 지금 다시 읽어보면 매우 흥미롭다. 미야자키는 애니메이션 세계에서 일어나는 변화를 이렇게 말한다.

질문: 〈아톰〉 방영이 시작된 1963년에 이 세계에 들어오셔서 20년이 지났습니다. 그동안 쭉 애니메이션 업계에 몸을 담은 입장에서 볼 때 옛날과 지금은 어떤 부분이 가장 많이 바뀌었나요?

"양이 바뀌었습니다. 그리고 TV 애니메이션을 보면서 자란 사람이 TV 애니메이션을 만들게 된 것이겠네요."

「〈'83년은 어떻게 될 것인가〉—본지 편집부 인터뷰—」, 〈애니메쥬〉 1983년 2월호, 도쿠마쇼텐

에토 준은 이보다 조금 시간이 지난 뒤에 문학을 읽지 않고 문학을 만드는 시대가 되었다고 한탄한다. 미야자키는 애니메이션만 보고 애니메이션을 만드는 세대가 등장했다고 지적한다. 물론, 앞서 살펴보았듯이 아라이 모토코를 비롯한 작가들

의 밑바탕에는 분명히 클래식한 문학도 있었다. 비슷한 시기인 1981년 다이콘 Ⅲ에서 가이낙스 초기 멤버들이 창작자로 돌아서게 되는데, 그들의 교양도 애니메이션에만 국한되지 않았으며 영화사 전체를 아우르고 있었음은 말할 나위도 없다. 하지만 에토와 미야자키가 인지한 것은 역시 똑같은 현상이었다. 즉, 일본 문화사 안에서 교양의 중심이 크게 이동한 사실을 그들은 느끼고 있었다. 미야자키 세대에게 교양이란 문학, 그리고 명화라 불리는 영화 및 다양한 대중문화가 중심이었을 것이다. 〈바람이 분다〉에서 토마스 만과 폴 발레리가 당연하다는 듯 나오는 이유도 그 때문이다. 영화에 관한 미야자키 등의 교양에 대해서는 굳이 설명이 필요 없으리라. 그리고 미야자키가 '통속 문화'라고 부르는 대중문화는 강담속기본講談速記本[8]에서 소년 소설에 이르는 계보가 그렇듯이 근대 이전의 대중문화로부터 하나의 혈맥으로 이어져온 것이다. 그러한 '교양'은 지식인의 것이라기보다 대중의 교양이었다. 하지만 그러다가 서브컬처라 불리는 만화와 애니메이션이 등장했고, '서브'이지만 '메인'의 위치를 차지하게 되었다. 그리고 그 영향 아래에서 문화가 새롭게 바뀌기 시작했으며, 1980년대 초반에 겉으로 드러나기 시작했다.

사실 에토는 1978년에 "소설이 컬처의 자리에서 내려와 서브컬처로 맴돌고 있다는 느낌이 더더욱 깊어만 지는 것은 유

감이다"라고 썼다. 에토가 그렇게 말하며 무라카미 류의 등장을 한탄했다는 사실은 잘 알려져 있다. 에토는 무라카미의 『한 없이 투명에 가까운 블루』를 이렇게 논했다.

'서브컬처'라는 것은 지역·연령, 혹은 개개의 이민 집단, 특정 사회적 그룹 등의 성격을 현저히 드러내고 있는 부분적인 문화 현상을 뜻하는데, 어떤 사회의 토탈 컬처(전체 문화)에 대비하여 그렇게 불린다. 즉, 이 작품은 연령적으로는 젊은이, 지역적으로는 주일미군 기지 주변, 인종적으로는 황인·흑인·백인 혼합의, 하나의 서브컬처를 반영했다고 생각한다.

그런데 문학 작품은 어떤 문화의 단순한 반영이 아니라, 적어도 그것을 표현한 것이 되어야 한다. 서브컬처를 소재로 삼은 소설이더라도 전혀 문제는 없으나, 거기에 그려진 부분적인 컬처는 작가의 의식 속에서 전체 문화와 관련이 되고, 위치가 정해져야 한다. 그렇지 못하면 그 작품은 표현이 될 수가 없다. 즉, '서브컬처를 소재로 삼은 문학 작품'이 하나의 '표현'으로 인정받기 위해서는 작가의 의식이 어떤 한 점에서 그 서브컬처를 뛰어넘어야 한다. 그 속에 매몰되면 단순한 반영이 될 수밖에 없다.

_에토 준, 「무라카미 류, 아쿠타가와상 수상의 난센스」, 〈선데이 마이니치〉 1976년 7월 21일호

즉, 무라카미의 소설은 역사나 문화라는 거대한 전체밖에 반영하지 못하고 있고, 무라카미는 그 사실을 전혀 자각하지 못한다고 비판한다. 나는 이 발언을 계기로 『서브컬처 문학론』이라는 긴 비평을 정리했다. 아무튼 문화의 '전체'가 아니라 애니메이션이라고 하는 '부분'만을 교양으로 삼아서 애니메이션이 만들어지게 되었다는 미야자키의 지적은 에토의 이 지적과 완전히 똑같다. '아니, 애니메이션을 보고서 애니메이션을 만드는 일과 소설을 읽고서 소설을 쓰는 것은 결국 똑같지 않나?'라고 생각할지도 모르겠으나, 적어도 에토가 생각한 문학은 사회 전체를 반영한 것을 말한다. 그리고 그것은 바로 타카하타가 〈나우시카〉 때 미야자키에게 요구한 점이었다.

이 당시의 애니메이션은 '부분'임을 감수하고 '전체'에 대한 시선을 잃었다는 의미에서의 서브컬처였고, 그렇기에 이해의 〈애니메쥬〉는 내용이 호전적이라는 비판을 받은 애니메이션 영화 〈FUTURE WAR 198X년〉에 예상과 달리 페이지를 할애했다. 애니메이션이 역사와 어떤 식으로 맞부딪혀야 하는지를 자연스럽게 문제 삼았다고 할 수 있다. 미야자키 등은 이때부터 애니메이션이 에토가 말한 의미대로 서브컬처화되는 것에 저항하는데, 대중의 교양 역시 역사로 이어지는 통로를 상실한 서브컬처로 인해 바뀌게 된다.

교양의 중심이 애니메이션 성격을 띠는 서브컬처로 이행한

다는 것은 대중의 교양이 전체, 즉 더욱 넓은 세계나 역사로 이어지는 통로를 잃는다는 뜻이다. 예를 들어, 강담속기본이나 소년 소설이라는 미야자키 하야오가 말한 통속 문화는 오락이면서 동시에 독자를 역사나 세계로 끌어들이는 역할을 했다. 그것은 결과적으로 대중문화가 '부분'으로 나뉜 서브컬처로 이행되는 것과도 연관된다.

가도카와 애니메이션의 등장

이해 10대 뉴스의 번외로 이런 항목이 하나 있다.

가도카와 영화〈환마대전〉으로 애니메이션 첫 참가.

〈이누가미가의 일족〉(1976)으로 시작된 블록버스터급 홍보로 대중에게 억지로 영화와 소설을 전달하고자 했던 가도카와 하루키의 미디어믹스는 대중문화 시대에서 서브컬처 시대로 넘어가는 과도기였기 때문에 등장했다고 할 수 있다. 고전인『겐지모노가타리』와 겐지 게이타의 대중소설이라는 범주 안에서 2차 세계대전 후 대중 교양의 부흥을 꿈꾼 오리쿠치 시노부의 가르침을 받은 국문학자 가도카와 겐요시9의 가도카와 쇼텐이, 시마자키 도손의 본명에서 이름을 따온 아들 하루키가 대를 이으며 미디어믹스 출판사로 변모한 지점까지는 사실 이

치에 맞았다. 그는 분단된 대중을 거대 미디어믹스를 통해 다시금 하나로 만들고자 했고, 한 번은 성공했지만 결국 동생 쓰구히코의 서브컬처 노선 때문에 실패하고 만다. 대중문화에서 서브컬처로 바뀌는 문화의 교체가 마침내 형제의 다툼까지 낳은 것이다.

교양이라는 점에서는 도쿠마 야스요시도 대중문화 쪽 사람이었다. 신젠비샤의 실질적 오너였고, 〈아사히 예능〉·다케우치 요시미의 출판을 도와준 것을 보면 충분히 알 수 있다. 그러므로 도쿠마쇼텐도 그 뒤에 거대 미디어믹스로 향한다. 가도카와 하루키와 도쿠마 야스요시의 미디어믹스는 '대중의 문화'라는 의미에서 대중문화라는 존재가 남아 있다는 사실을 마지막까지 믿을 수 있었던 사람들의 사상이었다. 세분된 세계에서 자신들의 문화를 창출해내고 있던 오타쿠들을 대상으로 삼은 동생 가토카와 쓰구히코와는 그 점에서 본질적으로 다르다. 그에 관해서는 또 다른 긴 이야기가 필요하기에 여기에서는 이만 줄이겠다.

그렇지만 그 대중과 교양에 관한 지각 변동 속에서 서브컬처의 시대가 시작됐고, 2층 주민들 역시 그 와중에 서 있었다. 2층 주민들은 서브컬처 시대의 첫 발을 내딛은 것처럼 보였을 테고, 실제로 나를 포함하여 필자나 편집자로 거기에 가담하기도 했다. 그러나 후쿠야마와 아라이, 가이낙스가 그러했듯 오

히려 우리는 구세대의 맨 마지막 주자라는 의식이 사실은 매

우 강했던 것 아닐까 싶다.

오시이의 〈루팡〉과
교양화하는
애니메이션

〈뷰티풀 드리머〉와 닫힌 일상

서브컬처가 스스로 교양화되고 수용자 안에서 그 분야의 새
로운 창작자가 탄생한다. 1980년대 초반, 일본의 애니메이션
과 만화는 그런 단계에 도달해 있었다. 그것은 장르로서 성숙
이 시작된 것이기도 하고, 경우에 따라서는 축소재생산이라는
소용돌이에 접어들었다고 볼 수도 있다. 그런 관점에서 최근
30년간의 서브컬처사史를 한번 정리해두는 작업이 필요할지
도 모른다.

그런 생각을 하면서 1984년의 〈애니메쥬〉 페이지를 뒤적

여보았더니 애니메이션이라는 분야의 교양과 고전의 윤곽이 확실히 모습을 드러내고 있었다. 우선 이해에는 현재도 유효한 표준적 작품군이 다 모였다는 점에 주목하고 싶다. 이해의 〈애니메쥬〉 표지에 그려진 작품을 나열해보자.

1월호 〈명탐정 홈즈〉

2월호 〈바람계곡의 나우시카〉

3월호 〈시끌별 녀석들 2: 뷰티풀 드리머〉[1]

4월호 〈바람계곡의 나우시카〉

5월호 〈마법의 천사 크리미 마미〉

6월호 〈루팡 3세: 칼리오스트로의 성〉

7월호 〈고깔모자의 메모루〉

8월호 〈바람계곡의 나우시카〉

9월호 〈은하표류 바이팜〉

10월호 〈초시공 요새 마크로스〉

11월호 〈은하표류 바이팜〉

12월호 〈초시공 요새 마크로스〉

TV 애니메이션의 인기로 따지면 〈바이팜〉의 해였지만, 〈나우시카〉가 개봉한 이해에 오시이 마모루의 〈시끌별 녀석들 2: 뷰티풀 드리머〉라는 고전도 같은 시기에 개봉했다는 점을 알

아두면 좋겠다. 이야기 속에서 같은 시간이 반복되고 여주인공이 꾸는 꿈속에 갇힌 일상 이야기라고 하는 〈시끌별 녀석들 2〉의 모티프는 원작과 그 팬들에 대한 근원적인 비평이었다. 〈야마토〉, 〈건담〉이 어쨌든 간에 '커다란 이야기'를 그렸던 반면, '일상'이 애니메이션의 주제로 점점 부상했다는 것은 앞서 다루었다. 오시이 감독의 〈시끌별 녀석들〉은 그런 의미에서 점점 오타쿠가 되어가는 애니메이션 팬에 대한 최초의 비판이기도 했다. 오시이가 여기에서 제시한 '끝이 없는 일상'이라는 구조는 사회학자 미야다이 신지의 90년대론에도 채용되었다. 『완전 자살 매뉴얼』의 저자 쓰루미 와타루[2]는 노스트라다무스의 대예언대로 세계가 끝날 것으로 생각했는데 종말은 오지 않았고, 그저 심심한 '끝없는 일상'이 이어지고 있다고 썼다. 미야다이는 이것을 참고하여, 더 이상 '커다란 이야기' 따위는 기다리지 않고 '끝없는 일상'을 유유자적 살아가는 새로운 세대라며 블루세라[3] 소녀들을 아주 잠시 옹호했다. 전후戰後 사회의 평탄함을 견디지 못한 에토 준은 전대미문의 사태가 도래하는 것, 즉 모든 것이 사라져버리는 순간을 왠지 모르게 기다렸다. 그리고 에토는 미시마 유키오의 죽음에 대해 비판했지만, 그건 마치 마주 보는 거울 양면에 비친 상과도 같은 것이었다. 미시마 유키오의 죽음은 말 그대로 '전대미문의 사태'를 자작자연한 것이라고 할 수 있는데, 오시이나 미야다이의 '끝없는 일상'

408

에 대한 감각은 전후 문학자들의 전후관戰後觀과 그대로 이어져

있다는 점이 흥미롭다.

오시이 감독의 〈시끌별 녀석들〉은 그런 비평적인 의미에서

전후라는 시대가 만들어낸 고전으로서, 오타쿠적 교양의 틀로

여겨도 될 듯싶다. 반면 〈마크로스〉는 〈건담〉과 같은 로봇 애

니메이션을 또 다시 시도한 기본형이라고 볼 수 있다. 〈크리미

마미〉는 마법소녀물이 겉으로는 어린이용인 척하지만 사실은

오타쿠 대상 작품이기도 하다는 이중 구조를 명확히 의식했던

최초의 작품이다. 6월호에서 〈칼리오스트로의 성〉이 표지에

실린 것은 애니메이션 그랑프리에서 이 작품이 역대 1위에 올

랐기 때문이다. 〈나우시카〉를 포함하여 1970년대 말부터 이

시기까지 만들어진 애니메이션은 비평이나 리메이크의 기본

대상이 되었는데, 그중 대부분이 이해에 만들어졌다.

이야기에서 약간 벗어나지만, 〈나우시카〉, 〈시끌별 녀석들

2〉와 함께 히지리 유키 원작의 〈초인 로크〉 극장판도 개봉했

다. 만화 『초인 로크』는 1970년대에 간사이에 거점을 두었고,

당시에 가장 큰 동인 모임이었던 작화그룹의 육필회람지에 실

렸던 작품이다. 소녀 만화 스타일의 작화와 연대기적인 '커다

란 이야기'로 만들어진 SF다. 나는 그 육필회람지의 코멘트난

에 24년조 사람 여럿이 글을 남긴 것을 보고 깜짝 놀란 적이 있

다. 〈OUT〉이 느닷없이 〈야마토〉 특집을 실은 일은 상업 미디

어로서 애니메이션 잡지가 만들어지게 된 하나의 기원이 되었다는 것이 정설로 남아 있다. 그리고 그 특집을 전후해서 또 한 가지 특집으로 실렸던 작품이 당시에는 동인지판(도코샤라는 대본 출판사를 발행처로 차용하여, 회원용으로 코믹스를 출간했다)으로만 존재하던 『초인 로크』였다. 상업지가 동인지 작품을 특집으로 실은 것을 본 팬들은 충격에 휩싸였다. 작화그룹과 히지리 유키는 1960년대의 사이토 타카오를 필두로 한 극화공방, 1980년대의 제네프로[4] 사이에서 1970년대의 간사이 서브컬처사를 만든 존재였다. 그러나 지금은 약간 잊힌 존재가 되어버렸다. 더 들어가서 1950년대에 간사이에서 데즈카 오사무가 도쿄로 상경한 이후, 1960년대의 극화공방, 1970년대의 작화그룹, 1980년대의 제네프로 등 오타쿠 문화의 새로운 파도는 항상 간사이 지역에서 간토 지역으로 당사자들이 이동함으로써 파급되었다는 역사가 존재한다.

『초인 로크』는 작가가 애니메이션 제작을 계속 거부하는 바람에 〈나우시카〉, 〈시끌별 녀석들 2〉와 겹친 최악의 시기에 극장에서 개봉했다. 하지만 오히려 그 덕분에 애니메이션 열풍으로 인해 원작이 묻히는 일 없이 지금까지도 만화 작품이 계속 이어지고 있다. 히지리 유키는 〈애니메쥬〉 창간 당시에는 만화 작품을 연재했었고, 그런 의미로 보자면 독자와 애니메이션 팬과 가장 가까운 만화가였다. 하지만 나를 비롯한 다른 사람들

은 『초인 로크』가 애니메이션 열풍에서 한 발짝 물러서 있다는 느낌을 받았다. 말하자면 『로크』는 고전화로부터 떨어져 나왔다는 뜻이다.

실현되지 못한 오시이 〈루팡〉과 〈루팡〉 환상이 없는 세대

이해에 애니메이션의 고전화 및 기본형이 만들어지는 움직임이 일어나면서 가장 흥미로운 사건은 오시이 마모루판 〈루팡〉이라는 구상이었다. 기획은 결국 좌초되었는데, 그 경위에 관해서는 잘 모른다. 다만 3월에 〈나우시카〉가 개봉했고, 6월호 표지에 실린 〈칼리오스트로의 성〉이 애니메이션 그랑프리에서 역대 1위로 선정되었다는 흐름 속에서 기획된 오시이판 〈루팡〉은, 거창하게 말한다면 구세대에서 신세대로 전통을 계승하는 것처럼 지면에서 연출되었던 기억이 난다. 좀 이상한 비유가 되겠으나, 그 옛날 가부키 등 고전 예능에서 예(藝)를 계승함으로써 이름을 이어받은 것처럼[5] 미야자키 하야오, 오쓰카 야스오라는 선대의 공연 목록을 오시이 마모루가 이어받은 느낌이었다. 이미 그때쯤에는 애니메이션을 만드는 이와 팬, 양쪽에서 세대교체가 이루어지고 있음이 〈애니메쥬〉 지면에서도 나타나고 있었다는 사실은 앞서 밝힌 바 있다.

10월호의 오시이판 〈루팡〉 특집 「세기말인 현대에 오시이 루팡이 훔치는 것은 무엇인가?」의 서두에서 오시이는 그 마음

가짐을 이렇게 밝혔다.

이번 작품의 경우에는 테마가 매우 추상적이라서 말로 설명하기는 너무 어렵습니다만…, 지금 시대를 사정거리에 넣고서 현실 인식으로까지 파고들 수 있는 장대한 허구 세계를 만들고 싶습니다. (중략) 영화를 다 본 뒤에 그 내용이 자신의 현실과 연관 지어져서 영화를 보기 전과 후의 현실이 달라 보이는 일은 없습니다. 제가 만들고 싶은 영화란 그런 것이 아니고, 실제로 관객의 현실 인식에도 영향을 미칠 만큼 무시무시한 힘이 있는, 넘쳐흐를 것만 같은 허구입니다. (중략) 도둑이란 세상의 법률과 사회의 공동 규범 같은 것을 어기면서 무언가를 훔치는 존재입니다. 하지만 지금 시대는 말하자면 나라 전체가 나서서 도둑질을 하는 상황이 자연스럽게 되어버렸습니다. 예를 들어 일본의 기업은 불필요한 것을 팔고 필요한 것을 빼앗아오죠. 동남아시아 해역의 새우를 일본 기업이 독점하여 일본인이 그걸 먹고 있다고 하지 않습니까. 이런 (지켜야만 할 사회 규범 또는 관념이 존재하지 않는) 시대에 도둑은 무엇을 훔치면 좋을까? 이건 실로 어려운 시대인 겁니다.

_오시이 마모루 인터뷰 1「시대 그 자체를 훔쳐보고 싶다」〈애니메쥬〉 1984년 10월호,

도쿠마쇼텐

이런 오시이의 자문자답은 흥미롭게도 〈나우시카〉에 대해 타카하타 이사오가 내놓은 비판과 정확히 호응한다.

프로듀서 역할을 받아들인 후, 제작 발표 때 문장으로 썼듯이 저는 '거대 산업문명 붕괴 후 1,000년이 지난 미래에서 현대를 다시 비추어보도록 하고 싶다'는 생각이 있었지만, 영화 내용이 꼭 그렇게 되었다고는 할 수 없지 않을까 싶습니다. 그건 미야자키 씨도 알고 있었겠지만요.

_타카하타 이사오, 「나는 '어디까지나 옆에서 도와줄 뿐인 입장의' 프로듀서입니다」
『로망앨범 엑스트라 61 〈바람계곡의 나우시카〉』, 1984, 도쿠마쇼텐

한 편의 영화가 모티프를 코미디로 삼든 판타지로 삼든, 만든 이와 보는 이가 살아가는 현실에 대한 비평으로서 만들어져야만 한다고 말하는 당시의 오시이는 마치 미야자키나 타카하타처럼 말하고 있다. 실제로 특집 안에서 미야자키, 오쓰카, 오시이의 좌담회가 열렸는데, 거기에서 당시 스튜디오피에로를 그만두고 미야자키의 사무실에서 식객처럼 지내던 오시이를 미야자키가 〈루팡〉 신작의 감독으로 천거했다는 뒷이야기가 나오는 것을 보더라도, 〈루팡〉 승계를 알리는 특집인 것처럼도 느껴진다. 그 대담 안에서도 세대 문제가 등장한다.

오시이: 그렇지만 이번에 감독을 맡아 스태프를 모집하기 위해 여러 사람을 만나면서 알게 된 것인데요. 〈루팡〉을 통해서 뭔가를 할 수 있다고 생각하는, 루팡 환상이랄까 그런 걸 갖고 있는 사람들은 대개 30세 이상이더군요(웃음).

미야자키: (웃음) 그럴지도 모르겠네.

오시이: 제가 이번에 모은 스태프의 중심은 22, 23세인데요. 그들은 "이제 와서 〈루팡〉으로 뭘 하겠다는 거죠? 별로인데요"라고 합니다. 루팡에 아무런 환상도 없는 거죠. 그래서 지금까지 수많은 사람이 만든, 손때가 묻은 〈루팡〉이기 때문에 오히려 이런저런 일들을 할 수 있다는 것을 하나하나 설명해서 이해시켰습니다.

ㅡ「오시이 씨, 힘내! 좌담회」, 〈애니메쥬〉 1984년 10월호, 도쿠마쇼텐

오시이가 말하는 예전 루팡 시리즈에 애착이 있는 세대는 〈야마토〉가 나오기 이전에 TV 모니터 앞에서 크레디트를 보며 한 명 한 명의 이름을 발견했던 최초의 오타쿠들과 1세대 2층 주민에 가깝다. 그리고 그 아래로 애니메이터와 애니메이션 팬 중에서 〈애니메쥬〉 이후의 세대가 대두했다. 그 온도 차를 그들보다 연장자인 오시이는 느끼고 있었다.

오시이 마모루는 1951년생으로, 전공투 세대의 가장 마지막, 굳이 설명하자면 광란의 학원 분규가 지나간 이후의 대학

생 세대다. 나이로 따져보자면 쇼지 가오루의 『가오루 군』 시리즈에 나오는 가오루 군에 가깝다. 세대 사이에 낀 입장이라서 젊은이와 젊은이 문화가 무조건 정치적이었던 시절과 그런 상황이 끝난 시절을 모두 경험했기 때문에 오시이는 양자의 사고방식을 이해할 수 있었고, 그런 부분이 비평적 입장에서 보자면 불행한 지점이긴 하다. 미야자키 등 구세대나 스즈키 토시오와 같은 전공투 세대, 그리고 그보다 아래의 오타쿠 1세대와, 〈애니메쥬〉 이후의 세대. 각 세대가 가진 모든 사고방식으로부터 거리를 둘 수밖에 없었기에 오시이는 가장 먼저 〈시끌별 녀석들 2〉라는 애니메이션 오타쿠를 비판하는 작품을 만들 수 있었다. 그리고 앞의 인용에서 알 수 있듯이 오시이가 세대 간 온도 차를 오히려 좁혀주는 역할을 요구받았다는 점이 나로선 흥미롭다.

아무튼 이 특집 안에서 '현재 결정되어 있는 스태프'로서 다음 사람들의 이름이 등장한다.

감독·각본: 오시이 마모루

각본: 이토 카즈노리

아트 디렉션: 아마노 요시타카

화면 구성: 카나다 요시노리

원화: 모리야마 유지

야마시타 마사히토

키타쿠보 히로유키

모리모토 코지

안노 히데아키

연출 조수: 카타야마 카즈요시

〈애니메쥬〉가 신세대의 상징으로 삼았던 카나다 요시노리가 '화면 구성' 담당으로 나와 있고, 오시이와 카나다가 공동으로 그림 콘티를 만들 구상임을 밝히고 있다. 실사 전문 오시이와 애니메이션에 특화된 움직임과 앵글 천재인 카나다의 조합은 타카하타와 미야자키와 같은 콤비가 될 가능성도 있었다. 또한 미야자키가 능숙하다고 평가했다는 이유로 안노 히데아키가 채용되었다. 카나다가 고인이 된 지금은 실현 불가능한 그림이지만, 현 시점에서 다시 생각해보더라도 일본 애니메이션의 드림팀과도 같은 인물들이다. 오시이판 〈루팡〉은 실현되지 못했으나, 이 기획은 이때의 〈애니메쥬〉가 애니메이션 제작자와 수용자의 세대 간 연결을 위해 노력했다는 사실과 서로 통한다.

아무튼 이해에 〈나우시카〉, 〈시끌별 녀석들 2〉라는 두 세대가 만들어낸 고전이 개봉했고, 〈칼리오스트로의 성〉은 고전의 중심적 위치를 차지했다. 그리고 말하자면 두 세대 사이에서

〈신루팡〉이라는 형태로 세대 간 계승을 통한 고전 창조가 시도되었다. 영화사에도 계속 이야기되어야 할 명화가 있듯 애니메이션사에서도 그에 상당하는 것들이 하나의 표준으로 성립되어간다는 인상이었다.

고전 애니메이션으로의 회귀

한 가지 더 흥미롭게 느껴지는 부분은 다음과 같은 특집과 기사다.

> 1월호 특집 「50년대, 세계의 걸작 동화動畵전」
> 3월호 흑백 그라비아 「모리 야스지의 아기 고양이 낙서」
> 6월호 특집 〈바다의 신병〉 지면 공개

창간 초기에는 애니메이션 여명기 작품에 관해서 자주 언급했었는데 이해에 다시금 애니메이션 역사를 돌이켜보는 특집이 실리게 된 것은 애니메이션 분야에서 고전과 교양의 윤곽이 만들어져가는 움직임 중 하나로 여겨진다. 1월호 특집에서 타카하타는 본인의 애니메이션 경험이 어디에서 시작되었는지를 말했다.

AM: 〈사팔뜨기 폭군〉을 보신 것은 대학생 때이지요?

타카하타: 그렇습니다. 그때쯤 회화에 대한 관심이 많아져서 서양 미술과 일본의 미술사는 물론 동시대 일본 화가들에게도 흥미가 있었습니다. 그 당시에 이마무라 다이헤이라는 미술평론가가 있었는데, 그분의 책에 「만화영화론」이라는 글이 실려 있는 겁니다. 일본의 에마키모노絵巻物와 애니메이션에 관해 다루고 있었습니다. 애니메이션에 대해 관심이 있던 것은 분명하죠.

_「50년대, 세계의 걸작 동화(動畵)전」, 〈애니메쥬〉 1984년 1월호, 도쿠마쇼텐

아마 이마무라 다이헤이라는 이름이 〈애니메쥬〉에 활자로 실린 것은 이때가 처음이 아닐까(나는 이 타카하타의 발언을 보고 '이마무라'라는 이름을 알았다). 그리고 인터뷰의 중심에는 폴 그리모 〈사팔뜨기 폭군〉(1952)이 있었고, 그 이후 레프 아타마노프[6] 〈눈의 여왕〉(1957), 마사오카 겐조[7] 〈구름과 튤립〉(1943), 플라이셔 형제[8] 〈메뚜기 군 도시로 가다〉(1941) 등 1940~50년대 디즈니 이외의 애니메이션사를 공들여 소개한다. 그리고 특집 마지막 부분에 이렇게 나온다.

여기에서 다룬 작품은 현재도 어떤 형태로든 볼 수 있는 것들이다. 상영회나 연구 상영 등의 형태를 취하는 경우가 많은데, 보겠다고 마음먹고서 눈을 크게 뜨고 있다 보면 반드시 어딘가에서 상영되고 있다. 이 특집은 입구일 뿐이다. 이 기사를 참고

삼아 TV 애니메이션 이외의 작품을 되도록 많이 볼 기회를 만들
어보자.

상영회 등을 통해 볼 수 있다고 말하는 부분에서 시대가 느
껴지는데, 반드시 봐야 할 고전을 독자들에게 분명하게 제시
했다. 〈나우시카〉가 개봉하는 해이므로 더더욱, 미야자키나 타
카하타 등장 이전의 여명기로부터 오시이를 거쳐 안노 히데아
키로 이어지는 하나의 애니메이션 역사가 보여준 선을 이때의
〈애니메쥬〉는 계속 이어가고자 했던 것처럼 보인다. 오직 애니
메이션만 보고 자란 애니메이터가 등장하는 시대가 온다면 어
떤 애니메이션을 보아야 할지, 애니메이터의 교양이 될 수 있
는 애니메이션은 무엇인가를 다룬다. 지브리가 지금도 출시하
는 외국 애니메이션 대부분은 이 특집에서 소개된 것들이다.
지브리미술관이나 지브리가 관여했던 애니메이션 전시회를
통해 지브리가 일관적으로 드러내온 애니메이션의 역사를 다
음 세대로 전승한다는 사고방식이 이 당시 〈애니메쥬〉에는 이
미 존재하고 있다.

그런 의미에서 6월호에 실린 세오 미쓰요 감독의 〈모모타
로 바다의 신병〉에 관한 특집은 흥미롭다. 특집에는 타카하타
가 사회를 맡은 좌담회 내용이 실렸는데, 마치 대학원 강의 같
은 느낌이다. 실제로 출석자 중 두 사람은 도쿄대 학생인데, 우

선 한 사람 한 사람의 감상을 듣고서 타카하타가 그에 관해 코멘트를 한다. 상세한 내용까진 다루지 않겠지만 기사 후반에는 이 작품을 왜 역사적 문맥으로 독해해야 하는지를 강설한다.

타카하타: 방금 "이런 작품이라도"라고 말해버렸는데요. 예를 들어, 세오 씨가 하신 말씀 중에 "팔렘방이나 마나도의 낙하산 강하 작전을 모델로 했다"는 이야기가 나왔습니다만, 팔렘방이 어디에 있는지 아시나요? 인도네시아입니다. 그런데 어느 나라 영토였을까요? 아, 그래. 도쿄대 학생에게 물어봐야지(웃음).

이토: 프랑스령 인도차이나라고 하니까….

타카하타: 그건 인도차이나고, 인도네시아가 아닙니다.

이토: 으음…, 어디였죠?

전원: ….

이토: 저는 이과라서요(웃음).

타카하타: 네덜란드입니다. 그러니까, 그 그림자놀이 장면에 나온 서양인은 네덜란드인인 것이죠. 그리고 음…, 기지를 만드는 장면에서 망토개코원숭이가 나왔잖아요. 그 원숭이가 쓰고 있던 모자는 어느 나라 것이었는지 아셨나요?

_토론회 「〈바다의 신병〉의 기술과 내용을 지금 어떻게 보아야 할 것인가?」, 〈애니메쥬〉

1984년 6월호, 도쿠마쇼텐

오랜만에 이 단락을 읽고서 내가 대학 수업에서 완전히 똑같은 내용을 학생들에게 질문했던 때를 떠올리고는 쓴웃음을 지었다. 아마 이 잡지가 나왔을 때는 나도 이 학생들과 비슷한 수준이었을 것이다. 역사적 문맥 속에서 두말할 나위도 없이 정치적으로 만들어진 이 작품의 정치성을 이 좌담회에 참가한 학생들은 전혀 알아챌 수 없다. 또한 타카하타는 데즈카 오사무가 『정글 대제』에서도 재현한 적 있는 '아이우에오' 노래 장면, 그림자놀이 시퀀스가 가진 정치성, 감독과 제작진은 사실 평화를 그리고 싶었다고 하는 성선설에 대한 회의懷疑를 계속 이야기한다. 그리고 마지막에 오쓰카 야스오가 이렇게 말한다.

그러니까 만약 실사에서 말이죠. 이 영화랑 비슷한 내용을 그렸을 때, 우리는 그 의도를 상당히 간파할 수 있을 겁니다. 혐오감을 가지고 말이죠. 하지만 애니메이션에서는 테크닉이라는 중간 단계를 거치게 되니까 그 당시에는 잘 만들었다느니 아름답다느니 하는 평가가 바로 나오게 됩니다. 그 부분이 아주 신경이 쓰였죠.

그리고 또 한 가지, 아까 이 영화를 인도네시아 사람이 지금 본다면 어떻게 생각할 것인지 하는 이야기가 나왔죠. 이 영화를 인도네시아 사람이 지금 본다면 노발대발할 겁니다. 아니면 본질을 전혀 깨닫지 못하고 "꽤 괜찮은 영화다", "아름답다"고 운

운하는 일본의 젊은이들을 불신하게 될 겁니다. 그것은 약간 소름이 끼치는 정경이네요.

_같은 기사

타카하타 등 구세대는 애니메이션이라는 사실 자체가 역사를 보이지 않게 만든다고 하면서 역사를 보지 않은 채로 애니메이션을 논하는 행위에 대한 분노의 감정을 이야기한다. 에토 준이 문화의 서브컬처화란 역사나 사회라는 전체로부터 스스로를 단절시키고, 부분화시키고, 그러면서도 그에 대해 자각하지 않는 문화의 모습이라고 했다는 사실은 앞서 언급했다.

1984년의 〈애니메쥬〉는 그런 식으로 애니메이션의 서브컬처화에 필사적으로 저항한 것으로 보인다. 현대사상 분야에서는 포스트모더니즘적인 '커다란 이야기'의 종언에 관한 논의가 시작되었고, 실제로 일부 애니메이션 작품에선 (오시이가 비판했던 '일상'으로) 폐색되는 모습이 보이기도 했다. 지금 다시 돌이켜보면 지브리는 새롭게 나타나기 시작한 포스트모더니즘적 분위기에 저항하는 것처럼도 보이는데, 그 부분이 재미있다.

1982년부터 1983년의 〈애니메쥬〉 기사 곳곳에서는 〈야마토〉·〈건담〉·〈999〉라는 여명기의 애니메이션을 지탱한 작품들에 대한 장송이라고 표현할 수 있을 정도로 차가운 말투가 느껴진다.

2층의 정규직들은 매스컴을 지망했다

셀프숫판에 대하여

여기서 지금까지 2층 주민이라고 말한 사람들은 주로 1980년대 초반 도쿠마쇼텐 2층에 머무른 아르바이트생이나 필자를 가리켰다. 그들은 나처럼 시급을 받거나, 원고료 때로는 인세를 받는 형식으로 고용됐다. 요즘 식으로 말하자면 비정규직이었고, 나 같은 경우에는 시급 450엔이었는데도 아르바이트 급여를 20만 엔 가까이 받은 달도 있을 정도이니 노동 강도가 요즘 식으로 말하면 블랙 기업에 가까웠다. 하지만 시급 500엔의 아르바이트생이 증간호의 페이지 대수를 맞추거나' 원고를

발주하기도 했다는 점에서 당시의 도쿠마쇼텐 2층, 아니 그 이전에 일본 출판계는 일을 대충 하는 측면이 있었다.

앞 장에서부터 1984년경의 '2층'에 관해 이야기하고 있는데, 나는 이즈음부터 도쿠마쇼텐에서 서서히 멀어지기 시작했다. 1983년경부터는 셀프슛판이라는 에로 서적 출판사에서 〈만화 부릿코〉라는 로리콤 코믹지(요즘 식으로는 '모에' 만화 잡지)의 편집장으로 일했다. 그 내용은 아동포르노금지법 개정안이 통과할 경우 과월호를 단순히 소지하는 것만으로도 체포될 만한 것들이었다.

다 망해가던 극화지 한 권을 전부 다 편집하고서 받은 실수령액은 8만 8,800엔이었다. 권두에 들어가는 누드 사진 페이지만 셀프슛판의 직원이 회사에서 기존에 갖고 있던 사진을 재록해서 만들고, 나머지는 내가 여기저기에서 빌린 극화를 수록해서 메꿨다. 창간해놓고 너무 금방 휴간해버리면 총판에 면목이 안 서니까 반년만 더 하고 없앨 계획이었기에 그 사이의 '패전 처리' 업무를 맡은 셈이다.

셀프슛판은 전설의 에로 잡지 〈위크엔드 수퍼〉와 〈사진시대〉의 편집장 스에이 아키라가 있는 출판사인데, 발행물에 따라서 뱌쿠야쇼보라는 출판사명을 쓰기도 했지만 똑같은 회사였다. 초기에는 아라키 노부요시가 집중적으로 작품을 발표했고, 아카세가와 겐페이나 히라오카 마사아키[2], 우에스기 세이

분[3] 등 필자들은 전공투 언더그라운드 문화의 냄새를 마구 풍기고 있었다. 애당초 '셀프 가게'라는 이름의 성인용품점이 뿌리가 된 출판사이지 않은가. 이 '셀프 가게'가 나중에 만화전문점 '만화의 숲'이 된다. 셀프슛판의 잡지는 그야말로 서브컬처의 기원과도 같았다.

내가 대학생이던 시절에 삼류 극화 열풍이 일어났고, 이시이 타카시 등이 주목받았다. 그 편집자들은 학생 운동의 잔당과도 같은 사람들이었는데, 편집 후기에서 경쟁 출판사의 편집자를 골든가(도쿄 신주쿠의 술집 거리)에서 습격했다는 둥 신좌익의 '우치게바内ゲバ'[4] 같은 내용을 장난스럽게 쓰곤 했다. 이런 에로 잡지 업계는 실제로 학생 운동을 했던 과거를 가진 사람들의 소굴과도 같았다. 한 세대 위 사람들은 옛날에 소속되어 있던 당파 이름을 지금까지도 기억하고 있다. 그런 에로 서적 업계에서 아동포르노금지법에 걸릴 만한 〈소녀 아리스〉라는 잡지가 나왔고, 그곳에 아즈마 히데오가 느닷없이 등장한 것을 계기로 하여, 윗세대 문화인 극화의 가장 언더그라운드적인 영역과 우리 세대의 소녀 만화와 애니메이션 문화, 즉 오타쿠 문화가 빠르게 가까워지는 것이 1980년대 초반이었다.

나는 그때쯤이 되면 셀프슛판 쪽 만화 원고를 받으러 갔다가, 오후에는 도쿠마쇼텐 2층을 방문하고, 저녁에는 셀프슛판에 입고하러 가는 식으로 하루하루를 보냈다. 시급직이었음에

도 불구하고 이런 일들이 가능했고, 자기가 알아서 타임카드 출근표를 기입해도 문제가 없었다. 멘조 미쓰루는 그런 것을 묵인해주었다.

셀프슛판 잡지에서는 오타쿠라는 단어가 만들어지거나 오카자키 쿄코 등이 지면에 등장하기도 했는데, 편집장으로서 나의 역할은 잡지가 적발되었을 때 경찰에 출두하거나 체포당하는 일이었고, 이 말은 전혀 농담이 아니었다. 잡지는 곧 망할 예정이었기에 주위의 신인 만화가들(대부분은 도쿠마쇼텐 2층으로 원고를 들고 찾아왔던 사람들이다)에게 원고를 의뢰하여 마지막이 될 호라는 생각에 맘대로 만들었더니 잡지가 '완판'되었다. 표지 그림은 이시모리프로의 아르바이트생으로 2층에 드나들던 카가미 아키라가 그렸다. 도쿄대 근처 서점과, 나중에는 자위대 기지 근처에서도 날개 달린 듯 팔렸다고 영업 쪽 사람이 말했다. 뭐, 그럴 만하다고 수긍했다. 그리고 잡지는 폐간되지 않고 그대로 이어졌다. 동경하는 인물인 스에이 아키라와는 거의 대화조차 할 수 없었지만, 트레이싱 스코프로 아라키 노부요시 사진의 트리밍[5]을 하는 것을 곁눈질하며 마음속으로 감동했다. 나는 그때쯤부터 조금씩, 이런 에로 잡지나 미니코미지에 짧게 만화에 관한 문장을 쓰게 되었다.

'2층'의 정규직들

조금씩 도쿠마쇼텐에서 멀어지게 된 이유는 에로 서적 업계 일을 시작한 것이 가장 크다. 앞으로도 이런 식으로 책을 만들거나 글을 쓰면서 살 거라고 생각했고, 살아가기 위해서 일의 종류를 가리지 않고 받아야겠다고 결심했다. 그리고 이때쯤부터 2층의 분위기도 조금씩 변하기 시작했다. 우리와 같은 아르바이트생이 아니라, 정규직 신입사원들이 2층에 차례차례 배속되었다. 내가 2층 주민이 된 1981년도의 신입사원들 중 '2층'에 배속된 사람의 이름을 나열해보겠다.

1981년 오타 노부에

1982년 쿠보타 마사유키

1983년 타카하시 노조무, 니와 케이코, 혼마 리에

이후로도 애니메이션 비평가가 된 사사키 미노루, 복간된 〈류〉의 편집자 오노 슈이치 등이 계속해서 입사했다. 이미 하시모토 신지는 취직된 상태였고, 나카무라 마나부는 이때 〈나우시카〉를 제작한 톱크래프트로 파견되어 있었다. 나카무라는 그 사정에 관해 이렇게 말했다.

저는 '반反미야자키파'였습니다. 그래서 〈나우시카〉 제작이

시작되고 한두 달은 〈애니메쥬〉에서 〈나우시카〉만 다뤘기에 일이 없던 시기가 있었죠. 그래서 "어떻게 할래?"라고 하길래, "괜찮습니다. 밖에서 다른 아르바이트도 하고, 학업에 열중하죠, 뭐"라고 답했는데, 갑자기 "내일부터 톱크래프트로 갈래?"라고 하더군요. 한 달간 제작 현장으로 보내졌습니다. 토시오 씨에 의해서요(웃음).

_나카무라 마나부 인터뷰

그런 식으로 애니메이션 〈나우시카〉의 제작이 시작되면서 '2층' 역시 체제가 조금씩 바뀐 것일지도 모른다. 1981년 오타 노부에가 입사했을 때는 아직 2층 주민이 전면에 나서던 시기였다. 1982년에 들어온 쿠보타 마사유키는 입사 전에 만화 원고를 들고 〈류〉 편집부에 찾아온 적이 있었기에(아마 그 사실을 '2층'의 정사원들은 아무도 몰랐을 거다) 인상에 남았다. 매년 한 명쯤은 그런 식으로 2층 주민들과 같은 세대 신입사원이 입사했는데, 1983년에는 신입사원 3명이 2층에 배속되었다. 동년배 신입사원이 늘어남으로써 왠지 인구 비율이 뒤바뀐 느낌이 들었다. 〈류〉에 합류한 오타 노부에 역시 만화 앤솔러지 단편집을 담당하게 되었다.

〈애니메쥬〉 1984년 1월호의 편집 일기에는 타카하시와 니와가 〈애니메쥬〉에 배속되었다는 내용이 실렸다. 혼마는 〈류〉

에 배속되었고, 〈류〉만 해도 나와 나이가 비슷한 신입사원이 두 명 있었다. 참고로 이 호 판권지의 '협력'(이것은 〈애니메쥬〉에 관여하는 2층 주민 이름이 표기되는 공간이다) 부분에 이케다 노리아키와 도쿠기 요시하루, 나카무라 마나부에 이어서 오쓰키 도시미치[6]의 이름도 나온다. 이 호에 표기되어 있는 사람은 19명이나 된다.

타카하시 노조무와 니와 케이코는 나중에 지브리의 젊은 피들이 만든 애니메이션 〈바다가 들린다〉에서 각각 제작 프로듀서와 시나리오 작가를 맡는다. 이 두 사람의 경력은 흥미롭다. 타카하시는 1960년생으로, 〈애니메쥬〉 독자 세대에 해당한다. 나와는 두 살 차이가 나는데, 이 차이로 〈애니메쥬〉에 독자로서 참여하는지, 아니면 최초의 2층 주민이 되는지가 미묘하게 갈렸다. 타카하시는 고등학교 시절을 후쿠오카에서 보냈다. 타카하시에게 애니메이션 잡지는 '도쿄의 문화'라는 인식이 있었던 것 같다.

〈애니메쥬〉를 읽고, 〈애니멕〉, 〈OUT〉 같은 것들을 읽고서 "아아, 도쿄에서는 이런 재미있어 보이는 일들을 하고 있구나"라고 생각했죠.

_타카하시 노조무 인터뷰

애니메이션 팬으로서 이케다와 도쿠기 등이 혼자서 묵묵히 TV를 보며 크레디트를 기록하고 동호인들과 만나 동인지를 만들던 시절과는 달리, 이때쯤에는 고등학교 동아리가 동인 모임이 되곤 했다. 타카하시의 경우, 문예부가 그 역할을 했던 것으로 보인다.

실은 문예부 활동도 제대로 했었습니다. 시를 쓰거나 소설을 쓰기도 했는데, 한편으로는 애니메이션, 더 정확히 말하자면 특촬까지 포함한 'TV 만화'랄까요. 그런 것들도 활동 축으로 삼았었죠. 진지하게 창작 활동을 하는 사람도 있었고, 뭔지 잘 알 수는 없어도 만화 비슷한 것을 그리는 사람도 있는 복합적인 활동을 하는 동아리였습니다. 고2 때였죠.

_같은 인터뷰

〈애니메쥬〉라는 전국구 잡지와 애니메이션 열풍은 애니메이션을 십대 문화로 정착시켰다. 지금은 고등학교 문예부가 거의 오타쿠와 부녀자 동아리라고 해도 과언이 아니게 되었지만, 그런 식으로 하나의 고등학교 안에 동아리를 만들 수 있을 정도로 같은 취미를 가진 사람들이 존재하게 되었다. 이는 역시 잡지 미디어의 등장이 큰 영향을 미친 것이다. 타카하시의 말에서 흥미로운 부분은 다음과 같다.

다만, 그때쯤에는 그다지 팬진(팬 매거진)은 만들지 않았던 것 같네요. 같은 취미를 가진 친구가 생기면서 중앙의 팬진 활동을 할 필요가 없어진 것 아닐까요.

_같은 인터뷰

'중앙의 팬진'에 모여야만 간신히 친구를 찾을 수 있었던 윗 세대와 달리, 타카하시는 이미 주위에 이해해주는 사람이 없는 고독한 팬이 아니었다. 아주 조금 나이 차가 날 뿐인데 이렇게 다른 이유는 그만큼 빠르게 애니메이션이 공통 문화가 되었기 때문이다. 히토쓰바시대학에서 타카하시는 SF연구회에 들어 갔다. 이케다처럼 연구회를 만들 필요까지는 없었다.

'피가 짙은 사람'에 대한 거리감

타카하시는 〈애니메쥬〉 이전에 실시간으로 〈OUT〉과 〈애니 멕〉을 체험했기에 〈애니메쥬〉에 대해 상당히 냉정한 편이다.

〈OUT〉은 창간 때부터 읽었기 때문에 〈애니메쥬〉가 나왔을 때는 오히려 그 당시의 감각으로 말하자면 '이런 상업지가 나오 게 됐구나' 싶었죠. 아주 위화감을 느꼈습니다. '이런 건 하면 안 되는 것 아냐?'라고 생각하기도 했죠.

_같은 인터뷰

미디어에 대한 냉정한 시선은 취직에서도 나타난다. 그는 대학에서 사회학부에 소속되었고, 평범한 곳에 취직하고자 했다. 그렇기에 애니메이션 관련 일을 직업으로 삼을 생각은 없었다고 말한다.

> 취직은 완전히 별개라고 생각했죠. 단순하게 그냥 매스컴 쪽으로요. 아주 건방지게 말한다면, 저널리스트 같은 직업이 왠지 멋질 것 같다고 생각할 뿐이었습니다.
>
> _같은 인터뷰

취미와 취직을 냉정하게 구분할 수 있는지가 우리 2층 주민과 신입사원들의 차이점이 아니었나 싶다. 1세대 2층 주민들은 취미를 직업으로 삼을 수밖에 없었다고 할 수 있을 듯하다.

이런 점에서는 니와 케이코도 타카하시와 마찬가지일지도 모른다. 고등학생 시절 독립 영화 쪽에 있다가 오차노미즈여자대학 문교육학부에 진학했으며, 신문에서 도쿠마쇼텐의 구인 광고를 보고 입사했다. 영화 관련 직업을 갖고 싶어 했지만, 그래서 도쿠마쇼텐을 선택한 것은 아니라고 한다.

타카하시는 입사 동기 5명 중에 도쿠마쇼텐이 1지망이었던 사람은 한 명도 없었다며 웃었다. 그 당시 도쿠마쇼텐은 매스컴 쪽 지원자에게 이런 표현은 좀 그렇지만 '떨어질 때를 대비

해 들어놓은 보험' 같은 존재였을지도 모르겠다. 생각해보면 버블 경기가 시작되었고, 매스미디어 업계를 다들 엄청나게 찬양하던 시절이었다.

몰래 만화를 그리던 쿠보타도, 애니메이션 동아리에서 활동하던 타카하시도, 취미와 취직을 구분해 생각할 만큼의 지혜를 갖고 있었다. 그건 니와도 마찬가지였는데, 스즈키 토시오의 다음과 같은 증언을 통해 그녀를 잘 이해할 수 있다.

그 당시 나는 편집장이라 편집부원의 원고를 전부 다 고치고 있었는데, 그녀의 원고를 볼 때만큼은 마음이 놓였다.

어느 날, 각본가 잇시키 노부유키의 책을 출판하게 되었다. 편집부에 찾아온 그가 깜짝 놀랐다.

"저분…, 니, 니와 케이코잖아요?"

그의 말에 따르면, 학생 시절에 쇼치쿠 시나리오 연구소 동기생이었는데, 그녀가 제일 뛰어났다고 했다. 뒤에서 다들 '천재 소녀'라고 수군거렸는데, 갑자기 자취를 감춰버렸다고 한다.

니와 케이코에게 캐물었더니, 쉽게 인정했다. 하지만 그 뒤로도 그녀는 아무 일도 없었다는 듯 업무에 전념했다.

_「기획은 어떻게 하여 결정되는가」, 『각본 코쿠리코 언덕에서』 가도카와문고, 2011

니와는 〈바다가 들린다〉를 거쳐 〈게드 전기〉, 〈마루 밑 아리

에티〉, 〈코쿠리코 언덕에서〉, 〈추억의 마니〉까지 연속으로 지브리 작품의 각본을 담당했는데, 지금은 다른 출판사에서 편집자로 일하고 있다. 실제로 니와의 문재文才는 편집 일기에도 드러나 있다.

　　도쿄역 야에스 출구에 출몰하는 '거북이를 데리고 다니는 노인'을 아시는가. 눈이 내리는 밤, 검은 코트에 흰 장화를 신은 그는 커다란 남생이의 목에 밧줄을 묶어서 강아지처럼 데리고 활보한다. 놀랄 만한 일이지만 그 거북이는 씩씩하게 걷는 노인의 걸음에 늦지 않게, 거미처럼 잽싸게 걷는다. 초현실적인 상황이다. (케이)

　　　　　　　　　　　「편집 일기」, 〈애니메쥬〉 1984년 4월호, 도쿠마쇼텐

영상이 눈앞에 펼쳐질 것만 같은 문장이다. 그건 그렇고, 지금 돌이켜볼 때 이상한 점은 도쿠마쇼텐에서는 2층 주민들을 사원으로 만든 적이 없다. 그 이전 시절에는 멘조 미쓰루나 가메야마 오사무 등 독특한 인물들이 전원 중도 채용으로 입사한 바 있다. 하지만 이케다나 도쿠기를 포함하여 2층 주민들이 사원이 된 경우는 없었다. 시간이 조금 더 지나 이케다는 가도카와쇼텐의 사원이 되었고, 〈애니멕〉 출신의 이노우에 신이치로도 가도카와쇼텐 사원이 되었다가 현재는 주식회사

KADOKAWA의 중역이다. 도쿠마쇼텐보다 더 규모가 큰 회사였던 가도카와쇼텐 쪽에서 그들을 품은 것이다. 이에 관한 타카하시의 다음 증언은 흥미롭다.

'2층'의 프로 편집자들

타카하시가 입사했을 때, 2층 주민 중에는 이케다, 도쿠기, 나카무라 마나부 등 스타가 있었다. 나중에 데이터 하라구치도 합류하게 된다. 이케다의 후배나 이케다를 동경하여 2층 주민이 되는 사람이 등장한 것이다. 타카하시는 그것에 대한 인상을 이렇게 말한다.

아마도 〈애니메쥬〉 초기에는 소위 프로 편집자도 많았잖습니까. 그랬는데 2층 주민이 늘어나면서, 그 속에서 축소재생산이랄까, 피가 짙어지는 경향이 있었던 거죠. 제가 있던 때는 그렇게 되기 시작했습니다.

_타카하시 노조무 인터뷰

타카하시의 말대로 초기 〈텔레비랜드〉나 〈애니메쥬〉에는 〈COM〉 편집장이었던 이시이 후미오 등 베테랑 프리랜서 편집자나 편집 프로덕션이 꽤 관련되어 있었다. 그들은 '유랑 편집자'라고도 할 만한 전문가였고, 무엇보다 어른이었다. 하지

만 2층 주민들은 아마추어였다.

마니아들이 자신들의 감각으로 잡지를 만들고, 그런 사람들이 또 동료를 불러 모으는 상황을 타카하시는 '피가 짙어진다'라고 표현했다. 애니메이션이 하나의 장르로 고정됨으로써 제작자와 수용자 영역에서도 '재생산'이 시작되었다. 즉, 애니메이션이라는 한정된 영역에서 다음 세대가 나타났다. 이것은 미야자키 하야오가 지적했던 점이다. 타카하시는 편집자도 같은 악순환에 빠져버렸다고 느낀 것이다. 물론 타카하시에게 '피가 짙다'는 것 자체는 나쁜 의미가 아니다. 하지만 거리감은 느낀 듯하다.

쭉 내가 다른 종족이라는 의식이 있었죠. 역시 후쿠오카에 있었던 탓인 것 같지만 애니메이션인으로서의 출발에서 조금 거리감을 느꼈어요. 〈애니메쥬〉에 온 다음에도, 아무래도 2층 주민을 포함해 더 피가 짙은 사람들과는 거리감이 느껴져서…. 그들은 내가 도쿄에 오기 훨씬 전부터 활동한 보수 본류의 사람들이고, 우연히 취직해서 여기에 온 나는 어차피 동료로 끼워주지 않을 거라는 생각이 들었습니다.

_같은 인터뷰

타카하시에게는 〈애니멕〉 등도 '피가 짙은' 미디어였으리라.

이상한 말인데, 〈애니멕〉에 관해서는 읽으면서 좀 위화감이 들었습니다. 도쿄에 살면서, 간단히 말해 독선적으로 정보를 구할 수 있는 사람들이 우리는 이런 것도 알고 있다는 식의 분위기로 만드는 책이라는 느낌이 들었습니다.

_같은 인터뷰

이건 신랄하지만 상당히 본질적인 부분이기도 하다. 2층 주민과 그 동 세대 중 이 세계로 발을 들이밀 수 있었던 사람들에게는 우연히 그 순간, 도쿄에 함께 있었다는 점에서 특권처럼 느껴지는 부분이 존재한다. 우리는 연줄을 따라 2층에 도달했으나, 그건 다들 도쿄 출신이었고 도쿄의 대학생이었기 때문이다. 지방에서 볼 때 특권적이었던 마니아들은 일종의 재생산이라는 순환 구조에 점점 빠져들었다. 애니메이션이나 오타쿠가 하나의 시장으로 고정되기 시작한 것이기도 하지만, 동시에 그것은 악순환이었다.

내가 스에이 아키라를 동경하면서도, 사진이나 재즈를 알지 못한 채 오타쿠 분야의 잡지만 만들어낸 것도 똑같은 이야기다. 〈애니메쥬〉가 타카하시나 니와처럼 영상 분야에 훌륭한 자질을 가졌으며, 피가 '짙지 않은' 사원을 채용한 것은 좋게 말하면 균형을 유지하기 위함일 것이다. 그렇지 않더라도 〈건담〉이 아니라 〈나우시카〉를 선택한 시점에 〈애니메쥬〉는 그 '짙

음'으로부터 일정한 거리를 두기 시작했다고 본다. 그리고 가도카와쇼텐은 이후 그 '짙은' 사람들을 오히려 적극적으로 품게 된다.

그 후에 타카하시가 어떻게 되었는지에 관해 조금 더 써두겠다. 타카하시는 그래도 그 '짙은 피'에 매료되었던 것 같다. 도쿄 사람들은 오히려 그걸 자각할 수 없었을지도 모른다. 타카하시는 '2층'과 애니메이션 제작 현장에서 만난 사람들의 '짙은 피'를 이해하고 그들의 동료가 되었다. 그리고 닛폰TV에서 지금도 애니메이션 관련 일을 하고 있다.

아무튼 1984년 〈애니메쥬〉를 보다가 이해에 카타기리 타쿠야가 편집부를 떠났다는 것을 알았다. 4월호 편집 일기에 그는 이렇게 썼다.

애니메쥬 편집부에 들어온 지 만 3년이 지나, 햇수로 4년째에 접어들었다. '복숭아와 밤은 싹튼 때부터 3년, 감은 8년 지나면 열매를 맺게 된다桃くり三年かき八年'고 〈시간을 달리는 소녀〉 놀이[7]를 하고 있을 때가 아니다.

애니메쥬 잡지를 36권, AM문고를 7권 만들었는데, 내 일을 했다는 기분이 들지 않는다. 너무 바빠서 야근을 반복해왔다. 1984년은…. 고민이 깊다…. (타쿠)

_「편집 일기」, 〈애니메쥬〉 1984년 4월호, 도쿠마쇼텐

카타기리는 나보다 조금 먼저 〈애니메쥬〉 스태프로 참여했다. 도쿠마쇼텐 사사社史를 기록한 『도쿠마쇼텐의 30년』 속 권말 연표 신입사원란에서 그의 이름을 찾아볼 수 없으니 정식 사원은 아니었나 보다. 나는 거의 대화를 해본 적이 없는데, 애니메이션 마니아 같은 인상은 없었으니 2층 주민으로서는 이색적인 사람이었다. 5월호 편집 일기에는 유럽으로 유학을 간다고 쓰여 있다. 지금은 클래식 비평가로 활동한다고 들었다. 그 역시 점점 '짙어지는 2층'에 대해 타카하시와는 또 다른 의미에서 위화감을 느꼈을지도 모르겠다.

폭주 애니메이터는 누구였나

야스히코와 토미노의 거리

〈애니메쥬〉 1984년 7월호에는 미야자키 하야오가 영화 제작을 끝내고 『바람계곡의 나우시카』 연재를 재개한다고 고지되어 있다. 눈에 띄는 것은 창간 6주년 특별 기획 「닛폰선라이즈 황금 콤비의 전설, 토미노 요시유키와 야스히코 요시카즈」이다. 그 부제는 "해후, 이별, 그리고…"로 뭔가 의미심장하다. 〈건담〉 방송 시작으로부터 5년이 지나긴 했으나, 특집 전체가 완전히 과거형으로 다루어지고 있다. '이별' 또한 선명하게 논해진다. 특집 속에서 야스히코 요시카즈는 TV 애니메이션 제

작에서 물러나겠다고 선언하면서 〈건담〉의 속편에 관해 묻는 인터뷰어에게 이렇게 답한다.

야스히코: 그건 토미노 씨가 결정할 일이잖습니까. 다만 만들어도 상관없다고 생각합니다. 나에게는 이미 끝나버린 작품이지만, 토미노 씨가 쓴 〈건담〉의 스토리 플랜 등을 보면 적어도 뭔가를 나중에 하고 싶어 하는 느낌이었거든요. (중략) 토미노 씨가 작가로서 만들고 싶다면, 아주 떳떳하게 만들면 됩니다. 하지 말라고 할 이유는 없다고 봅니다.

_「두 사람에게 묻는 '앞으로'」, 〈애니메쥬〉 1984년 7월호, 도쿠마쇼텐

작가로서 만들고 싶다면 만들라고 토미노를 밀어내는 야스히코에 대해, 토미노는 또 토미노대로 야스히코와 다시 협업할 가능성을 묻는 말에 냉정하게 반응한다.

토미노: 〈건담〉의 콤비가 닛폰선라이즈 안에서는 그야말로 타카하타·미야자키 콤비 이상으로 받아들여지고 있을지 모르지만, 야스히코 군은 내 마음속에서 머나먼 존재입니다.

한 가지는 숙명론 같은 것인데, 〈라이딘〉에서는 제가 강판당했습니다. 〈점보트〉에서 그는 캐릭터를 그려줬을 뿐이죠. 〈건담〉에서는 그가 건강 문제로 빠졌잖습니까. 그렇게 보면 어딘가

잘 안 맞는 듯한 생각이 듭니다. 미신일지도 모르지만요.

_같은 기사

'이별'을 양쪽에 물어보는 구성이다. 박스 기사로 실린 미술 담당 나카무라 미쓰키 코멘트의 표제는 "그날의 열기가 그립다"이고, 겨우 5년 만에 〈건담〉을 모든 사람이 과거형으로 담담히 말하는 점이 흥미롭기도 하다. 또 토미노와 야스히코가 서로 이별을 선언하고 있지만 지금 다시 살펴보면 미련 같은 것도 엿보인다. 다시 잡지를 돌이켜보니 〈애니메쥬〉 지면에서 단락마다 몇 번이고 마지막이라고 선언하지 못하는 듯 보였으나, 이제야 간신히 〈애니메쥬〉는 〈건담〉에 작별을 고한 인상이다.

〈건담〉이 완전히 과거의 것이 된 한편으로, 〈애니메쥬〉 지면에는 포스트 〈건담〉, 혹은 타카하타·미야자키 다음 세대로서 오시이 마모루에 대한 기사가 1983년경부터 눈에 띄게 된다. 타카하타·미야자키와의 대담이나 좌담회도 여러 번 구성되고, 그 내용이 작품론이 아니라 사회 비평 느낌으로 자주 흘러가는데, 그걸 그대로 실어서 독자에게 내보이는 측면이 있었다.

예를 들어, 1984년 6월호에 「이 시대에, 누구를 위해 무엇을 만들 것인가!?」라는 제목의 대담이 게재되었다. 이 대담으로 이어지는 흐름에 대해 "이번에 우리 회사에서 발매된 『나우시카 GUIDE BOOK』과 AM문고 『나우시카 그림 콘티 ②』에

게재된 오시이 씨의 문제 제기에 답하는 형태로 대담이 이루어졌다"(「이 시대에, 누구를 위해 무엇을 만들 것인가!?」, 〈애니메쥬〉 1984년 6월호, 도쿠마쇼텐)고 쓰여 있으나, 설명이 다 되어 있지 않고 8시간에 이르는 논의의 일부분만 실려 있다. 따라서 독자는 전체상을 파악할 수 없다. 여기서 미야자키는 다음과 같이 발언한다.

지금 아이들 주변에서 일어나는 문제를 앞에 두고 아무리 열심히 노력해도 아무것도 정당화되지 않는다. 아이들을 격려하겠다는 생각으로 만들었는데, 무심코 TV에 참여해서 아이들을 쫓기게끔 만드는 원인에 가담한 것 아닐까. 지금 중요한 것은 아이들이 TV를 보지 않게 되는 일 아닐까. 그런 문제에 맞닥뜨려서, 이걸 어떻게 풀어야 할지가 나의 문제의식이 되었던 겁니다.

_같은 기사

이런 미야자키의 논의에 오시이도 동조한다.

다만, 요즘 중고등학생의 사고방식을 저도 접할 때가 있는데, 다들 가상 체험으로 넘어가버리는 부분이 있다고 봅니다. 그러니까, 예를 들어 라무와 아타루의 순수한 사랑에 빠져들 수는 있겠지만, 자신이 현실에서 한 명의 여자아이만 계속 생각하고 순

수하게 행동할 수 있느냐고 하면, 그렇지 못하죠. 결과적으로 우리가 하는 일은 말하자면 자폐증 아동에게 거울을 주는 역할뿐인 것이 아닌가 싶을 때가 있습니다.

_같은 기사

서로가 자기비판을 하는 듯한 내용으로 시작하는 논의 방식은 내가 학생 시절 쓰쿠바대학에서 뒤늦게 학원 분규를 겪으면서 잠시 접했던 한 세대 위 활동가들의 그것과 어딘지 닮아 있다. 그리고 이 한 구절에서도 알 수 있듯 타카하타·미야자키, 혹은 토미노와 야스히코의 애니메이션론에 따라다니는 것은 '좋다' '나쁘다'가 아니라 바로 '사회성'이다. 타카하타·미야자키는 정면으로 그런 말을 하고 있고, 토미노·야스히코는 니힐리즘처럼 말한다. 오시이는 학원 분규 발생 시기보다 1~2년 늦게 대학생이 되었다. 토미노와 야스히코였다면 가장 먼저 "어차피 스폰서의 장난감을 팔기 위해 만드는 것이니까"라고 비뚤어진 말투를 내보이겠으나, 그에게는 그런 모습이 보이지 않는다.

메이저 프로덕션 경험이 없는 애니메이터들

물거품이 되어버린 오시이판 〈루팡〉 때 오시이는 미야자키에게 뽑힌 느낌이었다. 그리고 오시이가 더 젊은 세대를 발탁한

구도가 된 것은 1984년 12월호 특집 「실록: 일본의 젊은 애니메이터들」이다. 참고로 그 앞쪽은 마사오카 겐조 특집이었고, 이해의 〈애니메쥬〉가 한편으로는 타카하타·미야자키의 기원起源을 재확인하는 듯한 특집을 실었다는 것은 앞서 설명한 바 있다. 〈구름과 튤립〉, 〈모모타로 바다의 신병〉처럼 전시에 만들어진 애니메이션에서 출발해 도에이동화의 타카하타·미야자키의 경험을 거쳐 오시이에 이르는 역사를 확인하는 듯한 연출이 이해의 지면에서 엿보인다. 〈건담〉은 그 역사관으로부터 이렇게 말하긴 좀 그렇지만 '방계'에 놓여버린 느낌이다. 만화 분야에는 데즈카 오사무로부터 토키와장, 24년조로 이어지는 '토키와장 사관史觀'이라는, 때론 비판적으로 인식되는 역사관이 있는데, 내가 보기에는 이해의 〈애니메쥬〉에서 말하자면 '지브리 사관'의 씨앗 같은 것이 느껴진다. 특집만 보더라도 전전戰前·전후戰後의 애니메이션 역사를 개관하고, 〈바다의 신병〉과 마사오카에 대한 재평가, 타카하타·미야자키 등이 모였던 'A프로덕션' 특집 등 나중에 지브리로 이어지는 '정사正史'가 쓰여 있다.

다시 이야기에서 좀 벗어나는데, 앞에서 말한 특집 기사는 "지금 애니메이션계에서 가장 에너지가 넘치는 사람들"이라는 오시이 마모루의 소개문을 시작으로 다음과 같이 쓰여 있다.

편집부 한쪽 구석에 붙어 있는 TV 앞에 멍하니 앉아, 이제부터 시작하려는 프로그램을 아무 생각 없이 기다린다. 언제나 보던 오프닝, 광고, 타이틀이 연이어 브라운관에 나타났다가는 사라진다. 본편이 시작된다. '항상 보던 패턴이군' 하고 한숨을 쉰다. (중략) 그 순간, 갑작스레 화면이 찢어지듯 움직이기 시작한다. "뭐, 뭐야!?"라고 외칠 틈도 없이 격렬한 액션의 카운터펀치가 날아온다.

"우오오오!!"라고 외치면서 몸을 젖혔다. 옆에 앉아 있던 편집부원 T의 얼굴을 보니 역시나 히죽거리고 있다. 이럴 땐 엔딩 타이틀을 보기가 즐거워진다. 의자에 다시 잘 앉고서, 흐르는 자막에 눈동자를 갖다 붙인다.

<p style="text-align:right">_「실록 일본의 젊은 애니메이터들」, 〈애니메쥬〉 1984년 12월호, 도쿠마쇼텐</p>

문장은 카타기리 타쿠야가 썼다고 한다. 이것은 물론 〈애니메쥬〉 이전 시대에 2층 주민 및 그 선행 세대가 한 명 한 명 자기 집 TV 모니터 앞에서 고독하게 크레디트를 옮겨 적는 작업을 하면서 했던 행위다. 과거에는 아무도 알려주지 않았던 애니메이터 한 명 한 명의 작가성과 고유명이 그 과정에서 발견되었다. 그리고 1984년 말, '2층'에서는 그 내용이 편집자의 말로서 발화된다. 기사에 나오는 '편집부원 T'는 타카하시 노조무일 것이다. 애니메이션 잡지의 반복 업무로서 방송을 확

인한다는 단락에서 그 당시 2층의 정체된 느낌이 어느 정도 전해진다. 그리고 이 '폭주 애니메이터'(이 특집 기사에서 사용된 단어)들의 특징은 프리랜서 집단이라는 점이다.

가장 나이가 많은 사람도 25세 정도. 대부분이 20대 초반으로, 애니메이터로서 가장 실력이 늘어나는 시기다. 그들의 경험을 들어보면, 메이저 프로덕션과는 아무런 관계가 없는 경우가 많다. 하청 업체인 작화 스튜디오에 들어가 여러 스튜디오를 돌아다녔다고 말한다. 그러면서 알게 된 마음이 맞는 동료들끼리 모여서 연립주택 한편에 스튜디오를 꾸렸다.

_같은 기사

〈야마토〉가 사회 현상이 된 이후, TV 애니메이션은 양산 시대에 돌입했다. 좀 안 좋은 표현이겠지만, 말하자면 그들은 그런 와중에 애니메이션 제작 현장에 들어오게 된 세대다. 2층 주민들이 정규로 출판사에 입사하여 편집자나 기자로서 훈련을 받지 않고 이 세계로 들어오게 된 것과 같은 현상이 애니메이션 제작 현장에서도 일어난 것이다. 애니메이션 잡지라는 미디어와 그와 연관된 출판물이 늘어났고, 동시에 애니메이션 제작 현장의 몸집이 커지던 시기에 발신자와 수신자 사이의 벽이랄까 혹은 경계가 느슨해진 순간이 있었다고 보면 될 것 같다.

나의 경우에는 친구였던 만화가 사와다 유키오가 〈텔레비랜드〉에서 만화를 그리면서 2층에 자주 드나들게 되었고, 마침 앙케트 엽서를 정리하는 아르바이트가 있다고 해서 시급 450엔을 받고 2층에서 일하게 되었다. 정말 딱 그뿐이었다. 나도 그런 식으로 몇 명 정도 2층으로 데려왔고, 그중 몇몇은 지금도 이 세계에서 살아가고 있다.

이런 허술한 상황이 만들어지게 된 배경에 애니메이션을 둘러싼 옛 제도가 붕괴된 현실이 존재한다는 점은 기사에서도 다루어지고 있다. 애니메이션 스튜디오가 신인을 육성하는 체제가 무너져 신인에게는 입구가 닫혀버렸다. 그런데도 애니메이션 양산 체제는 업무의 수요를 계속해서 낳았다. 영화 세계에서도 영화 제작사가 감독을 사원으로 고용해 육성하는 시스템이 붕괴하고 나서, 〈애니메쥬〉에서도 오시이 마모루와 대담한 적 있는 오모리 카즈키, 이시이 소고, 이즈쓰 카즈유키 등이 독립 영화를 거쳐 본편을 찍게 되는 현상이 벌어졌다. 영화계에서 '허술함'이 통용되던 입구 중 하나가 핑크 영화계였고, 이는 출판계에서 에로 서적 출판사의 폭넓은 영역과 조금 닮았다. 그런 시대의 틈새로 비정규직 노동자가 대량으로 필요해진 상황이 발생했고, 요즘 노동 기준으로 말하자면 그야말로 블랙 기업이었다. 그리고 그러한 상황이 2층 주민이나 '폭주 애니메이터'가 등장하게 만든 것이기도 했다. 그러므로 이 '폭주 애니

메이터'들은 말하자면 또 하나의 2층 주민이라고 할 수 있겠다. 기사에 나온 '폭주 애니메이터'들의 이름은 다음과 같다.

- 스튜디오MIN: 모리야마 유지, 키타쿠보 히로유키
- 스튜디오원패턴: 야마시타 마사히토, 코즈마 신사쿠
- 스튜디오그래비톤: 니시지마 카쓰히코, 안노 히데아키, 타무라 히데키
- 스튜디오토우니우: 쓰루야마 오사무, 사이토 이타루
- 스튜디오케무: 사토 겐, 도키테 쓰카사
- 스튜디오MAX: 우치다 요리히사, 와다 타쿠야, 코바야시 토시미쓰, 이마이 유키에

 이 밖에도 혼자서 작업하는 분들. 혹은 아트랜드 Ⅲ에 있는 이타노 이치로, 히라노 토시히로, 카키노우치 나루미 등.

 (※ 스튜디오 이름, 인명은 1984년 10월 당시의 표기)

 _같은 기사

지금도 애니메이션의 최전선에 있는 사람들의 이름이 여럿 등장한다.

프리랜서라는 삶의 방식과 오시이 마모루의 비판

그리고 이 특집에는 이들 중에서 모리야마 유지, 키타쿠보 히

로유키, 야마시타 마사히토, 이타노 이치로, 안노 히데아키가 참석한 좌담회 내용이 실려 있다. 기사와 함께 실린 사진을 보면 선글라스나 헬멧을 쓰고 있는데, '폭주 애니메이터'라고 이름 붙인 것 때문에 일부러 장난스럽게 코스튬플레이를 한 것인지 아니면 패기인지는 알 수 없지만, 지금 와서 보면 좌담회에서 나온 방언까지 포함하여 웃음기가 흐른다. 그들이 우선 좌담회 소재로 삼은 것은 노동 조건과 생활의 열악함이다. 다음 단락 같은 내용은 웃어도 될지조차 의문스럽다.

AM : 안노 군 외에는 다들 개인 방을 갖고 있는 거죠?

이타노 : 갖고 있죠.

이 다음에 다들 비디오 데크를 갖고 있고, 안노는 식객으로 붙어사는 답례로 그것을 친구 집에 놓아두었다는 이야기로 이어진다. 그러면서 대화 주제는 안노의 생활비로 넘어간다.

AM: 요즘 한 달에 얼마 정도 가지고 생활하시나요?

안노: 한 달에 5만 엔만 있으면 어떻게든 살 수는 있습니다. 최저는 3만 엔이요.

야마시타: 엄청나군요.

안노: 방값이 안 드니까요.

(중략)

키타쿠보: 안노 군의 경우, 방값이 안 든다고 하지만 누군가가 방값을 내주고 있는 거잖아요(웃음).

안노: 그렇죠.

키타쿠보: '그렇죠' 하고 넘어갈 게 아니라니까(웃음).

이타노: 기생충이잖아(웃음).

안노: 버섯입니다. 마탕고.[1]

읽다 보니 시급 450엔이지만 한 달 아르바이트비로 20만 엔은 받고 있었던 나와 나카무라 마나부는 훨씬 좋은 대우를 받았다고 느껴진다. 게다가 스즈키 토시오와 멘조 미쓰루를 따라다니면 일단 밥도 얻어먹을 수 있었다. 오늘날의 블랙 기업이 건전하게 느껴질 정도의 열악한 노동 환경 속에서 '프리랜서'라는 이름으로 살아가는 자신들이 제도 바깥에 놓여 있다는 것을 그들은 분명하게 의식하고 있었다. 이것은 키타쿠보의 다음 발언에서 확실하게 느껴진다.

키타쿠보: 일을 하면서 항상 느끼지만 애니메이터로서 연출에 참견하기 시작하면 엄청나게 말하는 편입니다. 참견을 하다 보면 지나치다느니, 가능한 범위에서 말을 하라느니, 그런 소리 듣거든요. (중략) 하지만 실제로 필름을 만드는 건 전체 인원

이라고 생각합니다. 연출이 모든 것을 통제하면서 무조건 필름을 만드는 건 아니라고 봅니다. 작품을 더 나은 방향으로 만드는 의견을 내야 한다는 거죠. (중략) 우리는 프리랜서로서 작업하다 보니 아무래도 연출로부터 공간적 거리가 멀어지게 됩니다. 회사에 속한 것이 아니기에 연출가 옆자리에 앉아 "죄송하지만…" 하고 말을 걸 수가 없는 거잖아요. 그렇기 때문에 확실하게 염두에 두어야 할 점은 회의를 할 때나 스튜디오로 돌아간 뒤에라도 본인이 레이아웃이나 작화를 작업하면서 의문이 생기거나 떠오른 생각이 있을 경우 즉시 연출가에게 전화하거나 해서 소통해야 한다고 생각합니다.

_같은 기사

그들은 경제적으로는 애니메이션 업계의 생산 체제에서 최하층 계급에 속하면서도, 제작에서는 하청이 아니라 프로덕션의 연출가와 대등하다고 생각하고 있다. 그 자부심이랄까 패기가 생기 있게 느껴진다. 이들은 그들과 같은 프리랜서 집단 이외의 하청 애니메이터들이 연출가에게 의견을 직접 말하지 못하고 뒤에서 불만을 늘어놓는 행동에도 분노한다. 그런 사람들은 피라미드의 최하층이 아니라 외부에 있는 셈이다.

그런 거리감이 그들에게 기대하는 오시이 마모루 및 이 기사를 쓴 사람에게는 답답하게 느껴졌는지, 특집은 "그들에게

는 운동에 대한 관점이 없습니다. 운동에 대해 어떤 관점을 가질지 고민하는 일이 그들의 과제입니다"라고 말하는 오시이의 코멘트를 인용한 문장으로 이렇게 정리되어 있다.

젊은 애니메이터들에게 기대하고 싶은 점은 본인의 솜씨만을 믿고서 진지전과 같이 장인의 전통을 지키는 식은 되지 않았으면 합니다. 애니메이터도 작품을 제작하는 일원으로서 그냥 SFX(특촬) 스태프라는 마음가짐으로 화면을 만드는 데에 참여하길 바랍니다. 그러기 위해서는 그들 나름의 운동에 대한 관점이 필요한데, 그 정도로까지는 문제의식이 숙성되지는 못한 것 같군요.

_같은 기사

오시이가 말하는 대로 스태프라는 마음가짐으로 화면을 만드는 데에 참여하는 의식이 운동에 대한 관점이라고 한다면, 키타쿠보 등이 연출가와 직접 소통하는 행위는 '운동'이라고 볼 수 있으나, 논의는 미묘하게 서로 엇갈린다. 앞 페이지에서 "야마시타: 오시이 씨는 조금 더 이론을 생략해주면 좋겠는데 (웃음). 너무 이론만 앞서는 사람이라서. 안노: 70년대 안보[2] 시절의 사람이니까요.(같은 기사)"라고까지 말한 내용이 게재된 것을 보면 오시이의 '운동에 대한 관점'을 그들은 가볍게 넘겨

버리고 있다는 생각마저 든다. 그러니 언뜻 보기에 방언과 농담투성이인 이 좌담회에서는 타카하타·미야자키, 토미노·야스히코, 그리고 오시이의 다변多辯과 니힐리즘 같은 것들이 전혀 느껴지지 않는다.

　너무 엄격한 말일지도 모르지만 윗세대는 어딘지 모르게 본인들이 애니메이션에 몸담은 것에 대한 부담을 가지고 있었던 듯하다. 그들은 애니메이션에 진지했지만, 세상은 현실 문화 속 피라미드 계층 구조 안에서 애니메이션을 최하층에 속한다고 본 것이다. 또한 TV 애니메이션이 장난감 회사의 판매 도구라는 현실에 대해, 다소 좌익스러웠던 그들은 역시나 부끄럽고 창피한 감정과 꺼림칙한 마음을 갖고 있었으리라. 타카하타나 미야자키가 '영화'라는 말을 입에 담을 때 그런 심정이었으며, 오시이의 세대까지 그런 태도가 계속 이어졌음을 다시금 깨닫는다. 약간 거슬러 올라가서 3월호를 보면, 오시이는 영화감독 오모리 카즈키와 대담을 나눈다. 독립 영화 〈어두워질 때까지 기다리지 못해〉를 거쳐 〈오렌지로드 급행〉으로 갑작스레 감독으로 데뷔하게 된 오모리의 〈무일푼 워크〉와, 오시이의 〈뷰티풀 드리머〉가 동시에 상영하게 된 것을 기념한 기획이다. 그런데 대담 서두에서 이런 대화가 오갔음이 떠올랐다.

　오모리: 대학교 영화 동아리에서 활동할 때는 어떤 영화를 봤

나요?

　오시이: 우리가 있었던 때는… 다들 꽤나 까다로운 말을 하곤
했죠.

　오모리: 네, 정치적인….

　오시이: 제가 대학에 들어갔을 때부터 〈산리즈카의 여름〉이
라든지….

　오모리: 오가와 신스케 씨 말이죠?

　오시이: 예. 오가와프로덕션이 가장 전투적이던 때였죠.

　　　　　　　_「동 세대 대담」, 〈애니메쥬〉 1984년 3월호, 도쿠마쇼텐

　이걸 보고 '오가와 신스케의 산리즈카 영화 이야기를 꺼내
봤자 독자는 모를 텐데'라고 생각했었다. 이렇게 놓고 보면,
1984년의 〈애니메쥬〉는 〈바다의 신병〉부터 오시이 마모루까
지 이어지는 지브리 사관 애니메이션사의 마지막에 나타난 안
노 히데아키가 속한 세대를 어떻게 다루어야 할지 몰라 고민
하는 것처럼 보이기도 한다. 하지만 영화나 정치에 관해서는
전혀 말을 하지 않고, 좌담회에서 시종일관 농담만 늘어놓는
그들은 윗세대가 생각하는 신세대의 모습을 어딘지 모르게 열
심히 연기하는 것처럼 보이기도 한다. 그리고 그런 어색한 모
습 저편에 언뜻언뜻 보이는 고지식한 느낌이 오히려 반갑다.
이 '폭주 애니메이터' 좌담회는 〈애니메쥬〉에 코멘트를 해준

보답으로 도서상품권을 주는 건 좀 참아달라, 잡지를 보내줄 때 후쿠야마 케이코의 부록까지 빠뜨리지 말고 같이 보내달라는 안노의 농담으로 마무리되었다. 당연히 이런 부분이 그들이 애니메이션에 진지하게 임하지 않음을 의미하는 것은 절대 아니다.

다음 장에서는 조금 더 2층 주민과 동시대의 애니메이터들을 쫓아보도록 하자.

안노 히데아키에게는 살 집은 없었지만 머무를 곳은 있었다

언제부터 올 수 있나? 내일부터 나올 수 있을까?

『바람계곡의 나우시카』의 영화화가 발표된 것은 〈애니메쥬〉 1983년 6월호「편집 일기」에서였다. 잡지 권두에서 대대적으로 발표하지 않았다는 점이 약간 의외다.

* 4월 23일 부도칸에서 열린 애니메이션 그랑프리를 보러 오신 분들은 이미 알고 계시겠지만, 중요한 뉴스이므로 일단 이 자리를 빌려 모든 애니메이션 팬들에게도 알리고자 한다.

"〈애니메쥬〉에서 연재 중인『바람계곡의 나우시카』를 내년

에 애니메이션 영화로 만든다"고 도쿠마 야스요시 대회 위원장 (폐사 사장)이 인사말을 했을 때, 부도칸에 가득 찬 팬들의 박수와 환성을 여러분에게도 들려드리고 싶다. 정말 엄청난 열기로 가득 차 있었고, 오가타도 "들었어? 저 환성. 이건 성공하겠는걸, 대단하네"라며 흥분한 상태였다.

<div align="right">_「편집 일기」, 〈애니메쥬〉 1983년 6월호, 도쿠마쇼텐</div>

오가타 히데오의 『저 깃발을 쏴라!』에 따르면, 『나우시카』의 영화화를 발표한 애니메이션 그랑프리의 오프닝용 단편 애니메이션을 만들어달라고 미야자키 하야오에게 부탁한 것이 그 시작이었다고 한다. 이벤트의 오프닝 애니메이션이라는 아이디어는 1981년 오사카에서 열린 제20회 일본SF대회 '다이콘 Ⅲ'의 개회식에서 상영된 오프닝 애니메이션에서 착안한 것이리라.

그 영화판 〈나우시카〉에 관여한 2층 주민은 나카무라 마나부였다. 나카무라는 영화 〈나우시카〉 중심으로 〈애니메쥬〉를 편집하는 방침에 반발했다고 회고했는데, 그는 지면에서 담당 기사를 맡지 않는 대신 〈나우시카〉 제작 현장인 '톱크래프트'로 파견을 나갔다. 그 상황이 〈애니메쥬〉 기사에도 잠깐 나온다.

그리하여 우리 편집부에서는 그 '고양이 손'을 스튜디오에

보내기로 했습니다. 여러분이 본지를 통해 잘 알고 계실 "좋은 메커닉 발견했다"의 나카무라 마나부 군입니다. 나카무라 군은 2월 3일부터 2주일간, 평균 4시간(사무실 숙박) 정도 자면서 엄청난 노력을 했습니다. 2월 15일, 그는 정신 못 차리는 듯한 표정으로 편집부로 돌아왔습니다. 업무 내용을 물어보니, 낮에는 그림물감을 병에 담고, 밤에는 '촬영 회사로 보내기'를 같이 도왔다고 합니다. 익숙하지 않은 일이라곤 해도, 그는 겨우 2주일 만에 완전히 정신을 못 차리는 상태가 되었습니다. 이런 일을 몇 달이고 계속하는 제작자분들의 노고가 느껴집니다.

_「〈애니메쥬〉 취재 노트에서: 미야자키 하야오 〈나우시카〉로 향하는 길」, 〈애니메쥬〉 1984년 4월호, 도쿠마쇼텐

'권말 기사'(〈나우시카〉 기사는 일관적으로 권말에 게재되었다)로 〈나우시카〉 영화화를 다시 제대로 발표한 〈애니메쥬〉 1983년 7월호 구석에는 '제작 스태프 모집'이라는 문구가 작게 실려 있다. 〈나우시카〉 제작 회사 톱크래프트가 원화·동화 등의 스태프를 구한다는 내용이다. 그걸 보고서 안노 히데아키가 〈나우시카〉에 참여하게 됐다. 그렇게 되기까지의 세세한 과정은 일단 생략하고, 안노의 회상을 인용해보겠다. 대학을 중퇴한 이후의 이야기다.

우리 집도 그리 돈이 많은 집안이 아니었기 때문에 취직할 수밖에 없겠다 싶었죠. 〈마크로스〉 때 인연을 맺은 연출자 이시구로 노보루 씨가 취직자리 구할 때 언제든지 오라고 말해주셨습니다. 마에다 마히로가 대학 시절 친구였는데요. 그는 아카이 타카미의 고향 만화 동아리 후배였습니다. 그 연줄로 나도 친구가 되었죠. 미야자키 씨가 신작을 만드는데 〈애니메쥬〉인지 뭔지에 스태프 모집 광고가 나왔다고 마히로가 이야기했습니다. 꼭 거길 가고 싶다고 했죠. 혼자서 가는 건 좀 불안하니까 같이 가지 않겠느냐며 나를 부른 겁니다.

그래서 〈나우시카〉를 만들던 톱크래프트라는 스튜디오에 〈마크로스〉 때 연출을 했던 타카야마 씨란 분이 한동안 계셨는데, 그 타카야마 씨에게 톱크래프트의 제작 담당자를 소개해달라고 했더니 그 사람이 "작품을 보내라", "면접 보러 와라" 했던 거죠. 이미 그때 다이콘 IV의 애니메이션을 만든 상태여서 그 원화와 비디오테이프를 보냈습니다. 아니, 원화는 없었던가? 아무튼 비디오테이프를 보냈고, 그걸로 미야자키 씨와 처음 만났습니다. 그때는 완전히 굳어서 긴장하고 있었는데, 미야자키 씨는 "언제부터 올 수 있나? 내일부터 나올 수 있을까?" 그런 느낌이었죠.

<p align="right">_안노 히데아키 인터뷰</p>

대학에 들어갔으나 거기에서 만난 친구들과 팬진의 세계에 빠져버렸고, 대학을 다니는 둥 마는 둥 하는 와중에 친구의 친구쯤 되는 연줄로 이쪽 세계로 들어왔다. 이런 식으로 안노의 경험을 일부러 다이콘필름DAICON FILM이나 가이낙스라는 고유명을 옆으로 제쳐놓고서 요약해본다. 그러면 그것은 2층 주민들이 지나온 길과 완전히 똑같다는 사실을 알 수 있다. 당도한 장소가 도쿠마쇼텐 2층인지 톱크래프트인지는 문장을 만들고 싶은지 아니면 애니메이션을 만들고 싶은지, 혹은 이쪽 세계에서 살아가는 데 필요한 어떤 관심과 재능을 갖고 있었는지 하는 데서 생긴 차이에 불과하다.

안노 히데아키가 〈나우시카〉에 참여하게 된 상황에 관해서는 이전에도 자주 이야기된 바 있고, 다이콘필름에서 가이낙스로 이어지는 과정에 대한 당사자들의 증언도 존재한다. 그러므로 여기에서는 어디까지나 2층 주민과 동시대 사람 중 한 명으로서의 안노 히데아키에게 초점을 맞추어 인터뷰를 정리해보도록 하겠다.

인노 히데아키는 1960년생으로, 나보다 두 살 어리지만 한 학년 차이다. 인터뷰에서 수험에 대해 말하다가 마크시트(시험에서 답안지로 사용되는 컴퓨터 입력 용지) 이야기가 나왔는데, 나는 마크시트 사용 시작 바로 전년도 수험생이고 안노는 마크시트를 처음 사용하기 시작한 해의 수험생이다. 안노는 야마구

치현 출신이고 야마구치현립 우베고등학교로 진학했다. 대학 진학을 많이 하는 학교인데, 그 지역 국립대학인 야마구치대학으로 진학하는 것이 불문율처럼 되어 있었다고 한다.

부모님은 공립학교를 가라고 했는데, 현에 후기 대학인 야마구치대학이 있었으니, 먼 곳까지는 보내고 싶지 않았던 것 같습니다. 그냥 야마구치대학 시험을 보라고 했죠. 우리 학교는 진학을 많이 하기도 해서, 뭐랄까, 이건 뭐 선생님까지 포함해서 다들 사명감 같은 것이 있었습니다.

<div align="right">_같은 인터뷰</div>

이 느낌은 아주 잘 안다. 내가 다녔던 공립 고등학교도 꽤 진학을 많이 하는 학교여서, 일단 간토권의 후기 대학 정도면 진학을 하는 분위기였다. 그것을 따르는 것이 어른들이 기대하는 평안한 인생의 첫걸음이었다.

고등학교 시절 안노는 미술부에 들어가 독립 제작 비슷한 활동을 했다고 한다.

저는 그 안에서 만화를 그리고 싶었는데요. 진학 중심 학교라서 그런 친구가 없었어요. 그래서 다른 학교에 다니는 중학교 때 친구들과 함께 돌아다니면서 약간 독립 영화 비슷한 걸 만들었죠.

고등학교 시절에는 용돈이 있었으니 8밀리 필름과 8밀리 영사기, 8밀리 카메라를 살 수 있었습니다. 그리고 편집기 같은 것도요. 그때까지 저금한 돈을 전부 다 털어서 샀습니다. 그렇게 해서 촬영을 시작했더니 몇 명쯤 동료가 생겼고, 처음에는 실사 영화 비슷한 걸 찍었습니다. 미술부 부장이 되고 나서는 부의 예산을 맘대로 쓸 수 있었기 때문에, 그 당시 판매되고 있던 셀 물감을 미술부 예산으로 구입해서 셀 애니메이션 비슷한 걸 만들기도 했습니다. 고등학교 때 독립 제작으로 자그마한 작품을 만들었죠.

_같은 인터뷰

상영회 문화의 땅, 오사카에 모이다

이름뿐인 미술부와 문예부가 어물쩍 만화나 애니메이션 동아리가 되는 것은 그 당시 일본의 모든 고등학교에서 벌어진 광경이다. 그와는 별도로 안노의 회상 중 그가 영화를 만들었다는 부분에서 그리운 추억이 생각났다. 내가 다니던 고등학교에서는 학교 축제에 영화를 출품하는 것이 기본이었는데, 만드는 법도 모르면서 여름방학 동안 우왕좌왕하면서 영화 비슷하게 완성해냈다.

독립 영화 쪽에서 오모리 카즈키나 이시이 소고, 이마제키 아키요시가 등장하는 건 조금 더 나중 일이지만, 그래도 고교생

이 "뭘 좀 만들어볼까" 할 때 영화가 선택지에 있던 시대였다. 안노가 찍은 것은 특촬 히어로물에 가까운 내용이었다고 하는데, 이런 식으로 이루어지는 영화 제작과 나니와 아이 등의 회상에서 반드시 등장하는 상영회 문화는 여명기의 오타쿠 문화에서 의외로 중요한 존재다. 즉, 이 세대는 필름을 직접 만져보고 이리저리 가지고 놀아본 아마도 마지막 세대라는 말이다.

안노는 재수를 하면서 실기만으로 입시를 치를 수 있는 오사카예술대학으로 눈을 돌린다. 그리고 그곳의 예술학부 영상계획학과에 입학한다. 안노의 동기로는 야마가 히로유키, 아카이 타카미, 시마모토 카즈히코, 시로 마사무네 등이 있었다고 한다. 안노에게 오사카는 상영회 문화의 땅이었다.

저는 야마구치의 우베라는 지방에 쭉 있었기 때문에 〈키네마준포〉 등에 실린 특촬 상영회 같은 것들을 엄청 동경했습니다. 오사카 우메다에서도 특촬 상영회의 밤샘 상영이 항상 이루어졌고, 그런 것들을 매우 부러워했죠. 오사카에 가자마자 우선 상영회를 다니기 시작했습니다. 독립 상영 형식으로 교토 같은 데서 학생들이 각자 비용을 부담해서 쓰부라야 상영회라든지 특촬물 상영회, 애니메이션 상영회 같은 걸 했는데요. 그런 걸 〈피아〉에서 보게 되면 푼돈을 모아서라도 다녔죠.

_같은 인터뷰

인터넷이 없던 시절이니 지방과 대도시에서 얻을 수 있는 정보의 격차는 매우 컸다. 더욱 정확하게 말하자면, 상영회 정보 자체는 잡지에서 얼마든지 얻을 수 있었다. 하지만 장소까지 물리적인 거리가 너무 멀었다. 그리고 안노와 아카이 타카미의 만남도 실은 상영회에서 이루어졌다고 한다.

갈 때마다 왠지 자주 본 얼굴이 있는 겁니다. '저 사람 분명 동기 아니던가?' 했죠. 오사카예대도 매머드급 대학이라 동기가 150명 정도 있거든요. 150명짜리 강의실 안에서 본 적이 있는 얼굴이라 생각한 게 아카이였습니다. 그러고 보면 저번에도 상영회에 오지 않았나 싶어서 말을 걸었고, 그렇게 아카이와도 친해졌죠. 취미가 같았으니까요.

_같은 인터뷰

나도 이와 비슷한 경험이 있다. 고등학교에 입학했을 때였는데, 당시에는 교사들 노동조합의 힘이 셌기 때문에 입학식 날부터 며칠간 교사들이 파업을 했다. 그 바람에 토요일에 신입생 설명회도 취소되었고, 대신에 가나가와현에서 열리는 상영회에 갔다. 그곳에서 어떤 여자애들과 안면을 트게 되었는데, 신학기가 시작되어 학교에 갔더니 동아리를 권유하는 이들 사이에 그녀들이 있었다. 알고 보니 비공인 만화 연구회에서

활동하고 있었다. 그중 한 명은 이후에 나름대로 이름이 알려진 만화가가 되었다.

대학에 들어가 학생 기숙사에서 친해진 같은 전공의 친구는 (그는 홋카이도에서 왔다) 내 방에 있던 〈야마토〉 포스터와 하기오 모토의 소녀 만화를 보고는 "내 방과 똑같은 녀석을 처음 봤다"고 무심코 중얼거렸다. 그런 식으로 조금씩 최초의 오타쿠 세대가 서로 만나게 됐다.

안노의 회상 속에는 그런 만남의 장소가 여러 곳 등장하는데, 그것이 매우 흥미롭다. 안노가 나게나 야스히로[1]와 오카나 토시오를 만난 것도 그런 장소 중 하나였다.

대학교 2학년까지는 그냥 잘 다녔습니다. 고등학교 때 친구가 교토에 있는 대학에 다니고 있었는데, 지금은 없어졌지만 '솔라리스'라는 SF 전문 카페가 있었어요. 거기가 교토의 SF팬들이 전부 모이는 장소처럼 되어 있었는데, 그 친구가 거기에서 아르바이트를 했던 겁니다. 그 친구는 오토바이 사고로 일찍 세상을 떠났습니다만. 그 카페에 다케다 씨나 오카다 씨, 그리고 '간S연'이라고 간사이 SF 연합 사람들도 항상 있었습니다.

_같은 인터뷰

아즈마 히데오나 나가시마 신지의 회상록 스타일 만화를 보

면 신주쿠의 만화 카페 코보탄이 무명 만화가들이 모이는 장소처럼 등장한다. 그곳에 가면 항상 누군가가 있고, 또 다른 사람이 찾아와서 지인의 지인과도 알게 된다. 1980년대 초의 도쿄에서는 오이즈미가쿠엔역 앞 카틀레야라든지, 이름도 기억나지 않는 오차노미즈역 앞 지하에 있던 카페가 내 주변에서는 그런 장소였다. 이런 식으로 대학교나 상영회, 카페에서 만나 알고 지내게 된 사람들에 의해 다이콘의 오프닝 애니메이션이 제작된다. 그리고 그 사람과 사람 사이의 유대 관계는 팬진 등을 통해서 도쿄로까지 연결된다.

안노는 대학생 시절 〈애니메쥬〉 편집부에 가본 적이 있다고 한다. 상영회에서 알게 된 나미키 타카시(애니동 주재자)가 데려가주었다고 한다.

대학 시절에 도쿄에 몇 번 놀러갔는데, 그때 한 번 나미키 씨 집에 묵었던 걸로 기억합니다. 도쿠마쇼텐에 가는데 같이 가자는 가벼운 분위기였던 것 같은데요. 도쿠마쇼텐 아래에 있던 레스토랑에서 파스타를 사주셨습니다. 그때 저는 나이프나 포크를 거의 써본 적이 없었죠. 그래서 젓가락이 있으면 좋겠다고 생각하면서 먹었던 기억이 나네요.

_같은 인터뷰

요즘 시대에는 이런 '같이 가자'는 가벼운 마음으로 나서기 어렵다. 출판사든 게임 회사든 접수처에서 예약을 확인받고, 출입증을 받아야만 간신히 들어갈 수 있다. 하지만 그 당시에는 오가타 히데오가 항상 수학여행을 온 학생들의 견학을 전화 한 통으로 가볍게 받아준 것처럼, 동아리도 상영회도 모임 장소인 카페도, 또한 출판사나 애니메이션 회사도 당연하다는 듯이 문이 열려 있었다. 〈애니메쥬〉를 통해 스태프를 모집했던 〈나우시카〉 제작 현장도 그런 의미에서는 열려 있었다고 할 수 있다.

다이콘필름을 계기로 안노는 대학에서 발길이 멀어졌고, 결국 제적 통지서가 본가로 도착했다. 여기서 드디어 서두에서 언급한 안노의 코멘트로 이어진다. 다이콘 IV에서도 오프닝 애니메이션이 기획되었고, 여기에는 아트랜드의 젊은 애니메이터들이 거들면서 참여했다. 아트랜드는 〈마크로스〉의 제작 회사이고, 전작의 오프닝 애니메이션을 계기로 안노는 아르바이트로 원화를 담당했다. '마크로스의 인연'이란 그런 뜻이다.

그리고 톱크래프트를 방문한 안노는 미야자키로부터 내일부터 나올 수 있느냐는 말을 듣는다.

같이 가긴 했지만 마히로를 따라간 것뿐이고, 채용될 리가 없다고 생각했죠. 일단 한번 가보고, 이미 〈마크로스〉 극장판이 진

행되고 있었으니 그쪽으로 가려고 생각했습니다. 설마 미야자키 씨가 오라고 말할 줄은 몰랐기 때문에, 당황해서 친구 집에 짐도 다 놓아둔 채로 가방 하나만 달랑 들고 나와서 다시 야간버스로 도쿄까지 왔습니다. 그때 고등학교 시절 친구가 무사시코가네이에 하숙을 하고 있어서, 그 하숙집에 가방 하나만 좀 맡아달라고 했죠. 나머지는 톱크래프트에서 먹고 자고 하면 어떻게든 되겠거니 했죠. 정말로 한동안은 가방 하나뿐이었습니다.

_같은 인터뷰

바로 앞 장에 나온 〈애니메쥬〉 기사에서 언급된 안노의 묵을 곳 없는 생활이 이때부터 시작된 것인지는 깜박하고 질문을 하지 못했는데, 그는 〈마크로스〉에 참여했던 시절 스태프들이 스튜디오에서 먹고 자고 하는 것을 보고 그래도 되는가 보다고 생각했다고 한다.

그 전에 타쓰노코에서 〈마크로스〉를 만들었는데요. TV 시리즈 쪽 말이죠. 저의 스승과도 같았던 이타노 이치로라는 분은 회사에서 먹고 자고 했습니다. 그래서 '아, 그래도 되는 거구나' 생각했죠. 그래서 〈마크로스〉 때는 쭉 있었고, 그 전에 오사카에서 독립영화를 만들던 때도 친구 집에서 몇 달씩 먹고 자고 했습니다.

_같은 인터뷰

살 집이 없는 것에 대한 슬픔은 전혀 보이지 않는다. 하지만 살 집은 없더라도 머무를 곳은 있었다. 1세대 오타쿠들이 행복했던 이유는 현실 세계 속에 자신이 머무를 곳이 얼마든지 있었기 때문이다. 그리고 그 장소를 이동하면서 그들은 수신자에서 발신자로 바뀌었다.

'커뮤'를 만들자

이렇게 살펴보면, 〈애니메쥬〉 지면에서 오시이 등 윗세대가 약간 곤혹스럽다는 듯이 받아들였고, 싸구려 연립주택 방 한 칸을 스튜디오라고 칭하며, 정규 애니메이션 스튜디오에서 훈련을 받지 않은 프리랜서 집단이 등장하게 된 흐름이 어땠는지를 확실하게 알 수 있다.

그 당시의 프리랜서들은 '커뮤'를 만들려고 했죠. 이타노 이치로라는 스승과 키타쿠보 히로유키가 중심이 되어 애니메이터들을 연계하려고 했습니다. 그 전까지는 다들 흩어져 있었고, 누구랑 친해지더라도 스튜디오 단위로만 친분을 쌓았는데요. 그걸 그 두 사람이 여러 스튜디오의 애니메이터들에게 권유하면서 애니메이터들끼리 연계하자고 했습니다. 그런 연계 속에서 누군가 〈시끌별 녀석들〉을 작업하고 있다면, 〈시끌별 녀석들〉에 참여하고 싶은 사람은 그 사람한테 연락하는 거죠. 그러면 제작

측에서는 한 명이라도 애니메이터가 많은 편이 좋기 때문에 바로 연락을 해서 "저희 일을 좀 부탁드릴 수 있을까요" 하는 식으로 이야기가 이어지는 겁니다.

_같은 인터뷰

여기서 '커뮤'라는 것이 커뮤니티를 말하는 건지 코뮌 commune을 말하는 건지 모르겠으나, 아무튼 중요한 점은 개인과 개인 사이의 연계이지 조직이 아니다. 그리고 연계는 '장場'을 만들었다. 안노 본인도 인정하듯 프리랜서 집단이 등장한 것은 제작 수량이 빠르게 늘어나면서 프리랜서들이 끼어들 수 있는 여지가 생겼기 때문이기도 하다. 그러나 미디어 세계가 산업화되어 제대로 된 기업이 되기 직전, 당시의 출판사와 애니메이션 업계는 자신들 내부에 반드시 소속되어 있지는 않은 일종의 치외 법권이 인정되는 장소의 존재를 허용했다는 느낌이 든다. 그것이 도쿠마쇼텐의 2층이었으며, 안노가 전전한 '장場'이기도 했다. 그런 '장'이 여럿 존재한 것이다.

〈애니메쥬〉의 '프리랜서 집단'에 관한 기사(26장 참조)는 그런 장소에 모인 그들의 어린아이 같은 점을 걱정하는 식이었는데, 그에 대해서는 안노의 다음 증언을 인용하기로 한다.

애니메이터를 하고 싶다고 생각한 것은 이타노 이치로 씨와

만나면서였는데, 계속해서 해나갈 수 있겠다고 생각한 것은 〈나우시카〉 이후입니다. 제가 담당한 부분을 전부 다 끝낼 수 있었기에 어떻게든 먹고살 수 있지 않을까 싶었죠. 그 전까지는 대학생으로서 아르바이트를 하던 것이니까요. 그랬는데 이 일만 하면서도 먹고살 수 있겠다고 생각하게 되었죠. 그 전까지는 역시 학생의 아르바이트 업무라는 이미지가 있었습니다. TV 시리즈라서 하나의 장면 전체를 맡은 부분도 없었고요. 하지만 〈나우시카〉에서 아예 한 부분, 이 장면을 전부 혼자서 작업했다는 말을 할 수 있게 됐죠. 먹고살 수 있을 만큼의 돈도 받았습니다.

_같은 인터뷰

한 편의 영화 속 한 장면을 완전히 다 끝냈다는 자부심이 안노에게 이 업계에서 먹고살 수 있겠다는 확신을 준 것이다. 〈애니메쥬〉 기사에서 농담을 던지며 윗세대가 볼 때 약간 곤혹스러운 젊은이 모습을 연기했던 안노 등의 세대는 이 시점에 남몰래 '아마추어 시대'의 종지부를 찍은 것이다. 사회의 바깥에서 순간적으로만 존재했던 '머무를 곳'은 2층 주민 및 그 동시대 사람들에게는 어른이 되어가는 장소였다고 지금은 생각한다.

미디어 세계가 산업화되어 제대로 된 기업이 되기 직전,
당시의 출판사와 애니메이션 업계는 자신들 내부에
반드시 소속되어 있지는 않은 일종의 치외 법권이
인정되는 장소의 존재를 허용했다는 느낌이 든다.
그것이 도쿠마 쇼텐의 2층이었다.

데
이
터
중
심
적
인
삶

데
이
터
하
라
구
치
의

데이터 하라구치, 〈애니메쥬〉에 데이터 연재를 시작하다

2층 주민들과 그 시대를 둘러싼 이야기도 이제 슬슬 마지막을 향해 가고 있다. 1985년에는 〈소년 캡틴〉이라는 만화 잡지가 2층, 즉 도쿠마쇼텐 제2편집국에서 창간되었다. 〈캡틴〉이라는 이름은 〈소년 챔피언〉 등을 적당하게 의식해서 만든 느낌이다. 그러나 사실은 그 당시 뉴미디어 등으로 불리며 아날로그 전화 회선을 통해서 TV 모니터를 단말기로 삼을 수 있는 인터넷의 전신이라고 할 수 있는 '캡틴 시스템'에서 따온 것이다. 이 이름은 이사회에서 일방적으로 결정된 것으로, 원래는

〈ZERO〉라는 이름을 쓰려고 했다. 실제로 시험판은 그 이름으로 간행되었다. 〈류〉는 애니메이션 잡지의 스핀오프 만화 잡지라는 느낌이 강했지만, 〈캡틴〉은 완전히 자립해 있었고, 그 옛날 〈COM〉과 무시코믹스에서 일한 멘조 미쓰루가 염원하던 잡지였다.

아사히소노라마의 〈만화 소년〉 등과 같은 예외가 있긴 했으나, 쇼가쿠칸·슈에이샤·하쿠센샤가 속한 히토쓰바시 그룹[1], 고단샤 계열의 오토와 그룹[2]에다가 노포인 아키타쇼텐, 쇼넨가호샤 등을 추가한 몇몇 출판사가 이어오던 소년 만화 잡지의 실질적 독점 상태가 무너지는 하나의 계기가 되었다는 것이 이 잡지에 대한 유일한 역사적 평가이리라. 처음에는 이시모리프로의 심부름꾼으로서 2층에 드나들던 고 카가미 아키라를 필두로 한 신인 만화가 중심의 지면 구성을 기획했으나, 그가 갑자기 사망하는 바람에 노선을 변경할 수밖에 없었다. 카가미는 새 잡지의 미래를 맡겨도 좋다고 여겨질 만큼 재능이 있었다. 방향성이 바뀌긴 했지만 아사리 요시토의 『우주가족 칼빈슨』, 타카야 요시키의 『강식장갑 가이버』 등 잡지가 휴간되더라도 다른 잡지로 얼마든지 연재를 옮길 수 있는 인기작이 연재되었다.

이때쯤 나는 셀프슛판과 '2층'을 오가며 겸업을 하는 상태였고, 도쿠마쇼텐 쪽에는 교통비나 카페에서 작가와 만나 회의

할 때 드는 비용 등 경비를 청구하지 않는 대신 다른 회사에서 일하는 것을 허락받았다.

신인 만화가들은 콘티든 원고든 아주 아슬아슬할 때까지 마감을 지연시켰고, 그게 당연한 시대였기에 우선은 도망가거나, 집에 없는 척하는 만화가를 찾아내는 일부터가 원고 수령 업무의 시작이었다. 자동 응답 모드를 꺼놓고 전화를 받지 않는 만화가의 집을 찾아가 방에 불이 켜져 있는지를 확인하고는, 공중전화에서 자동 응답 모드로 세팅해서(비밀번호가 초기에 설정된 그대로라서 밖에서도 조작이 가능했던 것이다) 음성 메시지를 남겨놓은 적도 있다. 〈캡틴〉 창간 직전에 도쿠마쇼텐의 SF 잡지에 히라이 카즈마사가 플로피디스크로 원고를 보내겠다고 하는 바람에 그 소란이 2층까지 전해지기도 했다. 당시는 간신히 팩스를 쓰기 시작한 정도였고, 컴퓨터 잡지는 있었으나 메일이나 인터넷은 없었다. 오토바이 퀵서비스 같은 서비스도 존재하지 않았다. 카가미의 담당 업무가 심부름꾼이었듯이, 출판사나 매스컴 관련 회사에서는 원고나 자료를 운반하는 아르바이트생을 두고 있었다. 카가미는 그리하여 이시모리프로의 '홍보 재료'(PR용 네거필름 등)를 나르는 심부름꾼이 되었고, 어쩌다가 주선까지 하게 되어 나는 도쿠마쇼텐이 아니라 셀프슛판 쪽 원고를 의뢰하는 (작가의) '부정 유출'을 하기도 했다.

출판사나 필자들의 업무적인 소통 역시 요즘은 인터넷이 중

심이지만, 이때는 사람과 직접 만나는 것밖에는 일할 방도가 없었던 낡은 시절의 끝 무렵이었다. 카가미뿐만이 아니라 신인 만화가들도 '2층'에 출입하게 되었는데, 신인 한 명에게 말을 걸면 대개 몇 명 정도가 줄줄이 따라와서 어쩌다 보니 그들에게도 하나씩 원고를 의뢰하게 되었다. 2층 주민들이 모여들었던 방식과 완전히 똑같은 흐름이었다.

만화 잡지가 창간되면 만화가의 화실에 눌러앉아 있다가 인쇄소로 직행하고, 공장에서 인쇄 기사에게 고개를 숙여가며 인쇄판 만드는 일을 부탁하고, 그대로 인쇄소의 출장 교정실에서 인쇄소가 준비해준 도시락을 먹으면서 교정쇄가 나오기를 기다리는 날들이 이어졌다. 그러면서 점점 물리적으로 2층에 얼굴을 내비칠 시간이 없어졌다.

그때쯤 되면 앞에서 썼듯이 2층 주민은 세대교체가 시작되고, 동 세대 사원들이 늘어났다. 그런 와중에 2층 주민으로 합류한 것이 하라구치 마사히로였다. 그는 니와 케이코가 지어준 '데이터 하라구치'라는 닉네임으로 알려져 있다. 1985년부터 〈애니메쥬〉의 「퍼펙트 데이터 온 스태프」, 즉 해당 월에 방송된 TV 애니메이션의 크레디트와 회별 서브타이틀 자료를 망라하는 페이지를 담당하게 되었고, 현재까지 이어지고 있다. 도쿠기 요시하루 등은 지금도 〈애니메쥬〉 쪽 일을 하고는 있으니 정확한 표현이 아닐 수 있겠지만, 나를 비롯한 몇몇은 하라구

치가 최후의 2층 주민이라고 여긴다.

　하라구치와 〈애니메쥬〉의 만남은 그보다 약간 앞선 1982년 7월호 「봄의 새 프로그램 대학생 총점검 좌담회」에서 이루어졌다. 와세다와 도쿄대학 애니메이션 연구 동아리가 참석한 좌담회였는데, 와세다 쪽 멤버 중에는 모치즈키 토모미의 이름도 보인다.

　1982년 12월호에는 「우리 7명의 애니메이션 전사!」라는 제목으로 당시에 있던 2층 주민들의 좌담회가 게재되었다. 이케다 노리아키, 도쿠기 요시하루, 하시모토 신지, 나카무라 마나부, 오카자키 신지로, 신도 마코토, 구사카리 겐이치 등 7명이 참여했는데, 각각 세대와 합류한 시기에 차이는 있으나 이 정도까지가 내 느낌으로는 2층 주민 1기생이다.

　이때까지 하라구치는 아직 독자에 가까웠다. 하지만 독자로서 1982년 7월호 지면에 참여한 하라구치의 발언은 매우 흥미롭다. 이해에 새로 시작한 프로그램 중 화제작이라면 〈마법의 프린세스 밍키모모〉와 〈전투메카 자붕글〉 정도인데, 좌담 참가자들은 카나다 요시노리가 오프닝을 담당한 〈마경전설 아크로번치〉나 〈파타리로〉처럼 원작이 팬덤을 거느릴 정도의 인기를 끈 작품을 주로 보았다. 그러나 TV도쿄에서 방영해 시청률 1.5%를 기록한 아동 문학자 무쿠 하토주의 동물 소설을 원작으로 삼은 〈애니메이션 야생의 외침〉 같은 것은 누구 하나

보지 않았다. 하지만 그중에서 딱 한 사람, 오직 하라구치만이 작품을 확인을 했다고 한다. 한편 좌담회 참가자들 사이에서 좋은 평가를 받은 〈자붕글〉에 대해 하라구치가 유일하게 냉혹한 견해를 밝혔는데, 이 점이 약간 의외이면서도 흥미롭다.

하라구치: 제가 기억하는 바로는 두 번 정도 팀프가 '칼리오스트로로 뛰기'를 했잖습니까. 그건 일부 사람들에게는 좋게 받아들여지겠지만 어설픈 〈칼리오스트로의 성〉 패러디는 본인들의 작화 실력이 오쓰카 야스오 씨에게 미치지 못한다는 사실을 노출할 뿐이라고 할 수도 있습니다. 엄격한 관점에서 본다면 가장 새로워야 할 작품 안에 요즘 화제가 되었던 작품이나 낡은 개그를 집어넣고는 이게 재미있는 거라고 보여주고, 그걸 우리 쪽에서도 "이게 재미있는 거구나" 하고 수긍한다는 거죠. 모르는 사이에 점점 놀아나는 느낌이 드는데 말이죠.

_「봄의 새 프로그램 대학생 총점검 좌담회 '유력 작품 부재'」 〈애니메쥬〉 1982년 7월호,
도쿠마쇼텐

하라구치는 업계 관계자나 팬이 아니면 알 수 없는 내용을 인용함으로써 발신자와 수신자 사이에 일종의 짬짜미가 성립될 수 있다는 점을 걱정하고 있다. 그 당시 마니아 출신 발신자가 마니아 팬들 사이에서 자각하지 못한 채 만들었던 분위기

(그것은 〈애니메쥬〉를 포함하여 애니메이션 잡지들이 조금씩 사람들에게 인지되면서, 마니아 출신 필자들의 가치관이 팬과 창작자들에게 좋든 나쁘든 영향을 미치게 된 점이 배경이라고 할 수 있다)에 대해 민감한 반응을 보이는 하라구치의 비평가로서의 면모를 엿볼 수가 있었다.

괴수 도감은 '리스트'이다

하라구치가 2층에서 처음 맡은 업무는 〈야마토 완결 편〉에 맞추어 간행해야 하는 『로망앨범 엑설런트 54 우주전함 야마토 PERFECT MANUAL』이라는 두 권짜리 책이었다. 〈야마토〉가 이미 과거의 작품이기 때문에 진행이 너무 늦어졌다는 것을 나도 기억할 정도였다. 그래서 만화 잡지 전담이었음에도 예외적으로 협력하러 동원되었고, 고 니시자키 요시노부의 인터뷰를 정리했다는 이야기는 앞서 쓴 바 있다. 제목에 '퍼펙트'라는 말을 붙인 만큼 시리즈에 등장하는 모든 메커닉과 캐릭터를 사소한 것까지 전부 다루겠다는 방침이었다. 레이아웃은 완성되어 있었으나 캡션 원고가 하나도 되어 있지 않은 것이 발견됐고, 멘조가 드물게도 거친 목소리를 냈던 기억이 난다. 그래서 그만 나도 돕겠다고 말해버린 것이다. 그렇지만 내용상 전혀 중요하지 않고 기획서 등에도 자세한 설명이 나와 있지 않은 캐릭터나 전투기에 관해 100자 정도의 내용을 쓰는 일은

나에게는 도저히 불가능했고, 다른 사람들 역시 〈야마토〉는 속편 이후로는 일 때문에 억지로 본 정도였다. 그렇게 손도 안 댄 상태 그대로 와세다대학 선배의 소개로 업무를 떠맡은 것이 하라구치였다.

그걸 제가 하루 정도 만에 다 썼습니다. 처음 해보는 작업이었는데, 일단 시나리오를 받아서 얼마 없는 대사에 의지하여 행간을 유추했던 거죠. 완전히 지어내지는 않았지만, 부모 자식 관계 등을 약간 부풀려서 썼습니다. 그걸 (편집부에) 넘겼더니, 어렵다고 생각했던 부분이 전부 다 채워졌다며 아주 좋아했습니다. 그걸 계기로 『로망앨범』에서 줄거리를 쓰거나 하는 업무를 그대로 넘겨받게 되었죠.

_하라구치 마사히로 인터뷰

데이터 하라구치라는 별명 때문에 그의 관심 분야가 데이터 중심이라는 인상이 있지만, 앞선 좌담회나 이 에피소드를 보면 반드시 그렇지는 않다는 사실을 알 수 있다. 물론 〈자붕글〉에서 '루팡식 점프 장면'이 몇 번 나왔는지나, 엑스트라의 인간관계 같은 작품 세부에 대한 정확한 관심은 이케다 등과 일치한다. 단지 하라구치의 경우에는 기존 마니아들이 보지 않던 TV 애니메이션이나, 마니아들이 볼 이유를 잃은 작품에까지도 동

등하게 관심을 두었다. 이렇듯 하라구치는 모든 애니메이션 작품에 동등하게 관심을 두고 기록하는 중립적 자세를 취하고 있었다. 그리고 그 중립성은 무의식적으로 마니아적 가치라는 필터를 통해서 애니메이션을 보는 동 세대를 냉정하게 바라보게 한다.

하라구치는 애니메이션 스태프 이름이나 각 회의 서브타이틀을 상세하게 리스트로 정리한 것으로 알려져 있다. 누가 부탁한 것도 아닌데, TV 애니메이션이나 특촬의 크레디트를 노트에 기록하지 않고서는 가만히 있을 수 없었던 스즈키 카쓰노부를 필두로 한 2층 주민들의 습성을 하라구치 역시 품고 있었다. 하라구치는 리스트를 4살 때 처음 접했다.

제가 리스트와 처음 만난 것은 어느 장편 영화였습니다. 〈킹콩의 역습〉하고, 〈울트라맨〉 총집편이 동시 상영으로 개봉된 적이 있었죠. 그때 부모님이 영화 팸플릿을 사주셨습니다. 그 팸플릿은 한쪽을 열면 〈울트라맨〉, 반대쪽을 열면 〈킹콩의 역습〉이 나왔습니다. 이쪽과 저쪽 편에서 계속 넘기다 보면, 한가운데쯤에 리스트가 실려 있었죠. 그게 도호 괴수 영화 전 작품 리스트와 〈울트라맨〉 방영 리스트였습니다. 이것이 저의 첫 리스트 체험입니다. 그걸 보고 충격을 받았죠. 제가 4살 때였습니다.

_같은 인터뷰

483

4살 때 리스트를 보고서 '세상에는 이런 것도 있구나'라고 생각했다는 하라구치는 그런 생각의 배경에 괴수 도감이라는 존재가 크게 자리 잡고 있었다고 느꼈다. 그래서 괴수 도감에 자주 등장하는 '신장', '체중', '약점' 등의 단어는 유치원 때부터 한자로 쓸 수 있었다고 한다. 그리고 그 전까진 괴수 위주로 〈울트라맨〉을 보던 하라구치는 리스트를 접하면서, 거창하게 말하자면 〈울트라맨〉을 보는 방식이 근본적으로 변화했다.

〈울트라맨〉은 전체 39화입니다만, 그 리스트에는 39화까지의 방송 날짜와 서브타이틀, 등장하는 괴수 정보가 적혀 있었습니다. 우리는 괴수 도감 세대니까요. TV에서 스토리를 따라가지 않더라도 어떤 괴수들이 등장하는지 모두가 충분히 잘 알고 있습니다. 하지만 그 괴수가 나온 스토리를 정확하게 기억하는가 하면, 못 기억하는 경우도 많습니다. 내가 아주 잘 알고 있던 〈울트라맨〉인데도 이렇게 쭉 순서대로 괴수나 서브타이틀이 전부 정리되어 있는 것을 보니 잘 모르는 부분이 있다는 것을 이때 깨달았습니다. 더불어 리스트에는 쓰부라야 에이지라는 이름이 한자로 적혀 있었는데요. 부모님에게 "이게 뭐예요? '엔타니'라고 쓰여 있는데"라고 물었더니 "'쓰부라야'라고 읽는 거야"라고 가르쳐주셨습니다. 그래서 리스트에 감독이나 특수 기술 감독 등의 이름이 쓰여 있는 것에도 큰 의미가 있는 듯한 느

낌을 받았죠.

_같은 인터뷰

리스트를 통해 작품을 볼 때, 4살짜리 하라구치는 스토리나 스태프 등 괴수 이외의 요소도 뭔가 중요한 듯하다고 깨달았다. 하지만 나는 다음과 같은 발언에 감탄하게 된다.

하지만 어쨌든 그때 제가 떠올린 생각은 번호를 쓰고 날짜를 적고 서브타이틀을 정리하는 일이 왠지 '매우 재미있을 것 같다'였습니다.

_같은 인터뷰

4살 때 리스트 만들기가 재미있을 것 같다고 생각한 하라구치는 직접 괴수 도감을 만들기로 결심한다. 그때 중요한 것은 괴수의 속성만이 아니라, 각 회에 어떤 괴수가 나왔는지를 기록하고, 괴수가 등장하는 모든 특촬 작품 속 괴수를 기록하는 일이었다. 괴수 도감이니까 물론 괴수의 그림도 필요하다.

제가 갖고 있던 『괴수 도감』에 〈마그마 대사〉의 괴수가 실려 있었는데요. 〈아카카게〉에 나오는 '괴닌수怪忍獸'라는 괴수는 없다는 사실을 깨달았고, 뭔가 여러 사정이 있어서 실리지 않았다

는 것을 점점 알게 됩니다. 하지만 실제로 TV에서는 똑같은 빈도로 방송되고 있고 분명히 괴수는 나옵니다. 이렇게 되면, 내가 직접 괴수 도감을 완성해야겠구나 싶어서 TV 앞에서 서브타이틀과 괴수 이름을 적기 시작했죠. 그랬더니 그로부터 30분간, 스토리는 제쳐두고 괴수가 나오는 순간을 뚫어지게 쳐다보면서 괴수를 그리기 시작했습니다.

_같은 인터뷰

저녁 6, 7시대에는 꼭 집에 있어야 한다

이 작업을 소학교 입학 전후부터 시작했는데, 3학년이 되던 때 2차 괴수 열풍이 불어서 작품 수가 늘어났다.

그래서 노트의 레이아웃을 바꾸었죠. 펼친 페이지 하나를 일주일로 잡고, 그걸 8등분해서 거기에 8가지 작품을 전부 넣었습니다. 즉 매일같이 무조건 써넣은 거죠. 부모님은 함께 외식하러 가고 싶었을지도 모르지만, 저녁 6시~7시대에 저는 집에 있어야 했습니다. TV 앞에 앉아 있어야만 했죠.

_같은 인터뷰

한편 같은 시간에 방영된 우리 세대가 그리워하는 추억의 〈미러맨〉과 〈실버 가면〉과 같은 난제에도 대처해야 했다.

양쪽 다 저로선 체크하지 않을 수 없었기에 요즘 말로 하자면 재핑zapping[3]을 해야 했죠. 〈실버 가면〉의 서브타이틀이 조금 늦게 화면에 나온다는 걸 알게 되어서, 우선 〈미러맨〉의 서브타이틀을 기록한 다음에 이때쯤 〈실버 가면〉 서브타이틀이 나오겠다 싶으면 채널을 돌려서 기록하는 겁니다.

_같은 인터뷰

하지만 이 리스트에 대한 정열은 어디까지나 처음에는 '괴수 도감'에 대한 것이었다. 따라서 괴수 열풍이 끝나면서 리스트에 대한 정열도 일단 사그라들었다.

그런 하라구치의 리스트에 대한 정열에 다시금 불을 붙인 것이 와타나베 야스시, 야마구치 가쓰노리의 『일본 애니메이션 영화사』(1977)였다. 저자 중 한 명인 와타나베는 1934년생으로, 일본 애니메이션 역사의 산 증인과 같은 연구자다. 이 책은 절판되었으나, 일본 애니메이션 연구에서 가장 중요하고 기본적인 문헌이다.

중학생이 된 하라구치는 '그리운 추억의 애니메이션' 같은 느낌으로 어린 시절에 본 애니메이션의 소노시트를 수집하기 시작했고, 애니메이션 주제가에 관심을 갖기 시작하면서 이 책도 접하게 된다. 하라구치에게 이 책은 어떤 의미에서는 궁극의 리스트였다. 이 책에는 'TV 애니메이션 리스트 일람표'

가 수록되어 있는데, 그때까지 방송된 TV 애니메이션을 망라한 것이었다.

리스트의 매력은 아마도 전부 다 실려 있다는 점이죠. 다 모으겠다는 목표가 서지 않습니까. 저는 종착점이 없는 것을 모으고 싶은 마음은 없거든요. 처음부터 목표치를 정할 수 있다든지, 세계의 전모를 확인할 수 있다든지, 열심히 노력하기만 하면 어떻게든 도달할 수 있다는 느낌이 없으면….

_같은 인터뷰

소학교 시절에 불가사의한 정열로 움직였던 하라구치는 리스트를 통해 '세계의 전모를 확인한다'고 하는 목표를 발견한 것이다. 리스트로 만들어야 할 정보는 오프닝과 엔딩에 모두 들어 있다. 그리고 동시에 하라구치는 주제가에도 흥미를 가지게 되고, 또 다시 기록을 시작했다.

즉 노래와 크레디트 표기가 전부 응축되어 있는 것이 바로 오프닝과 엔딩이니까, 그 부분에 무언가 변동이 있다거나 기록해야 할 사실이 있으면 그건 전부 저의 담당 영역이었기에 기록하고자 했습니다. 그 당시 TV 애니메이션은 스케줄을 못 맞춰서 제1회 때는 오프닝이 미완성인 경우가 자주 있었죠. 즉, 그림이

스케줄을 못 맞춘 경우가 많았다는 겁니다. 2회, 3회, 4회 정도가 되면 색칠을 바꾼다든지 일부 그림이 올바르게 교체되는 일이 있었습니다.

중반부터 신병기가 등장할 경우에는 그 컷만 교체하기도 하고요. 점점 그런 걸 정리하는 작업이 되어갔죠. 주제가 확인과 동시에 그 노래가 흐를 때 배경 그림이 어떤 식으로 변화했는지, 더 나아가 거기에 효과음이 추가되었는지 등 아주 세세한 것까지 기록했습니다.

그래서 그 당시 노트에는 '오프닝 1A'와 같이 적고, A는 '효과음 없음', 1B는 '효과음 있음'이고 효과음이 들어가는 건 4회부터라는 식이었죠. 효과음이 들어가면서부터, 또 그림이 교체된 것을 C라고 표기하고, 곡이 바뀌면 이번에는 '2'로 쓰는 식으로 정리했습니다.

_같은 인터뷰

이런 기록 작업을 브라운관 앞에서 수작업으로만 하기에는 당연히 한계가 있다. 비슷한 시기에 2층 주민 이전 세대는 이미 리스트 작성을 시작하고 있었다. 하지만 각본, 연출, 작화 감독을 고르는 등 리스트를 만드는 이의 취사선택이 존재했다. 동시에 리스트는 작품주의, 작가주의적인 경향도 있었다. 당연한 이야기지만, 최초의 2층 주민들은 리스트의 이름과 작품을

대조해가면서 한 사람 한 사람의 고유명을 발견하고, 그것을 본인들이 하는 비평의 출발점으로 삼았기 때문이다.

원화를 그리는 사람이 묘한 업무를 맡고 있다는 부분에 흥미를 갖게 되었는데요. 애니메이터 중에서 스타를 발굴하는 일이 그들에게는 하나의 명예였나 봅니다. 그게 〈애니메쥬〉에 반영되어 특집으로 편성되기도 하고…. 나 같은 경우에 그 〈애니메쥬〉 특집을 보고서 그런 관점을 배웠던 것이죠.

<div align="right">_같은 인터뷰</div>

하라구치는 그렇게 2층 주민들의 작업을 직접 접했던 최초 세대이기도 했다. 하지만 동시에 하라구치에게는 또 다른 형태의 욕구가 있었다.

〈사자에 씨〉 스태프 중에도 '카다나 요시노리'가 있다

기록 도구로서 비디오가 등장하면서 더 이상 브라운관 앞에서 속기할 필요가 없어졌다. 그리고 모든 TV 애니메이션의 크레디트를 기록하는 작업이 쉬워졌다.

다만 아까 말씀드렸듯이 저에게는 또 한편으로 전체를 평균화하고 싶다는 생각이 있었는데요. 〈애니메쥬〉가 SF 애니메이

션에 편중되어 있다는 점에 대해 아무래도 조금은 비판적이었죠. 즉, 첫 번째로 〈애니메쥬〉는 어째서 〈사자에 씨〉에 대해 이렇게 차가울까에 대해 생각했습니다.

_같은 인터뷰

하라구치는 〈사자에 씨〉 스태프 중에 분명 카나다 요시노리가 있었을 거라 생각했다고 말한다. 그걸 발견하고 싶었다는 것이다. 1982년 대학생 좌담회 당시에 다른 학생들은 카나다 요시노리라는 이름을 실마리 삼아 보아야 할 애니메이션에 어떤 것이 있는지를 찾고 있었다. 윗세대가 발견해낸 카나다가 하나의 가치가 되었고, 아랫세대는 그 가치를 뒤쫓았다. 반면, 하라구치에게 1세대가 SF에 편중된 사람들처럼 보인 것은 이케다 등 1세대들이 원래는 외국 SF 드라마나 SF 소설의 팬으로 출발했기 때문에 당연했다. 하지만 하라구치는 그들의 기록에서 빠진 작품이나 이름도 동등하게 대우해야 한다고 생각했다. 중립적으로 모든 것을 살펴보고 기록함으로써 윗세대가 거들떠보지 않은 것에도 관심을 갖고, 윗세대가 발견하지 못한 것을 발견하고자 했다. 그리고 각본, 연출, 그림 콘티, 혹은 원화뿐만 아니라, 동화의 스태프, 나아가 촬영이나 미술 스태프까지도 리스트에 추가했다. 이리하여 1983년부터 하라구치의 본격적인 애니메이션 리스트 작성이 시작되었고, 지금까지도

이어지고 있다.

하라구치는 1985년부터 〈애니메쥬〉의 「퍼펙트 데이터 온 스태프」 코너를 담당했다. 그 전에도 이 코너는 있었지만, 하라구치에 의하면 "오류투성이"였다고 한다.

완벽하지 않았죠. 사전에 받은 시나리오 등에 나온 제목을 그대로 싣고 방송을 확인하지 않았거든요. '퍼펙트'라고 내걸고 있으면서 어째서 화면을 확인하지 않는지 궁금했습니다. 그래서 스즈키 토시오 씨한테 "이 부분, 틀렸는데요. 진심으로 이런 페이지를 만들고 싶으면 확실하게 전부 다 녹화해놓고, 실제로 그 날 방송이 되었는지, 실제로 서브타이틀이 같았는지, 스태프의 이름도 전부 확실하게 대조한 다음에 실어야 할 것 아닙니까"라고 건방진 소리를 했죠.

_같은 인터뷰

기사에 실린 내용은 사전에 배포되는 프로그램 제작용 데이터였고, 실제 방송과는 달랐다. 따라서 직접 보고서 확인해야만 한다는 것이 하라구치의 생각이었다. 이미 정보화된 정보가 아니라 일차 자료를 확인한다. 학문으로 치면 '자료 비판'에 해당하는 것인데, 그 절차를 하라구치는 당연하다고 생각했다.

그리고 현재에 이르기까지 하라구치의 수중에는 일본에서

방영된 TV 애니메이션의 방대한 리스트가 축적되고 있다. 하라구치의 자료는 결과적으로『일본 애니메이션 영화사』의 '그 다음'을 보완하는 기초 자료가 되는 것이다. 하라구치가 애니메이터나 하청 스튜디오까지 망라함으로써 스튜디오 단위로 변천을 뒤쫓는 일도 가능해졌다. 하라구치의 데이터를 어떤 방향으로 읽느냐에 따라 얼마든지 눈에 보이는 애니메이션 역사가 있다는 말이다. 와타나베 야스시와 같은 선배들이 해놓은 결과물, 이케다와 도쿠기 같은 〈애니메쥬〉 2세대의 결과물 등 앞서 존재했던 작업 내용을 참고하면서 하라구치의 데이터는 하나의 역사에서 전체상全體像을 기록하게 되었다.

하라구치에게 리스트란 결과적으로 세계 그 자체, 즉 역사를 기록하는 도구였다. 애니메이션과 대중문화의 학술 연구에 대학이나 국립 연구기관이 손을 대기 시작했으나, 그럼에도 불구하고 근본적으로 연구의 기초적인 부분이 매우 약하다. 아카데미즘 연구자 측에는 축적된 일차 자료가 없기 때문이다. 그런 학술의 기초까지도 될 수 있는 작업조차 '2층'에서 조용하게 만들어졌던 것이다. 이러한 사실은 기록해둘 필요가 있지 않을까.

모두가 가도카와로 간 것은 아니었다

가도카와쇼텐과 '2층'을 떠나는 사람들

스즈키 토시오가 〈애니메쥬〉 편집장 자리에서 물러나고, 1985년에 설립된 스튜디오지브리로 정식으로 이적한 것은 1989년 10월이었다. 편집장으로 정식 취임한 것이 1986년 10월이니까, 편집장으로서의 재임 기간만 본다면 딱 3년이다. 지금 그 전후의 흐름을 확인하고자 오가타 히데오의 회상록 『저 깃발을 쏴라!』를 뒤적거리다 보니 "편집장으로서 내가 마지막으로 맡았던 것은 1986년 12월호(11월 10일 발매)", "스즈키의 편집장직은 실질적으로 2년간 유지됐으며, 1989년

10월 인사이동으로" 편집장이 다케다 미키오로 교체되었다고 쓰여 있다. 그런데 오가타의 계산이 맞지 않는다. 누락된 1년에 대해서는 처음 1년 동안은 오가타 자신이 아직 업무에 더 많이 관여했다고 자부하는 것인지, 아니면 마지막 1년 동안 스즈키의 지브리 쪽 업무 비중이 너무 컸음을 의미하는 것인지, 그도 아니라면 숫자에 강하다고 자부하지만 지극히 대충 하는 면이 있었던 오가타의 단순 실수인지는 알 수 없다. 하지만 스즈키 토시오가 '편집장'이라는 직함을 달고 있던 기간이 의외로 짧다는 사실이 매우 놀랍다. 본인이 편집장이면서도 부하인 스즈키 토시오와 그 아래 직원들에게 계속 제작을 맡겼던 오가타의 기묘할 정도로 '큰 도량'에 대해 스즈키 토시오는 자주 회상한다. 그러나 그런 두 사람이 만들어내는 자기장이 있었기에 '2층'이 성립할 수 있었다. '2층' 아르바이트생들의 치외 법권과도 같았던 행동이 그래도 일단은 회사였던 도쿠마쇼텐 내부에서 문제가 되지 않을 수는 없었고, 그럴 때마다 오가타가 방패가 되어줬다는 사실을 스즈키는 몇 번이고 강조했다.

1989년에 '2층'을 떠난 것은 스즈키 토시오만이 아니다. 사원이었지만 2층 주민에 가까웠던 다카하시 노조무도 지브리로 이적한다. 그리고 무엇보다 오가타 역시 본인의 표현을 빌리자면 "1973년 이후 계속해왔던 편집 현장을 떠나, 1990년 2월부터는 도쿠마쇼텐·도쿠마재팬·스튜디오지브리의 영상

제작 전임"이 된다. '2층'의 정식 명칭인 도쿠마쇼텐 제2편집국의 국장도 다른 사람으로 교체되었고, 그보다 앞서 멘조 미쓰루도 만화 잡지 〈소년 캡틴〉의 저조한 성적에 대한 책임을 지는 형태로 서적 부문으로 전출되었다. 저조라고는 하나 실매 부수와 거기서 파생되는 만화책의 매출은 요즘 이 나라 만화 잡지 편집장 대부분의 목이 날아갈 만한 수치였다. 멘조는 신인 중심으로 미디어믹스적인 기획 없이 잡지 단위로 승부를 거는 정공법을 택했는데, 그 부분이 비판받기도 했다. 다만 그 당시 도쿠마쇼텐의 사내 정치나 인간관계가 미묘하게 관련되었던 것 아닌가 싶은 인상도 있다. 잡지의 부수는 멘조가 빠진 뒤 더더욱 떨어졌다.

나는 그때쯤 되면 내가 담당하는 만화를 입고하는 날에만 '2층'에 갔고, 뱌쿠야쇼보 일을 그만둔 뒤에는 업무를 보는 곳도 '가도카와 미디어 오피스'로 옮겼다. 가도카와 미디어 오피스는 소위 '가도카와 소동' 때 사원 전원이 일제히 퇴직했던 컴퓨터 게임 잡지 중심의 가도카와 자회사로, 미디어웍스(현 아스키미디어웍스)의 전신이다. 나는 그곳에서 컴퓨터 게임과 만화의 미디어믹스 업무를 시작하고 있었다. 그리고 가끔 '2층'에 가보면 분위기가 왠지 이상하게 바뀌어 있어서 깜짝 놀라곤 했다.

내가 정식으로 '2층'을 떠나는 것 역시 그때쯤이다. 시간이

지났으니 말하는데, '2층'에 나와 아주 사이가 안 좋았던 사원 편집자가 있었고, 그가 편집상의 권한을 갖게 되었다. 그리고 당시에 내가 담당하던 만화가들 관련 업무를 사원 편집자에게 전부 넘기라는 말을 들었다. 멘조 시절에 허락을 구하고 프리랜서 편집자로서 타사 업무도 보고 있었지만, 1988년 말경에도 나는 잡지에 실리는 15~16편의 연재 중에서 작가의 3분의 1을 담당하고 있었다. 사원 편집자는 새로운 편집장 이하 5명 있었다. 내가 작화그룹의 연줄로 데려온 스즈키 토시히로라든지, 그 밖에도 그의 전문학교 후배인 여성 스태프가 있었다. 스즈키도 몇 편 정도 담당하고 있었는데 그는 사원이 아니었다. 그래서 사원 편집자와 담당 작품 수의 균형을 맞출 필요가 있다는 말을 들었다. 마지막에는 인수인계해주지 않으면 작가 전원의 연재를 자르겠다는 말까지 들었는데, 정작 인수인계도 시켜주지 못한 채 나는 '2층'을 떠나게 되었다. 인수인계를 하기로 한 날, 전화가 걸려왔는데 안 와도 된다는 것이다. 그러면서 담당하던 만화가 중 누구도 가도카와로 데려가지 말라고 했고, 그가 "필요없다"고 한 아직 데뷔한 지 얼마 안 된 신인들만 데리고 가도 좋다고 했다. 미련은 없었다. 아니, 그보다도 그 해에 나는 '오타쿠'라는 단어가 단숨에 사회에 퍼지게 된 '그 사건'에 휘말려서, 그런 감상에 젖을 여유가 없었다.

 내가 담당을 넘기고 난 뒤, 약속과 달리 만화가 몇 명은 연재

가 중단되었고, 사원 편집자가 데려온 새로운 작가로 교체되었다는 말을 나중에 들었다. 구로사키슛판에서 이적해온 멘조가 편집장 자리를 넘겨야 했던 이유도 어느 정도 경력이 찬 사원 편집자들이 뒤에 밀려 있었기 때문일 것이다. '2층' 혹은 도쿠마쇼텐이, 회사로서 체제를 정비하는 과정에서 과거의 '2층'과 같은 방식은 아마도 그 역할을 다한 것이리라. 물론 회사란 좋든 싫든 바뀔 수밖에 없다고 이해도 했다. 1980년대 말에는 〈애니메쥬〉나 애니메이션 잡지에서 일하고 싶다고 도쿠마쇼텐의 입사 시험을 치는 신규 졸업생이 급증했다고 한다. 다카하시 노조무 때 매스컴 지망생들이 떨어질 경우를 대비해서 지원했던 것과 비교하면 커다란 변화다. 2층 주민의 모습도 바뀔 필요가 있었다. 이때 이미 이케다 노리아키는 가도카와에 입사했을 것이다.

2층 주민들이 하던 업무의 일부는 사원에게로 서서히 옮겨졌고, 2층 주민들의 치외 법권적 분위기를 허용해주었던 스즈키나 오가타도 '2층'에서 떠났다. 1989년은 그렇게 '2층'이 끝나가는 해였다.

오타쿠를 스카우트하는 가도카와

그건 그렇고 '2층'이 1989년에 끝났다고 생각하면 감개무량하긴 하다. 이해는 정말 많은 것들이 끝을 맞이한 해였다. 먼저

1월에는 쇼와덴노가 서거했다. 그 이전부터 그날은 'X데이'라고 불리면서 일본 전체에 계엄령이 내려진다는 식의 선전이 돌곤 했다. 덴노제를 지지하든 하지 않든 그와 관련 없이 그 시대의 종결을 지극히 거대한 사건처럼 다들 예감하고 있었다. 나 같은 경우에는 무슨 일이 일어날지 내 눈으로 직접 보고 싶어서 고쿄(덴노가 평소 거주하는 장소) 앞에서 카메라를 계속 들고 있다가 아무 일도 벌어지지 않아서 맥이 빠졌다고 에세이에 쓴 적도 있다.

2월 9일에는 데즈카 오사무가 사망했다. 나에게는 데즈카의 죽음이 한 시대의 종언으로서 더 크게 와닿았다. 2층 주민이 되어 무시프로 출신인 멘조 밑에서 일했고, 짧은 기간이지만 이시모리 쇼타로의 담당 편집자로서 콘티 보는 법의 기초를 배웠기에 내가 토키와장 사람들 시대의 가장 마지막 줄에서 있다고 생각했기 때문이다. 6월에는 가수 미소라 히바리도 사망했다. 만화와 가요곡이라는 두 가지 전후戰後 문화를 상징하는 인물이 비슷한 시기에 사망한 셈이다.

그리고 무엇보다도 세계가 바뀌었다. 폴란드에서 바웬사 위원장이 이끄는 연대가 의회의 과반수를 점한 것을 계기로 하여 동유럽에서 사회주의 정권이 무너지기 시작했고, 11월에는 동서 냉전의 상징이었던 베를린 장벽이 붕괴했다. 어떤 한 사건이나 인물의 죽음이 시대의 종언을 상징한다는 주장에 대

해 수많은 이견이 있을지도 모른다. 그러나 이해, 그 시점에 성인이었던 사람들에게 쭉 변화하지 않는 것으로서, 과장이 아니라 진짜로 커다란 역사의 전환점이 있었다. 좋든 나쁘든 한 명의 텐노와 연결된 연호의 시대를 살아감으로써 '쇼와'는 전전·전후·현재의 역사가 연결되어 있다는 사실을 의식하게 했고, 데즈카는 '전후 만화사'라는 역사관 자체를 체현시킨 인물이었다. 동서 냉전 구조는 '세계'라는 시스템을 지탱하고 있었다. 포스트모더니즘론에서 말하는 '커다란 이야기'나 '역사의 종언'과 같은 단어들이 몇 겹의 종말이나 죽음을 통해서 좋든 싫든 현실성 있게 다가왔다.

그보다는 훨씬 더 작은 일이지만, TBS의 〈더 베스트 텐〉도 방송이 종료됐다. 이 프로그램에는 소위 말하는 가요든 엔카든 포크송이든 뉴뮤직이든 아이돌 노래든 전부 다 포함되어 있어서 차트 상위 10위권 정도까지의 곡들은 누구나 흥얼거릴 수가 있었다. 그러한 '대중'의 시대가 종결되었다는 것도 분명하게 알아차릴 수 있었다.

2층 주민이나 동시대의 다른 장소에 있었던 이들 대부분은 가도카와로 옮겨간다. 가도카와는 도쿠마쇼텐과 달리 그런 장소에 있던 젊은이들을 '인재'라고 판단했다. '2층'과 같이 동호인들의 연줄을 따라 모여든 것은 아니다. 가도카와 쪽 일부 사람들은 그런 분야로 진출하기 위해서는 2층 주민과 같은 유형

의 인재가 필요하다고 느꼈고, 나 또한 가도카와 쓰구히코에게 직접 가도카와로 오라는 권유를 받았다. 『로도스도 전기』의 미즈노 료가 속했던 그룹 SNE 등도 쓰구히코가 직접 스카우트한 사람들로 이루어져 있었다. 그 부분에 관한 상세한 내용까진 여기에 쓰지 않겠지만, 이 시기에 가도카와는 각지에 있던 오타쿠 1세대를 다양한 경로를 통해 흡수했다. 〈애니멕〉에 있던 이노우에 신이치로 등이 가도카와로 이적한 것도 그런 흐름이었다.

가도카와가 2층 주민 및 동시대 사람들을 스카우트함으로써 이해는 '끝나는 해'이자, 그로부터 현대로 이어지는 '시작의 해'가 되었다. 가도카와가 'KADOKAWA'라는 이름으로 드완고와 합병하는 2014년을 향하여 가기 시작한 해였다. 오가타는 1988~1989년의 세상 모습을 이런 식으로 말한다.

또 한 가지 1988년의 영화 제작에서 특징적인 점은 소위 '멀티 스폰서 영화'라고 부를 수 있는, 복수의 기업이 공동으로 제작하는 형태가 많았다는 것이다. 대표적인 사례를 들자면 〈돈황〉=도쿠마쇼텐·다이에이·덴쓰·마루베니(6/25 개봉, 도호), 〈AKIRA〉=고단샤·반다이·마이니치방송·하쿠호도·스미토모상사·도쿄무비신사(7/16, 도호), 〈마릴린을 만나고파〉=미쓰비시상사·다이이치기획·도호쿠신샤(7/16, 쇼치쿠후지) 등이 있

다. 이제까지는 '하이 리스크·하이 리턴'이라 하여 위험시되었는데, 명백하게 이익 투자의 대상이 되어버려 각 기업에서 영화를 주목하게 된 결과였다. (중략)

그럼 관련 사업으로 눈을 돌려보면, TV 게임은 점점 더 기세를 올려 닌텐도의 '패미컴'에 대항하여 일본전기홈일렉트로닉스의 'PC 엔진'과 세가(SEGA)의 '메가드라이브'가 등장했고, 치열한 점유율 경쟁을 펼쳤다.

또 그 밖에는 '전자 출판'이 떠들썩해지면서 직경 12센티미터의 CD에 신문 1년 치, 이와나미쇼텐의 『고지엔』 사전 20권 분량을 저장할 수 있게 됐다. (중략)

여성지 창간 열풍도 세상의 주목을 받았다. 가도카와쇼텐의 〈PEACH〉, 각켄의 〈SIGN〉, 슈후노토모의 〈RAY〉 등등. 그리고 나에게는 '놓친 물고기'와 같은 동명의 〈Hanako〉가 나왔다. '수도권 정보만을 모은 지역 잡지'라는 캐치프레이즈를 달고서.

반면 고단샤의 〈부인구락부〉가 3월에 발매한 4월호를 마지막으로 폐간된 것도 화제였다. 이 잡지는 1920년에 창간하여 68년의 역사를 썼다.

_오가타 히데오, 『저 깃발을 쏴라!』, 오쿠라슛판, 2004

미디어 산업 주변만 보더라도 이만큼의 변화가 있었던 해였다. 영화가 제작위원회 방식으로 이행되었고, 모든 사람

이 빛 좋은 개살구로 끝날 거라고 생각했던 컴퓨터 게임 시장이 확대되었으며, 전자책이 시작되었다. 이렇게 놓고 보면 1990년대 이후 가도카와를 중심으로 한 비즈니스 체계의 윤곽이 확실하게 드러난 해였다는 사실을 알 수 있다. 〈Hanako〉는 1989년의 '유행어 대상'을 수상할 만큼 큰 사회현상이 되었는데, 오가타가 그것을 〈부인구락부〉 휴간과 대비시켜놓은 것이 흥미롭다. 시대의 과도기였다는 것을 오가타 나름대로 자신이 이해할 수 있는 범위에서 느끼고 있었다는 사실을 알 수 있다.

1988년에는 미즈노 료가 『로도스도 전기』 1권을 스니커문고에서 간행했고, 라이트노벨의 시대가 조용히 시작되고 있었다. 그리고 좋든 나쁘든 그런 시대의 새로운 국면에 대응할 수 있었던 것은 결국, 도쿠마쇼텐 '2층'이 아니라 2층 주민과 그 동시대 사람들을 흡수해간 가도카와쇼텐, 더욱 구체적으로 말하자면 가도카와 하루키의 동생인 쓰구히코가 이끄는 가도카와 미디어 오피스, 〈뉴타입〉 편집부, 가도카와의 일개 사업부였던 후지미쇼보였다. 그리고 이건 내가 받은 인상일 뿐이지만, 오가타 히데오든 스즈키 토시오든 〈애니메쥬〉는 창간 당시부터 오타쿠라는 새로운 시장에 의해 지탱되고 있었음에도 최종적으로는 그 흐름을 타는 것을 거부했던 것 같다. 그러니 오가타의 염원은 어디까지나 〈Hanako〉였던 것이고, 스즈키 토

시오는 1981년 〈애니메쥬〉 8월호에서 〈건담〉과 〈은하철도 999〉에 등을 돌리고 확신범으로서 미야자키 하야오 특집을 편성했던 것이다. 체면 차리지 않고 2층 주민들을 흡수하면서 시대에 올라탄 가도카와, 거기에 등을 돌리고 지브리를 탄생시킨 '2층'은 역시 양 극단에 서 있다.

1980년대, 광고기획사까지도 '분중分衆의 시대'¹라 말하면서 그에 호응하여 오타쿠적인 시장이 드러나는 와중에 가도카와 하루키는 그 옛날 대중 미디어의 상징이었던 영화를 미디어믹스라는 억지스러운 방식으로 부흥하고자 했다. 그리하여 분리되어 가고자 하는 대중을 거대 미디어믹스로 묶어놓았고, '대중' 및 '대중의 미디어'로서 영화를 다시금 부흥시키고자 했다. 그러기 위한 하나의 수단으로 오가타가 지적했던 것처럼 영화 분야에서는 제작위원회 방식이 등장했고, 몰락한 지 오래라 일컬어지던 영화 산업의 업태가 바뀌기 시작했다. 도쿠마 야스요시 또한 〈돈황〉 등으로 제작위원회 방식으로 끝나가는 영화를 다시 한번 부흥하려는 꿈을 꾸었으나 좌절했다. 그리고 가도카와 하루키나 도쿠마 야스요시가 꿈꾼 '대중 미디어로서의 영화'라는 구미디어를 선택한 것이 지브리였다.

1990년대가 되자 마이니치신문의 독서 앙케트에서 고등학생이 1년 동안 읽은 책 순위에 나쓰메 소세키나 다자이 오사무와 함께 2위, 3위에 느닷없이 『로도스도 전기』와 『포춘 퀘스

트』라는 스니커문고 계열 라이트노벨이 오르게 되었다. 하지만 일반 사람들은 그 이름을 몰랐다. 쓰구히코의 가도카와는 오직 이 수십만 명의 『로도스도 전기』 팬만을 향하여 OVA²나 관련 출판물을 집중적으로 판매했다. 작품마다 생겨나는 팬들을 가두리 양식처럼 에워싸고, 오타쿠 시장에 효율적으로 대응하는 비즈니스 모델을 만들어냈다. 그러니 작품의 제목을 널리 알리려는 TV 광고나 거창한 극장 개봉 같은 것은 필요하지 않았다. 일본의 모든 대중에게 소설과 영화의 제목을 알리고자 했던 가도카와 하루키나 도쿠마 야스요시의 전략과는 반대편에 있었다. 하지만 지브리는 대중이 붕괴되고 오타쿠 중심으로 시장이 점점 변해가는 것을 눈으로 보면서도 대중을 위한 영화를 만들고자 했다. 그렇기에 지브리 작품이 여러 가지 의미(물론, 좋은 의미와 그렇지 않은 의미 양쪽 모두 포함한다)로 '국민 영화'가 된 것은 당연한 귀결이었다.

세 편만 하기로 했던 것이 다섯 편으로

그러면 스즈키 토시오가 '2층'을 떠나게 된 경위를 간단하게 정리해보겠다. 첫 번째 계기는 도쿠마쇼텐이 논설지 〈삼사라〉를 창간한 것이라고 한다. 이 잡지가 〈정론〉이나 지금은 존재하지 않는 〈제군!〉 같은 느낌이 들더라도 도쿠마 야스요시의 본의와는 관계없을지도 모르겠다. 〈중앙공론〉과 〈문예춘추〉

처럼 만들겠다는 기개가 있었음은 분명하다. 사내에서는 그 논설지 편집장으로 스즈키 토시오를 천거하는 목소리가 있었다고 한다.

마침 그때 사운을 걸고 도쿠마쇼텐에서 어른의 잡지를 만들게 되었거든요. 제가 하던 〈애니메쥬〉가 잘 팔리고 있었으니, 저에게는 일종의 허명이 있었습니다. 그러니 판매부에서 편집장 자리에 저를 앉히자는 추천이 있었습니다. 어느 날 판매부 사람들에게 둘러싸여서 "이제 지브리는 그만둬라. 이 잡지를 맡아주었으면 한다"는 말을 들었습니다. 도쿠마쇼텐과 미야자키 씨가 양쪽에서 저를 잡아당겼던 것이죠.

그때는 솔직히 말해 고민했습니다. 그런데 제가 생각하기에 그 어른 잡지를 만들려면 스태프가 필요했는데, 도쿠마쇼텐을 둘러보았을 때 그럴 만한 사람이 없었습니다. 반면 지브리에는 미야자키 하야오가 있었죠. 어느 쪽을 선택할지 고민했지만, 저는 지브리를 선택했습니다.

_스즈키 토시오 인터뷰

스즈키 토시오가 만드는 논설지도 한번 읽어 보고 싶다는 생각이 들지만, 도쿠마쇼텐에는 아무리 둘러보아도 논설지를 함께 만들 만한 인재가 없고, 지브리에는 미야자키 하야오가

있었다. 스즈키는 다시 한번 그런 선택을 했다. 내가 '다시 한 번'이라고 쓰는 이유는 1981년 여름에 그 선택이 이미 이루어 졌던 것 아닌가 생각하기 때문이다. 아마도 지브리라는 이름의 그 무언가는 1981년에 이미 시작된 듯하다.

한편 지브리 쪽에도 변화가 찾아왔다. 원래는 미야자키와 이런 대화가 오갔다고 한다.

지브리를 만들었을 때, 미야자키 씨가 말했거든요. 영화는 세 편만 만들겠다고요. 거기에는 그가 의도한 바가 있었습니다. 3년 동안 똑같은 스태프와 일하면 인간관계가 질척질척해지기 때문에 그 이후에는 망하게 된다는 생각이었죠. 그러니 세 편 만 들면 그만 두자고, 처음부터 그런 식으로 서로 이야기를 했었습 니다.

그래서 지브리 일을 시작했는데, 〈마녀 배달부 키키〉를 만들 던 와중에 미야자키 씨가 "세 편은커녕"이라고 말했습니다. 〈나 우시카〉부터 세어보면 〈나우시카〉, 〈라퓨타〉, 〈토토로〉, 〈반딧불 이의 묘〉, 〈마녀〉까지 벌써 다섯 편이라고. 그러니까 이제 그만 두는 게 순리라고 했죠.

_같은 인터뷰

사소한 이야기처럼 들릴지 모르겠으나, 이렇게 순리에 맞춰

일을 진행한다는 점이 지브리답다. 마케팅이나 이해관계가 아니라 순리로 움직인다는 점이 지극히 사람들에게 이해받기 어려운 부분이겠구나, 하고 몇 번이고 생각한 적이 있다. 그리고 그 순리론이 계기가 되어 지브리는 스태프의 사원화와 연수 제도를 이행하기 시작했다.

저는 점점 재미를 느끼고 있었으니, 여기에서 관두기는 아깝다고 말했습니다. 그게 미야자키 씨가 제안한 연수 제도로 연결된 겁니다. 무슨 소리인가 하면, 작품을 만들 때마다 사람들을 모았다가 끝나면 해산해서야 사람을 키울 수가 없고, 연수 제도를 만들어서 신인을 육성해야 한다는 것이었죠.

또 한편으론 〈마녀〉 때 4억 엔이라는 예산이 있었음에도 불구하고, 제작 스태프들은 상여금도 없이 월수입이 10만 엔이었습니다. 1년에 120만 엔이잖아요. 일반적인 임금 수준의 절반밖에 되지 않습니다. 저는 그걸 배로 늘리고 싶었습니다. 240만 엔이면 그래도 어떻게든 된다고 했더니 미야자키 씨가 저에게 전임해달라고 말했습니다. 그 자리에서 미야자키 씨가 도쿠마 야스요시에게 전화해서 "스즈키 씨를 주시죠"라고 했습니다. 그렇게 된 겁니다.

_같은 인터뷰

이보다 바로 직전에 영화의 촬영소 방식이 붕괴한 것처럼[3], 종래의 애니메이션 스튜디오 제도 역시 애니메이션 열풍과는 반대로 흔들리기 시작했다. 그 틈을 메우듯이 안노 히데아키 등 프리랜서 집단이 대두했음은 앞서 다룬 바 있다. 그런 와중에 영화를 계속 만들기 위해 대형 영화사들이 유지하지 못하게 된 스튜디오(실사 영화에서 말하는 촬영소)를 독립된 형태로 존속시키겠다는 발상 역시 세상의 흐름과는 정반대되는 선택이었다. 바로 얼마 전에도 아주 잠깐이었지만, 애니메이션 회사 사원의 과로사, 과로자살을 계기로 하여 인터넷에서 일본 애니메이션 주변의 노동 환경에 관한 논의가 활발해졌다. 그런 노동 환경을 행정 지원 등을 통해 개선하고자 하는 움직임이 없었던 것은 아니지만, 지브리는 자체적으로 시도하고자 했다. 지브리가 스튜디오의 체제를 만들기 위해서는 스즈키가 전임해야만 했다. 하지만 스즈키에게도 〈애니메쥬〉에 대한 미련이 물론 있었다고 한다.

저는 솔직히 말하자면, 아마 7, 8년 정도를 그렇게 했던 것 같은데 양쪽 일을 다 하는 것이 마음이 편했습니다. 지브리에 전임으로 가려고 했을 때 가장 고민이 되었던 것은 바로 미야자키 씨와의 거리였습니다. 그 전까지는 편집장이면서 동시에 영화를 같이 만드는 것이었습니다. 그렇게 되면 미야자키 씨도 제가 자

기 부하가 아니니까 저에게 그렇게까지 심한 말을 할 수는 없죠. 말하자면 도쿠마쇼텐의 스즈키로 대해줍니다. 그걸 이용해서 거리를 조절할 수가 있었던 거죠.

_같은 인터뷰

미야자키와의 그런 안정적인 거리를 잃게 될까 봐 망설였고, 논설지 편집장 제안에도 사실은 흥미가 있었다고 스즈키는 말한다.

지브리로 간다고 했을 때, 미야자키 씨와의 관계를 어떻게 만들 것인가 하는 문제가 제일 컸습니다. 그러니 실컷 고민한 끝에 지브리로 가더라도 역시 미야자키 씨와는 어느 정도 거리를 두겠다고 결심했습니다. 그때 많은 분께 보낸 엽서가 있었는데요. 거기에 "붙지도, 떨어지지도 않은 상태로 잘 해보겠습니다"라고 썼습니다.

_같은 인터뷰

'2층'은 '도모비키초'였나

아무튼 명백하게 시대를 역행하면서도 지브리는 '오타쿠 시대'의 바깥으로 나가는 쪽을 선택한다. 적어도 내 눈에는 그렇게 보였다. 스즈키 토시오는 '2층'의 그 이후에 관하여 이노우

에 신이치로가 좌담회에서 말했던 내용을 회상한다.

> 그때 엄청난 말을 들었거든요. 스즈키 씨가 〈애니메쥬〉에 남
> 기고 간 것, 그걸 자기가 이어받았다고….
>
> _같은 인터뷰

이것은 정확하게 기술하자면, 1981년에 그 전까지 〈건담〉
특집만 해오다가 토미노 요시유키 입장에서 보자면 배신과도
같았던 미야자키 하야오 특집을 〈건담〉 극장판 2편이 개봉하
는 달의 〈애니메쥬〉에 실었다는 스즈키의 고백을 이어받은 흐
름에서 나온 발언일 뿐, 실제로 이노우에는 다음과 같이 온건
하게 말했다.

> 그런 선택이 있었기 때문에 반대로 토미노 씨 등과 제가 만날
> 시간이 늘어난 것이죠. (중략) 그리고 토미노 씨의 반골적 기질
> 에도 불을 붙인 겁니다. 어떤 의미에서 보자면 그런 일이 있었기
> 에 〈뉴타입〉 창간할 때 잡지 이름을 승인받을 수 있었고 (중략)
> 뭐, 전부 다 연결되는 거지요, 이런 이야기는. (중략) 그러니 〈뉴
> 타입〉을 시작할 때 역시 토미노 씨를 선택의 중심에 놓고 (중략)
> 아…, 역시 선택의 갈림길은 그곳에 있었던 거네요.
>
> _『스즈키 토시오의 지브리 땀투성이 2』, 훗칸닷컴, 2013

확실히 〈건담〉은 현재 가도카와의 간판이고, 『기동전사 건담 THE ORIGIN』의 작가 야스히코 요시카즈도 〈애니메쥬〉가 발굴한 스타였다. 〈애니메쥬〉의 사원 편집자들도 가도카와로 다수 이적한 바 있다. 분명 지금의 가도카와는 스즈키나 '2층'이 취할 수 있었던 또 한 가지 선택을 체현하는 것처럼 느껴진다.

스즈키 등이 물러난 다음에도 하나의 시대가 있었고, 그것이 가도카와였다. 그리고 스즈키와 지브리는 자연스럽게 그것과 나란한 또 하나의 시대를 만들어버렸다. 그러니 나는 그 순간부터 이 나라의 애니메이션 역사에 지브리와 가도카와라는 나란히 놓인 세계가 존재한다고 생각할 수밖에 없다.

나는 도쿠마쇼텐을 떠난 뒤로 '2층'에는 한 번도 발을 들인적이 없다. '2층'이 있던 건물도 이미 사라졌다. 지브리가 기치조지에 있던 시절, 내 사무실과 가까웠기 때문에 근처 카페에서 스즈키 토시오나 지브리로 옮긴 사람들을 몇 번쯤 마주쳤을 뿐이다.

자, 이제 슬슬 이야기를 끝낼 때가 다가왔다. 몇 번 정도 스즈키 토시오와 인터뷰를 하면서 흥미로웠던 점은 그가 계속해서 이렇게 말한 것이었다.

그러니까 내가 편집장을 그만둘 때, 사실 기분은 좋았거든요.

다들 파티를 열어줬고, 비디오도 선물해줬습니다. 한 명 한 명의 인사가 들어 있었어요. 음. 그랬는데 그 인사를 해준 사람들의 절반 정도가 가도카와로 간다는 사람들이었죠.

_스즈키 토시오 인터뷰

과연, 오가타 히데오도 떠나고, 스즈키 토시오도 떠나고, 그리고 2층 주민들도 이별을 고하고서 가도카와로 떠나갔다. 그 비디오테이프는 '2층 주민들과 그 시대'를 마무리하기에 너무나도 알맞은 것이었다. 거기에 나온 코멘트를 쭉 나열하고서 연재를 끝내려고 스즈키 토시오에게 부탁하여 테이프를 DVD로 복사해 받았는데, 그의 기억은 사실과는 조금 달랐다.

1989년 9월 28일이라 적힌 이 테이프를 틀면 스즈키 토시오를 향한 2층 주민 및 사원들의 수줍어하면서도 어른스러운 코멘트가 이어진다. 최고참이 된 도쿠기 요시하루의 얼굴도 보인다. "앞으로는 제가 기록하는 스태프 명단에 토시오 씨의 이름이 자주 등장할 것 같습니다. 리스트 책 색인에 등장할 날도 머지않았군요"라는 데이터 하라구치(하라구치 마사히로)의 코멘트가 스즈키 토시오의 자리 변화를 말해준다. 역시 중요한 2층 주민 기시카와 오사무의 "아사리 요시토 군 같은 경우에는 스즈키 씨를 쭉 지브리 사람이라고 생각하고 있었다고 합니다"라는 코멘트까지 포함하여, 스즈키 토시오가 지브리로

떠나는 것은 자연스러운 흐름이라고 다들 이해하는 듯 보인다. 그리고 가도카와로 간다는 코멘트를 남긴 사람은 가도카와 계열인 후지미쇼보에서 일을 한다는 한 명밖에 없다. 그 뒤로 스즈키 본인이 한 명 한 명 개별적으로 인사하러 왔을 때나, 나카무라 마나부의 결혼식 때 기억과 헷갈렸고, 그때 아마 그런 이야기가 나왔던 것일 수도 있다고 다시금 말했다. 나는 그 잘못된 기억은 2층 주민과 부하들을 도쿠마쇼텐에 남겨놓고 떠나온 것에 대한 후회 때문인 걸까 싶었는데, 남겨진 쪽의 코멘트를 보면 전부 다 태평스럽다. 그리고 다들, 어른이다.

그렇다면 어째서 절반 정도가 가도카와로 갔다고 그의 기억이 바뀐 것인가. 그 점이 이상해서 다시 한번 인터뷰를 처음부터 읽어보았더니, 다음과 같은 구절을 새롭게 발견했다.

강조하고 싶은 건, 내 인생에서 그만큼 즐거운 나날은 없었어요. 〈애니메쥬〉 시절이 정말 즐거웠죠. 쭉 이어졌으면 좋겠다고 생각했습니다.

_같은 인터뷰

마치 오시이 마모루의 〈시끌별 녀석들 2: 뷰티풀 드리머〉에 나오는 라무 같지 않은가. 즉, 스즈키 토시오에게 '2층'이란 도모비키초와도 같은 곳이었고, 우리는 아무래도 모로보시 아타

루나 도모비키 고등학교의 친구들처럼 그 꿈속에 갇혀버렸던 것이라는 이야기가 된다. 하지만 꿈은 언젠가 깨기 마련이다. 그러니 그곳에 있던 이들이 다들 한꺼번에 꿈 바깥으로 뛰쳐나갔다는 식의 마무리가 스즈키 토시오의 이야기 마지막에 필요했던 것 아닌가 싶다. 그렇다고 해두겠다.

이 책은 스튜디오지브리가 간행하는 잡지 〈열풍〉에 2012년 2월호에서 2014년 6월호까지 「2층 주민과 그 시대: 전형기의 서브컬처 개인사」라는 제목으로 연재한 내용을 묶은 것이다. '2층 주민'이란, 쓰게 요시하루의 극화 『이씨네 일가』에서 주인공 집의 2층에 눌어붙게 된 기묘한 일가로부터 이미지를 차용했다. 1980년대 초, 나는 시급 450엔을 받고 아르바이트로 당시 신바시에 위치한 도쿠마쇼텐 2층에 있던 제2편집국에서 일하기 시작했고, 1980년대의 대부분을 거기에서 보냈다. 이씨네 일가처럼 오랜 기간 눌어붙게 되어버렸는데, 마찬가지로 2층 주민이 된 사람 중에는 그 뒤에 서브컬처나 오타쿠 문화의 역사에 이름을 남긴 이들이 적지 않다. 하지만 당시에는 모두가 갈 곳 없는 무명의 젊은이였다.

1980년대 초반에 그런 이상한 장소는 사실 도쿠마쇼텐 2층 이외에도 몇 군데 더 있었다. 오타쿠라는 호칭조차 없었던 시절, 오타쿠 1세대가 모여서 자연스러운 흐름을 따랐다. 그러다 보니 미디어를 만드는 쪽으로 경계를 넘는 것을 허용해주는 엉

성하고도 태평스러운 장소를 거쳐 우리는 필자, 작가, 애니메이터, 게임디자이너, 음악프로듀서, 편집자, 출판사 사장이나 대학교수가 될 수 있었다. 지금이라면 인터넷 사이트가 어쩌면 그런 역할을 하고 있을지도 모르겠으나, 당시에는 구체적인 장소가 존재했고, 우리 세대는 각자가 발견해낸 장소에 잠시 동안 눌어붙어 있었다. 도쿠마쇼텐 2층은 그런 장소들 중 하나에 불과하지만, 그 이후 시대로 이어진 일종의 가치관이나 표현 하나하나가 그곳에서 만들어진 것은 분명하다.

이씨네 일가의 이야기는 "지금도 2층에 살고 있다"면서 끝나지만', 우리는 점차 '2층'을 떠났고, 문득 돌아보니 또 다른 무언가가 되어 있었다. 이 책은 그 '2층 시대'의 시작부터 끝까지를 인터뷰와 자료를 섞어가면서 내 일방적인 주관을 통해 하나의 이야기로 정리한 것이다. 잡지 연재가 끝난 뒤에는 논픽션으로 대폭 가필할 생각도 했었고, 또 그러기 위해 이케다 노리아키 등에게서 방대한 자료를 받기도 했다. 그러나 결국 단순한 부주의나 명백한 오기(그 부분에 관해서는 세이카이샤의 교열을 신용하기로 했다), 그리고 '지난 호'라든지 '올해'와 같이 연재 중에 사용된 시간에 관한 언급 등을 최소한도로만 수정했다. 솔직히 말하자면 연재 당시에 사용한 말투에 손을 댈 방도가 없었다. 중간부터 이건 차라리 만화나 소설로 쓰는 게 낫지 않았을까 싶었다. 착각이나 증언의 모순점, 혹은 언급된 사

람 중에는 내 불충분한 표현에 위화감을 표명한 분도 계셨으나, 그런 것들도 수정은 하지 않았다. 수정하면 할수록 내가 느꼈던 그 시대와 오히려 더 거리가 멀어지는 듯한 느낌이 들어서다. 1980년대의 서브컬처에 관해서는 당사자들이 다들 꽤 나이를 먹었고, 외국에서는 '그 시대'가 학술 연구 대상이 되어버렸다는 점도 있어서 여러 사람이 제각기 과거에 있던 장소에 관해 발언하고 있다. 그런 것들을 함께 읽는다면 한 시대의 분위기가 잘 전달될 것이다.

연재를 하던 중 당시의 우리 나이가 된 지금의 젊은 세대로부터 요즘 시대에는 '2층'과 같은 장소가 없다는 한탄을 자주 들었다. 하지만 그런 장소 대부분은 인터넷상일 수도 있겠으나 여전히 이 나라 안팎에 구체적인 장소로서 존재한다는 생각을 버릴 수가 없다. 그리고 바로 지금 '그곳'에 있는 누군가는 그 장소나 그곳에 함께 있는 사람들의 미래를 전혀 상상할 수 없으며, 그것은 그때나 지금이나 변함없을 것이다.

우리는 미래에 대해 깊이 생각하지 않았기 때문에 그때그때 되는 대로 살다가 '2층'에 흘러들어갔고, 쭉 이 분야에서 살아왔기 때문에 어떤 의미로는 지금도 그곳에 있는 것과 다름없다. 본문에도 썼듯이 몇 년 전, 지방 대학에서 교원 생활을 하면서 학생들의 부모 대부분이 우리와 같은 오타쿠 1세대이고, 평범하게 직장에 취직해서, 결혼하고, 아이를 낳아 키웠기에 아

이들에게 그들은 '평범한 사람'일 뿐이라는 당연한 사실을 깨닫고 놀랐다. 학생들을 보고 있자니 '과연 나는 어디에서 길을 잘못 든 걸까' 하는 생각도 들었지만, 간단히 말해 아무 생각이 없었다고밖에는 표현할 수 없다. 그리고 아무 생각이 없는 내 학생들은, 예를 들어 중국어도 못하는데 베이징의 대학에서 만화를 가르치며 요즘의 중국은 나에게 예전에 들었던 1980년대 일본 같다며 웃는다. 좋은 일인지 나쁜 일인지 모르겠지만, 학생 중에도 그들 나름의 '2층'에 도달한 친구들이 몇 명쯤 있다. 그런 식으로 어느 시대에도 '2층' 같은 장소에 아무 생각 없는 젊은이가 도달하고, 시대를 만들기도 하며, 혹은 제대로 만들지 못하기도 하는 것이리라. 나는 그런 지극히 흔하디흔하고 보편적인 사건을 이 에세이에서 쓴 것에 불과하다.

그리고 표지에는 아즈마 히데오의 일러스트를 사용했다(한국어판에서는 사용하지 않았다). 이 책에서도 다룬 『애플☆파이 미소녀 만화 대전집』의 표지 일러스트다. 인터넷에서 확인해보면(실물 책은 나도 갖고 있지 않다) 저자는 하야사카 미키, 와다 신지, 후쿠야마 케이코, 타니구치 케이, 나니와 아이, 무라소 슌이치, 코노마 카즈호, 그리고 아즈마 히데오였다. 요즘 독자들은 전혀 알 수가 없을지도 모르지만, 상당히 맥락이 없는 인선이었다. '미소녀 탤런트 사전' 같은 기획이지 않았나 싶은데, 그 집필자 중 한 명은 모치즈키 토모미였던 듯싶다. 내 취향으

로 핑크 영화 여배우인 사키 메구미 항목에 두세 가지 내용을 덧붙였다고 기분 나빠했던 기억이 어렴풋하게 난다. 이후 『프티 애플♡파이』라는 코믹스 레이블로서 출간한 앤솔러지로 새롭게 단장해서 꽤 이어졌지만, 마지막 부분에는 내가 관여하지 않았다.

내가 2층 주민이었던 시대에 아즈마의 원고는 메모리뱅크라는 편집프로덕션을 통해 도착했기에 이 표지 일러스트도 직접 받은 것은 아니다. 결국, 아즈마에게 직접 원고를 받은 것은 『실종일기』(한국어판은 2011년에 세미콜론에서 출간되었다) 서두 부분에 해당하는 원고를 오타슛판에서 출간한 단행본 『밤의 물고기』 후기에 그려달라고 했을 때였다. 『밤의 물고기』는 내가 자비로 출판한 책이었기 때문에 판권지에 발행인으로 내 이름이 나와 있다. 표지 디자인은 그 당시 완전히 무명이었던 스즈키 세이이치[2]에게 맡겼다. 나로서는 좋아서 만든 몇 안 되는 책 중 하나다.

그 전에 한번 멘조 미쓰루와 함께 다자이 오사무의 만화를 그리지 않겠느냐고 의뢰하기 위해 아즈마를 찾아간 적이 있었다. 그때가 첫 만남이 아니었나 싶다. 아즈마와 다자이 오사무 조합은 멘조의 아이디어였는데, 아스나 히로시[3]에게 산토카山頭火[4]를 그리게 하겠다는 기획도 있었다. 그러고 보면 아스나도 집필 도중에 연락이 끊겼다. 다자이 만화를 기획한 뒤에 아즈

마도 분명 처음으로 사라졌지 않았던가? 그즈음의 멘조는 사내 정치를 잘하는 부류가 아니었기에 2층을 떠나 일반서 담당 부서로 이동해 있었는데, 작가와 연락이 끊기는 일이 많다 보니 도쿠마쇼텐에서 일한 마지막 시기에는 우리 둘이서 자주 사람을 찾으러 돌아다녔던 기억이 난다. 메일로 원고가 도착하기만을 기다렸다가 디자이너에게 전송해주는 것이 업무라고 생각하는 요즘 편집자는 사라진 만화가를 찾는 일도 편집자의 업무라고 당연하게 생각한(아마, 책임감도 느꼈던 것 아닐까) 멘조와 같은 근무 태도는 도저히 이해하지 못할 것이다.

야스히코 요시카즈의 『고사기』(이것이 『나무지』라는 시리즈가 된다), 후지와라 카무이의 『구약성서』처럼 상당히 롱 셀러가 된 기획 역시 멘조가 그들에게 그리도록 한 것이다. 참고로 사야마 사토루가 쓴 칼 고치Karl Gotch[5] 평전이라는, 정말 읽고 싶었던 기획도 실현 직전까지 갔었다. 이런 것들은 그야말로 내가 할 법한 기획처럼 여겨질지도 모르겠으나, 이런 폭넓은 행보는 멘조 미쓰루가 보여준 편집자의 진면목이다.

〈애플 파이〉 역시 〈퓨전 프로덕트〉 특집을 보고서 멘조가 로리콘 만화책을 내자고 말한 것이 발단이었다. 둘이서 팬들의 말을 듣기도 하고 여러 작가를 만나기도 했다. 그리고 탐미적 작풍을 보여준 무라소 슌이치가 그린 『마코토짱』 여자아이판과 같은 초현실적 개그 작품이 더 좋다며 콘티를 통과시킨 것

도 멘조였다. 결국 〈애니메쥬〉 증간 잡지로 내는 것이니까 무난한 로리콤 만화 잡지를 만들려고 했던 내 기획 의도(즉, 내 쪽이 더 보수적이었다)는 무너져버렸다. 멘조에게는 그런 식으로 무난한 기획을, 화룡점정 가장 마지막 순간에 용의 눈을 그리길 꺼리는 반골 정신이 있었다.

그런 구식 편집자들과 '2층'에서 함께 일할 수 있었던 것이 지금 돌이켜보면 나에겐 행복이었다. 도쿠마쇼텐과 가도카와쇼텐의 차이는 구식 편집자가 그 시점에 가도카와에는 없었다는 점이다. 이제는 갑자기 연락이 끊기는 작가도, 그 뒤를 쫓는 편집자도 없어졌다. 그런 의미에서 '2층'은 이제 사라졌는지 모른다.

연재를 하면서 〈열풍〉 편집부의 타이 유카리에게 인터뷰 등으로 정말 신세를 많이 졌다. 연재는 30여 년 만에 스즈키 토시오에게 다음 호부터 연재해달라는 터무니없는 의뢰를 받으면서 시작되었다. 또한 선뜻 인터뷰에 응해주신 모든 2층 주민 및 당시의 도쿠마쇼텐 관계자들에게 감사의 인사를 올리고 싶다.

취재용 인터뷰는 글자로 옮겨 A5로 출력했더니 1,000쪽 가까이 되었다. 인용하고 싶었던 비화도 산더미처럼 많았다. 사실은 그 내용을 그대로 활자로 옮기는 편이 재미있을 테지만, 가장 소중한 것은 당사자들 마음속에 간직해두는 편이 좋을 것이다.

오타쿠의 공통성

이 책은 일본에서 2016년에 출간되었다. 2004년에 초판이 나온 『'오타쿠'의 정신사: 1980년대론』의 재출간과 같은 시기에 나왔는데, 처음 접한 순간 흥미를 느꼈다. 일본에서 '오타쿠'라고 불리던 사람들의 세대론, 그 원천에 해당하는 시기를 극명하게 그린 에세이였기 때문이다. 그렇더라도 당시에는 이 책을 읽으면서 얼마나 놀라게 될지는 아직 깨닫지 못했다. 하지만 1년 넘게 이 책 번역에 본격적으로 매달리면서 나는 어떤 강렬한 '놀라움'을 경험했다. 나와 내 주변의 많은 사람이 어린 시절부터 청년 시절을 거쳐 성인이 되기까지 겪었던 수많은 일들이 일본의 이전 세대 젊은이들이 겪은 일들과 거의 똑같다는 사실을 깨달았기 때문이다.

물론 일본과 한국에서만 이런 일이 있었을 리는 없다. 다른 나라에서도 대부분 전쟁 이후 복구 과정에서 일어나는 성장과 외부 문화(미국 등) 유입 과정에서 비슷한 경험을 했을 것이라고 추정할 수밖에 없다. 실제로 다른 나라에서도 유사한 경우

를 찾을 수 있다. 그리고 제대로 분석하기 위해서는 훨씬 더 넓고 다양한 조사와 취재가 필요할 것이다. 그렇더라도 만약 수없이 많은 문헌 조사와 구술 취재가 전부 다 완료되기 전까지는 아무 말도 할 수 없다고 한다면, 그런 연구나 조사를 시작하는 일 자체도 불가능하리라. 어느 정도는 순간적으로 번뜩이는 직관, 혹은 영감 등을 통해 일의 방향성이 잡히는 경우도 있는 법이다. 예를 들면, '이런 일들은 한국이나 일본에서 특정 시대와 사람들 사이에서만 일어난 것이 아니라, 여러 시대와 나라에서 비슷한 사람들이 겪은 것 아닐까?' 하는 생각 말이다.

어쨌든 이 책에 등장하는 몇 가지 사안들은 나를 비롯하여 1990년대에 PC통신에서 만났던 만화·애니메이션 주변부의 여러 사람이 그대로 겪은 일들이다. 이렇게 똑같을 수 있나 싶을 만큼 똑같다. 그런 의미에서 PC통신은 우리에게 '2층'과 같은 존재였다. 천리안, 하이텔, 나우누리, 한쪽에는 유니텔도 있었다. 내 세대보다 조금 뒤에는 PC통신이라기보다 이미 인터넷에 가까웠던 네띠앙, 하나포스, 드림위즈 등이 있었다. PC통신의 만화·애니메이션 동호회, 그 밖에도 게임·음악·무협지 관련 동호회에서 사람들을 만나고, 상영회를 하고, 웹소설을 쓰고, 정보 교환을 했다. 나 역시 PC통신 동호회에서 사실상 한국 최초가 될 애니메이션의 '거의 실시간 외국 반응'을 온라인에 공개해서 널리 퍼뜨린 적이 있다. 이것은 마치 이

책에서 '2층'에 모였던 일본의 초기 SF 팬들이 미국 잡지를 보고서는 자국에 외국 SF 문화를 소개했던 것과 같지 않은가. 다만 잡지를 보고 소개한 것은 적어도 몇 개월의 시차는 있었겠지만 말이다. 또한 그것은 과거에 외국의 책을 가져다가 번역해서 읽던 조선 시대, 삼국 시대의 사람들, 혹은 아라비아의 책을 가져다 본 로마 사람들, 그리스의 책을 가져다 본 아랍 사람들 등도 결국 마찬가지였을 것이다. 다만 좀 더 긴 시차만 있었을 뿐이다.

나를 비롯하여 한국에서 1970~80년대에 애니메이션을 보았던 세대 중에는 '리스트'를 만든 경험이 있는 사람들이 존재한다. 나는 1980년대 초반부터 1990년대 초반까지 애니메이션 방송 시간에 맞춰 TV 앞에 앉아 공책에다가 회별 소제목과 등장인물, 성우, 주제가 가사, 작곡가, 작사가, 심지어는 광고를 제공한 스폰서 기업의 이름까지 전부 다 기록했다. 나중에는 갖고 있는 책, 특히 순정만화 잡지의 목록을 만드는 일이 되었고, 2000년대에 지방자치단체 만화 박물관에 합류하여 '만화 아카이브'를 만드는 프로젝트 활동으로까지 이어진 것일지도 모르겠다. 또 비디오테이프가 고가의 물품이던 시절, TV 스피커 앞에 녹음기를 갖다 놓고 카세트테이프에 음성이나마 녹음을 한 경험도 있다. 이런 개인적 경험들이 전부 이 책에서 여러 명의 서로 다른 '2층' 인물들의 경험담으로 등장하자, 번역

작업을 하던 나는 무척이나 놀랄 수밖에 없었다. 내가 TV 앞에 공책을 들고 앉아 리스트를 만들고, TV에서 방송되는 애니메이션의 소리를 카세트테이프에 녹음하는 일은 누가 가르쳐주거나 어딘가에서 보고 따라한 것이 아니다. 그저 어린 마음에 '그렇게 하고 싶어서' 그랬을 뿐이다. 그런데 이렇게까지 완벽하게, 하나부터 열까지 똑같은 행위를 한국이 아닌 일본에서, 전혀 다른 시기에 한 사람들이 있었다는 사실에 놀라지 않을 수 없었다.

물론 나도 나름대로는 일본의 만화·애니메이션 문화를 (취미로나마) 조사해왔으니, 당연히 비슷한 행위가 과거에 일본에도 있었다는 사실은 알고 있었다. 문제는 설마 이 정도로까지 사례와 경험담이 완벽하게 똑같을 줄은 몰랐다. 예를 들자면 상영회 개최, 리스트 작성, 그리고 아르바이트나 프리랜서로서 잡지나 출판사에 드나든다거나 동인지 활동을 하는 것 등 그 세세한 활동 내용과 그 안에서 느낀 감정에 이르기까지 매우 유사한 지점이 많다. 따라서 이 정도로까지 유사하다면, 한국과 일본뿐만 아니라 전혀 다른 나라, 전혀 다른 시대의 오타쿠들도 비슷하지 않겠냐고 생각하는 것도 자연스러운 일이리라.

예를 들자면 전근대의 백과전서파라든지 혹은 박물지를 썼던 여러 시대의 다양한 인물들 말이다. 물건, 이야기, 지식을 모으고 정리해서 후대에 남기고자 하는 욕망. 결국 오타쿠는 그

것을 만화나 애니메이션이라는 특정 분야에 대해 실행했을 뿐이다. 그리고 그것은 근원적으로는 과거의 선대와 하나도 다를 바가 없는 행동이다. '오타쿠'를 좋은 의미로든 나쁜 의미로든 일반인과는 다른 어떤 존재, 아주 우월한 미래의 세대라거나 반대로 범죄 예비군이라고 주장하는 등 타자화하거나 혹은 내재화해서 '특별한 나'를 증명하기 위한 '태그(tag)'로 사용하는 행위는 결국 무의미하다고 본다. 정도의 차이는 있을지언정, 인류 모두에게는 오타쿠적 성향이 조금씩 포함되어 있기 때문이다. 이에 대해 더 자세히 쓰는 것은 이 책에 대한 해설이 아니라 나 자신의 '오타쿠론'이 되어버릴 테니 이쯤에서 줄이기로 하고, 이 책에서 선택한 표기법에 대해 조금 설명을 해두겠다.

표기법의 문제

우선 이 책에서는 〈Animage〉라는 잡지의 표기를 '애니메쥬'로 통일했다. 이것은 원래 존재하는 단어가 아니라, 잡지 이름으로 쓰기 위해 만들어낸 조어다. 어감상 프랑스어 같은 느낌을 주기 위해서 '주$_{ge}$'라는 어미를 쓴 것으로 보이는데, 만약 그렇다면 현재의 프랑스어 한글 표기법에 따라 '애니메주'란 표기가 더 적당할 수도 있다. 그렇지만 어차피 프랑스어에 실제로 존재하는 단어도 아니기에 굳이 거기에 맞출 필요는 없다고 생각했다. 따라서 국내에서 오랫동안 사용되어온 표기 방식 중

하나이고, 나에게도 익숙한 '애니메쥬'로 표기하기로 했다.

이 책에서는 기본적으로는 국립국어원의 일본어 표기법을 따른다. 그러나 한국어판 작품이 이미 나와 있는 경우에는 검색의 편의 등을 위해 작가명이나 작품, 고유명사 등의 표기를 국내 번역판에 맞추거나, 내가 '만화·애니메이션식 일본어 표기법'이라고 부르는 표기법에 맞추었다.

일본어의 경우에는 사실상 '만화·애니메이션·라이트노벨 분야에서 고착된 표기법'이 존재한다. 예를 들어 국립국어원의 일본어 표기법은 같은 글자라도 어중·어말과 어두의 표기가 다르다(예를 들면, '카'도카와쇼텐을 '가'도카와쇼텐으로 표기). 그러나 만화·애니메이션 분야에서 일반적으로 사용되는 표기법에서는 어두에서도 똑같이 표기한다는('도'노 마마레가 아니라 '토'노 마마레로 표기) 규칙을 따른다. 이 책은 만화·애니메이션에 관심이 있는 사람을 중심 독자로 상정하고 있으므로 만화·애니메이션 관련 단어의 경우에는 이와 같은 표기법을 선택하였다. 그렇게 하지 않을 경우에는 '토미노 요시유키'가 '도미노 요시유키'가 되어야 하고, 한국에서『쿠로코의 농구』라는 만화책의 제목을『구로코의 농구』라고 써야 하는 우스운 일이 벌어지기 때문이다.

이는 현재 소위 만화 전문 출판사에서는 1988년 문교부 교시와 무관하게 널리 선택하고 있는 표기법이 존재한다는 말이

기도 하다. 사실 일반 서적 출판사 쪽에서도 러시아어 등은 국립국어원 표기법을 준용하지 않고 독자적인 방법에 따르는 출판사가 존재하는데, 만화 출판사 중심의 일본어 표기법이 경시되어야 할 이유는 없다고 생각한다. 이 부분은 특히 이 책의 주요 독자층이 될 만화 독자나 한국의 오타쿠에게 나름대로 중요한 문제이기도 하다. 그렇기에 예를 들면, 만화·라이트노벨 전문 출판사가 아닌 곳에서 출간된 『빙과』에서 주인공 이름을 '치탄다 에루'가 아니라 '지탄다 에루'로 표기된 모습에 많은 독자가 불평하기도 했다.

또 이것은 '일본에서 만들어진 영어식 고유명사의 표기'에서도 발생하는 문제다. 예를 들어 〈기동전사 건담〉을 〈기동전사 간다무〉라 표기한다거나, 〈텔레비랜드〉를 〈데레비란도〉나 〈테레비란도〉로 표기해야 하느냐에 대한 것이다. 이것들은 일본의 고유명사이지만 일본어에서 유래된 것이 아니므로, 국내에서 통상적으로 널리 쓰이거나, 알아듣기 편한 표기를 선택했다. 일본식 영어 조어나 약자도 마찬가지다.

마지막으로 이 책 속 작품 제목 표기에 대해서도 설명하겠다. 대부분은 기존에 나온 한국어판 제목을 그대로 표기했으나, 한국어판 제목이 원제와 크게 다르거나 유명하지 않은 작품들은 원어를 번역한 제목으로 표기하였다. 그편이 지금의 만화·애니메이션 팬들에게는 더 익숙할 수도 있고, 검색할 때 더

편리할 것으로 보았기 때문이다. 예를 들자면 〈마법의 천사 크리미 마미〉는 1980년대에 〈천사소녀 새롬이〉라는 제목으로 TV에서 방영되었다. 하지만 벌써 30년을 훌쩍 넘어 40년이 다 되어가는 옛날 일이다. 그 방송을 실시간으로 보고, 지금껏 기억하고 있는 건 내 나이 또래의 세대뿐이다. 지금에 와서는 이 작품 자체가 거의 논의의 대상이 되지 못한다. 그런데도 원어 제목과 너무 차이가 나는 이 한국어판 제목을 고집할 이유는 없다고 생각한다. 1990년대에도 나는 PC통신 등에서 이 작품을 언급할 때 '〈마법의 천사 크리미 마미〉(한국어판 방영 제목 〈천사소녀 새롬이〉)'라고 썼다. 그 당시에도 한국어판 제목보다 일본어판 제목을 쓰거나, 최소한 병기라도 해야 한다고 판단했던 셈이다. 당장 네이버 뉴스 페이지에서 검색을 해봐도 (검색 결과는 단 7건밖에 없지만) 〈마법의 천사 크리미 마미〉라는 표기가 더 많다. 마찬가지 이유로 〈우주전함 V호〉나 〈우주전함 승리호〉가 아닌 〈우주전함 야마토〉, 〈날아라 스타 에이스〉가 아닌 〈혹성로보 단가드 A(에이스)〉, 〈요술공주 밍키〉가 아닌 〈마법의 프린세스 밍키모모〉를 선택했다(한국어판 제목은 옮긴이주로 밝혀놓기도 했다). 〈신세기 에반겔리온〉 역시 국내 번역판에서는 영단어 'Evangelion'을 어째서인지 일본식 표기인 '에반게리온'으로 표기했으나 이 책에서는 〈신세기 에반겔리온〉으로 통일하였다. 이는 〈기동전사 간다무〉가 아닌 〈기동전사 건

담〉으로 쓴 것과 동일하게 원제를 번역해 표기한 것으로 여겨
주기 바란다.

한국에서 만화·애니메이션에 대한 논의, 그중에서도 오타
쿠적인 팬덤이라고 부를 만한 커뮤니티에서의 논의는 PC통
신 동호회 등을 시작으로 이루어진 지 30년을 훌쩍 넘겼다. 그
이전에 적어도 1980년 전후부터는 전국 대학 동아리나 지역
의 개별 서클 등에서도 존재해왔으니 거의 40년 가까운 역사
를 갖고 있다. 그러다보니 어느 정도는 팬덤에서 일반화된 용
어나 해석, 관점 등 각종 '규칙'이나 '방침'이 존재한다. '만화·
애니메이션식 일본어 표기법'도 그중 하나다. 앞서 언급했듯
이것은 팬덤 내의 약속일 뿐만 아니라 그 팬덤을 기반으로 둔
국내 대다수의 만화 출판사, 애니메이션 수입 업체 등에서 채
택하고 있는 표기법이다. 그래서 매체나 논문 등에서도 사용
되기도 했다.

만화는 현재 한국 출판계에서 출판 종수, 판매 부수나 작가
수, 출판사 직원 등 관련 종사자 수만 봐도 상당한 비중을 차지
하고 있다. 그리고 1988년에 공표된 이후 오랜 세월 굳어져버
린 문교부 고시 쪽의 변화가 필요한 시점이라는 의견도 적지
않은 상황이다. 최소한 한국 출판계에 만화 분야를 포함시킨다
면, 어떤 식으로 살펴보더라도 한국의 출판물에서 "국립국어
원의 일본어 표기법만이 지배적으로 사용되고 있다"고는 말

하기 어렵다. 표기법의 문제만이 아니라 만화·애니메이션 분야, 혹은 웹소설이든 다른 대중문화의 축적에 대해 조금 더 연구되고, 조사되고, 고려되었으면 한다. 조금만이라도 이런 문화를 '신경 쓰이는 대상'으로 볼 필요가 있다는 뜻이다.

1장 도쿠마쇼텐의 2층은 어떤 장소였나

1 니와 케이코丹羽圭子는 각본가로, 1993년 스튜디오지브리 애니메이
 션 〈바다가 들린다〉 각본으로 데뷔했다.

2 도쿠마쇼텐德間書店은 일본의 출판사로, 1946년 예능과 가십을 주로
 다루는 〈아사히 예능 신문〉을 발행하던 아사히게이노신분샤가 원
 류에 해당한다. 이 아사히게이노신분샤를 1954년에 도쿠마 야스
 요시가 인수했고, '도자이게이노슛판샤'를 창업하여 〈아사히 예능
 신문〉을 이어받았다. 이후 〈아사히 예능 신문〉이 주간 잡지 〈아사히
 예능〉으로 바뀌고, 그 과정에서 회사 이름을 '아사히게이노슛판'으
 로 바꾸었다. 이후 1961년에 도쿠마쇼텐이라는 이름이 만들어졌
 다.

3 도쿠마 야스요시德間康快는 사업가로, 도쿠마쇼텐의 창업자이자 영
 화 프로듀서다.

4 카르티에라탱Quartier latin은 파리 센 강변에 있는 지역이다. 중세 시대
 부터 학생들이 많이 거주했고, 특히 1968년의 프랑스 학생 운동으
 로 시작된 '68혁명'(프랑스 5월혁명)이 일어난 지역이기도 하다. 일
 본에서도 1968년 '사회주의학생동맹'이라는 이름의 학생 조직이
 도쿄의 간다 스루가다이 지역을 '일본의 카르티에라탱'으로 삼겠다
 며 '간다 카르티에라탱 투쟁'을 일으켰다.

5 스즈키 토시오鈴木敏夫는 영화 프로듀서, 편집자다. 도쿠마쇼텐에서
 〈애니메쥬〉편집자로서 미야자키 하야오의 첫 연재 만화 『바람계곡
 의 나우시카』를 담당한 이래 미야자키 감독 및 타카하타 이사오 감
 독의 프로듀서로서 애니메이션 영화를 만들게 된다. 이후 도쿠마쇼
 텐에서 스튜디오지브리로 자리를 옮겼으며, 현재 주식회사 스튜디
 오지브리 대표이사로 있다.

6 오쓰카 에이지는 '오타쿠'라는 단어를 히라가나 'おたく'로만 표기
 하고 가타카나 'オタク'로는 절대 표기하지 않는 것으로 일본 내에
 서 잘 알려져 있다. 이는 일종의 '오타쿠의 세대 논쟁'이기도 한데,
 가타카나 'オタク'라는 것은 오타쿠의 내부에서가 아니라 외부에
 서 타자가 지칭하는 측면이 강하기 때문에 시작된 것이다. 즉 '오타
 쿠'라는 단어는 만화나 애니메이션 팬, 동인지 향유자 등을 한데 묶
 어 그들을 비웃기 위해 외부 시선에서 만들어졌다는 배경이 있다.
 나는 1990년대 말 "오타쿠에 대해 논하는 이가 바로 오타쿠"라는
 주장을 한 바 있는데, 실상 오타쿠에 대해 논하는 이들 중 상당수가
 '넓은 의미에서의 오타쿠'에 해당한다고 분류할 수 있었다. 그런데
 도 자기는 마치 오타쿠라고 비웃음당하는 존재와 다르다는 듯이
 차별적 태도를 가지고서 타자화하기 위해서 사용한 것이 'オタク'
 라는 가타카나 표기였기 때문에 오쓰카 에이지는 강력히 비판한 것
 이다.

7 부녀자腐女子는 과거에는 '야오이'(4장 6번 옮긴이 주 참조)라 불렸고
 현재는 BL(보이즈러브)이라 불리는 남성 동성애와 연관된 장르를
 즐기는 주로 여성인 독자들이 스스로 자학하는 의미에서 자신의 마
 음 등이 '썩었다'고 하여 '부녀자腐女子'라고 부른 것에서 유래한 명
 칭이다. 현재에는 수용자뿐만 아니라 창작자까지 포괄하기도 한다.

8 모에_{萌え}는 애니메이션, 만화, 게임 등의 등장인물(캐릭터)에 대해 강한 매력을 느낀다는 의미의 오타쿠 문화에서 사용되는 속어다.

9 작화그룹은 1962년에 결성된 동인 창작 집단으로, 정식으로 해산한 것은 2016년이다. 『초인 로크』로 유명한 만화가 히지리 유키_{聖悠紀}가 소속되어 있었다.

10 특촬물은 특수효과_{VFX} 기법을 사용하여 만든 괴수나 히어로가 등장하는 실사 영화 및 TV 드라마를 가리키는 용어다.

11 닛카쓰는 일본의 대형 영화사, 핑크 영화는 일본 성인 영화의 일종으로서 메이저가 아닌 영화 회사에서 제작·배급한 작품을 뜻한다. 닛카쓰는 핑크 영화의 일종으로 '로망 포르노'라 불리는 성인 영화를 제작·배급하여 1980년대 후반까지 일본 영화계에서 에로 영화 열풍을 일으켰다.

12 미니코미지_誌는 일본에서 1960~70년대에 유행한 자비 출판으로 소량 제작된 매체(잡지)다. 매스커뮤니케이션(대량 전달)에 반대되는 의미로서 미니 커뮤니케이션(소량 전달)이라는 용어가 만들어졌고, 약칭으로 '미니코미'라고 쓰였다. 콘서트 및 이벤트 티켓 정보 잡지 〈피아〉는 대학생이 미니코미로 만들던 잡지가 인기를 끌면서 일반 상업 잡지화됐다.

13 24년조는 쇼와 24년(1949년)을 전후로 태어난 만화가들을 가리키는 용어다. 이전까지 '소녀 만화'라 불리던 장르에서 새로운 형태의 만화를 창작했다는 평가를 받았다. 오시마 유미코, 야마기시 료코, 키하라 토시에, 하기오 모토, 타케미야 케이코 등을 손꼽는 경우가 많다.

14 삼류 에로 극화는 일본 만화의 장르 명칭으로서, 에로틱한 내용의 극화를 가리킨다. 1978년에 소위 '삼류 극화 무브먼트'라는 조류가

발생하는데, 일류는 엄청나게 대중적인 인기 만화 잡지, 이류는 일
반적인 만화 잡지, 그리고 자신들과 같은 에로 극화 잡지는 삼류라
고 자칭하며 이름 붙였다. 특히 70년대에 대기업에 취업하기 어려
웠던 학생 운동 출신 대학생들이 삼류 극화 잡지에 많이 진출했으
며, 지면에 SF, 록 음악 등 다양한 분야의 칼럼을 실었고, 기존의 에
로 극화 잡지와 달리 예술성이 높은 작가들을 등용하여 실험적인
작품을 선보였다. 하지만 1980년대에 접어들면서 열풍이 사그라
들었고, 이후에는 소위 '미소녀' 장르로 대체되어 갔다.

15 토키와장トキワ荘은 1953년부터 데즈카 오사무를 필두로 한 여러 젊
은 만화가들이 거주했던 도쿄의 목조 연립주택 이름이다. 그 만화
가들을 가리켜 '토키와장 그룹'이라 불렀다. 데즈카 오사무와 후지
코 후지오(후지코 후지오A, 후지코·F·후지오), 이시노모리 쇼타로,
아카즈카 후지오, 미즈노 히데코 등이 속해 있다.

16 원화原畵는 애니메이션 제작 공정 중에서 움직이는 동작의 중요 부
분(움직이기 시작하는 부분, 중간에서 포인트가 되는 부분, 움직임이
끝나는 부분 등)을 가리킨다. 움직임에 있어서 '키'가 되는 중요한 포
인트를 잡아서 그린다.

17 그림 글자는 만화에서 배경 등에 의성어·의태어를 표시하기 위해,
혹은 말풍선 바깥에 배치함으로써 일반적인 대사와 다른 특수한 느
낌을 주기 위해서 작가가 손 글씨로 쓴 글자를 뜻한다.

18 동화動畵는 일본에서 애니메이션의 번역어로서 사용되기도 했다.
'도에이동화' 등과 같이 애니메이션 회사명에 들어 있는 경우가 그
렇다. 하지만 여기에서는 셀 애니메이션의 작화 공정에서 원화와 원
화 사이에 들어가는 '움직임'에 해당하는 부분의 그림을 가리킨다.

19 과거에 한국에서도 마찬가지였지만, 일본의 영화관은 크게 개봉관

과 재개봉관이 있었다. 신작 영화를 바로 배급받아 상영하는 곳이 개봉관, 그리고 개봉관에서 개봉한 후 몇 주 지난 다음에야 상영할 수 있는 곳이 재개봉관이다. 재개봉관 중에서도 개봉관 바로 다음에 상영을 시작하는 곳을 '2번관', 2번관보다 늦게 상영을 시작하는 곳은 '3번관'이라 불렀다. 보통 재개봉관에서는 여러 편을 동시에 상영하기도 했다.

2장 〈아사히 예능〉과 서브컬처의 시대

1 오야 소이치大宅壯—는 저널리스트, 논픽션 작가다. 1970년 오야 소이치 논픽션상이 창설됐으며, 분게이슌주샤가 현재까지 운영하고 있다.

2 에토 준江藤淳은 평론가로, 문예 평론을 많이 했으며 보수파 논객으로도 잘 알려져 있다. 미국 프린스턴대학교에서 유학한 후 미국에 대해 많은 논의를 한 바 있다. 1962년 신초샤 문학상, 1975년 일본 예술원상 등을 수상했고, 일본문학대상, 군조群像 신인문학상, 미시마 유키오상 등의 선고위원을 역임했다.

3 무라야마 도모요시村山知義는 소설가, 화가, 디자이너, 극작가, 연출가, 무용가, 건축가다. 1923년 일본 다다이즘 운동의 선구적 존재가 된 전위 미술 집단 '마보'를 결성했다. 일본의 프롤레타리아 문학 운동에도 참여했다.

4 그라비아는 사진 인쇄에 적합하다고 해서 많이 쓰인 인쇄 기술의 명칭이다. 그라비아 인쇄법으로 제작되던 사진 잡지를 '그라비아 잡지', 그라비아로 인쇄된 페이지를 '그라비아 페이지'라고 불렀는데,

그러다 보니 더 나아가 그라비아로 인쇄된 사진 자체를 '그라비아'라고 부르게 됐다.

5 60년 안보는 일본에서 1959~1960년에 일어난 미일안전보장조약 반대 운동이다.

6 아사마 산장 사건은 1972년 2월 19일부터 28일까지 일본 나가노현 가루이자와에 있는 휴양 시설 아사마 산장에서 연합적군이 일으킨 인질 사건이다. 10일간의 농성 중 경찰 기동대원 2명과 민간인 1명 등 3명이 사망하고, 보도 관계자 1명을 포함한 27명이 중경상을 입었다. 마지막 28일에 결국 기동대원이 강행 돌입하여 인질을 무사히 구출하고 범인 2명을 전원 체포했다. 이 사건은 TV에서 보도되며 사회적 관심을 모았고, 이후 조사하는 과정에서 연합적군 내부의 린치 살상 사건(산악베이스 사건)이 발각되어 충격을 안겼다.

7 〈가로ガロ〉는 일본 독립 만화를 대표하는 잡지다. 1964년 세이린도 출판사가 창간하여 2002년까지 이어졌다.

8 고야마 히데오高山英男는 정치학자이며, 오이타대학 교수다.

9 아베 스스무阿部進는 교육평론가다. 1970년대 만화 잡지 〈주간 소년 점프〉에 칼럼을 연재하며 당시 학부모 단체로부터 저질 만화라고 규탄당하던 만화 『파렴치 학원』을 옹호한 바 있다.

10 사이토 지로斎藤次郎는 대장성 사무차관 등을 역임했으며, 2009~2012년에 일본우정 사장을 맡았다.

11 이시코 준조石子順造는 미술평론가, 만화평론가다. 2차 세계대전 이전의 전위 예술을 비롯하여 언더그라운드 예술, 만화 등을 대상으로 다양한 평론 활동을 했다. 특히 일본의 만화 평론에서는 선구적 인물이다.

12 가지이 준梶井純은 만화평론가로, 주로 대본 만화를 평론했다. 주요 저서로『전후의 대본 문화』,『토키와장의 시대: 테라다 히로오의 만화 길』등이 있다.

13 기쓰카와 유키오橘川幸夫는 미디어 프로듀서, 출판 편집자다. 1972년 〈로킹 온〉 창간에 참여했다. 1980년대 후반 일본의 PC통신 니프티서브 동호회 'FMEDIA'의 운영자를 맡았다.

14 시미즈 고지清水浩二는 연출가다. 무대극, TV 영화, 애니메이션 등의 각본과 연출을 다수 담당했다.

15 오모리 가즈키大森一樹는 영화감독, 각본가. 오사카예술대학 영상학과 학과장이다. 대표작은 〈히포크라테스들〉, 〈바람의 노래를 들어라〉, 〈고지라vs 비오란테〉, 〈고지라vs 킹기도라〉 등이다.

16 시부야 요이치渋谷陽一는 음악평론가, 편집자이며, 주식회사 로킹온의 대표이사를 맡고 있다.

3장 도쿠마 야스요시와 전시의 아방가르드

1 15년 전쟁은 1931년 만주사변으로부터 1945년 태평양전쟁 종결까지 약 15년간을 가리키는 용어다. '태평양전쟁'이란 용어는 엄밀하게 보자면 1941년 12월 7일 진주만 공격부터 일어난 전쟁을 뜻하므로, 15년 전쟁은 1931년 만주사변, 1937년 중일전쟁, 1941년 태평양전쟁까지 일본이 일으킨 모든 전쟁을 통칭하려는 목적에서 사용되곤 한다.

2 이마무라 다이헤이今村太平는 영화평론가다. 영화 이론 분야에서 많은 공적을 남겼다. 애니메이션 감독 타카하타 이사오와 프로듀서

스즈키 토시오가 젊은 시절 이마무라 다이헤이의 영향을 받은 바 있어 애니메이션 제작사인 스튜디오지브리에서 2005년에 대표 저서인 『만화영화론』(1941년 간행)을 복각한 적이 있다.

3 GHQ는 2차 세계대전 종전 후인 1945년 10월 일본에 설치된 연합국 군 최고사령관 총사령부General Headquarters, the Supreme Commander for the Allied Powers의 약칭이다. 최고 책임자는 미국의 맥아더 장군이었다. 1952년 샌프란시스코조약 발효와 함께 활동을 멈췄다.

4 오야부 하루히코大藪春彦는 소설가로, 대표작은 『야수는 죽어야 한다』 등이 있다.

5 마사키 모리真崎守는 만화가, 애니메이션 연출가다. 1960년에 대본 만화를 통해 만화가로 데뷔했으며, 1963년 무시프로덕션에 입사하여 〈사부와 이치 체포록〉 등의 연출을 맡았다. 또한 잡지 〈COM〉에서 '도게 아카네峠あかね'라는 필명으로 전속 만화평론가로 활동하기도 했다. 1967년에는 무시프로를 퇴사하고 만화가 활동을 재개했다. 1980년대에 애니메이션계로 복귀하여 〈맨발의 겐〉 등을 감독하고 〈환마대전〉, 〈카무이의 검〉의 각본을 썼다.

6 스즈키 이즈미鈴木いづみ는 작가다. 1969년 와카마쓰 고지 감독의 핑크 영화에서 배우로 활약했으며, 1970년 문학계신인상 후보가 되면서 작가 활동을 본격적으로 시작했다.

7 무라카미 겐조村上元三는 소설가로, 대표작은 『미나모토노 요시쓰네』 등이다. 1954~1989년까지 나오키상 선고위원을 최장기간 역임했다.

8 프랑키 사카이フランキ-堺는 코미디언, 배우, 재즈 연주자다. 대학 시절 일본에 주둔한 미군 부대에서 재즈 드러머로 활동하며 연예계에 진출했고, 그때 쓰던 예명이 '프랑키'였다고 한다. 이후 코미디 중심

의 영화배우로 활동했고 TV 드라마와 각종 프로그램의 MC로도 활동했다.

9 마사키 히로시正木ひろし는 변호사로, 2차 세계대전 당시 군국주의를 비판했다. 1953년에 담당한 야카이 사건(피고인 5명 중 사형과 무기 징역을 받았던 4명이 무죄 판결을 받음)을 다룬 저서『재판관』이 베스트셀러가 됐고, 1956년 영화화되기도 했다.

10 미쿠니 렌타로三國連太郎는 배우로, 대표작은〈버마의 하프〉,〈맨발의 겐〉,〈이누가미가의 일족〉,〈야성의 증명〉 등이다.

4장 역사책 편집자 멘조 미쓰루의 역사적인 업무

1 전문학교는 한국의 직업전문학교에 해당하는 과정의 교육 시설이다.

2 〈황금박쥐黃金バット〉는 1930년 '가미시바이紙芝居'(주로 아이들에게 종이에 그린 그림을 보여주면서 말로 내용을 연기하는 형식의 예능)에서 좋은 반응을 얻었다. 1947년 그림책, 1950년 실사 영화 등으로 제작되었고, 1967년 TV 애니메이션이 방영되면서 인기를 끌었다. 1968년 방영된〈요괴 인간 벰〉과 함께 한국의 TBC가 제작에 참여한 것으로도 유명하다(『vision vol.1: 한국만화를 찾는 일본인들』[2002, 열음사] 참조).

3 본문에 쓰여 있는 대로 그 이전까지는 가타카나 '망가(マンガ)'나 '만화漫画', 혹은 '극화劇画'라는 표기가 일반적이었는데,〈COM〉에서는 히라가나 '망가(まんが)' 표기로 통일해서 사용했다는 뜻이다. 여기에서 '히라가나로 바꾼'이란 의미로 사용된 'ひらいて'는 '열려 있는(ひらかれた)'이라는 뜻도 있다. 따라서 '히라가나로 바

꾼 망가 표기'가 '만화는 항상 열려 있는 것'이라는 의미를 내포한 다고 볼 수도 있다는 말이다.

4 오카다 후미코岡田史子는 만화가로, 1967년 〈COM〉에서 데뷔한 후, 시를 연상케 하는 작풍의 만화를 발표했다. 1970년대부터 작품 발표가 줄어들다가 1980년대부터 거의 발표하지 않게 됐다. 열렬한 팬인 하기오 모토의 노력으로 다시금 작품을 만들기도 했으나 1990년 마지막 작품 발표 후 예전처럼 작품을 그릴 수 없다고 하여 또다시 작가 활동을 단념했다. 하기오 모토, 데즈카 오사무, 요시모토 다카아키, 요모타 이누히코 등 만화가와 평론가들이 높이 평가했다.

5 미야야 카즈히코宮谷一彦는 만화가로, 1968년 데뷔한 뒤 1970년 발표한 『성식기性蝕記』로 인기를 얻었다. 스크린톤의 표면을 깎아서 입체감과 질감을 나타내는 방법을 확립시켜 후대의 만화가들에게 큰 영향을 미쳤다.

6 야오이やおい는 남성 동성애를 소재로 한 만화나 소설을 가리키는 일본의 속어다. 최근에는 '보이즈러브BL'라는 명칭이 더 많이 쓰인다. 당초 이 단어는 스토리 구성이 제대로 갖춰지지 못한 경우가 많은 동인지 만화 등에 대해 부정적인 뉘앙스로 사용했던 표현으로서 반드시 동성애물이라는 의미가 내포되어 있진 않았다. 그러나 나중에는 그런 뉘앙스가 사라지고 장르의 명칭으로만 사용됐다.

7 특촬물 분야에서 〈고지라〉 시리즈 등의 도호, 〈가메라〉 시리즈의 다이에이는 영화를 많이 제작했는데, 도에이는 〈가면라이더〉와 전대물(〈파워레인저〉 시리즈)로 대표되는 소위 'TV 특촬'을 중점적으로 제작했다(물론 영화도 제작했으나 TV 시리즈의 연장선에 있는 작품이 많았다).

8 미쓰세 류光瀬龍는 SF 소설가다. 대표작『백억의 낮과 천억의 밤』은 1977~1978년에 하기오 모토가 전 2권짜리 만화로 제작했다.

9 키타노 히데아키北野英明는 일본의 만화가, 애니메이터다. 대표작은『마작방랑기』등이며 무시프로덕션에서 TV 애니메이션 연출가로 활동했다.

10 나카조 겐타로中城健太郎는 만화가로, 다양한 미디어 작품을 원작으로 만화를 그렸다.

11 마에타니 코레미쓰前谷惟光는 만화가다. 1939년 2차 세계대전에 소집되어 중국과 버마 전선에서 구사일생으로 귀환한다. 1951년 아동 만화가로 데뷔한 후 대표작『로봇 삼등병』시리즈 등으로 인기를 얻었다.

12 마스코 카쓰미盆子かつみ는 만화가로,『괴구 X 나타나다』로〈주간 소년 선데이〉의 간판 작가로 활동했다.

13 테라다 히로오寺田ヒロオ는 만화가로, 토키와장의 리더 역할을 했던 인물이다. 후지코 후지오 A의 자전 만화『만화 길』에서는 후지코를 도와주는 이상적인 선배로 등장했다. 대표작은『등 번호 0背番号0』등이다.

14 스기우라 시게루杉浦茂는 만화가로, 대표작은『사루토비 사스케猿飛佐助』등이다. 1996년 88세의 나이에 마지막 작품『2901년 우주의 여행』을 집필했다.

15 만다라케는 일본의 헌책방이다. 〈가로〉출신의 만화가 후루카와 마스조(1950~)가 1980년에 도쿄 나카노 브로드웨이에서 창업했다. 1987년 주식회사 만다라케를 설립하여 고서적뿐만 아니라 완구, 게임, 동인지 등 다방면의 오타쿠·마니아 상품을 취급하게 됐다.

1 특정 상품을 복수의 미디어를 통해서 노출시킴으로써 각 미디어 간
 의 상승효과를 노린다고 하는 광고 용어에서 유래된 단어. 일본에
 서는 1980년대 KADOKAWA가 자사 소설을 영화화하고 그 주
 제가를 TV 음악 방송에 노출시키는 등의 수법을 이용해 대대적으
 로 전개하면서 널리 알려졌다. 하지만 정확히는 본서에서도 다루
 어지고 있듯 도쿠마쇼텐 등 타사에서도 비슷하거나 더 빠른 시기
 에 시도했기 때문에 'KADOKAWA가 최초'라고 하긴 어려우나,
 KADOKAWA 및 그 관련 기업이 미디어믹스의 대표 주자로 널리
 알려져 있다. (참고: 마크 스타인버그, 『어째서 일본은 '미디어믹스하
 는 나라'인가』, KADOKAWA, 2015)

2 '방드데시네bande dessinée'는 프랑스어권, 즉 프랑스와 벨기에 등지의
 만화를 가리키는 용어이다. 프랑스어로 '연속 만화(그림으로 그려진
 띠)'라는 뜻인데, 영어의 'comic strips'에 해당하는 용어라고 보면
 된다.

3 이치조 사유리一条さゆり는 스트리퍼, 포르노 배우로, 1960~70년대
 에 큰 인기를 끌었다. 신좌익과 여성해방운동 활동가 등으로부터
 권력에 맞서는 상징으로 떠받들어졌다.

4 하나다 기요테루花田淸輝는 문예평론가로, 아방가르드 예술론을 일
 본에서 선구적으로 도입했다.

5 골든가는 '신주쿠 골든가'를 비롯하여 일본 곳곳에 존재하는 상점
 가의 명칭이다. 신주쿠 골든가는 가부키초 잇초메의 음식점 거리를
 가리킨다.

6 나가시마 신지永島愼二는 만화가로, 쓰게 요시하루, 타쓰미 요시히로

등과 친하게 지냈다. 대표작은 『만화가 잔혹 이야기』 등이다.

7 〈소문의 진상〉은 주식회사 소문의진상에서 1979~2004년에 간행한 종합 잡지다. 정치와 권위를 반대하며 스캔들만을 다루었고, 한때는 〈문예춘추〉에 버금가는 발행 부수로 인기를 얻었다. 휴간했을 때도 20만 부에 이르렀다고 한다.

8 1950년대 유럽 각국에서 전통적 사회주의·공산주의를 '기성 좌익'이라고 비판하는 소위 '신좌익(뉴레프트)' 운동이 등장했다. 일본에서도 1955년 일본공산당과 일본사회당의 폭력 혁명 노선 포기를 비판하는 급진적 혁명론자들이 대학생을 중심으로 두드러졌는데, '70년 안보' 이후 내부 분규와 테러리즘에 대해 일본 사회가 지지를 거두면서 영향력이 줄어들었다. 1980년대부터 시작하여 현재까지도 이어지고 있는 일본의 소위 '우경화'는 바로 이 '신좌익' 퇴조의 영향이 크다고 볼 수 있다.

9 애니패러는 '애니메이션 패러디', 즉 2차 창작으로 만들어진 작품(팬 픽션)을 뜻한다. 주로 코믹마켓 등과 같은 팬들이 모이는 '동인지 판매전'에서 배포할 목적으로 애니메이션 작품이나 캐릭터의 동인지 만화(소설, 캐릭터 상품 등도 있음)를 만드는 것을 가리킨다.

10 나니와 아이浪花愛는 일본의 만화가다. 〈월간 OUT〉 등에서 〈기동전사 건담〉의 캐릭터를 의인화한 고양이 캐릭터로 '애니패러' 만화를 상업지 지면에 그렸고, 이후 애니메이션 동인지 열풍으로 이어지는 데 다리 역할을 했다.

11 카가미 아키라かがみあきら는 일본의 만화가다. 직업 만화가로서는 실질적으로 2년 반 정도밖에 활동하지 못했으나, SF 계열 작품으로 마니아들 사이에서 인기를 끌었다.

12 이치몬지 타쿠마一文字タクマ는 도에이동화가 제작한 TV 애니메이션

〈혹성 로봇 단가드A(에이스)〉(1977~1978)의 주인공이다.

13 쓰치야마 요시키土山よしき는 만화가다. 도에이 특촬물를 만화화한
작품을 다수 그렸으며, 대표작으로 『인조인간 키카이더』, 『가면라
이더 아마존』 등이 있다.

6장 그래, 딱 한 번 니시자키 요시노리를 만난 적이 있다

1 나카노 브로드웨이는 도쿄 나카노역 근처에 있는 주상복합건물이
다. 저층은 쇼핑센터, 고층은 아파트 형태로 되어 있다.

2 소노시트Sonosheet는 1958년 프랑스 회사가 개발한 매우 얇은 녹음
레코드다. 통상적인 레코드와 달리 아주 얇고 부드럽게 휘어지는
성질로 인해 잡지 부록 등으로 사용됐다.

3 오토모 쇼지大伴昌司는 편집자, SF 연구가, 영화평론가, 번역가다. 주
요 저서로 『괴수 대도감』, 『컬러판 괴수 울트라 도감』, 『세계 SF 영
화 대감』, 『괴수도해 입문』 등이 있다. 1970년에 국제SF심포지엄의
사무국장을 맡아 성공적인 개최를 이끌었다.

4 다케우치 히로시竹内博는 특촬 비평가, 편집자다. 대표 저서로 『원조
괴수 소년의 일본 특촬 영화 연구 40년』 등이 있다.

5 코마쓰자키 시게루小松崎茂는 화가, 일러스트레이터다. SF, 전기戰記
물, 프라모델의 박스 아트 등을 다수 그린 것으로 유명하다.

6 스튜디오누에スタジオぬえ는 SF 중심의 기획 제작 스튜디오다.
1970년에 SF 일러스트 등을 다루던 동인 모임이었는데 멤버들이
프로로 데뷔하면서 회사로 만들어졌다. 마쓰자키 켄이치(각본가),
타카치호 하루카(소설가, 대표작 『더티 페어』), 미야타케 카즈타카

(메커닉 디자이너), 카토 나오유키(일러스트레이터) 등이 소속됐다.

7 학년지는 유치원, 소학생(한국의 초등학생), 중학생, 고등학생 등 학
년마다 학습에 참고할 수 있는 잡지다.

8 지금은 동인지도 인쇄해서 판매전 등에서 판매하지만, 과거에는 인
쇄를 통한 대량 생산을 하기 어려웠다. 따라서 직접 그린 원고를 엮
어서, 혹은 복사기로 복사한 뒤 제본하여 책으로 만들어 돌려보는
경우가 많았는데 주로 동호회 모임이나 우편을 통해 이루어졌다.
이러한 상황은 한국에서도 마찬가지였고, 통신 판매를 통해 동인지
구매가 가능해진 것은 1980~90년대 초반 정도다.

9 니시자키 요시노부西崎義展는 영상 프로듀서로, 본명은 니시자키 히
로후미다. 〈우주전함 야마토〉를 통해 일본 애니메이션에 엄청난 충
격을 안겼다. 〈기동전사 건담〉의 토미노 요시유키 감독이 연출을
맡았으며 데즈카 오사무의 만화를 원작으로 만든 애니메이션 〈바
다의 트리톤〉(1972)을 통해 애니메이션 업계에 들어와 프로듀서
로 활동하기 시작했다.

10 『망량전기 MADARA魍魎戦記MADARA』는 오쓰카 에이지의 원작(스토
리)을 바탕으로 타지마 쇼가 그린 만화다. 1987년부터 연재를 시작
했으며, 만화, 소설, 컴퓨터 RPG, 애니메이션 등 다양한 분야에서 작
품이 전개됐다.

11 쇼지 가오루庄司薫는 소설가로, 1958년에 본명인 후쿠다 쇼지라는
이름으로 신인상을 받으면서 데뷔했다. 1969년에 '쇼지 가오루'라
는 필명으로 발표한 『빨간 두건 아가씨 조심하세요』로 61회 아쿠타
가와상을 받았다.

12 미나모토 타로みなもと太郎는 일본의 만화가로, 대표작은 『풍운아들』,
『호모호모 7(세븐)』 등이다. 50세가 넘은 나이에 코믹마켓에 참가

하면서 젊은 독자들에게 동인지를 판매하기도 하는 등 다양한 활동을 하고 있다.

13 토미노 요시유키富野喜幸는 애니메이션 감독, 각본가, 소설가다. 데즈카 오사무의 원작을 애니메이션화한 일본 최초의 TV 애니메이션 시리즈 〈철완 아톰〉에서 각본을 담당했다. 대표작은 〈기동전사 건담〉, 〈기동전사 Z(제타) 건담〉, 〈기동전사 건담ZZ(더블제타)〉, 〈기동전사 건담-역습의 샤아〉, 〈∀(턴A) 건담〉, 〈전설거신 이데온〉, 〈성전사 단바인〉 등이다.

14 오노 고세이小野耕世는 영화평론가, 만화평론가, 번역자다. 일본에서 해외 만화의 번역 출판과 연구 관련해서 일인자로 불릴 만큼 잘 알려져 있다. 일본만화학회 회장을 역임했으며, 대표 저서로 『배트맨이 되고 싶다: 오노 고세이의 코믹스 세계』, 『아시아의 만화』, 『아메리칸 코믹스 대전』 등이 있다.

7장 〈우주전함 야마토〉와 역사적이지 못했던 우리

1 뉴아카데미즘은 약자인 '뉴아카'로도 널리 쓰인다. 1980년대 초반 일본의 인문·사회 계열 학계에서 일어난 조류를 뜻한다. 당시 일본의 매스컴이 평론가 아사다 아키라의 등장으로 일어난 아카데미즘적 유행을 가리켜 만든 용어이기 때문에 엄밀한 학문적 정의가 존재하는 것은 아니다. 보통 레비스트로스, 라캉의 구조주의, 그리고 이후에 포스트모더니즘이라 일컬어지게 된 푸코, 들뢰즈, 데리다, 리오타르 등의 사상을 이어받은 것으로 알려졌다.

2 쓰보우치 유조坪内祐三는 평론가, 에세이스트다. 아버지 쓰보우치 요

시오가 다이아몬드사(출판사)의 사장을 역임했고, 전 일본경영자
단체연맹 전무이사 등 정재계에서 영향력을 갖고 있었다.

3 하시모토 오사무橋本治는 소설가, 평론가, 수필가다. 대표작은『복숭
아빛 엉덩이 소녀』,『블랙 필드』,『무화과 소년과 복숭아빛 엉덩이
소녀』등이다.

4 「빨간 스카프」는 애니메이션 〈우주전함 야마토〉의 주제가다. 일본
애니메이션에는 보통 시작할 때 나오는 오프닝 곡과 끝날 때 나오
는 엔딩 곡이 있는데,「빨간 스카프」는 엔딩 곡으로서는 드물게 큰
히트를 기록했다.

5 타쓰노코프로는 1962년에 설립된 일본의 애니메이션 제작 회사다.
대표작은 〈마하 GoGoGo〉, 〈신조인간 캐산〉, 〈타임보칸〉, 〈독수리
오형제〉 등이다.

6 제5후쿠류마루第五福竜丸는 1954년 3월 1일에 비키니 환초에서 진
행된 미국 수소폭탄 실험으로 인해 방사능에 노출됐던 일본의 참치
잡이 어선이다. 이 사건으로 선원 23명 중 1명이 사망했다. 일본에
서는 이 사건으로 인해 반핵 운동이 벌어졌고, 미국은 이 운동이 반
미 운동으로까지 확대될 것을 우려하여 피해자에게 20만 달러를
배상했다.

7 아카혼赤本은 2차 세계대전 종전 직후에 간사이 지역에서 유행한 만
화책 형태를 말하는데, 120~150쪽 분량의 단행본이다. 1950년대
일본에서 대본소 만화가 유행하기 이전에 신인 작가 중심으로 만들
어졌다. 데즈카 오사무는 바로 이 아카혼 시장에서『신보물섬』이라
는 베스트셀러를 탄생시켰다. 하지만 1949년에는 이 아카혼 만화
들에 대해 저속하다며 비판 여론이 일어났고, '비정규 유통'이라는
점을 지적하며 사회적 압력이 일어났다.

8 기뵤시黃表紙는 일본에서 에도 시대인 1775년 우키요에 화가 고이 카와 하루마치恋川春町가 발표한 풍속 작품 이후 유행한 그림책 장르다. 그전까지의 유치한 그림책과 달리 성인 대상의 읽을거리로서 높은 평가를 받았다. 이런 종류의 그림책을 나중에 '기뵤시'라 부르게 된 것이다. 이후에 풍자적인 내용 탓에 막부의 탄압을 받는 기뵤시도 등장했다.

8장 〈애니메쥬〉는 세 명의 여고생으로부터 시작되었다

1 프리터는 '프리 아르바이터'의 줄임말이다. 비정규직으로 아르바이트로만 생계를 유지하는 이를 주로 일컫는다.

2 이케다 노리아키池田憲章는 자유 기고가, 편집자다. 저서로 『이것이 특촬 SFX다』, 『고지라 99의 진실』 등이 있다.

3 애니동アニドウ은 1967년에 창설된 애니메이션 연구 모임 '도쿄애니메이션동호회'의 통칭이다. 출판 부문을 유한회사로 설립하여 회보 〈FILM 1/24〉 등을 간행했다. 나미키 타카시並木孝는 1974년에 회장을 맡아 현재까지 활동을 이어오고 있다.

4 고양이 귀(네코미미)는 '모에萌え' 코드 중에서도 가장 대표적인 특징('속성'이라고 한다) 중 하나다. 캐릭터의 머리 부분에 고양이의 귀가 달린 형태를 뜻한다. 인간의 귀와 별도로 달린 경우도 있고, 고양이 귀로만 되어 있기도 하다.

5 캔디즈キャンディーズ는 1973년에 데뷔한 3인조 여성 아이돌 그룹이다.

6 기노우치 미도리木之内みどり는 아이돌 가수이자 배우다.

7 가요곡과 뉴뮤직은 일본 대중가요의 명칭이다. 다만 일본에서 '가요

곡'이라 할 때는 주로 쇼와 시대(1926~1989), 즉 2차 세계대전 기간과 전후 고도성장 시기에 유행한 대중가요를 통칭하는 것이다. 1970년대 중반 이후 일본 대중가요가 서양(미국) 팝 음악의 영향을 크게 받으면서 록 등의 장르가 들어왔고, 그 이전 포크 음악의 정치성이 배제된 대중가요가 유행하는데 그렇게 새롭게 유행한 형태를 '뉴뮤직'이라 칭했다. 그렇지만 본문에서 '가요곡이 뉴뮤직으로 바뀌었다'고 한 것은 말 그대로 시대가 흐르면서 대중가요를 지칭하는 명칭이 '가요곡'에서 '뉴뮤직'으로 바뀌었다는 표현일 뿐이다. 마치 한국에서 '대중가요'란 용어가 21세기 이후 '케이팝'으로 더 많이 일컬어지고 있는 상황과도 대응된다고 할 수 있다.

9장 최초의 오타쿠들과 리스트와 상영회

1 명화좌는 일본에서 구작 영화를 주로 상영하는 영화관을 통칭하는 단어다. 보통 2편이나 3편을 동시 상영하고, 중간에 입장이 가능한 경우도 많다.

2 이시이 소고石井聰互는 영화감독으로, 현재는 이름을 이시이 가쿠류石井岳龍로 바꿨다. 대표작은 〈고교 대패닉〉, 〈폭렬 도시 BURST CITY〉, 〈역분사 가족〉 등이다.

3 하시모토 신지橋本真司는 게임 창작자며, 스퀘어에닉스홀딩스 전무집행 임원을 맡고 있다. 대학 재학 중에 아르바이트로 도쿠마쇼텐 〈애니메쥬〉 등에서 일했고, 졸업 후에 반다이에 입사한 뒤 패미컴 열풍이 일어나면서 '하시모토 명인'이라는 별명을 얻는다. 1994년부터 스퀘어의 외주 작품을 진행하다가 본사로 이적하여 〈파이널

판타지〉 시리즈를 맡았다.

10장 팬들의 혈맥

1 다다쓰 요코忠津陽子는 만화가로, 대표작은 1971년에 TV 드라마로
 만들어진 『미인은 어떠신가요?』 등이다.
2 사카타 야스코坂田靖子는 만화가다. '24년조' 이후에 등장한 세대를
 대표하는 인물 중 한 명이며, 대표작은 『바질 씨의 우아한 생활』 등
 이다. 중학교 3학년 때 만화연구회 '러브리'를 창설했다. 1979년부
 터 이 '러브리'의 동인지를 육필회람지 형태에서 오프셋 인쇄로 만
 들기 시작했다. 그리고 이 '러브리' 회지를 통해 '야오이'라는 단어
 가 만들어졌다.
3 '쇼타콤(쇼타로 콤플렉스의 약칭)'은 소년을 애정의 대상으로 여기
 는 것을 의미한다. 여기에서 '쇼타로'는 요코야마 미쓰테루 원작의
 애니메이션 〈철인 28호〉의 주인공 카네다 쇼타로에서 따온 것이다.
4 우치다 햣켄内田百閒은 소설가, 수필가로, 나쓰메 소세키의 문하생이
 었다. 대표작은 『명도』, 『아방 열차』 등이다.
5 이후쿠베 아키라伊福部昭는 작곡가다. 〈고지라〉 시리즈, 〈자토이치〉
 시리즈를 시작으로 〈하늘의 대괴수 라돈〉, 〈지구방위군〉, 〈우주대전
 쟁〉, 〈석가〉, 〈대마신〉 등의 영화 음악을 맡았다.
6 미야타케 카즈타카宮武一貴는 일본의 메커닉 디자이너, 일러스트레
 이터다. 스튜디오누에 소속으로, 〈기동전사 건담〉의 오카와라 쿠
 니오와 함께 일본에서 메커닉 디자이너라는 직종을 만들어낸 초창
 기 인물 중 한 명이다. 메커닉 디자인을 맡은 대표작은 애니메이션

〈용자 라이딘〉, 〈초전자 로보 컴배틀러 V〉, 〈초전자 머신 볼테스 V〉, 〈투장 다이모스〉, 〈더티페어 극장판〉 등이다. 소설 『스타십 트루퍼스』(로버트 A. 하인라인 저)의 일본어판 삽화를 맡기도 했다.

11장 애니메이션 잡지의 편집 규범을 만든 사람들이 있었다

1 인터넷상에 존재하는 콘텐츠를 수집하여 정리해서 제공하는 웹사이트.

2 일본의 일러스트레이션 투고 사이트인 픽시브에서 작품 조회 수가 높고, '좋아요'를 많이 받은 인기 일러스트레이터를 말한다.

3 카나다 요시노리金田伊功는 애니메이터로, 1970년부터 여러 작품의 동화와 원화를 담당했다. 특히 1980년대 전반 〈은하선풍 브라이가〉, 〈기갑창세기 모스피다〉 등에서 선보인 오프닝 애니메이션의 원화는 후배 애니메이터들에게 많은 영향을 미쳤다. 미야자키 하야오의 〈천공의 성 라퓨타〉, 〈이웃집 토토로〉, 〈마녀 배달부 키키〉, 〈붉은 돼지〉, 〈모노노케 히메〉의 원화를 담당했다.

12장 하시모토 명인의 2층 주민 시절

1 다나카 야스오田中康夫는 소설가, 정치인이다. 1980년 첫 작품인 소설 『어쩐지, 크리스탈』을 발표하고 이 작품으로 분게이상을 수상했다. 2000년 나가노현 지사 선거에 출마하여 당선되면서 본격적으로 정치인의 길을 걷게 됐다. 2선까지 성공한 이후 3선에 도전했

으나 낙선했고, 그 후 2007년 일본 참의원 비례대표로 당선됐다. 2009년에는 중의원에 당선되어 2012년까지 활동했다.

2 트레이싱 스코프는 손으로 레이아웃을 작성하기 위하여 사진에 빛을 투과시켜서 종이에 투영해 그 상을 따내는데, 그 작업을 하기 위한 투영기와도 같은 물건이다.

13장 '건프라'는 어떻게 탄생했는가

1 야하기 토시히코矢作俊彦는 소설가로, 대표작은 『마이크 해머에 대한 전언』, 『어둠 속의 노사이드』 등이다. 『기분은 이미 전쟁』의 원작자이며, 이 작품은 만화가 오토모 카쓰히로가 작화를 맡아 화제를 모았다.

2 후지타 쓰구하루藤田嗣治는 화가, 조각가다. 2차 세계대전 이전인 1913년부터 프랑스 파리에서 활동하면서 일본화의 기법을 서양화에 접목하여 서양 미술계에서 주목을 받았다. 1930년대에 일본으로 귀국한 후 1938년부터 종군 화가로 활동하며 '전쟁화'를 그렸다. 패전 후에는 전쟁 협력자라고 비판을 받아 다시 파리로 돌아가 프랑스에 귀화했다.

3 다카야마 료사쿠高山良策는 화가, 조형 제작자다. 〈울트라맨〉 초기 시리즈의 괴수 조형을 맡아 나리타 토오루가 디자인한 괴수를 모형(사람이 입고서 괴수인 것처럼 연기하기 위한 것)으로 제작했다. '괴수의 아버지'라는 별명으로 불리기도 했다.

4 나리타 토오루成田亨는 디자이너로, 쓰부라야프로덕션의 계약 사원으로 일하며 〈울트라맨〉 초기 시리즈의 미술 감독 등을 맡았다. 나

중에는 조각가, 화가로도 활동했다.

5 '다다'는 '다다이즘'을 연상케 하고, '불톤'은 정식 설정에서는 로마
 자 표기가 'Bullton'으로 되어 있지만 몇몇 자료에는 'Breton(브르
 통)'으로 되어 있다. 프랑스의 시인 앙드레 브르통은 다다이즘과 결
 별하고 초현실주의를 주창한 인물로 1924년과 1928년에 〈쉬르레
 알리슴 선언〉을 발표한 바 있다.

14장 처음에 나는 어떻게 2층에 도달했나

1 〈아카하타赤旗〉는 일본 정당인 '일본공산당'에서 발행하는 기관지
 다. 현재는 이름을 〈신분아카하타〉로 변경했다.

2 〈세이쿄신문聖教新聞〉은 일본의 종교법인 창가학회의 기관지로서, 세
 이쿄신문사가 발행하는 신문이다.

3 다테 나오토伊達直人는 만화와 애니메이션으로 유명한 『타이거 마스
 크』의 주인공 캐릭터 이름이다.

4 오시마 유미코大島弓子는 24년조의 일원으로 꼽히는 만화가다.
 1968년 데뷔한 이후 대표작 『솜털 나라 별綿の国星』 등을 발표하며
 소녀 만화의 인기 작가로 자리 잡았다. 그 밖에도 2008년 이누도 잇
 신 감독이 영화화한 『구구는 고양이다』 등의 작품이 있다.

5 야마기시 료코山岸凉子는 일본의 만화가이며, 24년조 멤버다. 대표작
 은 『아라베스크』, 『요정왕』, 『해 뜨는 곳의 천자』 등이다.

6 헤타우마ヘタウマ에서 '헤타'는 서투르다, '우마'는 능숙하다는 의미
 인데, 이 둘을 합쳐서 '서투르지만 나름 능숙해 보이는'이라는 의미
 로 만든 일본의 신조어다. 그림 관련해서는 '못 그린 그림처럼 보이

지만 나름의 표현력이 있다'는 뉘앙스로, 한국에서도 웹툰이나 이모티콘 등에서 자주 볼 수 있는 그림체를 가리킨다.

7 몽키 펀치モンキー・パンチ는 만화가로, 대표작인 『루팡 3세』 시리즈로 인기를 얻었다. 아메리칸코믹스의 영향을 받아 필명도 영어로 지었다고 한다.

8 '네임'은 본래 '식자(로 쓰여지는 말풍선 안의 대사)'만을 가리키는 의미였는데, 그 후 점점 '만화를 제작하기 위해 필요한, 그림으로 된 콘티'를 뜻하게 되었다. 사실상 만화의 '설계도'라 할 수 있다. 여전히 '네임'을 '말풍선 안의 대사'라는 의미로 사용하는 이도 있으나, 전반적으로 '네임'은 현재 일본 만화계에서 '(만화의) 콘티'를 뜻한다고 보면 된다.

9 레지스트레이션 마크는 인쇄할 때 분판을 하기 위해 초점을 확인하는 용도의 표시다.

15장 오가타 히데오, 애니메이터에게 만화 연재를 맡기다

1 타카야 요시키高屋良樹는 만화가다. 대표작 『강식장갑 가이버』는 1985년부터 현재까지 잡지를 옮겨가며 계속해서 연재 중이다.

2 삼류 극화 무브먼트는 '삼류 극화'를 자칭하면서 극화 장르에서 일어났던 사조의 명칭이다(1장 14번 옮긴이 주 참조).

3 야마가미 타쓰히코山上たつひこ는 만화가로, 대표작은 개그 만화 『가키데카』와 사회파 만화 『빛나는 바람』 등이다. 소위 '부조리 개그'라 불리는 장르로 새로운 경지를 개척했다는 평가를 받는다.

4 카모가와 쓰바메鴨川つばめ는 만화가로, 대표작은 개그 만화 『마카로

니 호렌소』이다. 이 작품이 〈주간 소년 챔피언〉에서 높은 인기를 얻었으나 젊은 작가의 원고료를 제한한다는 방침 때문에 경제적으로 곤궁한 상태에서 약물을 남용하며 주간 연재를 계속했고 출판사와 갈등을 빚는다. 그 후 작품 활동을 줄이고 몇몇 극소수의 인터뷰를 제외하고는 모든 취재 및 작품의 영상화 제안을 거절했다.

5 사이몬 후미柴門ふみ는 만화가로, 대표작은 『도쿄 러브스토리』, 『아스나로 백서』 등이다. 만화가 히로카네 켄시가 남편이다.

6 뉴웨이브는 1970년대 말 일본 만화계에 등장한 새로운 일군의 작가들과 작품들을 가리키는 용어다. 이때 여러 작가가 실험적이고 예술성이 높다고 평가받는 작품들을 발표했다. 특히 저자 오쓰카 에이지는 편집장을 맡은 에로 만화 잡지 〈만화 부릿코〉를 통해 오카자키 교코, 시라쿠라 유미, 후지와라 카무이 등의 뉴웨이브 작가들을 발굴해낸 바 있다.

7 오노데라 조小野寺丈는 배우, 연출가다. 대학 중퇴 후 극단에 있다가 본인의 극단을 결성했다. 이시노모리 쇼타로의 아들이며, 그가 만화 『사이보그 009』를 완결시키지 못한 채 사망하자 아버지가 남긴 유고를 바탕으로 소설 『2012 009 conclusion GOD'S WAR』를 출간했다.

8 아사리 요시토ぁさりよしとぉ는 만화가로, 대표작은 『와하맨』, 『만화 사이언스』 등이다. 애니메이션 〈신세기 에반겔리온〉에서 사도의 디자인 일부에도 참여했다.

9 아라키 신고荒木伸吾는 애니메이터, 캐릭터 디자이너다. 캐릭터 디자인과 작화 감독을 맡은 〈세인트 세이야〉, 〈큐티 하니〉, 〈은하철도 999〉, 〈베르사유의 장미〉 등을 통해 1970~1980년대 일본 애니메이션의 대표 캐릭터 디자이너로 활동했다.

16장 나니와 아이와 '애니페러'가 탄생하던 시절

1 하야사카 미키早坂未紀는 만화가로, 1980년대에 SF 미소녀 만화를
다수 그렸다. 대표작은 『마이코』 시리즈 등이다.

17장 샤아의 샤워 신, 그리고 〈애니메쥬〉와 〈건담〉의 밀월

1 신일본프로레스新日本プロレス는 일본의 프로레슬링 단체다.

2 사야마 사토루佐山聡는 프로레슬러다. 마스크를 쓰고서 소위 '복면
레슬러'로서 '타이거 마스크'라는 이름으로 사회적 현상에 이를 만
큼의 엄청난 인기를 얻었다.

3 이케다 히로시池田浩士는 독일문학자, 평론가, 교토대학 명예교수다.
대표 저서로 『파시즘과 문학』, 『교양소설의 붕괴』 등이 있다.

4 고미카와 준페이五味川純平는 소설가로, 대표작인 『인간의 조건』은 고
바야시 마사키 감독의 연출로 전체 3편, 9시간 31분의 대작으로 만
들어졌다.

5 오쓰카 야스오大塚康生는 애니메이터로, 도에이동화에서 선배로서
미야자키 하야오를 지도했다. 미야자키, 타카하타 이사오와 함께
〈태양의 왕자 호루스의 대모험〉, 〈루팡 3세〉, 〈미래소년 코난〉 등에
참여했다.

18장 야스히코 요시카즈는 아이돌이지만…

1 코가와 토모노리湖川友謙는 애니메이터, 캐릭터 디자이너다. 〈우주전
 함 야마토〉, 〈은하철도 999〉 등 마쓰모토 레이지 작품의 작화 감독
 을 맡았고, 〈전설거신 이데온〉, 〈전투메카 자붕글〉, 〈성전사 단바인〉
 등 토미노 요시유키 감독 작품에서도 캐릭터 디자인을 맡았다.

2 코마쓰바라 카즈오小松原一男는 애니메이터, 캐릭터 디자이너다. 나
 가이 고 원작의 〈데빌맨〉, 〈겟타로보〉, 〈UFO로보 그렌다이저〉 등
 의 애니메이션 작품, 그리고 〈은하선풍 브라이가〉, 〈은하열풍 박싱
 가〉, 〈은하질풍 사스라이가〉 등 'J9' 시리즈에서 캐릭터 디자인을
 맡았다.

3 17장에도 인용되어 있듯 〈애니메쥬〉 1981년 7월호 표지 작품은
 〈신다케토리 이야기 1000년 여왕〉이고, 따라서 표지에 등장하는
 인물은 〈999〉의 테쓰로와 메텔이 아니라 〈1000년 여왕〉의 주인
 공 아마모리 하지메와 유키노 야요이다. 하지만 마쓰모토 레이지
 의 그림체에 있어서 아마모리 하지메는 '학생복을 입은 테쓰로'라
 고 표현될 만큼 똑같이 생겼고, 유키노 야요이는 한때 마쓰모토가
 '야요이의 정체는 메텔'이라고 발언한 적도 있을 정도로 메텔과 같
 은 얼굴로 그려진다. 게다가 나중에 마쓰모토 레이지는 〈1000년 여
 왕〉과 〈은하철도 999〉을 비롯한 자신의 작품 대부분을 하나의 세
 계관으로 묶으면서 설정을 몇 번 변화시켰고, 최종적으로 유키노
 야요이는 메텔의 어머니 프로메슘이라고 정리되었지만 그것은 최
 근의 일이었다. 따라서 이 문장은 단순히 저자가 잠깐 착각했을 수
 도 있으나, 정확히는 테쓰로와 메텔의 '모습'이라고 썼고, 하지메
 와 야요이는 테쓰로와 메텔의 '모습'인 것은 맞기 때문에 완전히 잘

못 썼다고 할 수는 없다. 어쨌든 7월호 표지의 작품은 〈999〉가 아닌 〈1000년 여왕〉이라고 해야겠다.

4 코타베 요이치小田部羊一는 애니메이터, 캐릭터 디자이너다. 〈태양의 왕자 호루스의 대모험〉, 〈장화 신은 고양이〉, 〈하늘을 나는 유령선〉 등 도에이동화 극장판 애니메이션의 원화를 맡았다. 대표작은 작화 감독과 캐릭터 디자인을 맡은 〈알프스의 소녀 하이디〉, 〈엄마 찾아 삼만리〉 등이다.

5 〈수요 로드쇼〉는 1972~1985년까지 닛폰TV에서 매주 수요일 밤 에 방송된 영화 방송 프로그램 제목이다. 1985년 이후로는 금요일 로 시간대를 옮겨서 〈금요 로드쇼〉가 됐다.

19장 미야자키 하야오와 〈애니메쥬〉의 전향

1 블로킹blocking은 연극, 발레 등의 무대에서 배우의 정확한 움직임이 나 위치를 가리킬 때 사용하는 용어다. 영화에서는 화면의 프레임 안에서 배우를 어떤 식으로 배치하는지를 의미한다.

2 '몹mob'은 본래 폭도, 대중, 사건에 몰려드는 구경꾼의 무리 등을 뜻 한다. 영화에서 '몹신mob scene'은 특정한 배역 이름을 갖지 못한 군 중들(엑스트라)이 대거 몰려나오는 장면을 말하고, 게임에서 '몹 캐 릭터'라 하면 유저가 조종할 수가 없는NPC: Non-player character 배경의 인물들, 더 나아가서 게임 진행을 위해 무의미하게 해치울 수 있는 다수의 몬스터까지 포함하기도 한다.

3 우바카와姥皮는 일본의 옛날이야기에 등장하는 옷으로, 입으면 노파 의 모습이 된다고 하는 상상 속의 의복이다.

20장 이케다 노리아키는 애니메이션을 논할 언어를 만들어야겠다고 생각했다

1 〈프리즈너 No.6〉는 1967~1968년에 방영된 영국의 TV 드라마 〈The Prisoner〉의 일본 제목이다. SF 스파이인데 전위적인 연출과 철학적인 메시지로 현대에 이르기까지 열광적인 팬을 지닌 작품으로 받아들여지고 있다.

21장 로리콤 열풍과 미야자키 하야오의 파이냥 모에

1 요네자와 요시히로米澤嘉博는 일본의 만화비평가, 코믹마켓준비회 대표다. 저서로 『전후 소녀 만화사』, 『전후 SF 만화사』, 『전후 개그 만화사』, 『전후 에로 만화사』 등이 있다.

2 오토메틱乙女チック은 1970~80년대 일본 소녀 만화에서 유행한 부드러운 감성으로 일상을 그리는 연애 만화 장르다. '오토메틱'에서 '오토메'는 '소녀'를 뜻하는데, 거기에 형용사를 만드는 영어 접미사 '틱-tic'을 붙여서 '소녀다운'이라는 표현을 만들었다.

3 후쿠야마 케이코ふくやまけいこ는 일본의 만화가로, 대표작은 『아펠란트 이야기』, 『도쿄 이야기』 등이다.

4 우치야마 아키内山亜紀는 일본의 성인 만화가로, 대표작은 『안드로 트리오』 등이다.

5 닛폰애니메이션의 '세계명작극장' 시리즈처럼 보통 아동이나 청소년용의 '세계명작'이란 명칭을 붙여서 출간되는 시리즈물 소설 전집에 수록될 만한 작품들을 원작으로 해서 만들어지는 작품을 '세

계명작물' 등으로 부른다. 그와 비슷한 내용의 작품을 통칭해서 부르는 경우도 있다.

6 무라소 슌이치村祖俊—는 일본의 성인 만화가로, 탐미적인 작풍으로 일부 마니아들에게 화제를 모았다.

7 히루코가미 켄蛭児神建은 일본의 편집자, 정토종 승려다. 1980년대 만화 잡지 편집자로 활동했다. 특히 아즈마 히데오가 주재한 동인지 〈시벨〉을 같이 만들어 출판 관계자들 사이에서 좋은 평판을 얻어 상업지로 옮기게 되었다. 그 후 불교에 귀의하여 승려가 되었다.

8 도에이동화에서 1958년에 만든 장편 애니메이션 〈백사전〉은 미야자키 하야오 등 일본의 수많은 애니메이터에게 영향을 미쳤는데, 거기에 등장하는 여주인공이다. 중국의 4대 설화라는 『백사전』의 백소정, 혹은 백낭자를 가리킨다.

9 프랑스의 후기구조주의 철학자 리오타르Jean-François Lyotard가 저서 『포스트모던의 조건』(1979)에서 제창한 용어. 리오타르는 과거에 사람들이 '커다란 이야기'로서 철학을 필요로 했던 시기를 '모던(근대)'이라 하고 그 '커다란 이야기'에 대해 불신감이 만연하는 시대를 '포스트모던'이라 보았다. 그것을 일본어로 번역한 '오키나 모노가타리大きな物語'는 '이야기'를 뜻하는 일본어 '모노가타리物語'의 본래 의미에 이끌리다 보니 한국어 '담론'이나 '서사'와는 또 다른 의미로서 '커다란 이야기'란 말이 갖는 뉘앙스 자체로 사용되는 일이 많다. 따라서 본문에서는 이 단어의 번역어로 '커다란 이야기'를 선택하고자 한다.

22장 〈야마토〉의 종언과 카나다 키즈의 출현

1 원래는 1999~2000년에 방영된 TV 애니메이션 〈턴에이(∀) 건담〉
에 나오는 용어로, 고대에 봉인되었던 역사, 감춰진 역사를 뜻하는
단어다. 그것이 인터넷에서 '없었던 것처럼 하고 싶은 부끄러운 과
거' 정도의 의미로 사용되기 시작했고, 현재는 한국에서도 쓰이면서
인터넷 국어사전이나 뉴스 기사 등에서도 자주 볼 수 있게 되었다.

2 회별 연출은 TV 애니메이션에서 작품 전체의 연출자(감독)와 별개
로 각 회의 연출을 담당하는 사람이다.

3 아라이 모토코新井素子는 일본의 소설가로, 1977년 고등학교 2학년
때 SF 신인상에 입선하면서 데뷔했다. 대표작은 『그린 레퀴엠』, 『넵
튠』, 『티그리스와 유프라테스』 등이다. 일본에서 주브나일(주니어
소설) 작품도 다수 발표하면서 '라이트노벨의 원조 작가' 중 한 명으
로 손꼽힌다.

23장 TV 애니메이션을 보고 자란 사람이 TV 애니메이션을 만들다

1 고바야시 노부히코小林信彦는 일본의 소설가, 평론가로, 대표작은 『허
영의 도시』, 『오요요』 시리즈 등이다.

2 홋타 아케미堀田あけみ는 일본의 소설가, 교육심리학자, 스기야마여
학원대학 국제커뮤니케이션학부 교수다. 고등학교에 재학 중이던
1981년에 『1980 아이코 16세』로 분게이상 최연소 수상자가 됐다.

3 우메다 요코梅田香子는 일본의 소설가이자 스포츠 필자로, 대표작은
『승리 투수』, 『마이클 조던 전설』 등이다.

4 미즈하라 유키水原勇気는 미즈시마 신지의 만화『야구광의 시』
 (1972~1977년 연재)에 등장하는 가공의 인물로, 여성 프로야구 선
 수다. 일본에서 여성 프로야구 선수는 존재하지 않지만, 최초의 여
 성 프로야구 선수라는 설정으로 만화에 등장했다.

5 야시로 마사코矢代まさこ는 일본의 만화가로, 대표작은『요코』시리즈
 등이다.

6 〈바람계곡의 나우시카〉에 등장하는 일종의 몬스터 오무(왕충王蟲)
 를 가리킨다.

7 일본 애니메이션에서 '미형美形' 캐릭터라 함은 주로 남성 중에서 '마
 치 여성으로 착각할 만한 미모를 가진 캐릭터'를 가리키는 용어로
 사용된다.

8 일본의 전통 예능인 고단(강담講談)은 연기자가 무대 위에 앉아 관객
 들에게 낭송을 해주는 '구연'으로 이루어진 극인데, 속기본은 그 내
 용을 속기해서 만든 책이다. 메이지 시대에 접어들어 속기술이 발
 달하면서 속기본도 유행하였고, 이것이 나중에 대중소설 문화로 이
 어지면서 일본에서 구어체의 보급에 큰 영향을 미쳤다. 일본 최대
 의 출판사라 일컬어지는 '고단샤'의 이름도 바로 이 '강담'이 연재
 되던 잡지 〈강담 구락부〉에서 따온 것이다.

9 가도카와 겐요시角川源義는 일본의 국문학자로, 1945년 출판사 가도
 카와쇼텐을 설립했다. 1949년 창간한 〈가도카와 문고〉에는 지금까
 지도 가도카와 겐요시의 발간사가 실려 있다.

24장 오시이의 〈루팡〉과 교양화하는 애니메이션

1 〈시끌별 녀석들 2: 뷰티풀 드리머〉의 가장 큰 특징은 도모비키 고등 학교의 학교 축제(학원제)라는 특정 시점의 시간이 반복되는 모습 을 그렸다는 점이다. 이는 호소다 마모루 감독의 애니메이션 〈시간 을 달리는 소녀〉, 라이트노벨을 원작으로 한 애니메이션 〈스즈미야 하루히의 소실〉, 일본의 라이트노벨 『ALL YOU NEED IS KILL』(할 리우드 영화 〈엣지 오브 투모로우〉의 원작) 등에서 반복되어 등장하 는 클리셰다. 그 원형 중 하나로서 특히나 '끝나지 않는 학원제'라는 형태를 유행시킨 것이 바로 오시이 마모루의 〈시끌별 녀석들 2: 뷰 티풀 드리머〉라고 할 수 있다.

2 쓰루미 와타루鶴見濟는 일본의 자유 기고가로, 1993년에 출간한 저 서 『완전 자살 매뉴얼』이 베스트셀러가 되면서 유명해졌다.

3 일본에서 1980~1990년대에 유행했던 속어. 여학생의 체육복인 '블루머'와 교복인 '세일러복'(일본에선 '세라복'이라고 불림) 양쪽 을 지칭하는 합성어다. 이 두 가지를 선호하는 성벽性癖을 가진 사람 들이 실제 여학생들의 체육복이나 교복 등을 구매하는 일이 있었 고, 그런 사람들에게 여학생 물품을 판매하는 중고 가게를 '블루세 라 숍'이라고 했다. '블루세라 소녀들'이란 비행 청소년이거나 혹은 호기심 등의 이유로 본인의 옷이나 물품을 블루세라 숍에 돈을 받 고 넘기는 여학생들을 가리킨다.

4 제네프로는 과거 일본 오사카에 존재했던 SF, 특촬 상품 판매점인 '제네럴프로덕츠'의 약칭이다. 1982년에 개점했고, 이후 1984년 애니메이션 제작 회사 가이낙스 설립의 모체가 되었다.

5 가부키, 라쿠고 등 일본의 전통 예능에서는 예를 들어, '이치카와 단

주로'처럼 초대 이치카와 단주로(1660~1704), 2대 이치카와 단
주로(초대의 장남, 1688~1758), 3대 이치카와 단주로(2대의 양자,
1721~1742)… 이런 식으로 계속해서 같은 이름을 대대로 이어가
는 풍습이 있다. 이는 마치 오래된 점포에서 주인은 바뀌더라도 점
포 이름은 계속 이어가듯이, 예능인은 예명이 바로 점포명(회사명)
인 셈이다.

6 레프 아타마노프Lev Atamanov는 러시아의 애니메이션 감독으로, 소
 비에트 애니메이션의 가장 유명한 클래식 감독 중 한 명이다. 대표
 작은 〈스칼렛 플라워〉(1952), 〈눈의 여왕〉(1957), 〈열쇠〉(1961) 등
 이다.

7 마사오카 겐조政岡憲三는 일본의 애니메이션 감독이다. 일본 애니메
 이션 초창기에 가장 중요한 인물 중 하나로 평가받으며 '일본 애니
 메이션의 아버지'로 불리기도 한다. 대표작은 〈구름과 튤립〉(1943)
 등이다.

8 플라이셔 형제는 맥스 플라이셔(1883~1972), 데이브 플라이셔
 (1894~1979) 형제가 1921년 뉴욕 브로드웨이에 설립했던 애니메
 이션 제작 회사다. 1942년에 파라마운트영화사에 합병되었다. 대
 표작은 〈걸리버 여행기〉(1939), 〈슈퍼맨〉(1940), 〈메뚜기 군 도시
 로 가다〉(1941) 등이다.

25장 2층의 정규직들은 매스컴을 지망했다

1 출판에서 책의 페이지는 인쇄기에서 종이를 양면으로 찍어서 나눌
 때 16의 배수로 인쇄가 되기 때문에 총 페이지 수를 16의 배수나

8의 배수로 맞춰야 하므로, 대수를 맞추는 작업이 필요하다. 그 작업은 잡지의 경우에는 보통 편집장이 하게 되는데, 아르바이트생에게 그 일을 맡겼다는 것은 그만큼 인력이 부족하기도 하다는 이야기이고, 또 부족한 인력으로 짧은 시간 안에 책 한 권을 만들려면 필연적으로 추가적인 무상 노동을 해야 하므로 블랙 기업에 가깝다고 표현한 것이다.

2 히라오카 마사아키平岡正明는 일본의 평론가다. 저서로『이마무라 쇼헤이의 영화』,『이시와라 간지 시론』,『야마구치 모모에는 보살이다』,『맥아더가 돌아온 날』,『미소라 히바리의 예술』,『마일스 데이비스의 예술』등이 있다.

3 우에스기 세이분上杉清文은 일본의 승려, 극작가다. 니치렌종의 절에서 태어났고, 대학 재학 중에 언더그라운드 극단에 입단하여 배우와 각본 집필 활동을 했다. 저서로『부처의 십계』,『니체 놀이』등이 있다.

4 우치게바內ゲバ는 '내부 게발트'의 약자. '게발트Gewalt'란 '폭력'을 뜻하는 독일어로, '내부 게발트'라 하면 어떤 파벌 내부의 항쟁을 의미한다. 일본에서 '우치게바'라 하면 좌익 계열 학생 운동에서 내부 분열 등으로 1960~80년대 사이에 자주 일어났던 항쟁을 가리키는데, 많은 사상자를 낸 큰 사건도 존재한다.

5 트리밍trimming은 사진이나 영상을 확대할 때 화면에서 불필요한 부분을 삭제하고 나머지 부분을 확대하는 작업을 뜻하는 용어다.

6 오쓰키 도시미치大月俊倫는 일본의 프로듀서로, 전 킹레코드 전무이사다. 대학 재학 중에 도쿠마쇼텐〈애니메쥬〉에서 아르바이트를 하고, 졸업한 후 킹레코드에서 아르바이트 생활을 하다가 입사하여 '스타차일드' 레이블에 배속되었다. 애니메이션〈신세기 에반겔리

온〉OST에 킹레코드가 참여하게 되면서 이후 〈소녀혁명 우테나〉,
〈슬레이어즈〉 등의 음반으로 인기를 끌었다.

7 1983년에 개봉한 일본 영화 〈시간을 달리는 소녀〉에 나온 장면에서
 주인공을 비롯한 인물들이 말한 대사다. 영화 삽입곡 가사로도 사
 용되었다.

26장 폭주 애니메이터는 누구였나

1 마탕고는 1963년 일본 특촬 영화 〈마탕고〉에 등장하는 특수 생물이
 다. 영화 설정으로는 "어떤 나라에서 핵실험 때문에 만들어진 버섯
 을 먹은 인간이 변한 모습"이라고 나온다.

2 '60년 안보' 이후 10년이 지나 1970년에 맞이하게 된 미일안보조약
 자동 연장을 저지하고자 조약 파기를 통고하자는 운동이 벌어졌다.
 1968~1969년 사이에 소위 '전공투' 등이 학생 운동을 전국적 규모
 로 일으켜 전국 주요 대학이 봉쇄되고 대규모 시위가 일어났다.

27장 안노 히데아키에게는 살 집은 없었지만 머무를 곳은 있었다

1 다케다 야스히로武田康廣는 전 가이낙스 이사로, 1978년 SF 이벤트에
 서 오카다 토시오와 만나 일본SF대회에 참가하는 등 함께 활동했다.
 이후 다이콘 3과 4에서 오프닝 애니메이션을 만드는 단체를 만들었
 고, 오카다와 함께 '제네럴프로덕츠'를 설립했다. 그 후 가이낙스를
 설립하면서 이사가 되었고, 주식회사가 되면서 사장으로 취임했다.

28장 데이터 하라구치의 데이터 중심적인 삶

1 히토쓰바시는 도쿄도 지요다구에 있는 지명이다. 일본의 대형 출판
 사 쇼가쿠칸과 슈에이샤의 본사 건물이 히토쓰바시에 있는데, 이
 두 회사는 같은 자본으로 만들어진 기업이다. 또한 슈에이샤의 분
 사인 하쿠센샤, 홈샤 등 관련 기업들도 근방에 있기 때문에 쇼가쿠
 칸 관련 기업을 통틀어 '히토쓰바시 그룹'이라고 통칭한다.

2 오토와는 도쿄도 분쿄구에 있는 지명이다. 일본의 대형 출판사 고단
 샤와 그 관련 기업인 고분샤, 킹레코드 등이 이 근방에 있기 때문에
 고단샤 관련 기업을 통틀어 '오토와 그룹'이라고 통칭한다.

3 재핑zapping은 리모컨으로 채널을 계속 바꿔가면서 TV를 시청하는
 행위를 말한다.

29장 모두가 가도카와로 간 것은 아니었다

1 1985년 일본의 거대 광고기획사 하쿠호도 산하의 하쿠호도생활종
 합연구소에서 정의한 단어다. 본래 의미는 어떤 특정 상품의 보급
 이 진행되어 1세대에 1대 이상으로, 1세대 2대나 가족 한 명당 1대
 정도로까지(예를 들어, 자동차가 세대 내에 2대라든지 TV가 가족 한
 명마다 1대씩) 추가로 더 보급되는 상태를 뜻한다. 나아가서 '대중
 이 아니라 분중'이라는 식으로 대중이 세부적으로 분할되거나 분리
 된 상태를 가리킬 수 있다.

2 OVA는 '오리지널 비디오 애니메이션'의 약자로 일본에서 만들어
 진 용어다. 극장이나 TV에서가 아니라 비디오 매체로 판매하는 방

식으로 발표하는 애니메이션을 뜻한다.

3 '촬영소 방식'은 미국에서 영화 촬영소, 혹은 스튜디오 회사가 1920년대부터 합병되어 소수의 과점 방식으로 산업 전체를 독점하고 있었던 소위 '스튜디오 시스템'을 가리킨다. 장편 영화를 제작할 수 있을 만한 대규모 영화사가 미국에서 '빅5'로 재편되면서 제작·배급·상영을 독점했다. 배우는 물론 촬영이나 미술 스태프, 감독, 각본가, 프로듀서 등이 전부 스튜디오 회사에 장기 계약으로 고용되어 배정된 일 위주로 제약을 받으면서 일을 하게 되었다. 그러다 보니 각 기업의 상층부에서 영화 산업 전체를 쥐고 흔드는 폐해가 일어났다. 결국 1950년대에 접어들면서 미국 최고재판소가 극장 체인과 영화 회사를 분리하라는 결정을 내리면서 이 시스템은 무너졌다. 일본에서도 소위 일본 영화의 황금기였던 시기에 닛카쓰, 다이에이, 도에이, 쇼치쿠, 도호 등이 영화 산업을 독점했으나 TV 등이 등장하면서 결국 체제가 유지되지 못했다.

4 도모비키초는 타카하시 루미코의 만화『시끌별 녀석들』배경이 되는 가상의 지역이다. 도쿄에 속한 것으로 되어 있으며 주인공 모로보시 아타루諸星あたる를 비롯하여 여러 학생이 도모비키 고등학교에 다닌다.『시끌별 녀석들』은 1978년부터 1987년까지 9년간 연재되면서 작중에서 여름이나 겨울이 여러 번 지나고 있는데 등장인물들은 계속해서 (3년간만 다녀야 할) 고등학교에 다니고 있어 이런 시계열은 '만화적'이라고 표현되곤 한다. 그런 의미에서 작품 속에 (시간적으로든 공간적으로든) '갇힌 공간'이라는 의미로서 오쓰카 에이지는 이 지역명을 언급한 것이다.

저자 후기

1 쓰게 요시하루가 1967년에 〈가로〉에서 발표한 단편 만화 『이씨네
일가』는 소위 '부조리 만화'로서 일본의 여러 만화가에게 영향을 미
친 작품이다. 주인공의 집 2층에 사는 재일교포 이씨 일가 이야기를
다루었다. 마지막에 이씨 일가는 2층에 계속 눌러산다는 내용으로
끝난다.

2 스즈키 세이이치鈴木成一는 일본의 북디자이너로, 1992년 '스즈키
세이이치 디자인실'을 설립했다. 1994년 고단샤 출판문화상 북디
자인상을 수상했으며, 대표적인 작품으로 『백야행』(히가시노 게이
고), 『반도에서 나가라』(무라카미 류), 『옛날 이야기』(미우라 시온),
『스카이 크롤러』 시리즈(모리 히로시) 등이 있다.

3 아스나 히로시ぁすなひろし는 만화가로, 반전 및 원자폭탄을 주제로 한
작품도 여럿 그렸다. 대표작은 『푸른 하늘을, 흰 구름이 달려갔다』,
『언제나 봄처럼』 등이다.

4 산토카山頭火는 일본의 하이쿠 시인 '다네다 산토카'를 부르는 이름
이다. '방랑 시인'으로 유명하며, 정형시인 하이쿠에 자유로운 운율
을 도입했다.

5 칼 고치Karl Gotch는 벨기에 출신으로, 독일에서 활동한 프로레슬러다.
벨기에 대표로 런던올림픽(1948)에도 출전했으며, 1950년 프로레
슬러로 데뷔했다. 1960년 미국에 진출하면서부터 독일 출신임을
내세웠고 저먼 수플렉스German suplex 기술이 장기다. 코치로서 '타이
거 마스크' 사야마 사토루를 비롯한 여러 일본 선수를 가르쳤다.

그 시절, 2층에서 우리는

2020년 3월 6일 1판 1쇄 인쇄
2020년 3월 18일 1판 1쇄 발행

지은이 오쓰카 에이지
옮긴이 선정우
펴낸이 한기호
책임편집 유태선
편집 도은숙, 정안나, 염경원, 김미향, 김은지
디자인 김경년
마케팅 윤수연
경영지원 국순근
펴낸곳 요다
 출판등록 2017년 9월 5일 제2017-000238호
 주소 04029 서울시 마포구 동교로 12안길 14 A동 2층(서교동, 삼성빌딩)
 전화 02-336-5675 팩스 02-337-5347
 이메일 kpm@kpm21.co.kr
 홈페이지 www.kpm21.co.kr

ISBN 979-11-90594-04-2 03600

· 요다는 한국출판마케팅연구소의 임프린트입니다.
· 책값은 뒤표지에 있습니다.
· 이 도서의 국립중앙도서관 출판예정도서목록(CIP)은 서지정보유통지원시스템 홈페이지(http://seoji.nl.go.kr)와 국가자료종합목록시스템(http://www.nl.go.kr/kolisnet)에서 이용하실 수 있습니다. (CIP제어번호 : CIP2020009219)